艺术导论（第二版）

Introduction to Art (Second Edition)

段宇辉　主编

清华大学出版社
北京

内 容 提 要

本书是面向高等院校本科生的艺术理论类教材。全书分上、下篇，上篇基本理论部分讨论了艺术的起源与发展、艺术的本质与功能、文化系统中的艺术、艺术创作、艺术作品以及艺术接受等基本知识；下篇艺术形态部分，分别探讨了建筑与园林、工艺与设计、绘画与雕塑、摄影与书法、音乐与舞蹈、影视与动漫、戏剧与戏曲、语言艺术等不同艺术形态各自的艺术特性，包括其概念范畴、艺术特质、审美特征与鉴赏规律等，同时就"新形态艺术"另辟一讲。本书第二版修订了全书内容，并更新了部分作品赏析案例，旨在提升读者对艺术的热爱和兴趣。同时，新版扩充并更新了数字资源，读者可通过扫描扩展资源二微码获取相关图片、音频及视频等数字资源，任课老师可通过扫描课件二维码获得授课课件及本书配套习题库（含选择题、名词解释、简答题及论述题）。

扩展资源二维码

课件二维码

本书封面贴有清华大学出版社防伪标签，无标签者不得销售。
版权所有，侵权必究。举报：010-62782989，beiqinquan@tup.tsinghua.edu.cn。

图书在版编目（CIP）数据

艺术导论/段宇辉主编．—2版．—北京：清华大学出版社，2020.5（2025.2重印）
ISBN 978-7-302-55265-9

Ⅰ.①艺… Ⅱ.①段… Ⅲ.①艺术理论 Ⅳ.①J0

中国版本图书馆CIP数据核字（2020）第048912号

责任编辑：王　琳
封面设计：傅瑞学
责任校对：王凤芝
责任印制：沈　露

出版发行：清华大学出版社
　　网　　址：https://www.tup.com.cn，https://www.wqxuetang.com
　　地　　址：北京清华大学学研大厦A座　　邮　编：100084
　　社 总 机：010-83470000　　邮　购：010-62786544
　　投稿与读者服务：010-62776969，c-service@tup.tsinghua.edu.cn
　　质量反馈：010-62772015，zhiliang@tup.tsinghua.edu.cn
印 装 者：三河市东方印刷有限公司
经　　销：全国新华书店
开　　本：210mm×285mm　　印　张：17　　字　数：466千字
版　　次：2013年8月第1版　　2020年7月第2版　　印　次：2025年2月第14次印刷
定　　价：49.80元

产品编号：086704-01

编 委

梁光焰　段宇辉　陈慧钧　付　刚　吴修林

前言
INTRODUCTION

写给读者的话

本书的特点：

1. 兼顾"以学科为中心"和"以学生为中心"

"以学科为中心"的教材，其特点是强调学科知识的学术性和系统性，但容易使人产生呆板、灌输和冷漠之感，难以激发学生的学习兴趣。在改变传统的"以学科为中心"的课程观，体现"以学生发展为主旨"的课程观的指导下，本书力求做到兼顾学科与学生两方面。

本书的作者都是长期在一线从事本课程教学的教师，我们在切合学生实际的情况下对本课程的知识内容进行了遴选，只选择那些我们认为通过本课程的教学，学生应该掌握的基本艺术理论知识，以使学生达到基本的艺术素养。本书的结构简明清晰，分为上下两编，上编为基本原理，讨论了艺术的起源与发展、艺术的本质与功能、文化系统中的艺术、艺术创作、艺术作品、艺术接受等艺术的基本理论问题；下编为艺术形态，以独立的艺术样式如绘画、雕塑、音乐等来探讨其各自的艺术特性，因为每一艺术形态的独立特性才是一种艺术形态之所以成立的核心本质，将那些暂时还未完全达成共识的新的艺术样式另辟"新形态艺术"一讲。

在选择了教学内容之后，我们考虑更多的是以通俗易懂、生动活泼的方式呈现出来，以丰富多样的编排方式来激发学生的学习兴趣。首先在编写过程中运用了大量生动形象的作品和实例来进行论证，避免过于抽象难懂。其次是增加了互动性。本书在编写体例上借鉴了美国F.大卫·马丁、李·A.雅各布斯的《艺术导论》，在内容的相关处设置了"思考讨论""拓展阅读""课后延伸"等栏目，以此来兼顾学生的多元化需求，可以充分触发其自觉性，保护其主动性，鼓励其探索性。我们更多地从学生学习角度来考虑教材的编写，除了清晰地呈现学科知识、提供有效的学习活动外，还采取了具有亲和力的种种形式，如人性化的提问方式、建议性的学习活动、富有魅力的问题情景等使教材编写更具人性化。

2. 由课程知识与相关知识构成认知场域

本书在编写过程中借鉴了首都师范大学美术学院博士生导师尹少淳教授所编著的《美术教育学新编》中的体例："任何知识都不是孤立的，而是与相关知识构成了特定的关系，因此就事论事地进行孤立的学习并不是一种理想的学习方法，真正的学习不仅要进入特定知识的内部，同时也需要在其外部去发现各种关联。"基于这一认识，本书设置了一些有一定独立性又有较强相关性的栏目，形成

课程知识与相关知识的认知场域，帮助学习者提高认识和理解能力，同时拓展知识面。这些栏目包括"词语解析""作品鉴赏""人物介绍"等，内容涉及与本课程有关的概念、艺术作品、艺术家等。这些栏目与主课文形成"树状"结构：主课文为"树干"，是教材的主体；相关栏目为"树枝"和"树叶"，是在主干基础上的延伸。这些栏目的设置能起到增强阅读兴趣的作用，使得本书不但可以成为课堂教学活动的平台，也能方便学习者在枕边案头随时翻阅，一个概念的解释，一个作品的鉴赏，都能让人时有所悟。

3. 体现艺术特有的活力与魅力

艺术的基本特征是审美性、形象性和情感性，很难想象在艺术理论课程的学习中，如果只有枯燥的理论、被动的灌输、劣质的图像，那么我们用什么来说服学生艺术是美的，是能给生命带来快乐的东西呢？因此我们精选了大量优质的图片、高质量的音频和视频，利用美观的版式设计和精美的课件，使教学内容的呈现达到赏心悦目的效果。同时，在选择作品赏析案例方面，尽量选择现当代作品，并且考虑要符合学生的年龄特征与欣赏能力，以期使学生产生更多的情感共鸣和审美效应。如果通过本课程的学习，学生能够在掌握基本的艺术理论知识基础上，真正被每一种艺术特有的美所感染和打动，因而能够提升对艺术的热爱和继续探索的兴趣，那么我们的目的就达到了。

教学建议：

（1）讲授与阅读——对基本的艺术原理、概念等要点进行讲述和讲解，一些资料性内容和拓展性内容则可由学生自行阅读，并鼓励学生阅读教材之外的参考书，教材在"拓展阅读"中给出了一定的建议。

（2）讨论与辩论——引导学生主动思考并发表自己的看法贯穿本书的始终。对于艺术，与其他许多人类活动领域不同，问题往往比结果更重要，而且很多问题本身是没有定论的，教师可选择性地就某些"思考讨论"论题分组或全体学生展开讨论或辩论，提高学生对课程的参与感，促进学生对问题的思考和对自我观点的表达。

（3）思考与写作——鼓励学生积极思考，进行研究性学习，并适当进行小论文写作，促进思考向深度和广度拓展。

（4）鉴赏与实践——教材中列举了大量的艺术作品并提供了鉴赏引导，对于学生感兴趣的作品可以进一步深入鉴赏分析；鉴赏与创作是艺术活动的两个方面，我们鼓励学生在课后参与相关的创作与实践体验活动，教材在"课后延伸"中给出了一定的建议。

目录 CONTENTS

上编　基本原理

第一讲　艺术的起源与发展 3
一、艺术是怎么起源的 3
二、艺术的发展有何规律 7

第二讲　艺术的本质与功能 14
一、什么是艺术 14
二、艺术有什么用 19
三、艺术能给我带来什么 24

第三讲　文化系统中的艺术 27
一、什么是文化 27
二、艺术在人类文化系统中的位置如何 29
三、艺术与其他文化形态的关系怎样 32

第四讲　艺术创作 37
一、谁创作了艺术作品 37
二、艺术家需要哪些素质与修养 41
三、艺术创作是怎样的过程 48
四、艺术创作需要哪些思维活动的参与 ... 52
五、什么是艺术风格、艺术流派与艺术思潮 54

第五讲　艺术作品 59
一、如何界定艺术作品 59
二、艺术作品是如何构成的 63

第六讲　艺术接受 71
一、艺术是怎样传播的 71
二、我们怎样进行艺术鉴赏 74
三、艺术批评有何作用 81
四、为什么要进行艺术教育 83

下编　艺术形态

第七讲　建筑与园林艺术 91
一、"诗意地栖居"——建筑艺术 91
二、建筑艺术赏析 99
三、"庭院深深深几许"——园林艺术 ... 105
四、园林艺术赏析 109

第八讲　工艺与设计艺术 114
一、"鬼斧神工"——工艺美术 114
二、工艺美术赏析 119
三、"日常生活审美化"——设计艺术 ... 122
四、设计艺术赏析 131

第九讲　绘画与雕塑艺术 135
一、穿越500年的"神秘微笑"
　　——绘画艺术 135
二、绘画艺术赏析 143
三、"指尖的触摸"——雕塑艺术 ... 145
四、雕塑艺术赏析 153

第十讲　摄影与书法艺术 155
一、"凝固的瞬间"——摄影艺术 ... 155
二、摄影艺术赏析 160
三、"有生命的线"——书法艺术 ... 165
四、书法艺术赏析 171

第十一讲　音乐与舞蹈艺术 176
一、"灵魂的语言"——音乐艺术 ... 176
二、音乐艺术赏析 182
三、"活动的雕塑"——舞蹈艺术 ... 185
四、舞蹈艺术赏析 191

第十二讲　影视与动漫艺术 195
一、"视听的盛宴"——电影艺术 ... 195
二、电影艺术赏析 203
三、"漫步地球村"——电视艺术 ... 208
四、"梦幻的王国"——动漫艺术 ... 210
五、动漫艺术赏析 213

第十三讲　戏剧与戏曲艺术 217
一、"人生的缩影"——戏剧艺术 ... 217
二、戏剧艺术赏析 221
三、"古老的时尚"——戏曲艺术 ... 224
四、戏曲艺术赏析 231

第十四讲　语言艺术 235
一、"情动于中而形于言"
　　——语言艺术 235
二、语言艺术赏析 244

第十五讲　新形态艺术 249
一、"一场观念的革命"
　　——新形态艺术 249
二、新形态艺术赏析 258

参考文献 262

后　记 264

上编 基本原理

　　艺术学是研究艺术本质、现象和规律的人文学科。尽管人类的艺术活动已经有数万年的历史，但艺术学作为一门正式学科，是在19世纪末才逐渐形成，经历了两次学科分离才独立出来。

　　首先是美学从哲学中分离出来。这是由德国的鲍姆嘉登实现的。1750年鲍姆嘉登正式用Aesthetic来定名他研究人的感性认识的一部专著——《美学》，他的这部著作就被当作历史上的第一部美学专著。其后，康德和黑格尔继续沿用这一术语，并加以系统化，赋予美学以完整的体系，从而使其成为一门独立的学科。鲍姆嘉登被誉为"美学之父"。第二次学科分离则是艺术学从美学中独立出来。19世纪末，德国的康拉德·费德勒主张美学与艺术学分开，认为这是两门彼此交叉又互相独立的学科，艺术学具有特定的研究对象因而需自立门户，建立独立的正式学科。他也因此被称为"艺术学之父"。

　　艺术学由艺术理论、艺术史和艺术批评三部分组成。"艺术导论"这门课属于艺术理论的范畴，它是对各门类艺术进行宏观、整体、综合和一般性研究的学问。之所以称为"导论"，是因为这门课只研究艺术理论中最基本的问题，也就是具有基础性和普遍性的问题。它以各门艺术的普遍规律作为自己的研究对象，综合地研究、考察人类社会的一切艺术现象，探索和揭示各种艺术现象共有的普遍规律。它的研究范围包括艺术的起源与发展、艺术的本质与功能、文化系统中的艺术、艺术创作、艺术作品和艺术接受。这些都是艺术理论要涉及的问题，我们将之纳入"上编　基本原理"，也是我们打开艺术之门的钥匙；另外，作为艺术学习的导航，将我们引进艺术世界大门的"导论"，它的研究范围还包括各种艺术形态的概念范畴、艺术特质、审美特征与鉴赏规律等，我们将之纳入"下编　艺术形态"，将每一艺术形态独特的美揭示出来，使学习者按照自己的兴趣朝不同的方向继续进一步探索。

第一讲
艺术的起源与发展

阅读提示：

通过本讲的阅读与学习，你能够：

1. 了解有关艺术起源的几种理论学说；
2. 知道艺术起源问题的归结；
3. 掌握艺术发展的基本规律，懂得艺术发展不可避免要受到社会外部因素的影响，而艺术自身的继承与创新是艺术发展的内在原因。

一、艺术是怎么起源的

艺术是怎么起源的，今天谈论这个问题显得已经很遥远了。什么时候产生了艺术，为什么产生艺术，在今天仍然是个谜，但我们仍然想去揭开它。各种艺术在最远古的时候为何会产生呢？比如原始人为何在幽深的岩洞里画上动物、植物和人（见图1-1）？山顶洞人为何在死者的身边撒上红色的粉末？在山顶洞人的遗址中发现了许多件装饰品，难道他们也有爱美之心吗？

艺术的起源又往往和艺术的本质交织在一起，因为很多哲学家和艺术理论家都是由起源去追踪本质的。艺术起源是艺术史上争论不休的问题，主要出现了模仿说、表现说、游戏说、巫术说、生产劳动说等有代表性的观点。因模仿说和游戏说既涉及起源又涉及本质问题，所以将之放在"第二讲 艺

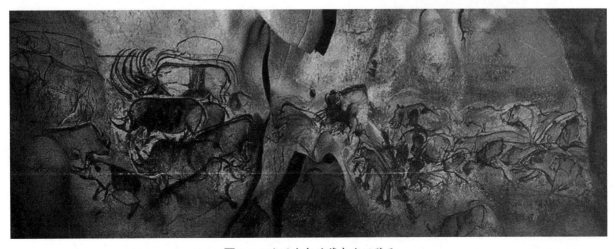

图1-1　法国南部的萧韦岩洞壁画

> **思考讨论**
>
> 当粮食还没有培植出来的时候，原始人靠采集和打猎为生，他们面对老虎正如老虎面对他们，但就在这样的环境下艺术产生了。那么想一想在这么艰苦的情况下人为什么会生产艺术这样一种东西，他们创作的动机是什么？请发挥自己的想象力，与同学展开讨论或辩论，在表达自己的观点时，应从艺术史中找出相应的艺术作品或事件来作为论据。

术的本质与功能"中阐述，我们只需知道它们也讨论了艺术的起源问题就可以了。这里主要讨论巫术说、表现说和生产劳动说。

（一）巫术说

这种学说的观点认为：艺术起源于原始社会的巫术活动。

19世纪末20世纪初，随着人类学、考古学、文化学的发展，大量考古的发现，产生了这一理论，认为巫术是远古时代狩猎部落为了弥补狩猎手段的不足，用幻想的方式去控制自然的产物。提出这一观点的代表人物有：爱德华·伯内特·泰勒和弗雷泽。英国人类学家爱德华·伯内特·泰勒（见图1-2）在《原始文化》一书中，最早提出艺术起源于"巫术"的理论主张。他认为，原始人的思维方式同现代人有很大的不同，对原始人来说，周围的世界异常陌生和神秘，令人敬畏。原始人思维的最主要特点是万物有灵。山川草木、鸟兽虫鱼，在原始人看来都是有灵的，并且都可以与人交感。打雷下雨由人操控，于是就产生了雷公、电母、山神、龙王、土地神、老天爷等词语。弗雷泽也是英国著名的人类学家，其著作《金枝》是探讨原始文化的巨著，认为原始部落的一切风俗、仪式和信仰都起源于交感巫术，人类最早是想用巫术去控制神秘的自然界，但显然是办不到的，于是，人类又创立了宗教来求得神的恩惠。当宗教在现实中也被证明是无效时，人类才逐渐创立了各门科学，以此来揭示自然界的奥秘。

这一观点的合理性在于艺术的产生最初确实与巫术有着密切的联系，原始艺术大都是与巫术结合在一起的。原始洞穴壁画往往有着神秘的巫术目的，尤其是原始人反复表现受伤的动物形象，如西班牙阿尔塔米拉洞穴壁画《受伤的野牛》（见图1-3），画中野牛四肢蜷缩在一起，头深深埋下，背则高高隆起，显示出因受伤而痛苦不堪的样子。而法国拉斯科岩画中《受伤的野牛》（见图1-4），则在受伤的野牛旁边刻画了一个倒地的人，在人的旁边还有一只鸟。不少专家认为，这幅画蕴含了古人的"巫术"，即形象逼真的受伤野牛身上被人为地附着了某种符咒。这样人类在狩猎时就很顺利：一是收获大；二是可避免动物的伤害。那只鸟亦非凡鸟，而是部落的图腾。另外，原始艺术与巫术活动之间有很多相似之处。如都包含舞蹈、歌唱、绘画等活动，以及想象、情感等心理和模仿、概括等手段。这一观点的局限性在于并非所有艺术活动都与巫术相关，如彩陶的制作仅是原始人的生活器皿。巫术观念背后起决定作用的还是实用——生产劳动的需要，因为原始时代的巫术活动是直接和当时原始人类的生产劳动密切联系在一起的。原始的艺术活动虽然具有明显的巫术动机或巫术目的，但归根结底还是离不开人类的实践活动，尤其是物质生产活动。

图1-2 爱德华·伯内特·泰勒

爱德华·伯内特·泰勒（1832—1917），英国人类学家。泰勒被视为文化进化论的代表人物。在他的著作《原始文化》及《人类学》中，他基于达尔文的进化论定义了人类学的科学研究语境，他的学术著作亦被看作对人类学这门成形于19世纪的学科的重要且持久的贡献。他认为万物有灵论是宗教发展的第一个阶段。

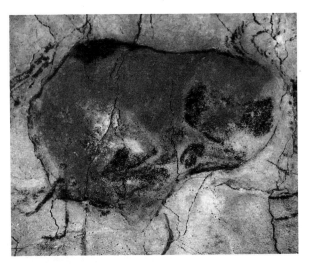

图1-3　阿尔塔米拉洞穴壁画《受伤的野牛》

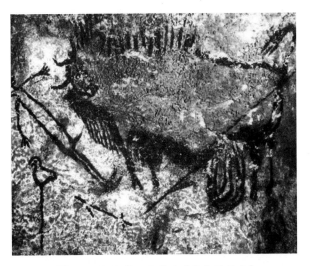

图1-4　拉斯科洞穴壁画《受伤的野牛》

（二）表现说

这种学说的观点认为：艺术起源于人类表现和交流情感的需要。

这种观点提出的时间较早，如《诗经》的作者关于作诗的目的叙述中就有"诗言志"这种观念的萌芽，《尚书》最先提出"诗言志"。《毛诗序》中讲道："诗者，志之所之也，在心为志，发言为诗，情动于中而形于言。言之不足，故嗟叹之；嗟叹之不足，故咏歌之；咏歌之不足，不知手之舞之足之蹈之也。"在西方，古希腊哲学家柏拉图提出了"迷狂说"，认为艺术家是疯子，有魔力，艺术让人迷狂，要把诗人清除出雅典城邦才能安宁。但表现说很长时间却销声匿迹，直到19世纪后期才又兴盛起来，在西方文艺界具有较大的影响，流行于现代西方各种美学思潮。西方现代主义文艺思潮的主要理论基础，就是强调艺术应当"表现自我"，显示出这种说法的巨大影响力。提出这一观点的代表人物有克罗齐、科林伍德、列夫·托尔斯泰（见图1-5）等。意大利美学家克罗齐提出了"直觉表现说"，认为直觉来源于情感，艺术是为了表现情感的。英国史学家科林伍德认为艺术不是再现和模仿，更不是单纯的游戏，只有表现情感的艺术才是所谓"真正的艺术"，艺术就是艺术家的主观想象和情感的表现。列夫·托尔斯泰则认为：一个人为了要把自己体验过的感情传达给别人，于是在自己心里重新唤起这种感情，并用某种外在的形式把它表达出来，这就产生了艺术。

表现说的合理性在于它肯定了艺术家的主体精神，艺术是艺术家创造出来的，不可避免印有艺术家的情感痕迹。它的局限性则在于原始社会没有出现专门从事艺术生产的艺术家，这种观点忽视了当时的社会环境——生存是原始人的生活中心，这是现代人思维的解释结果。

（三）生产劳动说

这一观点认为艺术起源于人类的生产劳动，是

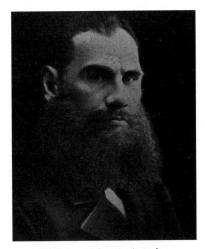

图1-5　列夫·托尔斯泰

列夫·托尔斯泰（1828—1910），全名为列夫·尼古拉耶维奇·托尔斯泰，俄国作家、思想家，19世纪俄国伟大的批判现实主义作家，是世界文学史上最杰出的作家之一。主要作品有长篇小说《战争与和平》《安娜·卡列尼娜》《复活》。他的作品描写了俄国革命时期人民的顽强抗争，因此被称为"俄国革命的镜子"。

我国文艺理论界占据主导地位的理论。

提出这一观点的代表人物有俄国的普列汉诺夫、德国的恩格斯等。普列汉诺夫在《没有地址的信》中，通过对原始音乐、原始歌舞、原始绘画的分析，以大量人种学、民族学、人类学和民俗学的文献证明，系统地论述了艺术的起源及其发展问题，并且得出了艺术产生于劳动的观点。恩格斯认为劳动创造了人："首先是劳动，然后是语言和劳动一起，成为两个最主要的推动力，在它们的影响下，动物的脑髓就逐渐地变成了人的脑髓。"[1] 正是因为劳动创造了人，为艺术的产生提供了前提。

这一学说的合理性在于手、脑、语言、感觉能力等是文艺产生的先决条件，劳动产生了人类本身，也就是产生了艺术产生的先决条件，继而产生了艺术的需要和培养了人类的审美意识。原始社会的工具首先是石头、棍棒等自然未经加工的东西；后来就开始制造工具，把石头磨制成刀、斧、针等工具，并开始追求光滑、对称等感觉，说明原始艺术和劳动密不可分；再后来山顶洞人做项链，还加以染色，开始有了审美意识。另外，劳动构成了某些艺术的内容和形式。劳动过程中产生了很多艺术，如民歌《采茶舞曲》《采槟榔》《黄河船夫曲》《采莲曲》等。鲁迅谈文学的起源时说，开始时人都不会说话，抬木头时很吃力，于是大家一起喊号子，就产生了"杭育"派；在集体劳动中，为了协调，就创造了许多艺术形式，如诗歌、音乐、舞蹈等。但显而易见的是这一理论也不是完美的，其存在的问题是劳动的概念宽泛，一切活动都包含在劳动之中，巫术也是劳动的一种。

（四）多元决定论与艺术起源的归结

关于艺术的起源有多种说法，每种说法都有一定的道理，但又都不够全面。对于艺术起源这样复杂的问题，恐怕不是单一的原因可以涵括。

此后出现了另一种观点，即"多元决定论"，认为艺术的起源是由多种原因造成的。提出这一观点的代表人物有法国结构主义学者阿尔都塞和芬兰艺术史学家希尔恩。阿尔都塞认为，社会发展不是一元决定的，而是多元决定的，任何文化现象的产生，都有多种多样的复杂原因，而不是由一个简单原因造成的。希尔恩也认为艺术本身就是一种综合性现象，因此，研究艺术的起源必须采用社会学、人类学、心理学等多学科相结合的综合研究方法，才能真正揭示艺术起源的奥秘。尤其是："他从原始人类生活的不同侧面研究艺术起源，揭示了艺术起源的多重因素，而不是像有些理论家那样仅仅归之于单一因素。这样的做法尽管会使人感到有多元论或折中论之嫌，然而可能更接近真理。因为正如希尔恩所分析的那样，原始人类的诸种基本生活冲动与原始艺术是紧密地结合在一起的，那么我们有什么理由怀疑，这诸种生活冲动不是促使艺术产生的基本原因呢？"[2]

在原始社会，原始生产劳动、原始宗教（巫术）、原始艺术（图腾歌舞、原始岩画）等，几乎很难分开，它们共同组成了原始社会人类的实践活动。原始人类从事的实践活动，可能既是巫术活动，又是艺术活动，同时也具有生产劳动的性质。原始艺术与这些诸多的因素互相融合在一起，延续了相当长的时间，才慢慢独立分化出来。从"艺术"这个词的含义的历史演变中，也可以看出艺术生产从物质生产中逐渐分化独立的漫长过程。"艺"字在甲骨文中是"种植"的意思，是人在种植的象形文字，拉丁文中的Ars和英文中的Art原意也有技术的意思。可见，无论是中国还是西方，艺术都起源于人类的实践活动，尤其是占主导地位的物质生产劳动。所以我们说艺术产生于非艺术，实用价值先于审美价值。

总之，艺术的产生经历了一个由实用到审美、以巫术为中介、以劳动为前提的漫长历史发展过程，其中也渗透着人类模仿的需要、表现的冲动和游戏的本能。从根本上讲，艺术的起源最终应归结为人类的实践活动。艺术的产生和发展来自人类的

[1] 马克思，恩格斯. 马克思恩格斯选集：第三卷［M］. 北京：人民出版社，1995：512.

[2] 朱立元. 现代西方美学史［M］. 上海：上海文艺出版社，1996：241.

社会实践活动，它是人类文化发展历史进程中的必然产物，其起源应当是原始社会中一个相当漫长的历史过程。

拓展阅读

1. 朱狄. 艺术的起源. 北京：中国青年出版社，1999.
2. ［德］格罗塞. 艺术的起源. 谢广辉，王成芳，编译. 北京：北京出版社，2012.

二、艺术的发展有何规律

所谓规律是艺术发展逃脱不了的东西，是事物之间内在的必然联系。艺术从起源到现在已经经历了漫长的历史，今天的艺术与原始艺术已有了很大的不同，艺术的目的、创作方式、艺术样式都有了改变。几万年的艺术演变史有哪些规律可遵循？艺术是按照怎样的方式发展的？艺术的发展和时代是什么关系？艺术的发展和社会的关系主要表现为这样两个方面：①社会性，即艺术与社会发展之间的平衡与不平衡；②自律性，即艺术自身的继承与革新。

（一）社会性

艺术发展的社会性规律是指艺术的发展与社会的发展密不可分，与社会发展之间存在既平衡又不平衡的关系。艺术是在特定的社会环境和历史时期中产生，存在于社会之中的，不存在完全脱离社会而存在的艺术，所以，我们只要粗略地检视一下艺术史，就会发现一个有趣的现象：艺术总是和社会发展存在某种联系。如原始艺术中动物、女人体是绘画和雕塑的主题（见图1-6），因为生存和繁衍是他们最关心的问题，而不可能出现风景画、静物画，因为原始人还没有闲心去欣赏大自然的美景和花花草草，这是由社会发展条件所决定的。中世纪是宗教统治的时代，基督教统治的欧洲，反复表现圣母与基督（见图1-7），宗教艺术特别发达。

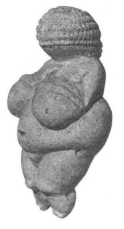

图 1-6 维林多夫母神　　图 1-7 中世纪宗教绘画

1. 平衡性

艺术与社会发展之间的平衡性是指社会发展制约和影响艺术的发展，一定社会的经济基础、意识形态、科学技术等都会对艺术发展产生制约，使之不能逾越特定的社会历史阶段。人们早就注意到两者的关系。《礼记·乐记》中即有："是故治世之音安以乐，其政和；乱世之音怨以怒，其政乖；亡国之音哀以思，其民困。声音之道，与政通矣。"意思是时代和平稳定，音乐就呈现出安详快乐；如果是乱世，出现了动乱、阶级矛盾和压迫，音乐就会出现怨与怒，就像电视剧《水浒传》中唱的"路见不平一声吼，该出手时就出手"；如果是亡国了，音乐就变成了哀乐。总之音乐与社会是相对应的。南北朝文艺理论家刘勰在《文心雕龙》中谈到文学的发展："时运交移，质文代变。"（《时序》）时代发展，文和质就变化。歌谣、文理与世推移。古人认为采风很重要，社会稳定与否问老百姓就知道，因此古代设有专门的采风官员。王国维说"一代有一代之文学"，唐诗、宋词、元曲、明清小说，文学随时代演变。泰纳认为时代、种族与环境是影响艺术的重要因素："要了解一件艺术品、一个艺术家、一群艺术家，必须正确地设想他们所属时代的精神和风俗概况。这是艺术品最后的解释，也是决定一切的基本原因。"[1] 社会发展对艺术发展的制约和影响具体来说体现在以下方面。

[1] 泰纳. 艺术哲学［M］. 北京：人民文学出版社，1994：7.

（1）社会发展为艺术提供新的主题、题材，形成新的艺术风格。

每一个时代都有新的社会风貌、社会建制，以及提倡的新的道德，这些都会在艺术中得到反映，为艺术提供新的主题和题材，这是过去所没有的。以唐代为例：能代表唐朝风格的如李白的诗。李白最能代表盛唐的气势，奔放不羁，天马行空，正是大唐精神的体现，如"君不见黄河之水天上来，奔流到海不复回""人生得意须尽欢，莫使金樽空对月。天生我材必有用，千金散尽还复来"。唐诗里还有一类最能体现豪情的，那就是边塞诗，它是以边疆地区军民生活和自然风光为题材。盛唐是边塞诗创作的鼎盛时期，涌现了著名的边塞诗派，代表诗人有高适、岑参、王昌龄、李颀。高适的《燕歌行》、岑参的《白雪歌送武判官归京》和《走马川行奉送封大夫出师西征》等七言长篇歌行代表了盛唐边塞诗的美学风格，即雄浑、磅礴、豪放、浪漫、悲壮、瑰丽。

宋朝国力衰弱，国土被占领，皇室无能，抗金、抗敌成为艺术的主题，爱国诗人陆游一辈子抗金，他最后一首诗是我们都很熟悉的《示儿》："死去元知万事空，但悲不见九州同。王师北定中原日，家祭无忘告乃翁！"当然他最后的希望也没能实现。词坛飞将辛弃疾，报国无门，因主张抗金多次被贬，由于朝廷对外坚持投降政策，只落得投闲置散，避世隐居，心情的矛盾与苦闷当然可以想见，"却将万字平戎策，换得东家种树书"（《破阵子》）抒发了他万般的无奈。这时诗人的心态已由拯世济时转为绮思艳情，而他们的才力在中唐诗歌的繁荣发展之后也不足以标新立异，于是把审美情趣由社会人生转向歌舞宴乐，专以深细婉曲的笔调、浓重艳丽的色彩写官能感受、内心体验。这就促成了花间词的产生。词在晚唐五代便成了文人填写的、供君臣宴乐之间歌伎乐工演唱的曲子，也就是当时的流行歌曲，这就决定了花间词的题材和风格以"绮罗香泽"为主。酒醉、香艳、陶醉在脂粉香和花香的狭小空间里了。宋朝也不可能再出现唐诗的豪迈。

（2）社会发展为艺术带来新的观念。

从艺术史可以看出，艺术观念始终处于演进之中，而艺术观念的演进也与社会发展联系在一起。意大利新现实主义电影是西方现代电影流派之一，多以真人真事为题材，描绘了法西斯统治给意大利人民带来的灾难。表现方法上注重平凡景象细节，多用实景和非职业演员，以纪实性手法取代传统的戏剧手法。首部影片是《罗马——不设防的城市》（1945），代表作有《偷自行车的人》（1948）、《橄榄树下无和平》（1952）等。产生的原因，一方面是受19世纪末作家维尔加所倡导的"真实主义"文艺运动影响，是批判现实主义在特定条件下的发展；另一方面也是因为意大利作为"二战"战败国，没有更多的资金置景，于是电影艺术家们提出"把摄像机扛到大街上""还我普通人"，来反映战后人民真实的生活，这就是由于特定的社会现实催生出新的艺术流派与思潮。这一系列的坚持写实主义的美学原则和方法使意大利电影抛开了过去那种浮夸的形式，转向了真实的社会生活内容，对于世界电影艺术朝着更加贴近生活的方向迈进，产生了深刻的影响。

（3）社会发展促使新的艺术形式出现。

艺术形式是指艺术的具体表达方式，如诗歌、散文、音乐、话剧、电影、书法等。每种艺术形式的产生都需要特定的物质材料，物质材料受当时社会发展程度的影响。书法的出现首先要有书写工具，笔墨纸砚发展后书法进入高峰，在此之前是刀刻甲骨文，所以远古时的文章很短，后来越来越长，这是由书写工具发达与否决定的。活字印刷的出现使小说繁荣，科技的发展催生了摄影、电影、电视等新的艺术形式，电影、电视的出现首先要有电，电脑艺术则是在电脑诞生后出现的。

艺术形式的形成与衰落和社会发展息息相关。老的艺术形式衰落、新的艺术形式诞生发展是历史的必然。如评书是非常古老的一种艺术形式，但在如今的电视时代，没有人听了，京剧虽好但已经不适宜今天的社会，梅兰芳只能是20世纪三四十年代的巨星，如今的人们更愿意欣赏好莱坞大片。

> **词语解析：评书**
>
> 评书，曲艺的一种。一人演说，通过叙述情节、描写景象、模拟人物、评议事理等艺术手段，表现历史及现代故事。北方语系通称评书，南方多称"评话"，也有称"评词"的，古代称为"说话"，是中国一种传统口头讲说的表演形式，在宋代开始流行。各地的说书人以自己的母语对人说着不同的故事，因此也是方言文化的一部分。清末民初时，评书的表演为一人坐于桌后表演，道具有折扇和醒木，服装为长衫；至20世纪中叶，多不再用桌椅及折扇、醒木等道具，而以站立说演，服装也较不固定。而在中国改革开放后，在电子媒体及推广普通话的冲击之下，一些方言的说书文化日渐式微，处于濒临消失的状态。

2. 不平衡性

艺术与社会发展的不平衡性是指艺术发展与社会发展并不是成比例的，并不是社会繁荣艺术就繁荣，同样也不能说社会不繁荣艺术就一定繁荣。社会的繁荣和艺术的繁荣之间存在不平衡现象。有可能是社会繁荣艺术也繁荣，如唐朝即是如此；也有可能相反，如魏晋南北朝，社会不繁荣，艺术和美学却出现高峰。艺术并不是在进步，我们可以说科技在进步，但艺术只是在发展变化，不存在进步与落后之分，它反映和符合不同时代人的需求和审美标准。诗经中"蒹葭苍苍，白露为霜，所谓伊人，在水一方"的诗句现在读来依然觉得很美，现在的文章也并不比《诗经》更美。这种艺术与社会发展的不平衡性体现在以下两方面。

（1）有些艺术样式只出现在特定的历史时期，随着社会发展而消亡。

神话作为一种遥远的艺术形式，永远不会再产生了，也不可能再达到新的高度。神话一般可分为三种类型：开辟神话、自然神话和英雄神话，它集中反映出人类的童年时期，在科学不发展的条件下，对于人类产生、自然现象以及与自然的斗争等问题的思考。如开辟神话反映的是原始人的宇宙观，以此来解释天地是如何形成的，人类万物是如何产生的。几乎每一个民族都会有这一类的神话，甚至有些还有不少有趣的相似性。譬如说关于造人，"女娲创造人类""世界最初的七天""普罗米修斯"分别是中国、希伯来民族和古希腊的造人神话。自然神话是对自然界各种现象的解释。像"女娲补天""精卫填海"等对日月星辰、山川草木、风雨雷电、虫鱼鸟兽等自然现象是如何产生的做了很美丽的解释。英雄神话比前两者出现稍晚，表达了人类反抗自然的愿望，同时，也可以说是人类某种劳动经验的概括总结。这时候，原始人类已经不会再对自然界产生极端的恐惧心理，他们有了一定的信心，开始把本部落里具有发明创造的才能或做出重要贡献的人物加以夸大想象，塑造出具有超人力量的英雄形象。如中国古代传说中神农、黄帝、尧、舜、禹、后稷等人的故事。

艺术形式有其草创—繁荣—衰落的历程，有些艺术样式只出现在特定的历史时期，随着社会发展而消亡，我们现在想用某些方式保留一些艺术形式但不一定能保留下来，如前面提到的评书、京剧以及皮影等。

（2）艺术发展与社会发展并不成正比。

"国家不幸诗家幸，赋到沧桑句便工。"历代危难时出诗人，这说明艺术发展与社会发展并不是成正比的。

中国魏晋南北朝的历史，是由统一至分裂的过程，先是魏、蜀、吴三国鼎立，随后由司马家族统一为西晋，但十六国的连年战乱，使得中国再次进入了一个分裂的时代。政治的不稳定、时局的混乱动荡，带来的是经济的普遍衰退，但在意识形态领域却有了超乎寻常的改变，艺术极度繁荣，发现山水的美（出现了山水诗、山水画），发现人的自觉。王羲之、王献之的书法（见图1-8），顾恺之（见图1-9）、陆探微、张僧繇的画，戴逵的雕塑，嵇康的音乐，曹植、阮籍、陶渊明的诗，云冈、龙门石窟（见图1-10）等代表了这一时期的艺术成就。

19世纪俄国处于沙皇统治之下，政治黑暗，经济落后，但艺术却取得了巨大成就。文学上的成就有普希金、果戈理、契诃夫、托尔斯泰、陀思妥

有其自身的规律,并不与社会的繁荣同步。

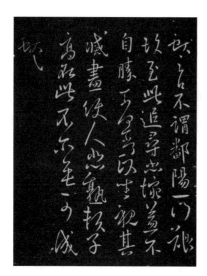

图1-8 王献之《不谓帖》

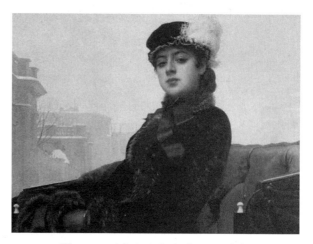

图1-11 克拉姆斯柯依《无名女郎》

图1-9 顾恺之《洛神赋图》局部

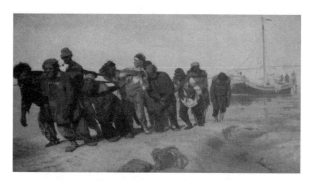

图1-12 列宾《伏尔加河上的纤夫》

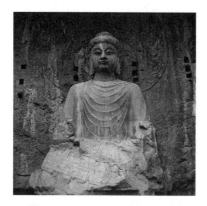

图1-10 龙门石窟卢舍那大佛

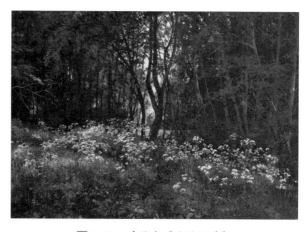

图1-13 希什金《林边野花》

耶夫斯基等文学大师的出现,绘画上产生了以克拉姆斯柯依(见图1-11)、列宾(见图1-12)、希什金(见图1-13)、列维坦(见图1-14)等为代表的巡回展览画派,音乐方面柴可夫斯基成就显著,还有别林斯基、车尔尼雪夫斯基等创造了文艺理论成果的辉煌。由此可见,艺术的繁荣并不受制于时代,它

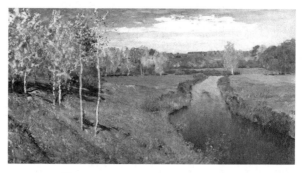

图1-14 列维坦《金色的秋天》

词语解析：巡回展览画派

巡回展览画派的主要成员有克拉姆斯柯依、米亚索耶多夫、别罗夫、列宾、苏里柯夫、列维坦、马科夫斯基、萨维茨基、希什金、瓦斯涅佐夫、库英治、雅罗申柯等。这些画家以批判现实主义为创作方法和原则，决心把绘画艺术从贵族沙龙中解放出来，主张真实地描绘俄罗斯人民的历史、社会、生活和大自然，揭露沙俄专制制度和农奴制。1871年11月27日，举行了首批画展且大获成功。俄国老百姓第一次在公开的展览会上看到了描写自己生活的俄罗斯乡土风情的绘画。从这一年起，几乎每年"巡回艺术展览协会"都举行一次巡回画展，在莫斯科等地举办的巡回画展共48次。

（二）自律性

前面探讨了制约艺术发展的社会因素，但它们只是艺术发展的外部原因，而并非艺术发展自身。就艺术自身而言，其内部的继承与革新是艺术发展的内在原因。

1. 继承

继承的含义在《现代汉语词典中》有三种：①依法承受；②泛指把前人的作风、文化、知识等接受过来；③后人继续做前人遗留下来的事业。艺术发展中的继承主要指第二种（也可以是第三种）意思。艺术要发展就必须继承，这是它的内部需求。艺术家不会凭空产生，他首先必然要学习前人的艺术语言和艺术技巧。艺术的继承主要表现在民族精神与艺术传统两方面。

民族精神是反映在长期的历史进程和积淀中形成的民族意识、民族文化、民族习俗、民族性格、民族信仰、民族宗教、民族价值观念和价值追求等共同特质，一个中国艺术家的民族精神来自民族哲学，来自一个民族几千年积淀下来的民族心理。比如"天人合一"是中国哲学强调的一种重要品质，欧洲人的观念则是"征服自然，万物为我所用"。这种民族哲学观点的差异体现在很多艺术现象上。

如中国园林（见图1-15）讲究"虽由人作，宛自天成"；而西方园林（见图1-16）则强调人工美。从中西静物画、花鸟画的比较中也可以看出这种差异：中国绘画中的花鸟虫鱼（见图1-17）都是活着的状态，是有生命的，尽管有时候并没画出来，但你可以感觉到花是长在树枝上的；而在西方静物画里花都是插在花瓶里的（见图1-18），是人征服自然的结果，看似技巧问题，其实是民族哲学观念的差异。艺术的民族性最重要的在于艺术是否表达了民族精神，是否用民族精神观察事物。艺术家首先是属于他的民族，艺术的根本就是表现他的民族精神。中国人既拍电影也画油画，但我们的电影与油画与西方人是不一样的。张艺谋的《我的父亲母亲》表现的是中国式的爱情，其节奏舒缓、抒情、浪漫，使用了大量的叠化镜头。

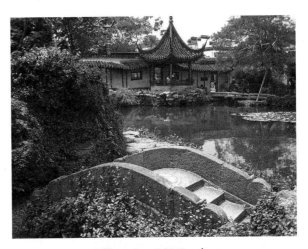

图1-15　网师园一角

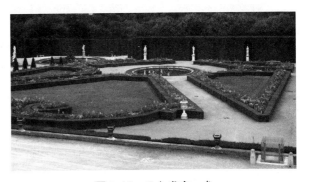

图1-16　凡尔赛宫一角

艺术传统是指艺术主题、题材、形式与创作方法、艺术种类、前代艺术家积累的艺术经验等。圣母基督是西方艺术史上一个很重要的题材，无数画家都画过，经过几百年的时间形成了基督画体系。

第一讲　艺术的起源与发展

图1-17　南宋佚名《出水芙蓉图》

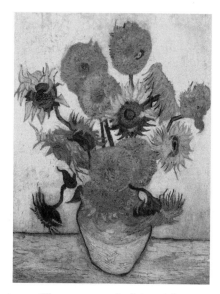

图1-18　凡·高《向日葵》

中国文人画也形成了一个庞大的花鸟画系列——梅兰竹菊，给花赋予一种人格的精神。古希腊神话是中世纪和文艺复兴时期很多绘画和雕塑的创作源泉。古典小说《西游记》《水浒传》《三国演义》都是在民间流传的基础上，不断在说书人口中和戏剧舞台上反复加工，最后才由吴承恩、施耐庵、罗贯中最终完成。中国画讲究师承关系、笔法的继承，学习国画也是从临摹入手，掌握一套国画特有的用笔、用墨方法，继承性大于创造性。京剧有梅派、程派等不同的流派，传承方式是师父带徒弟，学习某一个流派的传统。即使是艺术种类如绘画、音乐、舞蹈、文学、戏剧都是继承下来的相对稳定的艺术种类——没有可能，也没有必要让每个时代的人重新建立一切艺术种类。

在对待艺术传统的问题上存在两种错误倾向：一种是复古主义，肯定一切，文必秦汉，诗必盛唐；另一种是虚无主义，否定一切，过去的都是垃圾，彻底否定传统艺术。显然这两种态度都是不对的，正确的态度应该是取其精华、弃其糟粕。

2. 创新

创新是以新思维、新发明和新描述为特征的一种概念化过程。它起源于拉丁语，原意有三层含义：第一，更新；第二，创造新的东西；第三，改变。艺术要发展，除了继承更重要的是创新，我们学习不是为了记住历史上的东西，而是把它们转化为营养创造我们今天的艺术。现代著名中国画艺术家李可染（见图1-19）有句名言"要用最大功力打进去，要用最大勇气打出来"，讲的正是继承与创新的辩证关系。李可染继承了传统中国画的深厚笔墨，但却将西画中的明暗处理方法引入中国画，将西画技法和谐地融化在深厚的传统笔墨和造型意象之中，从而实现了艺术的创新，取得了杰出的成就。其代表作有《万山红遍》（见图1-20）、《漓江胜境图》《井冈山》等。（关于如何创新见第四讲第二节相关内容）

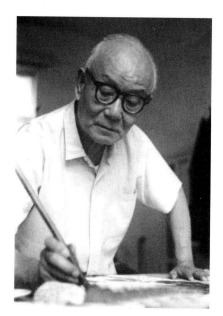

图1-19　李可染

但艺术的创新又是在继承的基础上进行的。旧的艺术总要退出历史舞台，新的艺术总要成长起来，任何新的艺术总是以反抗者的姿态出现，但反抗的同时其实已经吸收了前人的营养。杜尚最著名的创作《L.H.O.O.Q》（见图1-21），又名《带胡须

图1-20 李可染《万山红遍》

李可染(1907—1989),现代画家,江苏徐州人,自幼习画,早年先后入上海美专、国立西湖艺术院学习。1946年任教于北平艺专。其山水画早年取法八大山人,笔致简率酣畅,后从齐白石习画,用笔趋于凝练。又从黄宾虹处学得积墨法,并在写生中参悟林风眠风景画前亮后暗的阴影处理方式。画风趋于谨严,笔墨趋于沉厚,至晚年用笔趋于老辣。亦善画牛,笔墨颇有拙趣。曾任中央美术学院教授、中国美术家协会副主席等职。其代表作《万山红遍》于2012年6月3日在北京保利春以2.932 5亿元人民币成交。

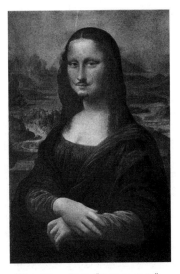

图1-21 杜尚《L.H.O.O.Q》

的蒙娜丽莎》,意在反传统、反完美,但却是以承认《蒙娜丽莎》是经典为基础的,如果用另一个人的画像则没有这样的效果。艺术的发展总是有周期,有兴起有衰落,新的艺术要成长起来,就需要前辈艺术家具有宽容心,允许一些新奇的东西出现,如果没有宽容的社会环境,新的艺术就很难成长起来。

核心概念

巫术说,表现说,生产劳动说,多元决定论,继承,创新

巩固练习

1. 简述关于艺术起源的代表学说。
2. 你如何看待艺术产生的原因?
3. 艺术发展的基本规律是什么?

拓展阅读

1. 丹纳. 艺术哲学[M]. 傅雷,译. 北京:北京大学出版社,2017.
2. 丹托. 艺术的终结之后——当代艺术与历史的界限[M]. 王春辰,译. 南京:江苏人民出版社,2007.
3. 卡斯比特. 艺术的终结[M]. 吴啸雷,译. 北京:北京大学出版社,2009.

课后延伸

事物的发展都有一个发生、发展、灭亡的过程,那么艺术会灭亡吗?或者说会终结吗?请与你的同学展开讨论或辩论。

第二讲
艺术的本质与功能

阅读提示：

通过本讲的阅读与学习，你能够：

1. 了解有关艺术本质问题的代表性观点；
2. 知道艺术有哪些社会功能；
3. 知道艺术能为我们带来什么，对这一问题的思考应贯穿本课程的始终，因为这是我们学习任何艺术知识与技能的出发点和归宿。

本质是哲学把握事物的一种方式。我们讨论什么是艺术，总不能说艺术就是戏剧、文学，就是建筑、雕刻，就是绘画、摄影。这只是艺术的表现形式，属于艺术现象。现象的东西是有生有灭的，是瞬息万变、难以捉摸的，我们很难用不断变化的艺术现象去描述艺术，恰恰相反，如果要深入理解这些艺术现象，必须先把握艺术最根本的特性，即艺术的本质。因为本质是与现象相对的，是事物本身固有的、普遍的、相对稳定的内部联系。本质既然是恒定不变的，抓住了它，就能以"不变"应"万变"。

除此之外，我们还要弄明白艺术的功能是什么。艺术能够发挥怎样的功用效能，它有什么作用，人为什么要创造艺术？我们知道，人类有着丰富多样的实践形式：翻土浇灌、春耕秋收是为了满足肉体生存的需要；观察研究、发明创造是为了征服自然的需要；建造房屋、架桥修路是为了方便生活的需要。那么艺术又是出于什么目的呢？有人说它是用来满足精神需要的，但是艺术是怎样满足精神需求的，它满足的是精神中哪一种需求？

一、什么是艺术

什么是艺术？几千年来，人们对此一直争论不休，至今也没有令所有人都信服的权威答案。

对艺术本质进行深入思考的是古今中外的哲学家们。在哲学家们看来，世界有一个起始点，有一个本根，就像枝繁叶茂的大树来源于一粒种子，浊浪滔天的江河源于滴滴清泉那样，万象纷扰的世界也有一个点，抓住了那个点，所有一切都可以解释清楚了。因此，哲学家们对于艺术的解释都服从于他们对宇宙世界的根本看法。

比如公元前6世纪初的毕达哥拉斯，他是一个数学家，他把"数"当成世界万物的本原，认为万物皆是数，数统治着宇宙中的一切。于是他描绘了一幅以数为基础的世界发生图，他说："万物的本原是一。从一产生出二，二是从属于一的不定的质料，一则是原因。从完满的一与不定的二中生产出

各种数目；从数目产生出点；从点产生出线；从线产生出面；从面产生出体；从体产生出感觉所及的一切形体，产生出四种元素：水、火、土、气。这四种元素以各种不同的方式互相转化，于是创造出有生命的、精神的、球形的世界，以地为中心，地也是球形的，在地面上住着人。"[1] 这样看来是不是有点像老子的"道生一，一生二，二生三，三生万物"的思想，是不是有点中国阴阳五行说的味道？据此，毕达哥拉斯认为，艺术的本质就是数的和谐，艺术之所以美，就在于合适的比例与准确的对称。

古今中外，关于艺术本质与起源的理论有上百种，许多教材把这些理论分为"主观精神说""客观精神说"和"模仿说"三类。这种分法简化了历史上繁杂的艺术本质论，但过于武断和笼统。就"客观精神说"来说吧，柏拉图的理式说属于"客观精神说"，由理式说出发，他得出了艺术是对自然的模仿，那么这到底是"客观精神说"，还是"模仿说"呢？再就"主观精神说"来看吧。我们知道，所谓的主观就是主体的观念，包括人的感觉、知觉、表象、情感和意志等意识现象，如果把艺术的本质归结为人的情感、意志的话，很容易陷入主观的旋涡里，成为"主观精神论"。实际上，这些主观的东西往往和外在的客观存在紧密相连，有时甚至还具有客观性特点。比如德国19世纪哲学家叔本华的唯意志论，他说"世界是我表象"和"世界是我意志"，这里面的意志就不能单单理解为个人的主观意志，而具有客观性特点，是自在之物。用通俗的话来说则是，世界存在一个总的意志，万物现象都是这意志的外化，花要盛开，水要流淌，就是宇宙意志的必然结果。

中国古代艺术理论中，关于艺术的本质和起源论述得较少，除"文以载道说"影响较大外，并没有出现像西方那样在严密的逻辑体系中进行阐释的观点，所见的大都是碎片式的感悟。在西方艺术理论中，有几个影响深远的观点，一个是模仿说；另一个是游戏说；还有一个是移情说；还有"艺术生产论"。这些观点从不同侧面揭示出艺术的本质特征，其中马克思主义的"艺术生产论"是迄今为止较为科学的理论。

（一）模仿说

模仿说也叫再现说，是关于艺术起源和本质最古老的学说，它在西方影响最为深远，统治西方艺术理论界和实践界近2 000年。模仿说认为，艺术就是人类对于现实的模仿，其主要代表人物有德谟克里特、苏格拉底、柏拉图和亚里士多德。

德谟克里特认为："从蜘蛛我们学会了织布和缝补；从燕子学会了造房子；从天鹅和黄莺等歌唱的鸟学会了唱歌。"[2] 苏格拉底则进一步认为，艺术不仅模仿自然万物，模仿美的外形，还能模仿人的性格、精神方面的特质、心理活动。苏格拉底的学生柏拉图（见图2-1）是真正为模仿说奠定理论基础的人。他从理念论出发，把世界分为现实世界和理念世界，现实世界是我们感觉所感知的世界，它是不真实的，理念世界才是永恒真实的世界，要靠理性才能把握。现实世界是理念世界的影子，而艺术模仿的只是现实世界，因此是影子的影子，是摹本的摹本，与真理隔着三层。柏拉图的学生亚里士多德批判了老师的理念论，他认为理念不是独立于个体之外的，而是处于个体之中，即普遍性寓于特殊性之中。由此出发，亚里士多德认为，艺术起源于对现实世界的模仿，人不仅模仿事物的外形和偶然现象，还模仿其必然性和普遍性。柏拉图认为艺术不能反映真理，亚里士多德则认为，艺术不仅仅是再现事物的外形，而应当反映现实生活的内在本质和规律，因而比现实生活更真实、更美、更带有普遍性，模仿除有"再现"意义外，还有"创造"的含义。

从此以后，模仿说开始主导西方艺术理论领域，成为艺术实践的圭臬。文艺复兴时期美术三杰之一的达·芬奇说"我们应当依靠自然""像镜子那样，如实反映安放在镜前的各物体的许多色彩"

[1] 北京大学哲学系外国哲学史教研室. 西方哲学原著选读（上卷）[M]. 北京：商务印书馆，1982：20.

[2] 朱立元. 美学大辞典[M]. 上海：上海辞书出版社，2010：492.

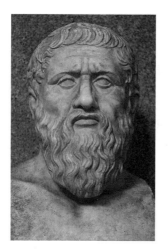

图 2-1 柏拉图雕塑

柏拉图（约公元前427—前347）是著名的古希腊哲学家，他写下了许多哲学的对话录，并且在雅典创办了著名的学院。柏拉图是苏格拉底的学生，也是亚里士多德的老师，他们三人被广泛认为是西方哲学的奠基者。

（《芬奇论绘画》）。英国的莎士比亚认为，戏剧的目的是反映自然，显示善恶的本来面目，"最好的戏剧不过是人生的缩影"，主张"给自然照一面镜子"。到了18世纪，法国狄德罗强调了模仿的创造性，肯定了在艺术创造中人的主观认识作用，在此基础上，歌德说，艺术要忠实于自然，现实是艺术的基础，但艺术要高于自然，艺术应当把自己的美加到自然身上，使题材得到升华，通过个别表现出一般。模仿说从注重对自然对象的模仿，开始转向注重艺术主体自身的想象力和创造力。

模仿说到了19世纪开始衰落，它揭示了艺术与现实的关系，强调现实生活是艺术创造的源泉，直接推动后来现实主义艺术的发展。但模仿说的局限性也十分明显，它只强调了艺术对自然生活的机械性模仿，却将艺术中占有很大比重的表现性因素置之一边，忽略了艺术的主观性特点。正像19世纪末期法国象征主义画家塞律希埃所说的那样："如果以复制银幕上看到的形象的方式把艺术降低为模拟的话，我们所做的只是机械的活动，这一过程不需要人类任何高级智能的参与，产生的只是毫无新意的印象——一件没有理解力的作品。"[1] 塞律希埃指出艺术的最根本的因素是人的创造。

[1] 迟轲. 西方美术理论文选（下册）[M]. 南京：江苏教育出版社，2005：476.

（二）游戏说

游戏说是关于艺术起源和艺术本质的学说，它是近代有关艺术起源与本质的一种很有影响的说法。该学说主张运用人类的游戏活动来解释艺术的起源和审美本质。它认为，艺术起源于人类游戏冲动的本能，艺术的本质在于对游戏状态下身心自由的一种追求，其性质就是与纯粹快感相关联的，处于身心极度自由状态的活动。真正为游戏说提供理论基础的是德国古典哲学家康德，后由德国诗人席勒（见图2-2）提出，再经英国社会学家斯宾塞加以继承和发展。

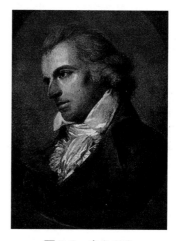

图 2-2 席勒肖像

约翰·克里斯托弗·弗里德里希·冯·席勒（1759—1805），通常被称为弗里德里希·席勒，德国18世纪著名诗人、哲学家、历史学家和剧作家，德国启蒙文学的代表人物之一，被公认为德国文学史上地位仅次于歌德的伟大作家。其代表作有悲剧《阴谋与爱情》，诗歌《欢乐颂》，诗剧《唐·卡洛斯》，美学论著《美育书简》等。

康德认为，游戏与劳动是两种对立的人类活动。劳动是以谋求外在事物为目的，这种活动受制于外物，因而是不自由的。而游戏并不谋求外在事物，因而是自由的。在《判断力批判》中，他认为"自由游戏"是审美快感的根源，而艺术正是想象力和理解力和谐运动的自由游戏。

席勒在他的《美育书简》中发挥了康德的艺术和游戏同是不带实用目的的自由活动的思想，提出艺术的产生正是由于游戏。席勒认为模仿说不能说明艺术的起源，模仿在艺术创作中虽然是不可缺少的因素，但是模仿并不是艺术产生的原因。在模仿的背后还隐藏着更为深刻的动机，正是这深刻的动

机推动着模仿的产生，也推动着艺术的产生，这动机便是游戏的冲动。席勒认为美是"两种冲动（即感觉的冲动和形式的冲动）的共同对象，也就是游戏的冲动"。当游戏的冲动一出现，立刻就产生模仿的创造的冲动，于是就产生了艺术、产生了美。

19世纪英国著名的社会学家斯宾塞接受并发展了席勒的游戏说，并在《心理学原理》一书中提出"精力过剩说"。他认为高等动物的营养比低等动物的营养丰富，无须付出全部精力来保存生命，所以有过剩精力。而人类的游戏活动和艺术活动都是对过剩精力的发泄，都是无功利目的的自由活动，游戏使人的器官得到锻炼，艺术正是从游戏中发展起来的。

此后，德国的朗格对席勒的思想进行心理学的改造，提出了"审美幻象说"，认为艺术起源于游戏这种有意识的自我欺骗的审美幻象。德国的谷鲁斯认为艺术活动产生于游戏的高级阶段，艺术是一种内在模仿性的游戏。俄国的普列汉诺夫将游戏说与劳动说结合起来，认为艺术作为游戏是在劳动过程中产生的。

游戏说注意到艺术与游戏的类似之处，从中发现了艺术活动和审美活动的娱乐性和自由性，为探索艺术本质和艺术起源提供了一些有价值的资料。但游戏说也有很明显的不足。

第一，从艺术起源来看，原始艺术（如史前歌舞）确实包含有某种娱乐或游戏的成分，但不能因此就把原始艺术的起源归结为"游戏"，因为原始艺术出于巫术实用性目的，并非文明时代意义上的独立的审美活动。

第二，剩余精力说显然也不能科学地解释艺术的起源问题。德国的生物学家卡尔·谷鲁斯就曾指出：游戏是不能用剩余精力来解释的，剩余精力是游戏的有利条件，而不是必要的条件。一个简单的事实是：即使在最基本的肉体需要得不到满足的情况下，即使是在最不"自由"的条件下，有高尚情操的人也仍然能坚持创造出他们最完美的艺术品。

第三，游戏说片面夸大了艺术的娱乐性和自由性，抹杀了游戏与艺术的根本区别，易于把艺术本质研究引向简单化、表面化的歧途。

（三）移情说

如果说前两种理论主要针对艺术的来源与本质的话，那么移情说主要是针对艺术美而言，讨论艺术审美的内容与审美实质。这种学说流行于19世纪后半期和20世纪初，主要代表人物有德国的立普斯、谷鲁斯，英国的浮龙·李，法国的巴希等。该学说认为，艺术美并非艺术所描写对象本身固有的客观属性，而是人的意识活动的结果，是主体把自己的感受、情感和思想注入对象使之染上主观色彩的结果，因而艺术根源于主体的移情活动，其本质和核心就是移情现象。这一学说很快发展成一个很有影响的美学流派。

最早为移情说做出贡献的是费肖尔父子。父亲弗里德里希·费肖尔曾注意到艺术的"审美的象征作用"，比如艺术家画一头耕牛，象征的是勤奋、坚毅、奉献和吃苦耐劳的高贵品质。儿子劳伯特·费肖尔在此基础上把"审美的象征作用"改为"移情作用"，首次用到"移情"一词，认为艺术的发生就在于主体与对象之间实现了感觉和情感的共鸣，艺术审美就是物我互相交融、渗透，耕牛之所以美，是因为人们把这种道德情感移入了对象身上。

真正让移情成为系统学说的是德国哲学家和心理学家立普斯，他从三个方面界定了审美移情的特征。第一，审美对象不是与主体相对的事物的实体，而是被我们灌注了生命力的形象。比如当我们看到一棵郁郁苍苍的古松，觉得它虬枝盘旋，粗壮挺拔，这个时候的古松已不是现实中的古松，而是被移入我们人类情感，存在于大脑中的形象。第二，审美主体不是日常的"实用的自我"，而是"观照的自我"，审美移情意味着主体从实际功利和日常生活中解脱出来。第三，主体与对象的关系是同一的，两者相互渗透，融为一体。

> 立普斯（Theodor Lipps, 1851—1914），德国心理学家、美学家，德国"移情派"美学的主要代表。慕尼黑大学教授，曾任该大学心理系主任20年。著有《空间美学和几何学·视觉的错误》《美学》《论移情作用，内模仿和器官感觉》《再论移情作用》等。

对"移情"进行研究的大都是心理学家，他们

第二讲 艺术的本质与功能

的研究对象主要是审美过程中人的心理活动规律，比如内模仿、情感经验、联想和想象等，因而属于心理学美学。就其研究方法来说，不像前面的模仿说和游戏说那样，主要靠哲学的逻辑分析，而是带有实证的经验主义色彩，因而为艺术美研究开拓了一种新的方法。另外，移情说抓住了艺术中人的情感特征，为我们更好地理解艺术提供宽阔的途径。关于这一点，中国古代文艺理论家们也曾做过相似的描述，他们所说的"感物兴怀""睹物兴情""登山则情满于山，观海则意溢于海"等，讲的就是艺术中的情感问题。

（四）艺术生产论

艺术生产论，顾名思义，就是把艺术和生产联系起来，通过考察人类的生产活动来研究人类的艺术活动。艺术生产这个概念是由马克思（见图2-3）提出来的，在其著作《1844年经济学—哲学手稿》中，他就曾将艺术等视为人类生产的一些特殊方式，并受生产的普遍规律的支配。1857年他在《〈政治经济学批判〉导言》中明确提出了"艺术生产"的概念，探讨了艺术生产与物质生产发展的不平衡关系。此后，他在《政治经济学批判大纲》《资本论》以及《剩余价值理论》等著作中对艺术生产的概念作了进一步阐述。

马克思认为人类生产活动包括物质生产和精神生产两大类，"艺术生产"是精神生产的一种特有的形式。将"艺术"与"生产"联系起来，使艺术研究走出了此前的神秘主义困境，而来到社会学的视野之中。艺术活动并不神秘，它就像人类的物质生产活动一样，是人类为满足精神需要而进行的一种生产形式。艺术生产作为一种精神的生产，其目的不是满足人类物质生活的需要，而是满足人类精神生活的需要，它的产品的主要价值不在于它的物质的实用价值，而在于它的精神上的审美价值和认识价值。具体说来，有以下几点对我们认识什么是艺术具有深刻的启发意义。[1]

[1] 廖盖隆，孙连成，等. 马克思主义百科要览（下卷）[M]. 北京：人民日报出版社，1993：1754-1755.

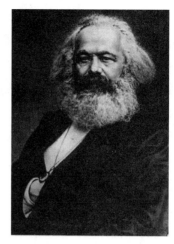

图2-3　马克思肖像

卡尔·亨利希·马克思（1818—1883），马克思主义的创始人，第一国际的组织者和领导者，全世界无产阶级和劳动人民的伟大导师、政治家、哲学家、经济学家、革命理论家。主要著作有《资本论》《共产党宣言》等。

第一，人的劳动产品的创造为艺术产品的创造准备了条件。人成为社会性动物后，首先需要不是去创造艺术，而是要创造人的实际生活中需要的产品，否则他们将无法生存。因此，劳动产品的创造先于艺术产品的创造，它不仅为艺术品的创造准备了物质生活内容，而且使艺术产品的创造成为可能。

第二，按照美的规律进行创造，使一部分劳动产品成为真正的艺术品。所有的劳动产品都是按美的规律进行创造的，不仅求有用，而且求美观，如进一步精益求精地加以追求，就使一部分劳动产品能够成为真正的艺术品。如古代陶器，生产后进一步加工，刻画了许多精美的图案，成了有价值的艺术品。要指出的是，还有一部分的产品并没有变成艺术品，这需要我们在产品当中区别出哪些是具有艺术性质的产品。

第三，劳动产品主要体现为科学的实用价值，艺术产品主要体现为审美价值。任何物质生产的产品都是为了实用，使用这个产品，在有用的情况下还要求更加轻便、结实，具有多种性能。为了实现这一点就离不开科学，这种产品主要是科学性和实用性的结合。艺术产品创造的主要目的不在于科学性和实用性，而是在于欣赏，满足人们的审美需要。

第四，一般的劳动产品也体现一定的审美意识，但是它体现审美意识与艺术品不同。一般的劳动产

品以物品形式物化审美意识，这种审美意识是依附于这个产品本身的。艺术产品的物化形式与前者不同。艺术生产却要以观念形态所用的物化手段（如语言、线条、符号、动作等）创造出主客观完美统一的作品。虽然两者都表现审美意识，但它们的物化的手段不同：前者是物品本身，尽管也存在物化的观念形态的问题，但不是主要的；后者是通过观念式的物质手段把艺术形象肯定下来。

第五，劳动产品和艺术产品的具体规格不同。一般劳动产品从实用出发，要求定型化和标准化。而艺术产品的创作既不能批量生产，也不能标准化和定型化，要求有个性特征，具有独创性，互相不能重复，艺术品一旦程式化、标准化、定型化，就会失去艺术特征。

第六，物质生产与艺术生产发展的不平衡关系。一定时代的文学艺术受一定时代社会生活和物质生产的制约，随一定时代社会生产的发展而发展。

马克思的"艺术生产论"把艺术活动与人类生产实践的历史和社会生活结合起来，为艺术研究开拓了广阔的空间，对于揭示艺术的起源和艺术的发展，揭示艺术的性质和艺术的特点，以及揭示艺术创作、艺术发展、艺术鉴赏、艺术批评的本质规律提供了科学的依据。就像物质生产实践中，产品的生产、消费是一个完整的生产过程，同样如此，艺术的创作、艺术欣赏和接受也是一个完整的艺术生产过程，这样一来，艺术理论的研究对象由此前单一的艺术创作或艺术品，变成了艺术生产、艺术品、艺术接受等过程相互关联的系统。

拓展阅读

1. 宗白华. 美学散步 [M]. 上海：上海人民出版社，1981.
2. 朱光潜. 文艺心理学 [M]. 合肥：安徽教育出版社，2006.
3. 沃特伯格. 什么是艺术 [M]. 李奉栖，等译. 重庆：重庆大学出版社，2011.
4. 贡布里希. 艺术的故事 [M]. 范景中，译. 南宁：广西美术出版社，2008.

二、艺术有什么用

艺术有什么用呢？为什么我们会花钱买票，走进电影院，耗费几个小时去欣赏电影？为什么我们会专注于一本小说，为里面的主人公的命运哀叹或欢呼？为什么我们在展览馆里，立于一幅绘画前面，沉浸其中，久久不愿离去？也许有人会说，艺术具有审美享受功能，我们看电影、读小说、欣赏绘画是因为可以获得极大的审美快感。这当然是正确的，它是艺术最基本的功能。但除此之外呢，为什么历朝历代，无论哪种制度下的社会管理者都会以不同的方式推进某种艺术生产，抑制另外一些形式的艺术呢？这说明艺术在其基本功能之外，还有复杂的社会功能。一般地说，艺术的社会功能包括认识功能、教育功能和审美功能三个方面。

（一）艺术的认识功能

艺术的认识功能就是指人们通过艺术鉴赏活动，可以更加深刻地认识自然、社会和人生。早在春秋时期，孔子就发现了艺术具有极高的认识价值。孔子曾对他的弟子说："小子何莫学夫《诗》？《诗》可以兴，可以观，可以群，可以怨。迩之事父，远之事君；多识于鸟兽草木之名。"《论语·阳货》的这段话揭示了三层意思：一层是诗歌可以培养人们的想象力，可以提高观察力，可以锻炼人们的协作精神，改进人们批评讽谏的技巧，这是就个人能力而言；另一层意思是说，诗歌可以增强人们的社会道德意识，懂得孝敬父母、服务君王的深刻道理，这是就诗歌服务于社会、维护社会秩序方面而言的；第三层意思是说，诗歌能帮助人们认识自然现象，这是就开阔眼界、增长人的知识方面而言。综合这三点，都说明艺术中蕴藏着深刻的社会、人生真理，具有认识价值。事实上，《诗经》编订的目的就是从各地民歌中了解民风民俗，观察自己政治上的得失。

那么，为什么艺术具有认识价值呢？这时因为，艺术是艺术家的创造，艺术家之所以能够创造出艺术，除了他自身的艺术天赋以外，更主要

的是他对社会有着深厚的体验，能够以艺术的形式反映出世界的本质规律。另外，从艺术结构来看，艺术起源于人类的实践活动，艺术形式和艺术形象都是人类在生产劳动中的创造，积淀了与人类生产劳动有关的信息。拿艺术形式来说，比如红色代表热情，蓝色代表深邃，纤细的线条给人以柔弱飘逸之感，宽厚的线条给人稳重压迫之感等，这些艺术形式都是人类在生产实践中积淀起来的审美意识。艺术形象也是如此，梅兰竹菊的形象，《三国演义》中刘、关、张的形象等，亦不再是历史中的人物，而是凝结着中华民族审美理想的艺术形象。

艺术的认识功能主要体现在三个方面。

第一，艺术可以帮助我们认识生活情状。生活情状是指社会生活的细节与状况。对于特定时代某个社会的了解，我们可以通过研究，掌握其一般的政治、经济、文化等情况，但相对于较繁杂的日常生活细节来说，艺术作品能够提供生动直观的、形象化的知识与信息，提供真实、丰富的生活材料。

比如对于宋代日常生活的认识，我们可以通过诗词、散文等文学作品来认识，也可以通过小说如《水浒传》所透露的信息去认识，更直观的还有建筑、文物等资料，以及绘画作品等。如张择端的《清明上河图》（见图2-4、图2-5），它全景式地展现了郊区、河岸、繁华的街头巷尾，还有车马、人的衣帽服饰等，生动地记录了900年前中国人的生活状态。

这是商业集市，如果想进一步了解农村生活，可以看一看李嵩的《货郎图》（见图2-6）。这幅作于1210年的扇面册页很好地反映出担着小百货的货郎到农村去售卖，乡村妇女和孩子出来围观、购物的场景：一位妈妈怀抱婴儿，站在货郎面前，幼童拉着她的衣角似乎在央求什么，怀中吃奶的婴儿一边吃奶一边转过头去拉扯货担上的小物件。人物的表情栩栩如生，人物的发饰衣着细腻生动，特别是货郎贩卖的物品，有玩具、饰品、用具等，很好地展示出宋代制造业和物质生产能力。小小的一幅画对当时宋代普通人生活情景的展示胜过千言万语。

第二，帮助我们更深刻地认识社会关系。生活情状是生活的表象，是生动的细节。除此之外，艺术还能揭示复杂的社会关系，人们可以从艺术所提供的材料里看出特定时期社会结构之间的关系。就拿巴尔扎克的小说来说吧，他以《人间喜剧》为总题，共完成了96部长篇小说和中、短篇小说，分为道德研究、哲学研究、分析研究三个部分，全面反映出19世纪前半期，法国社会封建主义和资本主义交替阶段的社会全貌，是一部法国资本主义社会的风俗史，有"社会的百科全书"之称。所以，马克思称赞说巴尔扎克对现实关系有深刻理解，恩格斯也肯定他说："他在《人间喜剧》里给我们提供了一部法国'社会'，特别是巴黎'上流社会'的卓

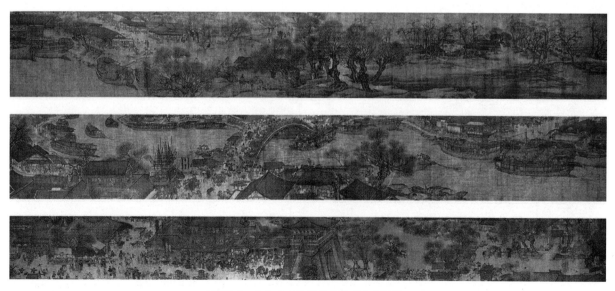

图2-4　（北宋）张择端《清明上河图》

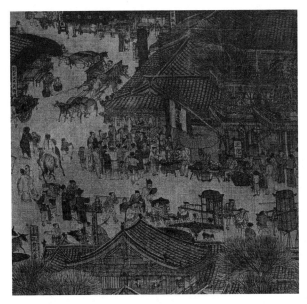

图 2-5 （北宋）张择端
《清明上河图》局部

《清明上河图》，中国北宋风俗画作品，长卷，绢本，淡设色，宽24.8厘米，长528厘米，作者张择端。该画卷是北宋画家张择端仅见的存世精品，属国宝级文物，现藏于北京故宫博物院。这幅长卷可以大致分为三段，即"城郊风光""汴河虹桥""市区街道"三部分。《清明上河图》在表现手法上，采用了传统的手卷形式，全图以不断挪动视点的方法，即"散点透视法"来摄取所需景象。大到广阔原野、浩瀚河流、高耸的城楼，细到舟车上的钉子、摊贩上的小商品、市招上的文字，和谐地组织成统一整体，繁而不乱，段落分明，结构严谨。《清明上河图》还是一幅写实性很强的作品。画中景物，都具有典型代表性，时代气息浓郁。细节刻画十分真实，如桥梁结构、车马的样式，人物的衣冠服饰，各种不同活动等，都描绘入微，生动丰富，在反映社会生活与物质文明的广阔性与多样性方面有着文字不可能代替的文献史料价值，是了解12世纪中国城市生活极其重要的形象资料。

图 2-6 （南宋）李嵩《货郎图》

越的现实主义历史。"[1] 从这个意义上说，文学艺术所提供的社会资料，比历史资料更生动更丰富，因而也更深刻。

绘画虽然不像小说那样，能够在广阔的背景下较为全面地表现社会生活，但也能揭示特定时间空间里的社会关系。比如传为宫廷画家顾闳中所作的《韩熙载夜宴图》(见图2-7、图2-8)，虽然只是描摹中书舍人韩熙载放浪夜宴时的表情、衣着、行为，但却是在深广的背景下展开的：韩熙载是后唐同光年进士，因政治原因其父被诛，他逃奔江南，投顺南唐，一开始得到南唐后主李煜的赏识，但随着北宋对南唐威胁的加重，李煜对北方来的官员百般猜疑、陷害，同时整个南唐统治集团内部斗争也十分激烈。为了在这种政治环境下生存自保，官居高职的韩熙载故意扮作生活腐化、意志消沉的碌碌无为之士。这幅画就刻画了在这种纵情声色的宴会中，韩熙载郁郁不得志的矛盾复杂心态。与小说相比，绘画只是表现社会关系的方式不同。

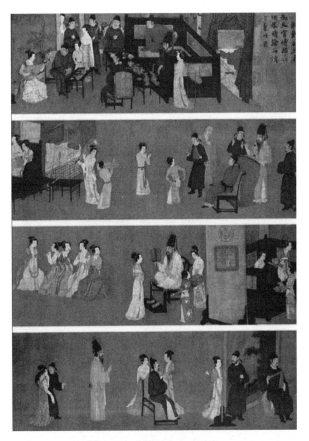

图 2-7 《韩熙载夜宴图》

[1] 出自恩格斯的《致玛·哈克奈斯》。

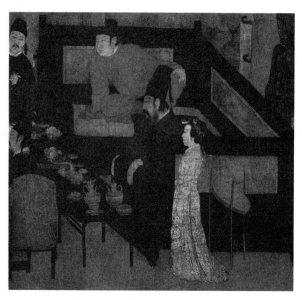

图2-8 《韩熙载夜宴图》局部

《韩熙载夜宴图》是中国画史上的名作，五代南唐画家顾闳中所作。此画以连环长卷的方式描摹了南唐巨官韩熙载家开宴行乐的场景。韩熙载为避免南唐后主李煜的猜疑，以声色为韬晦之所，每每夜宴宏开，与宾客纵情嬉游。此图绘写的就是一次韩府夜宴的全过程。全卷分为五段，每一段以一扇屏风为自然隔界。第一段是"听琵琶演奏"；第二段是"集体观舞"；第三段是"间隙"；第四段是"独自赏乐"；第五段是"依依惜别"。这幅长卷线条准确流畅，工细灵动，充满表现力。设色工丽雅致，且富于层次感，神韵独出。画家将事件的发展过程分为五个既联系又分割的画面。画有四十多个神态各异的人物，蒙太奇一样地重复出现，各个性格突出，神情描绘自然。

第三，艺术可以帮助我们认识人的灵魂和生命。伟大的艺术作品在深刻地描写社会关系的同时，也揭示了人物的灵魂和生命的意义。任何艺术作品都是艺术家对自然、社会和人生的体悟与理解，凝结了艺术家的情感判断和理性思考，因此，除了帮助我们认识社会以外，还可以让我们从艺术形象中体悟生命的意义。

对于灵魂与生命的认识是通过艺术中美与丑的对立折射出来的。艺术作品总是在美的旗号下，通过塑造形象，去表达艺术家的情感判断，以此弘扬真善美，鞭挞假恶丑。比如巴尔扎克小说《高老头》中的拉斯蒂涅、《幻灭》中的吕西安等青年形象，他们寡廉鲜耻，为了往上爬，抛弃自我，背离道德与良知，一系列的丑恶行径给读者以深深的震撼，艺术家对这些丑恶灵魂的展示，其目的是歌颂、赞扬人类对善良、美好事物的向往。

（二）艺术的教育功能

艺术教育功能是指，艺术欣赏者通过审美活动而获得某种有益的教育和启迪功效。

首先，艺术的教育功能建立在艺术的认识功能基础之上。正是艺术为欣赏者提供了认识社会情状和社会关系的资料，才能使欣赏者通过阅读小说、欣赏绘画、观看电影等鉴赏活动去认识其他社会、民族、时代的生活状况，才能使欣赏者透过社会生活的表层，获得更多的有关社会、人生知识，进而启迪人们心灵，激发人们去追求真、善、美。

其次，从艺术作品来看，任何艺术不像照相机或录像机那样，只是客观中立地记录自然世界和人类社会的历史，其中凝结了艺术家的独特体验。艺术家在创作的过程中，总会自觉或不自觉地在作品中表现出他对人类社会生活、生命存在等方面的见解和价值判断，欣赏者在欣赏艺术作品时，就会通过艺术形象，感知艺术家在作品中所表达出来的人生理想、艺术追求、价值判断、伦理态度等多方面内容。

比如希腊时期的雕塑，艺术家们运用大理石、象牙、陶土或青铜塑造现实中的健美男子、神话传说中勇敢的英雄，或者宁静、庄重的女神，其目的就是表达他们的审美理想。希腊雕塑家们最钟爱的是运动员（见图2-9），因为在运动中可以充分地体现出人的情感、意志、毅力、力量和健美的体格，这个时候更适合艺术家们的主观创造。雕塑家们有时甚至带有夸张的手法，去细致刻画雕像腹部一条条令人难以相信的肌肉，还有块块隆起的手臂。这些旨在传达雕塑家理想的雕像被安放在运动场、广场或其他公共空间，感染人们，影响人们，教育公民主动塑造健美身体和伟大的灵魂。

利用艺术的教育功能，通过音乐、舞蹈、绘画、雕塑、文学、戏剧、电影等艺术手段，对人们进行情操教育，以此提高人们的审美能力和艺术欣赏水平，陶冶人们的性情和塑造人们的心灵，使人的个性得到健康、全面的成长，这就是艺术教育，也称美育。

中外思想家都十分重视艺术教育。柏拉图是

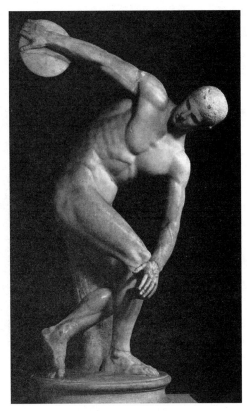

图2-9 《掷铁饼者》

《掷铁饼者》，大理石雕复制品，高约152厘米，罗马国立博物馆、梵蒂冈博物馆、特尔梅博物馆均有收藏，原作为青铜，希腊雕刻家米隆（Myron）作于约公元前450年。雕塑刻画的是一名强健的男子在掷铁饼过程中最具有表现力的瞬间，赞美了人体的美和运动所饱含的生命力，体现了古希腊的艺术家们不仅在艺术技巧上，同时也在艺术思想和表现力上有了一个质的飞跃。这尊雕像被认为是"空间中凝固的永恒"，直到今天仍然是代表体育运动的最佳标志。

西方明确地把道德教育效果当作艺术评价标准的第一人，对诗的道德评价是他诗歌理论中最重要的内容，他认为，只有"颂神的和赞美好人的诗歌"，才能进入理想国。18世纪法国哲学家狄德罗说艺术是移风易俗的有效手段。中国古代教育家孔子曾明确提出"兴于《诗》，立于礼，成于乐"的教育思想，主张通过艺术去陶冶人的情操和德性。20世纪初期，我国伟大的思想家鲁迅也指出，"文艺是国民精神所发的火光，同时也是引导国民精神的前途的灯火"[1]；蔡元培先生甚至提出以美育代宗教的口号，希望通过艺术教育提高国民素质。

[1] 鲁迅. 论睁了眼看. 鲁迅全集（第1卷）[M]. 北京：人民文学出版社，2005：254.

（三）艺术的审美功能

审美是人类思想感情活动的一个重要方面，主要表现为人发现美、感受美、体验美和创造美的实践活动和心理活动。我们可以走向自然，把美的自然山水、原始森林、花草树木作为审美对象，感受大自然的鬼斧神工，领略天地间的奥妙神奇，也可以坐在书桌旁，阅读诗歌小说、欣赏艺术作品，以艺术为对象，"仰观宇宙之大，俯察品类之盛"。也就是说，自然界里美的事物可以作为审美对象，具有审美功能，而作为艺术家创造的艺术品，是美的载体和美的形式，是美的集中表现，当然是最高级的审美对象，因而具有审美功能。

艺术的审美功能是指，艺术品所创造的艺术形象，能够打动欣赏者的情感，净化人的灵魂，能够让人从中获得有关自然世界、社会和人生的认识，获得生命的启迪，由此而带来审美的愉悦和快乐。可见艺术的审美功能主要是以审美快感为表现形式，其内容往往就是审美带来的对于社会、历史和人生的认识。比如我们参观秦始皇陵的兵马俑（见图2-10），面对一排排整齐壮硕的战马，一个个庄严威武的武士，不仅会感叹秦代工匠艺术家的想象力和创造力，还能认识到那个时代的制陶技术和彩绘技术，不仅仅感受到大秦帝国一统天下的非凡气势，还深入了解了那个时代的社会意识形态，这些社会、历史内容激荡着我们的情怀，使我们感到极大的满足和愉快。

需要说明的是，我们并不能由此认为，艺术的审美快感都是由艺术的认识内容引起的，虽然艺术的认识内容必然会引起愉快。比如有些艺术作品并不以反映社会生活的深度和广度见长，特别是20世纪的一些现代绘画艺术，有的完全以线条、色彩、节奏为构成形式，其本身的形式感就能让欣赏者沉迷其中，浮想联翩，给人游目骋怀、愉心悦意的感受。也就是说，虽然艺术的认识内容能够引起审美愉悦，但审美快感是一种独立的情感，这种情感何以发生，它的实质是什么，这是美学研究的问题，需要深入讨论，这里就不再涉及。

艺术的审美愉悦主要表现在哪些方面呢？李泽厚（见图2-11）对此做过很好的论述，他把美感

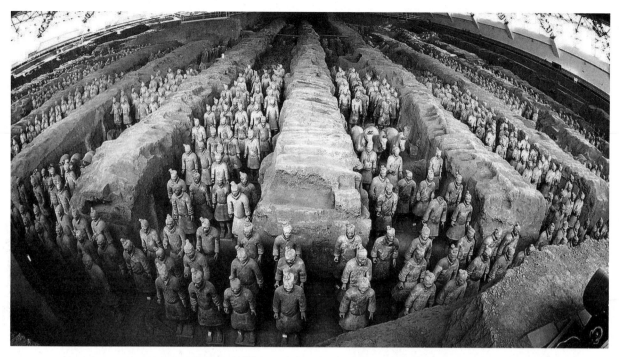

图 2-10　秦始皇陵兵马俑

图 2-11　李泽厚

李泽厚（1930— ），湖南长沙人，著名哲学家，主要从事中国近代思想史和哲学、美学研究。现为中国社会科学院哲学研究所研究员、巴黎国际哲学院院士、美国科罗拉多学院荣誉人文学博士。代表著作有《美的历程》《美学三书》《中国近代思想史论》《美学论集》等。

分为"悦耳悦目""悦心悦意"和"悦志悦神"三个层次。"悦耳悦目"主要指人的耳目感到快乐，比如一首节奏感很强的小诗，一尊美丽的人物雕像，一幅色彩明朗的绘画，一张优美景物的摄影作品，一个外观独特的建筑等，都会引起人们感官的快乐。"悦心悦意"是指艺术对心灵的震荡。他说："看齐白石的画，感到的不仅是草木鱼虫，而能唤起那种清新放浪的春天般的生活的快慰和喜悦；听柴可夫斯基的音乐，感到的也不只是交响乐，而是听到那种如托尔斯泰所说'俄罗斯的眼泪和苦难'，那种动人心魄的生命的哀伤。"[1]"悦志悦神"则是超越了生理感官的快乐，是在道德的基础上达到某种超道德的人生感性境界，是对人的意志、毅力、志气的陶冶和培育。

三、艺术能给我带来什么

初一看这个问题，似乎和前面的艺术功能相重复。事实并非如此，前一节我们是在艺术的一般意义上来讲的，说的是艺术有哪些功能，它对整个人类社会群体有什么普遍的意义，而本节所要探讨的是艺术对现实生活中的个体有什么意义。作为学生，我们为什么要学习艺术，是为了谋生的需要，还是艺术中有我们值得追求的真谛？

朱光潜写于1932年的《"慢慢走，欣赏啊！"》一文中，曾把人生分为实用活动的部分、科学活动的部分和艺术活动的部分三个方面，他说："完满的人生见于这三种活动的平均发展，它们虽是可分

[1] 李泽厚. 美学三书[M]. 合肥：安徽文艺出版社，1999：540.

别的而却不是互相冲突的。"[1] 朱光潜把人生比作一篇文章：文章讲究逻辑严密，结构完整，人生同样既要讲究实用科学，也要有艺术追求，形成完整的人格；文章讲究真情实感，人生也要通过艺术，发现情趣性灵。朱光潜的论述触及了艺术对于人生两个方面的意义，一个是艺术可以促进人格的完善；另一个是艺术能够推动生活境界的提升。

（一）促进人格完善

人格是一个复杂的概念，心理学家、社会学家和哲学家对其定义各不相同，分歧较大。我们避开学术的深奥，可以做一个简单的描述：人格是指人的性情、气质、能力等特征的总和，完善的人格就是指人的各种心理机能能够和谐一致，彼此平衡协作，而在性情、气质、能力等方面表现出的一种健康状态。

人格并不是先天的，而是在后天的生活实践、环境影响、文化教育中形成的，在此过程中，人们往往会遭到外界某一因素的过分强化，比如享乐主义、物质主义、金钱崇拜、奴化教育、过度理想主义等而导致出现不健康状态。18世纪德国哲学家席勒就曾批判了当时社会文化对人性所造成的分裂，他以古代希腊人为榜样，认为希腊人"既有丰富的形式，又有丰富的内容；既能从事哲学思考，又能创作艺术；既温柔又充满力量。在他们的身上，我们看到了想象的青年性和理性的成年性结合成的一种完美的人性"[2]，近代则由于高度的社会分工和强大的国家机器，把人性撕成了碎片。由此，席勒提出用审美教育，通过美与艺术去弥合人性的这种分裂，塑造出理想完美的人格。同样如此的还有现代美国著名哲学家马尔库塞，他在《单向度的人》中也指出现代社会把人变成单一的畸形化的人格，要求以审美和艺术实现人类的超越。他们都看到了艺术对于促进人格完善方面的作用。

实际上，并没有一种稳定不变可感可触的完整人格，因为人的心理是一个多层次复杂系统，其各构成部分以潜在方式胶着在一起，处于冲突和发展的不平衡状态，比如精神追求与物质引诱、生理欲求与道德约束，这些斗争往往让人处于痛苦之中，这就需要一种心理平衡机制来协调人的各种心理因素，让人格保持健康状态。而人类的审美本性则可以起到这种作用，因为艺术和审美精神可以为人带来超越性，可以增进人的自由感，增进人的自我意识，重要的是审美精神能让人"根据环境的变化不停地进行自我设计，寻求自我发展"[3]。人拥有明确的自我意识，能够不停地寻求自我发展，这种状态当然是健康完整的人格。

（二）提升人生境界

人格是相对于个人心理的完整性而言的，人生境界则是相对于人的社会生存来说的。

一般说来，"境界"有三种意义：一是"疆土、疆界"，指边境的界线；二是"境况、情景"，这种意义出现较晚；三是佛教术语，指主体与客体相接触的境域，即心灵活动的范围。我们所说的人生境界主要源于宗教的意义。佛教讲三界，即欲界、色界、无色界，以此区分人的修炼程度。试想：世界只有一个，为什么能够分别出各个不同的层次呢？这当然与人的修行有关，"道行"越深，所见到的层次越高，所享受的世界越不一样。

同样如此，我们追求的目标不同，追求对象不同，所享受世界的层次就会不同，人的生存境况自然也很不相同。美国现代心理学家马斯洛认为，人有生理需求、安全需求、情感和归宿需求、尊重的需求、自我实现需求五个层次的基本需求。这五个层次从低到高以金字塔形状排列，"越是高级的需要，对于维持纯粹的生存也就越不迫切，其满足也就越能更长久地推迟；并且，这种需要也就越容易永远消失"[4]。也就是说，越高级的需要，对于人来

1 朱光潜. "慢慢走，欣赏啊！". 朱光潜美学文集（第一卷）[M]. 上海：上海文艺出版社，1982：532.
2 李醒尘. 西方美学史教程[M]. 北京：北京大学出版社，2005：234.
3 梁光焰. 论理想人格、审美人格与幸福感[J]. 学术交流，2010，10.
4 马斯洛. 动机与人格[M]. 许金声，等译. 北京：华夏出版社，1987：114.

说越不感到迫切，生理需要比安全需要迫切，情感和归宿需要比尊重需要迫切，另外，越是高级的需要所需的条件越高，生物能耗也越高。因此，人的生活就像爬梯子，爬几层够得着树上果实就行了，何必再费更多体力爬到梯子上层，越过树枝去观看远处风景呢？我们很多时候只是满足于较低级的需要，局限于物质的、现实的境地，导致人生境界狭隘、低级。艺术与审美具有引领作用，它可以开阔视野，超越现实，抵达更高级的人生境域，因此，1954年，马斯洛在《激励与个性》一书中讨论了艺术与审美问题，并把它放在尊重需要与自我实现需要之间，这也说明艺术具有从生理感官出发，跨界进入较高层次的精神需求特点，为我们带来更高层次的精神享受，提升人生境界。

中国哲学，包括孔子、庄子等讲得最多的就是人生境界，现代哲学家冯友兰先生甚至认为哲学就是要为人提供安身立命之本，他的境界说影响很大。冯友兰认为，人对宇宙和人生有不同程度的"觉解"，宇宙人生也就会对于人展开不同的境界。根据人的"觉解"程度，冯友兰把人的境界分为自然境界、功利境界、道德境界和天地境界。这几种境界就像马斯洛一样，也是从低级到高级排列，最低的境界是自然境界，最高境界是天地境界；天地境界就是"无待""自由"的境界，是艺术的境界。

马斯洛是从人的需求方面来说的，冯友兰则是从宇宙对人敞开的程度而言的，两者可谓殊途同归，都说明了艺术对于人的高级生命形成的意义。

核心概念

模仿说，游戏说，移情说，劳动生产论

巩固练习

1. 你如何认识马克思的劳动生产论？
2. 艺术有哪些社会功能？

课后延伸

"艺术能给我带来什么"是我们学习艺术的出发点和归宿，请认真思考这一问题，并进一步思考在以后的学习中怎样建构艺术与自身的关系，试以此为题撰写小论文一篇，阐述自己的观点。

第三讲
文化系统中的艺术

阅读提示：

通过本讲的阅读与学习，你能够：

1. 了解文化的含义；
2. 知道艺术在整个文化系统中的位置；
3. 知道艺术与哲学、宗教有什么关系；
4. 学会以系统与联系的观点而不是孤立的视角来看待一切艺术现象。

整个社会是一个大的系统，这个系统均可称为文化，都是人类在长期的社会实践中发展起来的，政治制度是文化，经济制度也是文化，道德体系是文化，哲学思想、科学思想是文化，风土民情也是文化，文学艺术更是文化。可以说，我们生活在严密的文化体系之中。艺术作为一种特殊的文化现象，作为整个社会文化系统中的一个组成部分，与其他文化现象，如哲学、宗教、道德、科学之间有什么关系呢？

一、什么是文化

什么是文化，这是一个令人头疼的问题，至今有关文化的概念不下200种。在这里，我们没必要沉迷其中，避开它的最好办法是先看一看文化是什么。英国学者阿雷恩·鲍尔德温在《文化研究导论》中写道："文化可以指莎士比亚或超人漫画，可以指歌剧或足球，也可以指在家里刷盘洗碗的人或美国总统办公室的组织结构。文化既可在你的本地街区、在你自己的城市和国家中发现，也可以世界的其他角落找到。小孩、少年、成人和老人都有他们自己的文化，但他们也许会共享一种文化。"[1] 照此看来，我们经常夸奖某人说"他是一个文化人"并不准确，因为我们都是文化人。第一，我们每天都生活在一个大的文化系统中，我们的一言一行都是继承人类文化的结果，我们的思想观念、衣食住行，哪一个不是文化呢。你徘徊街头，听到远处传来熟悉的冰糖葫芦叫卖声，眼前浮现出一串串红黄斑驳、青橙晶莹的冰糖葫芦形象，便满口生津。你寻声奔去，递上五元钱，并没任何的言语，仅伸出一个指头示意，大爷就笑嘻嘻地取一串给你。叫卖声、冰糖葫芦、手指符号、大爷对你的理解、微笑传递的信息等，这一切都是文化传承所形成的共识，让我们顺利完成这次沟通。第二，我们在继承文化、享受文化的同时，还在创造文化。你在公司

[1] 鲍尔德温. 文化研究导论[M]. 陶东风, 等译. 北京：高等教育出版社, 2004：4.

里有一个新想法，你伏案写作或绘画，你和朋友在交流中碰撞出的思想火花，博客里你写上一段人生感悟，一切的一切，我们都是在一边分享文化，一边创造文化。

既然如此，为什么我们还单单把有学问的人叫"文化人"呢？实际上，"文化"有广义和狭义之分，这里用的狭义上的文化。广义的文化就是上文阿雷恩·鲍尔德温所说的文化，既有物质形态的，比如服装首饰、文物古董、建筑雕刻、商品产品等，也有精神形态的，比如思想观念、节日宗教、科学哲学、社会制度等。狭义的文化则仅指精神文化或观念形态，包括与精神生产直接有关的现象，如政治法律、道德、艺术、哲学、宗教等的思想观念的生产活动及其产品。

但精神文化又离不开物质形态的文化，比如宗教、哲学、艺术往往是以物质形态表现出来的，寺庙建筑、宗教文物、艺术作品等都表现了特定时期人们的观念意识。就拿战国时代的编钟（见图3-1）来说吧，从形态上看，它是物质，但其铸造工艺、造型艺术、演奏方式、音质音色等，任何一个细节都折射出那个时代的科学、艺术信息，反映出那个时代人们的精神面貌。我们如果要研究希腊时期的审美意识，除了阅读希腊的哲学、艺术著作外，不是还要研究那些以物质形态存在的雕塑、建筑、工艺、绘画、文学诗歌吗？也就是说，精神形态的文化是以物质形态文化的存在为基础。

综上所述，我们可以从文化的存在形态上把文化分为物质文化、行为制度文化和精神文化；从文化的类型上把它分为政治法律思想文化、道德文化、哲学文化、宗教文化、艺术文化等。英国人类学家泰勒在1871年发表的《原始文化》一书中，给文化下了一个定义，他说："文化或文明是一个复杂的整体，它包括知识、信仰、艺术、道德、法律、风俗以及作为社会成员的人所具有的其他一切能力和习惯。"[1] 泰勒的定义很受推崇，被大多数人认可，根本原因就在于它揭示出：虽然文化类型多样，但相互关联，是一个有机整体。

1 泰勒. 原始文化[M]. 蔡江浓, 译. 杭州：浙江人民出版社，1988：1.

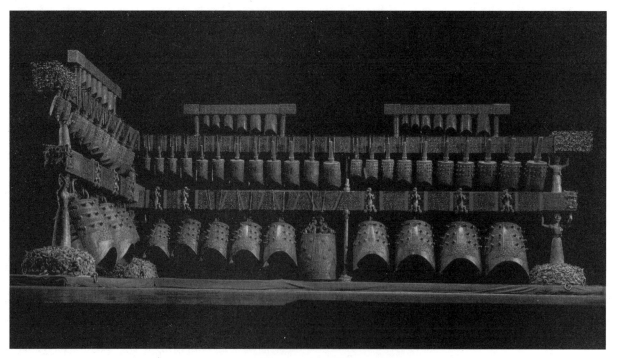

图3-1 战国编钟

1978年夏出土于湖北随县。全套编钟包括钮钟19件，甬钟45件，外加楚惠王赠送的一件钟，共65件，总重量2 500多公斤，编钟以大小和音高为序编成8组，悬挂在铜木结构的三层钟架上。钟上均铸有篆书铭文，共2 800余字，其内容全面地反映了战国时期我国乐律学达到的高度水平。这是我国迄今为止发现的数量最多、保存最完好的一套编钟。

> **思考讨论**
> 文化与文明有什么关系？

二、艺术在人类文化系统中的位置如何

艺术在文化系统中处于什么位置？对于这个问题，我们可以先从人类文明的发生、文化的起源，以及艺术对于文明发生的意义来看。

对于文明的追溯有多种方式，生产工具的进化、语言的产生、文字的出现、神话故事的开始等，都足以用来证明人类所达到的文明程度。可以肯定的是，这些人类文明进化的里程碑事件中都伴随着艺术。可以设想一下：进入新石器时期，原始人发现那些打磨得锐利光滑的石器可以更容易杀死野兽，剥开兽皮，渐渐对曲线、箭头、平滑等产生特殊的审美意识；在人类语言尚未产生时，他们首先感受到的是声音的停顿、节奏以及音强音色的优美；当人类用神话来思考世界、解释世界的时候，他们一定会巧妙地构造故事，体验叙事技巧带来的魅力；在人类学会书写以前，他们肯定是拿着褐色矿石在平面上涂抹色彩、勾画线条。所有这些，都孕育着文学、艺术、音乐、舞蹈和绘画，人类文明的每一个步履都混合着艺术的基因，艺术自然也是人类文明进程的显著标志之一。

最值得一提的要算法国南部的拉斯科山洞和西班牙北部的阿尔塔米拉山洞，这是现知的人类最早的艺术杰作，距今大约1万到3万年。艺术家们在山洞深处的顶部描绘大量的动物形象，包括公牛、马、鹿，这些动物在奔驰跳跃，在反刍，或者面对猎人作殊死搏斗。洞穴墙壁并不是平滑的，自然隆起凹凸不平的效果刚好创造了逼真的三维。当然这些是因为在那个时代人类没有能力凿平，不是他们有意为之。更重要的是，绘画并非出于审美需要，而是始于宗教祭祀或交感巫术的原因。这两个人类最早的艺术遗址是人类认识世界的结果。人类最初认识世界并不是从哲学开始的，也不是从科学开始的，而是从宗教开始的，源于信仰，是从诗性感悟的，源于原始的诗性思维，比如宗教故事和希腊神话等。宗教最先以艺术为手段，神话本身又是艺术想象力的最高体现，所以，如果把人类的文明比作人性的黎明时刻，那么艺术则是射进人类世界的亮丽光芒。

（一）艺术综合地体现文化

虽然艺术与哲学、宗教、道德、科学一样，属于文化的一个特殊类别，共同构成人类文化整体，但艺术又完全不同于哲学、道德与科学，它有着自身的独特之处。艺术主要诉诸人的情感，情感是什么呢？情感是人理智与道德的桥梁与中介，既与理智相关，也与道德相关，与理性认识相关，就混合着科学与哲学的内容，与道德相连，则潜藏着宗教信仰的内容。也就是说，任何情感都不是空洞的，它一定包含确定或不确定的社会内容。

我们以杜甫的《江村》为例来看一看：

清江一曲抱村流，长夏江村事事幽。
自去自来梁上燕，相亲相近水中鸥。
老妻画纸为棋局，稚子敲针作钓钩。
但有故人供禄米，微躯此外更何求？

所谓"江村"就是江畔小村庄的意思。诗歌首句先写自然风物，这是夏末时节，清澈的江水静静地环流而过，村庄融于天地自然之中，天籁般融洽静谧。"事事幽"就是万事沉静而安详的意思，起统领作用，下面的"自去自来梁上燕，相亲相近水中鸥。老妻画纸为棋局，稚子敲针作钓钩"，就是这三个字的展开。这里不仅描写出天地万物之性，也勾勒出一幅人间闲适率性的生活图景——燕子自由出入梁上，白鸥亲密游弋水中，妻子在描画棋盘，将要与他人对弈，小孩子正敲针为钩，要去河边垂钓。棋局消夏，清江垂钓，这不是陶渊明笔下的桃花源吗？这不是老庄梦中的理想国吗？诗人杜甫时年48岁，回想自己的一生，为了实现治国平天下梦想，四处漂泊，颠沛流离，如果不是借朋友之力，谋得避雨茅屋，与冻馁街头的流浪汉有何区别？眼前的天伦之乐和自然之趣，是诗人找到了人生真谛，后悔当初的凌云之志吗？后一句似乎证实了这个推断："但有故人供禄米，微躯此外更何求？""但"是"只要"的意思，只要有人能供给我吃的，除了让自己

别饿死外，还能去追求什么呢？然而，仔细想想，这句中却流露出无尽的悲凉，"只要有朋友供给"，言外之意是不一定一直都会有人接济衣食，也就是说，诗人随时会有饿死的可能。杜甫不是心系贫苦百姓，"穷年忧黎元，叹息肠内热"吗？不是悲愤地喊出"朱门酒肉臭，路有冻死骨"吗？自己现在却朝不保夕。这种对比和反差，把诗人内心的酸苦与凄凉和盘托出，令人唏嘘感慨。

这就是《江村》能够打动我们情感的地方。我们阅读诗歌，除了诗的押韵、节奏带来的纯粹形式美之外，其中还包含着广泛的人生、社会内容，既反映出人的伦理道德状况，也反映出人们的理想信仰、对社会的认识以及对人的生命启迪等，正是这些客观内容，才激起我们的审美情感，这些内容才是情感的实质，是情感的支撑，否则的话怎么会让人动之以情呢？没有无缘无故的爱，也没有无缘无故的恨，说明的正是这个道理。

因此，直接与情感相关的艺术比道德、哲学、科学和宗教更能综合地反映社会，更能综合地体现社会文化。我们去参观敦煌莫高窟（见图3-2）里面的彩塑艺术、造型艺术、宗教故事、经变画、佛教史迹画、神怪画、供养人画像都体现出深广的社会文化内容；佛像、飞天、伎乐、仙女、赤身女人等形象，以及各式各样精美的装饰图案等，很好地反映出那个时代人们的宗教信仰、道德状况、科学技术、社会生活境况和审美意识。

俄国著名作家列夫·托尔斯泰在他的理论名著《艺术论》中，对艺术做过精彩论述，他说："在自己心里唤起曾经一度体验过的感情，在唤起这种感情之后，用动作、线条、色彩、声音以及言词所表达的形象来传达出这种感情，使别人也能体验到这同样的感情——这就是艺术活动。艺术是这样的一项人类的活动：一个人用某种外在的标志有意识地把自己体验过的感情传达给别人，而别人为这些感情所感染，也体验到这些感情。"[1] 在托尔斯泰看来，艺术只是一种形式，是传递情感的符号和

[1] 托尔斯泰. 艺术论［M］. 丰陈宝，译. 北京：人民文学出版社，1985：47-48.

图3-2 （中唐）敦煌莫高窟第112窟壁画

> 莫高窟俗称千佛洞，被誉为20世纪最有价值的文化发现，坐落在河西走廊西端的敦煌，以精美的壁画和塑像闻名于世。它始建于十六国的前秦时期，历经十六国、北朝、隋、唐、五代、西夏、元等历代的兴建，形成巨大的规模，现有洞窟735个，壁画4.5万平方米、泥质彩塑2415尊，是世界上现存规模最大、内容最丰富的佛教艺术圣地。近代发现的藏经洞，内有5万多件古代文物，由此衍生专门研究藏经洞典籍和敦煌艺术的学科——敦煌学。1961年，被公布为第一批全国重点文物保护单位之一。1987年，被列为世界文化遗产。

媒介，但他止于情感，没能看到情感后面的实质内容。

后来俄国马克思主义美学家突破了情感论的局限。如普列汉诺夫（1856—1918）曾指出："说艺术只是表现人们的感情，这一点也是不对的，不，艺术既表现人们的感情，也表现人们的思想，但是并非抽象地表现，而是用生动的形象来表现……艺术开始于一个人在自己心里重新唤起他在周围现实的影响下所体验过的感情和思想，并且给予它们以一定的形象的表现。不用说，在大多数场合下，一个人这样做，目的在于把他反复思索和反复感觉

的东西传达给别人。艺术是一种社会现象。"[1]可以这样总结，艺术是一种社会文化现象，它是借助形象，以情感为表现形式、以社会生活和社会实践为内容的创造活动，是人类文化最综合的体现。

（二）文化的总体制约艺术

无论艺术怎样综合体现文化的发展状况，但它反过来又是文化有机体中的一个部分，必然要受到整个文化系统的制约。这是从整个人类历史发展来看的，如果从空间来看，不同民族、不同区域和国家的艺术又不相同，这也说明艺术受到一定的民族、区域文化制约。比如中国艺术是在中国的文化环境中发展起来的，与西方艺术有十分明显的区别；波斯艺术与非洲艺术又有本质的不同。

其原因就在于，艺术之树是植根于特定的民族、国家的文化土壤之中，不同的文化基因孕育了不同特质的艺术。法国哲学家和美学家丹纳认为艺术的产生、艺术的面貌和特征以及艺术的发展取决于种族、环境和时代三个因素。由于不同种族有不同的天性和不同的气质，其艺术的题材、风格、趣味和表现方式就不同。例如拉丁人天生便有古典的想象力，感觉敏锐，性格开朗，喜爱感性形象，追求快乐、享受和变化，他们的绘画比较注重理想化和形式美。而日耳曼人对快感要求不强，理性思维发达，更注重事物的真相，喜爱挖掘事物本质，他们的艺术更注重内容和写实。至于环境，丹纳认为影响艺术的除了自然环境以外，还有一种精神气候在影响着艺术，它就是"风俗习惯和时代精神"[2]。丹纳讲的民族实际上是指民族的思维方式和思维习惯，环境是指社会中起主导作用的情绪和基调，比如战争时期社会的苦闷与忧郁，繁荣时期的欢乐和享受，时代则是指历史上流传下来的文化积累和新的时代精神所提供的创作机缘或趋势。丹纳分别从民族的思维习惯、社会文化氛围、民族文化的历史三个方面论述了文化是怎样制约艺术的内容、形态和特质的。

从总体来看，文化制约艺术集中表现在文化思维方式制约艺术精神。

实际上，在整个文化体系中，最具决定性的是文化的思维方式，文化思维方式完全是通过哲学表现出来的，所以我们可以把文化思维方式称作哲学思维方式。哲学是关系自然界、人类社会的总的观点和根本看法，哲学思维方式就是人们以怎样的方法去思考自然社会，方式不同，其结果也大相径庭，由此出发的整个社会文化就会出现差异。

从中西比较来看，我们常说，中国哲学思想是"天人合一"，西方哲学思想是"主客二分"。所谓天人合一，简单说来就是人与自然合二为一，是一个东西，不分彼此。主客二分是指自然是自然，人是人，自然有规律，人有思想。在天人合一思想指导下，人是什么的问题被取消了，不需要思考了，因为人是自然的一部分，模仿自然就行了。比如天地能够孕育万物，滋养万物，人就应该像天地一样去爱世界，爱别人，即人法地，地法天，天法道，道法自然。主客二分思维方法则不同，在他们看来，人是什么是一个问题，自然是什么还是一个问题，人与自然的关系又是一个问题，因而他们就讲人灵魂的分裂，讲自由、平等与博爱，讲客观、讲规律、讲逻辑认识，探讨人与自然的冲突、人对自然的征服等。

因此，中国艺术与西方艺术不仅在形态上不同，如中国的书法、京剧、国画和西方的歌剧、油画等不同，而且在艺术精神上也根本不同，中国艺术追求完满、喜庆、团圆，西方艺术倾向表现矛盾、冲突与悲剧，其根本原因是中西文化思维的差异。再如在艺术方法上，中国画追求气韵生动，注重意境创造。宋代画家郭熙在《林泉高致》中说："欲夺其造化，则莫神于好，莫精于勤，莫大于饱游饫看。历历罗列于胸中，而目不见绢素，手不知笔墨，磊磊落落，杳杳漠漠，莫非吾画。"要求绘画要写自己心中的情思，充分表现主观情致，"夺其造化"。西方绘画则讲究客观，讲究对自然的模仿，因此总是在与客观自然的想象上下功夫，特别重视透视法、注重色彩的准确，讲究解剖学和光影的晕染。

[1] 普列汉诺夫. 普列汉诺夫美学论文集[M]. 北京：人民出版社，1983：308.
[2] 丹纳. 艺术哲学[M]. 北京：人民文学出版社，1963：34.

拓展阅读

1. 张世英. 天人之际——中西哲学的困惑与选择[M]. 北京：人民出版社，1995.
2. 宗白华：《论中西画法的渊源与基础》《中西画法所表现的空间意识》《中国诗画中所表现的空间意识》。见《宗白华全集》第2卷[M]. 合肥：安徽教育出版社，1994.

三、艺术与其他文化形态的关系怎样

上文说了，一方面艺术是文化的综合体现；另一方面艺术又受文化有机体的制约。那么如果从艺术系统的内部来看，艺术与其他文化类型如哲学、道德、宗教、科学、政治思想之间又是怎样表现出那种体现与制约的关系呢？在文化系统中，哲学和宗教占据较为主要地位，因而本节只讨论艺术与哲学、艺术与宗教的关系。当然艺术与科学的关系也很有意思，比如科幻小说是文学，属于艺术，但它往往能启发科学家去发明创造，反过来，科学的发展又为艺术开辟新的天地，如照相机、摄影机的发明等。另外，艺术与道德的关系也十分复杂，艺术肯定不是道德说教，但艺术的确能够扬善抑恶。英国唯美主义剧作家和诗人王尔德曾说过："所有的艺术都无关道德的，否则的话就是不道德的。"艺术真的可以不关心世俗，只去尊崇那些唯美的原则吗？

（一）艺术与哲学

艺术与哲学有什么关系？艺术家天马行空，意兴飘逸，哲学家沉稳睿智，思维缜密；艺术以形象感人，以情趣动人，哲学凭概念说理，靠逻辑演绎，两者似乎风马牛不相及，有何关系可言。事实上，这只是形式上的分别，艺术与哲学的对象都是自然、社会和人生，两者都是人类把握世界的一种手段，只是所采取的方式不同，取得结果的形式不同罢了。从这点来说，艺术与哲学有着内容的相通性。

另外，艺术与哲学虽然都是人类文化系统中的子系统之一，但两者的地位并不相当。在人类的意识文化系统中，哲学处于最高层，因为它是关于世界观的学说，是系统化和理论化的世界观。所谓世界观，就是人们对世界的总的看法和根本观点。任何哲学都是先提出对世界的看法，认为世界的本原是什么，然后在此基础上展开人与世界的研究。其他科学只是研究世界的具体现象，如天文学研究天文、植物学研究植物、社会学研究社会等，它们自然而然的包含于哲学的羽翼之下，所以恩格斯说哲学是"更高的悬浮于空中的思想领域"。不仅艺术研究依赖于哲学深化，就是艺术创作也会受到哲学思想和哲学研究的影响。

第一，哲学思想影响艺术家的世界观和人生观，哲学思维方法影响艺术家的思维方式，进而影响艺术家的创作态度和艺术追求。任何艺术都是由艺术家创作出来的，艺术家创造艺术是为了外化自己的精神，表达自己的情感，这精神和情感看似个人的，实际则是艺术家对社会人生所做的普遍的思考，是建立在艺术家世界观和人生观基础之上的。比如16世纪英国文艺复兴时期的艺术家莎士比亚，创造出《奥赛罗》《李尔王》《麦克白》《哈姆雷特》这四大著名悲剧，完全受惠于其深刻的人文主义思想，所以，与他同时代的英格兰剧作家兼诗人本·琼生称他为"时代的灵魂"。这种赞美是对莎士比亚戏剧所体现出来的人文主义精神的褒奖，因为那个时代哲学思维的核心问题就是人的价值问题。

除此之外，哲学思维方法也影响艺术家的思维方式，进而导致艺术形式的分别。比如中国哲学以混沌思维的方式，靠内省和体验来理解世界，不像西方哲学那样，在主客二分的基础上，靠概念去认识世界，即我们常说的中国哲学是"天人合一"；西方哲学是"主客二分"。这种思维方式导致中西艺术的差异。拿绘画来说，西方古典绘画讲究精确地再现世界，讲究光影的科学性，注重比例，按照自然的三维空间，为画面确立透视点，形成焦点透视。中国绘画则恰恰相反，它不注意空间的科学性，不会考虑现实中我们是怎么来观看对象的，画家任意安排构成元素，远物和近物可以一样大小，每一个对象都是中心，为散点透视。而且几乎不考

虑光线的问题，而只凭意志，随意润染，形成中国特有的水墨山水画形式。

再就中国艺术来看。中国有儒、释、道三种主导文化，不同时期，三种文化所占势头各不相同，即使在同一时期，各艺术家所受文化影响也很不一样，中国艺术风格多元，形式多样。比如魏晋时代，儒学衰落，黄老思想盛行，再加上佛教进入中国，中国艺术家逃避社会，亲近自然，追求艺术的超越性，在文学界出现了山水诗派，山水画也独立成科。从总体情况来看，受儒家思想影响的，多着眼社会，钟爱帝王、人物画，如阎立本以《历代帝王图》（见图3-3）去表现君主尊严与庄重；受佛道思想的，多藻绘山水，如宋代的山水画家，其意境追求多是在道家的隐逸思想和佛教的空灵境界激发创造的。

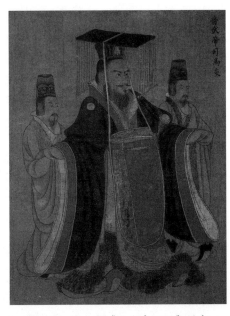

图3-3 阎立本《历代帝王图》局部

《历代帝王图》始作于唐朝初年，唐太宗时期著名画家阎立本所作，是表现帝王生活的人物画，又称《古帝王图》。此图绢本，设色，纵51.3厘米，横531厘米。现藏美国波士顿美术馆，全卷共画有自汉至隋13位帝王的画像。从画像来看，虽仍有程式化的倾向，但在人物个性刻画上表现出很大的进步，不落俗套，而显得个性分明；画中按等级森严的封建伦理观念，处理人物的大小。《历代帝王图》用重色设色和晕染衣纹的方法，有佛教艺术的影响。

第二，哲学影响艺术，主要以美学为中介。自古以来的许多哲学家都思考过什么是艺术的问题，他们对艺术本质的阐述，所得出的思想观念反过来会影响艺术家的创作。如希腊时期哲学家毕达哥拉斯认为美就是和谐、对称和比例，雕刻家、画家"要学会在一切种类动物以及其他事物中很轻便地就认出中心，这不能凭仗初次接触，而是要经过极勤奋的功夫、长久的经验以及对于一切细节的广泛的知识"[1]。据说希腊雕塑家波里克勒特就曾遵循毕达哥拉斯的学说，不但写过一本叫作《法规》的专著，详细规定了事物各部分间精确的比例对称关系，并且还创作了一座叫《法规》的雕像，用以体现这些关系。

再从大的方面来说。对艺术的功能，孔子提出"兴观群怨"说，因而，中国艺术多注重教化功能，用诗歌、绘画来教育人民，引导道德进步。20世纪西方兴盛非理性主义哲学，强调人精神生活的各种非理性因素，突出人的内心体验和直觉洞察。在这种思潮影响下，艺术摆脱了古典的模仿说，转向人内在的情感体验、人的潜意识、无意识以及人的直觉和幻觉，直接催生了西方现代艺术发展。比如20世纪西班牙超现实主义画家达利（见图3-4），受弗洛伊德精神分析哲学的影响，擅长表现梦境与幻觉。所谓超现实，就是在现实中找不到的，仅只出现于人的意识、梦境之中的。因此，他的许多作品总是把具体的细节描写和任意地夸张、变形、省略与象征等手段综合使用，创造一种介于现实与臆想、具体与抽象之间的"超现实境界"，打破读者的现实感，在形象上让人感到荒谬恐怖，违反逻辑，怪诞而神秘（见图3-5）。

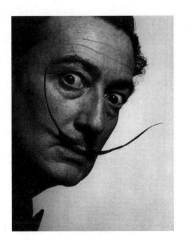

图3-4 达利

[1] 北京大学哲学系美学教研室. 西方美学家论美和美感[M]. 北京：商务印书馆，1980：13-15.

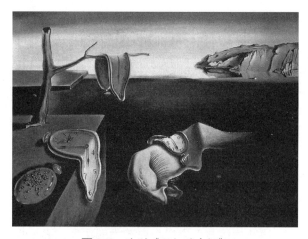

图 3-5　达利《记忆的永恒》

《记忆的永恒》是萨尔瓦多·达利在 1931 年创作的油画作品。画面上三个停止行走的时钟被画成像柔软的面饼一样，一个叠挂在树枝上，一个呈 90°直角斜拉在怪气的生物上，还有一个软表搭在怪物旁边的平台上。在荒凉的海湾背景下，像是一个时间已经绝对停止的世界。达利称自己在《记忆的永恒》这幅画中表现了一种由弗洛伊德所揭示的个人梦境与幻觉，是自己不加选择，并且尽可能精密地记下自己的下意识、自己的梦的每一个意念的结果。

（二）艺术与宗教

严格说来，艺术发端于宗教。

可以设想一下，在一个遥远的时代，大地杂草丛生，森林茂密，没有像今天所见到的公路和平坦开阔的空地，地面很难找到显眼的人工痕迹，更不用设想有房子了，哪怕一处天然的枯木和茅草聚拢的栖身之所都被野兽占领着。一个部落族群十五、二十地分散躲藏在大小不一的岩洞中，他们用石块堵住洞口，匍匐在里面，饥肠辘辘地透过缝隙观看在草地上奔跑跳跃的野鹿、山羊，或者静卧丛林中肥大的野猪、野马等。天是那样的广阔，有阴晴雨雪；地是那样的富饶，浓绿中夹杂着金黄，闪电、暴雨、流星、阳光，四季交替变化。他们忍受饥饿，也许根本无心体验，虽然一只漂亮飞鸟的身影会瞬间转移他们的注意力，但这刹那的愉悦马上就被严酷的现实所替代——他们需要食物。

通过观察和计划，伏击开始了。没有更多的言语，他们千次万次的都是这样，拿着石头和木棍，三三两两的分头围剿。成功了，终于成功了，他们也许会收获两头肥猪，三只山羊，外带几只野兔、雉鸡，足够他们一个星期的食物。老人和孩子们也跑出来，成群结队地把猎物抬进山洞，他们燃起了篝火，一边烤炙食物，一边手拉着手（就像我们现在从电视里见到的那样），跳起了最原始的舞蹈，嘴里呜呜啦啦地喊着什么，其内容不外是敬拜上苍给予他们的恩惠。他们带着一种敬畏的诚挚的情感，除了跪拜祈祷外，还要以特殊的仪式表达这种感恩之情，并且还把野兽的形象画在洞穴壁上，或者是为了祭祀，或者就像我们今天贴上春联，讨一年吉利一样，希望下次还能有这样好的收获。

音乐、舞蹈、绘画、神话传说，英雄事迹都从这里开始了，艺术来源于信仰的深处，在它萌发的那一天起，就与宗教信仰紧密地关联着。从人类整个艺术史来看，艺术与宗教之间有着促进与阻碍双重关系。

第一，宗教利用艺术，促进了艺术的发展。英国美学家克莱夫·贝尔在《艺术》一书中认为宗教和艺术都属于幻想领域，情感领域，他说："艺术和宗教是人们摆脱现实环境达到迷狂境界的两个途径，审美的狂喜和宗教的狂热是联合在一起的两个派别。艺术与宗教都是达到同一类心理状态的手段。"[1] 贝尔指出了艺术与宗教在内在本质上的相通之处，如果就形式来看，宗教和艺术也存在天然联系：宗教利用表象去理解世界，如具有人格特征的上帝，艺术则利用形象去表达情感。这样，宗教的表象完全可以作为艺术的形象，艺术自然而然地被用作宗教的宣传手段。宗教对艺术的利用在两个方面推进了艺术的发展。

一是宗教在客观上为艺术发展提供了人力、物力和财力的便利，为艺术发展提供极好的环境。文艺复兴时期的达·芬奇、米开朗基罗（见图3-6、图3-7）、拉斐尔，都供职于教堂，教皇为他们提供极高的俸禄，让他们能够衣食无忧地潜心创作。而且这些艺术家创作所需要的创作原料，如大理石、昂贵先进的颜料以及人工助手等全部都由教堂组织担负。现在我们所看到的中国的敦煌莫高窟，里面精美的壁画和彩塑，都是由那些宗教信仰者出资，聘请高明的艺术家创作的，之后庞大的维护与修缮费用也由供养人提供。

[1] 贝尔. 艺术[M]. 北京：中国文联出版社，1984：62.

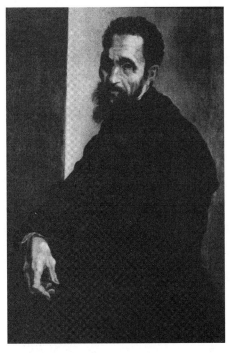

图3-6 米开朗基罗

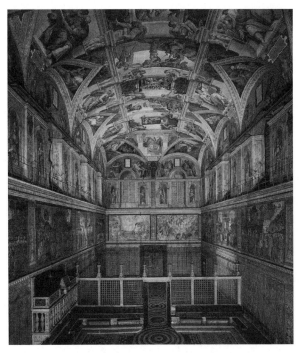

图3-7 米开朗基罗《创世记》

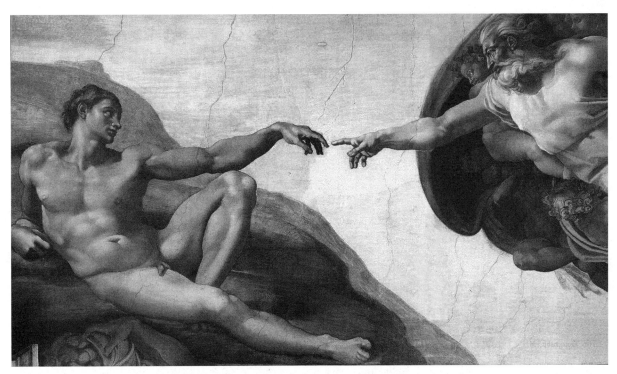

图3-8 米开朗基罗《创世记》局部《创造亚当》

米开朗基罗为罗马西斯廷教堂创作的巨幅天顶画《创世记》,人物多达300多人,分成中央和左右两侧三个部分。西斯廷教堂天顶画是米开朗基罗在绘画创作方面的最大杰作。它分布在该教堂整个长方形大厅的屋顶。整个屋顶长36.54米,宽13.14米,平面达480平方米。作品场面宏大,人物刻画震撼人心,是米开朗基罗的代表作之一。《创世记》由"上帝创造世界""人间的堕落""不应有的牺牲"三部分组成,每幅场景都围绕着巨大的、各种形态坐着的裸体青年,壁画的两侧是生动的女巫、预言者和奴隶。整个画面气势磅礴,力度非凡,拱顶似因无法承受它的重量在颤抖。其中《创造亚当》(见图3-8)是整个天顶画中最动人心弦的一幕,这一幕没有直接画上帝塑造亚当,而是画出神圣的火花即将触及亚当这一瞬间:从天飞来的上帝,将手指伸向亚当,正像要接通电源一样将灵魂传递给亚当。这一戏剧性的瞬间将人与上帝奇妙地并列起来,触发我们的无限敬畏感。

第三讲 文化系统中的艺术 | 35

另外，宗教利用艺术，反过来看宗教倒成为艺术传播的极好媒介，提升了大众的审美情感，为艺术发展培育了庞大的接受群体。没有消费就没有生产，同样，没有艺术接受也没有艺术创作。宗教艺术滋养了民众的审美情感，推动了艺术创作的发展，例如，随着人们阅读水平的提高，宗教文学要讲究不断提升叙事水平，绘画艺术也要不断地超越前代水平，才能够被更多的人接受，从而实现宗教宣扬的目的。比如随着宗教改革的兴起，传统的教堂绘画已不能满足教徒的需要，为适应新宗教环境，不得不发展出更具视觉刺激的巴洛克美术。

词语解析：巴洛克美术

巴洛克是17世纪广为流传的一种艺术风格。它的名称由来，说法不一，一说来自葡萄牙或西班牙语，意思是不圆的珠子；又一说它来自意大利语，有奇特、古怪或推论上错误的含义。总的来说这个名称在当时含有贬义，是18世纪古典主义艺术理论家对于上一个世纪一种艺术风格的称呼。巴洛克美术（Baroque art）是欧洲17世纪的美术样式。发源于意大利，以其热情奔放、运动强烈、装饰华丽而自成一体，与16世纪盛期文艺复兴美术的庄重典雅相区别。巴洛克美术在文艺复兴美术之后，一定程度上发扬了现实主义的传统，从而克服了16世纪后期流行的样式主义消极倾向。另外，巴洛克美术符合当时天主教会利用美术作为宣传工具争取信众的需要，也适应各国宫廷贵族的爱好，因此在17世纪风靡全欧，影响到其他艺术流派，从而使欧洲的17世纪有巴洛克时代之称。

第二，宗教利用艺术，从艺术自身规律来看，又阻碍了艺术的发展。这主要表现在艺术对象、艺术内容和艺术形式三个方面。

就艺术对象来说，宗教艺术局限了艺术家的思维，使艺术家紧紧盯着宗教题材，而忽略了社会生活的丰富性，忽略了人的日常生活，局限了艺术的表现领域。如中世纪艺术，小说、诗歌和绘画沉醉于神学殿堂，这类题材以绝对性优势压倒了世俗艺术。比如文学，一直到了13世纪，但丁才以其《神曲》抨击中世纪的蒙昧主义，表达了他对真理的渴求，要求人们追求真理而不是蒙昧的神理，他因此被恩格斯誉为"中世纪的最后一位诗人，同时也是新时代的最初一位诗人"。所谓新时代就是后来的文艺复兴时代。

同时，宗教还制约了艺术表现的内容。宗教艺术是以宣传教义为中心，表现诸如原罪、禁欲，使艺术成为神学的婢女。如中世纪欧洲的教会文学，其基本主题就是宣传基督教义，产生了大量艺术低劣的福音书故事、赞美诗、宗教剧等导致中世纪艺术普遍衰落。

第三，宗教艺术制约了艺术形式的发展。由于是以神为中心，以表现神的神圣性为主旨，艺术形式往往被忽视。如中世纪绘画，根本不讲究人物的空间，一切都在平面上进行，所有的技艺都着眼于表现基督和圣母的神圣光辉，形象表情呆板，行动程式化。

宗教之所以出现阻碍艺术的情况，从本质上讲是因为宗教与艺术有着本质上的区别，两者不能互相代替。宗教让人放弃自我意识，把人的全部意志都交给万能的上帝、交给主安排，而艺术则是人的自我意识、自我人格的建立和实现。一个是信仰的世界，另一个是审美的世界，两者相通但又根本不同。

核心概念

文化，哲学，宗教

巩固练习

1. 艺术在人类文化系统中的位置是怎样的？
2. 艺术与哲学有什么关系？
3. 艺术与宗教有什么关系？

课后延伸

在科技越来越发展的今天，艺术与科学的关系也越来越紧密，它们是怎样互相作用和产生影响的？

第四讲
艺术创作

阅读提示：

通过本讲的阅读与学习，你能够：

1. 了解艺术创作主体的类型与特点；
2. 理解艺术家需要哪些素质与修养；
3. 掌握艺术创作过程的阶段与思维特征；
4. 知道艺术风格、流派与思潮的含义；
5. 懂得人人都可以进行艺术创作，都可以在艺术创作的过程中使生命活力得以释放的道理，能够有意识地使艺术创作成为人生与生活的一部分。

一、谁创作了艺术作品

席勒曾写道："论勤奋你不及蜜蜂，论敏捷你更像一个蠕虫，论智慧你又低于高级的生物，可是人类啊！你却独占艺术！"毫无疑问，艺术是人创造的，是人类所特有的。

艺术家就是艺术作品的创造者，是艺术创作的主体。创作主体是个非常庞杂的存在，依据不同的视角与尺度，可以被划分为若干种类型，例如职业的与非职业的创作主体，传统的与现代的，个人化的与集团化的，主流的与民间的，学者型的与专家型的，一度创作与二度创作的，门类化的与跨门类的，等等。

19世纪以来，艺术家被赋予天才的称号，被认为是一群天才，每当说起艺术家我们总是把他们和毕加索、达·芬奇、贝多芬、莫扎特（见图4-1）

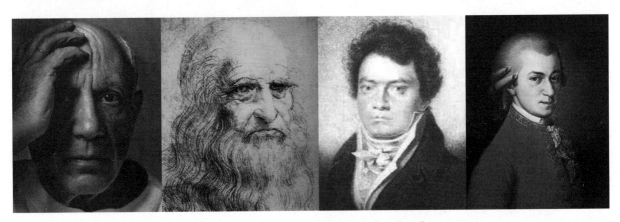

图4-1 毕加索、达·芬奇、贝多芬、莫扎特

等这些如雷贯耳的大师名字相联系，又或者与中央美术学院、中央音乐学院的教授们相联系。是不是只有那些专业团体的人或者名字被记入艺术史才叫艺术家呢？是否还有一群普通的劳动者也是艺术家，他们也可以创造出艺术作品？有的人靠艺术养活自己，把艺术当作一种职业，而有的人仅仅作为一种爱好？这两种都算艺术家吗？在这里我们就非职业艺术家与职业艺术家两种类型展开阐述。

> **思考讨论**
>
> 你有喜欢的艺术家吗？你曾读过有关艺术家的传记吗？他们中有哪些故事给你留下了深刻的印象？请和你的同学或朋友进行交流。

（一）非职业艺术家

不管是从数量来讲，从时间来讲，还是从历史时期所占领的时段来讲，非职业艺术家都占据了最大的部分。人类艺术史多数是由非职业艺术家创造的，有个体身份的艺术家出现在人类只有三千多年的历史，与艺术产生的漫长历史相比是很短暂的事情。非职业艺术家主要包括史前艺术家、民间艺术家、古代文人艺术家等。其重要特征是他们不以艺术作为谋生的主要手段，大多是为自己的兴趣或利用业余时间创作艺术作品。

1. 史前艺术家

世界上出现最早的艺术家即史前艺术家都是非职业艺术家，他们记录了人类初期的文明发展与心路历程。原始艺术家是在非常艰苦的情形下从事艺术创作的，他们不是为了审美，而是为了人类的生存和发展创造了以生存和繁衍为主题的史前艺术，这些创作了辉煌原始艺术作品的艺术家就是普通的原始人，他们也要打猎、和野兽搏斗，是和大家一样的劳动者，只有需要创作时他们才是艺术家。

2. 民间艺术家

关于民间艺术家，曾经有一个令世界震惊的创举：1985年中央美院设立了民间美术研究专业，请了6位不识字的老太太到美院给教授和研究生讲学，这在世界范围内都是创举，听起来像天方夜谭，但却是真实的历史。6个人中有一个是最伟大的，她创作了一个艺术形象，剪纸的人物形象和任何其他人都不同，形成了自己的一套艺术语言和符号体系。她不仅会单色剪纸，还会多色套剪，边剪纸边自己唱诗，曲调都是她自己创造的，被联合国教科文组织授予大师级称号，她就是"剪花娘子"库淑兰（见图4-2）。关于"剪花娘子"的由来则有一个离奇的故事：一天，她不慎失足，掉在十几米深的崖下晕了过去，几天几夜不省人事。家人开始为她准备后事。不想她一日醒来，精神矍铄，口称自己就是"剪花娘子"。从那以后，库淑兰的剪纸如有神助，一改过去风格，用光、用色精彩绝伦，剪花娘子的造型（见图4-3）也屡屡出现在她的文案中。库淑兰的名声也很快大噪起来。这段神话般的往事近乎荒诞，但却几乎被所有认识库淑兰的人证实了。这荒诞故事的合理内核只能理解为库淑兰已把剪纸当作自己灵魂深处的神灵，库淑兰反复提到、念念不忘的那个所谓"剪花娘子"，实际上是她为自己建立的一个虚幻的神话偶像。在中国民间还有多少这样的艺术家？只是没有人去发现，普通农民、工人和市民中也有大量的艺术家，只是不为人知，最终老死于乡间。过去在中国艺术理论体系中一直被忽视的——民间艺术体系的存在，直到近些年才慢慢有人开始对它们进行关注和研究。

图4-2 "剪花娘子"库淑兰

图 4-3　库淑兰剪纸作品

库淑兰（1920—2004），陕西旬邑县人，自称"剪花娘子"；中国民间剪纸艺术杰出的代表人物之一；是中国首位被联合国教科文组织授予"中国民间工艺美术大师"称号的人（1996年被授予）。她的作品集曾在台湾出版，还召开了库淑兰学术研讨会。

无独有偶，在西方也有一位和库淑兰命运相似的老太太，她就是摩西奶奶（见图4-4、图4-5）。她从77岁开始作画。虽然她从未接受过正规的艺术训练，但对美的热爱使她爆发了惊人的创造力，在20多年的绘画生涯中，她共创作了1600幅作品。现在摩西奶奶的作品在世界各地的博物馆都有展出。她用明快的色彩画出一些欢乐的场面，像农夫抱柴生火、铁匠钉马掌和小孩子们肚子贴地滑下雪坡等。

3. 古代文人艺术家

中国古代很多艺术家都是非职业的，艺术只是他们表达感情的一种手段，比如屈原、王羲之、杜甫、苏轼、辛弃疾等，都不是职业艺术家，大多是做官的。中国古代文人都有很大的抱负，他们希望施展宏图，治理天下，职业是做官，有的是地主，经营着庄园，对于他们来说，业余时间才去写诗画画，正事是施展政治抱负。只有科举报国无门的人才会去做职业艺术家，比如柳永，考了几次不中，没有希望才去填词。

图 4-4　摩西奶奶

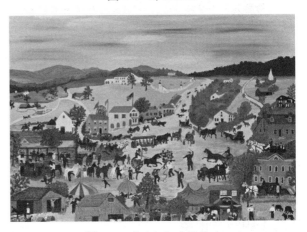

图 4-5　摩西奶奶油画作品

安娜·玛丽·摩西"奶奶"（1860—1961），大器晚成，晚年成为美国著名和最多产的原始派画家之一。"任何人都可以作画""任何年龄的人都可以作画"，摩西奶奶这样说过。人到底该在什么时候做什么事，并没有谁明确规定。如果我们想做，就从现在开始。有人总说：已经晚了。实际上，"现在"就是最恰当的时候。对一个真正有追求的人来说，生命的每个时期都是年轻的、及时的。

史前艺术家、民间艺术家、古代文人艺术家等都是非职业艺术家，但他们却为人类艺术宝库创造出了非常优秀的艺术作品。他们不以艺术作为生存的手段，也不考虑市场行情和批评家的口味，他们的艺术创作是纯粹的，抒发自己的情感，表现自己的理想，选用什么样的艺术样式、采取什么样的情感格调都决定于创作者自己的审美理想，这些非功利的艺术作品往往具有鲜明的艺术个性。

德国艺术家波伊斯（见图4-6）曾说过："人人都是艺术家。"他把艺术从高贵的罗浮宫拉到平常老百姓之中。艺术不再神秘，每一个人都可以创造艺术，成为艺术家。

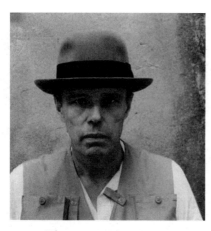

图 4-6　约瑟夫·波伊斯

约瑟夫·波伊斯（1921—1986），德国著名艺术家，以雕塑为其主要创作形式。被认为是20世纪七八十年代欧洲前卫艺术最有影响的领导人。

思考讨论

约瑟夫·波伊斯曾说："人人都是艺术家"，你同意这一观点吗？请和你的同学或朋友展开讨论或辩论。

（二）职业艺术家

职业艺术家的出现相对来说较晚，伴随着社会生产力水平的提高，其中一部分人从体力劳动中解放出来，专门从事精神生产，成为职业艺术家。其重要特征是他们以艺术作为谋生的主要手段，艺术作品大多是为艺术品的购买者创作，通过艺术市场进入艺术消费系统。在艺术市场出现之前有少量艺术家是职业的，如宫廷艺术家。为皇上画画的、奏乐的宫廷画家、乐师，是职业艺术家，从汉代开始就有"黄门画工"的记载，毛延寿与王昭君的故事正是最好的例证。宫廷画家最鼎盛的时期是北宋，宋徽宗热爱画画，设立宣和画院，并办了画学美术学院，从而使宫廷绘画形成与文人画相抗衡的另一支系——院体画。

另外，宗教赞助的艺术家一部分是职业的，宗教壁画、雕塑、建筑的创造者多为民间画工，也不一定是完全职业化，有时可能是兼职的：农忙耕作，农闲画画。

后来艺术市场的出现使职业艺术家逐渐从政体依附和宗教依附中走出，成为独立艺术家，明朝以后职业艺术家开始多起来，因为商品经济发达了，可以卖画为生，靠艺术活动养活自己。独立的艺术阶层，如果没有人买画，他们就不能以此为生。也就是说，职业艺术家的出现与社会发展的富裕程度有关，有人拿艺术品作为收藏了，有人用艺术作为生活的点缀了，也就是形成艺术市场了，才有艺术家的职业化。比如唐伯虎，他在一首诗中写道："不炼金丹不坐禅，不为商贾不耕田。闲来写就青山卖，不使人间造孽钱。"以表其淡泊名利、专事自由读书卖画生涯之志。

> 唐寅（1470—1523），字伯虎，明朝江南四大才子之首，人称"唐解元"，自制印章曰：江南第一风流才子。为人放荡不羁，风流飘逸，心胸豁达。精诗文、工书画、晓音律，素好游山玩水。20余岁时家中连遭不幸，父母、妻子、妹妹相继去世，家境衰败，在好友祝枝山的规劝下潜心读书，29岁参加应天府乡试，得中第一名（解元），30岁赴京会试，却受考场舞弊案牵连被斥为吏。此后遂绝意进取，以卖画为生。晚年生活困顿，54岁即病逝。他玩世不恭而又才气横溢，诗文擅名，与祝允明、文徵明、徐祯卿并称"江南四才子"，画名更著，与沈周、文徵明、仇英并称"吴门四家"。

职业艺术家有多种多样的艺术分工。由于艺术生产具有复杂性和多样性的特点，使得职业艺术家既包括以个人劳动方式进行创作的文学作家、雕塑家、画家等，也包括以集体劳动方式进行创作的戏剧艺术和影视艺术的编剧、导演、演员、美工等。在戏剧、电影、电视、舞剧、交响乐等这样一些集体创作的艺术形式中，整个作品的艺术形象是由许多艺术家们集体完成的。新的艺术样式与市场的关系更为密切，比如电影和电视，离开市场就没法生存，因为成本浩大。艺术职业化给艺术家带来了巨大的困惑：他们大部分是以市场为依托的，于是他们正面临一种新的诱惑，这就是市场。艺术是为谁的？为讨好买主还是表达自我的情感与良知？这种矛盾愈演愈烈。对于艺术家职业化的趋势，不少艺术家和艺术理论家表示出忧虑。他们认为艺术家一旦把艺术作为谋生的手段，不可避免地要迎合大众口味，就会丧失艺术的良知与个性，产生媚俗的作品；如果艺

术家坚持自己的艺术个性，也许会使其难以生存。于是有人反对艺术的职业化，如艺术理论家贝尔说：让艺术家都成为乞丐吧，艺术不应该成为维生的手段。但市场是无法控制的，有需求就有市场。这非人力所能为。

> **思考讨论**
>
> 你如何看待艺术家职业化这个问题？职业艺术家应如何权衡艺术个性与市场需求的关系？

二、艺术家需要哪些素质与修养

虽然我们说人人都能成为艺术创作的主体，但不可否认的是，这种艺术创作的质量或者说其蕴含的美学价值是有差异的，所以，人们通常将那些成就卓越、影响巨大的艺术创作主体称为艺术家，并将艺术家（也即创作主体中的杰出人群）圈定为创作论研究的对象，此举对于洞察艺术创作的奥秘、解释艺术创作的规律无疑是合乎情理、事半功倍的选择。那么，如何才能成为优秀的艺术创作者，那些创作出了杰出艺术品的艺术家们有哪些特质是使他们成功的条件呢？在这里我们总结以下几点，以期对读者有所启发。

1. 真正的艺术家往往对艺术有执着的爱与痴迷，具有为艺术献身的精神。

真正的艺术家其艺术创作的动力并不是外在的压力，而是内在的需求，是对艺术执着的爱与痴迷。曹雪芹（约1715—约1763）写作《红楼梦》时已经是穷困潦倒，"举家食粥酒常赊""卖画钱来付酒家"，但他却在这样的生活境遇下，"披阅十载，增删五次"，终于完成《红楼梦》的写作，他对自己作品的形容是："满纸荒唐言，一把辛酸泪；都云作者痴，谁解其中味？"他的写作没有稿费，也不为成名，仅仅是因为自己的痴迷。"痴迷"在中国艺术中常常被提到，用来形容艺术创作中不被人理解、执着而又专注，以至浑然忘我的情境。中国古代与痴迷有关的艺术家还有如晋代的顾恺之，被称为"画绝、才绝、痴绝"，元代大画家黄公望以"大痴"作为自己画画的名号，不但要痴，而且要大痴。痴是一种状态，在艺术创作的领域，是创作者完全忘掉现实的理智，像一个疯癫的痴呆者一样，一心专注于别人无法理解的领域的一种执着与沉迷。

真正的艺术家也绝不把艺术作为谋生或获取名利的手段，而是看作自己毕生的事业和追求，并为之奉献自己的全部心血和生命。"后印象主义"三位大师凡·高（1853—1890，见图4-7）、高更（1848—1903，见图4-8）、塞尚（1839—1906，见图4-9）在世时都十分贫困，如果他们愿意放弃自己的理想与追求，画一些迎合别人口味的媚俗作品，也许他们能过上富裕的物质生活，也就是在前面我们提到的关于艺术家职业化带来的困境中，艺术家面对艺术的良知个性与市场间的矛盾，他们毅然选择了前者。正如画家库尔贝说："我希望永远依靠艺术为生，但丝毫不能丧失原则，一时一刻也不能欺骗自己的良心，不能为了取悦于人或易于抛售而画出许多千篇一律的画来。"[1] 高更原本是法国的一位银行经理，过着中产阶级的富裕生活，由于对艺术的热爱，他放弃了这一切优越的生活，辞职专门从事绘画创作，生活陷入贫困，妻子也离开了他。高更于1891年来到南太平洋的塔希提岛上居住，从土著人的生活与文化中汲取营养，终于创作出了《我们从哪里来？我们是谁？我们向何处去？》（见图4-10）等著名作品。

图4-7 凡·高

[1] 贡布里希. 艺术的历程[M]. 西安：陕西人民美术出版社，1987：320.

图4-8 高更

图4-9 塞尚

当代作家路遥（1949—1992）（见图4-11）为写作《平凡的世界》，从1982年开始构思，到1988年完稿，6年间下煤矿、走乡村、绝浮华、处陋室，殚精竭虑，好些时候躺在床上有生命终止的感觉。待《平凡的世界》完稿，这位40岁不到原本壮实的汉子，形容枯槁，看起来完全像个老人。从其创作随笔《早晨从中午开始》我们可以看到他对文学的执着和创作时的艰辛，在路遥的创作生活中几乎没有真正的早晨，他的早晨都是从中午开始的，通常情况下他都是在凌晨两三点左右入睡，有时甚至是四五点，还经常天亮以后才睡觉，晚上困极了就靠香烟和咖啡提神，一直伏案写作至天明，别人起床，他才入睡。早餐不吃，中午醒来，吃点馒头米汤咸菜，又开始阅读和写作，繁重的写作和糟糕的生活摧毁了他的健康，致使创作多次难以为继……第一部写完，身体透支；第二部写完，大病一场，险些死去；第三部写完，双手成了"鸡爪子"，两鬓斑白，满脸皱纹。待到写《早晨从中午开始》时，他躺到了医院的病床上。写完这篇创作随笔，路遥就去世了，年仅43岁。

2. 艺术家应具有敏锐的感受力、丰富的情感和生动的想象力。

我们每一个人都在看世界，只要不是盲人，但是我们看到的世界是不一样的。很多在常人眼里熟

图4-10 高更《我们从哪里来？我们是谁？我们向何处去？》

1897年2月，高更完成了创作生涯中最大的一幅油画《我们从哪里来？我们是谁？我们向何处去？》。这幅画中的婴儿意指人类诞生，中间摘果暗示亚当采摘智慧果寓人类生存发展，而后是老人，整个形象意示人类从生到死的命运，画出人生三部曲。画中其他形象亦都隐喻画家的社会的、宗教的理想，颇具神秘意趣。这幅画是高更全部生命思想及对塔希提生活的印象综合，是他献给自己的墓志铭。

图 4-11 路遥

《平凡的世界》是中国著名作家路遥创作的一部百万字的长篇巨著。这是一部全景式地表现中国当代城乡社会生活的长篇小说，全书共三部。作者在中国70年代中期到80年代中期近十年间的广阔背景上，通过复杂的矛盾纠葛，以孙少安和孙少平两兄弟为中心，刻画了当时社会各阶层众多普通人的形象；劳动与爱情、挫折与追求、痛苦与欢乐、日常生活与巨大社会冲突纷繁地交织在一起，深刻地展示了普通人在大时代历史进程中所走过的艰难曲折的道路；读来令人荡气回肠，不忍释卷；被誉为"茅盾文学奖皇冠上的明珠，激励千万青年的不朽经典"。

视无睹的东西或风景，其实我们并不熟悉，在艺术家的眼里却成为他们创作的灵感与源泉。艺术家必须要有敏锐的感受力，有一双善于发现的眼睛，在习以为常的生活中发现新的内涵，感受生活，体验生活，在自然生活中寻找生命的契合点，作出对生活、自然和生命的独特思考，提炼出感性形象。这是艺术家的基本素质。

印象派画家莫奈（见图4-12）曾长期探索光色与空气的表现效果，常常在不同的时间和光线下对同一对象作多幅的描绘，从自然的光色变幻中抒发瞬间的感觉。他曾经到伦敦去画威斯特教堂，在这幅精美的画中，教堂隐约显现紫红色的雾中。当这幅画展出时，竟然在伦敦引起一场风波。参观者对莫奈把雾画成紫红色感到很惊讶，因为在伦敦人的眼里，雾当然是灰白色的，这是天经地义的。参观者争论不休，可是当他们走在大街上抬头看雾时，都惊呆了，突然发现伦敦的雾确实是紫红色的。这是因为伦敦不断建造了不少红砖房，经过阳光照射，雾就呈现出紫红的颜色。从此，伦敦的雾是紫红色的才被人们所承认。莫奈是对光和色有着特殊感觉的画家，能够抓住伦敦与众不同的特点，精确地绘画出了它的特征，他被当时的人们称为"伦敦雾的创造者"。莫奈一生创作了若干组作品，即"组画"。所谓的"组画"，就是画家在同一位置上，面对同一物象，在不同时间、不同的光照下，所作的多幅画作。这大概是莫奈晚年作品中的一个特色。比如干草垛组画、白杨组画、伦敦风光组画、卢昂大教堂组画以及睡莲组画（见图4-13）。这是一个艺术家和普通人不同的地方，他时刻用一种发现的目光在寻找新的东西，有着对生活与自然最为敏锐的感受力。

除了敏锐的感受力，艺术家还要有丰富的情感和生动的想象力。中国明代戏曲家、文学家汤显祖的《牡丹亭》是中国戏曲史上浪漫主义的杰作，其艺术构思具有离奇跌宕的幻想色彩，情节离奇，曲折多变。少女杜丽娘长期深居闺阁中，接受封建伦理道德的熏陶，但仍免不了思春之情，梦中与书生柳梦梅幽会，后因情而死，死后与柳梦梅结婚，并最终还魂复生，与柳在人间结成夫妇。女主角杜丽娘为情而死又为情而复活等一系列离奇经历，显示出汤显祖丰富的想象力。其在该剧《题词》中有言："如杜丽娘者，乃可谓之有情人耳。情不知所

图 4-12 克劳德·莫奈

克劳德·莫奈（1840—1926），法国画家，印象派代表人物和创始人之一。莫奈是法国最重要的画家之一，印象派的理论和实践大部分都有他的推广。莫奈擅长光与影的实验与表现技法。他最重要的风格是改变了阴影和轮廓线的画法，在莫奈的画作中看不到非常明确的阴影，也看不到突显或平涂式的轮廓线。

第四讲 艺术创作 | 43

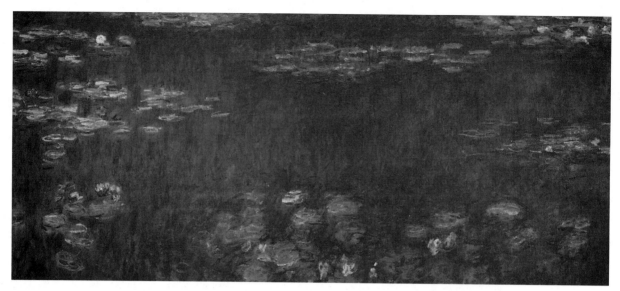

图 4-13　莫奈《睡莲》

起，一往而深。生者可以死，死可以生。生而不可与死，死而不可复生者，皆非情之至也。"正因为作者汤显祖本人是一个情感丰富的至情至性之人，才能写出这样至情至性的作品。当他写到杜丽娘因情感梦、因梦而病，相思病危之际，禁不住泪如泉涌，独自躲进一间柴屋里哭泣。

3. 艺术家应该有专门的艺术技能，掌握某一具体艺术门类的艺术语言和专业技巧。

艺术技巧是指熟练地运用艺术语言与创作手法去创造艺术形象，艺术地表现生活的能力。其实每一个人在儿童时期都具备成为艺术家的素质，虽然素质的高低深浅不同，但每个人都拥有这种潜质。但具有艺术素质的人未必都能成为艺术家，因为艺术家还必须具有熟练的艺术技巧。我们经常有这样的体会，一个艺术初学者在某种特定情境下有一些强烈的创作冲动，却不能落实到纸上，完成的东西和自己想象的效果差距很远，为什么会这样呢？原因很简单，缺乏艺术技巧。雕塑家罗丹（见图4-14）说："如果没有体积、比例、色彩的学问，没有灵敏的手，最强烈的感情也是瘫痪的。"如其创作的大理石雕塑《达尼娜》（见图4-15）是中年时期的作品。那匍匐稍带扭曲的少女身躯，节律匀称，光洁细腻，线条流动，与粗犷的底座形成鲜明对比，产生坚软相间的美感，显示出艺术家对艺术语言与艺术技巧高超的运用与掌控能力。艺术技巧是完成艺术创作的最终手段。否则，再好的立意与构思也无法转换成艺术作品。

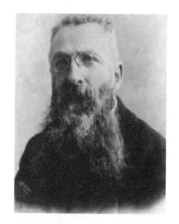

图 4-14　罗丹

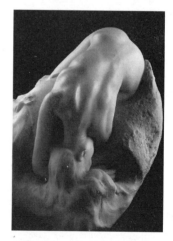

图 4-15　罗丹《达尼娜》

奥古斯特·罗丹（1840—1917），法国雕塑艺术家，他在很大程度上以纹理和造型表现他的思想，倾注以巨大的心理影响力，被认为是19世纪和20世纪初最伟大的现实主义雕塑艺术家。罗丹在欧洲雕塑史上的地位，正如诗人但丁在欧洲文学史上的地位。罗丹同他的两个学生马约尔和布德尔，被誉为欧洲雕刻"三大支柱"。其代表作品有：《思想者》《加莱义民》《青铜时代》等。

在中外艺术史上流传着很多关于艺术家磨炼艺术技巧的故事。达·芬奇画蛋的故事是我们再熟悉不过的例子。王羲之小的时候，练字十分刻苦。据说他练字用坏的毛笔堆在一起成了一座小山，人们叫它"笔山"。他家的旁边有一个小水池，他常在这水池里洗毛笔和砚台，后来小水池的水都变黑了，人们就把这个小水池叫作"墨池"。这些故事都说明锤炼艺术技巧是一个艺术家需要用一生的时间去完成的功课。

4. 艺术家需要具备一定的文化修养。

艺术创作是创作主体与客观世界撞击的产物。假如艺术家仅仅了解他所要表现的对象，而对周围的事物一无所知，他的创作是无法完成的，因为事物绝不是孤零零的个体存在，而是互相联结在一起的。因而，艺术家要想创作出真正成功的艺术作品，不仅需要艺术技巧，还应该具备一定的文化修养。

艺术门类之间是互相引发、互相促进的。一个艺术家从事某一艺术样式的创作，也应该具有一定的其他门类艺术的知识。如梅兰芳（见图4-16）的京剧艺术就融合了其他中国艺术的技巧与精神，形成了中国京剧的一个高峰。他业余师从齐白石学画，他画的梅、兰飘逸灵动，婀娜多姿，颇似他的舞台动作。他在《维摩说法图》《九歌图》和《天女散花图》的启示下，设计了《天女散花》的歌舞服饰和舞姿，受顾恺之《洛神赋》画卷的启迪，创作了《洛神》。此外，梅兰芳还嗜好养鸽子与栽花，他曾经说到自己从养花的过程中学到了颜色的搭配，并将此运用于表演服装的设计之中。梅兰芳的艺术实践说明，不仅艺术门类之间有相互影响，生活中的其他知识也会对艺术创作起到促进作用。

我们都知道，《红楼梦》是百科全书式的作品，涉及的学科包括建筑、园林、服饰、诗词、歌赋、戏曲、宗教、政治、宫廷、烹调、医药、宴会、巫术等。达·芬奇不但是伟大的画家，同时也在其他许多方面有所成就，他所涉及的领域包括天文、物理、医学、建筑、水利工程、军事和机械、地质学等。学识修养将会帮助艺术家从整体上提高艺术创作的境界。由于生活是丰富多彩的，艺术也必然要涉及生活的各个方面。了解生活的各个侧面，增加

图4-16 梅兰芳

梅兰芳（1894—1961），名澜，又名鹤鸣，艺名兰芳。祖籍江苏泰州，生于北京的一个梨园世家。梅兰芳是近代杰出的京昆旦行演员，"四大名旦"之首；同时也是享有国际盛誉的表演艺术大师，其表演被推为"世界三大表演体系"之一。代表戏京剧有《贵妃醉酒》《霸王别姬》等；昆曲有《游园惊梦》《断桥》等。所著论文编为《梅兰芳文集》，演出剧目编为《梅兰芳演出剧本选集》。

自己的学识就显得非常重要。文化修养是艺术家必备的素质。从一定程度上说，文化修养制约着艺术家的创作水准。

5. 艺术家应具有独特的创造力和创造精神，具有强烈的创新意识。

艺术崇尚创造，必须具有独特的创造力和强烈的创新意识。有的艺术家在很早就表现出非凡的创造力，成为早慧的艺术天才，如李贺、王勃、骆宾王、莫扎特、兰波等。李贺7岁写诗，名动京师；王勃14岁写出《滕王阁序》；骆宾王7岁写出大家都会背的《咏鹅》；莫扎特3岁就能简单弹奏钢琴，5岁作曲，6岁登台演出，11岁写出第一部歌剧，13岁担任大主教的宫廷乐师，18岁前就创作出了200部作品；肖邦6岁学音乐，7岁作曲，12岁登台演出；兰波14岁开始写诗，19岁就不写了，但已经是大师了。但天才毕竟是少数，更多的人是经过一定时间的磨炼才创作出成熟作品，靠刻苦修炼才达到艺术高峰。大器晚成的艺术家如曹雪芹、齐白石、凡·高等，齐白石60岁时才有些自己的风格，之前是个木匠；80岁炉火纯青；90岁达到高峰。

创造精神是指艺术家在艺术活动中所呈现出的原创性，也就是独特性。英国作家王尔德曾经说过，第一个用花比喻美人的是天才；第二个用的是

庸才；第三个用的就是蠢才了。一件工业产品可以大量复制，而艺术品的成功却只有一次。任何艺术上的成功都不可能重复，重复就是失败。这种艺术的原创性体现在以下两方面：[1]

一方面是情感内涵的发现，即你发现了新的主题、题材、情感以及新的思想，别人没有发现过，也就是在内容上有所创新。如勃鲁盖尔是16世纪尼德兰地区最伟大的画家，正是他第一个将农民作为表现对象，所以他成为欧洲美术史上第一位"农民画家"。又如被称为中国"第六代导演"（他自己不承认自己是第六代）的领军人贾樟柯（见图4-17），直言批评当代中国电影缺乏对真实生命的关注：第四代执着于伦理道德；第五代迷恋于历史寓言；第六代在都市摇滚里陶醉。他认为要了解真正的中国就必须考察像他的家乡汾阳那样的小城。就是要表现改革开放中内地城镇的境遇，展露那里的发展冲动和被抛弃的恐慌。他以青春、苦闷、躁动构成的故乡三部曲《小武》（见图4-18）、《站台》《任逍遥》，其表现对象都是生活在小县城中的边缘人，如《小武》中的主人公小武是个小偷、小混混，表现这些生活在最底层的人甚至是被社会抛弃的人的命运，这些题材内容在中国以往的电影中是没有过的，在中国电影集体向好莱坞投降，沉于虚无缥缈的非现实主义题材的时候，贾樟柯以对现实的人文关注探索出了一个新的发展方向。

原创性的另一方面是形式美的创造，即题材没有新的发现，但在表现方式上有新的形式，这也是创新。也就是在形式上有所创新。如徐悲鸿（见图4-19）的《奔马》（见图4-20）其创新之处不在内容而在形式，从内容上说，古今中外很多画家都画过马，所以徐悲鸿并不是第一个将马这种动物作为绘画题材的人，但在形式美的创造上，他是在继承传统绘画的基础上第一个把欧洲古典现实主义的技法融入国画创作中的人，创制了富有时代感的新国画。

伟大的大师往往有双重创新，即在内容与形式两方面都有创新。齐白石（见图4-21）绘画的特色

图4-17　贾樟柯

图4-18　贾樟柯电影《小武》

贾樟柯（1970—　），山西汾阳人，中国第六代导演代表人物之一。毕业于北京电影学院文学系。1995年拍摄第一部57分钟的短片《小山回家》获得了香港映像节的大奖。2006年凭借《三峡好人》荣获威尼斯国际电影节金狮奖及洛杉矶影评人协会奖最佳外语片奖，2010年，洛迦诺国际电影节授予他终身成就金豹奖，使他成为有史以来获此殊荣最年轻的电影人。

就是崇尚自然，入他画的大都是自然界中极普通但对平民百姓"贡献"最大的东西。齐白石画虾蟹，画瓜果菜蔬、蝉蝶鱼鸟，尤其是像萝卜白菜等这些"俗物"（见图4-22），曾经为画惯了梅兰竹菊的雅士等所谓正统画家所不屑甚至引来嘲笑，但却深得平民百姓的欢迎和喜爱，洋溢着自然界生气勃勃的气息，为现代中国绘画史创造了一个质朴清新的艺术世界。这是他在内容上的创新。同时，在形式风格上，开红花墨叶一派，形成独特的大写意国画风格，以其纯朴的民间艺术风格与传统的文人画风相融合，达到了中国现代花鸟画的最高峰。

齐白石之所以成为中国艺术大师，最重要的一

[1] 张同道. 艺术理论教程 [M]. 北京：北京师范大学出版社，2008：88.

图 4-19　徐悲鸿

图 4-20　徐悲鸿《奔马》

徐悲鸿（1895—1953），现代画家、美术教育家。江苏宜兴人。曾留学法国学西画，归国后长期从事美术教育，先后任教于中央大学（1949年更名南京大学）艺术系、北平大学艺术学院和北平艺专。1949年后任中央美术学院院长。擅长人物、走兽、花鸟，主张现实主义，于传统尤推崇任伯年，强调国画改革融入西画技法，作画主张光线、造型，讲求对象的解剖结构、骨骼的准确把握，并强调作品的思想内涵，对当时中国画坛影响甚大。所作国画彩墨浑成，尤以奔马享名于世。

点是他的创造精神一直伴随到他生命的终点。60多岁时他还认为自己画的虾不够好，养了几只在画案上，每天观察，终于一步一步完成了画虾的转变，他在一幅画虾的作品上提道："余之画虾已经数变，初只略似，一变逼真，再变色分深浅，此三变也。"[1] 艺术家最忌衰年变法，其实齐白石60岁时已经很有名了，他画的虾十两银子一只，当时买个四合院也就100多两银子。可他仍然不满足，还继续追求笔墨的简练，80岁以后画的虾（见图4-23）

[1] 齐白石. 齐白石研究[M]. 上海：上海人民美术出版社，1959：38.

图 4-21　齐白石

图 4-22　齐白石作品 1

图 4-23　齐白石作品 2

齐白石（1864—1957），原名纯芝，号白石、白石山翁。湖南湘潭人。近现代中国画大师，世界文化名人。早年曾为木工，后以卖画为生，57岁后定居北京。擅画花鸟、虫鱼、山水、人物，衰年变法，笔墨雄浑滋润，色彩浓艳明快，造型简练生动，意境淳厚朴实。所作鱼虾虫蟹，天趣横生。曾任中央美术学院名誉教授、中国美术家协会主席等职。代表作有《蛙声十里出山泉》《墨虾》等。著有《白石诗草》《白石老人自述》等。

才真正达到了炉火纯青的地步。

三、艺术创作是怎样的过程

艺术创作是指艺术家运用一定的艺术媒介创造艺术形象的过程，它是联结艺术家和艺术作品的中心环节，是艺术生产过程中一个复杂的审美创造活动。艺术创作过程伴随着强烈的情感与心理活动，有着特殊的规律。

艺术创作过程是一种高层次的、复杂的审美心理活动及其实现的过程，由于艺术门类的不同、艺术家的不同等制约和影响，其创作过程本是千差万别的，但是，这些差异中又有着某些共同点。为了研究和阐述的方便，我们往往把艺术创作的过程分为几个不同的阶段，有的学者认为这个过程包含"灵感思维、艺术构思、艺术世界诞生"[1]三个主要阶段；也有的学者认为包含"积累、萌动、谋划、表达和完善"[2]五个不同的阶段；但更多的学者将这一过程划分为"艺术体验、艺术构思、艺术传达"三个阶段。在这里，我们也采用"艺术体验、艺术构思、艺术传达"这样一种表述，认为其较为清晰地概括了艺术创作的过程。

（一）艺术体验

艺术体验是艺术创作的准备阶段，是艺术家对生活的感受、观察和思考，是生活在心灵里的积淀，是艺术家最初的审美感受，是获得"眼中之竹"的过程。艺术体验一般可分为自发的艺术体验和自觉的艺术体验。

自发的艺术体验是指无意识中形成的艺术体验，童年生活、艺术家自身的生活经历与经验等往往成为艺术家创作的灵感来源，如作家琼瑶的处女作《窗外》的素材就直接来源于作家的初恋经历，鲁迅的很多作品中处处可见其童年生活与故乡的影子，如《故乡》《社戏》《从百草园到三味书屋》《孔乙己》《祝福》《阿Q正传》等。2012年获得诺贝尔文学奖的中国作家莫言，诺贝尔委员会给其的颁奖词为"将虚幻现实主义与民间故事、历史与当代社会融合在一起"。在作品中摹刻了一出出"东北乡"传奇的莫言对自己的家乡一往情深。"我的故乡和我的文学是密切相关的，"莫言说"高密有泥塑、剪纸、扑灰年画、茂腔等民间艺术。民间艺术、民间文化伴随着我成长，我从小耳濡目染这些文化元素，当我拿起笔来进行文学创作的时候，这些民间文化元素就不可避免地进入了我的小说，也影响甚至决定了我的作品的艺术风格。"故乡、童年以及生活经历都是积淀在艺术家潜意识中的自发的艺术体验。

自觉的艺术体验是指艺术家为了艺术创作而进行的有意识的艺术体验。早在唐代张璪就提出绘画创作要"外师造化，中得心源"，石涛更以"搜尽奇峰打草稿"阐释了艺术体验作为积累的重要性。画家黄宾虹（见图4-24）69岁至70岁的巴蜀之游是他绘画上产生飞跃的契机。其最大的收获是从真山水中证悟了他晚年变法之"理"。证悟发生在两次浪漫的游历途中："青城坐雨"和"瞿塘夜游"，也就是"我从何处得粉本，雨淋墙头月移壁"的由来。"青城坐雨"是在1933年的早春，黄宾虹去青城山途中遇雨，全身湿透，索性坐于雨中细赏山色变幻，从此大悟。第二天，他连续画了《青城烟雨册》十余幅：焦墨、泼墨、干皴加宿墨。在这些笔墨试验中，他要找到"雨淋墙头"的感觉。"瞿塘夜游"发生在游青城后的五月，回沪途中的奉节。一天晚上，黄宾虹想去看看杜甫当年在此所见到的"石上藤萝月"。他沿江边朝白帝城方向走去。月色下的夜山深深地吸引着他，于是在月光下摸索着画了一个多小时的速写。翌晨，黄宾虹看着速写稿大声叫道："月移壁，月移壁！实中虚，虚中实。妙，妙，妙极了！"至此，雨山、夜山是其最擅长、最经常的绘画主题。70岁后，所画作品，兴会淋漓、浑厚华滋；喜以积墨、泼墨、破墨、宿墨互用，使山川层层深厚，气势磅礴，惊世骇俗。所谓"黑、密、厚、重"的画风，正是他逐渐形成的显著特

1 孙美兰. 艺术概论［M］. 北京：高等教育出版社，2008：183-206.
2 康尔. 艺术原理通论［M］. 南京：南京大学出版社，2010：146-162.

色。如他的青城山系列之一的《青城山坐雨》（见图4-25）又名青城山色图，此画最鲜明的特点是其笔墨上的"黑、密、厚、重"，即积笔墨数十重，层层深厚。风格浑厚华滋，意境沉郁淡宕，体现出黄宾虹山水画的基本特点。

图4-24 靳尚谊《晚年黄宾虹》

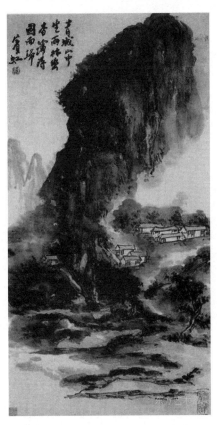

图4-25 黄宾虹《青城山坐雨》

黄宾虹（1865—1955），安徽歙县人，是20世纪传统中国画四大家（吴昌硕、齐白石、黄宾虹、潘天寿）之一，中国近现代美术史上开派巨匠，"千古以来第一的用墨大师"。

艺术体验是艺术创作的基础。艺术体验首先需要艺术家仔细地观察生活，深切地感受生活，认真地思考生活，与此同时，艺术体验更需要艺术家以自己的全部身心去拥抱生活，需要艺术家饱含情感的切身体验。这种饱含艺术家情感的切身体验，就是刘勰所讲的"登山则情满于山，观海则意溢于海"，就是杜甫所讲的"感时花溅泪，恨别鸟惊心"，调动艺术家的全部感觉。著名的战地记者罗伯特·卡帕说："如果你的照片拍得不够好，那是因为你离炮火不够近。"作为战地摄影的鼻祖，卡帕有着典型的冒险家的性格，他曾说："战地记者的赌注——他的生命——就在他自己手里……我是个赌徒。"他们完全可以躲远点拍那些血腥的战争场面，为什么要拿个小小的镜头冲到炮火中去？正是因为摄影师不应该是个旁观者，而是要把他所看到的一切再一次如实地转达到观众眼中，让观众感觉到他的思想、他的情感，应当给观众身临其境之感，而要产生这种感觉，艺术家自己就要切身体验，否则就是肤浅的。

深切的生活体验和丰富的感性积累，不仅为艺术创作奠定了雄厚坚实的基础，而且常常成为艺术家从事艺术创造内在的心理动力或诱因，成为一种重要的创作动机。艺术家在观察生活、思考生活、体验生活的过程中，必然有大量的所见、所闻、所知、所感，在脑海里积储得越来越多，一旦这种体验积累升华到不吐不快的程度，艺术家的创作激情就会像开闸的洪水一样喷涌而出，一发而不可收。如音乐家冼星海在巴黎学习音乐期间，曾创作出备受赞誉的作品《风》。他在回忆创作动机时提起，当时他在巴黎生活贫困，住在一间门窗破旧的小屋，连棉被都被送进了当铺，深夜寒风刺骨，难以入睡，只得点灯写作。他说："我伤心极了，我打着颤听寒风打着墙壁，穿过门窗，猛烈嘶吼，我的心也跟着猛烈撼动，一切人生的，祖国的苦、辣、酸、不幸，都汹涌起来。我不能自已，借风抒怀，写成了这个作品。"[1]

[1] 冼星海. 我学习音乐的经过. 转引自《美学原理》[M]. 北京：北京大学出版社，1983：173.

（二）艺术构思

艺术构思是指艺术家在深入观察、思考和体验生活的基础上，对生活素材加以选择、加工、提炼、组合，在头脑中形成艺术形象的过程。

艺术构思因为艺术家和艺术种类的不同存在很大的差异，有的构思复杂，有的构思简单；有的构思时间长，有的构思时间短。如歌德的《浮士德》是一部长达12 111行的诗剧，以德国民间传说为题材，以文艺复兴以来的德国和欧洲社会为背景，写一个新兴资产阶级先进知识分子不满现实，竭力探索人生意义和社会理想的生活道路，其创作前后长达60年。而创作一张速写的绘画作品通常只需很短的时间。

图4-26　赵佶画像

艺术构思是否具有创造性、是否巧妙直接关系到作品的成败，中外艺术史上流传着许多关于艺术构思的神奇故事。据说，有个国王，一只眼睛是瞎眼，一条腿是瘸腿。一天，他招来三个画家，命令他们给他画像。第一个画家把国王画得很像，国王有一只瞎眼，一条瘸腿。国王一看气得直骂，说画家画出他的丑，把画家杀了。第二个画家把国王画得很美，好眼好腿，很有精神。国王一看气得更厉害，说画家讽刺他，第二个画家也被杀了。眼看前两个画家都被处死，第三个画家直冒冷汗，他急中生智，想出一个主意，结果不但未死，还得到很多钱。他把国王画成正在打猎的情状，那只瞎眼闭着，一只好眼瞄准，一条好腿站着，那条瘸腿跪在石头上，这幅画既真实又没有暴露国王的残疾，所以国王很高兴。这个传说虽难以考证，但其内容却耐人寻味。前两位画师确实不够优秀，第一位真实，但失去了艺术美；第二位连基本的真实都失去了；第三位画家运用了艺术构思的力量，创作了一幅成功的作品。可见，艺术形象不是生活的陈列和照搬，而是通过加工、提炼和概括，实现从生活真实到艺术真实的转化。

宋徽宗赵佶（见图4-26），是一位擅长花鸟画（见图4-27）的皇帝。在他当政的时候，曾将绘画列入科举考试，优胜者可进入"翰林图画院"任职。他主管画院，亲自出题、批卷，还亲自授课，

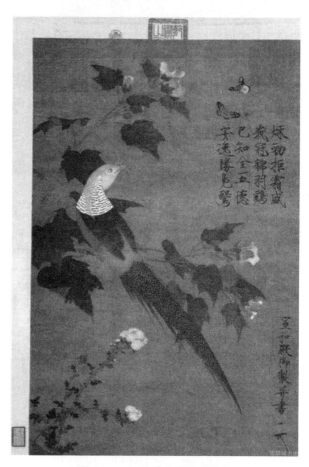

图4-27　赵佶《芙蓉锦鸡图》

宋徽宗，名赵佶（1082—1135），宋朝第八位皇帝。在位25年，国亡被俘受折磨而死，具有相当高的艺术造诣，他自创一种书法字体被后人称为"瘦金书"。

所出考题寓意深刻、情趣盎然，至今仍为人们所称道。当时画院的考试很多都以前人的诗句为题，进行命题作画，这些诗句有："竹锁桥边卖酒家""深

山藏古寺""踏花归去马蹄香""野渡无人舟自横"等。其评阅的标准在于对诗句意境的理解和通过巧妙的构图来体现这种意境。

《蛙声十里出山泉》（见图4-28）是齐白石老人的一幅重要作品。一次，老舍先生到齐白石先生家做客，他从案头拿起一本书，随手翻到清代诗人查慎行一首诗，有意从诗中选取一句"蛙声十里出山泉"，想请齐白石先生用视觉形象去表现听觉感受到的东西。白石老人凭借自己几十年的艺术修养以及对艺术的真知灼见，经过深思熟虑，终于完成了任务：从山涧的乱石中泻出一道急流，六只蝌蚪在急流中摇曳着小尾巴顺流而下，虽然画面上不见一只青蛙，却使人隐隐如闻远处的蛙声正和着奔腾的泉水声，演奏出一首悦耳的乐章，连成蛙声一片的效果。白石老人以诗人的素养、画家的天才、文人的气质创造了如此优美的意境，把诗情画意融为一体，准确地表现了诗中的内涵，达到了中国画"诗中有画、画中有诗"的高境界。

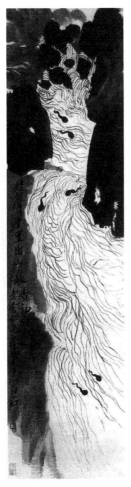

图4-28　齐白石《蛙声十里出山泉》

从以上有关艺术构思的故事中，我们可以看到艺术构思是艺术作品形成的过程，也是艺术作品成败的关键。

（三）艺术传达

艺术传达活动作为创作过程的最后一个阶段，它是指艺术家借助一定的物质材料和艺术媒介，运用艺术技巧和艺术手法，将自己在艺术构思活动中形成的审美意象物态化，成为可供其他人欣赏的艺术作品和艺术形象。艺术传达是艺术创作过程的最后完成阶段，没有艺术传达，再深刻的艺术体验、再巧妙的艺术构思都只是艺术家心中的主观意图，无法成为艺术作品。只有经过艺术传达，把艺术家心中的创作意图转化为具体的艺术形象，艺术作品的创作才算完成。

艺术传达活动作为一种艺术生产的实践活动，需要多方面的条件才能实现。首先，离不开一定的物质材料，如绘画需要纸、笔、墨，雕塑需要大理石、青铜，才能使审美意象物态化，成为客观存在的艺术品。其次，艺术传达活动更离不开一定的艺术媒介或艺术语言，如绘画语言包括色彩、线条，音乐语言包括节奏、旋律，电影语言包括影像、声音、剪辑等。由于各门艺术所采用的物质材料和艺术媒介都各不相同，因此，各门艺术的艺术传达方式都有各自不同的特点，形成自己特殊的制作方法和表现手法，使得艺术技巧和手法在艺术传达中具有格外重要的意义。艺术传达又不仅仅是一个技巧问题，它更需要艺术家调动自己的联想、想象、情感等多种心理功能，融入创作的生命和心灵，寻找到独特的艺术传达方式，才能创作出可以放置于世界艺术宝库的作品来。另外，独立的时空条件对艺术传达具有重要作用。如张彦远《历代名画记》中记载："宋朝顾骏之常结构高楼以为画所，每登楼去梯，家人罕见。"说的是画家为了保证自己有一个独立的艺术创作空间，专门盖了一座小楼作为创作室，每次画画的时候都把楼梯去掉，这样连家人也看不到他，就没有人去打扰他了。

艺术创作的最终成果是艺术作品。艺术家的艺术体验和艺术构思，必须通过各种艺术媒介和艺术语言才能形成艺术作品。因此，艺术传达活动在艺

术创作中占有重要的地位，离开了艺术传达，再好的体验与构思也得不到表现，无法让其他人欣赏，只能仍然停留在艺术家的头脑之中。但是，艺术传达活动与艺术体验和艺术构思又是相互渗透、密不可分的。清代画家郑板桥曾经描述自己画竹（见图4-29）的过程："江馆清秋，晨起看竹，烟光、日影、露气，皆浮动于疏枝密叶之间，胸中勃勃，遂有画意。其实胸中之竹，又不是眼中之竹也。因而磨墨展纸，落笔倏作变相，手中之竹又不是胸中之竹也。总之意在笔先者定则也，趣在法外者化机也。"其中"眼中之竹"即为艺术体验阶段，从"眼中之竹"到"胸中之竹"即为艺术构思阶段，而从"胸中之竹"到"手中之竹"则是对应于艺术传达阶段。其实，这三个阶段又常常相互交织，融为一体。

总之，艺术创作过程是一项复杂的精神活动，艺术体验、艺术构思和艺术传达三阶段不是截然可分的，在具体创作中往往是相互渗透、互相交叉、浑然一体的，艺术创作是一个完整的心理过程。

拓展阅读

1. 鲁迅. 绍兴印象［M］. 武汉：华中师范大学出版社，2010.
2. 陆宗寅. 鲁迅的绍兴［M］. 北京：当代中国出版社，2004.
3. 孙绍振. 文艺创作论［M］. 福州：海峡文艺出版社，2007.

四、艺术创作需要哪些思维活动的参与

艺术创作是一种创造性精神生产，伴随着复杂的心理活动和思维活动，如形象思维与抽象思维、意识与潜意识、灵感与直觉等，在这里我们仅就形象思维、抽象思维与灵感思维展开探讨。

（一）形象思维

人类认识世界的两种基本方式是形象思维与抽象思维。形象思维是指人们运用感性形象来认识世界的一种思维方式，它的基本特征是形象性、非逻辑性、粗略性和想象性，是艺术创作的主要思维方式。

艺术具有形象性、情感性、审美性等基本特征。哲学、社会科学总是以抽象的、概念的形式来反映客观世界，文学、艺术则是以具体的、生动感人的艺术形象来反映社会生活和表现艺术家的思想情感。别林斯基说："哲学家用三段论法，诗人用形象和图画说话。"[1]

马克思的《资本论》与巴尔扎克的小说《人间喜剧》都是19世纪欧洲资本主义社会生活的反映，不同的是马克思用的是逻辑推理的抽象思维，而巴

[1] 别林斯基. 别林斯基选集［M］. 第二卷.上海：上海文艺出版社，1979：429.

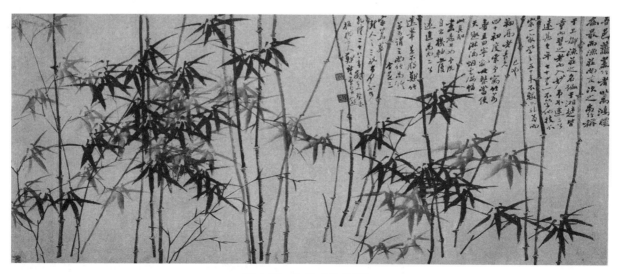

图4-29　郑燮《丛竹图》

尔扎克用的是感性具体的形象思维。巴尔扎克善于以精细入微、生动逼真的环境描写再现时代风貌，善于通过人物的言行揭示人物的灵魂。恩格斯称赞巴尔扎克的《人间喜剧》写出了贵族阶级的没落衰败和资产阶级的上升发展，提供了社会各个领域无比丰富的生动细节和形象化的历史材料，"甚至在经济的细节方面（如革命以后动产和不动产的重新分配），我从中学到的东西也比从当时所有职业历史学家、经济学院和统计学家那里学到的全部东西还要多"。

鲁迅批评国民性的弱点并不是用下定义的概念的方式，而是用阿Q这样一个活生生的人的形象。阿Q就是这样一个形象，在他的身上，既有农民质朴憨厚的一面，又有愚昧落后的一面；既有受压迫欺诈奴役的一面，同时他又恃强凌弱，欺负比他更弱小的人，所以这个人物的性格非常复杂、鲜明，他是一个立体的人物。很多评论家认为，阿Q身上体现了我们国民性的弱点，包括其精神胜利法也具有普遍性。

各个具体艺术门类，它们所塑造的艺术形象可以具有各自不同的特点，如雕塑、绘画、电影、戏剧等门类的艺术形象，欣赏者可以通过感官直接感受到，而音乐、文学等门类的艺术形象，欣赏者则必须通过音响、语言等媒介才能间接地感受到。但无论怎样，任何艺术都不能没有形象。艺术家在进行艺术创作的过程中是通过塑造具体可感的艺术形象来传达他对社会、人生的看法。

（二）抽象思维

抽象思维是指运用概念来进行判断、推理和论证的一种思维形式。抽象思维主要应用于哲学、社会科学、自然科学等领域，侧重于理论研究与逻辑推理，其基本特征是理性的、逻辑的和分析的。艺术创作是人类高级的、复杂的审美创造活动，远远不是那么简单和单纯。艺术创作虽然是以形象思维为主，但同时也离不开抽象思维。

如同科学研究中抽象思维常有形象思维伴随一样，在艺术创作与欣赏中形象思维也常有抽象思维的伴随。在艺术构思与创造的过程中，诸如作品体裁的选择、主题的提炼、结构的安排、人物性格的设计、表现手法的选择等，或多或少都离不开抽象思维活动。文学作品需要通过语言来描述形象，更需要准确地掌握概念的内涵和外延，如王安石把"春风又到江南岸"改为"春风又绿江南岸"，贾岛把"僧推月下门"改为"僧敲月下门"，一字之动，反映出作家在艺术创作中对每个字含义的反复推敲。而且有些艺术作品本身蕴含着抽象的哲理，这就更离不开抽象思维了。比如苏轼创作的哲理诗《题西林壁》："横看成岭侧成峰，远近高低各不同。不识庐山真面目，只缘身在此山中。"苏轼在这首诗里讲了一个道理，人们常常因为置身其中而无法看清事物的全貌或认识事物的本质，但他是用形象的方式来讲述的。

（三）灵感思维

所谓灵感思维，是指在创造活动中，人的大脑皮质高度兴奋时的一种特殊的心理状态和思维形式，它是在一定抽象思维或形象思维的基础上，突如其来地产生出新概念或新意象的顿悟式思维形式。在科学、艺术等创造性活动中，都客观存在着这种灵感思维。

灵感通常被认为具有神秘色彩，因为它往往来无影去无踪，如果不及时抓住很快就溜走了；灵感来时，艺术家处于一种极度的亢奋之中，有如神助，过去那些没有解开的疙瘩或没有厘清的思绪，一下子变得明朗清晰，而当灵感失去或没有灵感时又处于困顿之中。突如其来、稍纵即逝和高度亢奋是灵感思维的重要特征。古往今来多少艺术家苦苦期待灵感的降临，但也有不少幸运的艺术家尝到了灵感降临的甜蜜。郭沫若在《我的作诗的经过》中回忆了《凤凰涅槃》一诗创作时的状态："《凤凰涅槃》那首长诗是在一天之中分两个时期写出来的。上半天在学校课堂里听课的时候，突然有诗意袭来，便在抄本上东鳞西爪地写了那诗的前半。在晚上行将就寝的时候，诗的后半的意趣又袭来了，伏在枕头上用着铅笔只是火速地写，全身都有点作

寒作冷，连牙关都在打战。就那样把那首奇怪的诗也写了出来。"[1]

罗丹认为《巴尔扎克纪念像》（见图4-30）是他一生中最重要的作品之一。罗丹说："它是我一生中创作的顶峰，是我全部生命奋斗的成果，我的美学原理的集中体现。"为使这尊雕像充分体现出大文豪的精神气质，罗丹重新阅读了巴尔扎克的全部文学作品，到巴尔扎克的诞生地和他最爱描写的地方去考察，寻找并研究有关文献资料。作了几十个变体稿子，最后他了解到巴尔扎克的写作习惯，并成为其创作的灵感，罗丹对人说："他习惯于穿着睡衣工作。这使我可以让他穿上宽松的睡袍，给我提供了最好的线条和轮廓。"最后罗丹选择了巴尔扎克在深夜写作的间隙时间独自踱步时的情景与神态塑造了这尊雕像。

图4-31　罗中立《父亲》

图4-30　罗丹《巴尔扎克像》

30年前一幅名为《父亲》（见图4-31）的油画感动了整个中国，画家罗中立笔下那张布满皱纹、饱经沧桑的肖像见证了中华民族沧桑的历史，1981年，尚在四川美院学画的罗中立以这幅超级写实主义作品而一举成名，该作品以纪念碑式的宏伟构图，饱含深情地刻画出了中国农民的典型形象，深深地打动了无数中国心。其创作的灵感来自1975年的除夕夜，罗中立在他家附近的厕所旁边，看到一位从早到晚一直叼着旱烟、麻木、呆滞守粪的中年农民。罗中立回忆当时："一双牛羊般的眼睛却死死地盯着粪池。这时，我心里一阵猛烈的震动，同情、怜悯、感慨……一起狂乱地向我袭来，我要为他们喊叫！"后来，他画了守粪的农民，之后又画了一个当过巴山老赤卫队员的农民，最后才画成现在这幅《父亲》。

事实上，正如我们前面事例中讲到的，这种灵感并不是从天上掉下来的，也不是神的赐予，而是艺术家长期艰苦艺术构思过程的瞬间爆发，在感性中交织着理性，在灵感中凝聚着艺术家孜孜不倦的追求和长期的潜心苦思。

总之，在艺术创作活动中，形象思维与抽象思维、灵感思维构成了十分复杂的辩证关系，它们彼此渗透、相互影响，共同构成了艺术思维。艺术思维中，形象思维是主体，但抽象思维和灵感思维也在积极发挥作用。

五、什么是艺术风格、艺术流派与艺术思潮

（一）艺术风格

艺术风格指艺术作品在整体上呈现出来的稳定、独特的具有代表性的面貌。艺术风格既可以是一种个人风格，也可以是集体风格，如时代风格、民族风格、流派风格、地域风格等。在这里我们重点讨论艺术家的个人风格。艺术风格不是所有艺术

[1]　郭沫若. 沫若诗话[M]. 成都：四川人民出版社，1985：135.

家和艺术品都具有的，只有成熟的艺术家和艺术品才具有自己的风格，它象征着艺术家和艺术品在艺术创作上达到的最高境界。

艺术风格形成的原因非常复杂。首先，艺术作为主体精神的表达，艺术家的气质、性格、禀赋、艺术趣味、才能甚至怪癖对艺术风格的形成有着密切的关系。我们以李白为例，李白生活在盛唐时期，他性格豪迈，热爱祖国山河，游踪遍及南北各地，写出了大量赞美名山大川的壮丽诗篇。他的诗，既豪迈奔放，又清新飘逸，而且想象丰富，意境奇妙，语言轻快，人们称他为"诗仙"。洒脱不羁的气质、傲视独立的人格、易于触动而又易爆发的强烈情感，形成了李白诗抒情方式的鲜明特点。他一旦感情兴发，就毫无节制地奔涌而出，宛若天际的狂飙和喷溢的火山。他的想象奇特，常有异乎寻常的衔接，随情思流动而变化万端。

意大利画家莫兰迪（见图4-32）孤寂一生，没有娶妻，可以说没有爱情，唯一有的就是他把一生都献给了他挚爱的艺术。他是一个画僧，也是一个苦行僧。他几乎没有离开过他的家乡波洛尼亚，过着简朴的生活，淡泊名利，仅仅在意大利做过一些旅行。唯一的一次出国是去苏黎世参观塞尚的画展。在20世纪艺术的喧嚣中，当其他艺术家纷纷前往巴黎的时候，他则静静地在波罗纳的工作室里，用智慧和感觉创造自己的艺术形象。他以其高度个人化的特点脱颖而出，以娴熟的笔触和精妙的色彩阐释了事物的简约美。莫兰迪选择极其有限而简单的生活用具，以杯子、盘子、瓶子、盒子、罐子（见图4-33、图4-34）以及普通的生活场景作为自己的创作对象。把瓶子置入极其单纯的素描之中，以单纯、简洁的方式营造最和谐的气氛。平中见奇，以小见大。通过捕捉那些简单事物的精髓，捕捉那些熟悉的风景，使自己的作品流溢出一种单纯、高雅、清新、美妙、令人感到亲近的真诚。

其次，艺术家的身世、经历、人生经验、艺术观念和艺术风格也有着深刻的联系。如著名画家毕加索（1881—1973），出生在西班牙马拉加，是当代西方最有创造性和影响最深远的艺术家之一，立体画派创始人，他和他的画在世界艺术史上有着不

图4-32　乔治·莫兰迪

图4-33　莫兰迪《静物》1

图4-34　莫兰迪《静物》2

乔治·莫兰迪（1890—1964），意大利著名的版画家、油画家。青年时考入波伦亚艺术学院，曾经长期在这所学院担任美术教师，教授版画课程。以微妙的"冥想"式静物画著称，成为20世纪最受赞誉的画家之一。

朽的地位。据统计，他的作品总计近3.7万件，包括：油画1885幅，素描7089幅，版画2万幅，平版画6121幅。人们称他为"人类艺术史上罕见的天才"。与莫兰迪不同，他一生丰富多彩，丰富的

人生体验也使他的作品具有多样化的风格，但在人生的某一阶段较为接近，这种不同阶段风格的形成与其人生经历有很大的关系。他的一生可以按其作品的风格分为几个阶段：蓝色时期，玫瑰时期或粉红色时期，非洲时期或黑人时期，立体主义时期，古典时期，超现实主义时期和蜕变时期、田园时期等。

当然，艺术风格的形成还与艺术题材的选择，与艺术语言、艺术材料、艺术体裁及艺术方法有着密切的联系，是所有构成艺术作品的元素交融汇通的结果。

> **思考讨论**
>
> 我们经常听说："文如其人"和"字如其人"，你赞同这两种观点吗？与你的同学讨论或展开辩论，并举出相应的例子来论证你的观点。

（二）艺术流派

艺术流派是指在一定的历史时期，某些艺术家由于思想倾向、审美观念、艺术趣味、创作方法和表现风格等方面有相近或相似的因素而形成的艺术家创作群体。一种艺术流派的形成与艺术思潮、创作方法、艺术风格、艺术表现手法有着不可分割的联系。

1. 艺术流派的命名方式

艺术流派的命名大致有以下几种情况。

第一种是以艺术大师的名字来命名，也就是说，在某一著名艺术家周围，有一群艺术家追随他，如中国京剧中有"梅、程、尚、荀"四大流派。20世纪二三十年代，男旦艺术在京剧史上出现了四大名旦，分别是梅兰芳、程砚秋、尚小云、荀慧生（见图4-35），他们的出现让整个京剧发展步入巅峰时期。他们中的每个人都因形成了自己的表演风格而自成一派，此外还有马连良开创的"马派"等。又如苏联戏剧大师斯坦尼斯拉夫斯基所创立的斯坦尼斯拉夫斯基体系，这些艺术流派是由艺术大师开创并以大师的名字来命名的。

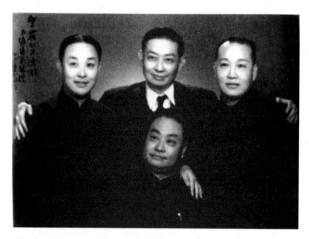

图4-35　四大名旦合影：梅兰芳（中）、程砚秋（坐者）、尚小云（左）、荀慧生（右）

第二种是以艺术流派或艺术家所在地区命名。像法国电影的左岸派，中国绘画中的浙派、扬州画派、新安画派、海上画派、岭南画派、京津画派、金陵画派等，还有西方绘画中的佛罗伦萨画派、威尼斯画派、巴比松画派等。

第三种是以艺术创作方法、艺术风格、艺术主题和艺术题材命名。像绘画之中的印象画派、新印象画派、后印象画派、立体派、野兽派、抽象派、表现派、超现实派等；摄影艺术中的绘画主义摄影、印象派摄影、写实摄影、自然主义摄影、纯粹派摄影、新即物主义摄影、超现实主义摄影、抽象摄影等流派。

第四种是以艺术流派诞生的杂志、社团、图书或特定的活动和标志来命名。如中国的新月派、创造社，法国的电影手册派，俄罗斯的巡回展览画派等。

2. 艺术流派的形成方式

这些艺术流派的形成方式则主要有两种：自觉的和自发的。

第一种自觉形成的艺术流派是指在某一特定的历史时期和社会条件下，一批持相同思想观念、艺术见解的艺术家所创作的作品风格相近，他们自觉地将自身归于同一个群体，甚至组织起来，成立一定的社团性组织、发表宣言、提出艺术纲领、倡导某种艺术主张、出版反映自身艺术主张的刊物，甚至与其他艺术流派展开论争，以宣传自己的艺术主张。这种情况大多产生于近代，如中国现代文学

史上第一个纯文学的社团"文学研究会"就是一个有代表性的艺术流派。他们向社会公布了自己的宣言："文学应该反映社会的现象，表现讨论一些有关人生的一般问题。"社团成立后，他们从"鸳鸯蝴蝶派"那里接手了《小说月报》并进行革新，又在《实事新报》上创办了新的《文学旬刊》，把它们作为社团的刊物。这个文艺流派通过崭新的文学理论与创作实践，形成了具有广泛影响的文艺运动，打击了反现实主义文艺思潮和封建复古派，对中国新文学的发展起到了积极的推动作用。又如未来派，是由意大利诗人菲利波·托马索·马里内蒂作为一个运动而提出和组织的。他1909年向全世界发表了《未来主义者宣言》一文，宣扬他的艺术观点。宣言最先在米兰发表，之后刊载于法国的《费加罗报》上。马里内蒂总结了未来主义的一些基本原则，包括对陈旧思想的憎恶，尤其是对陈旧的政治与艺术传统的憎恶。马里内蒂和他的追随者们表达了对速度、科技和暴力等元素的狂热喜爱。汽车、飞机、工业化的城镇等在未来主义者的眼中充满魅力，因为这些象征着人类依靠技术的进步征服了自然。马里内蒂这种狂热的艺术观点立刻征服了多个艺术领域，包括绘画、雕塑、诗歌、戏剧、音乐等。

第二种自发形成的艺术流派是指艺术家们本身并没有形成流派的计划或意愿，而且自己也并未意识到属于某一流派，只是由于风格接近或相似，被接受者或后人总结或概括出来的流派。这类流派一般没有固定的组织和纲领，也没有公布共同的艺术宣言，它们的形成也有多种原因。如"竹林七贤""扬州八怪"等。魏正始年间（240—249），嵇康、阮籍、山涛、向秀、刘伶、王戎及阮咸七人，常在当时的山阳县（今河南辉县、修武一带）竹林之下，喝酒、纵歌，肆意酣畅，世谓"竹林七贤"。"竹林七贤"的作品基本上继承了建安文学的精神，但由于当时的血腥统治，作家不能直抒胸臆，所以不得不采用比兴、象征、神话等手法，隐晦曲折地表达自己的思想感情。"扬州八怪"是中国清代中期活动于扬州地区一批风格相近的书画家的总称，或称扬州画派。由于"扬州八怪"的艺术风格不被当时所谓的正统画派所认同，而且他们追求的就是自然，就是真实、现实，他们就把一些生活化、平民化的东西都搬到他们的书画作品之中，甚至把社会的阴暗面揭露出来，这种行为使得统治者的利益受损，说他们都是画坛上不入流的"丑八怪"，"扬州八怪"因此而得名。"扬州八怪"究竟指哪些画家，说法不尽一致。有人说是八位，有人说不止八位；有人说这八位，有人说另外八位。一般认为是汪士慎、郑燮、高翔、金农、李鱓、黄慎、李方膺、罗聘。据各种著述记载，计有十五人之多。

（三）艺术思潮

艺术思潮是指在一定的社会历史条件下，受一定社会思潮和哲学思潮的影响，而在艺术领域中出现的一种崭新的具有开拓性和较大影响的艺术思想和创作倾向的潮流。

从在历史过程中一浪又一浪相继兴起的总体来说，艺术思潮是各种不同倾向、风格、流派的艺术家和理论家先后掀起并共同推动的一种发展艺术、影响艺术史的思想潮流。但在历史过程中的某个时期或某个阶段涌现的艺术思潮来说，则具体地表现为大体上同一倾向、风格、流派的艺术家群体所发动。它的兴起，无论是先已在若干艺术创作中现出端倪还是后来才在艺术创作中迅速展开，一般是由提出某种与现有艺术理论不同甚至对立的理论主张或口号而激发的。它以其理论和创作的独特性和新颖性争取社会认同、结合同人并形成流派，在与现有的不同倾向的论争或竞逐中达到高潮。作为社会思潮的构成部分，艺术思潮的产生和发展有着深刻的社会历史根源和文化思想根源。但艺术思潮是一种艺术现象，它是艺术自身内部的规律性运动和发展。不同的艺术思潮在矛盾斗争中共同促进艺术的繁荣和发展。一种新的艺术思潮的产生往往影响到该时期艺术观念和艺术创作方法的变更，从而导致新的艺术流派的诞生。但是，艺术思潮与艺术流派并不是简单的对应关系。在同一艺术思潮影响下，往往

有几种不同的艺术流派并存。艺术思潮之间的斗争，归根结底是不同政治力量、不同思想观念在艺术领域里的反映。常见的艺术思潮主要有古典主义、浪漫主义、现实主义、自然主义、现代主义、后现代主义等。

艺术思潮与艺术风格、艺术流派之间有着密切的关系，但又存在明显的区别。一般来讲，艺术风格是创作主体独特个性的表现，艺术流派则是风格相近或相似的创作主体的群体化，而艺术思潮却是倡导某种文艺思想的几个或多个艺术流派所形成的一种艺术潮流。

拓展阅读

1. 马永建. 后现代主义艺术20讲［M］. 上海：上海社会科学院出版社，2006.
2. 巴特勒. 解读后现代主义［M］. 朱刚，秦海花，译. 北京：外语教学与研究出版社，2010.

核心概念

非职业艺术家，职业艺术家，创造精神，艺术体验，艺术构思，艺术传达，形象思维，抽象思维，灵感，艺术风格，艺术流派，艺术思潮

巩固练习

1. 简述艺术家的类型与特征。
2. 艺术家应具备怎样的素质与修养？试举例说明。
3. 什么是创造精神？艺术家在艺术活动中的原创性体现在哪些方面？
4. 艺术创作的过程要经历哪三个阶段？谈谈你对艺术创作过程的理解与体验。
5. 艺术家怎样才能得到灵感？
6. 艺术风格形成的原因有哪些？
7. 简述艺术流派的命名方式与形成方式。

课后延伸

1. 请根据自己的兴趣选择阅读艺术家的传记。并思考艺术家的生平给你怎样的人生启示。
2. 如果你有机会外出考察，可以去走访艺术家聚居的地方，如宋庄艺术家村，了解职业艺术家们的真实生活与创作情况。
3. 千万不要觉得艺术创作只是艺术类专业学生或职业艺术家的事，如果你是非艺术类专业学生，你也可以在自己喜欢的艺术领域进行创作，如写一首诗、画一幅画、拍一张照片……每一个人都可以在艺术创作的过程中发挥创造的潜能。

第五讲
艺术作品

阅读提示：

通过本讲的阅读与学习，你能够：

1. 了解现当代艺术领域产生的一些新颖的艺术作品；
2. 了解艺术作品界定标准的代表性观点；
3. 知道什么是艺术作品的形式与内容；
4. 掌握艺术作品的三个层次——艺术语言、艺术形象、艺术意蕴的含义，并能够针对具体艺术作品分析它的层次，从而增强对艺术作品理性分析与把握的能力。

一、如何界定艺术作品

对艺术作品的定义似乎没有一个是完全确切的，也没有一个是被普遍接受的。因此，我们并不在此给出定义，只试图阐释那些有助于我们评定与判断艺术作品的标准和特征。

（一）什么是艺术作品

什么是艺术作品？如果有人问你这个问题，你也许会说达·芬奇创作的名画《蒙娜丽莎》就是一件艺术作品，的确，不管是谁，看到达·芬奇的画，听到贝多芬的音乐或读到莎士比亚的戏剧，肯定会不由自主地赞叹"这是真正的艺术作品"。对于这些作品的界定是比较容易的，因为经过时间的洗礼，他们已经得到了世人的公认。但是你有没有想过一个问题，这幅画为什么就是艺术作品？也就是它之所以被称为艺术作品的道理和原因是什么？

一个看似简单的问题，其实深奥莫测，尤其是不断发展的艺术实践在19世纪末20世纪初发生了翻天覆地的变化，于是"什么是艺术作品"就变得更加复杂，成为一个艺术的新难题。为什么这么说呢？我们不妨来看看20世纪初的艺术领域发生了什么样的事件：

1917年，法国艺术家马歇尔·杜尚（见图5-1）把一个签有"R. Mutt 1917"字样的小便池送进了纽约独立艺术家协会的展览会场，并将这件作品命名为《泉》（见图5-2），从而引起了轩然大波。请问：《泉》是一件艺术作品吗？

对于杜尚来说，这并不是他第一次做出如此惊世骇俗的举动，在此之前他还做过许多类似的事情，只不过这一次引起的轰动更大一些。1913年，杜尚把一个自行车轮固定在一张凳子上（见图5-3），轮子可以在轴上转动，轮子和凳子都是现成的，杜尚只是把它们联结在一起，便成为他的一

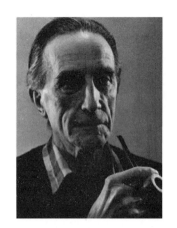

图 5-1　马歇尔·杜尚

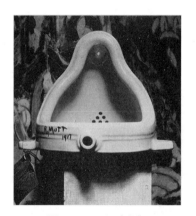

图 5-2　杜尚《泉》

马歇尔·杜尚（1887—1968），20世纪实验艺术的先驱者。出生于法国一个艺术世家，兄弟姐妹都是艺术家。他极力摆脱绘画流派的窠臼，以自己惊世骇俗的创作思维反叛艺术，他特立独行的生活方式，对艺术大胆、全新的诠释，对20世纪的许多艺术流派都产生了深远影响，并最终成为一名影响西方艺术历史进程的关键人物。

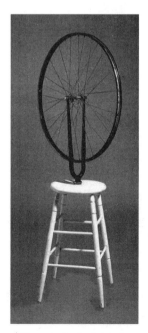

图 5-3　杜尚《车轮》

件作品。开了这个头之后，杜尚后来把更现成的东西完全拿来，不加改变地就算成他的作品，如1915年，杜尚到美国后买了一把雪铲（见图5-4），当作他的另一件作品。他给这类作品想到一个名字：现成品……

图 5-4　杜尚《雪铲》

不仅如此，还有许多其他匪夷所思的东西。当我们今天走进美术馆等艺术展览的场所，你刚才漫不经心地走过一堆尘埃，旁边的标签上写着某某艺术家的作品，你看到某个墙角堆放着似乎是打扫卫生后尚未来得及处理的垃圾，旁边的标签上也赫然写着某某艺术家的作品，这时你是否会心生疑惑，到底什么样的东西我们可以称之为艺术作品？这些东西是艺术作品吗？我们常常在展览上听到如下对话："这到底是怎么了？这也是艺术作品？你是在开玩笑吧？"

一个显而易见的事实是，现代艺术实践使得所谓艺术品的范围越来越大，似乎一切物质材料都可以成为艺术构成手段，甚至根本无须加工、变形和创构，其本身就可以是艺术品。如奥尔顿伯格把一张真的床搬进了艺术博物馆；约翰·盖奇创作出所谓的钢琴曲《四分三十三秒》，内容是要求演奏者出场，在钢琴前翻开乐谱，把手放在琴键上，静坐四分三十三秒而不置一音，被称为"空无的钢琴曲"；荒诞派戏剧《等待戈多》上演时，只见演员

们莫名其妙地做些琐碎、无聊甚至猥琐不堪的动作，讲些语无伦次、文不对题的台词，无尽地等待着他们和我们都不知为何物的戈多，但是戈多又一直没有出现；艺术家克里斯托（见图5-5）在澳大利亚海岸用100万平方英尺的塑料布和35英里长的绳子，把海岸包裹起来并宣称这就是他的作品（见图5-6），这之后他更是包裹了德国国会大厦（见图5-7）等；改革开放后，中国的新潮美术家们在美术馆里孵小鸡、洗脚、卖虾和枪击自己的绘画作品并名之为"行为艺术作品"……凡此种种，使得建立在古典哲学与美学基础上的关于艺术品的界定规则轰然坍塌，在这里，艺术与非艺术、艺术与生活、艺术与丑的界限仿佛消失殆尽。

图5-7 克里斯托《包裹德国国会大厦》

克里斯托（1935— ），生于保加利亚布拉沃，大地艺术代表人物。曾在索菲亚美术学院、威尼斯美术学院学习。1964年移居美国。他的妻子让·克劳德，是他50多年共同工作的伙伴。这对同年同月同日出生的爱侣，在相伴的半个多世纪里，他们动用数年甚至数十年时间来构思、实施艺术创作，最为人熟知的是把桥梁、公共建筑物、海岸线包裹起来，形成让人既熟悉又陌生的环境景观。

图5-5 克里斯托

图5-6 克里斯托《包裹海岸》

这些大胆的艺术实践主要发生于20世纪初期，艺术史称为"先锋艺术"，它们主要是反对传统的艺术体制和艺术规律。从整个艺术史来看，对传统规律的反叛一直存在，也就是说，先锋派似乎存在于每一种艺术传统之中，但是却从未像20世纪以来那样彻底，我们这个时代的艺术从理论角度来看之所以如此有趣，与此也脱不了干系。如果你是一个对先锋派艺术持保守观点的人，请牢记尚·杜布菲的提醒，这位画家兼雕塑家曾说过："一种新生的艺术形式其最重要的特点在于与任何现有的、受到广泛认同的艺术形式不存在相似之处，因此……看上去根本不像是艺术。"他的话是想说，其实它们是艺术。

到底什么是艺术作品？回答这个问题实际上就等于为艺术品下一个定义，也就是寻找作为艺术品的东西的共同性质是什么。古典美学和艺术理论都曾经就这个问题做过探讨，就像我们在"艺术的本质"一讲中所讨论的那样，他们想竭力找到一个作为艺术品的本质的普遍性特征，而对于这个问题的回答众说纷纭，却没有能让所有人信服的唯一答案。到了20世纪，由于一系列反传统的艺术形式的出现，我们就更加难以用以往的理论来解释后来发生的艺术实践了，于是"什么是艺术作品"成为一个更加复杂的难题。

既然我们目前还找不到一种可以适用一切

艺术品的共同性质，不管怎样都可能会有这样或那样的偏颇，那我们是不是可以把问题转化一下，不去追问一切艺术品的共同性质是什么，而只是去问究竟在何种情况下我们才说某物是艺术品呢？

（二）艺术作品界定的标准

形形色色的艺术现象使艺术品的界定或认定变得越来越扑朔迷离和饶有趣味。人们对何为"艺术"确实困惑不解了，现代艺术实践使得"艺术品"的概念范围越来越大，冲击着种种传统艺术品概念的界定。于是，20世纪以来对艺术问题的探索出现了重要的理论转型，那就是从追问艺术或艺术作品是什么转向何时何地某物才是艺术作品，我们来看看当代中外文艺理论史上产生的一些有代表性的观点。

美国著名分析哲学家和美学家纳尔逊·古德曼在其《何时为艺术》中毫不留情地否定了什么是艺术这个问题的有效性。在他看来，关于什么是艺术品这个提法本身就有问题，他认为关键的问题不是追问哪些东西是艺术品，而是要问某物何时地才成为艺术品。艺术品都是在某种特定的时空条件下才成为艺术品的，这种特定的时空条件一旦丧失，艺术品就不称其为艺术品。例如一件人工制品，当它作为器具使用时就不是艺术品，而当置于美术馆或博物馆中作为观赏对象时就成了艺术品。反过来，即使是一幅经典的名画，当它被用来作非观赏性用途，如遮风挡雨时也不再是艺术品。世界上并不存在一种可以无条件地被称为艺术作品的东西，而只需讨论一件物品什么时候、什么地点被称为艺术品。

美国著名分析美学家布洛克（Gene Block）站在后分析美学的立场上，重新界定"艺术品"的概念，来为现代艺术寻求美学的辩解。他提出了"三因素"标准：艺术家、环境、意图。他认为艺术作品的界定取决于三个方面：一是创作者是否具备艺术家的身份；二是在什么样的环境中，是在展览馆、舞台、影剧院等特定的艺术场所还是在别的什么地方；三是是不是有特定的艺术表现意图。也就是说，"艺术家在特定的艺术场所与环境中，为着表现特定的艺术意图而创作的作品就是艺术品"。

当代著名哲学家和美学家乔治·迪基在其《什么是艺术？——一种习俗论的分析》中则提出艺术作品必须具备两个条件：其一，它必须是件人工制品；其二，必须由代表某种社会惯例的艺术界中的某人或某些人授予它以鉴赏的资格。第二个条件包含四层意思：一是有一种对人工制品起作用的惯例；二是有代表这种惯例的艺术界中的某人或某些人；三是授予它以某种资格；四是这种授予资格的目的是用于鉴赏。那么一件人工制品怎样才能被认为是授予了艺术品的资格呢？迪基认为当它被置于艺术博物馆中，或者一个戏剧在剧场中演出，就是艺术品得到承认而进入艺术惯例的征兆。

中国当代著名哲学家、美学家李泽厚在其著作《美学三书》中提出构成艺术品的基本要求和条件是：第一，艺术品必须有人工制作的物质载体，也就是必须通过物质形态表现出来，必须是我们能够感受和体验到的；第二，艺术作品只现实地存在于人们的审美经验之中。也就是说，只有成为审美对象进入了人的审美经验之中才成为艺术作品。

以上种种对于艺术作品生成条件的探讨是富有意义和发人深思的，我们也可以看到它们各自都有这样或那样的偏颇，但无论如何，都表明了一种理论的转型，都表明传统的艺术理论如模仿说、艺术生产说等受到了挑战，我们不得不把视线引入艺术作品生成的条件上来了。虽然在众多的观点中并没有一种成为最终的标准答案，但是我们可以从中得到一些启示，或者说从他们的观点中总结出一些共通性，那就是艺术作品均具备两个条件：一是它必须是人类艺术生产的产品；二是必须具有审美价值。由于"艺术作品"这个术语包含了两个词的概念：作品和艺术，既然是作品，它就必须是人造的，人为的。所以，日落、美丽的树木、昆虫作的画或是鸟儿唱的歌，还有许多其他的自然现象都不被认为是艺术品，尽管它们十分美丽。另外，既然是艺术，它必须具有

审美价值，即审美性。正是这一点，使艺术品区别于其他非艺术品。至少此时此刻这个物体与人的关系不是实用的、功利的价值，而是审美的、观照的态度。

> **拓展阅读**
> 1. 布洛克.现代艺术哲学［M］.滕守尧，译.成都：四川人民出版社，1998.
> 2. 李泽厚.美学三书［M］.天津：天津社会学院出版社，2003.

二、艺术作品是如何构成的

（一）内容与形式

对于艺术作品构成分析的理论探讨，我们一般都不能绕过的是内容与形式的划分方法。

1. 艺术作品的内容

艺术作品的内容包括了客观因素和主观因素。客观因素指经过艺术家加工改造后的现实生活，主观因素指艺术家对他反映的现实社会的独特认识、感受、评价和情感。前者就是我们通常说的题材；后者就是主题。

（1）题材。题材是指在艺术作品中具体描绘的一定的现实生活。它来自于客观世界，又融入了艺术家的主体精神，是艺术主题的载体。大千世界，芸芸众生，都是艺术创作的素材——生活的原生态。丰富的生活素材是艺术创作的肥沃土壤，经过艺术家的提炼加工就成为艺术作品的题材。题材对艺术作品有着重要意义，人们常常根据艺术作品的题材来区分艺术作品的种类，如诗歌的题材包括边塞诗、山水田园诗、羁旅之思诗、怀古咏史诗、咏物诗、宫怨诗、爱情诗等；绘画作品的题材有风景画、静物画、花鸟画、山水画、人物画等；电影的题材有犯罪片、推理片、恐怖片、爱情片、科幻片等。如米勒的绘画《喂食》（见图5-8）从题材上说是人物画，电影《罗马假日》（见图5-9）从题材上说是爱情片。

图5-8 米勒《喂食》

图5-9 电影《罗马假日》剧照

（2）主题。主题是艺术作品中所体现出来的艺术家对题材及其意义的认识、评价、态度和情感，属于艺术作品中的主观因素。它是艺术家对社会生活的独特思考和认识，是艺术家主观情思与题材所具有的意义相融后所生发出来的思想。艺术作品的主题可能是一种思想、情趣、人生感悟、情感体验、美学发现等。如徐渭的《墨葡萄图》（见图5-10）将水墨葡萄与作者的身世结合为一的感慨。这张《墨葡萄图》从题材上说是花鸟画，水墨大写意，笔墨酣畅，布局奇特，老藤错落低垂，串串葡萄倒挂枝头，晶莹欲滴，茂叶以大块水墨点成，信笔挥洒，任乎性情，意趣横生，风格疏放，不求形

图 5-10　徐渭《墨葡萄图》

似而得其神似。画面上方以行次欹斜的草书题诗："半生落魄已成翁，独立书斋啸晚风。笔底明珠无处卖，闲抛闲掷野藤中。"表达了画家的狂放洒脱和愤世嫉俗，勾勒出一位落泊怅然的文人形象，从中可得知此图作于作者50岁以后，一种饱经忧患、抱负难酬的无可奈何的愤恨与抗争，尽情抒泄于笔墨之中。在徐渭笔下，绘画不再是对客观对象的描摹再现，而是表现主观情怀的手段。

主题思想来自于对题材的挖掘，仅有题材的意义内蕴，而没有艺术家在处理过程中的深入挖掘，它的固有意义就不能完全地表现出来。另外，主题思想并不是赤裸裸表现出来的抽象概念，而是通过具体生动的题材和形象体现出来的，它们渗透在作品的情节、场景、形象等作品的构成因素之中。在作品中，题材是明显的，相对来说容易展现出来。而主题是比较蕴含、隐蔽的问题。一般而言，接受者只有在了解题材后，才能品味、琢磨出作品的弦外之音，再进一步总结出作品的主题。在这个意义上说，主题带有一定的主观因素，接受者所总结出的作品主题也是相对意义上的，因为一件艺术作品并不只有唯一的主题。

2. 艺术作品的形式

艺术作品的形式是我们在接触一个艺术作品时首先感触到的东西，同样的内容可以用不同的形式来表现。如同样是表现爱情，《诗经》中的

> 距离我们三四千年前，有一个男子，和我们今天一样，爱恋着他的"伊人"。他走到水边，看到大片大片的芦苇草，因为秋天的霜露，蒙上了白苍苍的颜色。这个男子在水流上行船，有时逆流上溯，有时顺流而下，在水中徘徊回旋，不知道为什么，那个心爱的"伊人"总是在那似乎可望而不可即的地方。这个男子，因为恋爱的喜悦与忧伤，总是在水流上漂荡，最后就把这种喜悦又忧伤的情感变成了一首美丽的歌《蒹葭》："蒹葭苍苍，白露为霜。所谓伊人，在水一方。溯洄从之，道阻且长。溯游从之，宛在水中央。蒹葭凄凄，白露未晞。所谓伊人，在水之湄。溯洄从之，道阻且跻。溯游从之，宛在水中坻。蒹葭采采，白露未已。所谓伊人，在水之涘。溯洄从之，道阻且右。溯游从之，宛在水中沚。"
>
> 此后的三国时期，传说魏国著名文学家曹植少时曾与上蔡（今河南汝阳）县令甄逸之女相恋，后甄逸之女被嫁给其兄曹丕为后，而甄后在生了明帝曹睿之后又遭谗致死。曹植获得甄后遗枕感而生梦，因此写出《感甄赋》以作纪念，明帝曹睿将其改为《洛神赋》传世。而洛神是传说中伏羲之女，溺于洛水为神，世人称作宓妃。把甄后与洛神相提并论，实际上也是一种对甄后的怀念和寄托。文中主人公虽然对宓妃充满爱恋，而最终却不得不离去的故事情节，表现了作者在现实中的伤感与无奈。
>
> 曹植《洛神赋》通篇言辞美丽，描写动情，神人之恋缠绵凄婉，动人心魄。东晋时期著名画家顾恺之读后大为感动，遂凝神一挥而成《洛神赋图》。顾恺之在这幅画里却将结局作了修改，以主人公与宓妃有情人终成眷属而告终。故事以连环画的形式在同一画幅的不同场景中展开，将一个传说中的爱情故事表现得浪漫感人。
>
> 据说王献之好写《洛神赋》，写过不止一本。共计十三行，真迹已不复存在。今只传贾似道所刻石本，因石色如碧玉，世称"碧玉十三行"。《洛神赋十三行》（简称《十三行》）是王献之传世的小楷名作。

《蒹葭》、曹植的《洛神赋》、顾恺之的《洛神赋图》（见图5-11）和王献之《洛神赋十三行》（见图5-12）分别采用了不同的形式，给予我们既有相同又有不同审美体验的艺术享受。

图5-11　顾恺之《洛神赋图》

图5-12　王献之《洛神赋十三行》拓本

艺术作品的形式一般来说包含以下两个层面的因素。

一是作品的外部形式，称之为"艺术语言"。即形象的外观，作品形象呈现于感官前的样式，也就是艺术家用一定的手段和物质材料让艺术内容获得外在的形态。各种艺术门类在长期的艺术实践和艺术发展中都形成了自己独特的艺术语言。文学语言是由加工提炼过的口头语言和书面文字组成；绘画的语言是由色彩、线条等构成的；音乐语言由旋律、和声、节奏、曲式等因素组成；舞蹈语言由规范化的、有节奏的、有韵律的动作组成。艺术语言的具体任务就是塑造艺术形象，传达艺术作品的内容，同时也具有独立的审美价值。《诗经》中的《蒹葭》与曹植的《洛神赋》同是文学作品，它们的艺术语言是语言文字，我们要通过阅读这些文字来进入对此作品的鉴赏；顾恺之的《洛神赋图》是绘画作品，它的艺术语言是线条、色彩、构图等，我们要通过眼睛的观看来进入对这个作品的赏析；王献之的《洛神赋十三行》是书法艺术作品，它的艺术语言是用笔、用墨、结体、章法等。

二是作品的内部形式，称为"结构"。即作品内

容诸要素的组织结构，也就是在一定主题的指导下，把题材等各种因素组织起来的内部结构。我们再来详细研究一下上面提到的这四个作品的内在结构。

《蒹葭》是一首非常美丽的诗。出自《诗经·秦风》。此诗三章重叠，各章均可划分为四个层次：首二句以蒹葭起兴，展现一幅河上秋色图，在清虚寂寥之中略带凄凉哀婉色彩，因而对诗中所抒写的执着追求、可望难即的爱情起到了很好的气氛渲染和心境烘托作用。三、四句展示诗的中心意象：抒情主人公在河畔徜徉，凝望追寻河对岸的"伊人"。这"伊人"是他日夜思念的意中人。"在水一方"是隔绝不通，意味着追求艰难，造成的是一种可望而不可即的境界。故而诗句中荡漾着无可奈何的心绪和空虚惆怅的情致。以下四句是并列的两个层次，分别是对在水一方、可望难即境界的两种不同情景的描述。全诗三章，每章只换几个字，这不仅发挥了重章叠句、反复吟咏、一唱三叹的艺术效果，而且产生了将诗意不断推进的作用。

曹植的《洛神赋》全篇大致可分为六个段落，第一段写作者从洛阳回封地时，看到"丽人""宓妃"伫立山崖。第二段，写"宓妃"容仪服饰之美。第三段写"我"非常爱慕洛神，她实在太好了，既识礼仪又善言辞，虽已向她表达了真情，赠以信物，有了约会，却担心受欺骗，极言爱慕之深。第四段写洛神为"君王"之诚所感后的情状。第五段"恨人神之道殊"，是此赋的寄意之所在。第六段，写别后"我"对洛神的思念。

顾恺之的《洛神赋图》以曹植的《洛神赋》为依据，以连环画的形式曲折细致而又层次分明地描绘着曹植与洛神真挚纯洁的爱情故事。作品将不同情节置于同一画卷，洛神和曹植在一个完整的画面的不同场景中反复出现，以山石、林木及河水等为背景，将画面分隔成不同情节，使画面既分隔又相连接。这种手法后世多有借鉴，如五代顾闳中的《韩熙载夜宴图》，人物安排疏密得宜，在不同的时空中自然地交替、重叠、交换，而在山川景物描绘上，无不展现一种空间美。线条飘逸，人物动态委婉从容，色彩较浓丽。

《洛神赋十三行》（简称《十三行》）是王献之传世的小楷名作。传王献之喜书此赋，但仅留传从"嬉"字至"飞"字共13行，计250余字。《洛神赋十三行》最突出的用笔特征是外拓，在挥运之中敛放自如，敛中有放，使点画更得凝神静气，劲美健朗，奕奕动人。给人以清爽健利、优雅秀逸的美感。《洛神赋十三行》的结字主要有两大特点：一是宽绰舒展、典雅大方；二是灵动多变、随形布势、大小错落，使结体灵动多姿，给整篇的章法平添了生意。《洛神赋十三行》的章法吸收了钟、王纵有行、横无列的特点而又增加了新的内涵，其突出的特点就是错落有致。在字形方面，大小不一，参差有别，字距亦忽大忽小，然整行气势完整、环环紧扣；在行与行之间，其距离亦时大时小、松紧自如，行间之字揖让有序、顾盼生姿。综观《洛神赋十三行》，其点画秀劲道丽，笔致流畅空灵，意态生动活泼，神完气足，风影绰约，确有一种"丰神疏逸、姿致萧朗"的韵致美。同时，那错落有致、揖让分明的字、行布置，又给人一种"大珠小珠落玉盘"的玲珑美。

但是，将艺术作品分为内容与形式两个方面是存在一定的矛盾的，因为没有内容的形式和没有形式的内容都是不存在的。宗白华说："心灵必须表现于形式之中，而形式必须是心灵的节奏，就同大宇宙的秩序定律和生命之流动演进不相违背，而同为一体一样。"[1] 因此，艺术作品的内容与形式就像人的肉体与灵魂，是一个物体的两个方面，缺一不可。艺术作品并没有内容与形式的区分。我们这里只是为了阐述的方便而将其进行的划分，成功的艺术作品正是内容与形式的完美统一。

（二）艺术作品的层次

从艺术感知的角度，艺术作品可以分为艺术语言、艺术形象和艺术意蕴三个层次。观众接受艺术作品从艺术语言开始，而艺术语言的目的是塑造艺术形象，艺术形象是艺术作品的核心，也是艺术意蕴的载体。

1. 艺术语言

艺术语言是指任何一门艺术都有自己独特的

[1] 宗白华. 美学与意境 [M]. 北京：人民出版社，1987：109.

表现方式和手段，运用独特的物质媒介来进行艺术创作，从而使得这门艺术具有自己独具的美学特性和艺术特征。这种独特的表现方式或表现手段就叫作艺术语言。各门艺术都有自己独特的艺术语言，例如，绘画语言包括线条、色彩、构图等；雕塑的艺术语言是形体、体积、材质、肌理等；设计的艺术语言包括功能、形态、色彩、材质、肌理等；音乐的艺术语言包括音符、音阶、旋律、和声、节奏等；电影的艺术语言包括影像、声音、剪辑等。

艺术语言作为塑造艺术形象、传达创作意图的手段和媒介，在艺术作品中有两个重要的功能：一是塑造艺术形象，传达作品内容；二是具有独立的审美功能。艺术语言的作用首先是创造艺术形象。正是艺术语言，使艺术家头脑中的审美意象物态化为艺术形象。艺术语言的运用，对创造艺术形象起着直接的作用。如建筑的艺术语言包括体形、体量、空间、环境、比例、尺度、色彩、材质、装饰等，正是这些艺术语言的完美结合产生出中外建筑史上许多杰出的作品。

艺术语言不仅是创造艺术形象的表现手段，其本身就具有审美价值。艺术语言是人类创造的独立的审美系统，具有强烈的情感感染力和审美特征。以中国画为例，"笔墨"被视为中国画艺术语言的核心与根本，笔墨之中蕴含着天地的玄机，只有经过刻苦的专业训练，才能掌握丰富多变的笔意和墨色，通过笔法、墨法的无穷变化描绘出大千万象。所谓"一墨大千"，就是以笔墨为核心和根本的中国画艺术语言的至高境界。

艺术语言的审美功能是其物质特性使然，它直接作用于人们的感官而引起审美感受，在抽象和表现性的美术作品中尤甚。例如，一幅抽象画（见图5-13）可以凭借外在的色块、线条和丰富的肌理效果让人领略到一种美感。这种美感并不是纯粹刺激感官而产生的，而是人类长期历史发展中沉淀在这种形式语言中的社会观念和习惯认识，这种观念和认识与形式语言融为一体，以致人的感官能立即产生反应。因此，艺术语言的审美本质内涵来自其代表的人类审美经验。

图5-13　马克·罗斯科《白色中心》

油画《白色中心》是马克·罗斯科于1950年所创作，以一抹白色居中，夹着一团黄色、一线桃红色在下和玫瑰淡紫色在上。该作品构图极为精简，但色彩条纹排列却散发出奥妙，充分体现了作者的抽象表现主义。马克·罗斯科的作品一般是由两三个排列着的矩形构成。这些矩形色彩微妙，边缘模糊不清。它们漂浮在整片的彩色底子上，营造出连绵不断的、模棱两可的效果。颜料是被稀释了的，很薄，半透明，相互笼罩和晕染，使得明与暗、灰与亮、冷与暖融为一体，产生某种幻觉的神秘之感。这种形与色的相互关系，象征了一切事物存在的状态，体现了人的感情的行为方式。

词语解析：抽象画

抽象画的定义：非具象、非理性的纯粹视觉形式。有三个内涵：首先，抽象画作品中不描绘、不表现现实世界的客观形象，也不反映现实生活；其次，没有绘画主题，无逻辑故事和理性诠释，既不表达思想也不传递个人情绪；最后，纯粹由颜色、点、线、面、肌理构成、组合的视觉形式。[1] 正是因为艺术语言不但可以创造艺术形象，而且自身也具有审美价值，所以，各门类艺术的艺术家们都致力于艺术语言的创新与探索。从这种意义上讲，艺术的创新也必然包括艺术语言的创新。人们在艺术鉴赏活动中，不但在欣赏所创造出来的艺术形象，同时也在欣赏经过精心选择、巧妙构思、富有创造性的艺术语言。

[1] 许德民. 中国抽象艺术学[M]. 上海：复旦大学出版社，2009：3.

2. 艺术形象

艺术形象是指艺术家通过艺术语言创造出来的形象，是具体可感性与概括性的统一。艺术形象是艺术作品的核心。从艺术作品的构成层次来看，人们在欣赏艺术品时，首先接触到的自然是色彩、线条、声音、文字、画面等外部特征，但它们仅仅是艺术表现的手段，艺术语言和表现手法是为了塑造艺术形象。或者换句话讲，艺术语言和表现手法的主要作用是将艺术家头脑中主客观统一的审美意象物态化为艺术作品中的艺术形象。可见，艺术形象构成了艺术作品的第二个层次。从艺术作品的接受来看，艺术形象可以分为视觉形象、听觉形象、文学形象与综合形象。它们既有共性，又有各自的特性。

视觉形象，是指由人的眼睛直接感受到的艺术形象，视觉形象的构成材料都是空间性的。例如，一幅绘画，一件雕塑，一幅书法作品，一座建筑物，一幅摄影作品，或者一件实用工艺品，这些艺术作品中的形象都是视觉形象。艺术中的视觉形象直接付诸欣赏者的视觉感官，因而特别富有直观性和生动性。这类艺术形象常常带有明显的再现性，如摄影艺术最重要的美学特征之一便是纪实性或再现性，它表现的总是客观存在的事物，摄取的影像与被摄对象的外貌形态几乎完全一致，给人以逼真的感觉，从而能产生强烈的视觉冲击（见图5-14）。

图 5-14　美国《国家地理》杂志摄影作品

听觉形象，是指由人的耳朵直接感受到的艺术形象，听觉形象的构成材料是时间性的。艺术中的听觉形象主要是指音乐作品的形象。音乐作为声音的艺术，有着自己的特点，它通过音响在时间上的流动，再通过有规律的变化与组合，最后构成使人们的听觉感官能够直接感受到的艺术形象。由于听觉形象具有空灵性和抽象性的特点，使得人们在欣赏音乐作品时，主要依靠情感的直观体验来把握音乐形象，也使得音乐形象具有不确定性、多义性和朦胧性，这既是音乐的局限，也是音乐的长处，为欣赏者的联想想象与情感体验留下了更多自由的空间。如肖邦于1846年创作的《一分钟圆舞曲》（音频5-1），这首圆舞曲的主题是一段快速的旋转式音型，据说是描写一只爱咬自己尾巴急速打转玩耍的小狗。因此，该曲也被后人称为《小狗圆舞曲》。又如被称为印象派音乐创始者和主要代表人物的德彪西1905年完成了他的交响乐作品《大海》（视频5-1），这部作品由三个乐章组成，分别是第一段"黎明到中午的大海"、第二段"浪之嬉戏"、第三段"风与海的对话"，描绘了不同时间大海的不同情绪、色彩和感觉。但是我们对于这些作品中描绘的形象只能通过联想与想象来完成。

文学形象，是指诗歌、散文、小说、报告文学等，依靠语言作为媒介来塑造的形象。文学形象最鲜明的特征是间接性。它不像视觉形象或听觉形象那样可以看得见、听得着，直接感受到，而是要通过语言的引导，凭借想象来把握艺术形象。绘画、雕塑、建筑、舞蹈、音乐、戏剧、电影、电视等所塑造的艺术形象，都直接作用于人们的感官，通过视觉、听觉和触觉可以直接感受到，但文学作品所塑造的形象却是人的感官不能直接感受的，它需要读者凭借自身的生活经验，在阅读作品的过程中，通过积极的联想和想象，才会在脑海中呈现出活生生的形象画面来，这就是文学形象的间接性。比如前面我们提到的曹植《洛神赋》中对于洛神美貌、服饰与体态的描写："其形也，翩若惊鸿，婉若游龙，荣曜秋菊，华茂春松。髣髴兮若轻云之蔽月，飘飖兮若流风之回雪。远而望之，皎若太阳升朝霞。迫而察之，灼若芙蕖出渌波。秾纤得衷，修短合度。肩若削成，腰如约素。延颈秀项，皓质呈露，芳泽无加，铅华弗御。云髻峨峨，修眉联娟，丹唇外朗，皓齿内鲜。明眸善睐，靥辅承权，瑰姿

艳逸，仪静体闲。柔情绰态，媚于语言。奇服旷世，骨象应图。披罗衣之璀粲兮，珥瑶碧之华琚。戴金翠之首饰，缀明珠以耀躯。践远游之文履，曳雾绡之轻裾。微幽兰之芳蔼兮，步踟蹰于山隅。于是忽焉纵体，以遨以嬉。左倚采旄，右荫桂旗。攘皓腕于神浒兮，采湍濑之玄芝。"但是这个佳人到底是怎样的也只能通过联想与想象来在我们的头脑里进行勾勒。

综合形象，是指戏剧、戏曲、电影、电视、动漫等综合艺术，其中既有视觉形象、听觉形象，又有文学形象。它们综合成为一个有机的整体，因此，这些门类中的艺术形象可以统称为综合形象。综合形象有一个与众不同的特点，就是它往往是通过演员在舞台、银幕或荧屏上同观众见面，因此，表演艺术在综合形象的塑造中具有十分重要的地位。正因为这样，中外许许多多著名的表演艺术家，以及他们在舞台上或银幕上所饰演的角色，在广大观众心目中留下了极其深刻的印象，充分体现出综合艺术感人的艺术魅力。与此同时，综合形象还有一个不容忽视的特点，就是它常常是集体创作的结晶，虽然戏剧影视演员在综合形象的创造中具有重要的作用，但同时也离不开各个部门的配合。

艺术形象虽然可以区分为视觉形象、听觉形象、文学形象和综合形象，但它们的基本特征却是相同的。作为艺术反映生活的基本形式，艺术形象是艺术作品的核心。在艺术作品中，艺术语言是为了塑造艺术形象，而艺术意蕴也是蕴藏在艺术形象之中。从这种意义上讲，没有艺术形象就没有艺术作品。

3. 艺术意蕴

艺术意蕴是指深藏在艺术作品中内在的含义或意味，常常具有多义性、模糊性和朦胧性，体现为一种哲理、诗情或神韵，经常是只可意会，不可言传，需要欣赏者反复领会、细心感悟，用全部心灵去探究和领悟，它也是文艺作品具有不朽的艺术魅力的根本原因。在艺术作品的层次构成中，任何一个作品都具有前两个层次，即艺术语言和艺术形象。作为第三个层次的艺术意蕴，并不是每一件艺术作品都具有，某些偏重于娱乐性、功利性或纪实性的作品，常常就不存在这一层次。

人们早就注意到艺术意蕴的存在和价值。黑格尔说："意蕴总是比直接显现的形象更为深远的一种东西。艺术作品应该具有意蕴。要显现出一种内在的生气、情感、灵魂、风骨和精神。"[1] 中国古代诗歌和绘画也极为重视艺术作品的艺术意蕴。古典诗歌特别看重诗歌的韵味，如"不著一字，尽得风流""韵外之致，味外之旨"等。王维的诗由于受佛教禅宗思想的影响往往显得意境空灵。如《鸟鸣涧》："人闲桂花落，夜静春山空。月出惊山鸟，时鸣春涧中。"中国画讲究气韵，气韵是中国画的灵魂，也是中国画的艺术意蕴。元代画家倪瓒擅山水、竹石、枯木等，他的画景物极简，多作疏林坡岸，枯笔干墨，但就在这简略的笔墨之中蕴含着画家丰富的情感意绪。如《幽涧寒松图》（见图5-15）前为一小石坡，中有一溪，后左上部分是平缓大山，石坡上方立有三株松树，笔简意幽。在笔墨上，无浓墨挥洒，反以枯笔为主，用笔柔而雅，笔法秀峭，墨色干而淡，取萧索之意；整个画面表现出一种极其清幽、洁净、静谧和恬淡的美。

图5-15 倪瓒《幽涧寒松图》

[1] 黑格尔. 美学［M］. 第1卷. 北京：商务印书馆，1979：25.

但是，艺术作品中的这种意蕴，并不完全是我们能够说出来的由艺术形象体现出来的主题思想。比起艺术作品的主题思想，艺术意蕴是一种更加形而上的东西，它是一种哲理或诗情，是这样一种艺术境界，即只可意会不可言传，只有通过整个作品的领悟和体味才能把握内在的意蕴。如果所有的艺术意蕴都能用语言来阐释，那么我们就只需要文学一种艺术就足够了，正是因为有很多的东西是语言文字无法传达的，所以我们需要绘画、音乐、影视等诸多的艺术门类来传达那些我们用语言无法传达的东西，而且许多情况下，对作品的艺术意蕴的阐释，都只能接近它，而无法穷尽它。

而且，艺术作品中的这种深层意蕴，有时由于具有多义性和模糊性，不但欣赏者意见纷纷、各说不一，有时甚至连艺术家自己也说不明白。如《红楼梦》的艺术意蕴是什么？自从它诞生直到今天，人们仍旧在争论，有人说揭示了封建家族的没落；有人说歌颂了宝黛的爱情；还有人说哀叹王朝的衰败，参破世间的滚滚红尘等，无从定论，也无须定论，因为这恰恰是《红楼梦》伟大之所在，其艺术意蕴的丰富性和深刻性无法用简单的一句话或某一方面来进行概括，任何概括都意味着更大的遗漏。

从总体上讲，正是艺术语言、艺术形象、艺术意蕴这三个层次的完美结合，形成了流传后世的优秀艺术作品。艺术作品的这三个层次具有相对独立的意义，其中每一个层次都有着自身的审美价值，人们在欣赏艺术作品时都会感受到。有的艺术作品或许只有其中某一个层次比较突出，或者有独创的艺术语言，或者有感人的艺术形象，或者有发人深思的艺术意蕴。不过，真正优秀的艺术作品，总是在这三个方面都卓有成就，并且将这三个层次有机融合为一个整体。从某种意义上讲，这样的作品才是传世不朽的艺术作品。

核心概念

内容，形式，艺术语言，艺术形象，视觉形象，听觉形象，文学形象，综合形象，艺术意蕴

巩固练习

1. 谈谈你对艺术作品界定标准的理解。
2. 请结合具体的艺术作品，谈谈此艺术作品的内容与形式。
3. 请结合具体的艺术作品，分析此艺术作品的艺术语言、艺术形象与艺术意蕴三个层次。

拓展阅读

1. 基兰. 洞悉艺术奥秘[M]. 刘鹏，等译. 北京：北京大学出版社，2010.
2. 王瑞芸. 通过杜尚——艺术史论笔札[M]. 北京：中国人民大学出版社，2004.
3. 里德. 艺术的真谛[M]. 王珂平，译. 北京：中国人民大学出版社，2004.
4. 加纳罗，阿特休勒. 艺术：让人成为人[M]. 舒予，吴珊，译. 北京：北京大学出版社，2012.
5. 葛鹏仁. 西方现代艺术·后现代艺术[M]. 长春：吉林美术出版社，2000.
6. 卡巴内. 杜尚访谈录[M]. 桂林：广西师范大学出版社，2001.

课后延伸

关于杜尚《泉》的多方面多维度的研究：其产生的社会时代背景，杜尚的经历、思想、其他作品与创作情况，杜尚《泉》作品本身的含义及其深刻的艺术意蕴，对其后的艺术史产生的影响，及它与装置艺术、观念艺术的关系等。杜尚的《泉》可以说是后现代艺术的开山之作，具有典型性，对这一作品的深入研究有助于我们对现代与后现代艺术作品的鉴赏，尤其是对理解一些先锋艺术作品的界定等问题有所帮助。

第六讲
艺术接受

阅读提示：

通过本讲的阅读与学习，你能够：

1. 了解艺术传播的含义与方式；
2. 掌握艺术鉴赏的性质、意义与过程；
3. 知道艺术批评的含义与作用；
4. 理解艺术教育的重要性与必要性，在艺术教育中提高自身艺术与审美修养，形成对艺术鉴赏强烈与持久的兴趣，并在积极的艺术鉴赏实践中获得审美享受，提升生活质量与人生境界。

艺术的接受，包括艺术的传播、鉴赏、批评和艺术教育，是艺术活动的终点，也是艺术家及艺术作品内在价值获得最终实现的根本途径。艺术接受者的鉴赏与批评活动具有很强的主体性意义，它既是对于艺术作品的审美认知、诠释和创造，同时也是与艺术家的精神交流和对话。艺术接受还可以对艺术家乃至客体世界予以精神性反馈，从而实现艺术活动与社会活动的联结，使艺术活动融于人类社会活动的宏大系统中，并在其间发挥积极的作用。

一、艺术是怎样传播的

思考讨论

1. 你平时主要通过哪些途径了解艺术信息和鉴赏艺术作品？
2. 你去美术馆或博物馆看过展览吗？你去流行音乐节现场听过音乐吗？……就一次你印象深刻的艺术接受活动与你的同学或朋友交流。

（一）什么是艺术传播

艺术传播是指借助于一定的物质媒介和传播方式，将艺术信息或作品传递给接受者的过程。一部文学文本，不经发表或出版，不与读者见面，只能说它是作者所书写的一份"稿件"；一首乐曲，不经演奏家的演奏，就只是僵死的曲谱。艺术传播沟通了艺术创作与艺术接受，使作品与接受者得以相遇，从而使艺术活动顺畅进行。艺术家总是期望使自己的艺术经验和人生体验为更多的人所分享，使自己的创造性才能获得更多人的认同，以实现自己的价值。这就需要有效的艺术传播的介入。以往从艺术作品到艺术欣赏，大多采用简单的、直接的传播方式，传播的意义并未引起人们的关注，这主要是由于生产力水平及科技水平的局限，致使传播功能落后，未能对艺术活动产生较大的影响。而在近百年，特别是近几十年来，世界科学技术的迅捷发展对于艺术活动产生了巨大影响。电子技术、卫星技术、计算机技术等高新科技的发展以及在文化艺术领域的广泛应用，使艺术传播方式和功能获得

重大进展。艺术传播在当代艺术活动领域已经显示出越来越重要的作用和地位，对于艺术品的传播形式、规模、速度、周期、增值量大小，以及对于接受者的接受方式、欣赏情趣等，都具有极大的影响。

艺术传播的要素主要包含：艺术传播主体、传播媒介、艺术传播内容、受传者和传播效果。[1]

1. 艺术传播主体

艺术传播主体是指艺术传播者，是艺术传播活动中控制与发送艺术信息的人或机构。在大众传播时代的今天，艺术创作与传播之间的分工越来越明显，而且传播者不单是个体角色与个人行为，更包括群体化的组织、机构。从国家政府的文艺主管行政部门，到社会文艺社团组织，以及各种艺术传播渠道中的"把关人"，如文艺报刊出版机构、电台电视台的文艺编辑、剧院厅的文化负责人等。在当代大众传播方式中，传播者具有构成上的整体性、分工上的复杂性和技术上的专业性等主要特征。

2. 艺术传播媒介

艺术传播媒介是指用来承载并传递艺术信息的载体和渠道。传统意义上的传播媒介是报纸、杂志、电视、广播四大类；按照媒体的性质又可以将其分为纸媒、电子媒体和第五媒体。其中，纸媒又分为信件、书籍、报纸、杂志、广告册等；电子媒体可以分为电视、广播、网络、数字产品；第五媒体分为手机、无线网络、便携网络等。

3. 艺术传播内容

艺术传播内容是指通过传播媒介传送的艺术信息。艺术传播作为具有社会目的和社会价值选择的行为，正是通过受众和传播者的"信息共享"来实现的。因此对传播内容的研究，即"说什么"以及"怎么说"，是传播的重点之一，它形成了整个艺术传播体系的性质及特征。

4. 艺术受传者

艺术受传者是指艺术传播活动中接受艺术信息的观众、听众或读者。艺术受传者是艺术信息传播的终点和目的地，是将艺术信息从潜在的可能性文本变成现实文本的决定性因素。艺术受传者还是艺术信息的发现者、评估者和反馈者。他们的需求或隐或显地引导着艺术传播者的艺术创作和操作行为。

5. 艺术传播效果

艺术传播效果是指艺术信息在多大范围内多大程度上为受传者接受，及其在感情、思想、态度和行为等方面所发生的变化。传播效果追求是艺术传播活动的出发点和归宿。对传播效果的研究也是传播学中最受重视、开拓最深的领域，因为传播效果代表着传播目的的实现程度，是对整个传播过程实践有效性的检验。

词语解析：第五媒体

第五媒体是以手机为视听终端、手机上网为平台的个性化即时信息传播载体，它是以大众为传播目标、以定向为传播目的、以及时为传播效果、以互动为传播应用的大众传媒平台。所谓媒体，是指传播信息的介质，通俗地说就是宣传平台，能为信息的传播提供平台的就可以称为媒体了，至于媒体的内容，应该根据国家现行的有关政策，结合广告市场的实际需求不断更新，确保其可行性、适宜性和有效性。此前，传统的四大媒体分别为：报纸、电视、广播和网络。此外，还应有户外媒体、新媒体，如手机短信等。随着科学技术的发展，逐渐衍生出新的媒体，例如：IPTV、电子杂志等，它们在传统媒体的基础上发展起来，但与传统媒体又有着质的区别。（来自百度百科）

[1] 田川流，刘家亮. 艺术学导论［M］. 济南：齐鲁书社，2004：320.

(二)艺术传播的方式有哪些

艺术传播的方式有很多种。历史上先后出现过不同媒介的传播方式,如口头传播、文字传播、印刷传播、电子传播和网络传播等。在现代社会中艺术传播的主要方式有:现场表演传播方式、展览性传播方式和大众传播方式。

1. 现场表演传播方式

现场表演传播方式是指传播者和受传者面对面进行艺术信息传播的方式,具有沟通直接、手段多样、反馈及时和互动性强等特点。这是一种历史最为悠久的传播方式。从远祖的"击石拊石,百兽率舞",到乡野山川间的民歌答唱,瓦肆勾栏(见图6-1)里的歌舞杂剧,锦宴华堂上的轻吟曼唱,直到万人攒动的流行音乐演唱会(见图6-2),这都是现场传播方式。这种传播方式有这样的一些特点:艺术的传播者与受传者均在现场,始终处于同一时空,感受同一种艺术氛围,艺术信息的透明性、交流的通达感非常强烈;由于具有直接沟通的特点,现场传播可以运用一切艺术表现手段——语言、表情、动作、体态、服饰、造型、布景、灯光等——来传达艺术信息,可以说是真正意义上的"多媒体"传播,细致、丰富而又生动;双向性强,反馈及时,互动频度高,艺术传播者与受传者可以随时根据对方的反应把握自己的传播效果。

图 6-1 宋代观看演出的场所——勾栏

勾栏,又作勾阑或构栏,宋代勾栏多同瓦市有关。瓦市,又名瓦舍、瓦肆或瓦子,是大城市里娱乐场所的集中地,也是宋元戏曲在城市中的主要表演场所,相当于现在的戏院。

2. 展览性传播方式

展览性传播方式是指在一定的场所陈列艺术作品,供观众直接接受艺术信息的传播方式。采取这种传播方式的多为展览性艺术作品,如美术馆(见图6-3)、博物馆、展览厅或其他展示空间(见图6-4)里展出的美术、摄影等作品,公共场所矗立的雕塑作品等。在展览性传播方式中,由于传播者与受传者之间有明显的阶段性过程——传播者的工作完成之后,受传者的接受才开始,因此它的艺术信息的交流与反馈速度要缓慢得多,但也有利于受传者独自面对艺术品,充分调动自己的全部审美

图 6-2 伍德斯托克音乐节现场

图 6-3 中国美术馆

图 6-4 北京 798 时态空间

图 6-5 《艺术世界》杂志封面

图 6-6 艺术中国网站首页

经验进行反复体味，获得更冷静的审美判断与深刻的审美理解。

3. 大众传播方式

大众传播方式是指专业化的媒介组织运用先进的传播技术进行大规模艺术信息传播的方式，主要包括报刊（见图6-5）、广播、影视、网络（见图6-6）等。自20世纪以来，人类社会日益进入了大众传播时代，报刊、广播、电视、卫星、多媒体、光纤技术……信息的大众传播方式影响了整个社会的组织结构与社会运行机制。同时它也深刻地影响了当代艺术文化的生存状态。艺术通过大众传播方式的扩散，获得了前所未有的效果与影响。"传播"作为当代有组织、有目的和意义追求的社会力量制约着当代艺术的发展。

二、我们怎样进行艺术鉴赏

实际上我们这门课程从头到尾都贯穿着艺术鉴赏，但究竟什么是艺术鉴赏，怎样进行艺术鉴赏，以及如何才能提高我们的艺术鉴赏能力，从而获得更多的审美享受与快乐呢？

思考讨论

1. 艺术家创作出来的艺术作品需要有人欣赏吗？有没有只为自己创作的艺术家？元代画家倪瓒曾经说"仆之所谓画者，不过逸笔草草，不求形似，聊以自娱耳"，你如何理解这句话？

2. 我们常常用"如痴如醉"来形容一个人阅读小说、看电影、舞蹈或听音乐时的状态，你有过这样的体验吗？请和你的同学或朋友交流与分享这种体验。

（一）什么是艺术鉴赏

艺术鉴赏是指人们对艺术形象进行感受、理解和评判的过程，是读者、观众或听众凭借艺术作品而展开的一种积极、主动的审美再创造活动。

接受美学确立了读者的中心地位，认为读者在阅读活动中具有重要地位。一部作品的意义实际上包含着两个方面：一是作品本身；二是读者的赋予。因为在艺术鉴赏活动中，一方面，艺术作品作为审美客体，是读者、观众和听众进行鉴赏活动的对象，作品中的艺术形象成为鉴赏主体进行审美再创造活动的客观依据；另一方面，在艺术鉴赏中，作为鉴赏主体的读者、观众和听众并不是消极、被动地接受，而是积极、主动地进行着审美创造活动。由于鉴赏主体的这种创造活动是凭借艺术作品而展开的，所以被称为审美再创造。

词语解析：接受美学

20世纪60年代末70年代初在德国出现了美学思潮。德国的文学史专家、文学美学家H.R.姚斯和W.伊泽尔提出，接受美学的核心是从受众出发，从接受出发。姚斯认为，一个作品，即使印成书，读者没有阅读之前，也只是半完成品。美学研究应集中在读者对作品的接受、反应、阅读过程和读者的审美经验以及接受效果在文学的社会功能中的作用等方面，通过问与答和进行解释的方法，去研究创作与接受和作者、作品、读者之间的动态交往过程，要求把文学史从实证主义的死胡同中引起来，把审美经验放在历史社会的条件下去考察。

艺术鉴赏作为一种审美再创造活动的性质可以从以下两个方面来理解。

第一，鉴赏主体在艺术欣赏活动中，并不是被动、消极地接受，而是积极主动地进行着审美再创造。这是因为任何艺术作品不管表现得如何全面、生动、具体，总会有许多"不确定性"与"空白"，需要鉴赏者通过想象、联想等多种心理功能去丰富和补充。波兰现象学美学家英加登说："艺术作品有空白点，必须依靠观众的填充才会获得意义。"比如中国画中有一种重要的以虚为实的表现方法叫"留白"。所谓"留白"，就是在画中留下素白之纸，以无形当有形，给欣赏者留出想象力自由驰骋的余地。八大山人朱耷画鱼不画水，白石老人画虾不画水，这水虽被藏了，在画面上留下空白，但欣赏者仍然能够通过鱼虾的活泼动态去感受那满纸的水。南宋著名山水画家马远，他的名作《寒江独钓图》（见图6-7）只画了漂浮于水面的一叶扁舟和一个在船只上独坐垂钓的渔翁，四周除了寥寥几笔的微波之外，几乎全为空白。然而，就是这片空白表现出了烟波浩渺的江水和极强的空间感，衬托了江上寒意萧瑟的气氛，从而更加集中地刻画了渔翁专心于垂钓的神气，也给欣赏者提供了一种渺远的意境和广阔的想象余地。

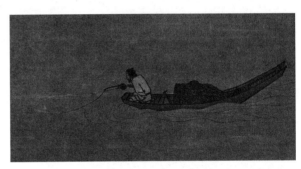

图6-7 马远《寒江独钓图》

不光是绘画作品有空白之处，文学作品同样具有大量的空白，如著名诗人北岛写了一首最短的诗——《生活》，而诗的内容只有一个字"网"，简省到了极致，留下了大面积的空白。这是一张怎样的网？可以从不同的角度对作品进行充实：生活是一张网，由无数个网格或面组成；生活是一张网，将我们网在网中央，你想挣脱而不能；生活是一张网，我们都是网上的一个结，我们和其他人产生着或直接或间接的联系。人生逃不过一个"网"字，电网、情网、关系网、互联网、通信网……有人的地方，就有网，就有人不得不挣扎在网中……正是这些空白点留给了鉴赏者很大的想象空间，使作品产生了言有尽而意无穷的效果。

德国阐释学家伽达默尔认为艺术存在于读者与文本的对话之中，文本是一种吁请、呼唤，读者积极地响应，与文本形成一种对话。艺术作品有两种存在的状态：第一文本是艺术家创作的；第二文本

是由鉴赏者创造的，一部文本会生成无数的第二文本。"一千个读者就有一千个哈姆雷特"说明的正是这个道理。莎士比亚笔下的哈姆雷特只有一个，而无数的读者心目中的哈姆雷特却有千种万种。

第二，从最根本的意义上讲，艺术鉴赏同艺术创作一样，也是人类自身主体力量在审美活动中的自我肯定与自我实现。艺术生产作为一种特殊的精神生产，决定了艺术必然具有主体性的特征，这种特性不仅表现在艺术创作和艺术作品之中，同样表现在艺术鉴赏之中，它集中表现在鉴赏主体总是要根据自己的生活经验、艺术修养、兴趣爱好、思想情感和审美理想，对作品中的艺术形象进行加工改造、补充丰富，进行审美的再创造。在这种艺术鉴赏的审美创造活动中，鉴赏主体同样可以享受到创造的愉悦。正如艺术家在艺术创作时，在自身本质力量对象化的创作过程中产生无比的喜悦一样，鉴赏者同样可以在审美再创造活动中充分展现自己的聪明、智慧和才能，通过艺术鉴赏，将鉴赏自身的本质力量对象化到艺术作品之中，从而获得极其强烈的美感。

（二）艺术鉴赏有何意义

《高山流水》（音频6-1）是中国十大古典名曲之一，与之相关有一个美丽感人的故事，那就是"高山流水遇知音"。讲的是俞伯牙和钟子期的故事。俞伯牙是春秋战国时代著名的琴师，琴艺高超，但遗憾的是很少有人能够鉴赏他的琴艺。一次俞伯牙乘船游览，面对清风明月，他思绪万千，于是又弹起琴来，琴声悠扬，渐入佳境。忽听岸上有人叫绝。这个人就是樵夫钟子期。无论是"志在高山"，还是"志在流水"，俞伯牙在曲中每表现某一主题或意象时，钟子期必能领会其意。俞伯牙非常高兴，于是两人结为朋友并约定明年此时此刻还在这里相会。第二年，俞伯牙如期赴会，但却久等子期不到。于是，俞伯牙就去钟子期所住的村子寻找。一打听才知道，原来钟子期已经去世了。俞伯牙听到这个消息后悲痛欲绝。他来到钟子期的坟前，抚琴一曲哀悼知己。曲毕，就在钟子期的坟前将琴摔碎，并且发誓终生不再抚琴。他悲伤地说："我唯一的知音已不在人世了，这琴还能弹给谁听呢？"这就是"知音"一词的来历，并且有了"高山流水遇知音""伯牙摔琴谢知音"的典故。

发生在遥远春秋时代的俞伯牙和钟子期的故事，美妙而完整地阐释了艺术鉴赏的意义：艺术家创作出来的艺术作品，必须通过鉴赏主体的鉴赏活动才能真正实现它的社会意义和美学价值。艺术需要有人鉴赏。如果没有人鉴赏，艺术家创作出来的作品再好也是没有意义的。钟子期死了，俞伯牙不再弹琴，因为已经没有人欣赏，从中我们可以看出艺术鉴赏的意义之所在。

中国人很早就懂得了这一道理。汉代末年《古诗十九首》中即有"不惜歌者苦，但伤知音稀"的诗句，贾岛吟成"独行潭底影，数息树边身"，他在《题诗后》中写道："二句三年得，一吟双泪流；知音如不赏，归卧故山秋。"所有这些都表现了诗人艺术劳动的艰辛、刻苦，说明好诗佳句得来不易，同时也说明作者多么渴望能有知音鉴赏自己的作品。

艺术史上还有一个著名的例子就是画家凡·高，他生前穷困潦倒，没有卖出过一幅画。因为同时代的人无法鉴赏凡·高的画，也就无法实现它的价值。是后来的观众发现了凡·高，肯定了凡·高的艺术价值。正是因为有了今天众人的鉴赏，凡·高的画才成为世界艺术的瑰宝。比如一幅名为《鸢尾花》（见图6-8）的作品，在其死后两年即1892年才卖了300法郎，但是在1988年拍卖出了5300万美元的价格。

图6-8　凡·高《鸢尾花》

接受美学认为，艺术作品的审美价值在欣赏过程中才能产生并表现出来。例如文学作品无人阅读，只是一叠印着铅字的纸张；雕塑作品无人欣赏，只是一堆无生命的石块，只有通过接受主体的再创造，才能使它们获得现实的艺术生命力。尤其是艺术作品的认知、教育、审美等诸多功能，都不能由作者或作品来实现，只能由鉴赏主体自己通过鉴赏活动来实现。

（三）我们怎样进行艺术鉴赏——艺术鉴赏的审美心理过程

既然艺术鉴赏是一种审美再创造活动，究竟是一种怎样的再创造呢？这个再创造的心理过程究竟是怎样的？有的教材中将这一过程划分为审美直觉、审美体验和审美升华，也有的将其分为直觉感受、解码建构、体验感悟三阶段，在这里我们把鉴赏的过程与艺术作品的层次相对应，认为它是一个由浅入深、由表及里的过程，一般说来，可以分为艺术语言的感知、艺术形象的重建和艺术意蕴的感悟三阶段。艺术鉴赏是一项复杂的审美活动，其实鉴赏的过程并非截然可分，我们所做的划分是为了研究与阐述的方便。

1. 艺术语言的感知

艺术语言的感知是指在艺术鉴赏过程中对艺术语言进行感受和理解。

艺术语言是指每种艺术门类所独特的表现方式与表现手段，使之区别于另一艺术门类并具有自己的美学特征和艺术特征。如绘画的艺术语言是线条，色彩，构图等；音乐的艺术语言是音符、音阶、节奏、旋律、和声等；舞蹈艺术的艺术语言是艺术化的人体动作；电影的艺术语言是影像、声音、剪辑；文学的艺术语言是语言文字……以建筑设计为例，我们随时都被包围在校园建筑之中，所以校园建筑给我们的审美感受就显得尤为重要。设计的艺术语言是功能、形态、色彩、材质、肌理等，在面对建筑设计作品时我们首先感知的是它的形态，功能，色彩，然后再走近些，看清它的表皮，所用材质、表面的肌理，再走进去体验它的空间等。（见图6-9、图6-10）

图6-9　王澍设计的中国美术学院象山校区1

图6-10　王澍设计的中国美术学院象山校区2

在这一阶段我们所需要调动的审美心理要素主要是注意与感知。注意就是心理活动对一定对象的指向和集中。指向性和集中性是注意的两个特点。注意的集中性，是指把主体的全部心理要素集中到所选择的事物之上。鉴赏艺术作品，显然离不开"注意"的心理功能。艺术鉴赏的最初阶段，就需要鉴赏主体的整个心理机制进入一种特殊的审美注意或审美期待状态，从日常生活的意识状态进入艺术鉴赏的审美心理状态之中，使主体从实用功利态度转变为审美态度。在将注意力集中到某一作品之后，紧接着就是调动我们的感知系统去感知它。艺术鉴赏活动的真正开始，应从感知艺术作品起。艺术作品首先是以特殊的感性形象作用于人们的感觉器官。艺术之所以区分为视觉艺术（如绘画）、听觉艺术（如音乐）和视听艺术（如电影），正是由于这些艺术门类采用了不同的艺术媒介和艺术语言，因而作用于人们不同的感觉器官。审美感知在表面上是迅速地和直觉地完成的，但它却是人的一种积极主动的心理活动，在感知的后面潜藏着鉴赏

主体的全部生活经验，还有着联想、想象、情感、理解等多种心理因素的积极参与。鉴赏主体以往的生活经验、文化修养和艺术欣赏经验都会对审美感知产生重要的影响。对于先锋艺术和实验艺术来说，艺术语言的感知往往更为重要。许多具有创新意识的艺术作品都首先在艺术语言上突围，甚至它们最大的成功就在艺术语言。因此，熟悉和理解艺术语言是艺术鉴赏的基本功，只有对艺术语言进行了感知和理解，才能进入艺术鉴赏的第二阶段即艺术形象的重建。

2. 艺术形象的重建

艺术形象的重建是指观众在艺术鉴赏过程中借助艺术语言，以自己的想象重新塑造艺术形象的过程，它以艺术作品里的艺术形象为原型，却又加入鉴赏者的个人经验和美学趣味，形成一个新的艺术形象。

艺术形象是用艺术语言塑造出来的具体可感的、具有概括性又具有更深层含义的形象。根据感知的方式不同可以分为视觉形象、听觉形象、文学形象、综合形象。艺术家在创造一个艺术形象的时候有他心中的形象，我们可以称为"原型"，然后把他心中的形象转化成艺术作品中的艺术形象。那么我们在进行艺术鉴赏的时候心目中的形象会不会跟艺术家心中的形象完全一样？举例来说：曹雪芹写了《红楼梦》，他在写作时心中有一个林黛玉的原型，你阅读完小说《红楼梦》后也会在你的心中塑造一个林黛玉的形象，你的这个形象跟曹雪芹心目中的形象是不是一样呢？我们的电影、电视都对林黛玉的形象进行了塑造（见图6-11、图6-12），这些形象与你心目中的林黛玉又是否一致呢？恐怕并不一致，曹雪芹心目中的黛玉只有一种，而读者心中的林黛玉有无数种，你的、我的、他的都是不一样的。一千个读者就有一千个林黛玉，每个人的想象都不一样，她的眉毛、眼睛、鼻子什么样，读者都会进行自己的想象。

在艺术形象的重建这一阶段我们所需要调动的审美心理要素主要是联想与想象。联想可以分为接近联想、相似联想、对比联想、因果联想、自由联想和控制联想等。联想在审美心理中有着不容

图6-11　陈晓旭饰演的林黛玉（1987版《红楼梦》）

图6-12　蒋梦婕饰演的林黛玉（2010版《红楼梦》）

忽视的地位和作用。通过联想，不仅使得艺术形象更加鲜明生动，而且能使感知的形象内容更加丰富深刻，从而使艺术鉴赏活动不只是停留在对艺术作品感性形式的直接感受上，而且能够更加深入地感受到感性形式中蕴含的更为内在的意义。想象是指人脑中对已有表象进行加工改造而创造新形象的过程。想象的基本材料是表象，但想象的表象与记忆的表象不同。艺术创作不能离开想象，艺术鉴赏离开了想象也同样无法进行。想象可以分为创造想象和再造想象两种类型。

对于艺术作品，艺术语言仅仅是表达手段，

用以塑造艺术形象的媒介，艺术鉴赏也是如此，它借助艺术语言，通过想象重建艺术形象。它以艺术作品中的艺术形象为原型，却又加入了观众的个人经验和美学趣味，形成了一个新的艺术形象。这个观众重建的新的艺术形象与艺术家塑造的艺术形象又不会完全一致，而是会产生变异。这种变异有时是顺向的，符合艺术鉴赏规律，能赋予艺术形象以新的美学意味和思想内涵；有时则可能是逆向的，与艺术家的创作意图南辕北辙，形成一种误解，如果存在误解，则会影响到对作品的意蕴体悟。

总之，艺术形象的重建是一个复杂的心理过程，不能粗暴简单地对待艺术读解，只有符合艺术规律地重建艺术形象，才有可能进入艺术鉴赏的最高境界——艺术意蕴的体悟。

3. 艺术意蕴的体悟

艺术意蕴的体悟是指对艺术意蕴的体会与领悟，是艺术鉴赏过程中的最高审美体验。

艺术意蕴是指深藏在艺术作品中的内在含义或意味，是艺术作品呈现的一种形而上美感，有的表现为哲理性思考，有的表现为艺术意境，有的表现为独特韵味甚至禅机。总之，这是一种只可意会、不可言传的审美体验。面对这种不可言说的艺术意蕴，我们无法用理性语言来表述，只能以心灵去体验。艺术意蕴体悟所达到的审美体验呈现为共鸣与顿悟，往往表现为如痴如醉、物我两忘、心有灵犀、心领神会、豁然开朗的艺术境界。

词语解析：意境

意境是指抒情性作品中所呈现的那种情景交融、虚实相生的形象系统，及其所诱发和开拓的审美想象空间。它同文学典型一样，也是文学形象的高级形态之一。如果典型是以单个形象而论的话，意境则是由若干形象构成的形象体系，是以整体形象出现的文学形象的高级形态[1]。

所谓共鸣就是在艺术鉴赏中，鉴赏主体在艺术语言感知和艺术形象重建的基础上，进而深深

[1] 童庆炳.文学理论教程［M］.北京：高等教育出版社，2008：217.

地被艺术作品所感动、所吸引，以至于达到忘我的境界，使鉴赏主体与艺术形象之间契合一致、物我同一，物我两忘。不同的时代、阶级、民族的鉴赏者，在鉴赏同一部艺术作品时可能会产生相同或相近的艺术感受，也可以称作共鸣。共鸣是鉴赏过程中情感、想象等多种心理功能达到最强烈程度的表现，同时也离不开对作品意蕴的深入感受和理解。比如卜桦创作的Flash动画作品《猫》（见图6-13、视频6-1）只有短短的5分钟时间，但却让每一个看过的人都为之感动，热泪盈眶。有网友留言说："短短几分钟的作品，能让我，一个大男人流泪……作为一个美术作品的影响力来说，足矣。谢谢你的创作。"还有网友说："看了八遍，哭了八遍……"《猫》的故事十分简单，一对猫妈妈和猫孩子相依为命，尽享天伦之乐，但是突降横祸，猫妈妈被歹徒暗算，原先懦弱的猫孩子为了挽回母亲的生命，毅然决然地冲入地狱，以命相拼，最终感动了上苍，母子重又团聚在一起。《猫》通过一个凄怆哀婉的故事，把人类的亲情刻画得感人至深。亲情是全人类的共同情感，能超越种族、年龄、国界，引起所有人强烈的情感共鸣。

词语解析：Flash

Flash是美国的Macromedia公司于1999年6月推出的优秀网页动画设计软件。它是一种交互式动画设计工具，用它可以将音乐、声效、动画以及富有新意的界面融合在一起，以制作出高品质的网页动态效果。

顿悟是一种突然的颖悟，是艺术鉴赏过程中鉴赏者对艺术作品的理解所产生的豁然开朗的瞬间飞跃。当人们对问题感到百思不得其解时，突然看出问题情境中的各种关系并产生了顿悟和理解，犹如"踏破铁鞋无觅处，得来全不费功夫"。其特点是突发性、独特性、不稳定性、情绪性。顿悟一般多发生于哲理性强或艺术意境很高深的作品里，它要求作品的意蕴深厚，能有可让人悟的东西，同时也要求鉴赏者有悟性，二者达到契合才会产生顿悟

图6-13 卜桦《猫》

卜桦（1973— ），自由艺术家，1995年毕业于中央工艺美术学院，后赴荷兰艺术学院进修半年。2001年接触到Flash这种艺术形式，便开始创作Flash动画。2002年6月至11月，卜桦的《猫》《木偶戏》等作品传到网络上，给人耳目一新的感觉。《猫》被称为中国Flash作品的里程碑之一。

现象。

在这一阶段我们所需要调动的审美心理要素主要是情感与理解。情感是对客观现实的一种特殊的反映形式，是对客观事物是否符合人的需要产生的一种复杂的心理反应，是主体对待客体的一种态度。艺术鉴赏活动中，情感总是以注意和感知作为基础。艺术鉴赏中的情感又与联想和想象密不可分。一方面，联想和想象常常受到鉴赏主体情感的影响；另一方面，这种联想和想象又会进一步强化和深化情感。因此，鉴赏中的联想与想象总是以情感作为中介。理解是艺术鉴赏审美心理中不可缺少的组成部分，这是因为，艺术作品不仅具有感性的形式和生动的形象，而且还有内在的寓意和深刻的意蕴，并且常常具有朦胧性和多义性的特点，大多是一些说不清、道不明，只可意会的道理。因此，在艺术鉴赏中，必然是情感体验与欣赏判断的结合，是感性因素与理性因素的结合。

任何门类艺术作品的最高层次都是艺术意蕴，艺术鉴赏过程的最后一站便是艺术意蕴的体悟。但是，一方面，并不是所有的艺术作品都有艺术意蕴，只有优秀的艺术作品才具有意蕴；另一方面，如果鉴赏者能力不及也并不一定能体悟到优秀作品中的这种意蕴，所以，并非所有艺术鉴赏都能达到艺术意蕴的体悟这一最高审美境界。

（四）如何培养与提高艺术鉴赏力

是不是所有人都能对所有艺术样式进行鉴赏呢？答案是否定的。要鉴赏一种特定的艺术样式需要相应的鉴赏能力，如果没有这种能力就不能很好地进行鉴赏。马克思说："对于不辨音律的耳朵来说，最美的音乐也毫无意义。"中国古语"对牛弹琴"形象地说明了艺术鉴赏能力在艺术鉴赏中的重要性。艺术修养与鉴赏能力的培养与提高涉及许多方面，而且不是一蹴而就的，但我们可以从以下几个方面入手来逐步提高自己的艺术鉴赏力。

1. 大量鉴赏优秀的艺术作品。

我们常说"熟读唐诗三百首，不会作诗也会吟"，还有一句话叫作"观千剑而后识器，操千曲而后晓声"，多听音乐就能培养和提高耳朵的音乐感；多看绘画就能训练和发展眼睛的形式感；文学作品读得多了，读得熟了，也就有了比较，有了鉴别和鉴赏。尤其是大量地、经常地鉴赏优秀的艺术作品，直接有助于人们艺术修养与鉴赏力的培养与提高。

2. 熟悉和掌握艺术的基本知识和规律。

艺术鉴赏的思维方式是一种形象思维而非科学思维。科学思维是抽象、逻辑的、推理的思维，而艺术的思维是形象的、具体的、非逻辑的，要按照艺术思维的规律来鉴赏艺术，否则就要闹笑话。艺术可以夸张，可以变形，可以采用大量的修辞手法与艺术技巧，所以李白才有"白发三千丈，缘愁似个长"，苏轼才有红色的竹子，毕加索才有立体多面人。如果以科学的尺度来衡量，这一切都将被宣判为错误。因此，要多读艺术史和艺术理论的书籍，熟悉和掌握艺术的基本知识和规律。

3. 学习其他历史、文化知识，提高综合文化修养。

任何艺术都不是一种孤立的存在，它往往和历史、文化有着千丝万缕的联系，我们在鉴赏艺术作品时往往有这样的体会，在鉴赏本国文化背景下产生的作品时，通常具有熟悉感更容易介入和理

解，而面对外国文化背景下的艺术品时我们通常具有陌生感，难以理解，这是因为我们缺乏对其文化背景的了解。我们看一幅画也要了解它的背景文化和与之相关的历史知识，才能更深刻地理解它。比如北宋张择端的《清明上河图》是我们很熟悉的一幅中国画，但看到此画的外国人非常惊讶地发现如此众多的人物中竟然很少出现女性，如果了解中国古代的社会和历史文化状况就不会大惊小怪了。在古代，孔子的理论是女子要遵从"三从四德"，其中有一条意思是"大门不出，二门不迈"，即说女子待在家里不出门便是德，所以古代女子一般不出门，而《清明河上图》画的又偏偏是一幅集市繁华的景象，这就不能不少见女子在其中了。

4. 积累丰富的生活经验与生活阅历。

有些艺术内容需要到达一定的年龄，有一定的经历，才能懂，生活经验越丰富、越深刻，越有助于对艺术作品的审美鉴赏。辛弃疾《丑奴儿》中写到的"少年不识愁滋味，爱上层楼。爱上层楼，为赋新词强说愁。而今识尽愁滋味，欲说还休。欲说还休，却道天凉好个秋！"正说明年龄与经历的不同，对人生的认识与理解也会不同。"少年莫漫轻吟味，五十方能读杜诗"，说的正是这一道理。郭沫若谈鉴赏屈原的《离骚》时曾说，小时候就能背诵《离骚》，但并不知道写的什么内容，直到老年之后重读《离骚》，深深被《离骚》的精神所打动，并且认为屈原是文学史上第一个最伟大的诗人。这就说明人生经验和阅历对丰富人的文学知识与修养、提高艺术的鉴赏能力有着重要的作用。不同年龄阶段对于情感的理解是不一样的，随着年龄与生活经验及生活阅历的增加，对于艺术作品的理解会更加深刻。这也说明艺术鉴赏力有一个后天培育的过程。

5. 自觉接受美育与艺术教育。

美育与艺术教育在培养和提高艺术鉴赏力方面具有特别重要的地位与作用。美育与艺术教育作为一个独立或专门的领域，就是要通过培养与提高人们敏锐的感知力、丰富的想象力和审美的理解力，从而使人们形成健全的审美心理结构。美育与艺术教育不但重视培养提高鉴赏者个体的艺术修养和鉴赏能力，而且重视培养提高全社会群体的艺术鉴赏水平，提高广大群众的艺术鉴赏力。

三、艺术批评有何作用

（一）什么是艺术批评

艺术批评是围绕着艺术作品，从一定的审美和价值观念出发，采用一定的批评标准对艺术作品、艺术家的艺术思想以及一切艺术活动和现象进行理性分析和科学评价的创造性文化活动。

艺术批评的对象包括一切艺术现象，诸如艺术作品、艺术运动、艺术思潮、艺术流派、艺术风格、艺术家的创作以及艺术批评本身等，其中心是艺术作品。艺术批评既可以指一种活动，也可以指这种活动的结果。艺术批评离不开艺术鉴赏，但二者有根本的区别。艺术鉴赏带有更多的感性活动的特点，艺术批评则是以理性活动为特征的科学分析、论断活动。

人类社会自有了艺术以来，就产生了艺术批评。一位原始人唱了一首歌，另外一位说"真难听"或"很好听"，这就是最早的艺术批评，这另一位可以称得上是印象批评的鼻祖。在现代社会，我们几乎每个人都在许多时刻担任着艺术批评者的角色：选择一部电影或是调换电视频道以寻找更好的节目，都包含有批评的行为。当我们赞叹一栋建筑物或一座雕塑时，我们也是批评者。我们是如何具备批评鉴定的资格的？怎样的训练使我们得以不时对电影、音乐、建筑、雕塑等艺术作出批评？经验是其中的一个因素。在我们能记事前，我们就去电影院看过电影、听过电台音乐、看过电视。我们一生难免都要接触各种艺术，如会看到各种建筑，会对汽车和家具的工业设计有所反应甚至选择，会看到公共场合的雕塑。我们处在一个充满艺术品的大背景中，它常使我们毫不犹豫地做出批评性的判断。但是我们也会发现，这种批评离真正的负责任的艺术批评还存在很大的差距。职业批评家是一项事业，优秀批评家的薪水很高，他们的作品发表在一流报纸上，比如美国的《纽约时报》《旧金山时报》《洛杉矶时报》和芝加哥论坛，中国的批评家的评论文章通常发表在《艺术评论》等杂志上，当

然还有互联网上。真正的艺术批评具有科学性与艺术性的双重特点。艺术批评家需要在艺术鉴赏的基础上，运用一定的哲学、美学和艺术学理论，对艺术作品和艺术现象进行分析与研究，并且做出判断与评价，为人们提供具有理论性和系统性的知识。所以，艺术批评是一种偏重于理性分析的科学活动。同时，艺术批评文章也应当具有艺术的感染力，才能真正打动读者，说服读者，真正发挥批评的作用。从某种意义上讲，艺术批评是一门科学，也是一种文艺体裁。优秀的艺术批评文章不仅应当逻辑清晰、论证严谨，而且应当文字优美、生动感人，给人们一种特殊的美感享受。

（二）艺术批评有何作用

艺术批评作为艺术鉴赏的深化和发展，在艺术生产中发挥着重要的作用。主要体现在以下三方面。

1. 帮助人们更好地鉴赏艺术作品，提高鉴赏能力和鉴赏水平。

批评的目的在于通过对艺术品进行思考，来学习如何更密切、更愉悦地欣赏它。如果一件艺术品在本质上是形式与内容的有机结合，那么好的批评会使我们对艺术品形式的洞见和内容的理解更趋敏锐，好的鉴赏力有助于我们看见那些对理解艺术品主旨至关重要的东西。如仅以电影评价为例，20世纪80年代中期我国各种电影报刊曾经一度达到四百种之多，其中《大众电影》（见图6-14）等刊物发行量曾经高达百万份，同时，群众性的影评活动也在全国城乡广泛开展，提高了广大观众的电影审美水平，促进了新时期电影艺术的蓬勃发展。如今《看电影》（见图6-15）、《环球银幕》（见图6-16）、《电影世界》（见图6-17）等影视刊物的繁荣使观众有了更多提升自己影片鉴赏能力的好帮手。

图6-15　《看电影》封面

图6-16　《环球银幕》封面

图6-14　《大众电影》封面

图6-17　《电影世界》封面

2. 通过对艺术作品的评价，形成对艺术创作的反馈。

艺术创作是一种复杂的精神生产，艺术家需要广大读者、观众、听众和批评家的帮助才能深刻地认识自己，不断地提高自己，攀登艺术的高峰。每个参与制作一部舞台剧、一部电影或是一场音乐会的人都会热切地浏览第二天早晨的报纸或网络，看一看评论家都说了些什么。如果评论是正面的，人们就会为批评者的见识和敏锐的感觉喝彩；如果评论是负面的，有些艺术创作者可能会难以接受，但真正的艺术家会努力改善自己的不足，从中吸取前进的动力。就像伟大作家曹雪芹在巨著《红楼梦》的写作过程中边听取意见，边修改提高，"披阅十载，增删五次"，尤其是脂砚斋的评点更为增色不少，据"脂评"的批评透露，"秦可卿之死"这一段故事，曹雪芹也是根据他的意见进行了修改的。

3. 丰富和发展艺术理论，推动艺术科学的繁荣发展。

一般来讲，艺术学的主要内容包括艺术理论、艺术史和艺术批评三方面。艺术批评的主要任务是对艺术作品的分析和评价，同时也包括对于各种艺术现象（如思潮、流派）的考察和探讨。一方面，艺术批评必须以一定的艺术理论作指导，也要利用艺术史研究提供的成果；另一方面，艺术批评也总是通过分析新作品，评论新作家，发现新问题，总结新经验，从而不断丰富和发展艺术理论和艺术史的研究成果，使艺术理论和艺术史从现实的艺术实践中不断获取新的资料和新的素材。

思考讨论

当今"艺术批评"遭到越来越多的质疑，或认为其中充斥吹捧虚夸气息，或讥讽批评言论和艺术实践脱节，无法对艺术创作、艺术市场产生正面引导作用，进而，连艺术批评存在的意义也变得可疑起来。有人认为解决批评无力问题，必须让批评非职业化，不能让批评家靠批评吃饭，否则就会被金钱所左右，艺术创作也一样。你如何看待这个问题？

拓展阅读

王美艳. 艺术批评学 [M]. 北京：北京大学出版社，2011.

网站资源

艺术批评家网 http://www.ysppj.com/
中国艺术批评网 http://www.zgyspp.com/

四、为什么要进行艺术教育

（一）什么是艺术教育

艺术教育由艺术与教育两个词组成，按照其侧重点的不同可以分为艺术取向的艺术教育和教育取向的艺术教育。

艺术取向的艺术教育着眼点在于艺术，从艺术本位出发，以教育为手段，延续和发展艺术文化。艺术作为一种文化要传承和延续，就必须依靠教育。艺术教育是伴随着艺术的产生而产生的，我们可以想象一下，在原始社会，一个原始人制作了一件陶器，并在陶器表面绘上好看的花纹，于是他把这种技艺教给他的孩子或身边的人，这就完成了一次艺术教育，使得制陶的技艺传承并发展下去，所以说艺术要发展延续就离不开艺术教育。

教育取向的艺术教育着眼点在于教育，以艺术作为教育的媒介，追求一般教育学意义的功效。任何学科教育都是由学科本体和教育功能构成的。学科本体是指该学科的知识与技能体系；教育功能则是该学科对人的心智和身心的良性影响，学科本体是基础，支撑学科教育，没有学科本体就没有学科教育；教育功能是其生发的结果，没有教育功能，学科教育作为教育门类的价值和意义就会下降。学科本身的特征会自然地导致人的身心发生变化，如数学的学习能使学习者形成缜密的思维和一丝不苟的精神，艺术则能培养学习者细致的观察力、丰富的想象力和旺盛的创造力。

因此，艺术教育的完整含义是以教育为手段，

向学生传授一定的艺术知识和技能,发展和传播艺术文化;以艺术为媒介,通过艺术教学培养学生的道德情操和审美能力,发展智力和创造力,获取一般教育学意义的功效。

艺术教育按照不同的标准可以划分成很多类型,如按场所不同可划分为学校艺术教育、社会艺术教育、家庭艺术教育。按照年龄来划分可分成少年儿童艺术教育、成人艺术教育、老年艺术教育。按照目标来划分可以分为专业艺术教育和普通艺术教育——在大、中专学校的艺术专业,以培养艺术家或专业艺术人才所进行的各种理论和实践教育,我们可以称为专业艺术教育;而在大、中专学校的非艺术类专业和中小学所进行的以提高学生素质、培养全面发展的人为目标的艺术教育,我们称为普通艺术教育。

专业艺术教育与普通艺术教育具有以下几方面的区别。

1. 培养目标的区别

专业艺术教育的培养目标是各类艺术专门人才,如美术学院培养画家,设计学院培养设计师,音乐学院培养歌唱家、演奏家,电影学院培养演员、导演、编剧、摄影师等,并以此满足社会物质与文化的需要,学生以某种专业技能获取社会职业。而普通艺术教育的培养目标在于对人的素质培养,对学生的未来社会职业不具有决定性,但具有间接和隐性作用。比如,在其他条件相同的情况下,具有艺术素养的人完成某些工作的效率更高,这些学生被社会选择的机会更大。

2. 着眼点的区别

专业艺术教育的着眼点在于艺术本体,是艺术取向的艺术教育,其目的在于传播艺术知识和技能,发展艺术文化。尽管在专业训练的过程中也会引起学生心理组织、精神状态等方面的良性变化,但仅仅是作为一种副产品的效果。而普通艺术教育的着眼点在于通过艺术活动完善人格,是教育取向的艺术教育,虽然也包括一定的艺术技能与知识的传授,但更重要的是通过艺术活动达到完善学生人格的目的,在此艺术只是工具而不是目的。

3. 教育对象的区别

专业艺术教育的教育对象是少数经过挑选的有强烈兴趣和较强基础的学生,由于其任务是培养专业的艺术人才,因此,要进入大学的艺术类专业学习,除了要参加全国统一的文化科目考试之外,还要参加额外的专业课考试,以筛选那些具有强烈兴趣,并具有一定艺术潜能和基础的学生作为培养对象。普通艺术教育作为一种全民的素质教育,其教育对象是面向全体学生。

4. 教育内容的区别

专业艺术教育的教育内容是向精度与深度发展,因而其教学内容的专业划分十分精细,而且深入各个艺术学科的内部构成中,如中国画、油画、雕塑等,在这些学科领域下又细分为更小的支系,在教学时间上也往往延续数周的时间集中学习。普通艺术教育的教育内容是做一般性的了解与尝试,其教学内容一般包容了所有的门类,并且在教学时数上受制于各个学校的教学计划与条件。

5. 评价标准的区别

专业艺术教育的评价标准是以专业知识与技能接受社会选择,因此,教学的效果和质量将直接受到社会的检验和评价。普通艺术教育的评价标准具有模糊性,其效果不是那么显而易见。在本节后面的讨论中我们所说的艺术教育更多的是指广义的全民的普通艺术教育。

(二)艺术教育与素质教育、美育的关系

1. 美育是素质教育的重要组成部分

美育是指培养学生认识美、爱好美和创造美的能力的教育,也称审美教育或美感教育。

美育理论体系的建立,包括"美育"(即"审美教育")概念,由18世纪德国美学家席勒正式提出。席勒在《美育书简》中首次提出了"美育"这一概念,系统阐述了他的美育思想。席勒不限于仅仅从道德教育特殊方式的角度来看待美育,而是从自然与人、感性与理性等基本哲学命题出发,从改变近代人的存在方式,使人重新获得自由、和谐、全面的发展,实现人性的复归这一更加广阔的领域来论述美育。我国最早公开将美育与德育、智育相提并论来提倡美育的是清末学者王国维(见图6-18),尤其是中国近代教育家蔡元

培（见图6-19）更是大力倡导美育，把美育确定为其新式教育方针的内容之一，并且提出了一系列美育实施设想，对美育的本质、内容、作用和实施美育的途径做了较系统的研究和阐述。蔡元培还提出了"以美育代宗教"的主张，认为这是人类文化发展的必然趋势。他把西方康德、席勒的思想和中国古代美育传统糅合到一起，形成了自己的美育思想。

图6-18　王国维

王国维（1877—1927），我国近现代在文学、美学、史学、哲学、古文字、考古学等各方面成就卓著的学术巨子，国学大师。

图6-19　蔡元培

蔡元培（1868—1940），革命家、教育家、政治家。中华民国首任教育总长，1916年至1927年任北京大学校长，革新北大，开"学术"与"自由"之风，提出"以美育代替宗教"的观点。

素质教育是指一种以提高受教育者诸方面素质为目标的教育模式，它重视人的思想道德素质、能力培养、个性发展、身体健康和心理健康教育等各个方面。与应试教育相对应，在人的全面发展教育和素质教育中，美育占有重要地位，是实施素质教育不可缺少的组成部分。1999年《中共中央国务院关于深化教育改革全面推进素质教育的决定》的颁布标志着中国决定改革应试教育的弊端，全面推进素质教育的决心。在这一《决定》中的第一条"一、全面推进素质教育，培养适应二十一世纪现代化建设需要的社会主义新人"中第六小点即明确了美育在素质教育中的作用和在学校教育中的地位："六、美育不仅能陶冶情操、提高素养，而且有助于开发智力，对于促进学生全面发展具有不可替代的作用。要尽快改变学校美育工作薄弱的状况，将美育融入学校教育全过程。"

美育在素质教育中的基本任务是通过审美、创美实践活动，帮助人们树立正确的审美观，培养对自然美、社会美和艺术美的感受、理解、想象力和创造力，完善审美心理结构，促进身心健康发展。

2. 艺术教育是美育的核心

美育的核心是艺术教育。美育要通过各种艺术以及自然界和社会生活中美好的事物来进行。虽然美学理论关于美的形态有自然美、社会美、艺术美的划分，实施美育的途径又有家庭教育、学校教育、社会教育的区分，但普遍认为艺术教育是实施美育的主要手段。由于艺术具有认知、教育、审美等独特的功能和作用，具有以情感人、潜移默化、寓教于乐等特点，使得艺术成为审美教育的主要内容和主要方式。艺术美作为美的集中表现形态，它对提高创造美的能力、培养人的审美理想、促进人的全面发展等方面，有着极其重要的意义。

当前，艺术教育已经全面进入学校教学体系。从世纪之交开始的中国基础教育改革已经取得多方面的成效，比如全日制义务教育艺术类（美术、音乐等）课程标准的颁布与实施，大大改变了以往艺

术教育在中小学教育中可有可无的地位，成为与其他学科同等重要的教学科目。

在此之后，对于高校的艺术教育，中华人民共和国教育部办公厅2006年3月8日颁布了教体艺厅〔2006〕3号文件，其主要内容为《全国普通高等学校公共艺术课程指导方案》，这一方案规定了高校公共艺术课程的课程性质、课程目标、课程设置及实施保障。《全国普通高等学校公共艺术课程指导方案》中明确提出公共艺术课程的课程目标是："在普通高等学校公共艺术课程的学习实践中，通过鉴赏艺术作品、学习艺术理论、参加艺术活动等，树立正确的审美观念，培养高雅的审美品位，提高人文素养；了解、吸纳中外优秀艺术成果，理解并尊重多元文化；发展形象思维，培养创新精神和实践能力，提高感受美、表现美、鉴赏美、创造美的能力，促进德智体美全面和谐发展。"[1]并且规定："每个学生在校学习期间，至少要在艺术限定性选修课程中选修1门并且通过考核。对于实行学分制的高等学校，每个学生至少要通过艺术限定性选修课程的学习取得2个学分；修满规定学分的学生方可毕业。艺术限定性选修课程包括《艺术导论》《音乐鉴赏》《美术鉴赏》《影视鉴赏》《戏剧鉴赏》《舞蹈鉴赏》《书法鉴赏》《戏曲鉴赏》。任意性选修课程包括：作品赏析类，如《交响音乐赏析》《民间艺术赏析》等；艺术史论类，如《中国音乐简史》《外国美术简史》等；艺术批评类，如《当代影视评论》《现代艺术评论》等；艺术实践类，如《合唱艺术》《DV制作》等。"

（三）艺术教育与人的全面发展有何关系

艺术教育古已有之。从西周开始，我国就有了较为完备的教育制度。在西周形成了奴隶制的官学体系（官学又有国学和乡学之分，并各自形成等级有别、递进有序的教育网络），教学内容是以礼乐为中心的六艺教育。六艺即"礼、乐、射、御、书、数"，是一种和谐的发展，全面的教育思想，其中"乐"就是艺术教育；古希腊雅典的教育被后世称为"自由教育"或"完全教育"。美育，在当时被称为缪斯教育。雅典的儿童在7～14岁进入文法学校和弦琴学校同时学习。由此可见，无论是西方还是中国，在教育的最早发展阶段都将全面发展作为一种教育理想来进行追求。

人的全面发展离不开艺术教育。进入现代社会，艺术教育或美育就显得更加不可或缺。德国哲学家席勒在其《美育书简》中讨论了艺术教育与人的发展。认为工业文明捣毁了人性的和谐，带来了人的异化现象。职业分工把人限制在一种固定位置上，使个人和社会之间形成对抗。人性也发生了感性与理性、物质与精神、现实与理想、心与身、本能与意志等方面的分裂。面对人的异化，席勒提出审美教育，审美教育的核心是艺术教育。因为艺术能使人在精神和身体上都得到自由，灵与肉、意志与本能、感性与理性等对立的方面都能达到和谐。"只有当人在充分意义上是人的时候，他才游戏；只有当人游戏的时候，他才是完整的人。"席勒认识到了艺术教育对人的完整、人性的和谐的重要意义。

马克思在《1844年经济学—哲学手稿》中论述了艺术与人的全面发展的关系。他认为人应该得到全面发展，但是，异化劳动关系阻碍了全面发展。在分工越来越细的现代社会，劳动成为一种维持生计的手段，强制劳动使人变成了机器，丧失了主体精神，也就失去了审美愉悦。一个全面发展的人应该是自由的人，劳动是人的本质力量的对象化，而不是维生的手段，只有这时，人才能从社会分工中逃离出来，自由自在地进行审美活动——劳动者和艺术家不再分离，每个人都是艺术家。

德裔美籍哲学家、美学家、法兰克福学派理论家马尔库塞把艺术与人性解放联系起来。他认为现代工业社会技术进步给人提供的自由条件越多，给人的种种强制也就越多，这种社会造就了

[1] 教育部办公厅关于印发《全国普通高等学校公共艺术课程指导方案》的通知，http://www.moe.gov.cn/publicfiles/business/htmlfiles/moe/moe_624/201001/xxgk_80347.html.

只有物质生活，没有精神生活、没有创造性的麻木不仁的单面人。他试图在弗洛伊德文明理论的基础上，建立一种理性的文明和非理性的爱欲协调一致的新的乌托邦，实现"非压抑升华"。他认为艺术是对抗异化、反抗压抑的有力方式。异化劳动是压抑人的力量，而艺术则是促进人性完善的："确实，有一种工作能提供高度的力比多满足，从事这种工作是令人愉快的。艺术工作是真正的工作，它似乎产生于一种非压抑性的本能丛，并且有一种非压抑性的目标。"[1] 因此，艺术是对压抑性文明的反抗。

爱因斯坦曾讲过，在科学领域和艺术领域里对真、善、美的不断追求，照亮了他的生活道路，对艺术的爱好，丰富和培育了他的感知力、想象力和创造力。诺贝尔奖得主、著名物理学家李政道教授1993年在北京炎黄艺术馆召开的科学与艺术研讨会上有一句名言："科学与艺术是一个硬币的两面，谁也离不开谁。"

综上所述，艺术教育对培养全面发展的人具有重要作用。艺术教育作为美育的核心内容，它对人们道德的完善和智力的开发也将产生深远的影响，它可以丰富人的想象力，发展人的感知力，加深人的理解力，增强人的创造力，培养全面发展的人。

核心概念

艺术传播，艺术鉴赏，艺术批评，艺术教育，专业艺术教育，普通艺术教育，美育，素质教育

巩固练习

1. 艺术传播的方式有哪些？
2. 如何理解艺术鉴赏的性质与意义？
3. 艺术鉴赏的审美心理过程可以分为哪几个阶段？
4. 艺术批评有何作用？
5. 专业艺术教育与普通艺术教育有何区别？

拓展阅读

1. 朱光潜. 谈美 [M]. 桂林：广西师范大学出版社，2004.
2. 理德. 通过艺术的教育 [M]. 长沙：湖南美术出版社，1995.
3. 罗恩菲德. 创造与心智的成长 [M]. 长沙：湖南美术出版社，2002.

课后延伸

1. 选择自己感兴趣的艺术作品进行鉴赏实践，对作品中的艺术语言、艺术形象、艺术意蕴进行感知、重建与体悟，口述出来与你的同学交流或写成文字。
2. 选择自己感兴趣的艺术门类，选修《音乐鉴赏》《美术鉴赏》《影视鉴赏》《戏剧鉴赏》等课程，进一步提高自己的艺术鉴赏能力，形成对艺术鉴赏强烈与持久的兴趣，并在积极的艺术鉴赏实践中获得审美享受，提升生活质量与人生境界。

[1] ［德］马尔库塞. 爱欲与文明 [M]. 上海：上海译文出版社，1987：59.

下 编
艺术形态

艺术起源于原始社会,其产生之初并没有分类的问题。当时的艺术类型非常简单,一种是绘画、雕塑等美术作品;另一种是舞蹈、音乐、诗歌的合体。随着社会发展,艺术逐渐成为专门的精神生产,于是,诗歌、音乐、舞蹈开始独立为三种艺术形式,新的艺术样式不断生成,如古希腊早在公元前5世纪就产生了戏剧,中国戏剧在元代达到一个高峰期。再后来,摄影、电影、电视艺术伴随着科技的发展而出现,当然,一些新的艺术形式仍然在生成之中。

艺术分类是艺术学的一个重要问题,但是如何对艺术进行分类却是众说纷纭。也有人认为艺术不可分,如意大利美学家克罗齐曾说:"讨论艺术分类与系统的书籍若是完全付之一炬,那也绝对不是什么损失。"任何艺术分类的方法都只具有相对的意义。因为艺术形态(也可称为艺术样式、艺术种类、艺术门类或艺术类别)之所以成为一种独立的艺术形态,必然与其他艺术形态有不同之处,所以,真正认识艺术的特性还须单独研究艺术形态,如绘画、雕塑、音乐、舞蹈、电影、电视、戏剧等,而且最重要的是,我们无论是在创作还是在欣赏艺术作品的时候,面对的都是具体的绘画作品、音乐作品等。所以本书在撰写过程中,以独立的艺术样式如绘画、雕塑、音乐等来探讨其艺术特性,因为每一艺术形态的独立特性,这才是一种艺术形态之所以成立的核心本质。

艺术形态不是一成不变的,它也有生成、发展和衰亡的过程,有的时间长,有的时间短,但都有一个生命运动的周期。旧的艺术形态走向衰落,新的艺术形态不断生成,这是艺术史上一条普遍的规律。如今,随着社会发展,艺术领域出现了很多新的艺术形态,如行为艺术、装置艺术等,对于这些无法归入传统艺术形态的艺术样式,由于还没有真正稳定下来,我们暂且将它们另辟一讲,归入"新形态艺术"之中。

第七讲
建筑与园林艺术

阅读提示：

通过本讲的阅读与学习，你能够：

1. 了解建筑与园林艺术的含义类别、审美特征等常识；
2. 掌握建筑与园林艺术的艺术语言与鉴赏方法；
3. 知道进一步探索建筑与园林艺术的方法和途径；
4. 结合艺术作品的赏析，体验建筑与园林艺术对你生活环境与生存空间产生的作用和影响。

一、"诗意地栖居"——建筑艺术

没有哪一种艺术如建筑一样与我们的关系这样密切，我们时时被它拥入怀中。建筑物持续地围攻着我们，我们唯一而且也是暂时逃避的出路，就是逃往那日益难以企及的荒野。我们可以合上小说、关掉音乐、拒绝戏剧和舞蹈、在电影院里睡觉、在一幅画或一座雕塑面前闭上眼睛，但是我们不能长时间地离开建筑物，就算在荒野中亦是如此。然而，幸运的是，有些建筑物本身就是艺术品——建筑艺术，这些建筑吸引着我们，而不是让我们想逃离或是让我们无视它的存在，它们使我们生活的空间变得更加适合于生活，使我们的肉体和灵魂得以"诗意地栖居"。

> **思考讨论**
>
> 1. 从周围的建筑物中挑出一个让你觉得丑陋的建筑，并说明你是为何作出这个判断的。
> 2. 以公寓、校舍、办公楼、加油站、超市、街道、桥梁为对象，挑出一个让你觉得美的建筑，并说明判断的依据。

（一）建筑艺术的含义与类别

建筑是建筑物和构筑物的总和，英、法文为Architecture，原意是"巨大的工艺"，建筑艺术是运用一定的物质材料和技术手段，根据物质材料的性能和规律，并按照一定的美学原则去造型，创造出一个既适宜于居住和活动，又具有一定观赏性的空间环境的实用艺术。但建筑艺术并不等于建筑技

术，建筑技术是指为了克服地心引力而使用的结构体系，包括支撑体系、抗拉体系和盖顶体系三大体系，它依据结实实用、牢固安全的原则。而建筑艺术是依附于建筑技术之上，按照美的规律创造出来的具有较高文化价值和审美价值的形式体系，它依据的是审美性和艺术性原则。

> **词语解析：实用艺术**
>
> 这是按艺术作品使用的媒介材料和表现手段来对艺术形态进行的分类，将整个艺术区分为五大类别，即实用艺术（建筑、园林、工艺美术与现代设计）、造型艺术（绘画、雕塑、摄影、书法）、表情艺术（音乐、舞蹈）、综合艺术（戏剧、戏曲、电影、电视、动漫）和语言艺术（诗歌、散文、小说）等。"实用艺术"，指实用与审美相结合的表现性空间艺术，主要包括建筑艺术、园林艺术、工艺美术与现代设计等。实用艺术最基本的特征就是实用原则与美观原则相结合，既有实用价值，又有审美价值。

建筑艺术的类别复杂而繁多，从不同的角度来分大体上有这样5类。

（1）从使用的角度来分，有住宅建筑、生产建筑、文化建筑、园林建筑、纪念性建筑、陵墓建筑、宗教建筑等。

（2）从使用的建筑材料来分，有木结构建筑、砖石建筑、钢筋水泥建筑、钢木建筑等。

（3）从民族风格上来分，有中国式、日本式、伊斯兰式、意大利式、英吉利式、俄罗斯式等。

（4）从时代风格上来分，有古希腊式、古罗马式、哥特式、文艺复兴式、古典主义式等。

（5）从流派上来分类，就更多了，仅第二次世界大战以后西方就有历史主义、野性主义、新古典主义、象征主义、有机建筑、高度技术等不胜枚举的流派。

（二）建筑艺术的艺术语言

建筑艺术的艺术语言和表现手段非常丰富，包括体形、体量、空间、环境、比例、尺度、色彩、材质、装饰等许多因素，正是它们共同构成了建筑艺术的美。[1]

1. 体形

建筑的艺术性与形体美主要是通过建筑的形态要素来实现的，人们对建筑的视觉体验也主要是通过建筑的体形直接获得的。因为，体形是建筑给人的第一印象，人们在远处就可以体察到。体形作为建筑构成的主要因素，在不同时期都得到了人们的关注；体形又作为建筑的本质要素，也是建筑师追求创新和变革的原点。

中西方在建筑造型上有着明显的不同。"以土木为材的中国传统建筑，体形组合多用曲线，群体组合在时间上展开，具有绘画美。西方建筑多用石材，体形组合多用直线，单体建筑在纵向上发展，建筑造型突出，具有雕塑美。中国建筑的出发点是'线'，完成的是铺开的'群'，组成群体的亭、馆、廊、榭等都是粗细不一的'线'，细部的翼檐飞角也是具有流动之美的曲线，这样围合的建筑空间就像是一幅山水画，作为界面的墙就是这画的边框。西方建筑的出发点是'面'，完成的是团块的'体'，几何构图贯穿着它的发展始终。所以，欣赏西方建筑，就像是欣赏雕刻，首先看到的是一个团块的体积，这体积由面构成，它本身就是独立自主的，围绕在它的周围，其外界面就是供人玩味的对象。"[2]如北京故宫（见图7-1）这座规模宏大的建筑群，各组建筑都是在一条由南到北的中轴线上展开的。两侧建筑保持了严格的均衡、对称，主次分明，整座建筑犹如正襟危坐、双手执圭的帝王。即使是花园，也有明显的轴线，左右大体均衡、对称。

西班牙毕尔巴鄂古根海姆博物馆（见图7-2）由美国加州建筑师弗兰克·盖里设计，在1997年正式落成启用，它以奇美的造型、特异的结构和崭新的材料立刻博得举世瞩目，它的体形是由许多不

1 唐骅. 建筑美的构成：建筑艺术语言及其运用[J]. 美与时代（上），2011（10）：9-16.

2 刘月. 中西建筑比较论纲[M]. 上海：复旦大学出版社，2008：72.

规则的体块组成，如雕塑般组合在一起。在20世纪90年代人类建筑灿若星河的创造中，毕尔巴鄂古根海姆博物馆无疑属于最伟大之列，与悉尼歌剧院一样，它们都属于未来的建筑提前降临人世，属于不是用凡间语言写就的城市诗篇。

2. 体量

体量是指建筑物在空间上的体积，包括建筑的长度、宽度、高度。建筑体量一般从建筑竖向尺度、建筑横向尺度和建筑形体三方面提出控制引导要求，一般规定上限。体量的巨大是建筑不同于其他艺术的重要特点之一。同时，体量大小也是建筑形成其艺术表现力的根源。许多建筑，如埃及的金字塔、法国的埃菲尔铁塔、故宫太和殿（见图7-3）庞大的体量都给人以强烈的审美感受和视觉冲击力。如果这些建筑体型缩小，不仅减小了量，同时也影响了质，给人心灵的震撼和情绪上的感染必然也会减弱。建筑给人的崇高正是由于建筑特有的体量、形状所决定的。

3. 空间

空间是建筑的基本形式要素，建筑主要通过创造各种内外空间来满足人们的实际需要，巧妙地处理空间，可以大大增强建筑艺术的表现力。建筑物是人利用物质材料，通过运用多种建筑艺术语言，对一定自然空间的围合与占有。因此，建筑的本质

图7-1　北京故宫

图7-2　西班牙毕尔巴鄂古根海姆博物馆

第七讲　建筑与园林艺术

图 7-3　故宫太和殿

特征必然与空间性有着密切的关系。空间的形状、大小、方向、开敞或封闭、明亮或黑暗等都具有不同的情绪感染作用。例如，开阔的广场表现宏大的气势，令人振奋，而高墙环绕的小广场，则给人以威慑；明亮宽阔的大厅令人感到开朗舒畅，而低矮昏暗的喇嘛庙殿堂就使人感觉压抑、神秘；小而紧凑的空间给人以温馨感，大而开敞的空间给人以平易感；深邃的长廊给人以期待感。高明的建筑师可以巧妙地运用空间变化的规律，如空间的主次开阖、宽窄、隔连、渗透、呼应、对比等，就像画家运用色彩、音乐家运用音符一样，使形式因素具有精神内涵和艺术感染力。如朗香教堂通过不同形状的小窗格使光线透射进来，使整个内部空间充满神秘的宗教气氛（见图7-4）。

图 7-4　朗香教堂内景

4. 环境

建筑作为一种空间造型艺术，它的审美特性除了与它自身的空间形式有关外，还体现在它与环境的和谐关系中。建筑不像其他艺术可以移至任何地方展示，甚至巡回表演或展览。建筑一经建成就长期固定在其所处的环境中，它既受环境的制约，又对环境产生很大的影响。因此，建筑师的创作不像一般艺术家那样自由，他不是在一个完全空白的画布上创作，而是必须根据已有的环境、背景进行整体设计和构图。所以，建筑的成功与否，不仅在于它自身的形式，还在于它与环境的关系。正确地对待环境，因地制宜，趋利避害，往往不仅给建筑艺术带来非凡的效果，而且给环境增添活力。倘若建筑与环境相得益彰，就会拓展建筑的意境，增强它的审美特性。

悉尼歌剧院（见图7-5）不仅是悉尼艺术文化的殿堂，更是悉尼的灵魂，清晨、黄昏或星空，不论徒步缓行或出海遨游，悉尼歌剧院随时为游客展现不同多样的迷人风采。从远处来看，悉尼歌剧院就好像一艘正要起航的帆船，带着所有人的音乐梦想，驶向蔚蓝的海洋。从近处来看，它就像一个陈放着贝壳的大展台，贝壳争先恐后地向着太阳立正看齐，与周围景色相映成趣。

广西龙胜瑶族自治县大寨希望小学项目"通往希望的阶梯"，是根据当地特殊地理资源而拟定的，当地有龙脊梯田这样良好的旅游资源，如何利用梯田这个特殊的资源带动更多的游客来关注希望小学，从而使希望小学"延续希望"？于是设计师们开始了希望小学新模式的探寻之路。将旅馆与小学并置起来，让旅馆的游客成为学校发展的资金动力，而梯田上的希望小学成为旅馆独一无二的特色，游客与希望小学不再是单向的资助与被资助模式，而是

图7-5 悉尼歌剧院

形成了一种双向共赢的模式。广西龙胜大寨希望小学&旅馆（见图7-6）的设想就这样诞生了。

图7-6 广西龙胜大寨希望小学与旅馆

5. 比例

建筑是对材料的组织和构造，比例是规定细部与整体的数量关系的系统。在一个建筑结构中，比例是指细部与细部之间、细部与整体之间在尺寸上的等比关系（模度系统）。比例能决定建筑物、建筑块体的艺术性格。如一个高而窄的窗与一个扁而长的窗，虽然二者的面积相同，但由于长与宽的比例不同，使其艺术性格迥异：高而窄的窗神秘、崇高，扁而长的窗开阔、平和。美的建筑物必定有细部与整体协调配合的比例。寻求建筑物的良好比例，是建筑师创作中孜孜以求的目标。建筑师们都希望找到某种理想的比例。近代西方建筑师通过对希腊神庙的测量分析，提出了多种比例：基数比，如1：2：3：4：5等；黄金分割比，即1：0.618；等等。当然，这些比例都不能成为某种一成不变的恒定比例。因为，在具体的建筑中，比例总是受建筑的功能与风格制约的（见图7-7）。

6. 尺度

尺度是一幢建筑在整体上给人的体积感。宜人的建筑物的尺度，是那种符合人的生理、心理要求的，人与建筑之间有着协调比例关系的尺度。尺度在整体上表现人与建筑的关系。世界上的建筑可分为三种基本尺度：自然的尺度、亲切的尺度、超人的尺度。不同的建筑尺度，能给人以不同的精神影响。

自然的尺度是一种能够契合人的一定生理与心理需要的尺度。如一般的住宅、厂房、商店等建筑的尺度，注重满足人生理性、实用性的功能要求，有利于人的生活和生产活动。具有这种尺度的建筑形式，给人的审美感受是自然平易。譬如，北京四合院这样的民居（见图7-8）。亲切的尺度是一种在满足人的某种实用功能的同时，更多地具有审美意义的尺度。通常这类建筑内部空间比较紧凑，向人展示出比它实际尺寸更小的尺度感，给人以亲切、宜人的感觉。这是剧院、餐厅、图书馆等娱乐、服务性建筑喜欢使用的尺度。超人的尺度即夸张的尺度。建筑物向人展示出超常的庞大，使人面对它或

第七讲 建筑与园林艺术

图7-7 中国国家体育场

置身其中的时候，感到一种超越自身的、外在的庞大力量的存在。这种尺度常用在三类建筑上：纪念性建筑、宗教性建筑、官方建筑。如德国的科隆大教堂（见图7-9），中厅高达48米，超人的尺度突出了建筑的壮美或狞厉，能使人产生崇高感或敬畏感。

图7-8 北京四合院民居

图7-9 德国的科隆大教堂

7. 色彩

色彩也常常构成建筑特有的艺术形象，给人们带来独特的审美感受和难忘的印象。比如故宫，总体色彩是金碧辉煌，朱红色的围墙，白色的台基，金黄色的琉璃瓦顶，大红色的柱子和门窗，使这座皇宫的色彩别具一格。

人类对建筑色彩的选择，不仅有美化与实用的因素，而且与社会制度、宗教信仰、风俗习惯及人的精神意志密切相联。值得重视的是建筑色彩的民族性与象征性。"我国有50多个民族，各民族所喜欢的色彩并不一致。汉族喜欢红色、黄色、绿色，长期把它们使用在几乎全国的宫殿、庙宇及其他公共建筑物上。信奉伊斯兰教的少数民族，如维吾尔族、哈萨克族、回族等，却喜欢蓝色、绿色、白色、金色，把这些色彩使用在清真寺上。藏族喜欢白色、红褐色、绿色和金色，同样把它们使用在庙宇和塔上。"[1] 建筑色彩还具有一定的符号象征性，如天安门及中南海四周的红色围墙，象征着中央政权；南京中山陵与广州中山纪念堂（见图7-10、图7-11）的蓝色屋顶，象征着革命先行者孙中山所举过的旗帜；故宫建筑群的黄色琉璃瓦顶，象征着至高无上的皇权；天坛祈年殿的三层蓝色顶盖则是天权的象征。

1 高履泰. 建筑的色彩［M］. 南昌：江西科学技术出版社，1988：4.

图7-10 广州中山纪念堂正面

图7-11 广州中山纪念堂背面

8. 材质

建筑材料不同，建筑形式给人的质感就不同。石材建筑的质感偏于生硬，给人以冷峻的审美感受；木材建筑的质感偏于熟软，给人以温和的审美感受；金属材料的建筑闪光发亮，颇富现代情趣；玻璃材料的建筑通体透明，给人以晶莹剔透之美。所以，不同的材料质地给人以软硬、虚实、滑涩、韧脆、透明与浑浊等不同感觉，并影响着建筑形式美的审美品格。

根据建筑物的功能，使用适宜的建筑材料，以造就特有的质感和独特的审美效果，这类成功之作很多。如北京奥运国家游泳中心水立方（见图7-12），它的膜结构已成为世界之最。它是根据细胞排列形式和肥皂泡的天然结构设计而成的，这种形态在建筑结构中从来没有出现过，创意非常奇特。整个建筑内外层包裹的ETFE膜（乙烯-四氟乙烯共聚物）是一种轻质新型材料，具有良好的热学性能和透光性，可以调节室内环境，冬季保温、夏季阻隔辐射热。特殊材料形成的建筑外表看上去像是排列有序的水泡，让人们联想到建筑的使用性质——水上运动。水立方位于奥林匹克体育公园，与主体育场——鸟巢相对而立，二者和谐共生、相得益彰。

9. 装饰

装饰作为建筑物的有机组成部分，对创造建筑也有着不容忽视的作用，它可以起到为建筑物增辉添彩的作用。如中国传统建筑十分注意屋顶的装饰，不但在屋角处做出翘角飞檐，饰以各种雕刻彩绘，还常常在屋脊上增加华丽的兽形装饰。甚至故宫内各种门上九九排列的门钉，作为装饰也具有十分浓郁的民族文化内涵。

总之，正是通过体形、体量、空间、环境、比例、尺度、色彩、材质、装饰等多种因素的协调统一，才形成了建筑艺术特有的美。建筑艺术作为民族文化的体现和时代精神的镜子，又总是以直观形

图7-12 北京奥运国家游泳中心水立方

象的方式反映出一定的社会意识形态和深刻的历史文化内涵。中外古今的建筑，可以称得上是千姿百态，由于历史的悠久、数量的众多、风格的差异、民族和时代的特色，使得这些建筑具有很高的审美认识价值和文化价值。

> **拓展阅读**
>
> 1. 梁思成. 中国建筑艺术二十讲［M］. 北京：线装书局，2006.
> 2. 梁思成. 中国建筑史［M］. 天津：百花文艺出版社，2005.
> 3. 林徽因. 林徽因讲建筑［M］. 西安：陕西师范大学出版社，2004.
> 4. 沃特金. 西方建筑史［M］. 傅景川，等译. 长春：吉林人民出版社，2004.

（三）建筑艺术的审美特征

1. 实用与审美的统一

建筑是人为建造的生活和工作环境，目的首先是为了"用"，而不是为了"看"。在二者统一的关系中，实用功能是基础，无论是它的内部空间还是外部的形式美，都不能独立于它的实用功能，都要从属于它的实用性。

建筑与人的生活息息相关，它完全出于生存的本能需要，具有直接的功利性和实用目的。但由于建造的房屋无论如何简陋，它都不可避免地具有一定的结构形式和外观，就在古人探索何种结构更加稳固和实用的过程中，也逐渐发展起对于形式的美感。实用性造就了最根本的美学意义。随着人类历史的进步，人类对建筑的审美化处理越来越自觉和显著。

古罗马时期的建筑家提出的建筑三要素——实用、坚固、美观，至今还发挥着效用。建筑艺术的实用性，体现在建筑的内部活动空间和建筑的外部形式，建筑艺术的形式美，往往都是形式与功能、技术与艺术的统一。如我国古代建筑中的飞檐，使沉重庞大的建筑形体充满了灵动之美。但飞檐最初是为了解决采光和防止溅雨的技术问题，并不单纯是为了美观。故宫宫殿大门上的红门金钉，今天看来是具有极强的装饰意义的艺术形象，但它最初也只不过是连接木板和横中，在钉上加上帽以防止雨水腐蚀罢了。因此，建筑艺术无论是它的内部空间还是外部形式的美，都很难完全独立于它的实用功能。建筑的主要功能是"为人所用"，也正是在这种实用价值中，实用性与审美性、技术性与艺术性的统一成为建筑艺术最根本的审美特征。

2. 表现形式美与周围环境和谐统一

建筑通过综合运用体形、体量、空间、比例、尺度、材质、色彩、装饰等建筑语言，根据对比、同一、均衡、节奏、韵律等造型规律，创造出可视的三维空间形象，属于空间造型艺术。它的审美特性首先体现在它的建筑造型或称空间形式上。

建筑艺术作为一种空间造型艺术不是孤立存在的个体，它的审美特性除了与它自身的空间形式有关外，还体现在它与周围环境的和谐关系中。处理好建筑物与周围环境的关系，是构成其审美属性的重要条件。如果建筑能与周围环境协调一致、融为一体，建筑与环境相得益彰，就会拓展建筑的意境，增强它的审美特性。例如我国园林建筑强调"对景""借景"，把所处环境纳入它的空间造型的整体结构之中，使其艺术境界更为广阔和深远。

建筑环境包括自然环境和人文环境。只有与这两种环境都有机地融合，才能拓展建筑的意境，体现人与社会、人与自然和谐相融的关系。因此，建筑与自然环境、人文环境的有机融合，不仅可以突现建筑的造型美，而且还具有建立人与自然、人与社会和谐关系的精神功能，从而在一个更深的层次上加强着它的审美特性。

3. "凝固的音乐"

建筑和音乐虽是两种不同的门类艺术，然而在审美时空意识上，它们又有相同和相似之处，建筑形象和音乐形象之间有很密切的美学上的联系。歌德、雨果、贝多芬都曾把建筑称作"凝固的音乐"，这不仅是因为古希腊有关音乐与建筑关系的美妙传说，更是因为二者的确存在的类似与

关联。"节奏",指通过有规律的变化和排列,利用建筑物的墙、柱、门、窗等有秩序的重复出现,产生一种韵律美或节奏美,正是在这一点上,建筑和音乐具有同在的共同之处,因而人们把它们分别说成是"凝固的音乐"和"流动的建筑"。我国著名建筑学家梁思成先生就曾经专门研究过故宫的廊柱,并从中发现了十分明显的节奏感与韵律感,从天安门经过端门到午门,就有着明显的节奏感,两旁的柱子有节奏地排列,形成连续不断的空间序列。

首先,建筑物质材料合乎规律的组合,能给人类似于音乐的节奏和韵律的美感。建筑是一种空间造型艺术,但它也有时间艺术的某些特点。空间序列的展开既通过空间的连续和重复体现出单纯而明确的节奏,也通过高低、起伏、浓淡、疏密、虚实、进退、间隔等有规律的变化体现出抑扬顿挫的律动,这就类似音乐中的序曲、扩张、渐强、高潮、重复、休止,能给人一种激动人心的旋律感。

建筑艺术与音乐的关联还表现在二者都运用数比律。建筑与音乐的和谐都来源于一定的数量比例关系。古希腊数学家毕达哥拉斯及其学派研究发现,各种不同音阶的高低、长短、强弱都是按照一定的数量比例关系构成的,后来他把这种发现推广到建筑上,认为建筑和谐也与数比有关。如果建筑物的长度、宽度、体积符合一定的比例关系,就能在视觉上产生类似于音乐的节奏感。黑格尔曾以古希腊建筑三种格式的石柱的美为例,具体说明了由于台基、柱身和檐部的体积、长短以及间距的比例不同,便会形成凝重、秀美、富丽等风格区别,这就仿佛乐曲中的歌颂、抒情曲和多声部的合唱一样。这正说明了建筑与音乐都具有一种数比美,建筑具有音乐的某些审美特性。

4. 具有象征性和时代性

鲍列夫在他的《美学》中写道:"人们惯于把建筑称作世界的编年史:当歌曲和传说都已沉寂,已无任何东西能使人们回想起一去不返的古代民族时,只有建筑还在说话。在石书的篇页上记载着人类历史的时代。"人们把建筑称作是一部用石头写成的历史。欣赏建筑艺术,就像是阅读用石头写成的史书,从中我们就能了解建筑艺术里蕴含着的历史文化内涵。

由于建筑艺术是技术与艺术的综合,它使用的物质材料、结构方式、建筑造型和艺术风格等,不仅直接体现着一个历史时期社会的物质生产水平、政治、经济状况,而且也凝结着一个时代的民族的特定心理情绪、精神风貌和审美理想,沉积着人类历史文化的记忆。不管是明快优美的古希腊建筑,还是神秘庄严的哥特式建筑,或者古埃及的金字塔、中国的万里长城等,这一个个不同历史时期的经典建筑,是时代用石头、木头等建材在蓝天之下、大地之上讲述的故事,写下的诗篇,是历史的丰碑。

同样,建筑并不是通过具体的描摹直接再现客观生活,而只是一种具有象征寓意的艺术形象,以它的结构构件、色彩装饰,特别是空间组合焕发出的一种整体的氛围,从而激发人们的联想与共鸣,引起人们庄严、神秘或者崇高的艺术体验。这种象征性是在建筑的整体风格中自然体现出来的,而不是刻意地表达和反映某种观点或生活内容。如果具体地用建筑图解某种观念和社会政治,必然会违背建筑艺术的规律,破坏它特定的审美功能。因此,有人把建筑称作抽象艺术、象征艺术的代表,象征的运用使得建筑艺术具有了更强的表现力。

> **拓展阅读**
> 1. 侯幼彬. 中国建筑美学[M]. 北京:中国建筑工业出版社,2009.
> 2. 斯克鲁顿. 建筑美学[M]. 北京:中国建筑工业出版社,2003.

二、建筑艺术赏析

(一)建筑艺术鉴赏的一般方法

建筑艺术的欣赏,是人们通过对建筑形象的直观把握与悉心体验,感受其形式美与表现力,体味其社会历史文化内涵与象征意义,获取审美的愉悦

与精神的激荡的审美活动。它是心理的、精神的众多因素共同参与的复杂过程。建筑艺术的欣赏和其他欣赏活动一样，当审美的对象就摆在面前时，审美欣赏活动能不能有效地展开则取决于一定的主体条件。它依赖于欣赏主体是否具有较为敏锐的艺术感受力，较为丰厚的文化素养、知识阅历，以及适合于欣赏的身心状态等。同时，建筑艺术作为审美对象具有自身的审美特征，因此对于建筑艺术的欣赏还具有一些相应的要求。

1. 置身其内与超然物外

对建筑艺术的欣赏，既可以从外面看，也可以从内部看，可以置身其内，通过内部空间的结构方式、空间大小、空间的分割与联系，以及室内装修等与主体生存活动的适应性关系，即在它的实用价值上感受其美感。如一个商业大厅的宽广空间适合众多的人进行商贸活动，家庭住宅的空间划分与联系方便于人的日常起居。教堂庙宇的空间结构与室内的装饰，能够激发人的宗教热忱，适合于进行祈祷和祭祀等。建筑物的内部空间适应于人类主体的活动，能给人们带来心理上的舒畅和自由，从而给人以美的感受。但这种源于适用性关系的美，欣赏主体如果不是置身其内，形同身受，便无法获得审美的真切感受。

对建筑艺术的欣赏，既需要欣赏主体"置身其内"，更需要欣赏主体能够"超然物外"，用一种非功利态度，对建筑形式进行审美。由于建筑的形式是与功能相统一的，它是为了适应人的使用需要和材料的结构功能设计出来的，往往不具纯粹、独立的意义，这就使得人往往会局限于建筑的实际功能需要，而看不到建筑形式的美。如澳大利亚的悉尼歌剧院，采用壳体技术，壳顶用白色陶砖，壳体形象既像洁白的帆船，又像巨大的贝壳，加上不同时间的光影变化，使这个本来就神奇迷人的形象更是充满了诗情画意。再以中国国家大剧院（见图7-13）为例，大剧院的设计师安德鲁曾说："我想打破中国的传统，当你要去剧院，你就是想进入一块梦想之地。"安德鲁这样形容他的作品——巨大的半球仿佛一颗生命的种子。"中国国家大剧院要表达的，就是内在的活力，是在外部宁静笼罩下的内部生机。一个简单的'鸡蛋壳'，里面孕育着生命。这就是我的设计灵魂：外壳、生命和开放。"

2. 俯瞰仰视与"走马观花"

在欣赏建筑艺术这种三度空间形象时，对于欣赏角度变换需要用心体会。一座建筑，既可远眺，亦可近观，既可从正面看，亦可从侧面看，俯瞰、仰视、远观、近赏可以得到完全不同的审美感受。一般来说，对于以水平形式展开的建筑形式和建筑组群，宜于从一定的高度和距离进行俯瞰，而对于单体建筑和以竖线条向高空伸展的建筑形象，适合近距离的仰视。只有从多个不同角度进行观赏，才能获得更为丰富的审美感受。因此，对于建筑物的观赏，并不是说只能固定一个角度，相反，通过变换角度可以更全面地领略它的美感。欧洲的那些石

图7-13　中国国家大剧院

构单体建筑并不是只包含一个单一的空间，而是一个空间序列，如意大利的米兰大教堂（见图7-14），它庞大的建筑形体上小尖塔林立，是一个连成一体的"群组结构"，我们固然可以通过仰视体味它的向上升腾之势和基督精神的内涵，但若有从一定的高度进行俯视的可能，在对其全局作整体把握的情况下，视线往返流动，便能感受到类似音乐的节奏和旋律感。

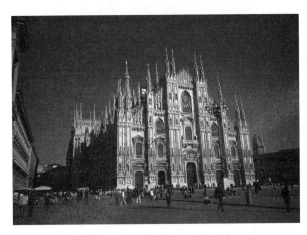

图7-14　意大利的米兰大教堂

为了充分领略建筑艺术的音乐美，除了视线的往返流动，还需要置身于建筑之中，在运动中随着时间的推移、视角位置的变换，从一个空间到另一个空间，在追随空间序列展开的过程中，悉心地体验建筑艺术的节奏和韵律感。我们就把这种移步换景、边走边看的动态观赏方法称做"走马观花"。对于那些包含着许多单体建筑的建筑群，覆盖着许多空间的建筑空间序列，曲隐幽现的园林建筑，以及从一固定角度无法把握其全貌的巨大形体，不来一番"走马观花"式的观赏，很难领略它潜藏的魅力。同时，由于这种动态观赏总是怀有对未知的期待，往往更为惊心动魄。但就像苏轼《题西林壁》诗中所写到的："不识庐山真面目，只缘身在此山中。"同样，这种置身建筑内部，"走马观花"式的观赏角度也不是万能的，在欣赏建筑的过程中，或俯瞰仰视，或走马看花，应视具体情况选择和变换角度，以期获得最佳的全方位的观赏效果。

3. 抽象移情与联想共鸣

建筑艺术是一定时代、社会的政治、经济、文化生活的反映。但建筑反映生活不是刻画性、摹写性的，而是具有高度的抽象性、象征性。这就使得建筑艺术的鉴赏过程更为复杂，对欣赏者有着更高的要求。观照美学史上的各种审美学说理论，曾从不同的侧面对此有过深入的论述。以立普斯为代表的"移情说"认为，审美欣赏也就是把主体自我的内在生命、情感意志移到对象之中去，这样对对象的观照，也就是一种自我欣赏，审美的愉快也就是一种"客观化的自我享受"。

建筑艺术总是某一历史时期的建筑，它总是蕴含着与某种社会历史语境相关的抽象内容，如果不运用想像与联想，调动已有历史文化知识积累，就很难充分领会它的社会历史文化内涵。同时，由于建筑艺术的抽象性、象征性，如果不运用想象与联想，也无法破译它的象征意义，体会它充满"歧义"的魅力。欣赏中的想象与联想还能深化欣赏主体的情感，能使主体"思接千载，视通万里"，整个身心都处于一种活跃状态，从而推动着欣赏活动生动而具体地展开。因此，在建筑艺术的欣赏中，否定联想是不对的，它需要抽象与移情、完型与联想等多种因素相互渗透，共同参与。[1]

> **拓展阅读**
>
> 1. 王烨. 中外建筑赏析[M]. 北京：中国电力出版社，2012.
> 2. 翟芸. 建筑艺术赏析[M]. 合肥：合肥工业大学出版社，2011.

（二）建筑艺术作品赏析实例

1. 流水别墅

流水别墅（见图7-15、图7-16、图7-17）建成于1936年，设计人为弗兰克·劳埃德·赖特（见图7-18）。流水别墅是现代建筑的杰作之一，它位于美国宾夕法尼亚州匹兹堡市郊区的熊跑溪河畔，

[1] 陈慧钧. 大学美术欣赏[M]. 北京：中国传媒大学出版社，2010：138-143.

别墅主人为匹兹堡百货公司老板德国移民考夫曼，故又称考夫曼住宅。

图7-15　流水别墅外景1

图7-16　流水别墅外景2

图7-17　流水别墅内景

图7-18　弗兰克·劳埃德·赖特

弗兰克·劳埃德·赖特（1867—1959），出生于美国威斯康星州，是美国最重要的建筑师之一，在世界上享有盛誉。赖特对于传统的重新解释，对于环境因素的重视，对于现代工业化材料的强调，特别是钢筋混凝土的采用和一系列新的技术（比如空调）的采用，为以后的设计家们提供了一个探索的、非学院派和非传统的典范，他的设计方法也成为日后新探索的重要借鉴。他的代表作有《流水别墅》《古根海姆美术馆》等。

（1）设计灵感来源：流水

1934年，德裔富商考夫曼在宾夕法尼亚州匹兹堡市东南郊的熊跑溪买下一片地产。那里远离公路，高崖林立，草木繁盛，溪流潺潺。考夫曼把著名建筑师赖特请来考察，请他设计一座周末别墅。赖特凭借特有的职业敏感，他说熊跑溪的基址给他留下了难忘的印象，尤其是那条涓涓溪水。他要把别墅与流水的音乐感结合起来，他描述这个别墅是"在山溪旁的一个峭壁的延伸，生存空间靠着几层平台而凌空在溪水之上——一位珍爱着这个地方的人就在这平台上，他沉浸于瀑布的响声，享受着生活的乐趣"。他为这座别墅取名为"流水"。

（2）设计亮点：有机建筑理念

别墅共三层，面积约380平方米，以二层（主入口层）的起居室为中心，其余房间向左右铺展开来，别墅外形强调块体组合，使建筑带有明显的雕塑感。两层巨大的平台高低错落，一层平台向左右延伸；二层平台向前方挑出，几片高耸的片石墙交

错着插在平台之间，很有力度。溪水由平台下怡然流出，建筑与溪水、山石、树木自然地结合在一起，像是由地下生长出来似的。别墅的室内空间处理也堪称典范，室内空间自由延伸，相互穿插；内外空间互相交融，浑然一体。流水别墅在空间的处理、体量的组合及与环境的结合上均取得了极大的成功，为有机建筑理论作了确切的注释，在现代建筑史上占有重要地位。

现代建筑运动中的"有机建筑"这个流派认为每一种生物所具有的特殊外貌，是它能够生存于世的内在因素决定的。同样地，每个建筑的形式、它的构成，以及与之有关的各种问题的解决，都要依据各自的内在因素来思考，力求合情合理。赖特主张设计每一个建筑都应该根据各自特有的客观条件，形成一个理念，把这个理念由内到外，贯穿于建筑的每一个局部，使每一个局部都互相关联，成为整体不可分割的组成部分。这个流派主张建筑应与大自然和谐，就像从大自然里生长出来似的；并力图把室内空间向外伸展，把大自然景色引进室内。相反，城市里的建筑，则采取对外屏蔽的手法，以阻隔喧嚣杂乱的外部环境，力图在内部创造生动愉快的环境。赖特的流水别墅是有机建筑最好的实例。

1963年，即在赖特去世后的第四年，这座别墅的主人埃德加·考夫曼将流水别墅献给当地政府，永远供人参观。在交接仪式上，考夫曼说："流水别墅的美依然像它所配合的自然那样新鲜，它曾是一所绝妙的栖身之处，但又不尽如此，它是一件艺术品，超越了一般含义，住宅和基地在一起构成了一个人类所希望的与自然结合、对等和融合的形象。"

2. 宁波博物馆

宁波博物馆（见图7-19～图7-21）位于宁波鄞州区首南中路1000号，由中国当代建筑设计师王澍（见图7-22）设计。其定位是以展示人文历史、艺术类展品为主，是具有地域特色的综合性博物馆。宁波博物馆总建筑面积3万余平方米，主体建筑长144米，宽65米，高24米，主体三层、局部五层，采用主体二层以下集中布局、三层分散布局的独特方式。整个设计以创新的理念，将宁波地域文化特征、传统建筑元素与现代建筑形式和工艺融为一体。

（1）设计灵感来源：宁波元素

宁波博物馆建筑本身就承载了丰富的宁波文化信息，其灵感来自于宁波本地的它山堰和四明山。宁波博物馆是一幢"半山半房"的建筑。"下面是房子但上面像山体，这些'山体'就像四明山。"王澍说，"四明山我去过好几次。在设计宁波博物馆之前，我还去了趟它山堰，那里很美。博物馆主入口通道就很像它山堰的堰体，当然稍微做了一些修改。"除此之外，博物馆还体现了宁波独特的水

图7-19 宁波博物馆

利文化，一道水流环绕着整个建筑的外围，寓意着宁波历史从渡口到江口再到港口的发展轨迹。

（2）设计亮点：特色材质瓦片墙、毛竹纹理墙

图7-20　宁波博物馆瓦片墙

宁波博物馆的建筑设计方案是通过国际招标产生的，最后中国美术学院风景建筑设计研究院设计的方案一举中标，其设计的亮点在于特色材质瓦片墙、毛竹纹理墙的运用。据宁波博物馆相关人员介绍："整个宁波博物馆的瓦片墙面积大概是1.3万平方米，每平方米需要100块左右的旧砖瓦，这也就是说宁波博物馆所用的旧砖瓦在百万块以上。宁波博物馆在全国建筑界是第一个如此大规模运用废旧材料的建筑。"这个颇具特色的瓦片墙是50余个工匠用双手一片片堆砌起来的，历时200余天。此外，宁波博物馆的另一大特色是特殊模板清水混凝土墙，它的特殊模板是用毛竹做成的，毛竹随意开裂后的肌理效果，正是设计师王澍想要毛竹纹理墙达到的艺术效果。"

图7-21　宁波博物馆毛竹纹理墙

称自己"用建筑写诗"的王澍说："宁波博物馆采用的是新乡土主义风格，除了建筑材料大量使用回收的旧砖瓦以外，还运用了毛竹等本土元素，这既体现了环保、节能等理念，也使宁波博物馆有别于其他博物馆。"王澍自己对招标过程记忆犹新："瓦片墙是当时争论的焦点。后来我是用两个理由说服大家的：一是材料都来自于宁波周边地区的旧砖瓦，大多是宁波旧城改造时积留下来的旧物，这样的设计相当于把宁波历史砌进了宁波博物馆；二是时间的变化，宁波博物馆虽然在2008年才落成，但这些砖瓦却带着一百年的历史，甚至带着两百年的历史，这在时间上很划算，参观者看到这些含有丰富历史信息的砖瓦，能够一下子拉近他们与历史的距离。"宁波博物馆的瓦片墙材料主要包括青砖、龙骨砖、瓦，甚至还有打碎的缸片。年代则多为明清至民国期间，甚至有部分是汉晋时期的古砖。

图7-22　王澍

王澍，1963年生，中国美术学院建筑艺术学院院长、博士生导师、建筑学学科带头人。2012年2月27日获得了2012年普里兹克建筑学奖，成为获得这项殊荣的第一个中国公民。曾设计的重要作品有：2005年宁波美术馆；2004年中国美术学院象山新校区一期工程，二期工程于2007年落成；2005年宁波五散房；2006年金华建筑艺术公园"瓷屋"茶室；2006年瓦园（于威尼斯双年展中国馆）；2007年杭州"钱江时代——垂直院宅"；2008年宁波博物馆；2009年杭州南宋御街博物馆；2010年上海世博会城市最佳实践区之宁波滕头馆；2010年衰朽的穹隆（威尼斯双年展之第十二届国际建筑展参展作品）等。

事实上，瓦片墙在宁波有着传统根基，历史上以慈城地区为代表的瓦片墙最为典型。"我曾经站在慈城的瓦片墙前有流泪的冲动，我们的老祖宗太了不起了，他们用自己的双手把这些已经

可以当作垃圾扔掉的砖瓦一块块砌起来，而且还能砌得如此精美，我真的很感动。"在王澍看来，"旧砖旧瓦传承了文化记忆，也传承了中国传统建筑循环建造的方式，它们将记忆收存和资源节约合二为一。"

普利兹克奖的颁奖词这样评价王澍："讨论过去与现在之间的适当关系是当今一个关键的问题，因为中国当今的城市化进程，正在引发一场关于建筑应当基于传统还是只应面向未来的讨论。正如所有伟大的建筑一样，王澍的作品能够超越争论，并演化成扎根于其历史背景，永不过时并且有世界性的建筑。"

三、"庭院深深深几许"——园林艺术

园林创造出了既享受城市繁华物质生活，又亲近自然山水的一片天地。人在城市中生活得久了，总想到山林野趣当中去过一过日子，但是住在山林野趣中的时候，享受大自然的时候，就觉得太寂寞了，又想到市井繁华当中去享受物质生活。一般情况下，这是很难兼得的，但是自从有了园林之后，两者就兼得了。开开门就是市井繁华，红尘社会；关上门就是山林野趣，就是你一个人寄情山水的天地。"庭院深深深几许"——中国文学艺术史上，古代许多动人的诗词歌赋，往往是凭借着这深深庭院抒发出来的；许多流传至今的绘画，也是描绘园林的美景；许多文学作品同园林分不开，如《红楼梦》中的大观园等；甚至一些戏剧故事也是在园林中发生的，如明代汤显祖的代表作《牡丹亭》，女主人公杜丽娘正是在后花园观赏春色时触景生情，感梦伤怀，因而演绎出一段死去活来的爱情。

（一）园林艺术的含义与类别

园林艺术是在一定的地域运用工程技术和艺术手段，通过改造地形（或进一步筑山、叠石、理水）、种植花草、营造建筑和布置园路等途径创作而成的优美的自然环境和游憩境域。从广义来讲，园林艺术也是建筑艺术中的一种类型。

作为实用艺术之一，毫无疑问，园林艺术的基本特征同样是实用性与审美性、技术性与艺术性相结合。但是，一般来讲，园林的实用功能主要就是供人们游憩玩赏，这种特殊的使用功能要求园林更加侧重于审美性和艺术性。

世界三大园林体系，包括东方园林（以中国园林为代表）、欧洲园林（以法国园林为代表）及阿拉伯式园林，都具有极高的艺术性和观赏性。

1. 东方园林

东方园林以中国园林为代表。中国园林的风格与特色，是以其自然活泼的配置方式为建园的基础，并且文学艺术成了园林艺术的组成部分，所建之园处处有画景，处处有画意。按照园林的私人占有性质来看，中国园林主要分为皇家园林与私家园林。

中国的皇家园林主要集中在北方地区，特别是在北京，这与中国古代历朝历代的政治中心大多在北方有关。明、清两代遗留下来的园林多属于帝王宫苑的类型，其园内建筑物体高大，气势雄伟，富丽堂皇，并在全园布局上分前殿、中殿和后殿，采取中轴对称形式，以显示封建王朝的权力至高无上与雄厚的经济实力。再加上气候和其他自然环境的影响，就形成了北方皇家园林的独特风格和特色。

中国私家园林几乎遍布全国各地，其中比较集中的地方有南方的苏州、扬州、杭州、南京。尤以苏州、扬州的私家园林最具代表性。苏州又有"江南园林甲天下，苏州园林甲江南"之誉（见图7-23）。江南私家园林是以开池筑山为主的自然式风景山水园林，不仅在风格上与北方园林不同，在使用要求上也有区别。私家园林多与住宅相连，占地甚少，小者一二亩，大者数十亩。园景的处理，善于在有限的空间内有较大变化，巧妙地建成千变万化的景区和游览路线。常用粉墙、花窗或长廊来分割园景空间，但又隔而不断，掩映成趣（见图7-24、图7-25）。

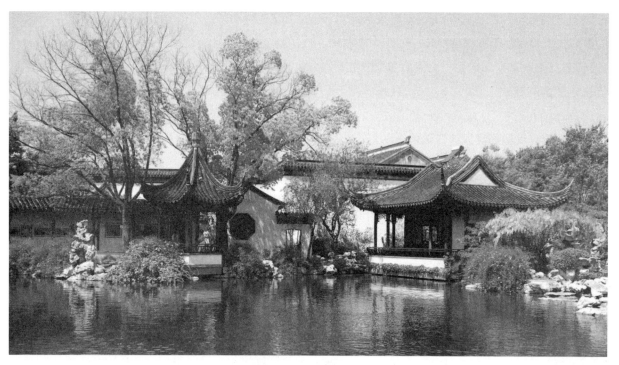

图 7-23　苏州园林 1

图 7-24　苏州园林 2

图 7-25　苏州园林 3

2. 欧洲园林

欧洲园林以法国园林为代表，崇尚"人工美"，要求构图布局均衡对称，井然有序，带有明显的理性色彩。古希腊园林最早模仿波斯园林，发展为规则方正的柱廊园，中心为绿地，四周由住宅相围。文艺复兴时期飞跃发展，突出表现人工创造美。法国路易十四时期开始兴建凡尔赛宫，形成以几何图形格局为主的欧洲古典园林样式。由于受古希腊人"秩序是美的"思想影响，欧洲园林的创作主导思想是以人作为自然界的中心，必须按人所要求的秩序、规则、条理、模式来改造自然。法国凡尔赛宫（见图7-26）就是一个典范。整个园林呈规则性的几何图案，花坛、水池、道路、草坪以及修整过的树木互相配合，规整开阔，一览无余，精美的雕像点缀其中，富有华丽高贵之格调，这种驾驭自然的"人工美"与中国园林的物我相融的自然情调形成鲜明对比。

除法国园林之外，欧洲还有较为重要的意大利台地园和英国自然风景园。前者建在坡地上，顺势造成多层台地，一般分为两部分，外面部分是林园；中心部分是花园。布局讲究规则、对称和均衡，以树木花草等景物组成，而层层流水和喷泉可以说是整个园林中最为美丽生动的景观。英国自然风景园受东方园林影响，注意从自然风景汲取养料，追求牧歌式的田园自然美，最终形成了"自然风景学派"。

总体来说，欧洲园林基本上是写实的、秩序的、理性的和客观的，它也追求"诗情画意"，但已经是理性化的"诗情画意"。

3. 阿拉伯式园林

阿拉伯式园林起源于古代巴比伦和波斯。阿拉伯式园林既不像中国园林的"景中之景，园中之园"，也不同于欧洲园林的人工修剪雕饰，而是在中间寻找出路。阿拉伯人信仰伊斯兰教，他们的园林自然会受其深刻影响而形成了具有理想色彩的艺术模式。来自沙漠的民族，最渴望那清凉而流动的水，因而他们最重视对水的利用，形成了以十字形道路相交之处的水池为中心的格局。这种格局的建筑物往往建于园林的一端，而花圃则较为低沉，比水面还低，目的是保持水分。17世纪建造的著名泰

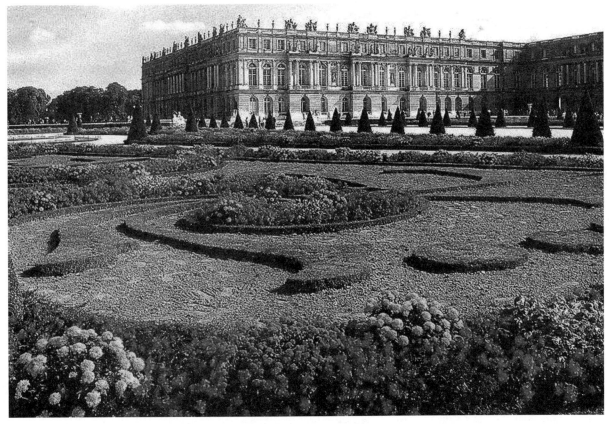

图7-26　法国凡尔赛宫

姬陵（见图7-27）便是这种格局的典范，它通过十字道路把整个园林分成四块，中央是水池和喷泉，陵墓建筑位于园林一端，原为下沉的花圃后经填平改成草地。

图7-27　泰姬陵

阿拉伯式园林格局从平面布置上来看，很像中国的"田"字，最中心的喷水池实际象征着天国，水沿纵横轴线流动形成水渠，方便灌溉周围的树木草地。这种对水的利用方法后来影响到欧洲各国的园林艺术。

> **拓展阅读**
>
> 1. 季美林. 中国园林［M］. 北京：新华出版社，1992.
> 2. 郦芷若. 西方园林［M］. 郑州：河南科学技术出版社，2002.

（二）中国园林的历史发展

据有关典籍记载，中国造园应始于商周，其时称之为囿。

汉起称苑。汉朝在秦朝的基础上把早期的游囿发展到以园林为主的帝王苑囿行宫，除布置园景供皇帝游憩之外，还举行朝贺，处理朝政。

魏晋南北朝是中国社会发展史上一个重要时期，一度文化昌盛，士大夫阶层追求自然环境美，游历名山大川成为社会上层的普遍风尚。山水画为题材的创作阶段，文人、画家参与造园，进一步发展了"秦汉典范"。北魏张伦府苑，吴郡顾辟疆的"辟疆园"，司马炎的"琼圃园""灵芝园"，吴王在南京修建的宫苑"华林园"等，都是这一时期有代表性的园苑。

隋朝结束了魏晋南北朝后期的战乱状态，社会经济一度繁荣，加上当朝皇帝的荒淫奢靡，造园之风大兴。隋炀帝除了在都城兴建园苑外，还到处建筑行宫别院。他三下扬州，最后被缢死在江都宫的花园里。

唐太宗"励精图治，国运昌盛"，社会进入了盛唐时代，宫廷御苑设计也愈发精致，特别是由于石雕工艺已经娴熟，宫殿建筑雕栏玉砌，格外显得华丽。"禁殿苑""东都苑""神都苑""翠微宫"等都旖旎空前。

宋朝、元朝造园也都有一个兴盛时期，特别是在用石方面，有较大发展。宋徽宗对绘画有很高造诣，他大兴土木，尤其喜欢把石头作为欣赏对象。先在苏州、杭州设置了"造作局"，后来又在苏州添设"应奉局"，专司收集民间奇花异石，舟船相接地运往京都开封建造宫苑。这期间，大批文人、画家参与造园，进一步加强了写意山水园的创作意境。

明、清是中国园林创作的高峰期。皇家园林创建以清代康熙、乾隆时期最为活跃。当时社会稳定、经济繁荣，给建造大规模写意自然园林提供了有利条件，如"圆明园""避暑山庄""畅春园"等。私家园林是以明代建造的江南园林为主要成就，如"沧浪亭""何园""拙政园""寄畅园"等。同时在明末还产生了园林艺术创作的理论书籍《园冶》。优秀园林作品虽然处处有建筑，却处处洋溢着大自然的盎然生机。明、清时期正是因为园林有这一特点和创造手法的丰富而成为中国古典园林集大成时期。

到了清末，造园理论探索停滞不前，加之社会由于外来侵略，西方文化的冲击，国民经济的崩溃等原因，使园林创作由全盛到衰落。但中国园林的成就却达到了它历史的峰巅，其造园手法已被西方国家所推崇和模仿，在西方国家掀起了一股"中国园林热"。中国园林艺术从东方到西方，成了被全

世界所公认的园林之母,世界艺术之奇观。

> **拓展阅读**
> 1. 周维权. 中国古典园林史[M]. 北京:清华大学出版社,1990.
> 2. 郭风平. 中外园林史[M]. 北京:中国建材工业出版社,2005.

(三)园林艺术的审美特征

1. 自然美与艺术美

自然美是园林的主要表现主题。园林中的整体或局部都是典型化的自然美,园林内的建筑物等非自然物只能添色而不能破坏自然美,这种自然真实性使园林艺术区别于其他艺术形式。但是,园林的美不是一种原始的自然美,而应该是自然美和社会性的有机结合,是人们以各种方式利用各种因素,按照审美理想通过人工改造或创造出来的理想空间。它既吸收自然精华,又经过艺术提升,抒发了创作者的主观情感,是人类追求人与自然和谐一致之理想的集中体现。它所体现出的是一种高于自然美的艺术美,这种艺术美在许多方面更接近或近似自然美,不同于一般的艺术美。可以说,园林艺术体现的是一种不可分割的整体艺术美,是包括自然环境和社会环境在内的艺术化的整体生态环境美。

2. 空间性与时间性

园林艺术是真实立体的,是通过许多风景形象共同组合而成的一个连续风景空间。这个风景空间的创造与欣赏均离不开时间,欣赏者必须深入其中,必须注入时间因素,才能全面把握园林艺术的空间美,这个过程是时间组织的过程,时空可以互化。因此,时间是园林艺术创作中要考虑的因素,园林艺术家对风景空间的结构塑造呈现出时间的特性,在时空序列中展现人的思想和情感变化,使园林艺术的空间语言获得了时间艺术的表现力。它在许多方面与音乐、舞蹈艺术相通,但园林艺术具有更大的灵活性与自由性。

3. 综合美与文化美

园林艺术是整体性的艺术,是综合性的艺术,它的艺术空间汇聚着多种艺术美,文学、书法、绘画、雕塑、建筑、工艺等,它们结合在一起,在园林艺术创作原则的统辖下,交汇渗透,产生一种综合的效果。每一种艺术的审美特征最终都被园林艺术同化,成为园林美中不可分割的部分。

园林艺术是特殊的综合艺术,不管是中国园林还是欧洲园林,其建造都受到特定文化背景的影响,都深深植根于民族文化的土壤,因而具有浓郁的民族风格和民族文化之美。如中国古典园林中,大量采用楹联、匾额、碑刻、书画题记等,有的还流传着许多传说和典故,将自然风景美、建筑艺术美和历史文化知识融为一体,处处使人感受到民族文化的氛围。

> **拓展阅读**
> 金学智. 中国园林美学[M]. 北京:中国建筑工业出版社,2005.

四、园林艺术赏析

(一)园林艺术鉴赏的一般方法

1. 静观与动观

赏园有静观、动观之分,这一点在造园之初就要考虑。所谓静观,就是园中给予游览者以多个驻足的观赏点;动观就是要有较长的游览线。二者说来,小园应以静观为主,动观为辅。庭院以静观为主,如苏州网师园。大园则以动观为主,静观为辅,如苏州拙政园。人们进入网师园宜坐宜留之建筑多,绕池一周,有槛前细数游鱼,有亭中待月迎风,而轩外花影移墙,峰峦当窗,宛然如画,静中生趣。至于拙政园径缘池转,廊引人随,与"日午画船桥下过,衣香人影太匆匆"的瘦西湖相仿,妙在移步换影,这是动观。动静之分,主要由园林性质与园林面积大小而定。

2. 仰观与俯观

园林景物有仰观、俯观之别，处理上也要区别对待。"小红桥外小红亭，小红亭畔，高柳万蝉声。""绿杨影里，海棠亭畔，红杏梢头。"这些词句不但写出园景层次，有空间感和声音感，同时高柳、杏梢，又都把人们视线引向仰观。文学家最敏感，造园者应向他们学习。至于"一丘藏曲折，缓步百跻攀"，则又是留心俯视所致。因此园林建筑的顶，假山的脚，水口，树梢，都不能草率从事，要着意安排。山际安亭，水边留矶，是能引人仰观、俯观的方法。

3. 体味深层文化内涵

我国名胜也好，园林也好，为什么能吸引无数中外游人，百看不厌呢？风景优美，固然是重要原因，但还有个重要因素，即其中有文化、有历史。中国的园林艺术同中国绘画、中国诗词、中国戏剧、中国文学等都有着紧密的联系，具有文化、历史、美学和艺术等多方面的价值。欣赏中国式园林，不但要注意欣赏它的自然美、建筑美，尤其要注意欣赏它的文化美。后者是中国园林的精华与核心。中国园林艺术深深植根于民族文化沃土，因而具有浓郁的民族风格和民族色彩。由于中国传统园林将风景美、艺术美和文化美融为一体，因而更加富有魅力。

（二）园林艺术赏析实例

1. 颐和园

颐和园（见图7-28、图7-29）原名清漪园，在北京城西北郊约10公里，建于乾隆年间，1860年遭英法联军焚毁，1888年修复后改称为颐和园。

颐和园规模宏大，占地面积2.97平方公里（293公顷），主要由万寿山和昆明湖两部分组成，其中水面占3/4（大约220公顷）。园内建筑以佛香阁为中心，共有亭、台、楼、阁、廊、榭等不同形式的建筑3000多间。古树名木1600余株。其中佛香阁、长廊、石舫、苏州街、十七孔桥、谐趣园、大戏台等都已成为代表性建筑。颐和园集传统造园艺术之大成，万寿山、昆明湖构成其基本框架，借景周围的山水环境，亭台、长廊、殿堂、庙宇和小桥等人工景观与自然山峦和开阔的湖面相互和谐、艺术地融为一体，整个园林艺术构思巧妙，饱含中国皇家园林的恢弘富丽气势，又充满自然之趣，高度体现了"虽由人作，宛自天开"的造园准则，是集中国园林建筑艺术之大成的杰作，在中外园林艺术史上地位显著。

它的总体布局（见图7-30）是根据所处自然地势条件和使用要求，因地制宜地划分成四个区：东宫门和万寿山东部的朝廷；万寿山的前山部分；后湖及万寿山的后山部分；昆明湖的南湖及西湖部

图7-28　颐和园1

图 7-29 颐和园 2

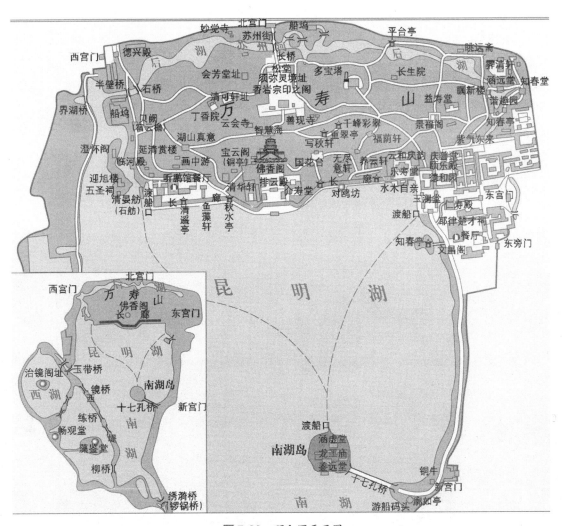

图 7-30 颐和园平面图

第七讲 建筑与园林艺术 | 111

分。园中主体建筑佛香阁，它的富丽堂皇为全国建筑之冠，置于万寿山前山的正中，是全园的构图中心，起到控制全园的作用。颐和园的总体布置继承了中国造园的传统手法，是以山水风景为主的山水宫苑。它是中国现存古代园林中规模大、最华丽，而保存又比较完整的一个例子，尤其是园内建筑物有很高的创造性。它的精神体现了几千年来我国造园技术和艺术传统的积累。

2. 拙政园

拙政园（见图7-31、图7-32）位于苏州古城楼门内东北街。初为唐代诗人陆龟蒙的住宅，元朝时为大弘（宏）寺。明正德年间（1506—1521）御史王献臣始建园，名为拙政园，后多次易主，迭经兴废。现园大体为清末规模，它是明清以来苏州著名园林之一，也是我国江南园林的代表作之一，与北京颐和园、承德避暑山庄、留园合称为中国四大名园。

其园名的由来是借用西晋文人潘岳《闲居赋》中"筑室种树，逍遥自得……灌园鬻蔬，以供朝夕之膳……是亦拙者之为政也"之句取园名。暗喻把浇园种菜作为自己（拙者）的"政"事。

拙政园的布局（见图7-33）疏密自然，其特点是以水为主，水面广阔，景色平淡天真、疏朗自然。它以池水为中心，楼、阁、轩、榭建在池的周围，其间有漏窗、回廊相连，园内的山石、古木、绿竹、花卉，构成了一幅幽远宁静的画面，代表了明代园林建筑风格。拙政园形成的湖、池、涧等不同的景区，把风景诗、山水画的意境和自然环境的实境再现于园中，富有诗情画意，不愧为江南园林的典型代表。全园由中区（拙政园）、西区（补园）及东区（归田园）三部分组成。中部是拙政园的主景区，为全园精华所在。面积约18.5亩。其总体布局以水池为中心，亭台楼榭皆临水而建，有的亭榭则直出水中，具有江南水乡的特色。池广树茂，景色自然，临水布置了形体不一、高低错落的建筑，主次分明。总的格局仍保持明代园林浑厚、质朴、疏朗的艺术风格。以荷香喻人品的"远香堂"为中部拙政园主景区的主体建筑，位于水池南岸，置于山池之间，周围环境开阔，建筑又采用四面空透的窗格，像是画家的取景框，以便尽收四周水山景色。隔池与东西两山岛相望，池水清澈广阔，遍植荷花，山岛上林荫匝地，水岸藤萝纷披，两山溪谷间架有小桥，山岛上各建一亭，西为"雪香云蔚亭"；东为"待霜亭"，四季景色因时而异。远香堂之西的"倚玉轩"与其西船舫形的"香洲"遥遥相对，两者与其北面的"荷风四面亭"成三足鼎立之势，都可随时赏荷。倚玉轩之西有一曲水湾深入南部居宅，这里有三间水阁"小沧浪"，它以北面的廊桥"小飞虹"分隔空

图7-31　拙政园1

图 7-32 拙政园 2

图 7-33 拙政园平面图

间，构成一个幽静的水院。园内设假山、水池、亭榭、茶室等。拙政园全园有 3/5 的水面，造园者采用因地制宜的手法，不同形体的建筑物均傍水而建，建筑造型力求轻盈活泼，又在开阔的水面上或布置小岛，或架设小桥，打破了单调的气氛，使游人如置身于构图严谨的山水画中。

拓展阅读

1. 彭一刚. 中国古典园林分析［M］. 北京：中国建筑工业出版社，1986.
2. 苏州民族建筑学会. 苏州古典园林营造录［M］. 北京：中国建筑工业出版社，2003.
3. 汪荣祖. 追寻失落的圆明园［M］. 南京：江苏教育出版社，2005.

核心概念

建筑艺术，体形，体量，空间，环境，比例，尺度，材质，色彩，装饰，园林艺术

巩固练习

1. 建筑艺术的审美特征是怎样的？
2. 世界有哪三大园林体系？
3. 园林艺术的审美特征是怎样的？
4. 结合某一个你喜欢的建筑艺术作品，尝试对其艺术语言即"体形、体量、空间、环境、比例、尺度、材质、色彩、装饰"等进行感知与分析，口述出来或写成赏析小论文。

课后延伸

1. 如果你想进一步探索建筑与园林艺术的奥秘，建议阅读我们提供的拓展阅读书目或相关书籍。

2. 古人云："读万卷书，行万里路。"读书固然能增加艺术史和艺术理论知识，但不能替代亲身的体验与实践，在"读万卷书"之后，只有"行万里路"，走出去亲自看一看，体验一下书中描述的情景，才会发现书中所说的不及体验的千分之一。对于建筑与园林艺术的鉴赏更是如此，必须亲身体验才能真正进入到鉴赏的较深层面中去。如果你有机会旅游或外出考察，走访中外不同的城市乡村，不妨放慢匆忙的脚步，真正去探访和体验那些古今中外优秀的建筑与园林艺术。

第八讲 工艺与设计艺术

阅读提示：

通过本讲的阅读与学习，你能够：

1. 了解工艺与设计艺术的含义类别、审美特征等常识；
2. 掌握工艺与设计艺术的艺术语言与鉴赏方法；
3. 知道进一步探索工艺与设计艺术的方法与途径；
4. 结合作品的赏析，提高对工艺与设计艺术作品之美的领悟力，进一步认识工艺与设计艺术对我们生活方式的影响和改变。

一、"鬼斧神工"——工艺美术

2005年7月12日伦敦佳士得举行的"中国陶瓷、工艺精品及外销工艺品"拍卖会上，一件元代青花瓷罐"鬼谷下山"（见图8-1），以1400万英镑拍出，加佣金后为1568.8万英镑，折合人民币约2.3亿元，按当时的价格可以买两吨黄金，创下了当时中国艺术品在世界上的最高拍卖纪录。收藏专家马未都先生说："用钱来衡量艺术价值是一件非常庸俗的事情，但是全世界统一的一个标杆只能用钱来衡量……我们中国古代的陶瓷艺术在世界的地位是非常高的，全世界用金钱表示了对我们文化的一个尊重。"

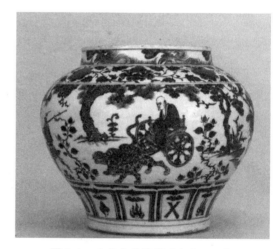

图8-1 元代青花瓷罐"鬼谷下山"

思考讨论

1. 一件元代青花瓷罐为什么具有如此巨大的艺术价值和经济价值？
2. 这个瓷罐以前的用途是什么？请你猜测一下。

（一）工艺美术的含义与类别

"工艺"一词在中国最早见于《新唐书》，英国人叫Arts and Crafts（工艺美术）大约是在1890年前后。工艺美术是指日常生活用品和生活环境经过艺术化处理后，使之具有强烈的审美价值的产品，是一种集装饰、绘画、雕塑为一体的空间性的综合艺

术。它是因人们的实际生活要求而产生的，与人们的日常生活有极密切的关系。因此工艺美术具有两种基本的社会职能，即同时满足人们生活上的实际需要和美感上的需求。所以，实用和美观的相互统一，是工艺美术的本质、首要的特征。这也就使工艺美术作品通常具有物质的和精神的双重属性：作为物质产品，它反映着一定时代、一定社会物质的和文化的生产水平；作为精神产品，它的造型、色彩、视觉形象又体现了一定时代的审美观。由于工艺美术是对生活用品和生活环境的美术加工，所以它的物质功能是第一的，基本的；美观则是第二的，从属的。实用、经济、美观是工艺美术的创作原则。

工艺美术品类繁多，按不同的分类标准主要可分为以下几类。

（1）按功能价值，工艺美术可分为实用工艺美术和陈设工艺美术。实用工艺美术包括生活用品，如服装、器用和工具等；陈设工艺美术即专供观赏的工艺品，如牙雕（见图8-2）、玉雕、景泰蓝等。

图8-2 象牙人物风景摆件（故宫博物院藏品）

（2）按历史形态，工艺美术可分为传统工艺美术和现代工艺美术。传统工艺美术又分为雕塑工艺、织绣工艺（见图8-3、图8-4）、编织工艺、金属工艺、陶瓷工艺和漆器工艺；现代工艺美术则与设计艺术紧密相关，分为室内环境设计、染织设计、服装设计、日用工业品造型设计、日用陶瓷设计、商业美术设计和书籍装饰设计等。

图8-3 民间刺绣

图8-4 黑绸绣菊花双蝶竹柄团扇
（清代，故宫博物院藏品）

（3）按材料和制作工艺，工艺美术一般可分为雕塑工艺（牙骨、木竹、玉石、泥、面等材料的雕、刻或塑）、锻冶工艺（铜器、金银器、景泰蓝等）、烧造工艺（陶瓷、玻璃料器等）、木作工艺（家具等）、髹饰工艺（漆器等）、织染工艺（丝织、刺绣、印染等）、编扎工艺（竹、藤、棕、草等材料的编织扎制）（见图8-5）、画绘工艺（年画、烫画、铁画等）、剪刻工艺（剪纸、皮影等）等种类。

（二）工艺美术的艺术语言

1. 材质

工艺美术是对物质材料的加工和美化，材质是工艺美术创造的条件和基础。从一定意义上说，工艺美术的历史就是一部人类发现和利用材料的历

图8-5 日本的竹木工艺

史。每一种材料就像每个人一样都有自己的个性特征，好的工艺美术师往往在创造时忠于原材料，充分利用各种材质，因材施艺，显瑜遮瑕。中国人眼里的玉（见图8-6）是与众不同的，它已经超越了单纯分类学的范畴而成为中华民族的精神寄托。中国玉器经过无数能工巧匠的精雕细琢，经过历代统治者和鉴赏家的使用赏玩，经过礼学家的诠释美化，最后成为一种具有超自然力的物品。比如玉玺是指皇帝的玉印。"玉玺"一词，最早由秦始皇提出，他规定只有皇帝使用的大印才能称为玉玺（见图8-7），说明"玉"这种材质具有其他材质所不具备的特殊性。

图8-7 御用印章（故宫博物院藏品）

表现力。现藏北京故宫博物院明代的"花梨四出头官帽椅"（见图8-8），以花梨木制成，通体光素无雕饰。看似做工简单，雕饰无多，却颇具匠心。其造型简练明快，弯曲中见端正，朴素中显大气，这是明代家具最为常见的特点之一。

图8-6 玉（故宫博物院藏品）

2. 造型

工艺美术的造型不同于绘画或雕塑，它是在实用性和制作条件制约下所创造出的物质实体，是一种简洁而抽象化的造型，这就要求它自由运用形式美规律，使工艺美术造型体现出独特而强烈的艺术

图8-8 花梨四出头官帽椅

116 艺术导论（第二版）

3. 色彩

工艺美术的色彩，既包括原材料本身的色彩，也包括产品附加的色彩。不同的色彩与色调可以引发人的心理变化和感受，极具感染力。工艺美术历来都重视对色彩的运用，如郎窑红是瓷器釉色的名称，是我国名贵铜红釉中色彩最鲜艳的一种，因督陶官是郎庭极而得名。现藏天津市艺术博物馆藏的清代郎窑红釉瓶（见图8-9），有"明如镜、润如玉、赤如血"的特点。其釉色莹澈浓艳，仿佛初凝的牛血一般猩红，光彩夺目。该瓶造型匀称优雅、伸曲有致、色泽浓艳、釉汁厚润，是现存郎窑红瓷器中的佼佼者。

图8-10 元青花缠枝牡丹纹罐

图8-9 郎窑红釉瓶

4. 纹饰

纹饰是指工艺品所运用的装饰花纹和装饰手法的总称。纹饰既是人们审美要求的一种反映，又是一定社会历史精神文化的具体表现，反映着时代的生产、文化水平，是历史的见证物。如元青花瓷器（见图8-10）的纹饰最大特点是构图丰满，层次多而不乱。主题纹饰的题材有人物、动物、植物、诗文等。人物有高士图（四爱图）、历史人物等；动物有龙凤、麒麟、鸳鸯、游鱼等；植物常见的有牡丹、莲花、兰花、松竹梅、灵芝、花叶、瓜果等；诗文极少见。所画牡丹的花瓣多留白边；龙纹为小头、细颈、长身、三爪或四爪、背部出脊，鳞纹多为网格状，矫健而凶猛。辅助纹饰多为卷草、莲瓣、古钱、海水、回纹、朵云、蕉叶等。

5. 技艺

技艺指工艺美术品创作的技术、技巧。对技艺的讲究和重视是工艺美术的一贯传统。中国古成语"鬼斧神工""巧夺天工"等都是对某种精湛技艺的赞叹。技艺代表制作的技术水准，也是评审工艺品优劣的准则。如染织与刺绣工艺与人们的生活息息相关。染织广义为染与织的合称：染即染色；织即织造、织花。狭义专指在织物的印花和织花。刺绣则是伴随染织应运而生，是针线在织物上绣制各种装饰图案的总称，古称"针绣"。它是用针和线把人的设计和制作添加在任何存在的织物上的一种艺术，在中国至少有两三千年历史。中国刺绣主要有苏绣、湘绣、蜀绣和粤绣四大门类。染织和刺绣的用途主要包括生活和艺术装饰，如服装、床上用品、台布、舞台、艺术品装饰等。《莲塘乳鸭图》（见图8-11）系南宋著名缂丝艺人朱克柔（南宋高宗时缂丝名手、画家。因家境贫寒，从小学习缂丝，以缂丝女红闻名于世）的作品，红荷白鹭，蜻蜓草虫，翠鸟青石；荷花造型丰满，白色瓣尖染红，白鹭鸟神情精灵剔透，一雌一雄双鸭游哉悠哉，身旁伴一双儿女活泼纯真，可爱稚拙，整个画面生动温馨，色彩变化丰富。缂丝，又称"刻丝"，是中国最传统的一种挑经显纬的欣赏装饰性丝织品。是以本色丝线作经，彩色丝线作纬，用通经回纬（即不同颜色的纬线按图案所需不同的色彩区域分别局部织入）的方法织成。因织造过程极其细

图8-11 莲塘乳鸭图

图8-12 西汉长信宫灯

致，工序复杂，技法多样，又花工花时，有"一寸缂丝一寸金"之说。此作品幅式巨大，组织细密，丝丝缕缕皆匀称、分明，在现存的宋代缂丝传世作品中属上乘之作。

> **拓展阅读**
>
> 1. 田自秉. 中国工艺美术史[M]. 上海：东方出版中心，2010.
> 2. 张夫也. 外国工艺美术史[M]. 北京：中央编译出版社，2003.

（三）工艺美术的审美特征

1. 功能性与审美性的有机统一

工艺美术与人们的衣食住行有着极其密切的联系。它同建筑一样，具有两种基本的社会职能，即同时满足人们生活上的实际需要和思想上、美感上的需求。值得强调的是，工艺美术品的各种要素是包含着美的规律、美的法则而达到实用目的要求的，并不是在实用品上附加、可有可无的美化，而是一开始就有机地结合在一起，二者相互依存。如1968年河北省满城县西汉窦绾墓出土的西汉长信宫灯（见图8-12），通体镏金，设计十分巧妙：宫女双手执灯跪坐，一手执灯，另一手袖似在挡风，实为虹管，用以吸收油烟，防止空气污染，灯罩由两片弧形板合拢而成，可活动，以调节光照度和方向，头部和右臂可拆装，便于清洗，实用而又美观。宫女形态端庄，目光专注，头略前倾，神情恭谨、惟妙惟肖。长信宫灯一改以往青铜器皿的神秘厚重，整个造型及装饰风格都显得舒展自如、轻巧华丽，是一件既实用又美观的灯具珍品。堪称"中华第一灯"。

2. 适用、经济、美观同体共存

适用、经济、美观是工艺美术创作的通行原则。适用指牢固耐用，使用方便，符合人们的实际需要；经济指在质量保证的前提下，尽可能地省工省料，节约成本，适应人们的消费水平；美观指工艺品应尽可能做到材料美、造型美、色彩美、装饰美及工艺美，在满足人们物质需要的同时，满足人们的精神需要，具有功能性与审美性的双重属性。

3. 象征性与表现性的结合

工艺美术一般不模仿、不重现客观物象，而以表现为主。通常是充分运用形式感，体现其特定的审美意识、情趣和艺术格调。而这种体现是较含混的，非具象的。因而，工艺美术创作经常采用象征、比拟、寓意、联想等多种手法，还要利用人们在生活中对于形式的体验所形成的审美心理和情感

反映。中国传统工艺通常含有特定的寓意，往往借助造型、体量、尺度、色彩或纹饰象征性地喻示伦理道德观念。民间工艺美术因多以生产者自身的功利意愿为象征内涵显得刚健朴质，充满活力。工艺美术品的象征性与艺术类型的变化发展有关，而这种变化和发展又使工艺形象的崇高美有了展现的依据与可能。

4. 整体统一的和谐美

工艺美术将各构成要素，诸如材质美、造型美、构图美、纹饰美、色彩美、肌理美、工艺美、技巧美等组合在一起，形成了整体而和谐统一的审美特征。它最忌讳各构成要素的分离对抗和个体突出，因此，工艺美术比其他艺术类型更注重整体性。凡是一件完美的工艺品，都能将各构成要素合理地、有序地、完美地组合在一起，以整体和谐美作用于人的审美心理。这种和谐美表现为外观的物质形态与内涵的精神意蕴和谐统一、实用性与审美性的和谐统一、感性的关系与理性的规范的和谐统一、材质工技与意匠营构的和谐统一。

二、工艺美术赏析

（一）工艺美术鉴赏的一般方法

欣赏工艺美术品，首先要抓住工艺美术的实用与审美相统一的本质特征。实用，主要是指是否符合特定的功能要求，使用起来是否方便、舒适和安全。审美，则主要是通过造型美、装饰美、色彩美、材质美、工艺美等这些方面来体现的。我们欣赏工艺美术品也应从造型美、装饰美、色彩美、材质美、工艺美等，再加上作品的历史背景、作者的创作经历和性格特点以及作品的民族风格和思想内涵等这些方面去综合欣赏，这样才能使我们懂得作品的美感、内涵以及作品体现出来的政治、经济和文化的价值。

（1）造型美：指造型设计时，美的法则运用得体，结构、比例匀称，外形及轮廓线优美，并体现出时代精神。这种造型美往往是由美术品的使用功能、物质技术和形式美法则三方面的要素构成的。首先，工艺美术品的使用功能制约着它的基本形态和结构。虽然不能说功能效用合理的造型就一定是美的，但是，任何一种以实用为主的工艺美术品的优美造型必须同时具有良好的功能效用。其次，物质技术即工艺品所利用的原材料和工艺技术对工艺品的造型也具有制约的作用。当然，对于工艺美术品的造型美的欣赏，不同时代、不同国家、不同地区、不同阶层的人由于审美风尚和审美趣味的不同也会表现出各种差异。

（2）装饰美：指工艺美术品运用的各种装饰纹样和其他装饰手法所呈现的美感，如雕花、彩绘等。装饰的运用也同样需要考虑工艺美术品的功能效用与物质技术和形式美感的统一，而不是孤立地去考虑装饰的美。同时，纹饰还与特定的阶层身份等相联系，就像使用龙凤纹在古代是皇族尤其是皇帝的特权，其他人则没有资格使用。如清乾隆《紫檀雕漆云龙纹宝座》（见图8-13）造型优美，宝座靠背雕满龙纹，体现皇家气派。清代广作宫廷家具中常用的纹样有两种：一为海水江崖云龙赶珠的中式图案；二为卷草、蔷薇、西番莲的西洋图案。此宝座的剔红雕刻图案即是海水江崖云龙赶珠的中式图案，同时代的乾隆官窑瓷器中也常见这类图案。由此可见乾隆皇帝的吞吐宇宙之志和海纳百川之容。

图8-13　清乾隆《紫檀雕漆云龙纹宝座》

（3）色彩美：指材料自身的色彩和附加的色彩所具有的共同美感。例如：金、银、木等制品自身色彩的美。编织品染色、彩色玻璃工艺品都具有加工形成的色彩美。我们知道在美术作品中，色彩是最具有感染力的艺术语言，有了它，这世界才会五彩缤纷，同样，一件工艺美术作品也离不开色彩，工艺美术品的色彩包括产品原材料本身的色彩，也包括产品附加的色彩。当然，人们对于色彩的爱好，由于性别、年龄、民族、职业、文化素养等原因，是各不相同的。

（4）材质美：指通过巧妙设计加工体现出材料质地的美感。例如：象牙雕刻、金银制品、玉器等，分别具有各自材质的美。由于工艺美术品是由不同物质材料制作而成的，所以物质材料的优劣不同程度地决定着工艺美术品的美观与否及其质量。我国先秦时期的古籍《考工记》中对物质产品的制作就总结出了"材美工巧"的原则。所以，材质的美也是显示工艺美术品美观的重要因素之一。例如，我国明代家具就充分发挥了材料本身的色泽与纹理的美观。能工巧匠用紫檀木、花梨木等进口木材制作出各式硬木家具，造型优美、选材考究、制作精细是明式家具的三大特点。其中紫檀是红木中最高级的用材，是一种颜色深紫黑的硬木，最适于用来制作家具和雕刻艺术品，用紫檀制作的器物经打蜡磨光不需漆油，表面就呈现出缎子般的光泽，因此有人说用紫檀制作的任何东西都为人们所珍爱。

（5）工艺美：指制作技艺精致或具有特殊风格而给予人的美感。技艺，这是指工艺美术品加工的技术、技巧。前面讲到的"材美工巧"的原则，就说明工艺的重要。它既是创造工艺美术品的必要手段，又能体现出设计者和制作者独具匠心的构思，巧妙的材质运用和精湛的技术、技巧，从而体现出工艺美术品特有的工艺美。

故宫博物院藏清乾隆《桐荫仕女玉山》（见图8-14），此玉山白玉质，有黄褐色玉皮。以月亮门为界，把庭院分为前后两部分，洞门半掩，门外右侧站一女子手持灵芝，周围有假山、桐树；门内另一侧亦立一女子，手捧宝瓶，与外面的女子从门缝中对视，周围有芭蕉树、石凳、石桌和山石等。本器从内容到风格皆仿油画《桐荫仕女图》而作，

图8-14 清乾隆《桐荫仕女玉山》（故宫博物院藏品）

为俏色玉圆雕作品。所用玉料实为雕碗后的弃物，但玉工巧为施艺，庭院幽幽，人物传神，人们似可听到两女子透过门缝的窃窃私语。作品洋溢着浓厚的生活气息。玉剩料被加以利用，这种取其自然之形和自然之色传以生动之神的做法，正符合"势者，乘利而为制也"（《文心雕龙·定势》）。此器是清代圆雕玉器的代表作。

总之，我们欣赏工艺美术品时必须在整体上从上述多方面来认识作品的审美价值，领悟它的意蕴；同时还要考虑作品与周围环境在色调、形态、气氛等各方面的配比关系；再加上作品的历史背景、作者的创作经历和性格特点以及作品的民族风格和思想内涵等这些方面去综合欣赏。只有这样，我们才能从工艺美术作品中受到美的熏陶，得到心理上和精神上的极大享受。[1]

> **拓展阅读**
>
> 1. 杭间. 中国工艺美学史［M］. 北京：人民美术出版社，2007.
> 2. 王世襄. 明式家具研究［M］. 北京：生活·读书·新知三联书店，2007.

（二）工艺美术作品赏析实例——元代青花瓷罐"鬼谷下山"

首先我们来看此罐（见图8-1）的外形特征：

[1] 陈慧钧. 大学美术欣赏［M］. 北京：中国传媒大学出版社，2010：172.

罐高27.5厘米，口径21厘米，腹径33厘米，足径20厘米。素底宽圈足，直口短颈，唇口稍厚，溜肩圆腹，肩以下渐广，至腹部下渐收，至底微撇。

纹饰特征：此罐使用进口钴料绘出的青花纹饰共分四层。第一层颈部：饰水波纹；第二层肩部：饰缠枝牡丹；第三层腹部：为"鬼谷下山"主题纹饰（见图8-15）；第四层下部：为变形莲瓣纹内绘琛宝，俗称"八大码"。主题画面描述了孙膑的师傅鬼谷子在齐国使节苏代的再三请求下，答应下山搭救被燕国陷阵的齐国名将孙膑和独孤陈的故事。鬼谷子端坐在一虎一豹拉的车中，身体微微前倾，神态自若，超凡如仙，表现出他运筹帷幄之中、决胜千里之外的神态。车前两个步卒手持长矛开道，一位青年将军英姿勃发，纵马而行，手擎战旗，上书"鬼谷"二字，苏代骑马殿后。一行人与山色树石构成了一幅壮观而又优美的山水人物画卷。整个青花纹饰呈色浓艳，画面饱满，疏密有致，主次分明，浑然一体。人物刻画流畅自然，神韵十足，山石皴染酣畅淋漓，笔笔精到，十分完美，正如孙瀛洲先生所说的："元代瓷器'精者颇精'。"

文物评价：元青花瓷属于奇货可居。在存世甚少的元青花瓷器中，绘有人物故事题材的更是凤毛麟角。像"鬼谷下山"图罐这样绘有人物故事的元青花罐，所知传世者仅有8件，即东京出光美术馆藏"昭君出塞"罐（高28.4厘米）、裴格瑟斯基金会藏"三顾茅庐"罐（高27.6厘米）、安宅美术馆旧藏"周亚夫屯细柳营"罐（高27.7厘米）、美国波士顿馆藏"尉迟恭救主"罐（高27.8厘米）、亚洲一私人收藏家藏的"西厢记焚香"罐（高28厘米）、万野美术馆藏"百花亭"罐（高26.7厘米），外加我国台湾地区王定乾先生拍得的"元青花锦香亭图"罐和英国著名古董商埃斯肯纳兹先生拍得的"鬼谷下山"罐。

文化底蕴：题材的奇特之处更重要的体现在画面故事中的主角——鬼谷子身上。历史上对其说法不一，始终是一个颇具神秘色彩的人物。在中国历史上，确有鬼谷子其人。鬼谷子是战国中期卫国人，生卒年月不详。他早年周游列国，长于辞令，善于出谋划策，欲求闻达于诸侯，但因时运不济，仕途不显。后为成就纵横一家之言，独立门派，他隐居朝歌鬼谷，著书立说，广收弟子，因材施教。其隐居之处名曰"鬼谷"，因自号鬼谷子，人亦称鬼谷先生。当然这"鬼"非指鬼邪奸诈，而是指奇绝幽秘，智慧超人。

鬼谷子学识渊博，具有政治、军事、外交、天文、地理、数术等多种才能，既是一位隐士，又是一位政治思想家、谋略家和教育家。他在实用主义总原则下对当时百家争鸣的各种学说流派兼收并

图8-15　"鬼谷下山"主题纹饰

蓄，为我所用，展我所长。相传鬼谷子有弟子500余人，其中不乏功成名就、出将入相者。战国时期杰出的纵横家苏秦、张仪、毛遂及著名军事家孙膑、庞涓、尉缭子等皆是其门下高徒。鬼谷子因此又被尊称为兵家之祖。

秦汉之后，历代封建统治者罢黜百家，独尊儒术，被视作"帝王之说"的鬼谷子纵横学说备遭贬抑，乃至禁绝。但鬼谷子学说以其独特的价值和魅力千百年来流传不绝，可以说是在中国历史上绝无仅有地受到了被极褒和被极贬同时并存的非常待遇。褒之者称其为"智慧禁果""旷世奇书""智谋宝典"，贬之者骂其为"险猾之术""妄言乱世""蛇鼠之智"。鬼谷子生时为隐士，死后遭贬抑，后来逐渐被神化成仙。道教尊其为王禅老祖，而在民间传说中他更成了能呼风唤雨、撒豆成兵、无所不知、无所不能的得道真仙了。看相的、算命的也都拉鬼谷子为祖师。鬼谷子在中国历史上可以说是一位由真实人物转化为宗教人物和神话传说人物的典型代表。

词语解析：青花瓷

青花瓷（blue and white porcelain），又称白地青花瓷，常简称青花，是中国瓷器的主流品种之一，属釉下彩瓷。青花瓷是用含氧化钴的钴矿为原料，在陶瓷坯体上描绘纹饰，再罩上一层透明釉，经高温还原焰一次烧成。钴料烧成后呈蓝色，具有着色力强、发色鲜艳、烧成率高、呈色稳定的特点。原始青花瓷于唐宋已见端倪，成熟的青花瓷则出现在元代景德镇的湖田窑。明代青花成为瓷器的主流。清康熙时发展到了顶峰。明清时期，还创烧了青花五彩、孔雀绿釉青花、豆青釉青花、青花红彩、黄地青花、哥釉青花等衍生品种。（来自百度百科）

网站资源

《马未都说收藏》：家具篇，陶瓷篇（上、下），玉器篇，杂项篇。百家讲坛 http://cctv.cntv.cn/lm/baijiajiangtan/

三、"日常生活审美化"——设计艺术

"日常生活审美化"这一命题是英国诺丁汉特伦特大学社会学与传播学教授迈克·费瑟斯通最早提出来的。他于1988年4月在新奥尔良"大众文化协会大会"上作了题为《日常生活审美化》的演讲，认为日常生活审美化正在消弭艺术和生活之间的距离，在把"生活转换成艺术"的同时也把"艺术转换成生活"。日常生活审美应包括两个层面：一是艺术和审美进入日常生活，被日常生活化；二是日常生活中的一切，特别是大工业批量生产中的产品以及环境被审美化。无疑，为日常生活审美化做出最大贡献的非设计艺术莫属，从广告形象到服装设计，从室内装潢到城市规划，再到身边大大小小无以计数的日常用品，我们的生活彻底被设计改变了面貌。

（一）设计艺术的含义与类别

"设计"这个概念可以从两个方面来理解：一是从纯粹观念的角度，认为设计是一种改造客观世界的构思和想法，是把一种计划、规划、设想通过视觉的形式传达出来的活动过程；二是从学科发展演变的角度出发，认为设计是一种行业性的称呼。所谓设计艺术，就是将艺术的形式美感应用于日常生活紧密相关的设计中，使之不但具有实用功能，还具有审美功能。换句话说，艺术设计首先是为人服务的（大到空间环境，小到衣食住行），是人类社会发展过程中物质功能与精神功能的完美结合，是现代化社会发展进程中的必然产物。设计艺术也是实用艺术之一。

设计艺术的分类一般有两种：一种是细分法，即分为产品设计、装潢设计、广告设计、展示设计、服饰设计、建筑设计、环境设计等；另一种是从技术美学的范畴来分，一般分为产品设计、视觉传达设计、环境设计三大类。

1. 产品设计

产品设计又称为工业产品造型设计，工业造型设计最初产生于把美学应用于技术领域这一实践之中，是技术与艺术相结合而产生的一门边缘学科。技术与艺术本是相通的，技术偏于理性，艺术偏于感性，它们都是创造性的工作。总体上说，技术主要追求功能美，艺术主要追求形式美。技术改变着人类的物质世界，艺术影响着人类的感情世界，而物质和感情也正是人类自身的两面。

造物与自然物的本质区别是其"人工性"，人工性具有人的文化性。产品是人工生产制造出来的带有文化性的物质财富，产品设计是指对产品进行艺术创造的立体造型活动。可以说，人类在原始社会时期制作的石器就是最早的产品设计。直至今天，从家具、餐具、服装等日常生活用品到飞机、汽车、电脑等高新技术产品，都属于产品设计的范畴。按照生产方式的不同来分，产品设计可以分为手工艺设计和工业设计两类。

手工艺设计主要靠手工和简单机械来完成。因条件限制，手工艺品往往单个或小批量生产，而且设计与制作常常由同一个人完成。所以，手工艺品附带着创作主体强烈的情感体验。在机器生产前，几乎所有的产品都属于手工艺设计。如原始社会的石器、陶器，奴隶社会的青铜器，汉代的漆器及民间刺绣、剪纸都是手工艺产品。可以说手工艺品的优劣直接取决于作者的技艺，一件技术精绝的作品往往令人惊叹不已。

现代工业设计是从传统的工艺美术发展而来，起源于英国的工业革命。"它是工业革命后，从包豪斯到现在国际上广泛兴起的一门交叉性应用学科，既区别于手工艺品制作也不同于纯艺术品创作，它是在现代大工业生产基础上产生的工业产品创新的社会实践形态。"[1] 20世纪中期后，现代工业设计涉及的范围扩大，包括一切现代工业产品的造型设计。它的主要特点是将造型艺术与工业产品结合起来，使工业产品艺术化，其本质是追求功效与审美、功能与形式、技术与艺术的完美统一。

由于工业设计在其发展过程中又被称为"工业造型设计"，所以很多人误认为工业设计是单纯的造型活动。对于这样的提问：工业设计是不是就是产品的外观造型设计？不能简单地回答"是"或"不是"。外观造型设计只是工业设计的一部分，是设计师运用多方面的知识赋予产品的一种外在表现形式。而这种形式背后的内容、工业设计的内涵远不止于外观造型。它们就是蕴含在设计之中的技术知识、人机关系理解、文化价值观念、市场需求等。国际工业设计联合会（ICSID）对工业设计所下的定义是："就批量生产的产品而言，凭借训练、技术知识、经验及视觉感受而赋予材料、结构、构造、形态、色彩、表面加工以及装饰以新的品质和规格，叫工业设计。根据当时的具体情况，工业设计师应该在上述工业产品全部侧面或几个方面进行工作。而且，当需要工业设计师对包装、宣传、展示、市场开发等问题的解决付出自己的技术经验以及视觉评价能力时，这也属于工业设计的范畴。"这一段话是对工业设计师的工作范围的界定、工作能力的要求，也是一种很具体的、容易理解的定义。

产品设计艺术包括：交通工具设计（见图8-16），如汽车、飞机、火车等的设计；家具设计，如床、桌、椅、柜等的设计；服饰设计，包括服装和配饰设计等；纺织品设计，如面料、花边设计等；日常用品设计，如餐具、茶具设计等；其他还有家电设计、文化用品设计、医疗器械设计、工业设备设计、通信产品设计（见图8-17、图8-18）、军事用品设计等类别。

图8-16　概念摩托（Vacuita，美国）

[1] 李泽厚，汝信. 美学百科全书[M]. 北京：社会科学文献出版社，1990：154.

图 8-17　手机产品

图 8-18　掌上手机设计

拓展阅读

1. 王受之. 世界服装史［M］. 北京：中国青年出版社，2002.
2. 王受之. 时尚时代［M］. 北京：中国旅游出版社，2008.
3. 王受之. 王受之讲述汽车的故事［M］. 北京：中国青年出版社，2006.

2. 视觉传达艺术

视觉传达设计（visual communication design）的含义是：以某种目的为先导的，通过可视的艺术形式传达一些特定的信息到被传达对象，并且对被传达对象产生影响的过程。从视觉传达设计的发展进程来看，在很大程度上，它是兴起于19世纪中叶欧美的印刷美术设计（graphic design，又译为"平面设计""图形设计"等）的扩展与延伸。随着科技的日新月异，以电波和网络为媒体的各种技术飞速发展，给人们带来了革命性的视觉体验。而且在当今瞬息万变的信息社会中，这些传媒的影响越来越大。设计表现的内容已无法涵盖一些新的信息传达媒体，因此，视觉传达设计便应运而生。

视觉传达设计的范围非常广泛，主要包括以下类别。

（1）广告设计。广告设计（见图8-19、图8-20）是最贴近人们的交流设计。优秀的广告对观众起到很大的作用。按设计内容的性质不同来分有商业广告、公共广告等；按广告媒体的不同来分有报纸广告、杂志广告、电视广告、招贴海报、户外广告和网络广告等（视频8-1、视频8-2）。

图 8-19　DIRECTV 广告 1

图 8-20　DIRECTV 广告 2

（2）包装设计。包装设计（见图8-21）的基本任务是科学地、经济地完成产品包装的造型、结构和装潢设计。包装设计的功效是为保护产品、美化产品、宣传产品，也是一种提高产品价值的技术和艺术手段。包装设计要考虑科学、艺术、材料、经济、心理、市场等诸多要素。

图8-21　牛奶包装设计

（3）书籍装帧设计。装帧设计（见图8-22）是对书籍的整体设计，包括对书籍开本大小、封面、扉页、正文、插图等的设计以及书籍的印刷、装订等环节。封面、插图和扉页是书籍装帧设计的三大设计要素。封面是书的外貌，它既体现书的内容、性质，同时又给读者以美的享受，并且还起到保护书籍的作用。封面设计包括书名、编著者名、出版社名等文字和装饰形象、色彩及构图。扉页的设计一般显得比较简洁，大面积的留白是为了阅读前的放松。好的扉页不但极具美感和品位，还能增加收藏价值。插图设计起活跃书籍的作用，并能帮助读者发挥想象力和对内容的理解力，获得艺术享受。

图8-22　书籍装帧设计

（4）企业整体形象设计。企业整体形象设计（见图8-23、图8-24）即企业形象识别系统，又称CI设计或CIS，是Corporate Identity System的缩写，它将企业文化与经营理念统一设计，利用整体表达体系（尤其是视觉表达系统），传达给企业内部与公众，使其对企业产生一致的认同感，以形成良好的企业印象，最终促进企业产品和服务的销售。对内，CI设计主要对办公系统、生产系统、管理系统以及营销、包装、广告等宣传形象进行规范设计和统一管理，由此调动企业每个职员的积极性和归属感、认同感，使各职能部门能各行其职、有效合作；对外，则通过一体化的符号形式来构成企业的独特形象，便于大众辨别、认同企业形象，以促进企业产品或服务的推广。国际上几乎所有的大企业都有自己的视觉识别系统。

图8-23　耐克公司形象识别系统1

图8-24　耐克公司形象识别系统2

（5）视觉导向设计。视觉导向设计指对公共场所用来表明方向、区域的招牌等物品的设计。

第八讲　工艺与设计艺术

如路牌、信号灯、指向牌、车站牌、街区地图等都属导向设计的范围。导向设计既可以为人们引导方向，又可以起到点缀、美化空间的作用。视觉导向设计的目的在于如何用简洁醒目的视觉符号去表达准确的含义，能及时快捷地传达信息，而且要求导向正确无误。设计师应从文字、色彩、图形及材质、环境等多方面进行深入研究，展开设计。

（6）软件界面和网页设计。这是随电脑普及而新衍生的设计（见图8-25）。它是对各种软件和网页的具体操作界面进行设计。如对Photoshop、3ds Max等设计软件的设计，既有平面设计也有多媒体设计。

> **拓展阅读**
>
> 王受之. 世界平面设计史［M］. 北京：中国青年出版社，2002.

3. 环境设计艺术

环境设计艺术是指人类对自己生存空间的设计。它是一门新兴的学科，自"二战"后在欧美国家逐渐受到重视，是20世纪工业与商品经济高度发展中，科学、经济和艺术结合的产物，它把实用功能和审美功能作为有机的整体统一起来。环境设计艺术综合性很强，涉及很多学科，如城市规划设计、景观设计、环境美学、人类工程学、建筑学、

> **词语解析：多媒体**
>
> 多媒体是指在计算机系统中，组合两种或两种以上媒体的一种人机交互式信息交流和传播媒体。使用的媒体包括文字、图片、照片、声音（包含音乐、语音旁白、特殊音效）、动画和影片，以及程式所提供的互动功能。目前为止，多媒体的应用领域已涉足诸如广告、艺术、教育、娱乐、工程、医药、商业及科学研究等行业。
>
> 利用多媒体网页，商家可以将广告变成有声有画的互动形式，可以更吸引用家之余，也能够在同一时间内向准买家提供更多商品的消息。利用多媒体作教学用途，除了可以增加自学过程的互动性，更可以吸引学生学习、提升学习兴趣，以及利用视觉、听觉及触觉三方面的反馈来增强学生对知识的吸收。多媒体还可以应用于数字图书馆、数字博物馆等领域。此外，交通监控等也可使用多媒体技术进行相关监控。
>
> 多媒体技术是一种迅速发展的综合性电子信息技术，它给传统的计算机系统、音频和视频设备带来了方向性的变革，将对大众传媒产生深远的影响。

图8-25　腾讯QQ动态背景设计

腾讯QQ动态背景设计，动态的图标展示以及动感相框，用户可以自定义去切换自己喜欢的皮肤风格，设计初衷也是希望让用户感受到界面是有生命力的。

地理学、物理学、心理学、社会学、民族学、考古学、宗教学等。著名的环境艺术理论家多伯认为环境设计"作为一种艺术，它比建筑更巨大，比规划更广泛，比工程更富有感情。这是一种爱管闲事的艺术、无所不包的艺术，早已被传统所瞩目的艺术，环境艺术的实践与影响环境的能力、赋予环境视觉上秩序的能力，以及提高、装饰人存在领域的能力是紧密地联系在一起的"。

环境设计艺术按空间形式可分为建筑设计、室内设计、城市规划设计、景观设计、公共艺术设计等内容。

（1）建筑设计

建筑设计（见图8-26）是指对建筑物的结构、空间、造型、功能等方面进行设计。作为建筑设计师，所要解决的问题是如何协调好这几个方面之间的关系，包括建筑物内部各种使用功能和使用空间的合理安排，建筑物与周围环境、与各种外部条件的协调配合，内部和外表的艺术效果，各个细部的构造方式，建筑与结构、建筑与各种设备等相关技术的综合协调，以及如何以更少的材料、更少的劳动力、更少的投资、更少的时间来实现上述各种要求。最终使建筑物做到适用、经济、坚固、美观。按建筑使用的性质来分，可分为民用建筑、商业建筑、教育科研建筑、医疗卫生建筑、办公建筑、运动场馆建筑、文化建筑、交通建筑、工业建筑、农业建筑等类型；按建筑结构来分，可分为钢筋混凝土结构建筑、钢结构建筑、砖混结构建筑、砖木结构建筑、木结构建筑、轻便材料结构建筑等类型。

图8-26　建筑模型

（2）室内设计

室内设计（见图8-27）是指对建筑物内部空间进行综合规划。室内空间属于建筑的一部分，室内设计会受到建筑的制约。首先室内设计要考虑不同功能的空间划分，以满足人们的生活需要，其次还要根据不同个性的人设计空间，满足心理上的需要。根据建筑的分类，室内空间可分为居住建筑室内设计、公共建筑室内设计、工业建筑室内设计、商业建筑室内设计等。

图8-27　奥西里斯·赫特曼工作室设计作品

室内设计有四个主要构成部分：空间设计、装修设计、陈设设计、物理环境设计。空间设计就是对室内空间进行划分，如可划分为客厅、餐厅、厨房等不同区域；装修设计是对实体界面进行设计加工，如顶棚墙面设计、地面设计、门窗设计、隔墙设计等；陈设设计要考虑陈设品如何布置问题，包括陈设品的选择、布局及具体摆放，有时还要根据具体位置进行艺术创作；物理环境设计主要是对室内采暖、通风、温湿调节等方面进行设计调整。

室内设计的风格很多，主要有传统风格、现代风格、欧式风格、中式风格、浪漫风格等；居室设计风格可以显示居住者不同的审美倾向和性格特点。

（3）城市规划设计

城市规划设计（见图8-28）是对城市环境进行整体的、综合的规划部署，目的是为城市居民创造出安全、健康、便利、舒适的生存空间。城市规划设计一般由政府牵头设计或者委托设计，一般由规划师、政府负责人、社会学家、经济学家共同参与完成。

图 8-28　南京世茂外滩新城规划图

城市规划设计主要包括城市的社会规划、经济规划、文化规划及形体环境规划等内容。社会、经济、文化规划主要指针对城市的特点、经济发展规律进行的决策性规划，比如研究城市未来发展的性质、人口规模和用地面积等；形体环境规划主要是对城市形态风貌、城市环境质量的设计。总的目的是使城市得到整体协调发展，并具有文化性。

（4）景观设计

景观设计是一门新兴的学科。它在传统园林基础上，注重城市公共环境、土地资源合理的创造性开发以及对生活环境的保护与利用。景观设计包括对公园、庭院、街道、广场、校园、社区、桥梁、绿地等生活区，工业区、商业区、文化区、娱乐区等室外空间以及一些独立室外空间的设计。

景观设计的目标是将功能性、环境性、艺术性三者结合为一体，达到整体协调的效果。景观设计要考虑土地合理使用、植被水体保护、民俗风情与历史文物保存等问题，营造出自然和人工形态和谐的审美境界。

（5）公共空间设计

公共空间设计是对开放性的公共空间进行艺术创造和环境设计。它将建筑设计、园林设计、雕塑、壁画等艺术形式有机组合起来，为公共空间的象征意义和标识作用服务。设计重点是对公共艺术品进行创作与陈设。

一般把公共空间设计分为室内和室外两类。公共空间室内设计主要完成交通枢纽、商业中心、宾馆大堂中庭、医院中枢、文化建筑内部大堂中庭等地方的艺术设计；公共空间室外设计是指对城市广场、街道、公园、文体场馆、艺术场馆、会议场馆及办公建筑等外部空间进行设计。[1]

拓展阅读

王受之. 世界现代建筑史［M］. 北京：中国建筑工业出版社，1999.

（二）设计的艺术语言

设计艺术语言是由视觉设计基本元素和设计原则两部分构成的一套传达意义的规范或符号系统。

1　陈立红，吴修林. 艺术导论［M］. 北京：中央音乐学院出版社，2010.

其中，基本元素包括：线条、形状、明暗、色彩、质感、空间。它们是构成一件作品的基础，相当于建一栋房屋所需要的砖、瓦、水泥、钢材等。也类似于文字语言中的字和单词。设计原则包括：布局、对比、节奏、平衡、统一。它们是艺术家用来组织和运用基本元素传达意义的原则和方法。艺术家根据各种各样的需要，造型手法也多种多样；所表现出来的艺术形象既包括二维的平面设计作品和三维实物立体作品，也包括动态的影视视觉艺术等视觉艺术形式。运用一定的原则和方法，在一定的范围内控制各种元素之间的关系，最后形成能够传达特定信息的图形图像。

1. 形态

形态可归纳为"形状、形象、形体及其状态"。所有可以看得见的形象都有其形态，对于每天围绕在我们周围的这些形态，我们几乎都视若无睹，但对于一个从事设计的工作者来说，所有这些形态都是他进行创造的母体与源泉。

形态是产品设计的外在表现。我们通常认为，"形"是指一个物体的外在形式或形状，而"态"是指物体蕴藏在形态之中的"精神态势"。形态就是指物体的"外形"与"神态"的结合。"形"是设计艺术最基本的形式语言，包括点、线、面、体等因素，形的变化就是这些元素的相互转化的可能性，以及这些元素的组织变化。"形"的变化能产生丰富无穷的视觉效果（见图8-29、图8-30）。

图8-29　灯具设计1

图8-30　灯具设计2

2. 功能

功能指物体能满足人的某种需求的功效和用途。需求既包括物质上的，也包括精神上的。功能是设计艺术中的基本要素，设计师设计时首先考虑的就是作品能否符合人们的某一需求，同时还考虑能否做到最经济的成本，是否带给消费者审美感受与精神体验等（见图8-31）。

图8-31　汽车设计

3. 材质

材质包括自然材质和人造材质。材质具有色彩、结构、纹样、肌理、质地等属性，不同的材料有不同的属性。材质不但影响着设计的形式与结果，同时，作为实现设计的最终物质，它也是设计师手中强有力的工具和语言。因此，在设计过程中，设计师不但要表达个性，还应挖掘、延伸材质的潜质（见图8-32）。

图 8-32 椅子设计

4. 肌理

肌理是指物体表面的组织构造，在设计中，主要指材料表面的结构形态和纹理。它通常给人两种感觉，即触觉质感和视觉质感。前者通过人的触摸而感受，如材料表面的凸凹、粗细、软硬等；后者通过人的视觉而感受，如天然或人造的木纹、石纹、皮革纹理等。在平面设计中，主要运用的是视觉肌理。在立体造型设计中，则需要同时运用视觉肌理和触觉肌理。运用好肌理能有效增强设计的艺术感染力（见图8-33）。

图 8-33　让·佩尔（Jean Pelle）烛台设计

5. 色彩

色彩是设计中最具表现力和感染力的因素，它通过人们的视觉感受产生一系列的生理、心理和类似物理的效应，形成丰富的联想、深刻的寓意和象征。色彩是一种情感语言，它所表达的是一种人类内在生命中某些极为复杂的感受。色彩与造型形态、肌理等相互作用，恰当的色彩搭配能使形态更加完美，相互影响。因此，好的设计应该是"形"与"色"的协调，"质"与"色"的统一。

（三）设计艺术的审美特征

1. 功能性与审美性的有机统一

设计艺术要依照适用的尺度，按照美的规律去进行造型，将功能性和审美性双重属性有机地统一起来，在使用过程中发挥审美作用。两者从一开始就有机地结合在一起了，艺术设计的产品可以说是美的实用者。原始艺术和人类的早期设计大多数是首先考虑实用目的，然后在实用的基础上考虑审美要求；有时也有同时考虑实用上与审美上的需要。今天的设计艺术无疑要追求实用与审美的统一。

2. 造型美与结构美

造型美主要指设计的外观形态美，结构美主要指设计的内在形式美。设计艺术的造型美由形态美、色彩美、肌理美等因素组合而成，它是传达设计艺术中功能美信息的直观途径，它的产生受制于实用功能，同时又对认知功能和审美功能的形成产生重要的作用。

3. 实用性、技术性、艺术性与经济性相统一

在设计艺术中，实用性、技术性、艺术性与经济性这些特征是有机统一的。首先，设计艺术以实用为主导，这是中心点。其次，我们要考虑用什么材料、方式，成本才会较低，而且能创造出更高的附加价值，受到消费者欢迎，并促进国家经济水平的提高。有的设计，本身就可作为经济体的管理手段，这就是设计艺术的经济性。在设计创作中，要考虑让作品拥有好的形式感，会使用借用、结构、装饰和创造等不同的艺术手法，这就是设计的艺术性；此外，人们还要考虑到设计的技术性，也就是考虑这件作品在现有的技术条件下能否实现，有没有新的材料、工具和技术手法出现，对设计是否有影响，科技的发展对设计具有十分重要的推动作用。[1]

[1] 陈立红，吴修林. 艺术导论［M］. 北京：中央音乐学院出版社，2010.

拓展阅读

1. [英]克雷. 设计之美[M]. 张弢, 译. 济南: 山东画报出版社, 2010.
2. [日]原研哉. 设计中的设计[M]. 朱锷, 译. 济南: 山东人民出版社, 2006.

四、设计艺术赏析

(一) 设计艺术鉴赏的一般方法

1. 功能美的鉴赏

功能是非艺术品的本质特征, 是实现产品功利的前提, 设计作品与其他艺术品的本质区别就在于它的功能性。功能美要符合社会生产力, 要考虑经济适用, 要符合设计美的准则。

2. 形式美的鉴赏

形式美是指构成物外形的物质材料的自然属性（色彩、形状等）以及它们的组合规律（如整齐、比例、均衡、反复、统一等）所呈现出来的审美特性。形式美是形式因素本身所具有的美。构成形式的基本要素有: 材料的自然属性、色彩要素等。

3. 文化美的鉴赏

优秀的设计作品不但具有功能美与形式美, 更重要的是往往有着丰厚的文化底蕴, 体现出文化美。如2008年北京奥运会会徽"中国印·舞动的北京"（见图8-34）, 在一个小小的会徽中展现出了中国文化的方方面面及与奥林匹克文化的融合统一。

(二) 设计艺术作品赏析实例
——腾讯视频品牌形象设计

1. 项目背景

腾讯视频（见图8-35）是一个综合视频门户, 旨在打造中国最大的云视频服务平台。此前QQLive投射到的路径不多, 在用户规模上与竞争对手相比不具备优势, 难以打造在业界视频类

图8-34 中国印·舞动的北京

"中国印·舞动的北京"以印章作为主体表现形式, 将中国传统的印章和书法等艺术形式与运动特征结合起来, 经过艺术手法夸张变形, 巧妙地幻化成一个向前奔跑、舞动着迎接胜利的运动人形。人的造型同时形似现代"京"字的神韵, 蕴含浓重的中国韵味。该作品传达和代表了四层信息和含义: ①中国文化。以中国传统文化符号——印章（肖形印）作为标志主体图案的表现形式, 印章早在四五千年前就已在中国出现, 是渊源深远的中国传统文化艺术形式, 并且至今仍是一种广泛使用的社会诚信表现形式, 寓意北京将实现"举办历史上最出色的一届奥运会"的庄严承诺。②红色。选用中国传统喜庆颜色——红色作为主体图案基准颜色。红色历来被认为是中国的代表性颜色, 还是我国国旗的颜色, 代表着伟大的中华人民共和国。因此, 标志的主体颜色为红色, 具有代表国家、代表喜庆、代表传统文化的特点。③中国北京欢迎世界各地的朋友。作品代表着北京正以改革开放的姿态欢迎世界各地运动员和人民欢聚北京, 生动地表达出北京欢迎八方宾客的热情与真诚, 传递出奥林匹克的理念和精神。作品内涵丰富, 表明中国北京张开双臂欢迎世界各地人民的姿态。④冲刺极限, 创造辉煌, 弘扬"更快, 更高, 更强"的奥林匹克精神。现代奥林匹克运动一直强调以运动员为核心, 会徽"中国印·舞动的北京"正体现了这一原则。印章中的运动人形刚柔并济, 形象友善, 在蕴含中国文化的同时, 充满了动感。

产品的影响力。2011年4月, 腾讯视频统一视频平台域名及对外接口, 形成独立品牌, 内容以电影、电视剧、综艺、音乐、新闻、时尚、科技多纬度运营, 支持内容丰富的在线点播及电视台直播, 降低了用户门槛并希望提高用户的覆盖率, 通过客户端、网站、移动终端多种产品形

图 8-35　腾讯视频品牌形象设计

态，满足不同用户的需求，以实现更好的广告商业模式。

2. 项目规划

在以上资源整合后，腾讯视频迫切地需要一个全新的品牌形象来提升品牌影响力，扩大用户认知度及对品牌的忠诚度（见图8-36）。

图 8-36　项目规划

3. 项目调研

前期调研归纳出目前市面上视频产品所强调的定位，及人们对此类产品提出的感受。在功能上主要强调的特点为：高清、正版、品质、直播（见图8-37）。

4. 形象定位

产品定位强调的不只是普通功能，而更多的是去体现人文关怀和情感的传达，真正的品牌是源自消费者的生活形态，甚至是高于他们生活的，是一种对于生活的期待。如果品牌领先其对手的原因是产品属性，那么这个品牌有可能在将来被其他产品所代替。腾讯视频期望给予用户的是自由生活的一种精神感受，而不仅仅是一种工具和产品。

图 8-37　项目调研

5. 发散思维

接下来通过与感性有关的词出发从生活场景中去寻找相关的图片，代表丰富、轻松、娱乐。飘浮的五彩气球、自由的鱼群、天空草地、盛放的花朵，从这些自然的生命中找到了相应的契合点，通过收集的图片，品牌组设计师进行了一次头脑风暴，大家随心所欲地画下心中想象的元素和图形，一次轻松有趣的散发过程结束后再进行统一的整理和分析（见图8-38）。

在设计师们的手稿中，排除了过于写实的胶片、摄影机等元素，从品牌的角度上来说，这一类图形过于写实了，使产品含义受到局限，没有一种更深的内涵，很容易停留在只是工具的概念上，不够神秘且太过直白，与前期的定位不相符合。鱼的造型和三角形的播放键造型非常吻合，也代表了自由快乐、愉悦的精神感受，于是通过这个抽象的造型进一步延伸（见图8-39）。

图 8-38　发散思维

图 8-39　造型延伸

图 8-40　方案展示

在方向上进行定位后，进入上机实现阶段，参考之前收集的素材和确定的手稿，去表现轻松自由，轻质感、动态、丰富多彩又属于视频类产品的图形。

6. 方案展示

腾讯视频新LOGO代表了高质量、愉悦、品位、丰富，希望通过新LOGO表达：腾讯视频将为用户带来更方便、更流畅的观看体验，以播放键为视觉载体，由象征播放按钮的三角键拼连而成。本次LOGO配色方案采用的是红、绿、蓝三种色彩进行搭配，组成五彩缤纷的热带鱼造型，寓意腾讯视频方便快捷的观看体验和自由丰富的选择（见图8-40）。

词语解析：LOGO

LOGO是徽标或者商标的英文说法，可以起到对徽标拥有公司的识别和推广的作用，通过形象的LOGO可以让消费者记住公司主体和品牌文化。网络中的LOGO徽标主要是各个网站用来与其他网站链接的图形标志，代表一个网站或网站的一个板块。另外，LOGO还是一种早期的计算机编程语言，也是一种与自然语言非常接近的编程语言，它通过"绘图"的方式来学习编程，对初学者特别是儿童来说是一种寓教于乐的教学方式。（来自百度百科）

7. 应用场景

在后期的推广中，更希望能延续这种轻松活跃丰富的印象，辅助图形组合多变，能更适用于视频制作推广时使用，有效地辅助视觉识别系统的应用（见图8-41～图8-44）。

图8-41　应用场景1

图8-42　应用场景2

图8-43　应用场景3

图8-44　应用场景4

8. 总结

新品牌形象发布后，通过悉心运营推广，腾讯视频用户倍增，未来将希望通过更多的推广来提升品牌的影响力。品牌形象是用户认知产品的重要途径，是一种被人管理和传承的气质，设计师所需做的设计不仅是一个LOGO，更要注意设计用户能接触的每一样细节，意识周边物料的重要性和统一的感官，品牌建设并非一朝一夕的事。

第九讲
绘画与雕塑艺术

阅读提示：

通过本讲的阅读与学习，你能够：

1. 了解绘画与雕塑艺术的含义类别、审美特征等常识；
2. 掌握绘画与雕塑艺术的艺术语言与鉴赏方法；
3. 知道进一步探索绘画与雕塑艺术的方法和途径；
4. 结合艺术作品的赏析，提高对绘画与雕塑艺术之美的领悟力。

一、穿越500年的"神秘微笑"——绘画艺术

《蒙娜丽莎》（见图9-1左）是文艺复兴时代画家列奥纳多·达·芬奇所绘的肖像画，目前保存在巴黎的罗浮宫供公众欣赏。它是直接画在白杨木上的，此画面积不大，长77厘米，宽53厘米。很少有其他作品能像它一样，被人审查、研究、演绎或是恶搞。它代表达·芬奇的最高艺术成就，成功地塑造了资本主义上升时期一位城市妇女形象。画中人物坐姿优雅，笑容微妙，背景山水幽深茫茫，淋漓尽致地发挥了画家那奇特的烟雾状"无界渐变着色法"般的笔法。画家力图将人物的丰富内心感情和美丽的外形巧妙地结合，对于人像面容中眼角唇边等表露感情的关键部位，也特别着重掌握精确与含蓄的辩证关系，达到神韵之境，从而使蒙娜丽莎的微笑具有一种神秘莫测的千古奇韵，那如梦似的妩媚微笑，被不少美术史家称为"神秘的微笑"。然而，世界名画达·芬奇的《蒙娜丽莎》的传奇故事还在继续讲述中。蒙娜丽莎基金会宣布其取得的最新研究成果证明，画作《艾尔沃斯·蒙娜丽莎》（见图9-1右）同样出自达·芬奇之手，而且其创作时间还早于现藏于罗浮宫的《蒙娜丽莎》，被称为年轻版《蒙娜丽莎》。对于这一研究成果，国内外不少专家持质疑

图9-1 达·芬奇《蒙娜丽莎》

态度，但这无疑又为神秘的"蒙娜丽莎"增加了谜题。事实上，《蒙娜丽莎》"微笑"500多年来，也是不断被揭秘、探究、阐释的500多年。一幅绘画作品为何能穿越如此漫长的历史，为全世界人所了解和关注，这也许就是绘画艺术的魅力之所在。

（一）绘画的含义与类别

绘画是一门运用线条、色彩、形体等艺术语言，通过构图、造型和设色等艺术手段，在二度空间（即平面）上塑造出三维静态的视觉形象的艺术。绘画是较早出现于人类生活中的艺术种类之一，它是造型艺术中最主要的一种艺术形式。

> **词语解析：造型艺术**
>
> 造型艺术是指以一定物质材料（如绘画用颜料、墨、绢、布、纸、木板等）和手段创造出可视的静态或动态的空间形象，通过塑造可视的静态或动态形象来表现社会生活和艺术家情感的艺术形式。这是按艺术作品使用的媒介材料和表现手段来对艺术形态进行的分类，将整个艺术区分为五大类别，即实用艺术、造型艺术、表情艺术、综合艺术和语言艺术，其中造型艺术包括绘画、雕塑、摄影、书法等艺术形态。

绘画种类繁多，范围广泛。可根据不同的角度和标准来分类。从体系来划分，有东方绘画和西方绘画两类；从使用材料、工具和技法的不同来划分，有中国画、油画、版画、水彩画、水粉画、粉笔画、素描、速写等；从题材内容的不同来划分，有人物画、动物画、静物画、风景画、风俗画、历史画、宗教画等体裁；从作品形式的不同来划分，可分为宣传画、壁画、年画、漫画、连环画等。这些类型体裁还可以再细分。不同类别的绘画形式，由于各自的历史传统不同，都有着各自独特的表现形式与审美特征。在这里，我们主要介绍中国画和油画这两种东西方绘画的代表。

1. 中国画

从美术史的角度讲，民国前的绘画都统称为古画。国画在古代无确定名称，一般称之为丹青，主要指的是画在绢、宣纸、帛上并加以装裱的卷轴画。汉族传统绘画形式是用毛笔蘸水、墨、彩作画于绢或纸上，这种画种被称为"中国画"，简称"国画"。中国画按装裱形式分为手卷、挂轴、册页等，按表现特点又分为工笔画、写意画等，题材可分人物、山水、花鸟等。它在世界绘画领域中自成体系，独具特色，是东方绘画体系的主流。

中国画的特点表现在：

第一，在工具材料上，往往采用中国特制的毛笔、墨或颜料，在宣纸或绢帛上作画。因此，又可称之为"水墨画"或"彩墨画"。中国画所使用的笔、墨、纸、砚、色等传统工具材料，经过数代劳动人民及书画家的努力，不断改进完善，已达到高度和谐完美的程度，传统材料工具的使用已经在中国延续数千年，其民族特色经久不衰，根本就在于其强大的生命力。

第二，在构图方法上不受焦点透视的束缚，多采用散点透视法（即可移动的远近法），使得视野宽广辽阔，构图灵活自由，画中的物象可以随意列置，冲破了时间与空间的局限。可以集中四时花卉于同一画面，聚险峰、奇树于一体，根据画面需要安排布局。中国画营造的空间多种多样，但其中最主要的有三种，即全景式空间、分段式空间和分层式空间。

第三，中国画熔诗、书、画、印为一炉，也是绘画中所绝无仅有的。宋代以后，文人画开始兴起，当时许多画家既是书法家，又是诗人，又擅治印。将诗书、题跋、篆刻引入画面，从而更加丰富了中国画表现形式的完美性，使诗书画印结合得浑然一体，从而奠定了中国民族绘画的基本特点。绘画与诗文、书法、篆刻四者有机地结合在一起，相互补充，交相辉映，形成了中国画独特的内容美和形式美，也形成了中国画特有的诗、书、画、印交相辉映的特色。

第四，中国画的特点来源于中华民族悠久的传统文化和丰富的美学思想。中国画的传统画法有工

笔画，也有写意画。前者用笔细致工整，结构严谨，无论人物或景物都刻画得十分具体入微；后者笔墨简练，高度概括，洒脱地表现物象的形神和抒发作者的感情。不管是工笔画，还是写意画，在处理形神关系时都要求"神形兼备"，在造型和意境的表达上都要求"气韵生动"。中国画总体上的美学追求，不在于将物象画得逼真、肖似，而是通过笔墨情趣抒发胸臆、寄托情思。如清初"四僧"画鸟画鱼，常画成白眼看天，借以体现其傲世不群的气质和隐喻地抒发其对清政府的愤懑不平之气。历代文人喜画清瘦的梅、兰、竹、菊，寓意自己的清高、无为。中国画的意境追求的是诗的意境，空阔流动的意境，不受真情实景的制约，不受光源、透视、投影的约束，讲究以线界形，散点透视，写其意而不重其形，以形写神，迁想妙得，"似与不似之间"。敢于用浪漫的手法删繁就简，大胆提炼取舍，以小胜大，以少胜多，计白守黑，使人产生丰富的联想，产生"意中有意，味外有味"的耐人寻味的艺术形象。

词语解析：气韵生动

南朝·齐画家谢赫在其所著的《古画品录》中，首先提出绘画"六法"，作为人物绘画创作和品评的准则。六法分别是："一，气韵生动是也；二，骨法用笔是也；三，应物象形是也；四，随类赋彩是也；五，经营位置是也；六，传移模写是也。"将"气韵生动"作为第一条款和最高标准，可见其分量的重要。"气韵生动"是指绘画的内在神气和韵味，达到一种鲜活的生命之洋溢的状态，可以说"气韵生动"是"六法"的灵魂。以生动的"气韵"来表现人物内在的生命和精神，表现物态的内涵和神韵，一直是中国画创作、批评和鉴赏所遵循的总圭臬。

2. 油画

油画是西洋画的主要画种之一。油画起源并发展于欧洲，到近代成为世界性的重要画种。产生于15世纪以前欧洲绘画中的蛋彩画是油画的前身。在运用蛋彩画法的同时，许多画家继续寻找更为理想的调和剂。一般认为，15世纪初期的尼德兰画家扬·凡·艾克兄弟是油画技法的奠基人。他们在前人尝试用油溶解颜料的基础上，用亚麻油和核桃油作为调和剂作画，致使描绘时运笔流畅，颜料在画面上干燥的时间适中，易于作画过程中多次覆盖与修改，形成丰富的色彩层次和光泽度，干透后颜料附着力强，不易剥落和褪色。他们运用新的油画材料创作，在当时的画坛很有影响。油画技术很快在西欧其他国家传开，尤其在意大利的威尼斯得以迅速发展。

在工具材料上，油画是以用快干性的植物油（亚麻仁油、罂粟油、核桃油等）调和颜料，在画布、亚麻布、纸板或木板上进行制作的一个画种。画面所附着的颜料有较强的硬度，当画面干燥后，能长期保持光泽。凭借颜料的遮盖力和透明性能较充分地表现描绘对象，色彩丰富，立体质感强。油画的主要材料和工具有颜料、松节油、画笔、画刀、画布、上光油、外框等。

在表现方法上，传统的油画家采用焦点透视法作画。在画面构成上，它讲究画面景物充实，按自然的秩序布满画面，呈现出自然的真实境界。古典油画力求肖似真物，故非常讲究透视法。古典油画中的市街、房屋、家具、器物等，形体都很正确，竟同真物一样。若是描写走廊的光景，竟可在数寸的地方表出数丈的距离来；若是描绘正面的（站在铁路中央眺望的）铁路，竟可在数寸的地方表出数里的距离来。

拓展阅读

1. 陈师曾. 中国绘画史［M］. 北京：中华书局，2010.
2. 王伯敏. 中国绘画通史（上下册）［M］. 北京：生活·读书·新知三联书店，2008.
3. 中央美术学院人文学院美术史系列国外美术史教研室. 外国美术简史［M］. 北京：中国青年出版社，2007.

（二）绘画的艺术语言

1. 线条

线条是构成绘画作品形象的一种基本语汇，绘画时勾勒轮廓的线，有曲线、直线、折线，有粗线、细线，统称"线条"。

纵观世界艺术的历史发展，无论东西方绘画，一开始都用线条造型。从西班牙阿尔塔米拉洞窟壁画中的野牛到野兽派绘画中的轮廓，从中国敦煌壁画中的飞天到工笔白描中的勾勒，线条一直处于十分重要的地位，且在长期的演化过程中越来越富有含蓄性、表现性、象征性和抽象性。线条现状各异，功能有别。例如，柔美的女人体与精致的花瓶可用曲线来勾画，飞泻的瀑布与辽远的地平线可用直线来表现，奔流的江海与起伏的山峦可用波状线来表现，飘动的云彩与参天的树冠可用蛇形线来暗示。可见，线条的审美意味与艺术功能是丰富多样的。不同的线条具有不同的性格，能传达不同的感受，线条的形成伴有速度、方向、长短、曲直、轻重、深浅、粗细、疏密、材质以及排列方式等变化因素，传递出或安静、或烦躁、或舒缓、或疯狂的状态或情绪，表现力极其丰富，这在东西方绘画作品中都可以找到范例。

在中国绘画艺术中，线条的功用表现得尤为突出。事实上，中国传统绘画在相当程度上是以富有骨气韵味的线条来取胜的。一般说，中国绘画的观众凭借移情或想象，便可从其富有弹性的线条中领略到一种美的节奏与韵律。以线条作为最基本的造型手段的中国传统绘画，例如以墨线勾描物象的白描，仅凭简练的线条就可创造出动人的艺术形象，如宋代著名的《朝元仙仗图》，或称《八十七神仙卷》（见图9-2）。中国古代人物画的"十八描"，就是表现中国古代人物衣物褶纹而创造的用线方法。中国画不仅以线造型，而且赋予线条以一种内在生命力和个性特征，使线条具有一种独立于对象之外的审美价值。

西方绘画史上也曾出现很多线描大师，如荷尔拜因、安格尔、马蒂斯等。早在文艺复兴时期，米

图9-2 《八十七神仙卷》局部

《八十七神仙卷》，这是一幅佚名的白描人物手卷，也是历代字画中最为经典的宗教画，尺幅为292厘米×30厘米，绢本水墨。画上有87个神仙从天而降，列队行进，姿态丰盈而优美。潘天寿曾评论此画："全以人物的衣袖飘带、衣纹皱褶、旌旗流苏等的墨线，交错回旋达成一种和谐的意趣与行走的动，使人感到各种乐器都在发出一种和谐音乐，在空中悠扬一般。"张大千观赏此卷后给予很高评价，认为它与唐壁画同风，"非唐人不能为"。徐悲鸿还在画上加盖了"悲鸿生命"的印章。

开朗基罗就曾指出，只要凭借画出来的一条直线就能区分出画家的技艺。在运动变化中，当线条与色彩相融辉映时，也构成了绘画艺术独特的气势和神韵。英国画家威廉·布莱克曾言：艺术品的好坏取决于线条。法国画家安格尔亦有同感，他把线条视为绘画艺术的基础，宣称线条就是素描，就是一切，即便是烟雾也必须用线条来表现。其1819年创作的速写作品《尼克洛·帕格尼尼肖像》（见图9-3）仅用简略的线条就将小提琴家帕格尼尼画得非常传神。现代艺术中的抽象绘画，也不能离开线条的运用。

2. 色彩

色彩是绘画作品的主要因素之一。康定斯基对于色彩的功能有着深刻独到的见解，认为每一种色彩都是一首独立优美的歌曲，令人心醉神迷。色彩直接影响心灵，可与观众建立情感上的联系，引起相互的共鸣，或一种震撼人类灵魂深处的喜悦。比如，蓝色给人以平和之感，绿色给人以宁静之感，黑色给人以沉寂之感，紫色给人以冷峭

中有意让自己对客观事物的认识停留在感觉阶段，强调对事物瞬间的印象，不看重对事物本质的把握。大胆突破传统绘画模式和色彩观念，建立了一套新的色彩观和绘画表现手法。如莫奈的《干草堆系列》（见图9-4）、《卢昂大教堂系列》，这些风景画侧重表现同一场景在不同光线气氛下变幻无穷的色调的美。他们忽视物象轮廓的写实，主要用光线和色彩来表现瞬间的印象，追求绘画色彩关系独立的美。以塞尚、凡·高、高更为代表的一些受印象主义影响的画家开始反对印象主义。因为他们的艺术探索已经超越了印象主义有限的光色表现，他们认为绘画不能仅像印象主义那样对客观世界进行模仿，而应该更多地表现画家对客观事物的主观感受，在技法上，他们都反对分割色彩，都大胆采用平面的鲜明色调，重视形与构成形的线条、色块以及体、面。强烈的内心化和个性化是他们的共同特点。之后出现的野兽派、表现主义等画家，他们更强调色彩的表情特征，认为色彩本身就具有独立的意义，利用它可以抒写画家的主观感受，把色彩本身的审美价值提升到很高的地位。

图9-3 安格尔《尼克洛·帕格尼尼肖像》

之感，白色给人以纯洁之感，朱红则如火焰般耀眼撩人，使人产生兴奋昂扬之情，柠檬黄在视觉上刺激强烈，让人情绪仓促不安。中外画家历来都重视色彩的作用。西方古典主义绘画强调色彩的模拟状物功能，现代主义画家，如印象派在19世纪科学技术，尤其是光学理论和实践的启发下，十分注重对物体外光的研究和表现，把捕捉物体的"光"和"色彩"作为艺术追求，他们在创作

中国绘画更注重色彩的写意性，讲究"随类

图9-4 莫奈《干草堆系列》之一

第九讲 绘画与雕塑艺术 | 139

赋彩"，特别强调黑、白、灰色调，有"五墨""六彩"之分。如沈周的《东庄图》（见图9-5）先以淡墨层层皴染，再施以浓墨逐层醒破。用墨浓淡相间，于满幅布局中有疏朗之感，实中有虚。墨色润雅而明净，色彩雅致。

图9-5　沈周《东庄图》

3. 构图

"构图"一词出自拉丁语，原意有组成、结构和联结等含义，绘画语汇中的构图是指作品中艺术形象的结构配置方法，根据特定主题的要求，在一定的空间，把个别或局部的形象适当地组织起来，构成一个协调的完整的绘画作品。在中国传统绘画中称为"章法""布局"或叫"经营位置"。它是绘画创作中表达作品思想内容并获得艺术感染力的重要手段。

构图的基本原则讲究均衡与对称、对比与变化。均衡与对称是构图的基础，其作用是使画面具有稳定性。均衡与对称本不是一个概念，但两者具有内在的同一性——稳定。稳定感是人类在长期观察自然中形成的一种视觉习惯和审美观念。因此，凡符合这种审美观念的艺术才能产生美感，违背这个原则的，看起来就不舒服。

常见的构图形式有金字塔形构图、水平线构图、垂直线构图、倒三角形构图、对角线构图、S形构图、复合式构图、平衡式构图、对称式构图等。构图规律应用在很大程度上依赖于人的视觉经验，如金字塔形构图使人感到稳定，倒三角形构图则显示不安与动荡。不同的构图会表现出不同的审美意向和艺术氛围。

西方传统绘画注重真实再现，讲求科学精神，在构图方法上采用合乎科学规律的再现物象空间位置的焦点透视，表现出纵横、高低的立体效果；如达·芬奇的《最后的晚餐》（见图9-6）采取的是焦点透视法，横向式构图，耶稣居中而坐，十二门徒分列其两旁，神态各异，衬托出耶稣临死前的平静心态。

而中国传统绘画往往将构图称为"布局"和"章法"，被认为是"画之总要"，它不拘泥于特定的时间、空间，灵活处理，以多视点"观照大自然"，以"咫尺"写"千里"，起承转合，计白当黑。这种打破固定视点的散点透视法与西方焦点透视法截然不同。如北宋张择端的《清明上河图》。

4. 质感

质感是指绘画艺术通过不同的表现手法，在作品中表现出各种物体所具有的特质，如丝绸、肌肤、水、石等物的轻重、软硬、糙滑等各种不同的质的特征，给予人们以真实感和美感。在绘画表现中，油画利用光影、色彩因素，通过不同的技法以及笔触肌理等手段，可以描绘出质感逼真的效果，如《葡萄》（见图9-7）是中国当代画家冷军的作品，以超级写实主义的创作方法，逼近对象，就连作为陪衬的铁皮，斑斑锈迹丝毫没有懈怠，葡萄质感晶莹而又剔透，充分展示出画家写实的功力。对物体表面肌理的表现与刻画是体现质感的重要方面。肌理就是绘画作品表面的纹理，经触觉和视觉所感受到的起伏、平展、光滑、粗糙、精细的程度。在绘画艺术中一般称为笔触，即绘画中之笔法。例如，在油画中，画家常用稀薄的颜料、轻匀柔润的笔法渲染出缥缈的云天和明净的水面，而用浓重的颜料、重叠堆砌的笔触画出坚硬的岩石和厚实的土地。一些现代主义画家更是采用多种材质与技法的综合，使画面产生画笔难以描绘的质感与肌理效果，如德国表现主义画家基弗画作（见图9-8）的外观看起来似乎经历过一场劫掠，大量厚厚的油彩和树脂、稻草、沙子、乳胶、废金属、照片和各种各样油腻的东西堆积在一起。焚烧过的土地的图像，让

图 9-6　达·芬奇《最后的晚餐》

《最后的晚餐》是意大利画家列奥纳多·达·芬奇所创作，是所有以这个题材创作的作品中最著名的一幅。尤其以构思巧妙、布局卓越、细部写实和严格的体面关系而引人入胜。构图时，他将画面展现于饭厅一端的整块墙面，厅堂的透视构图与饭厅建筑结构相联结，使观者有身临其境之感。画面中的人物，其惊恐、愤怒、怀疑、剖白等神态，以及手势、眼神和行为，都刻画得精细入微、惟妙惟肖。这些典型性格的描绘与画题主旨密切配合，与构图的多样统一效果互为补充，使此画无可争议地成为世界美术宝库中最完美的作品。现藏米兰圣玛利亚德尔格契修道院。

图 9-7　冷军《葡萄》

图 9-8　安塞姆·基弗作品

人联想起播种之前的烧荒——对新的生长的期待。

词语解析：超级写实主义

超级写实主义又称超写实主义、新现实主义和照相写实主义，起源并兴盛于美国，其后流行世界各地。20世纪60年代末至70年代，作为世界现代艺术的中心，美国艺坛出现了莱斯利、克洛斯（绘画）、安德烈·汉森（雕塑）等人，其作品的逼真程度让人如面对照片或真人。日益发达的科技和丰富的材料为这种风格的发展提供了便利的条件。

中国画运用笔墨表现物态质感，侧重于线条的力量感，如人物画中的十八描法、山水画中的各种皴法等。皴法中含有勾、皴、点、染、擦的基本笔法和浓、淡、干、湿、焦等基本墨法。这些技法丰富了绘画对物象质感和肌理的表现手段，使作品中的材质因素成为一种审美元素。虚拟的绘画质感相比客观实体的质感显得更为集中而富于变化，更具艺术观赏性。

（三）绘画艺术的审美特征

1. 视觉性

绘画艺术最显著的特征是直接诉诸欣赏者的眼睛，凭借视觉感来感受的。绘画艺术比其他任何艺术更多地揭示了事物的视觉表象，提醒我们重新用新鲜的眼光观察我们周围的世界。视觉是人和动物最重要的感觉。通过视觉，人和动物感知外界物体的大小、明暗、颜色、动静，获得对机体生存具有重要意义的各种信息，至少有80%的外界信息经视觉获得，眼睛是我们与日常世界打交道的主要器官，但是我们对日常世界的看法往往是支离破碎的。我们观察场景中的事物常常只是到实际情况所需要的程度为止，哪怕我们每天在校园里活动和行走，我们也很容易忽略周边环境的色彩和外形，忽略建筑物，忽略擦肩而过的校友，因为如果我们不这样做，我们就会上课迟到，或是被车撞到，我们于是步履匆匆，对周遭熟视无睹或视而不见。绘画艺术则提醒我们重新用新鲜的眼光看世界（见图9-9）。

图 9-9　埃舍尔《眼睛》

> **思考讨论**
>
> 1. 你的家庭成员、最好的朋友或同桌的同学眼睛是什么颜色的？
> 2. 你曾经仔细观察过一片落叶飘零所划出的曲线吗？
> 3. 你常常注意到事物的细节吗，比如，水的流动、岩石的粗糙或是草地的青葱？

2. 造型性

造型即创造形体，是绘画的主要特征。绘画的造型性具体体现为直观具象性，瞬间永恒性，凝聚的形式美。直观具象性是指绘画运用物质媒介创造出的具体的艺术形象，直接诉诸人们的视觉感官。这种具体形象蕴含着丰富的艺术意蕴，可引起观众直观的美感，还可以把现实生活中某些难以显现的无形事物，转化为可以直观的具体视觉形象。瞬间永恒性，是指绘画是静态艺术，难以再现事物的运动发展过程，但它却可以捕捉、选择、提炼、固定事物发展过程中最具表现力和富于意蕴的瞬间，"寓动于静"，以"瞬间"表现"永恒"。凝聚的形式美，是指绘画艺术运用形式美法则对物质媒介进行加工，便可以整合出凝聚着形式美的艺术符号。比如比例的匀称、变化的节奏韵律、明暗对比、多样统一、虚实相生等，都是形式美法则在绘画艺术中的集中呈现。

3. 空间性

绘画是以空间为存在方式的艺术，所谓空间，即物质的广延性，可分为虚空间、实空间或体积、立体。造型是空间艺术的必要手段和必备因素，造型艺术必然存在于一定空间中，因而空间性实质上是对造型艺术存在方式的把握。空间意识产生于视觉、触觉及运动觉中。一般来说，绘画的空间性依靠视觉；雕塑和建筑的空间性除视觉外，还分别依靠触觉和运动觉。绘画为具象空间或立体的平面表现，通过透视、色、明暗等手段，在平面上产生现实空间的假象。画面的空间分为前景（近景）、中景、后景（远景）3个层次，有时截然分开，有时亦混合一起。绘画作品的空间是二维空间。二维空间指由长度（左右）和高度（上下）两个因素组成的平面空间。在绘画中为了真实地再现物象，往往借助透视、明暗等造型手段，在二度空间的平面上造成纵深的感觉和物象的立体效果，即以二度空间造成自然对象那种三度空间的幻觉。但是也有些绘画，如装饰性绘画、图案画等，不要求表现强烈的纵深效果，而是有意在二度空间中追求扁平的意味

来获得艺术表现力。

> **拓展阅读**
>
> 1. 陈传席. 中国绘画美学史［M］. 北京：人民美术出版社，2009.
> 2. 葛路. 中国绘画美学范畴体系［M］. 北京：北京大学出版社，2009.

二、绘画艺术赏析

（一）绘画艺术鉴赏的一般方法

美国乔治亚大学教授、著名美术理论家和批评家费德门将美术鉴赏的程序分为叙述、形式分析、解释、评价四个步骤，这一鉴赏程序也可成为绘画艺术鉴赏的一般方法。

1. 叙述

陈述画面上可以直接看到的东西，暂不顾其意义和价值判断。这里又有两种区别，即对于写实性绘画，应指明画中画了哪些东西，如人物、动物、静物还是风景等；而对于抽象绘画，则应指出主要的形状、色彩、方向、构图等。也就是你看到了什么？作品给你怎样的感觉？一般而言，感觉都带有一定的复杂性和微妙性。感觉最好的接受方法是体验。语言则往往难以准确地传达某种感觉，因此，即使我们产生了某种感觉，也往往难以用适当的语言表达出来。但是，感觉不管再微妙，总还是存在大的趋向性，你可以从大的趋向性上接近自己的感觉并寻找相应的描述性词汇：庄重、强烈、轻柔、朦胧、悲怆、神秘、压抑、恐怖、深沉、沉重……而且这种感觉往往不是单一的，而是多种感觉的复合体。

2. 形式分析

形式分析是指探讨一件绘画作品的造型关系，包括各种形状间的相互依存和作用方式，包括线条的种类、色彩的处理、空间的营造、构图的运用等。也就是这个绘画作品通过怎样的艺术语言运用来使你产生这样的感觉。

3. 解释

推测这一绘画作品的含义，或者说探讨画家通过这一画面所想表达的观念。任何绘画作品，除了作者展示给我们的形象外，其后还蕴含着某种意义，或者说是作者的思想观念和情感态度，了解和明确作者的思想情感是绘画鉴赏走向深度的表现。对于绘画作品含义与精神内涵的阐释则需要以作品为依据，同时寻找作品以外的信息如创作背景、作者等。

4. 评价

即在一种范围内进行比较，以判断这一绘画作品的优劣，及你对它喜爱与否，这一过程要求我们在认真进行理性分析后，做出自己的价值判断。人的喜好是多方面的，在题材上，有的人喜欢人物画，有的人喜欢风景画；在形式风格上，有人喜欢写实，也有人喜欢变形或抽象；等等。

（二）绘画艺术作品赏析实例

1. 《戴珍珠耳环的少女》

《戴珍珠耳环的少女》（见图9-10）是荷兰黄金时代巨匠维米尔的代表作，是一幅小小的油画，比八开纸大不了多少，油彩都已经干得开裂，但就是这样一幅看似不起眼的小画，却使得许多文人墨客、游人看客在画前欲走不能，是什么在震撼他们的心灵？就是画中的主人公——一位戴珍珠耳环的少女。

画中少女的惊鸿一瞥仿佛摄取了观画者的灵魂。维米尔在这幅画中采用了全黑的背景，从而取得了相当强的三维效果。黑色的背景烘托出少女形象的魅力，使她犹如黑暗中的一盏明灯，光彩夺目。画中的少女侧着身，转头向我们凝望，双唇微微开启，仿佛要诉说什么。她闪烁的目光流露殷切之情，头稍稍向左倾侧，仿佛迷失在万千思绪之中。少女身穿一件朴实无华的棕色外衣，白色的衣领、蓝色的头巾和垂下的柠檬色头巾布形成鲜明的色彩对比。

维米尔在画中使用平凡、单纯的色彩和有限的色调范围，然后用清漆取得层次和阴影的效

图9-10 维米尔《戴珍珠耳环的少女》

约翰内斯·维米尔（Johannes Vermeer或Jan Vermeer，1632—1675），是荷兰优秀的风俗画家，被看作"荷兰小画派"的代表画家。维米尔与凡·高、伦勃朗合称为荷兰三大画家。他刻画织物的精湛技艺使无数画家叹为观止，对光线与色彩的运用更是直入化境。他的作品，往往在平凡中见出悠远的寓意和深刻的哲理，既通俗朴实，又神秘莫测。目前存世真迹35幅，代表作为《戴珍珠耳环的少女》，此外还有《倒牛奶的女仆》《拿酒杯的少女》《穿蓝衣读信的少女》《花边女工》等。

果。这幅画另一个瞩目之处，是少女左耳佩戴的一只泪滴形珍珠耳环，在少女颈部的阴影里似隐似现，是整幅画的点睛之笔。珍珠在维米尔的画中通常是贞洁的象征，有评论家认为这幅画很可能作于少女成婚前夕。

画中少女的气质超凡出尘，她心无旁骛地凝视着画家，也凝视着我们。欣赏这幅画时，观者会很轻易地融化在这脉脉的凝望中，物我两忘。荷兰艺术评论家戈施耶德认为这是维米尔最出色的作品，是"北方的蒙娜丽莎"。《蒙娜丽莎的微笑》的魅力就在于她的神秘，无人知晓这个女子到底为何能散发出如此恬静的微笑，而画家又是在怎样的心情下画下了这样的作品。《戴珍珠耳环的少女》（见图9-10）一画面世300多年来，世人都惊叹不已：那柔和的衣服线条、耳环的明暗变化，尤其是女子侧身回首、欲言又止、似笑还嗔的回眸，唯《蒙娜丽莎》的微笑可与之媲美。画中女子的真实身份亦如《蒙娜丽莎》一样，是一个千古遗谜。

> **拓展阅读**
>
> 1. 雪佛兰. 戴珍珠耳环的少女[M]. 李佳珊，译. 海口：南海出版社，2009.
> 2. 与之相关的电影：英国彼得·韦伯导演的《戴珍珠耳环的少女》（*Girl with a Pearl Earring*），编剧：奥利维亚·希烈特，2003年。主演：科林·费斯饰维米尔，斯嘉丽·约翰逊饰葛丽叶。

2.《春如线》

《春如线》（见图9-11）是吴冠中诸多以"春如线"命题的作品之一，这也是这位艺术大师出版次数最多的作品。

吴冠中曾经说过："'春如线'是《牡丹亭·游园惊梦》中的一句唱词，给我留下深刻印象：'春如线，剪不断，理还乱，李煜之情丝丝如线。'线，形象地表达了情之缠绵。我的绘画经常坠入线之罗网，从具象的紫藤之纠葛发展到抽象的情结，纵横交错，上下遨游，线在感情世界中任情奔驰。我有不少画作以'春如线'命名，以'线'书写春意，情脉脉，我乐于借用。"因为"线"的这种情脉脉，所以在吴冠中的眼中，这个世界，几乎都变成了线和线的组合。公园里，青松抽出新芽，松针挥舞，风筝之线从树梢延伸，风是线，流水也是线。"线，身段不同的线，风韵各异的线，都在荡漾……"线条从春天生发，变奏，传送，有了花的夏，红树间疏黄的秋，和树干萧索的冬。于是，在吴冠中的画中，我们看到了如此繁多的线条：变形的、扭曲的、奇诡的。和这些多情的线条邂逅，成为解读吴冠中画作的第一道门槛。人们常说，一千个读者就有一千个哈姆雷特，也许观众所见、所感已不是作者的本意了。但这不重要，重要的是观众从其作品中得到了精神的陶冶和升华！

《春如线》的结构是如此紧密，我们无法想象可以在任何地方添加一堵墙或一根草，但吴冠中洒上去的那些看似毫无意义的墨点，却不可思议地使

图 9-11　吴冠中《春如线》

吴冠中（1919—2010），出生于江苏省宜兴县。1942年毕业于国立艺术专科学校，1946年考取教育部公费留学，1947年到巴黎国立高级美术学校，随苏弗尔学校学习西洋美术史。吴冠中1950年秋返国。先后任教于中央美术学院、清华大学建筑系、北京艺术学院、中央工艺美术学院。作为善思考的艺术家，他勤于著述，立论独特，而且文字生动流畅。其中关于抽象美、形式美、形式决定内容、生活与艺术要如风筝不断线等观点，曾引起美术界的争论。曾出版过《吴冠中散文选》等。

整个画面充满流动的韵律。在色彩的使用上，吴冠中同样做到了既简约，又精确，画中色彩既少且淡，画中的几点红，与画面右下方的一方印章，巧妙地使整个画面达到了完美的平衡，山头的淡绿，使画面充满生气。有人说，吴冠中的笔法最适合描绘春天，因为它本身就带着隽秀之美。尤其是当我们面对着像这幅娟秀、恬静的《春如线》，我们不得不说：要展现春天的清新之美，很难有比这更确当的笔法了。也许，这就是一位伟大画家所独具的魅力。

抽象画的魅力在于能用有限的元素书写无限的情怀，简单的点与线，使我们对春天产生了无限的联想与想象。抽象画的艺术意蕴更接近于诗和音乐，吴冠中笔下柔美、清新、舒展、细腻、婉转、优美、恬静、畅快、活力而又缠绵……的春天的意境，一如门德尔松的《春之歌》（音频9-1）。

拓展阅读

1. 吴冠中. 吴冠中谈美［M］. 广州：广东人民出版社，2000.
2. 吴冠中. 我负丹青——吴冠中自传［M］. 北京：人民文学出版社，2005.
3. 吴冠中. 吴冠中画作诞生记［M］. 北京：人民美术出版社，2008.
4. 吴冠中. 画眼［M］. 北京：文汇出版社，2010.

思考讨论

1. 你看到了什么？作品给你什么样的感觉？
2. 作者是怎样让你产生这种感觉的？
3. 作者想传达什么？
4. 你喜欢这幅作品吗？你和作者产生共鸣了吗？

三、"指尖的触摸"——雕塑艺术

雕塑、绘画和建筑等一起往往被归入视觉艺术，这种归类并不那么有用，却表明了一点：眼睛是我们介入雕塑作品的主要感觉器官。但是，在同时展出绘画和雕塑作品的展览中，你会发现欣赏者中至少有几个人会去触摸或试图触摸部分雕塑作品，哪怕这些作品上挂着"请勿触摸"的标示。幸运的是，有些雕塑是允许和鼓励人们用手去触摸的。2009年9月21日在中华世纪坛世界艺术馆举办了《触·觉——从罗浮宫到世纪坛》这项中国内地首次为视觉残障人士举办的艺术展，2010年6月17日，北京环球金融中心开幕典礼暨巴黎罗浮宫博物

馆《触·觉——罗浮宫雕塑触觉展》（见图9-12）又在京举行。22件精美的雕塑作品在北京环球金融中心内向公众展示了世界级艺术的魅力。这一展览旨在呈现西方雕塑家力求表现的五种动态，并与东方雕塑中对动态的探索相对照。它们是：奋力、奔跑、舞蹈、飞翔与坠落。所有作品都反映出雕塑家对于平衡和姿态的追求。其中18件展品为罗浮宫馆藏雕塑的石膏或树脂复制模型，旨在通过触摸为视障人士提供审美途径，同时也为明眼人带来面对雕塑的全新感触方式，从不同的角度体验雕塑艺术与技巧。参与本次展览的中国当代雕塑家隋建国说："雕塑应该是可以触摸的"，所以他很支持这一活动。雕塑比其他艺术形态更多地把人们的目光引向手指，引向指尖的触摸。

图9-12 《触·觉——罗浮宫雕塑触觉展》

（一）雕塑的含义和类别

雕塑艺术，是造型艺术的一种，又称雕刻，是雕、刻、塑三种创制方法的总称。指用各种可塑材料（如石膏、树脂、黏土等）或可雕、可刻的硬质材料（如木材、石头、金属、玉块、玛瑙等），创造出具有一定空间的可视、可触的艺术形象，借以反映社会生活、表达艺术家的审美感受、审美情感、审美理想的艺术。雕、刻是减少材料，而塑则相反，是堆增材料。往下细分，还有镂、凿、琢、铸等各种工艺。

至于雕塑的分类，则有不同的角度和标准。从使用材料的不同来分，种类繁多，有木雕、骨雕、贝雕、石雕、漆雕、根雕、冰雕、铜雕、陶瓷雕塑、面塑、泥塑等；按功能不同来分，分为城市雕塑、纪念雕塑、宗教雕塑、陵墓雕塑、园林雕塑、主题雕塑、装饰雕塑、功能雕塑、陈列雕塑等。习惯上则按雕塑形式来分，有圆雕、浮雕、透雕三类。

1. 圆雕

圆雕较常见，指可多方位、多角度鉴赏的三维立体雕塑（见图9-13）。它的手法和形式多样，写实的、装饰的、具象的、抽象的、户外的、户内的都有；题材和内容也是丰富多彩，材质更多种多样，石质、木质、金属、泥料、纺织、纸张等均可选用。

图9-13 罗丹《思想者》

2. 浮雕

浮雕是雕塑与绘画的结合，它用压缩办法来处理对象，观者可看到它的一面或两面。浮雕有高浮雕和浅浮雕两种。由于浮雕依附在另一平面上，经过压缩，所占空间较小，因此适于多种环境的装饰布置（见图9-14）。

图9-14 人民英雄纪念碑浮雕

3. 透雕

浮雕因去掉底板而称为透雕，也称镂空雕。透雕类似民间剪纸，有正负空间，两者之间形成的轮廓线有一种互相转换的节奏，多用于门窗、栏杆、家具等物件上（见图9-15）。

图9-15　杨公乡楚墓镂空雕龙凤纹珮

（二）雕塑的艺术语言

雕塑的艺术语言和表现手段非常丰富，包括体形、体积、空间、材质、肌理等许多因素，正是它们共同构成了雕塑艺术的美。

1. 体形

体形是雕塑给人的第一印象，人们在远处就可以体察到。雕塑是由基本块体构成体形的，而各种不同块体具有不同性格。如圆柱体由于高度不同便具有了不同的性格特征：高圆柱体挺拔、雄壮；矮圆柱体稳定、结实。卧式立方体的性格特征主要是由长度决定的，正方体刚劲、端庄；长方体稳定、平和。又如立三角有安定感，倒三角有倾危感，三角形顶端转向侧面则有前进感，高而窄的形体有险峻感，宽而平的形体则有平稳感。高明的雕塑师可以通过巧妙地运用具有不同性格的体块，就像画家运用色彩、音乐家运用音符一样，创造出雕塑物美而适宜的体形。

雕塑艺术的体形有具象形、抽象形和介于两者之间的意象形。米开朗基罗创作的《被缚的奴隶》（见图9-16）是典型的具象形雕塑，奴隶如公牛一样健壮的身体呈螺旋形强烈地扭曲着，似乎正在力图挣脱身上的绳索，虽然双臂被反绑着，但全身的肌肉都紧绷着，让人感到那里蕴含着无比强大的反抗力量；相比之下，身上的绳索则显得那么脆弱无力，似乎仅仅成了装饰品。他的头高昂着，紧闭着嘴唇，眼睛圆睁着，眼神中流露出反抗的愤怒和坚强不屈的意志。有人称这尊雕像是"反抗的奴隶"。在这里，人的尊严得到了高度体现。法国雕塑家让·阿尔普的作品《云的牧人》（见图9-17）是一件抽象作品，他通过流畅多变的线条与空间饱满的体积，传达一种静谧、恬然的抒情般的气息，他并不具体再现或描述什么，而把注意力集中在创造一种气氛、一种情调、一种感受，形成音乐般的效果。

图9-16　米开朗基罗《被缚的奴隶》

图9-17　让·阿尔普《云的牧人》

2. 体积

体积是指雕塑物在空间上的体积，包括雕塑的长度、宽度、高度。同时，体积大小也是雕塑形成其艺术表现力的根源。许多雕塑，庞大的体积都给人以强烈的审美感受和视觉冲击力。如果这些雕塑体型缩小，不仅减小了量，同时也影响了质，给人心灵的震撼和情绪上的感染必然也会减弱。雕塑给人的崇高正是由于雕塑特有的体积、形状所决定的。

如澳大利亚雕塑家让·穆克的超写实雕塑（见图9-18），我们在面对这些超写实雕塑时首先感受到的就是其体积的庞大，艺术家严格按照人体真实比例放大或缩小尺寸，这种非常规的尺寸首先给人一种视觉的新鲜感与陌生感。

图9-18 让·穆克超写实雕塑1

3. 材质

雕塑材料不同，雕塑形式给人的质感就不同。石材雕塑的质感偏于生硬，给人以冷峻的审美感受；木材雕塑的质感偏于熟软，给人以温和的审美感受；金属材料的雕塑闪光发亮，颇富现代情趣；玻璃材料的雕塑通体透明，给人以晶莹剔透之美。所以，不同的材料质地给人以软硬、虚实、滑涩、韧脆、透明与浑浊等不同感觉，并影响着雕塑形式美的审美品格。雕塑的形式美首先表现在物质材料本身具有的天然形式美的因素上。如罗丹塑造的《老妓欧米哀尔》（见图9-19）就是用青铜作为材料，增添了作品的沧桑、悲凉的意味。由于这些

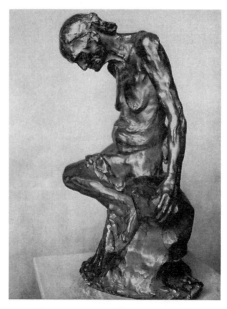

图9-19 罗丹《老妓欧米哀尔》

材料本身具有与作品意蕴相一致的审美特性，极大地提高了作品的感染力。

4. 肌理

肌理是指物体表面的组织纹理结构，即各种纵横交错、高低不平、粗糙平滑的纹理变化，是表达人对物体表面纹理特征的感受。不同的材质因表面的结构不同会产生不同的肌理效果。根据雕塑物的功能，使用适宜的雕塑材料，以形成特有的质感和独特的审美效果，这类成功之作很多。澳大利亚雕塑家让·穆克的超写实雕塑材质上多采用玻璃纤维树脂。这种材质适宜于制造超写实的肌理：皮肤的褶皱、毛孔等都能放大给人看，给人以一种视觉的震撼，真实到觉得恐怖，超写实给人提供的就是一种新的观看的方式，细节再细节（见图9-20）。

图9-20 让·穆克超写实雕塑2

拓展阅读

奥古斯特罗丹, 述. 葛塞尔, 记. 罗丹艺术论[M]. 傅雷, 译. 北京: 中国社会科学出版社, 2001.

（三）雕塑艺术的审美特征

雕塑艺术是典型的造型艺术，除了具有造型艺术特有的造型性、视觉性、空间性等普遍的审美特征外，由于中西雕塑有着不同的文化背景和发展道路，也形成了不同的审美特征，掌握中西雕塑艺术的审美差异能有助于我们进行雕塑艺术的鉴赏。

1. 中国雕塑艺术的审美特征

中国古代较少纯粹的雕塑艺术品，其原因在于中国远古时期重礼教，尊鬼神，艺术重心倾向于工艺美术，在礼器、祭器上发挥艺术天才，形成传统，影响深远。从陶器、青铜器、玉器及漆器等工艺品发展出以装饰功能为主的实用性雕塑，在历代都占有主流地位。它们分为两大类，一类是纯粹的工艺品，例如象形器皿和供摆设的小型工艺雕刻。另一类是建筑（包括陵墓）装饰雕刻，例如南朝王陵石刻辟邪和唐代顺陵石狮。实用性除反映在装饰雕刻上以外，还反映在明器艺术与宗教造像上。明器是随葬用品，其中雕塑品占有重要地位，主要是俑和动物雕塑，俑是人殉的取代物，动物雕塑也用来代替活体陪葬，它们的实用性很强，并非纯粹的雕塑艺术品。宗教造像也是如此，它们是供信徒顶礼膜拜所用的，以佛教造像最有代表性。佛教造像有宗教上特殊的造型要求，它们和古希腊那种以人为范本的真实自然的神像有所区别，在欣赏时需要了解经规仪轨的种种规定，如佛像两耳垂肩、手长过膝等，否则很容易认为比例不准确、解剖有错误而加以否定。

（1）装饰性

中国传统代雕塑的装饰性相当突出。这是它孕育于工艺美术所带来的胎记，无论是人物还是动物，也无论是明器艺术、宗教造像还是建筑装饰雕刻，都普遍反映着传统悠久的装饰趣味。最显著的例子是云冈北魏露天坐佛（见图9-21）、南朝的辟邪和唐代的石狮。佛像的对称式坐姿和图案化的袈裟衣纹处理显出浓厚的装饰性。和写实的西方宗教神像相比，中国佛像因装饰性的虚拟成分，更带有一种非人间性的神秘，但又包含一种蔼人的亲切。因为装饰性既不同于生活真实，却又是中国人在生活中无处不在司空见惯的艺术真实，所以有此效果。同时，装饰性对于增强佛像所要求表现的庄严肃穆气氛也十分有效。辟邪石狮的整体造型，完全

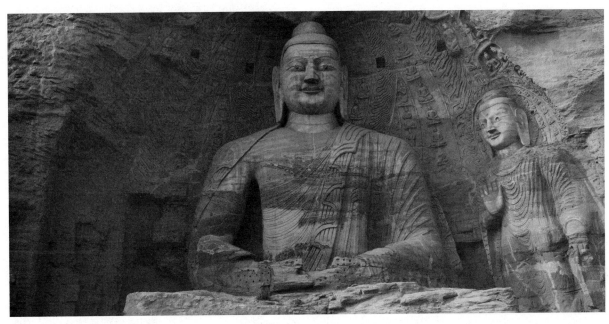

图9-21　云冈北魏露天坐佛

经过装饰化变形，犹如青铜器或玉器上的某个装饰部件。身上更有线刻图案来加强这种装饰品格。装饰性的变形处理是夸张概括的手法之一。经过这样处理过的石兽，往往比写实的雕刻石兽更威风、更勇猛，且更神圣不可侵犯，能更好地发挥它们作为建筑装饰的功能。（辟邪和石狮多为陵墓的仪卫性装饰品，用途在于显示墓主的权威。）

（2）绘画性

中国古代雕塑和绘画是一对同胞兄弟，都孕育于原始工艺美术。从彩陶时代起，塑绘便互相补充、紧密结合。到二者都成熟之后，仍然"塑形绘质"，在雕塑上加彩（专业术语称作"妆銮"）以提高雕塑的表现能力。现存的历代雕塑，有许多就是妆銮过的泥塑、石刻和木雕。当今中国雕塑艺术完全西化了，不再加彩，但民间雕塑仍保持妆銮传统。中国塑绘不分家，导致了雕塑与绘画审美要求的一致性。

雕塑的绘画性具体表现为不注意雕塑的体积、空间和块面，而是注意轮廓线与身体衣纹线条的节奏和韵律。这些线条都像绘画线条一样，经过高度推敲概括提炼加工而成，和西方古典雕塑以块面和空间的丰富变化来体现轮廓与衣纹的形状完全异趣。后者体积感强，前者只有大的体积关系，局部大多平面性很强。有时在平面上运用阴刻线条来表现肌肤和衣服的皱褶，仍然没有立体感，只有绘画的平面效果。因此，通常雕塑表面光滑，没有西方雕塑那么多明暗起伏的细微变化。中国雕塑从这一特点历代相沿，至今民间匠师仍然大都先勾人物线描草稿，像人物画白描一般，再复制成雕塑。也有人直接在硬质材料上勾线描稿，再雕而刻之。这样创作雕塑，带有绘画性就可以理解了。中国古代雕塑绘画性强，自有一种东方趣味，符合中国古人的欣赏习惯，他们是从绘画艺术的角度去看待雕塑艺术的。今天我们欣赏古代雕塑，也需要借用中国画的审美眼光，才能把握美感要点。如果只用西方古典雕塑的艺术标准来指摘中国古代雕塑缺乏雕塑性，那无异于削足适履。

（3）意象性

西方雕塑从古希腊时期起，就努力模仿再现自然，写实性极强。中国雕塑和绘画很迟才脱离工艺美术的母体而独立门户。在漫长的几千年间，它们只是工艺美术品的两种装饰手段，这是塑绘不分的主要原因，也是线刻和平面性浮雕——画刻高度结合的中国式造型方法特别发达与持久的主要原因。装饰不求再现，只追求表现物象，因此发育出中国雕塑与绘画的共同品格——不求肖似（高度写实地再现自然），形成了高度的意象性特点。

> **词语解析：意象**
>
> 意象一词，辞海是这样解释的：①表象的一种。即由记忆表象或现有知觉形象改造而成的想像性表象。文艺创作过程中意象亦称"审美意象"，是想象力对实际生活所提供的经验材料进行加工生发，而在作者头脑中形成的形象显现。②中国古代文论术语。指主观情意和外在物象相融合的心象。所谓意象，就是客观物象经过创作主体独特的情感活动而创造出来的一种艺术形象。简单地说，意象就是寓"意"之"象"，就是用来寄托主观情思的客观物象。

中国雕塑的意象性和中国画观念是一致的，而且贯穿了整个古代雕塑史。秦始皇陵兵马俑虽然表现出高于其他时代的写实性，但那也仅仅集中在俑的头部刻画上，而且形象也只是分为几种类型，不是每一件都各不相同，身体部分则无一例外是十分写意的。就是比较写实的头部也不能和西方雕塑同日而语，它只是像中国工笔画一样，比较深入细微而已，本质上依然属于意象性造型。其他汉唐陶俑、历代宗教造像无不显示意象性特点。它们和中国画一样，追求神韵，不求肖似。如果用西方古典雕塑的标准来看待它们，就能挑剔出解剖、比例不够准确，质感塑造不够充分等不足，造成欣赏上的障碍。我们必须换一种眼光，使用我们自己民族的艺术标准和审美习惯来欣赏中国古代雕塑"以形写神"的艺术效果。这样，当我们从敦煌菩萨、晋祠侍女、筇竹寺罗汉塑像上体会到"栩栩如生"这一句成语的含义时，就不是像欣赏西方古代著名雕刻作品那样，是个从形到神都准确得像真人一般的概

念，而只是感受到一个艺术品所传达的人的生命力、精神状态和宗教境界等形而上的东西。

（4）雕塑语言精练

这是意象性衍生的另一艺术特点。中国古代雕塑始终没有发明西方雕塑的造型术来精确地塑造物象，而多从感觉和理解出发，像中国画一般运用精练的语言，简练、明快，以少胜多而又耐人寻味，常常给人运行成风、一气呵成、痛快爽利的艺术享受。应用夸张乃至变形来强调人与动物的神韵是普遍运用的手法，这一点和西方近现代雕塑有相似之处。中国古代雕塑实际上也达到雕塑语言的多变性和雕塑空间的自由性这种艺术境界的。霍去病墓石兽（见图9-22）采取"因势象形"的手法，充分利用岩石，自然的令人联想接近某种动物的形状，只进行最低限度的艺术加工，使石兽的造形显出空间的自由而不斤斤计较于形似。加工的语言有圆雕、有浮雕，也有线刻，是根据岩石形状与动物形象的双重需要加以多变性运用的。这种圆、浮、线雕并施的语言，在汉唐陶俑、历代石兽以及佛教造像中均可见到。它们使中国雕塑在精练中块面更整体，因而有时更具雕塑感甚至建筑感，例如云冈北魏露天坐佛和龙门奉先寺唐代大佛就是杰出代表。

图9-22　霍去病墓石兽

（5）注重头部刻画

中国古人认为"头者精明之主也"（《黄帝内经·素问》）。"头者，神所居，上圆象天。"（《春秋元命苞》）从原始时代起，人面或人头在工艺装饰中就受到特别重视，这应是中国古代造型艺术发展为特别重视传神的原因之一。这种重视贯穿了几千年，直到今天，在民间雕塑和农民画中，头部仍是艺术家首要表现的部分。头部以外的人体部分，便被看作是从属的，较为次要的。这样，在中国古代雕塑和绘画中，头大身小逐渐变成一种习惯造型，一旦头身关系处理不好，在视觉上便难免造成不舒服的特点，这是不必为古人护短的。然而优秀的作品常常把人们的注意力从缺点中吸引转移集中到刻画精彩的头部来。这些头部看似没有西方雕塑深入，可是结构十分严谨，另有一种完美性，可达神完气足的境界。在头部以外，又用充满韵律的身体衣纹线条来发挥美感，使人受感染的不是比例结构的准确本事，而是传神美化的功夫。龙门奉先寺大佛、服侍菩萨与天主力士像都严重头大身小，但依然很美，非常典型地说明了中国古代雕塑的这一特点。

2. 西方雕塑艺术的审美特征

（1）题材的公共性

中国与西方雕塑在其发展脉络中表现出了迥然不同的审美风范。西方雕塑首先是作为建筑艺术的装饰而出现的，但在较短时间内它就获得了独立地位。其雕塑以人体、人像为主题，从古希腊创立并奠定了以人为主题的雕塑形式后，一直到现代雕塑兴起的2500年中，人像始终占据着雕塑题材的主导地位，涌现出众多优秀的人像雕塑作品。这与古希腊"人，乃万物之尺度"的观念有着文化上的必然联系。与中国的陵墓雕塑和宗教雕塑不同，西方的大量的人像雕塑放置于广场和街道，从而显示出雕塑艺术功能的公共性特征。

（2）造型的凝固性

在西方雕塑艺术中，三维形体是雕塑的基本语言特征。西方艺术把形的概念融入几何形的类型化之中，在哲学和科学双重精神支持下，遵从对物象的模仿，达到了在比例、解剖等方面近乎完美的状态，并为传统的人体雕塑和现代的抽象雕塑提供了可以遵循的途径。

雕塑作为塑造静态空间形象的艺术，只能表现人物动作或事物情态的一个瞬间，而不可能自由、充分地叙述、交代描绘人物的性格、命运或所处的环境及相互关系，在再现和色彩表现上也有很大的局限性，这就使得雕塑艺术取材上必须以单纯取

胜，选取高度精练、浓缩生活的素材，从而使作品在有限的空间形象里蕴含丰富的内容，通过艺术形象的瞬间动作和表情引发观赏者的审美想象。雕塑一方面具有稳定性、凝固性，与动态的时间艺术相比呈现出静态的特征；但另一方面，雕塑又具有想象性，它以静为动，并在静中求动，使观赏者由眼前的静态形象想像出它的过去和未来。可以说，雕塑提供了一个可供观赏想象和创造的三维空间，以静态的造型表现出运动的姿态。

（3）结构的整体性

西方传统雕塑形体各个部分要紧密联系、互相呼应，要结构严谨、浑然一体。雕塑的外轮廓不要求过于起伏变化，而要求简洁明确，做到既引人注目又有分量感、空间感、建筑感、团块感。著名的雕像《掷铁饼者》是希腊古典时期刻家米隆的代表作。雕像极其成功地塑造了掷铁饼运动员的形象，所刻画的瞬间动势，几乎像是用电影慢镜头拍摄下来那么准确，这是一个训练有素的优秀运动员，此刻正处在竞技状态的最关键时刻，通过运动员大幅度摆动的双臂、快速旋转的身躯和铁饼即将出手的瞬间，概括了掷铁饼这一动作的整个连续过程，展示了肌肉的健美和力量，抓住了最典型的姿势，找到了最生动的结构。

（4）功能的纪念性

雕塑的纪念性在于它材料的功能。不论哪一类的雕塑，都通过其材料质地坚硬并且耐磨、耐腐蚀等特点，使得许多古希腊、古罗马的优秀雕塑作品至今仍闪耀着迷人的光芒，并体现其永久的纪念意义。因其能够长久保存，雕塑艺术能够形象地再现历史上的人物、事件和事物。这些作品常常在广场、纪念馆、园林、宫殿、陵墓、纪念地、旅游地，成为某个时代和国家、地区的精神象征，寄托了人们对历史人物的缅怀和崇敬，以及对历史事件的追忆和反思。

（5）观念的象征性

西方雕塑艺术体现了雕塑作品以具体、可感的造型形象对应地暗示抽象的观念和意识，或者与抽象观念意识相对应的情况，则要求用一定的造型形象有效地揭示出来。与不在于琐碎地描写某一对象的具体的形体姿态和动作的细节相适应，雕塑也不表现非常个性化的内心生活和非常复杂的情感，而是突出地表现高度概括的单纯性格、情感、品质、气概。因而它具有观念表现的纯粹性和象征性。

例如被视为希腊雕刻艺术珍宝和西方艺术中表现女性美的典范的《米洛斯的维纳斯》（见图9-23）雕像。她像一座纪念碑，给人以崇高感；亭亭立姿，却又优美动人，她没有半点娇艳或羞怯，只有纯洁与典雅。不论观赏者从何种角度看，都能获得庄重和妩媚的感受。以往的维纳斯大都着重表现感官上的美，而这尊维纳斯却提升到古典理想美的高度，形象充满无限的诗意。这座雕像是"奇迹中的奇迹"，她已经成为人类美和爱的永恒象征。[1]

图9-23 《米洛斯的维纳斯》

拓展阅读

1. 韦滨，邹跃进. 图说中国雕塑史［M］. 杭州：浙江教育出版社，2001.
2. 汝信，陈诗红，等. 全彩西方雕塑艺术史［M］. 银川：宁夏人民出版社，2001.
3. 王朝闻. 雕塑美学［M］. 北京：生活·读书·新知三联书店，2012.

[1] 陈慧钧. 大学美术欣赏［M］. 北京：中国传媒大学出版社，2010：114，128.

四、雕塑艺术赏析

（一）雕塑艺术鉴赏的一般方法

雕塑艺术的鉴赏主要依据雕塑艺术的艺术语言和审美特征，可以从以下几方面来感受与体悟雕塑艺术作品的美。

1. 形体体积之美

雕塑艺术的根本特点是"立体性""三维性"，也就是要去了解和欣赏占有三维空间的体积之美。雕塑艺术是体积的艺术、体积的美、体积的感受，纸也有三维即长、宽、高，但没有体积的感觉。雕塑要用体积的语言、体积的分量、体积本身的美来感动人。让人感觉到体积的美，感觉到三维空间的美，也就是体积的感觉，雕塑有别于其他艺术的就是空间力量。

2. 影像之美

要懂得欣赏雕塑的基本"影像"，也就是基本轮廓所形成的影子似的形象。远远地、特别在夜光下，看到雕塑立体的基本轮廓，给人印象很深。大庭广众面前这样的雕像，特别在光线变化多时，细节一般不容易看到，而主要会被大的轮廓吸引或感动，这是给人产生深刻印象的突出的特点。所以雕塑很注重影像。

3. 组合之节奏韵律美

要懂得不同体积的组合之美，懂得不同体积的组合所形成的某种节奏美和韵律美。任何雕塑都不仅仅是具体的人或具体事物的模仿，而更主要的是通过强有力的体积的感觉给人一种特殊的激励感、一种韵律、一种分量。欣赏要注意体积的互相转折、相互关系，形成某种特殊的韵律，这是雕塑的基本语言。

4. 与环境的协调美

要懂得雕塑和环境的结合，要从建筑和雕塑、园林和雕塑、广场街道和雕塑，以至山川和雕塑的相互关系中去理解它们的有机联系。

5. 雕塑艺术的主题美

任何艺术都要有中心，有主次安排，关键的地方要明显地表现。绘画当中为了突出强调的部分，多用红色、白色等，就是素描也要用强烈的线条，明暗对比，来强调主要部分。雕塑不以颜色强调，而用体积组织雕塑的突出点，如米开朗基罗《被缚的奴隶》其冲击力的三角形体、埃及法老的头部、中国佛像手势的位置等均是如此。

> **拓展阅读**
>
> 英国Sirrocco国际出版公司. 大师雕塑1000例[M]. 何清新，等译. 南宁：广西美术出版社，2008.

（二）雕塑艺术作品赏析实例——《曼德拉雕像》赏析

南非国父纳尔逊·曼德拉有了一尊新雕像（见图9-24、图9-25）。2012年8月4日，在50年前被捕的地点，南非夸祖鲁-纳塔尔省，当代艺术家马尔科·钱法内利创作的宽5.19米、高9.48米、长20.8米的曼德拉雕像在这里竖立起来。

雕塑的设计者马尔科·钱法内利对曼德拉雕像呈现的想法产生于2005年，接着他便与南非著名的MRA建筑设计公司合作进行此项目，同时参与的还有约翰内斯堡种族隔离博物馆（Apartheid Museum）馆长克里斯托弗·蒂尔。值得一提的是，雕塑中的钢柱并不是一体成形，表现体面的钢片实为按序焊接在钢柱上后进行清洗上色，再运往现场进行量距排列。马尔科·钱法内利表示，雕塑正面显示的曼德拉肖像选用竖起的钢柱为媒材和形式，则是为了指代监禁这一物象。对于雕塑的意义，马尔科·钱法内利的解释是，当观众步行通过雕塑的钢柱结构时，这些钢柱仿佛一束包含千万光线的光束，象征着团结的力量和正义的政治斗争。并且雕塑还表明了对种族隔离政府试图阻止斗争的讽刺。作为一件意涵完整的雕塑作品，其外部环境也与作品本身相当契合。负责外部环境设计的是MRA公司的资深建筑师杰里米·罗斯，他设计在通往雕塑的道路上栽种一些刻有"勇敢、政治家、领导者、囚犯、忠实伙伴、毅力"等解读曼德拉的关键词的树木，并且他设定距雕塑35米处正观将获得最佳的视觉效果。

图 9-24 35 米外看到雕塑的呈现

图 9-25 开始建造钢柱

这尊像使用50根10米长的钢柱为媒材，钢柱的体面变化形成曼德拉头像，同时又指代监狱铁窗——描述如此简单是因为它一目了然。如图所示，所有路过这条马路的人，都将在正面面对这尊像的时刻感受到它所要表达的一切信息，并且作为一件艺术品它依旧延续着艺术家惯用的材料和风格，这不是一件好办的事。

当"政治人物雕像"几个字在你眼前出现时，你大脑里升腾的一定是一尊白色石膏像，不管是站立的招手式，还是庄重的胸像，他们一定体量巨大，严肃地矗立在城市的环岛中心、大学校园或者大广场之上。当白色石膏像、青铜等身像成为伟人、名人雕像的代名词时，我们很难奢望出现充满趣味性、现代性与艺术性的人物雕像。《曼德拉雕像》的意义正在于它打破了这一传统惯例，给我们带来了新的艺术趣味。

核心概念

绘画艺术，线条，色彩，构图，质感，雕塑艺术，体形，体积，材质，肌理

巩固练习

1. 绘画艺术的审美特征是怎样的？
2. 绘画艺术的艺术语言有哪些？
3. 中西雕塑艺术的审美差异体现在哪些方面？
4. 雕塑艺术的艺术语言有哪些？

课后延伸

如果你想进一步探索绘画与雕塑艺术的奥秘，建议阅读我们提供的拓展阅读书目或相关书籍，并参与到绘画与雕塑艺术的创作实践活动，自身积存的丰富体验能成为鉴赏的心理背景，带你进入绘画与雕塑艺术鉴赏的较深层面。

第十讲
摄影与书法艺术

阅读提示：

通过本讲的阅读与学习，你能够：

1. 了解摄影与书法艺术的发展历史、审美特征等常识；
2. 掌握摄影与书法艺术的艺术语言与鉴赏方法；
3. 知道进一步探索摄影与书法艺术的方法和途径；
4. 结合摄影作品的赏析，体验摄影艺术对生活中美的捕捉，同时你也可以拿起相机拍摄下那些你生命中美的瞬间；
5. 结合书法艺术作品的赏析，加深对书法艺术特征的理解，从而对这一中国特色的传统艺术有一个正确认识，自觉参与民族艺术文化的传承与延续。

一、"凝固的瞬间"——摄影艺术

1941年1月27日，刚开完会的丘吉尔来到唐宁街10号休息，加拿大肖像摄影师优素福·卡什（见图10-1）为其拍照。然而，抽着雪茄的丘吉尔显得过于轻松，跟摄影师卡什所设想的领导神韵不符，于是卡什走上前去，把雪茄从这位领袖的嘴里拿开。丘吉尔吃了一惊，他被卡什的举动激怒了。就在他怒视卡什的一刹那，卡什按下了快门。这张题为《愤怒的丘吉尔》（见图10-2）的肖像，极为生动地传达出"二战"时期同盟国的灵魂人物——英国首相丘吉尔在面对以希特勒为首的法西斯时那雄狮般的愤怒、强悍的一面。这张照片在世界广为流传，成为丘吉尔照片中最著名的一张。这正好证实了有人说过的一句精辟的语言：摄影家的能力是把日常生活中稍纵即逝的瞬间转化为不朽的视觉图像。

（一）摄影的含义和类别

摄影艺术是一门现代造型艺术。它是摄影师运用照相机、摄影机来作为基本工具，根据艺术构思，把人或物拍摄下来，再经过后期暗房工艺处理，获得可视的艺术形象，以此反映社会生活或自然现象，表达创作者审美感受和审美理想的艺术形式。

摄影按感光材料和画面颜色的不同，可分为黑白和彩色摄影两种；按摄影器材和技术的不同，可分为航空摄影、水下摄影、全息摄影、红外线摄影等；按题材不同来分，有肖像摄影、风光摄影、舞

图10-1　优素福·卡什自拍照

图10-2　《愤怒的丘吉尔》

加拿大肖像摄影大师优素福·卡什（1908—2002），曾为罗斯福、丘吉尔、爱因斯坦、毕加索、海伦·凯勒等政要、名人拍过肖像。这些黑白照片经过岁月的淘洗非但没有黯然失色，反倒愈加放射出夺目的光芒，并成为世界摄影家们学习的经典范本。

台摄影、体育摄影、建筑摄影、新闻摄影和广告摄影等。下面以题材的划分简要介绍几种常见的摄影类型。

1. 肖像摄影

肖像摄影又称人物摄影，是以表现人物形象为主的摄影，包括特写镜头、头像、半身像、全身群像等。肖像摄影应当通过人物的姿态、动作、外貌和面部表情，揭示人物的思想感情、性格特征和精神气质。以形传神、气韵生动，可以说是人物肖像摄影的最高审美标准。如郑景康是20世纪中国最著名的摄影大师之一，擅摄人像，兼拍风光、人民生活及新闻照片，他为毛泽东、周恩来、朱德、叶剑英、齐白石（见图10-3）、华罗庚、吴运铎等国家领导人、艺术家、科学家和英雄模范人物拍摄的肖像，形神兼备，所拍照片对于用光、构图等十分考究，具有很高的艺术价值。

图10-3　齐白石像

2. 风光摄影

风光摄影（见图10-4）是以表现大自然的风景为主的摄影。风光摄影不但要表现大自然的美，更需要表现人对自然美的感受，表现作者的审美体验与艺术追求，通过对自然风景的描绘来传达摄影师对自然的审美感受和情感体验，它一般又可以分为自然风景、都市风景、乡村风景等。风光摄影的关键是将自然美转化为艺术美，它不能停留在仅仅再现自然景物，而是必须寓情于景，使作品情景交融、意境盎然，在富有诗情画意的自然风光中，表现艺术家的思想情感和美学追求。

图10-4　美国《国家地理》风光摄影

词语解析：美国《国家地理》

《国家地理》（National Geographic）是美国国家地理学会的官方杂志，在国家地理学会1888年创办的九个月后即开始发行。现在已经成为世界上最广为人知的一本杂志，其封面上的亮黄色边框以及月桂纹图样已经成为象征，同时这些标识也是国家地理杂志的注册商标。杂志每年发行12次，但偶尔有特版发布则不在此限。杂志内容为高质量的关于社会、历史、世界各地的风土人情的文章；其印刷和图片之质量标准也为人们所称道。这也使得该刊成为来自世界各地的摄影新闻记者们梦想发布自己照片的地方。

网站资源

国家地理杂志网站：
http://www.national-geographic.com/.

3. 舞台摄影

舞台摄影是指以舞台演出为拍摄对象的一种摄影艺术形式，它一般需要较高的摄影造型技术，还需要摄影师对所拍摄的艺术表演有较全面的了解，能充分掌握舞台演出的风格样式、艺术特征，以及演员的表演特色，充分展现舞台艺术的风采和演员高超的表演水平（见图10-5）。

图10-5 美国摄影师理查德·斯波登斯作品

4. 体育摄影

体育摄影是指以各种体育运动或竞赛中运动员的技术水平、健美姿态和优异成绩为拍摄对象的一种摄影艺术形式，为了适应体育运动一般均在快速度中进行的特点，体育摄影大多采用抓拍方式，并用较高的快门速度抓取动态，使作品具有高度的真实感和强烈的现场感（见图10-6）。

图10-6 体育摄影（佚名）

5. 建筑摄影

建筑摄影是摄影师运用一定的摄影技术和手段，专门拍摄精心挑选出来的建筑物，将摄影美和建筑美结合起来的一种方式，建筑摄影需要摄影师懂得建筑艺术的基本规律和历史，认真观察和研究建筑物的特点，选择最理想的拍摄位置、角度和光线，通过建筑物的形体、质感和色调等特征，充分体现建筑物特有的社会文化内涵和科学技术水平，形象地展现建筑美（见图10-7）。

图10-7 布达拉宫（佚名）

（二）摄影的艺术语言

1. 摄影构图

构图就是取景，相当于绘画中的布局或经营位置。它以现实生活为基础，通过高于现实生活而富于艺术表现力和感染力的表现手段，将客观对象进行选择、加工和提炼，然后有机地组织安排在画面上，使主题思想得以充分、完美地表现出来。摄影构图要涉及线条、光影、色彩、影调、虚实以及形象的远近、高低、大小对比等诸多因素。摄影作品一般由主体、陪体、前景、背景四部分构成。画面构图要做的就是把这四个部分有机组织在一起，成为一个艺术整体。构图的方式很多，主要有水平式构图（见图10-8）、垂直式构图、对角线构图、十字形构图等。不同的构图能传达不同的审美心理感受。

图10-9 美国《国家地理》杂志摄影作品

图10-8 无题

2. 摄影用光

用光指拍摄时运用各种光源对被摄对象进行照明，以达到理想的效果。这是摄影艺术造型的重要手段，摄影本身就是光线的艺术，光线是营造影调的基础。光线用得好，可以加强画面的空间感和立体感，可以创造一种氛围，烘托主题，使作品具有感人的魅力。用光包括正面光、侧面光、逆光、顶光、脚光等，可根据主题需要进行选择（见图10-9）。

3. 影调和色调

影调和色调也是摄影艺术的重要造型手段。影调是黑白照片上影像明暗过渡的变化，色调则是彩色摄影照片中色彩的对比与和谐。通过影调和色调的处理，可以产生丰富的影调层次、影调对比、影像变化和色彩变化等艺术效果，使摄影作品具有浓郁的情感色彩和丰富的艺术表现力（见图10-10）。

图10-10 无题

拓展阅读

1. 科尼什. 光线第一——风光摄影的黄金法则[M]. 洪刚，等译. 杭州：浙江摄影出版社，2009.
2. 巴尼克，格奥尔格·巴尼克. 摄影构图与图像语言[M]. 北京：北京科学技术出版社，2012.

（三）摄影的历史发展

公元前400年战国时期《墨经》中有记载小孔成像的现象：用一个密封箱子，在箱子的壁上钻个小圆孔，然后把有孔的那面对着有景象的方向，景象就会在圆孔对面的箱壁上生成此倒影，这就是后来摄影技术成像的原理。

沿袭小孔成像的原理，法国一名印刷师尼埃普

斯（见图10-11）在多次实验后，于1822年发明出第一种胶卷，他将沥青涂在锡合金板上，放置入一个暗箱里对着窗外曝光了8小时，然后用薰衣草油冲洗，曝光的地方硬化变白，未曝光的地方被冲洗掉，露出底色，得到了人类历史上第一张照片，内容是天空下一个农村房子的局部。尼埃普斯将他记录影像的方法叫作"日光浊刻法"。由于感光时间太长且成像模糊，他的这种方法未能得以推广。

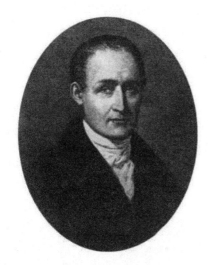

图10-11　尼埃普斯

1839年，法国人达盖尔（见图10-12）发明了"银版摄影术"，用碘化银替代白沥青，在涂了碘化银的金属版上，经过太阳光的照射后影像清晰。用镀有碘化银的钢板在暗箱里进行曝光，然后用水银蒸气进行显影，再以海波溶液定影，最后得到了清晰的金属画面。银版摄影曝光大约需要10～30分钟。由于该技术没有底片，不可以复制，于是人们开始寻求一种便于传播的技术。

图10-12　达盖尔

1835年，英国人塔尔博特发明"卡罗法"摄影术，发明研制了首张负片底片，解决了传播的问题。

随后，随后科技的发展不但解决了胶卷材料和感光度的问题，照相机的制造也越来越成熟。1975年，柯达公司的赛尚先生研制出了第一台数码相机。这台相机的CCD只有一万像素，电源是16节五号电池，存储卡是普通录音磁带，相机重约4公斤。

1981年，日本索尼公司"马维卡"相机的推出，改变了传统的影像生产方式，标志着数码时代的来临。

接下来像素成为科学家研究的问题，随着科技的发展、电子集成技术的不断成熟，相机的重量减轻了，越来越精密了，像素也不再是担忧的问题。今天的电子显微摄影仪，能拍出600万倍放大的原子照片。全息摄影、数码摄影正运用于生活的方方面面。虽然数码时代的来临带来很大的经济实惠，但是有很多摄影师还是青睐传统胶片。因为胶片的色彩和宽容度是数码相机无法替代的。

拓展阅读

1. 顾铮. 世界摄影史[M]. 杭州：浙江摄影出版社，2006.
2. 顾铮. 城市表情——20世纪都市影像[M]. 南京：江苏人民出版社，2003.
3. 顾铮. 像你我一样呼吸——一个世纪的摄影传奇[M]. 上海：上海文化出版社，2006.

（四）摄影艺术的审美特征

1. 科技与艺术的结晶

摄影离不开科技，它以物理光学、光化学、精密机械学、现代材料学电子和数字技术的综合应用为手段，来摄取实际存在的物体影像。离开了摄影所依赖的科技条件，物体的影像就无法再现。高能摄像机、数码相机及多功能手机的诞生，摄影中出现的全息摄影、延时摄影（见图10-13）、红外线摄

影、长焦变焦镜头等，也正是有了所提供的科技条件，才有可能开发出来。

图10-13　延时摄影作品（佚名）

2. 纪实与艺术的统一

作为一门现代纪实性造型艺术，摄影艺术的独特之处主要体现在纪实性与艺术性的统一上。摄影艺术的纪实性，首先表现在它运用的科学技术手段能够逼真、精确地将被摄对象再现出来，使得摄影作品具有客观性、真实性，给人以逼真感。其次表现在它必须直接面对被摄对象进行现场拍摄，如实地反映现实生活中实际存在的人物、事件和环境，许多优秀的摄影作品常常是抓拍或抢拍出来的，这种纪录性拍摄方式能给人一种身临其境的感觉。相比之下，绘画雕塑则无须现场创作，它们既可以表现现在的事物，也可以表现过去或将来的事物，甚至可以表现艺术家的想象但实际生活中并不存在的事物。一般来说，摄影艺术却不能表现过去的和未来的事物，更不能表现客观生活中并不存在的事物。另一方面，摄影艺术又必须在纪实性的基础上具有艺术性，杰出的作品必然是纪实性与艺术性的完美统一。摄影艺术形象的创造，首先需要摄影师熟练掌握摄影的艺术技巧和艺术语言，熟练运用画面构图、光线、影调（或色调）三种主要造型手段。

> **思考讨论**
>
> 1. 诗人波德莱尔说：摄影是艺术最致命的敌人，你认为他这样说的理由可能是什么？
> 2. 你对此是否认同？

3. 瞬间性

摄影艺术只能再现现实生活的某一瞬间，是名副其实的瞬间艺术。摄影创作按下快门的一瞬间，那一刹那就被永远地摄入了镜头。快门的速度超过任何一种平面造型艺术的手工业速度，从而在平面上凝固了时间。如加拿大当代摄影师吉尔·格林伯格的作品"End Times"（见图10-14）。孩子们为何哭得这样伤心呢？原来，她把一群小小孩子（包括自己的女儿）脱光衣服，放到摄影机前，塞给每个孩子一个棒棒糖，就在孩子们乐颠颠、美滋滋地吃着棒棒糖时，突然把糖抢走，于是孩子们伤心的一瞬被定格成影像。

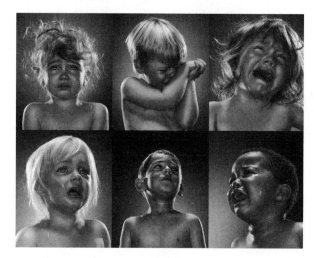

图10-14　加拿大当代摄影师吉尔·格林伯格的作品

二、摄影艺术赏析

（一）摄影艺术鉴赏的一般方法

1. 摄影艺术的形式美鉴赏

摄影是通过光与影来成像的艺术。一幅摄影艺术作品成功与否，其曝光的控制度、色调的把握、构图的取舍都是至关重要的。欣赏一幅好的摄影艺术作品，我们首先主要从画面明暗的对比、影调与色彩、造型、摄影构图等形式美表现方面来赏析。

（1）明暗对比之美

在这里我们以安塞尔·亚当斯的三幅作品来作为范例（见图10-15）。安塞尔·亚当斯是美国伟大

图10-15　安塞尔·亚当斯作品

的风景摄影师，他以拍摄黑白风光作品见长，其中最著名的是约塞米蒂系列。第一幅作品《埃尔南兹山月》是亚当斯最有名的作品之一，内容与形式美的完美让人深深地陷入这个神秘的空间内。第二幅作品很有平面构成的意味，通过黑白灰的对比拉开了树与背景的层次，那棵小树在画面的黄金位置，显得格外跳跃。第三幅通过明暗的对比、黑白灰的层次、画面的简洁，营造了一个节奏感很强的空间。

（2）影调与色彩之美

在欣赏摄影作品的时候，首先是色调与色彩带给我们的情感体验与感受。《疑是天宫落人间》（见图10-16）是我们本土的摄影师董光亮的作品，画面大的色调是深蓝色的，给人宁静梦幻的视觉感觉。在这个深蓝的背景下，作者打破了这样的宁静，中国红的古寺砖墙在蓝色的背景下显得格外鲜明，营造了作者想要的氛围。

图10-16　董光亮《疑是天宫落人间》

（3）造型之美

当景物有了光影明暗与色彩，就呈现出多姿的造型，包括点、线、面的构成，以及质感与立体感。来自德国的克劳迪娅·罗格，属于概念型的摄影师，其灵感来自剧场、舞蹈或马戏团的表演，加上受到哲学、宗教及神话故事的影响。他把这些元素融合在一起，创造出有如史诗般的浩大场面。从他的作品中（见图10-17、图10-18），我们可以了解到人体所展现出来的可能性并不是单一的。而一个人的艺术与多个人的艺术所呈现出来的气度也大有不同，难怪诗人徐志摩会说"数大便是美"。但"数大"是不是美，这就见人见智了，有些人会觉得这些由人体堆栈出来的图腾是美丽的；但也有些人会认为这些照片看久了会有恐怖的晕眩感。因为每个人的装扮都是一样的，相对的在构图和光线的运用就得特别讲究，仔细观察，可以发现每个人物的表情与人体线条上的光影效果是相当精湛的。

图10-17　德国克劳迪娅·罗格作品1

（4）摄影构图之美

构图在摄影中又叫取景，常用的构图有S形构图，向心式构图与放射式构图，水平式构图、垂直式构图、对角线构图、十字形构图等。

《长河》（见图10-19）是刘伟雄的作品，河流呈现S形的构图，极具延长、连续的特点，使人感

第十讲　摄影与书法艺术 | 161

受到源远流长的韵律与节奏。当我们在拍摄呈现曲线的场景时常采用S形的构图，比如河流、长城等。

图10-19 刘伟雄《长河》

图10-18 德国克劳迪娅·罗格作品2

这组作品名为The Last Iceberg（《最后的冰山》）（见图10-20、图10-21），是美国女摄影师卡

图10-20 卡米尔·西曼 The Last Iceberg 1

图10-21 卡米尔·西曼 The Last Iceberg 2

卡米尔·西曼，美国女摄影师，出生于1962年，1992年毕业于纽约州立大学摄影专业，客户包括《国家地理》杂志、《新闻周刊》等。

米尔·西曼的作品，给我们带来线的构成效果。她在这幅作品里考究了造型、色彩以及形式，结合美学的基础元素，画面简洁，极具装饰意味。这组作品作者已拍摄多年，拍摄地包括格陵兰岛和南极洲，关于此项目她说："无数的冰山正走向消亡，我拍摄这些照片，是在记录每一座冰山的肖像，就像给人类的远古祖先拍摄一张家庭照片。"

总之，我们在欣赏摄影作品的时候，第一步往往是从光学表现的视觉观感要素来体验，对作品的画面的形式美产生最直观的欣赏。

2. 摄影艺术作品的情感美鉴赏

任何一个摄影作品都有其主题思想，如对生活的热爱、反映生活情趣、记录生活日记等。任何一幅好的作品都是技术表现和情感表现的有机结合，摄影已经成为表达思想的一个形式。每一个摄影师的生活经历、人生阅历、思想感情、文化修养、身份地位、才气与信仰等诸多因素的不同，对于同一件事情的理解都具有自己特有的思想情感，反映在作品中的情感有着自己强烈的个性。

我们通常会因为经历某一件事情而感悟人生的意义，那么摄影师正是有感悟的人，他能深刻地洞察社会的哲学，借助了摄影作品这一媒介表达自己的思想。而欣赏摄影作品同样是一种主观的体验形式。情感在我们欣赏的过程中不断地涌现，不论是在欣赏作品的形式美还是体会情感的过程中，都使我们的思想随着摄影师的情感和想法而波动，从而与摄影师形成了思想共鸣。情感体验越丰富、越强烈，获得的审美快感就越深刻、越强烈。[1]

拓展阅读

1. 巴雷特. 影像艺术批评[M]. 何积惠, 译. 上海：上海人民美术出版社, 2006.
2. 陈建军. 新锐影像艺术——32位国外艺术家影像实践[M]. 南京：江苏美术出版社, 2007.
3. 唐东平. 摄影作品分析[M]. 北京：清华大学出版社, 2010.

[1] 陈慧钧. 大学美术欣赏[M]. 北京：中国传媒大学出版社, 2010：223~229.

（二）摄影艺术作品赏析实例——《阿富汗少女》

《阿富汗少女》（见图10-22），又称《绿眼睛姑娘》，由摄影师史蒂夫·麦凯瑞（Steve McCurry）（见图10-23）摄于1984年，地点在巴基斯坦，白沙瓦（Peshawar）附近的难民营；照片中的女孩——莎尔巴特·古拉（Sharbat Gula），直到2002年被《国家地理》杂志重新找到之前，浑然不知自己的肖像引起世人广大的回响。如今，这幅不朽的作品已经成为世界受苦难的社会底层妇女以及儿童的标志。

图10-22 《阿富汗少女》（1984）

图10-23 摄影师史蒂夫·麦凯瑞

史蒂夫·麦凯瑞，1950年4月23日出生于美国宾夕法尼亚州。1974年毕业于宾夕法尼亚州州立大学，取得摄影及历史学士学位。1980年开始为美国《国家地理》杂志拍摄专题照片。1985年因成绩优秀，被聘为签约摄影师，主要拍摄东南亚地区和伊斯兰国家的专题。他为《国家地理》杂志工作了20年，最后成为这本杂志的首席摄影师。1979年，因在阿富汗采访获"罗伯特·卡帕最佳海外摄影金牌奖"。1984年，获全美摄影记者协会"年度最佳杂志摄影师称号"。1998年又获"艾森斯塔特摄影报道奖"。

美国著名摄影师史蒂夫·麦凯瑞是一位人道主义战士，1978年开始自由摄影生涯，在战争爆发前的阿富汗，凭着过人的勇气拍摄了许多珍贵照片。当史蒂夫·麦凯瑞走进白沙瓦阿富汗难民营的时候，他已经知道自己要拍什么了。当照片上的这个阿富汗女孩突然出现在史蒂夫·麦凯瑞面前的时候，他心中一亮：就是她了！他只用不到五分钟时间就抓拍下这张日后获得诸多奖项，并且流传全世界的照片。这个阿富汗女孩子的眼神实在是太摄人心魄了，以至于连身经百战、目睹过无数惊心动魄场面的史蒂夫·麦凯瑞都为之震惊。尽管当天的摄影采访时间安排得相当紧迫，但他还是非常耐心地通过打手势跟女孩的亲戚聊了好一会儿，了解了一些这个阿富汗女孩的身世：她原来住在阿富汗东部城市贾拉拉巴德城东郊区的一个叫阿卡玛的小村子，1979年她和家人离开了家乡，一路流浪到巴基斯坦，最后才在难民营里安下了家。作为一个正值花季的少女，她经历了与数百万阿富汗难民一样的苦难，无须任何的言语，人们就能从她那双似乎能穿透别人魂魄的眼睛里读懂她和她的祖国的遭遇。这幅《阿富汗少女》作品，1985年登上了美国《国家地理》的封面。

17年后，史蒂夫·麦凯瑞突然产生了一个愿望：前往巴基斯坦寻找17年前拍摄的那个少女。2002年1月，史蒂夫·麦凯瑞和《国家地理》的一组工作人员重返巴基斯坦，试图寻找这位有着摄人眼神的神秘少女的下落，了解这些年在她身上发生过的故事。史蒂夫·麦凯瑞奔赴阿富汗，联系了当地熟人，寻找当年阿富汗少女的学校，用美国联邦调查局分析案件的手法分析真伪。虽然他三番五次找错了人，但最后史蒂夫·麦凯瑞终于找到了那个少女。当他见到少女的时候，发现这少女变了：苍老了很多，眼睛也没有那么清澈了，可有一点却没有变：她的眼神中依然还带着原来的惊恐！少女说，17年前，她之所以惊恐是因为在拍这张照片的几天前她家的房子被战机轰炸了，父母被炸死了。祖母带着她和哥哥趁天黑把父母埋葬了之后，就开始在冰天雪地中翻山越岭，冒着被轰炸的危险投奔难民营。他们到达难民营以后，就遇上了史蒂夫·麦凯瑞。现在她的日子依然不好过，孩子没机会上学，生活依然饥寒交迫。"我一看到她，就知道她正是我们要找的'阿富汗少女'，"史蒂夫·麦凯瑞说，"她也认出了我，因为她一生中只照过那一次相。然而她却没见过那张照片。当然，她也从不知道这个地球上有无数人看过她的照片。"事隔17年，史蒂夫·麦凯瑞再次为她拍下一组照片（见图10-24）。莎尔巴特·古拉的经历被作为《国家地理》4月号的封面故事。寻找、确认其身份的过程也拍摄成纪录片，在国家地理频道进行全球性播出。

图10-24　2002年（17年后）的阿富汗少女

《美国摄影》杂志总编戴维·斯科诺尔在评论阿富汗女孩的眼神时说："那感觉有点像是蒙娜丽莎。你无法一下子读懂她目光中的深意。她害怕吗？愤怒吗？绝望吗？还是对自己的美丽非常自信？每次你看这张照片的时候，你读出的意思绝对不一样。任何一张能永世流传的照片都应该是这样！"

拓展阅读

1. 雷依里，郑毅. 单反摄影宝典[M]. 北京：水利水电出版社，2012.
2. 奥维克. 非凡视觉——摄影大师的构思与创作[M]. 李钰婷，译. 北京：人民邮电出版社，2010.

三、"有生命的线"——书法艺术

唐太宗李世民（599—649），雄才大略，酷爱书法，他最为推崇的是后人称为"书圣"的王羲之的作品。太宗临死前，对太子李治说："我想从你那里求取一物，给我陪葬。你是孝子，能不能满足我这个要求呢？"李治痛哭流涕，把耳朵贴近了听命。只听太宗说："我只想要《兰亭序》，你就拿它去给我陪葬吧。"李治只好奉命照办。这个久远的故事不禁使今天的人们疑惑，书法是怎样的一种艺术，究竟有怎样的魅力，使李世民如此酷爱《兰亭序》，连死后都要相伴呢？

（一）书法的含义与书体类别

书法艺术是中华民族特有的一种传统艺术形式，它主要通过汉字的用笔用墨、点画结构、行次章法等造型美，来表现人的气质、品格和情操，从而达到美学的境界。形式上，它是一门刻意追求线条美的艺术；内容上，它是一门体现民族灵魂的艺术。

总体上讲，汉字书法可分为五种书体，即篆书、隶书、草书、楷书和行书。篆书，又有大篆、小篆的区分。广义的大篆指甲骨文、金文、籀文；小篆又叫"秦篆"，字形整齐，转角处较圆滑。隶书，由篆书简化演变而成，横笔首尾方中带圆，转角处多呈方折。楷书，也叫"正楷"或"正书"，特点是字形方正，笔画平直，风格古雅，整齐端庄。行书，字体流畅飞动，刚柔相济，富有很强的表现力；其中侧重于楷书的行书叫"行楷"，侧重于草书的行书叫"行草"。草书，始于汉代，最早是由隶书演变成的"章草"，后来又发展成为一般所指的草书即"今草"，唐代张旭、怀素更创造了独具风格的"狂草"。

> **思考讨论**
>
> 书法最早也是一门实用艺术，最初只是用于人们书写文字的日常活动，发展到后来才逐渐成为一种独立的艺术门类。但是今天日常生活中人们已经很少使用毛笔来书写普通文字，尤其是在电脑普及的时代，文字的书写已经被键盘的输入和打印机的输出所替代，你认为书法艺术在今天还有存在的价值吗？

（二）书法艺术的历史演变

中国书法的历史和中国文字使用的历史一样悠久。自从甲骨文发明以来，中国书法的字体经历了由篆书到隶书、草书、楷书、行书的发展阶段（见表10-1）。每个阶段都产生了数量众多的书法家和书法作品，这些书法家和书法作品构成了中国书法的深厚传统。

1. 先秦——甲骨文、金文出现

目前发现的汉字最早的成熟形态是甲骨文（见图10-25）。甲骨文是保留有部分象形文字色彩的汉字形态，从19世纪末人们发现甲骨文到现在已经有超过15万片的甲骨出土。

商周至战国时代的金文脱胎于甲骨文，已经渐趋齐整。

2. 秦——篆书出现

公元前221年秦始皇统一六国，建立秦朝。秦朝为了巩固统治，采取了一系列消除原诸侯国之

表10-1

甲骨文	金文	大篆书	小篆书	隶书	楷书（繁）	楷书（简）	草书	行书

图10-25 甲骨文 龟甲

间的各种制度差异的措施，其中就包括"同文书"（《史记·李斯列传》），即把原来各诸侯国所使用的各有差异的文字统一成小篆（见图10-26）。所见书迹有泰山、琅琊、碣石、会稽等地的刻石以及竹简等，风格端庄，形体更加匀润流畅。

图10-26 泰山刻石拓片局部（传为李斯所书）

3. 汉代——隶书、草书出现

汉代出现了雄浑豪放的隶书（见图10-27）与自由飞动的草书（见图10-28）。汉朝最通行的字体是隶书。小篆的笔画圆转匀称，写出来很美观，但是书写起来比较慢，不能够适应实际生活中快速书写的要求；而隶书简化了小篆的笔画和书写方式，从而得到广泛采用。

图10-27 隶书《曹全碑》拓片局部

图10-28 张芝草书《终年帖》局部

汉朝还出现了草书，以及原始的楷书和行书。草书是在书写隶书的时候以更简化的笔画、更快的速度书写出来的一种字体。汉章帝很喜欢草书，因而这时的草书也称为"章草"。东汉末年的张芝是第一位有名字的草书大家，他把早期的草书进一步简化为"今草"。

4. 魏晋——各种字体齐备完善

到了三国、魏晋的时候，五种基本字体——篆书（包括大篆和小篆）、隶书、草书、楷书和行书——都已经基本发展成熟，其中草书、楷书和行书三种字体更是得到空前的发展。从此以后汉字字

体上的发明基本停止,中国书法开始了以书法名家和流派为主线的发展历程,也逐渐有了正式的书法理论。钟繇(其作品见图10-29)、陆机、王羲之(其作品见图10-30)、王献之、王洵、卫夫人等都是当时著名的书法家。

图10-29　钟繇楷书《还示表》拓片局部

图10-30　王羲之《兰亭序》局部

5. 唐代——鼎盛时期

唐朝在楷书方面的成就最为后世推崇,"唐楷"以法度严谨的整体风貌著称,在中国书法史上与"秦篆""汉隶"并列,是手书汉字形态的典范之一。唐朝擅长楷书的书法家很多,对后世影响深远。虞世南、褚遂良、欧阳询(其作品见图10-31)和薛稷并称"初唐四家",都是擅写楷书的大家。颜真卿(其作品见图10-32)的楷书被称为"颜体",他之前的楷书风格大多以"瘦硬"为特点,而颜体则看来筋骨丰满,笔力雄健,他因此也被视为楷书的改革者、书法史上继王羲之以来最有影响力的大师。柳公权(其作品见图10-33)也是一位楷书大家,与颜真卿并称"颜柳"。他的楷书被称为"柳体",也是最受人们喜爱的楷书字体之一。唐朝书法的成就是多方面的,除了楷书,草书、行书、篆书也有众多书法家和作品产生。张旭(其作品见图10-34)和怀素人称"颠张醉素",是唐朝最负盛名的两位草书大家,他们开创了草书中最挥洒如意的"狂草"。

图10-31　欧阳询《九成宫醴泉铭》局部

图10-32　颜真卿《多宝塔碑》局部

图 10-33 柳公权楷书《玄秘塔碑》局部

图 10-34 张旭草书《古诗四帖》局部

6. 宋代——追求个性

面对唐朝的书法成就，宋朝的书法家有所变革和突破。苏轼总结自己的书法特点时说"我书意造本无法，点画信手烦推求"，与唐朝书法崇尚法度的做法相反，信手拈来，追求个人的自由创造。宋代为后世所推崇者有苏轼、黄庭坚、米芾和蔡襄四大家。四家之外，宋徽宗赵佶（其作品见图10-35）独树一帜，亦堪称道。

7. 元明清

由宋至明，书法发展都相对缓慢了下来，究其主要原因则可归结于帖学大行和以上层社会的喜恶为风向标影响和限制了书法的进一步发展。宋代盛行帖学，这一风气延绵至元代，元代书法受晋唐影响，崇尚复古而缺少创新，没有自己的时代风格，仍沿宋习盛于帖学。而这种以真、行、草书为主流的书法发展到了清代才得到改变。元代主要代表书法家有：赵孟頫、康里巎巎、鲜于枢、耶律楚材。明代代表书家有：董其昌、文徵明、祝允明、唐伯虎、王宠、张瑞图、宋克。

清代书法是书法史上一次极其重要的革新，它突破了宋、元、明以来帖学的樊笼，开创了碑学，特别是在篆书、隶书和北魏碑体书法方面的成就，可以与唐代楷书、宋代行书、明代草书相媲美，形成了雄浑渊懿的书风。尤其是碑学书法家借古开今的精神和表现个性的书法创作，使得书坛显得十分活跃，流派纷呈，一派兴盛局面，出现了王铎、傅山、八大山人（其作品见图10-36）、扬州八怪、赵之谦、吴昌硕（其作品见图10-37）、康有为等书家。

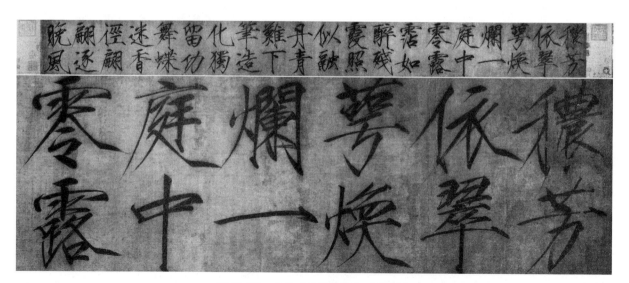

图 10-35 赵佶《秾芳诗帖》及其局部

图 10-36　八大山人《题画诗》

图 10-37　吴昌硕书法作品

8. 近现代与当代

近代书法艺术的色彩斑斓，与其书家队伍的空前复杂有直接干系。或许因距离太近，这段风景比此前任何时期都清晰明透。这一时期知名的书家实在太多，而又各臻其极，如有齐白石、黄宾虹、启功、毛泽东、于右任、罗振玉、王世镗、梁启超、徐悲鸿、李叔同、蔡元培、吕凤子、张大千等人。当代为繁荣书法事业做出突出贡献的书法家也非常多，如权希军、欧阳中石、李铎、刘艺、沈鹏、邹德忠、张海、林岫、张飙、张光兴是2009年在全国范围内遴选出的当代十位著名书法家，《中国当代书画十大名家·书法卷》的入选者。在书坛走向多元化的今天，书法艺术升华到观念变革的高层次，这无疑是迈了一大步。书法现代性并不是简单地取决于书法艺术的形式、结构、线条等外在面貌，而是取决于内在精神的现代化。书法现代性的精神正体现、传导着现代社会的价值取向。

> **拓展阅读**
>
> 1. 何学森. 书法五千年[M]. 长春：时代文艺出版社，2008.
> 2. 丁建顺. 笔墨烟云[M]. 长春：百花文艺出版社，2008.
> 3. 欧阳中石. 中国书法艺术[M]. 北京：外文出版社，2007.

（三）书法的艺术语言

书法的艺术语言即其基本技法和表现形式，主要是用笔、用墨、结构、章法等几个方面。

1. 用笔，指行笔方式、方法以及产生的效果。中国书法主要使用尖峰毛笔完成笔画表现，因此，要有正确的执笔、运笔方法。要考虑执笔的高低、轻重，运笔的急缓、提按，笔锋的逆顺、藏露，点画的长短、粗细，笔法的力度、质感等各个方面。宋米芾称自己是在"刷"字，称蔡襄是"勒"字，黄庭坚是"描"字，苏轼是"画"字，很形象地概括出不同的用笔方法。

2. 用墨，主要指墨的着色程度，包括浓淡、枯润等，"墨分五彩"，或指焦、浓、重、淡、清，或指浓、淡、干、湿、黑，总之是使墨色富有变化。如明代董其昌常用淡墨，章法疏朗，风格玄淡；唐代颜真卿的楷书多用浓墨，端庄厚重，气势雄浑。

3. 结构，不但包括字的结构，还有各个字的大小、疏密、斜正都要精心考虑，恰到好处，无论什么风格的字体一般都应遵循平衡、对称等规律。

4. 章法，指作品总体布局，也就是整幅作品在布局中应错综变化，疏密相间，讲究节奏气势，进而体现作品的内在神韵。章法涉及作品的大小、长短、收放、急缓等多方面内容。

（四）书法艺术的审美特征

我们可以从艺术表现手段去探寻书法艺术的特征。书法的表现手段是以毛笔和墨作用于纸上，通过汉字点线形态的组合变化来构成黑白对比鲜明的

视觉形象。书法线条的律动犹如音乐舞蹈,在优美的节奏与旋律中传达出书法家的情感和意趣,使人们从中获得赏心悦目的美感享受,可见书法与音乐、舞蹈艺术有着相通之处。书法的魅力在于它以静态的、无声的形象来体现出时间流动性的视觉节奏和韵律,如同聆听音乐一般。这种独特的神韵正是书法的魅力所在。为了理解书法艺术的这一特征,我们不妨举一个例子——唐代怀素的草书作品《自叙帖》(见图10-38)。面对这一作品,我们除了看见满纸流动的线条之外,很难辨别所写的是什么内容。对于书法的鉴赏,人们往往有认字的冲动,而在这里,却遭遇到识别的拒绝。规整、易认、好看是对于"写字"的要求,写字是为了交流方便,而这幅书法作品显然不是出于普遍意义上的交流目的。写字是从完成每一笔画到一个个字结构,从而达到容易识别、进而交流的目的。在这一作品中,字与字之间的联系经常打破字的界限,他完成的是一组组的线结构,而不是字结构,书法对线条的表现力占据着第一位。我们的视线追随着线条的

图10-38 怀素《自叙帖》局部

怀素(约活动于8世纪30年代至70年代)本姓钱,字藏真,僧名怀素。生于湖南零陵县,后来移居长沙。《自叙帖》是怀素流传下来篇幅最长的作品,也是他晚年草书的代表作。共126行,698字。书于唐大历十二年(公元777年)。藏台北"故宫博物院"。以狂草写成的《自叙帖》内容为自述写草书的经历和经验,和当时士大夫对他书法的品评,即当时的著名人物如颜真卿、戴叔伦等对他的草书的赞颂。本卷用细笔劲毫写大字,笔画圆转遒逸,如曲折盘绕的钢索,收笔出锋,锐利如钩斫,所谓"铁画银钩"也。全卷强调连绵草势,运笔上下翻转,忽左忽右,起伏摆荡,其中有疾有速,有轻有重,像是节奏分明的音乐旋律,极富动感。此外也有点画分散者,则强调笔断意连,生生不息的笔势,笔锋回护钩挑,一字、一行,以致数行之间,点画互相呼应。通幅于规矩法度中,奇踪变化,神采动荡,实为草书艺术的极致表现。

推动,不难感受到其中的时间特征,这使得整个线条具有运动感。线条在运行过程中完成对空间的分割,从而使一个个空间也具有运动感。线条和空间在运动中不断变化,形成节奏。线条的节奏和空间的节奏在这里得到鲜明的体现。书法的时间性不同于音乐的时间性,后者是在时间中展开的,而前者,需要在想象和暗示中完成。我们在《自叙帖》中不难体察到,视线一接触线条,就会情不自禁被牵引,顺着线条所展开的节奏前行。因而它具有时间和空间的双重特征。

时间和空间的运动所体现的节奏感在各种书体中有非常明显的不同。节奏的表现对应的是情感的表现。线条节奏、空间节奏的变化对应着不同的情感。这种形式和情感之间的关系是所有艺术的共同之处。线条的质量直接影响到情感表现。线条、空间的节奏对应着书法家的心灵世界。性格、修养不同的书法家会选择不同的线条来表现自己。因此,从线条节奏等方面可以了解书法家的气质、性格和修养。对于《自叙帖》,我们会想到"颠张醉素",联想到唐代的历史文化,甚至触发对唐代精神文化生活的理解,这些理解会因为知识储备和内心结构不同而不尽一致,但这种触发显然是难免的。在历代书论家眼里,中国书法本质上是一种抒情写意的艺术。唐代书论家孙过庭认为书法的奥秘在于"达其性情,形其哀乐",他认为书法中的点线笔墨疏密聚散的变化都是书家心情意趣的外化。

通过以上的探讨,我们不难发现书法艺术的基本特征:书法艺术是在一定时空中通过线条的运动来体现节奏、表现情感乃至精神内涵的艺术。对于书法的鉴赏,也多半是立足于线条等形式表现来进行。[1]

拓展阅读

1. 蒋勋. 汉字书法之美[M]. 桂林:广西师范大学出版社,2009.
2. 陈振濂. 书法美学[M]. 济南:山东人民出版社,2006.

[1] 邱才桢. 书法鉴赏[M]. 北京:高等教育出版社,2004:2.

四、书法艺术赏析

（一）书法艺术鉴赏的一般方法

书法鉴赏同其他艺术鉴赏一致，需要遵循人类认识活动的一般规律。由于书法艺术的特殊性，又使书法鉴赏在方法上表现出独特性。一般地说，我们可以从以下几个方面对书法进行鉴赏。

1. 从整体到局部，再由局部到整体

鉴赏书法作品，应首先统观全局，对其表现手法和艺术风格有一个大概的印象。进而注意用笔、结字、章法、墨韵等局部是否法意兼备，生动活泼。局部鉴赏完毕后，再退立远处统观全局，校正首次观赏获得的"大概印象"，重新从理性的高度予以把握。注意艺术表现手法与艺术风格是否协调一致，作品何处精彩、何处尚有不足，从宏观和微观充分地进行赏析。韵律、风格也是我们解读书法艺术的重要方面。韵律指笔画线条的动静、起伏、枯润的变化，这种韵律来自线条流动中的灵动气韵。风格则是指作品整体的艺术特征，是艺术家表现出的不同艺术追求。古今书法艺术风格类型多种多样，不胜枚举，包括含蓄、古朴、豪放、雄浑、秀丽、稚拙等多种风格。我们常说"颜筋柳骨"，就是指唐代著名书家颜真卿的字体笔画刚直、浑厚丰劲，有一种大度之美；而柳公权的字体结构紧凑，骨力劲健，有一种刚健有力之美。

2. 把静止的形象还原为运动的过程，展开联想

书法作品作为创作结果是相对静止不动的。鉴赏时应随作者的创作过程，采用"移动视线"的方法，依作品的前后（语言、时间）顺序，想象作者创作过程中用笔的节奏、力度以及作者感情的不同变化，将静止的形象还原为运动的过程。也就是摹拟作者的创作过程，正确把握作者的创作意图、情感变化等。

3. 从书法形象到具体形象，展开联想，正确领会作品意境

在书法鉴赏过程中，应充分展开联想，将书法形象与现实生活中相类似的事物进行比较，使书法形象具体化。再由与书法形象相类似事物的审美特征，进一步联想到作品的审美价值，从而领会作品意境。如欣赏颜真卿楷书，可将其书法形象与"荆卿按剑，樊哙拥盾，金刚眩目，力士挥拳"等具体形象类比联想，从而可以得出：体格强健——有阳刚之气——富于英雄本色——端严不可侵犯的特征，由此联想到颜真卿楷书端庄雄伟的艺术风格。

4. 了解作品创作背景，正确把握作品的情调

任何一件书法作品都是某种文化、历史的积淀，都是特定历史文化背景下的产物。因而，了解作品的创作背景（包括创作环境），弄清作品中所蕴含的独特的文化气息和作者的人格修养、审美情趣、创作心境、创作目的等，对于正确领会作者的创作意图、正确把握作品的情调大有裨益。清王澍《虚舟题跋·唐颜真卿告豪州伯父稿》云："《祭季明稿》（见图10-39）心肝抽裂，不自堪忍，故其书顿挫郁屈，不可控勒。此《告伯文》（见图10-40）心气和平，故客夷婉畅，无复《祭侄》奇崛之气。所谓涉乐方笑，言哀已叹。情事不同，书法亦随而异，应感之理也。"说的是这两件书法作品虽然都是颜真卿所书，但由于书写的情景与背景不同，其格调也就有很大的差异。可见，不论是作者的人格修养、创作心境，抑或是创作环境，都对作品情调有相当的影响。加之书法作品受特定时代的书风和审美风尚的影响，更使书法作品折射出多元的文化气息。这无疑增加了书法欣赏的难度，同时更使书法欣赏妙趣横生。

总之，书法欣赏过程中受个性心理的影响，使欣赏的方法没有一个固定的模式，以上所述仅是书法欣赏的一种方法；另外，欣赏过程中还必须综合运用各种书法技能、技巧和书法理论知识，极大限度地挖掘自己的审美评价能力，尽力按作者的创作意图体味作品的意境。努力做到赏中有评、评中有赏，并将作品放在特定的历史环境中去考察，正确地欣赏和公正、客观地评价。当然，掌握了正确的欣赏方法以后，多进行欣赏，是提高鉴赏能力的重要途径。

图10-39　颜真卿《祭侄文稿》局部

图10-40　颜真卿《告伯文稿》局部

> **拓展阅读**
>
> 1. 岳师伦. 翰墨风神：中国书法的意蕴[M]. 北京：北京大学出版社，2008.
> 2. 王岳川. 书法文化精神[M]. 北京：北京大学出版社，2008.
> 3. 邱才桢. 书法鉴赏[M]. 北京：高等教育出版社，2004.

（二）书法艺术作品赏析实例——王羲之《兰亭序》

面对王羲之的《兰亭序》（见图10-41），首先我们看到的是一幅行书作品，书有以下文字："永和九年，岁在癸丑，暮春之初，会于会稽山阴之兰亭，修禊事也。群贤毕至，少长咸集。此地有崇山峻岭，茂林修竹，又有清流激湍，映带左右。引以为流觞曲水，列坐其次，虽无丝竹管弦之盛，一觞一咏，亦足以畅叙幽情。是日也，天朗气清，惠风和畅。仰观宇宙之大，俯察品类之盛，所以游目骋怀，足以极视听之娱，信可乐也。夫人之相与，俯仰一世。或取诸怀抱，晤言一室之内；或因寄所托，放浪形骸之外。虽趣舍万殊，静躁不同，当其欣于所遇，暂得于己，快然自足，不知老之将至。及其所之既倦，情随事迁，感慨系之矣。向之所欣，俯仰之间，已为陈迹，犹不能不以之兴怀。况修短随化，终期于尽。古人云：'死生亦大矣。'岂不痛哉！每览昔人兴感之由，若合一契，未尝不临文嗟悼，不能喻之于怀。固知一死生为虚诞，齐彭殇为妄作。后之视今，亦犹今之视昔，悲夫！故列叙时人，录其所述。虽世殊事异，所以兴怀，其致一也。后之览者，亦将有感于斯文。"

图10-41　王羲之《兰亭序》

全篇共28行，324字。通篇有如行云流水，潇洒飘逸，骨格清秀，点画遒美，疏密相间，布白巧妙，字势纵横，变化无穷，如有神助。充分体现出行书起伏多变、节奏感强、形态多姿、点画相应等特点。

王羲之最大的成就在于变汉魏质朴书风为笔法精致、美轮美奂的书体，开创了妍美流畅的行、草书法先河。这篇传颂千古的名迹，章法、结构、笔法都很完美，在章法（布白）、结构、用笔上都达到行书艺术的高峰。其特点分述如下。

1. 遒媚劲健的用笔美，流贯于每一细处

细看《兰亭序》的用笔有两个特征：一是笔画的跳荡；二是线形的多变——横画，有露锋横、带锋横、垂头横、下挑横、上挑横、并列横等，随手应变。竖画，或悬针，或作玉筋，或坠露，或斜竖，或弧竖，或带钩，或曲头，或双权出锋，或并列，各尽其妙。点，有斜点、出锋点、曲头点、平点、长点、带钩点、左右点、上下点、两点水、三点水、横三点、带右点等。无论横、竖、点、撇、钩、折、捺，真可说极尽用笔使锋之妙。

以"映（暎同映）带左右"四字为例，映字中曲"央"的横折竖一画，按正常写法应是先顿后再行笔，但在《兰亭序》中这一画开头的一顿变成了带笔，而顿笔却被移到折的部位。"左"字的末笔一横是一个很明显的从轻到重、从带到顿的渐进过程，顿挫的趋向是十分明显的。"右"字的第一横画则在起笔部位有个微小的顿，像这样不同起笔的不同顿法，体现出《兰亭序》对横笔处理的丰富意蕴。按照书写心理活动状态来看，不同轻重的顿，体现出不同的心理轨迹，故线条力度的变化使书写时心理变化显得富有立体感。

线条的多变可看"带"字，头部四个竖笔两直两曲，如果把它分成四个由直向曲的层次，则是第一竖直、第二竖次直、第三竖曲、第四竖最曲，绝不生硬板滞。而即便是第一笔的直，在头部也有意使之弯了一下，与其余三直笔协调起来，构成整体效果。从直线到弧线，线形在依次变化，这种变化是以严谨的序列为限制的。

《兰亭序》凡324字，每一字都被王羲之创造出一个生命的形象，有筋骨血肉完足的丰躯，且赋予各自的秉性、精神、风仪：或坐、或卧，或行、或走，或舞、或歌，虽尺幅之内，群贤毕至，众相毕现。

2. 多变的结构

王羲之智慧之富足，不仅表现在异字异构，而且更突出地表现在重字的别构上。序中有20多个"之"字，无一雷同，各具独特的风韵。从结构造型角度来看《兰亭序》，它不求平正，强调欹侧；不求对称，强调揖让；不求均匀，强调对比。

以"惠风和畅"四个字为例，如采用中轴与板块相结合的办法来进行分析，就会看到："惠"字的头部向左倾斜和"心"字向右下角下沉几乎造成一种结构之间的错位，各部分之间的中轴由垂直变成了倾斜。而"风"字则利用横画的右上耸起，造成与"惠"字方向相反的一种欹侧效果。"和"字分左右两个部分，"禾"旁拉长成纵式，"口"则放扁成横式，造成在一个字中的纵横交叉。至于"畅"字，则是一种斜向的头尾交叉，"申"与"昜"两部分正好构成两三角形式的对位，但按照标准写法，它本来应该是两个长方形之间的简单组合的。于是，我们看到了这四个字的体型结构截然有别——贯穿于整个主轴线的对比效果。

汉字结构本来是一个稳定的标准形。每个字都富于一种建筑意蕴，空间的架构与排叠处理完全与建筑原理相类似。但书法结构的魅力是在于它能有节制地打破这种标准形，在标准的规范中渗入每个艺术家个人的创造意蕴。从而把书法结构的原理从平正引向平衡——我们在前者中看到的是四平八稳、均匀整齐；而在后者中则看到一种不平中求平的拉力与张力。平衡这个词本身就意味着它不平正，唯其有倾斜，所以才要平衡。作个最通俗的比喻：平正有类于天平，而平衡则近于秤。

3. 天然的布白

《兰亭序》的突出之处，就是章法自然，气韵生动。通观《兰亭序》全篇28行，共计324字，写来从容不迫，得心应手，使艺术风格同文字内

容有机地结合起来。就布局来说，《兰亭序》采取纵有行、横无列的形式。其字与字，大小参差，不求划一，长短配合，错落有致，而点画皆映带而生，显得气脉贯通；其行与行，大致相等，但时有宽狭，略带曲折，宽狭相间，曲折互用，相映成趣。试拿第十四行"趣舍万殊静躁不同"这行字来说吧，总的形势有所倾斜，忽左忽右，呈曲线的形状。比较来看，如果以"趣"字作基准的话，那么"舍"字偏右，"万"字向左，"殊"字又偏右，而"静躁"两字向左，"不同"两字则基本居中。由于重心始终保持在行线中，因此虽有倾斜而不偏离，于是乎形斜体正，势曲态直了，富有韵律感。

为了理解这一作品的内在含义，我们还要来还原这一作品产生的历史情境：晋朝的绍兴是一线大都市（相当于现在的上海），全国经济文化中心，兰亭（见图10-42）位于浙江绍兴兰渚山下。永和九年，会稽内史兼大书法家王羲之邀请了友人谢安、孙绰等名流及亲朋共41人在兰亭举行盛会，曲水流觞（见图10-43），这些人多是国家军政高官，魏晋以来显赫的家族差不多都到齐了：王家、谢家、袁家、羊家、郗家、庾家、桓家等。东晋旷达、清雅、飘逸、玄远的时代气质使得这次聚会完全丧失了政治色彩，哪怕组织者王羲之是会稽市长，哪怕参与者大多是会稽和建康的军政大腕。后来王羲之汇集各人的诗文编成集子，并写了一篇序，这就是著名的《兰亭集序》。传说当时王羲之是乘着酒兴方酣之际，用蚕茧纸、鼠须笔疾书此序。

图10-42　浙江绍兴兰亭景区

图10-43　文徵明《兰亭雅集图》

词语解析：曲水流觞

曲水流觞，又名"九曲流觞"，觞即是杯，即投杯于水的上游，听其流下，止于何处，则其人取而饮酒，同时赋诗一首。觞一般是用角质或木质等轻材料制成，因此可以悬浮于水；另有一种陶制的杯，两边有耳，称为"羽觞"，羽觞比木杯重，玩时则放在荷叶或木托盘上。"曲水流觞"源于周代盛行的每年三月"上巳"节，由女巫在河边举行为人们除灾祛病的仪式，叫"祓除"或称"修禊"。禊有清洁的含义。后来，古人把修禊与踏青、游春融为一体，便有了临水宴饮之风俗。为了增加乐趣，就让酒杯盛满酒，顺着曲折的溪流漂浮，漂到谁的面前，谁就拿起酒杯一饮而尽，故名"曲水流觞"。魏晋时，文人雅士纵情山水，潜心笔墨，常作流觞曲水之举。这种"阳春白雪"式的高雅酒令，不仅是一种罚酒手段，被罚者还得当场吟诗咏怀，故一度成为受文人墨客推崇的高逸雅致的古代聚会。

再来了解作者的基本情况：王羲之（303—361）（见图10-44），汉族，字逸少，号澹斋，身长七尺有余（约1.83米），原籍琅琊临沂（今属山东），后迁居山阴（今浙江绍兴），官至右军将军，会稽内史，是东晋伟大的书法家，被后人尊为"书圣"。他的儿子王献之书法也很好，人们称他们两人为"二王"。因曾任右军将军，世称"王右军""王会稽"。代表作品有：楷书《乐毅论》《黄庭经》，草书《十七帖》，行书《姨母帖》《快雪时晴帖》《丧乱帖》，行楷《兰亭集序》等。其中，王

羲之书写的《兰亭集序》为书家所敬仰，被称作"天下第一行书"，是其51岁时的得意之笔。

图10-44　王羲之像

对《兰亭序》含义的理解需从文学与书法两个层面来综合思考：首先从文学层面来说它是一篇美文，文章记述了王羲之与当朝众多达官显贵、文人墨客雅集兰亭、修禊事也的壮观景象，抒发作者好景不长、生死无常的感慨。序中首先记叙了兰亭周围山水之美和聚会的欢乐之情，贵族高官们在晴朗的天空下，感受着和煦的春风，可远眺可近观可仰视可俯察，流觞曲水，饮酒赋诗，畅叙幽情，这里在抒发了生之快乐的同时，又表现出一种旷达的心境。后面阐述了生命是何其宝贵，"死生亦大矣"的观点，以及结集的目的，把与会个人所赋的诗收录下来，是使其不至于泯灭，而让其流芳百世。因为纵使时代变了，世事不同了，人们的思想情趣是一样的。后世的读者也将有感于这次集会的诗文。

从书法艺术层面来说《兰亭序》表现了王羲之书法艺术的最高境界。作者的气度、风神、襟怀、情愫，在这件作品中得到了充分表现。古人称王羲之的行草如"清风出袖，明月入怀"，堪称绝妙的比喻。世人也常用曹植的《洛神赋》中"翩若惊鸿，婉若游龙，荣曜秋菊，华茂春松。仿佛兮若轻云之蔽月，飘飘兮若流风之回雪"一句来赞美王羲之的书法之美。

刘正成在《书法艺术概论》中评价道："《兰亭序》的艺术价值，不仅体现在它精妙绝伦的笔墨技巧和章法布白的完整性上，而且体现在与作者融为一体的文化与情感表达的深刻性上。《兰亭序》具备了书法作为艺术作品，从书家与书作、内容到形式的全部审美因素。在魏晋玄学和士人清议、品藻人物以及两汉儒家经学崩溃的思想文化背景下，作为'天下第一行书'的《兰亭序》，彻底摆脱了几千年书法附庸于文字、服务于装饰的亚艺术地位，从而成为表现人格个性、诗意情怀以及人文价值选择的不二经典。"

拓展阅读

杨成寅．王羲之［M］．北京：中国人民大学出版社，2005．

核心概念

摄影艺术，用光，构图，影调和色调，书法艺术，用笔，用墨，结构，章法，韵律，风格

巩固练习

1. 摄影的艺术语言有哪些？其审美特征是怎样的？
2. 书法的艺术语言有哪些？其审美特征是怎样的？
3. 如何欣赏摄影艺术作品的形式美？
4. 结合某一书法作品，尝试用诸如"含蓄、古朴、豪放、雄浑、秀丽、稚拙"等词语描述其给你的整体印象即风格特征。

课后延伸

如果你想进一步探索摄影与书法艺术的奥秘，建议阅读我们提供的拓展阅读书目或相关书籍，并参与到摄影与书法创作实践活动，自身积存的丰富体验能成为你鉴赏的心理背景，带你进入摄影与书法艺术鉴赏的较深层面。

第十一讲
音乐与舞蹈艺术

阅读提示：

通过本讲的阅读与学习，你能够：

1. 了解音乐与舞蹈艺术的含义类别、审美特征等常识。
2. 掌握音乐与舞蹈艺术的艺术语言与鉴赏方法。
3. 知道进一步探索音乐与舞蹈艺术的方法和途径。
4. 结合作品赏析实例，提高对音乐与舞蹈艺术之美的领悟力；同时，体验这些艺术作品给你的生活带来的乐趣，使艺术真正发挥提升我们的生活质量与助益心理健康的功能。

一、"灵魂的语言"——音乐艺术

音乐是最富有情感的艺术，托尔斯泰曾说："我喜欢音乐胜过其他一切艺术。"黑格尔曾说："音乐是精神，是灵魂，它直接为自身发出声音，引起自身注意，从中感到满足……音乐是灵魂的语言，灵魂借声音抒发自身深邃的喜悦与悲哀，在抒发中取得慰藉，超越于自然感情之上，音乐把内心深处感情世界所特有的激动化为自我倾听的自由自在，使心灵免于压抑和痛苦……"

（一）音乐的含义与类别

音乐是通过有组织的乐音在时间上的流动来创造艺术形象，传达思想感情，表现生活感受的一种表现性时间艺术。它是人类社会历史上产生最早的艺术种类之一，也是日常生活中人们最喜爱的艺术种类之一。

音乐分类的角度可以有多种。如按文化系统分为中国音乐、欧美音乐等；按社会功能分为宗教音乐、劳动音乐等；按历史风格分为巴洛克音乐、古典主义音乐等；按体裁形式分为艺术歌曲、交响曲等。一般来说，人们又常将音乐划分为声乐和器乐

> **思考讨论**
>
> 1. 很多人在坐汽车和火车，在排队、慢跑或是坐在公园的长椅上时等场合都会戴耳机听音乐，你在生活中是这样吗？如果是，你一般会听什么音乐，为什么？这种耳机音乐是提高还是降低了生活的质量？
>
> 2. 研究一下你自己生活中音乐与情感的关系，比如在长途旅行时你会唱什么歌？什么音乐会让你记起过去的经历？在经历了失望沮丧的一天之后，你会听什么音乐来放松自己？

两大类。在这里我们仅就声乐和器乐的分类作一些详细介绍。

1. 声乐

声乐是指用人声歌唱为主的音乐。音乐可以根据人们歌唱的特点,分成男声(包括高音、中音、低音三种)、女声(包括高音、中音、低音三种)和童声三类。声乐还可以根据演唱的形式分为独唱、齐唱、重唱、合唱、对唱、伴唱等多种形式。近年来,我国声乐一般又根据演唱方法与风格被划分为美声唱法、民族唱法和通俗唱法三大类。

美声唱法,源于意大利,它追求声音效果,讲究发声方法,注意运用华彩和装饰唱法。美声唱法最显著的特点是用了比其他唱法的喉头位置较低的发声方法。它的音色明亮、丰满、松弛、圆润;其次是它注重句法连贯,声音灵活,刚柔兼备、以柔和为主的演唱风格。美声唱法从声音来说,是真声假声都用,是真假声按音高比例的需要混合着用的,是混合声区唱法。从共鸣来说,是把歌唱所能用的共鸣腔体都调动起来。美声唱法的代表作品如由帕瓦罗蒂(见图11-1)演唱的《今夜无人入睡》(视频11-1)。

图11-1 帕瓦罗蒂

鲁契亚诺·帕瓦罗蒂(1935—2007),意大利人,世界著名的男高音歌唱家。与多明戈、卡雷拉斯并称为三大男高音,别号"高音C之王"。1967年被卡拉扬挑选为威尔第《安魂曲》的男高音独唱者,从此,声名节节上升,成为活跃于国际歌剧舞台上的最佳男高音之一。

民族唱法,可细分为汉族民歌与少数民族民歌,在演唱方法上大多比较自然质朴,具有浓郁的民族风格和地方特色。民族唱法的主要特点是,口咽腔的着力点比较靠前,口腔喷弹力较大;以口腔共鸣为主也掺入头腔共鸣;咬字发音的因素转换较慢,棱角较大,声音走向横竖相当,声音点面合适,字声融洽;色调明亮,个性强,以味为主,手法变换多样;音色甜、脆、直、润、水;气息运用灵活;以真声为主。民族唱法的代表作品如由宋祖英(见图11-2)演唱的《龙船调》(视频11-2)。

图11-2 宋祖英

宋祖英(1966—),苗族,中国当今知名的女高音歌唱家,国家一级演员,毕业于中央民族大学和中国音乐学院,获得硕士和博士学位。20年来中国国家大型庆典活动均可见其身影,是目前中国歌唱界最具国际知名度和影响力的女歌唱家之一。代表作品有《辣妹子》《好日子》《小背篓》《龙船调》等。

通俗唱法,是现代工业社会电子传播技术广泛运用后出现的一种歌曲演唱法,需要演唱者手持话筒进行演唱,对演唱者本人的声乐训练没有太多严格的要求。又名流行唱法,在中国始于20世纪30年代,之后得到广泛的流传。其特点是声音自然,近似说话,中声区使用真声,高声区一般使用假声。很少使用共鸣,故音量较小。演唱时必须借助电声扩音器,演出形式以独唱为主,常配以舞蹈动作,追求声音自然甜美,感情细腻真实。通俗唱法的代表作品如由邓丽君(见图11-3)演唱的《甜蜜蜜》(视频11-3)。

2. 器乐

器乐是指用乐器发声来演奏的音乐。器乐的划分方法也很多:根据器乐的不同种类和演奏方法,可以分为弦乐、管乐、弹拨乐和打击乐四大

图11-3 邓丽君

邓丽君（1953—1995），在亚洲和全球华人社会极具影响力的中国台湾音乐家。她的歌曲在华人社会广泛的知名度和经久不衰的传唱度为其赢得"十亿个掌声"的美誉。发表国语、日语、英语、粤语、闽南语、印尼语等歌曲1000余首，对华语乐坛尤其是内地流行乐坛产生了深远影响，也为亚洲流行音乐文化的发展与交流做出了重要贡献。代表作品有《甜蜜蜜》《小城故事》《夜来香》《但愿人长久》《月亮代表我的心》《我只在乎你》等。

类。器乐根据演奏方式的不同，可区分为独奏、重奏、齐奏、伴奏、合奏等多种形式。器乐还可以从体裁形式来划分，分为序曲（如《威廉·退尔》序曲），组曲（如巴赫的《法国组曲》），夜曲（如肖邦的《升F大调夜曲》），进行曲（如柴可夫斯基的《斯拉夫进行曲》），谐谑曲（如萧邦的四首钢琴谐谑曲），叙事曲（如勃拉姆斯的《爱德华》），幻想曲（如康弗斯的《神秘的号手》），狂想曲（如李斯特的《匈牙利狂想曲》），随想曲（如柴可夫斯基的《意大利随想曲》），舞曲（如约翰·施特劳斯的《蓝色多瑙河圆舞曲》），协奏曲（如贝多芬的《D大调小提琴协奏曲》），交响音画（如穆索尔斯基的《荒山之夜》），以及气势磅礴、结构宏大的交响曲（如贝多芬的《英雄交响曲》），等等。

交响乐队是音乐王国里的器乐大家族，一般来说它分为五个器乐组：弦乐组、木管组、铜管组、打击乐组和色彩乐器组。常用乐器如下（见图11-4）。

弦乐组：小提琴、中提琴、大提琴、倍大提琴。

木管组：短笛、长笛、双簧管、英国管、单簧管、大管。

铜管组：小号、圆号、长号、低音号。

打击乐组：定音鼓、锣、镲、铃鼓、三角铁等。

色彩乐器组：钢琴、竖琴、木琴等。

中国传统民族器乐一般包括四个乐器组：吹管乐组、弹拨乐组、拉弦乐组、打击乐组。常用乐器如下（见图11-5、图11-6）。

吹管乐组：笛、箫、笙、唢呐、管等。

弹拨乐组：柳琴、琵琶、中阮、大阮、扬琴、筝、三弦等。

拉弦乐组：高胡、二胡、中胡、大胡、低胡等。

打击乐组：定音鼓、锣、鼓、钹、碰铃、木鱼、云锣等。

（二）音乐的艺术语言

音乐的艺术语言和表现手段非常丰富，主

词语解析：交响曲

交响曲是器乐体裁的一种，是管弦乐队演奏的包含多个乐章的大型（奏鸣曲型）套曲。源于意大利歌剧序曲，海顿时定型。古典交响曲通常有四个乐章，其基本特征为：第一乐章，快板，奏鸣曲式，音乐活跃，充满戏剧性，由两个对立主题作呈示、展开和再现，示意矛盾的起因、发展和暂时的结果。第二乐章，慢板，三段体或变奏曲，曲调缓慢如歌，内容往往表现生活的体验和哲理性的沉思，是交响曲抒情的中心段落，与第一乐章形成对比。第三乐章，常用小步舞曲或谐谑曲，较为轻松、欢快，多为风俗性舞曲乐章，速度为快板或稍快，音乐体现了矛盾冲突之后的闲暇、休整和娱乐，三段式结构。第四乐章，多采用舞曲性格的急板如回旋曲式、奏鸣曲式或回旋奏鸣曲式，内容与矛盾的结果有关，常表现乐观、肯定的态度和胜利凯歌般的节日欢庆场面。

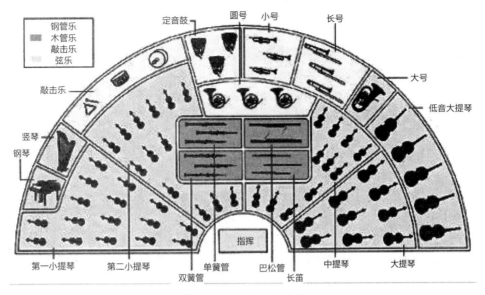

图 11-4　交响乐队器乐

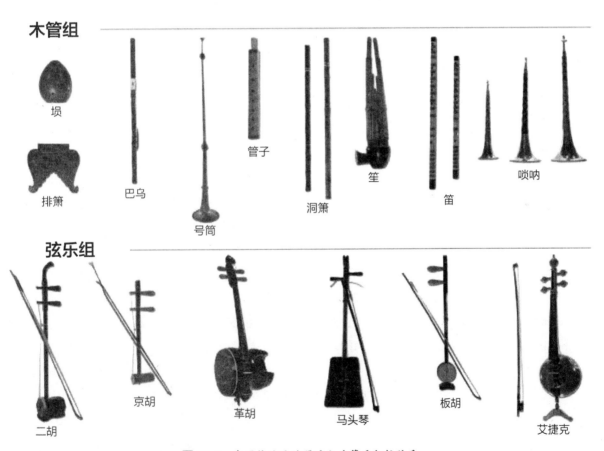

图 11-5　中国传统民族器乐之吹管乐与拉弦乐

要包括音符、音阶、节奏、旋律、和声、复调、曲式、调式、调性等。其中旋律堪称音乐的灵魂，节奏体现出音乐的时间感，和声体现出音乐的空间感。

1. 音符

音（tone）或音符，是音乐的基本元素。虽然在现实中并不存在单个的音（除非在偶尔的情况下），但人声和乐器却可以发出这样的音。乐器

第十一讲　音乐与舞蹈艺术 | 179

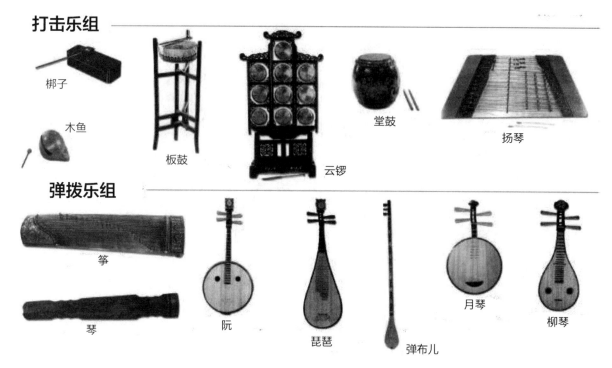

图 11-6　中国传统民族器乐之打击乐与弹拨乐

就是为了发出这样的音而发明的。最初的时候，音也许是对一个自然之声的模仿，但后来音得到了发展，变得更加纯粹和悦耳。音的发现标志着人类开始超越随机的声音环境，当有人使用许多不同的音进行试验，以期得到高低不同的音时，真正的音乐便诞生了。

2. 音阶

音阶是由一定次序排列出来的音列，我们把C、D、E、F、G、A、B等各音中的某一个音作为中心，由它开始由低至高（或由高到低）按顺序排列起来，这个音的序列像梯子一样，逐级向上或向下。下面的两个序列都是音阶，前者是大音阶，后者是自然小音阶：

C、D、E、F、G、A、B　　a、b、c、d、e、f、g、a

音阶种类十分繁多，主要有以下形态。

（1）自然七声音阶：它的每个八度之内包含5个全音和2个半音。根据音程关系的排列不同又分为自然大调音阶和自然小调音阶，如以C音为主音的自然大调音阶为CDEFGABC。自然七声音阶中的自然大调音阶是现今应用最广、最具实用性的七声音阶。

（2）五声音阶："五声"在中国传统音乐文化中被冠之以"宫、商、角、徵、羽"的名称。以C音为宫的五声音阶为CDEGAC，它包含了3个全音和2个1½音（小三度）。它的应用范围也较广，主要流行于苏格兰、中国及其他一些国家和地区（以亚洲、非洲为主）的民族民间音乐之中。也常被称为"中国音阶"。

（3）半音音阶：即八度内的12个半音依次逐级进行，是平均音阶。它是将八度音程均分为12个间距相等的半音，律学上称为十二平均律。进入20世纪之后音乐创作才真正开始了不分主次、平等地运用12个半音的先河，这种作曲技法被称为十二音技法或十二音体系。

（4）全音音阶：即八度内的6个全音依次逐级进行，是平均音阶。它是将八度音程均分为6个音距相等的半音。印象派音乐作品有此特征。除以上4种音阶外，还有阿拉伯音阶、吉卜赛音阶等其他种类的音阶。

3. 节奏

节奏是音乐最基本的表现手段，是指音响的

长短、强弱、轻重等有规律的组合，它是旋律的骨干，也是乐曲结构的主要因素，使乐曲体现出情感的波动起伏，增强了音乐的表现力。形式音乐可能开始于人们发现音之时，但人们对节奏本身的发现可能却要早于音、音阶以及最初乐器的发明。节奏在音乐中就像在诗歌里一样，是重音与非重音之间的交替变化，节奏会根据交替变化的不同模式而呈现出不同的形式。如圆舞曲的节奏是由一个重音拍以及随后的两个非重音拍构成的。它被人们形容为是一种"优雅雍容"的节奏。而摇滚乐的节奏则是完全不同的，喜欢在舞厅里和着摇滚乐队的节奏跳舞的现代人会感受到，这种节奏能让人把被抑制的能量快乐地释放出来，可以让我们与更深层的自我进行交流，与我们狂野的天性交流。

4. 旋律

旋律是音乐最主要的表现手段，它把高低、长短不同的乐音按照一定的节奏、节拍以至调式、调性关系等组织起来，塑造音乐形象，表现特定的内容和情感。旋律具有很强的艺术表现力，它可以表现出音乐的内容、风格、体裁，甚至还可以体现出音乐的民族特色和地域特征，因此，人们常把旋律称为音乐的灵魂。它最鲜明，也最容易被感知和记忆。如约翰内斯·勃拉姆斯的《摇篮曲》（参考音频11-1）在全世界享有盛名，它几乎成为一个婴儿在人生最初的体验里最珍贵记忆的代名词。

5. 和声

和声是音乐最基本的表现手段之一，它是指多声部音乐按照一定关系构成重叠复合的音响现象，从而使音乐具有结构感、色彩感、立体感。和声使新艺术形式成为可能，如协奏曲，由一种乐器奏出旋律，管弦乐队则担当伴奏之职。交响乐和大合唱对和声的运用达到了一种极致，不同的音乐交织在一起，不同的乐器同时奏响，丰富和谐，气势磅礴。

6. 复调

复调是具有相对独立性的若干旋律在进行过程中，组成相互关联的有机整体，即多声部音乐。换句话说，是由不同的旋律线编制成的一个纵向、立体结构的横向运动。由于纵向结合的不同方式，形成不同类型的复调乐曲，如对比式复调、模仿式复调、补腔式复调，以及二声部、三声部、四声部，还有更多声部的复调。主调音乐，是以一条旋律为主要乐思，而其他部分通常作为和声因素处于服从、陪衬、协作的地位。复调音乐和主调音乐经常结合起来运用。

7. 曲式

曲式指乐曲的结构形式。曲调在发展过程中形成各种段落，根据这些段落形成的规律性而找出具有共性的格式便是曲式。乐段通常由两个乐句或四个乐句构成。由两个各有四小节（或八小节）的乐句组成"乐段"在器乐曲中最为常见，特点是平衡，均衡感强。如一首乐曲仅由一个乐段构成则称为"一部曲式"。

8. 调式

由若干高低不同的乐音，围绕某一个有稳定感的中心音，按一定的音程关系组织在一起，成为一个有机的体系，称为调式。调式是在长期的音乐实践中创立的乐音组织结构形式。调式按音阶形式排列，包括大调与小调两种音阶，第一个音是最有权威、地位最稳定的，称主音或中心音，比之次要的是由主音向上数五度的"属音"，还有从主音向上数四度的"下属音"，它们对主音起支持作用，剩下的几个音处于更次要的地位。

9. 调性

调性是调式类别与主音高度的总称。如以C为主音的大调式叫C大调，以a为主音的小调式叫a小调，以G为主音的微调式叫G微调等。现代音乐多采用多调性，它是调性思维的复合体，能产生复杂的和声效果。[1]

[1] 陈立红，吴修林.艺术导论[M].北京：中央音乐学院出版社，2010：167-170.

拓展阅读

1. 凯密恩. 听音乐[M]. 王美珠, 译. 北京: 世界图书出版公司, 2008.
2. 斯坦利. 古典音乐: 伟大作曲家及其代表作[M]. 谢力昕, 等译. 济南: 山东画报出版社, 2004.
3. 邦兹. 西方文化中的音乐简史[M]. 周映辰, 译. 北京: 北京大学出版社, 2006.
4. 朗. 西方文明中的音乐[M]. 顾连理, 等译. 贵阳: 贵州人民出版社, 2009.
5. 臧一冰. 中国音乐史[M]. 武汉: 武汉大学出版社, 1999.

词语解析：表情艺术

表情艺术是指通过一定的物质媒介（音响、人体）来直接表现人的情感，间接反映社会生活的这一类艺术的总称，主要指音乐、舞蹈这两门表现性和表演性艺术。

（三）音乐艺术的审美特征

1. 音乐是声音的艺术

音乐艺术材料中的声音不是自然世界中杂乱无章的噪声，而是超脱自然原型的特殊音响体系，是经过反复挑选、提炼、加工、概括的审美创造物。构成音乐形象的声音是有组织、有规律的和谐乐音。声音形成流动的音乐世界，生命如同音乐一样流动，声音可以表达创作者的内心世界，并作用于人的听觉，使人受到感染和陶冶。

2. 音乐是时间的艺术

音乐在一定的时间里展开、发展、呈现自己。每个瞬间的声音是音的声波线起伏进行的基点，它们在时间的运动中连绵不断、翻腾变化，如涓涓流水。正是随着时间的流逝，变化的音响才得以逐步展现出来。或者可以说，音乐形象就是一个过程，在时间的推移、音的发展过程中形成并丰富起来。

3. 音乐是表现的艺术

音乐形象不是具体直观的，而是音乐音响作用于人的听觉，之后经过联想与想象形成于人的头脑中的艺术形象，是感情化、性格化的形象。因而，音乐艺术是典型的表现艺术。音乐的表现对象主要是情感与声音两种。音乐是表情艺术之一。

4. 音乐是再创造的艺术

音乐形象有稳定的一面，同时又有演绎的一面。我们把用符号记载的音乐变为实际音响的音乐，还需经过演唱、演奏的"二度创作"。同一首乐曲，不同的演唱家会唱出不同的效果，不同的演奏家对作品的理解也不一样，可以说，没有表现相同的表演家。再创造饱含着艺术家对作品的理解，对创作者表现意图的再领会和技术、艺术上的再处理、再发挥。正因如此，音乐艺术才具有永不凋谢的勃勃生机。[1]

二、音乐艺术赏析

（一）音乐艺术鉴赏的一般方法

要提高音乐鉴赏水平，除了增加鉴赏者个人的社会生活阅历与经验以及艺术修养等外，主要有赖于自己对音乐知识的掌握程度。

第一，熟悉音乐体裁，把握音乐表达内容的特殊方式，了解音乐要素的各种表现作用。就音乐语言而言，作曲家创作乐曲，如同文学家写诗作文一样，有自身表情达意的体系。音乐语言包括很多要素，如旋律、节奏、和声等，一部音乐作品的思想内容和艺术风格都要从以上要素中表现出来。音乐通过十多种基本要素组成，这些要素依据一定的原则组合在一起，产生了丰富多彩、变幻无常的表现力。要懂得一些音乐的常用体裁，不同的体裁有不同的特性，正确地把握各种体裁的特点，有助于我们正确地去感受和理解各类音乐作品。

第二，抓住音乐主题，充分发挥想象力，体

[1] 陈立红, 吴修林. 艺术导论[M]. 北京: 中央音乐学院出版社, 2010: 167-170.

味音乐形象。也就是要注意理解作品的内容、情绪和形象。音乐作品是通过音乐形象来表现作品的内容和思想情绪的。在初步了解了前述所介绍的音乐语言诸要素后，我们已明白了这样一个道理：与诗人用文字，画家用线条、色彩创造艺术形象一样，作曲家是用音乐所特有的语言来表情达意的。那么，我们又如何去理解音乐形象和音乐作品的内容呢？一般来说，可以分三种不同的情况：一是声乐作品，我们可以借助歌词来理解，如约翰·列侬（见图11-7）的《想象》（参考音频11-2）；二是有些曲目有鲜明的标题，如小提琴协奏曲《梁山伯与祝英台》等，也可以借助标题帮助我们了解内容；三是不少器乐作品没有标题（即所谓无标题音乐，如第几交响曲、某大调钢琴协奏曲等）或虽有标题，但这些标题只能说明作品的体裁，与作品内容毫无关系，这只能借助作品的体裁以及"轻盈""热烈""深情""优美"等情绪标记，去感受作品的音乐形象，进而引起思维的自由联想。

图11-7　约翰·列侬

约翰·温斯顿·列侬（John Winston Lennon, 1940—1980），英国著名摇滚乐队"披头士"（the Beatles，也译作"甲壳虫"）成员，摇滚史上最伟大的音乐家之一，披头士乐队的灵魂人物，诗人，社会活动家，反战者，曾获大英帝国勋章。列侬和保罗·麦卡特尼的组合是最成功、最具影响力的歌曲创作组合之一，他们共同创作出了历史上最著名的摇滚歌曲。

第三，了解音乐家及其作品所处的时代、社会、文化背景，力求准确而丰富地领会作品的时代性、社会性、民族性特点及文化蕴含。音乐作品总是表现了作者对现实生活的感受，只有了解作品的时代背景，才能极深刻地理解它的思想感情。一切音乐作品都植根于民族、民间音乐，都有着强烈的民族特征。音乐作者由于生活时代、环境和经历及艺术趣味的不同，表现为不同的艺术特色。要了解作品，就要深入了解作曲家的生平以及创作特色，了解音乐家及其作品所处的时代、社会、文化背景，才能准确而丰富地领会作品的时代性、社会性、民族性及文化内涵。

> **拓展阅读**
>
> 1. 卡曼. 卡曼音乐欣赏课［M］. 姜旼，译. 南昌：江西教育出版社，2010.
> 2. 温纳. 列侬回忆［M］. 陈维明，马世芳，译. 桂林：广西师范大学出版社，2006.

（二）音乐艺术作品赏析实例——小提琴协奏曲《梁山伯与祝英台》

小提琴协奏曲《梁山伯与祝英台》（见视频11-4）是陈钢与何占豪就读于上海音乐学院时的作品，作于1958年冬，1959年首演，首演由俞丽拿（见图11-8）担任小提琴独奏，是世界最有名的中国现代管弦乐作品之一。

图11-8　俞丽拿

俞丽拿（1940—　），中国女小提琴演奏家；浙江人，生于上海。幼年学钢琴，1951年进上海音乐学院附中、上海音乐学院管弦系就学，先后师从窦立勋、谭抒真，曾被选入外国专家班学习，1962年在该院毕业。任上海市音乐家协会副主席、上海音乐学院教授、俞丽拿小提琴艺术基金董事长等职。

词语解析：小提琴协奏曲

小提琴协奏曲是音乐体裁的一种。协奏曲在16世纪指意大利的一种有乐器伴奏的声乐曲。17世纪后半期起，指一件或几件独奏乐器与管弦乐队竞奏的器乐套曲。巴洛克时期形成的由几件独奏乐器组成一组与乐队竞奏者称为大协奏曲。古典乐派时期形成的由小提琴、钢琴、大提琴等一件乐器与乐队竞奏的协奏曲称"独奏协奏曲"。可有单乐章奏鸣曲式，如小提琴协奏曲《梁山伯与祝英台》，亦可有多乐章的古典四大小提琴协奏曲。

此曲以民间传说故事梁山伯与祝英台为题材，以越剧中的曲调为素材，综合采用交响乐与我国民间戏曲音乐表现手法，依照剧情发展精心构思布局，采用奏鸣曲式结构，单乐章，有小标题。全曲分为呈示部、展开部、再现部三部分（见图11-9），以"草桥结拜""英台抗婚""坟前化蝶"为主要内容，深入而细腻地描绘了梁祝相爱、抗婚、化蝶的情感与意境。其中呈示部：主部主题——在竖琴的伴奏下，小提琴演绎出纯朴而美丽的"爱情主题"。这段旋律在整部作品中起到了举足轻重的作用。多少人听了这段旋律都为之陶醉。作者在选取这段主题时可谓煞费苦心。创作者之一的何占豪曾在杭州越剧团当演员，他对越剧音乐既熟悉又喜爱。在创作《梁祝》时，因为故事流传在浙江一带，越剧是浙江的代表剧种，因此他决心从越剧音乐中取材。据平时的观察，许多越剧名演员，不论他们演出任何剧目，只要唱到一段唱腔时台下都会发出热烈的掌声为之呼应。作者抓住了这段唱腔作为《梁祝》中"爱情主题"的基本音调。这段主题是全曲的核心音调。

全曲大概26分钟，首先5分钟叙述梁祝爱情主题，然后是快乐的学校生活，接着十八相送。从第10分钟开始进入第二段，祝英台回家抗婚不成，楼台会，最后哭灵。第二段和第一段长度差不多，也是11分钟。最后一段则是化蝶，可说是整曲再现。

图11-9 《梁祝》全曲结构图

1. 呈示部

（1）引子：引子部分一开始用长笛模仿鸟的叫声吹奏出一段旋律，接着双簧管以柔和抒情的引子主题展示出了一幅春光明媚、鸟语花香的美丽景色。

（2）主部：先是由小提琴奏出富有诗意的爱情主题；接下来大提琴以浑厚圆润的音调与小提琴的轻盈柔和形成对答；最后由全体乐队再次奏出爱情主题，表示出梁祝真挚纯洁的友谊不断加深和互相爱慕的深情。

（3）连接部与副部：连接部是与爱情主题形成鲜明对比的曲调，它是由越剧过门发展变化而来的，是一段节奏自由的华彩。副部这段节奏明朗、欢快，多处运用跳音的演奏方式，使旋律活泼、跳荡，独奏与乐队交替出现，生动地表现了梁祝同窗三载、共读共玩的愉快生活。

（4）结束部：这段音乐转为慢板，再度出现小提琴与大提琴情意绵绵的对话，其中断断续续的音调表现了女扮男装的祝英台欲言又止、矛盾害羞的内在情感。表现了十八相送、长亭惜别、依依不舍的情景。

2. 展开部

这部分描写了"抗婚""楼台会""哭灵、控诉、投坟"这三个情节。

（1）"抗婚"：铜管以严峻的节奏、阴森的音调，奏出了封建势力凶暴残酷的主题；独奏小提琴用散板的节奏，陈述了英台的悲痛与惊惶，乐队强烈的快板，衬托出独奏小提琴坚决反对封建势力的反抗主题。这两个主题逐渐激化，形成英台抗婚的

怨愤场面。虽然乐队全奏，曾给人一种对幸福生活的向往与憧憬，但以铜管为代表的封建势力给予了巨大压力。

（2）"楼台会"：又是一个慢板，大、小提琴的对答，缠绵凄苦，如泣如诉的音调，把梁祝相会楼台时百感交集的情绪表现得淋漓尽致。

（3）"哭灵、控诉、投坟"：小提琴的散板独奏与乐队的快板齐奏交替出现，变化运用了京剧导板与越剧紧拉慢唱的手法，深刻地表现了英台在坟前对封建礼教的血泪控诉的情景。最后锣钹齐鸣，英台纵身投坟，乐曲达到最高潮。

3. 再现部

这部分主要描述了"化蝶"。长笛吹奏出柔美的华彩旋律，与竖琴的滑奏相互映衬，把人们引向神话般的仙境。独奏小提琴再次奏出了爱情主题，展现出梁山伯与祝英台在封建势力压迫下死去后，化作一双蝴蝶在花丛中欢乐自由地飞舞。

结语：这部小提琴协奏曲综合采用交响乐与我国民间戏曲音乐的表现手法，依照剧情的发展，精心构思布局，寄托了人们对悲剧中男女主人公的深切同情和祝愿，也表达了人们对美好生活的追求和向往。

三、"活动的雕塑"——舞蹈艺术

舞蹈——运用移动的肢体进行空间造型——与活动雕塑颇有相似之处。在抽象舞蹈中，注意力集中于视觉形式，因此从这个角度来说，抽象舞蹈和抽象绘画又有异曲同工之妙。然而舞蹈通常包含着一种叙事特征，而且演出的地点是具有布景的舞台，因此又与戏剧相类似。此外，舞蹈富有节奏感，随着时间而推进，因此和音乐又有了一些共同之处。大多数的舞蹈有音乐伴奏，且歌剧常伴随着舞蹈。[1]

1 [美]F.大卫·马丁，李·A.雅各布斯. 艺术导论[M]. 包慧怡，黄少婷，译. 上海：上海社会科学出版社，2011：294.

（一）舞蹈的含义与类别

舞蹈是以经过提炼加工的人体动作来作为主要表现手段，运用舞蹈语言、节奏、表情和构图等多种基本要素，塑造出具有直观性和动态性的舞蹈形象，表达人们的思想感情的一种艺术样式。舞蹈是一种人体动作的艺术，但这种人体动作有别于杂技、人体雕塑、韵律操等，必须是经过提炼、组织和美化了的人体动作——舞蹈化了的人体动作。同时，舞蹈又是一门综合艺术，它综合了音乐、诗歌、戏剧、绘画等各门艺术，以舞蹈动作为主要艺术表现手段，着重表现语言文字或其他艺术手段所难以表现的人们内在深层的精神世界。

> **思考讨论**
>
> 1. 据称舞蹈揭示内在情感的能力无与伦比，没有任何其他艺术能在此方面与之匹敌。你能否想出任何例子，将你的分析限制在对于痛苦情感的表现方面，能够反驳这一论点？除了痛苦之外的其他情感又是如何？试比较舞蹈和音乐在揭示内在情感生活方面的力量。
>
> 2. 你对于摇滚舞蹈有什么看法？为什么摇滚舞蹈需要震耳欲聋的音乐伴奏？表演或欣赏这些有力的集体动作是否是摇滚舞蹈流行的原因之一？摇滚舞主要适宜观赏还是适宜亲身参与？或者两者皆是？

舞蹈艺术由各个不同种类、不同样式、不同风格的舞蹈所组成的。根据舞蹈的作用和目的，舞蹈可分为生活舞蹈和艺术舞蹈两大类。

1. 生活舞蹈

生活舞蹈是人们为自己的生活需要而进行的舞蹈活动。生活舞蹈包括：习俗舞蹈，宗教、祭祀舞蹈，社交舞蹈，自娱舞蹈，体育舞蹈，教育舞蹈，广场舞蹈等。

（1）习俗舞蹈，又称为节庆、仪式舞蹈，是我国许多民族在婚配、丧葬、种植、收获及其他一些喜庆节日所举行的各种群众性的舞蹈活动。这类舞蹈活动表现了各个民族的风俗习惯、社会风貌、

文化传统和民族性格特征。

（2）宗教、祭祀舞蹈是进行宗教和祭祀活动的舞蹈形式，主要用以祈求神灵庇佑、除灾去病、逢凶化吉、人畜兴旺、五谷丰登，或是答谢神灵的恩赐。祭祀舞蹈，是祭祀先祖的一种礼仪性的舞蹈形式。过去人们用以表示对先祖的怀念或是希望先祖和神佛保佑和赐福自己。

（3）社交舞蹈是人们进行社会交往、增进友谊、联络感情的舞蹈活动。一般多指在舞会中跳的各种交际舞。另外，我国许多少数民族在各种节日所进行的群众性的舞蹈活动，多是青年男女进行社会交往、自由选择配偶的社交活动，因此，也可以说是各民族的社交舞蹈。

（4）自娱舞蹈是人们以自娱自乐为唯一目的的舞蹈活动。人们用舞蹈来抒发和宣泄自己内在的情感冲动，从而获得审美愉悦的充分满足。

（5）体育舞蹈是舞蹈和体育相结合，以艺术审美的方式锻炼身体，使身心全面健康发展的舞蹈新品种。例如，各种健身舞、韵律操、中老年迪斯科、冰上舞蹈、水上舞蹈、街舞HIP-HOP，以及我国传统武术中的舞剑、舞刀和象征模拟各种动物、特定形象的象形拳、五禽戏等。

（6）教育舞蹈是指学校、幼儿园等进行审美教育的舞蹈活动，以及所开设的舞蹈课程。教育舞蹈用来陶冶和美化人的思想感情、道德情操，培养人团结友爱、加强礼仪，对增进身心健康，能起到潜移默化的作用。

（7）广场舞蹈，又称排舞、广场舞。人们跳舞时，自动排成排，有秩序地跳舞。广场舞蹈可以健身、娱乐，是一项很好的体育运动项目。广场舞蹈，一般用于晨练、晚间锻炼，不受年龄、性别、职业、职务、社会阶层的限制，可以多人、集体跳，也可以单人跳，场地可以因陋就简。广场舞蹈在我国古代就有，历经几千年。早期的广场舞蹈主要是民族舞，其中以秧歌舞最为流行。在我国各个民族中，都有不同形式的广场舞蹈，它是大众化的舞蹈。

2. 艺术舞蹈

艺术舞蹈是指由专业或业余舞蹈家通过对社会生活的观察、体验、分析、集中、概括和想象，进行艺术的创造，从而创作出主题思想鲜明、情感丰富、形式完整，具有典型化的艺术形象，由少数人在舞台或广场表演给广大群众观赏的舞蹈作品。由于艺术舞蹈品种繁多，根据各自不同的艺术特点，大致还可分为两类。

第一类根据舞蹈表现形式的特点来区分，有独舞、双人舞、三人舞、群舞、组舞、歌舞、歌舞剧、舞剧等。

（1）独舞，由一个人表演的完成一个主题的舞蹈，多用来直接抒发人物的思想感情和揭示人物的内心世界。如芭蕾舞剧《天鹅湖》中就有白天鹅独舞与黑天鹅独舞，又如中国古典舞中的女子独舞《春江花月夜》。

（2）双人舞，由两个人表演共同完成一个主题的舞蹈。多用来直接抒发人物的思想感情的交流和展现人物的关系。由两位演员（通常是一男一女）合作表演的舞蹈形式，如我国舞剧《丝路花雨》中英娘和神笔张的双人舞。

（3）三人舞，由三个人合作表演完成一个主题的舞。根据其内容可分为表现单一情绪和表现一定情节，以及表现人物之间的戏剧矛盾冲突等三种不同的类别。包括独立作品的三人舞如《金山战鼓》和舞剧中的三人舞如《天鹅湖》中大天鹅舞。

（4）群舞，凡四人以上的舞蹈均可称为群舞。一般多为表现某种概括的情结或塑造群体的形象。通过舞蹈队形、画面的更迭、变化和不同速度、不同力度、不同幅度的舞蹈动作、姿态、造型的发展，能够创造出深邃的诗一般的意境，具有较强的艺术感染力，如《红绸舞》等。

（5）组舞，由若干段舞蹈组成的比较大型的舞蹈作品。其中各个舞蹈有相对的独立性，但它们又都统一在共同的主题和完整的艺术构思之中。如《俄罗斯组舞》就是由五个独立的舞段组成。

（6）歌舞，是一种歌唱和舞蹈相结合的艺术表演形式。其特点是载歌载舞，既长于抒情，又善于叙事，能表现人物复杂、细腻的思想感情和广泛

的生活内容。如《编钟乐舞》等。

（7）歌舞剧，是一种以歌唱和舞蹈为主要艺术表现手段来展观戏剧性内容的综合性表演形式。

（8）舞剧，以舞蹈为主要艺术表现手段，并综合了音乐、舞台美术（服装、布景、灯光、道具）等，表现一定戏剧内容的舞蹈作品。如大型古典芭蕾舞剧《睡美人》等。

第二类根据舞蹈的不同风格特点来区分，有古典舞、民间舞、现代舞、当代舞。

（1）古典舞，是在民族民间舞蹈基础上，经过历代专业工作者提炼、整理、加工创造，并经过较长期艺术实践的检验流传下来的，被认为是具有一定典范意义和古典风格特点的舞蹈。世界上许多国家和民族都有各具独特风格的古典舞蹈。如欧洲的芭蕾舞、印度的婆罗多舞、巴厘的班耐舞等。

中国的古典舞不完全是通常意义上具有历史意义和典范意义的传统舞蹈。中国古典舞形成于新中国成立之初，是20世纪50年代在传统的审美理念指导下，以戏曲舞蹈为基础，借鉴芭蕾体系建构起来的舞蹈品种。

欧洲的古典舞蹈，一般都泛指芭蕾舞。芭蕾，是法语ballet的音译，起源于意大利，形成于法国。古典芭蕾舞有一整套严格的程式和规范，尤其是脚尖鞋的运用和脚尖舞的技巧，更是将芭蕾舞与其他舞蹈品种明显地区分开来。芭蕾舞动作要求规范化，尤其注意稳定性和外开性。稳定性就是芭蕾演员在舞蹈中要注意保持重心，着地的支撑腿要稳定地承受住全身的重量，在急速旋转和托举人物时都要保持稳定；外开性就是芭蕾演员必须通过长年的艰苦训练，使自己的双腿从胯部到脚尖往外打开，与双肩成平行线。正是由于芭蕾舞独特的脚尖舞技巧，以及稳定性与外开性的程式化动作，使芭蕾有鲜明的艺术表现形式和美学特征。芭蕾舞剧则是以舞蹈作为主要表现手段，将舞蹈、音乐、戏剧、美术等融合在一起，来刻画人物性格，表现故事情节和传达情感氛围。一部大型的芭蕾舞剧常常是由表现人物性格和情绪的独舞，传达剧情的发展变化和表现人物的情绪交流的双人舞，以及反映时代背景和烘托情绪氛围的群舞等共同构成。著名的大型古典芭蕾舞剧有《吉赛尔》《爱斯梅拉达》《天鹅湖》（见图11-10）、《睡美人》《罗密欧与朱丽叶》等。

（2）民间舞，是由广大人民群众在长期历史进程中集体创造，不断积累、发展而形成的，并在群众中广泛流传的一种舞蹈形式。它直接反映人民群众的思想感情、理想和愿望。由于各国家、各民族、各地区人民的生活劳动方式、历史文化心态、风俗习惯，以及自然环境的差异，因而形成了不同的民族风格和地方特色。我国的民间舞源远流长，十分丰富，一般又可以分为汉族民间舞和少数民族民间舞两大类。汉族民间舞常常采用载歌载舞的形式，如秧歌、花灯、二人转等均为如此；还常常利用各种道具来加强舞蹈的造型能力和表现能力，如狮子

图11-10　古典芭蕾舞剧《天鹅湖》剧照

舞、龙舞、高跷、跑旱船等就是采用道具来增强表演效果；此外，汉族民间舞常常是自娱性和表演性的结合，参加者为数众多，如秧歌、腰鼓舞等在许多地区广为流传。我国50多个少数民族，更是以能歌善舞著称，各民族都有自己的传统舞蹈形式。如苗族民间舞蹈有芦笙舞、铜鼓舞、木鼓舞、湘西鼓舞、板凳舞和古瓢舞等，尤以芦笙舞流传最广。土家族的舞蹈有摆手舞、跳丧舞等。蒙古族舞蹈久负盛名，有筷子舞、马刀舞、驯马舞等。傣族的舞蹈丰富多彩，按其所表现的内容可以分为孔雀舞、象脚鼓舞、刀舞、蜡条舞、长指甲舞、捞鱼舞以及马鹿舞、狮子舞等。其中，以象脚鼓舞和孔雀舞最著名。朝鲜族民间舞蹈的特点是动律优美、细腻、柔和而悠长，动中有静、柔中带刚的舞步恰似轻灵高雅的白鹤。其中著名的有身挎长鼓抒情柔美的长鼓舞等。

（3）现代舞，是19世纪末和20世纪初在欧美兴起的一种舞蹈流派。以美国著名舞蹈家邓肯为先驱（见视频11-5）。其主要美学观点是反对当时古典芭蕾的因循守旧、脱离现实生活和单纯追求技巧的形式主义倾向；主张摆脱古典芭蕾过于僵化的动作程式的束缚，以合乎自然运动法则的舞蹈动作，自由地抒发人的真实情感，强调舞蹈艺术要反映现代社会生活。

（4）当代舞（新创作舞蹈，也可称之为新风舞），即不同于上述三种风格的新风格的舞蹈，它常常是根据表现内容和塑造人物的需要，不拘一格，借鉴和吸收各舞蹈流派的各种风格、各种舞蹈表现手段和表现方法，兼收并蓄为我所用，从而创作出不同于已经形成的各种舞蹈风格的具有独特新风格的舞蹈。

> **拓展阅读**
> 1. 刘晓真. 中国世界舞蹈文化[M]. 北京：时事出版社，2009.
> 2. 马丁. 舞蹈概论. 欧建平，译. 北京：文化艺术出版社，2005.

（二）舞蹈的艺术语言

舞蹈以人体动作为媒体，在一定空间与时间中展示形象，必然有自身独特的艺术语言和表现手法。

1. 舞蹈动作

舞蹈动作是舞蹈作品最基本的艺术手段，是构成舞蹈的基本元素。狭义的舞蹈动作指舞者运动过程中的动态性动作，包括单一动作和过程性动作，如中国舞蹈中的俯、仰、冲、拧、扭、踢、"云手""穿掌""凤凰三点头""风摆柳"以及芭蕾中的蹲、屈伸等；广义的舞蹈动作包括上述动作和姿态、步法、技巧四部分。姿态指静态性动作或动作后的静止造型，如中国古典舞蹈中的"探海""射燕""卧鱼"及芭蕾中的"阿拉贝斯克"等；步法指以脚步为主的移动重心或移步位的舞蹈动作，如中国舞蹈的"圆场""磋步""云步"及芭蕾中的"滑步""摇摆步"等；技巧指有一定难度的技巧性动作，如中国舞蹈中的"飞脚""旋子"及芭蕾中的跳跃、旋转、托举等。

2. 舞蹈表情

舞蹈表情指运用舞蹈手段表现出的人的各种情感。它是构成舞蹈形象的重要因素之一，也是观众进行舞蹈鉴赏、获得艺术享受的桥梁。舞蹈在表现人物形象的思想感情时，不仅凭借面部表情，还要通过人体各部分的协调一致，有节奏的动作、姿态、造型来抒发和表现。与动作相协调的面部表情（特别是眼神表情）极为重要，起着"领神"的作用，而舞蹈手姿表情，也同样极为丰富，能传达出各种思想感情。

3. 舞蹈节奏

舞蹈节奏指舞蹈在动作、姿态、造型上力度的强弱、速度的快慢、时间的长短、幅度的大小、能量的增减等方面对比上的各种规律，通称"舞律"。节奏是舞蹈的基本艺术语言和表现手法之一，没有节奏就不成其为舞蹈。当舞蹈动作的连续和交替反复与音乐旋律、节奏吻合时就能表现

图 11-11　2013 年春节联欢晚会舞蹈《剪花花》

出人物形象的复杂感情。一切舞蹈节奏都表现感情、情绪。节奏把舞蹈动作按照作品的思想感情合乎规律地组织起来，使舞蹈具有丰富的表现力和艺术感染力。

4. 舞蹈构图

舞蹈构图指舞蹈表演在一定空间与时间内，对色、线、形等各个方面关系的合理布局。包括舞蹈队形变化中形成的图案和舞蹈静态造型所构成的画面。构图对作品主题表现、意境创造、气氛渲染、形象塑造都有重要的作用，是舞蹈形式美的重要因素之一。舞蹈家受不同时代社会思想、艺术流派影响，根据不同的舞蹈构思和审美观念而采用不同的构图方法。东西方传统的古典舞与民间舞大多采用轴心运动观念和对称平衡的构图方法，如围绕中央有四面八方交替循环的各种图形和四角、六角、八角环绕中心的弧形对称图形。中国民间舞蹈有"二龙吐须""绞麻花""卷菜心"等舞蹈图形。19世纪后，出现了矛盾运动思想和自然平衡的舞蹈构图方法，打破了传统的舞蹈构图方法。2013年春节联欢晚会进行到第八个节目时，被昵称为"小凳子"的邓鸣贺牵手妹妹"小椅子"邓鸣璐率先出场，随后他俩和其他小伙伴一起表演了创意儿童节目《剪花花》。小演员们用肢体搭建成"万花筒"，在两分半钟内变换成各种绚丽的图案，24个孩子所有的动作都惊人地一致。表演打破了平时的观看视角，俯视和平视结合，创意十足（见图11-11）。

5. 舞蹈造型

舞蹈造型以人体姿态动作为媒介，构成"活的绘画""动的雕塑"（见图11-12）。舞蹈在有限时空里，以人的动作为手段，表现各种情景、事形、神意的丰韵境界。舞蹈舞"情"，凝"情"于"型"，以动静造型，表现情之"美"，"静"由"动"生，"动"由"静"发。舞蹈造型是在静与动相互孕育和生发中将一个个动的姿态、步法、技巧有机连接起来，组成舞蹈语言去实现表达情感的目的。

图 11-12　杨丽萍舞蹈造型

拓展阅读

1. 王克芬. 中国舞蹈发展史[M]. 武汉：武汉大学出版社，2012.
2. 欧建平. 外国舞蹈史及作品鉴赏[M]. 北京：高等教育出版社，2008.

（三）舞蹈艺术的审美特征

1. 以人体为物质媒介

舞蹈是典型的人体艺术。舞蹈作为最丰富、最普遍的人体艺术和人体文化存在于人类漫长的发展历史进程中。构成舞蹈最基本的元素是人体，是有生命、有血有肉，不断运动着的人体。人是美的精灵，人体是生命之美的结晶。经过进化，人体可以自由伸屈，做出千姿百态的造型。人体各部分比例大都符合"黄金分割率"，因而人体拥有最高的形式美，何况人体内还蕴藏着最细腻、最复杂、最深刻的情感和最丰富、最伟大的思想，这又赋予了人体以无限活力和深邃意蕴。

2. 动作性与直观性的统一

舞蹈形象是流动状态的直觉形象。舞蹈动作可大致分为表情性动作、说明性动作、装饰性联结动作三类。人物情感、思想、性格的表现，情节、事件的发展，矛盾冲突的推进，情调、氛围的渲染，意境的形成，都是由这一系列舞蹈动作所组成的舞蹈语言不断发展变化来完成，所以舞蹈者舞蹈形象的动作性是由舞蹈作品的主要表现手段，即人体舞蹈动作所决定的。舞蹈形象是一种直观的艺术形象，它主要通过人的视觉来进行审美感知。这个直观性特点，规定了舞蹈作品所要表现和说明的一切必须通过艺术形象直接表现出来。

3. 虚拟化与程式化

舞蹈以高度虚拟化和程式化的动作来表达情感。舞蹈源于生活，但已将生活的各种动作提炼加工和规范化。它一般有两种类型：一是对生活中人体动作进行抽象化概括；二是利用人体动作对社会现象和自然物象进行抽象化模拟。这些动作都是虚拟的，而不是实有的。舞蹈动作经过规范化而形成严谨的程式化，标志着某一舞蹈的成熟。舞蹈情感是含蓄的、写意的，具有朦胧、宽泛的色彩，这种空灵感与不确定性使人们在鉴赏舞蹈时获得更为广大的想象空间。

虚拟化和程式化是舞蹈动作的基本规定。程式化是舞蹈发展至较为成熟阶段的产物，是遵循形式美法则在实践中完成的。如中国古典舞中的"点步翻身"、芭蕾舞中的"空转"及各种脚尖动作均有严格的规范与程式。程式化丰富和提高了舞蹈动作的表现手段，使舞蹈动作变得规范整齐，活泼自然，并较为稳定传达一定的情感意蕴，也有助于舞蹈风格的形成与稳定。虚拟化是以艺术的假定为前提，它使舞蹈动作克服了再现性的成分而成为表现性动作。

4. 高超的技艺性

舞蹈技艺主要是舞蹈演员高超的人体运动技巧。舞蹈技艺性包括两方面内容：一是指舞蹈演员舞蹈技巧性的表演，如高跨度的腾空跳跃、急速的多圈旋转、柔软的身体翻滚以及身体各部分的表现能力等，必须达到稳、准、轻、柔、刚、健、敏、捷、流、畅的要求；二是指编导在艺术结构、场面调度、舞蹈语言的运用和对人物性格、内心情感的细致深入地刻化等方面所具有的艺术技巧和表现能力。无论是演员的表演，还是编导的创作，只有表现出高超的技艺性，观众才能得到舞蹈美的享受。[1]

拓展阅读

1. 袁禾. 中国舞蹈美学[M]. 北京：人民出版社，2011.
2. 邓肯. 邓肯谈艺录[M]. 张本楠，译. 长沙：湖南大学出版社，2009.
3. 邓肯. 邓肯自传：我的爱我的自由[M]. 高仰之，译. 北京：国际文化出版公司，2010.

[1] 陈立红，吴修林. 艺术导论[M]. 北京：中央音乐学院出版社，2010：173-175.

四、舞蹈艺术赏析

（一）舞蹈艺术鉴赏的一般方法

人们进行舞蹈鉴赏的审美活动，首先必须具备一定的主观条件，也就是说，要具有一定的舞蹈知识、舞蹈欣赏水平和认识能力，舞蹈欣赏活动才能正常和顺利地进行。这正如马克思所说的那样："如果你想得到艺术的享受，你本身就必须是一个有艺术修养的人。""只有音乐才能激起人的音乐感；对于不辨音律的耳朵说来，最美的音乐也毫无意义，音乐对它说来不是对象……"所以，我们了解舞蹈艺术的特性、舞蹈和其他艺术的关系、舞蹈形象构成的各种因素，及其产生的过程等，就非常必要。在具体的舞蹈鉴赏实践中，我们可以从以下方面来更好地介入和欣赏一个舞蹈艺术作品。

1. 舞蹈主题的把握

舞蹈艺术鉴赏首先在于意识到它不同的表现对象，也就是对主题的把握。舞蹈这一艺术形式将运动着的人类肢体作为媒介，能够表现视觉图像或情感、或精神状态、或叙事性情节，或者更可能是以上元素的某种结合体。

2. 舞蹈形式美的鉴赏

欣赏舞蹈动作本身的形态美如协调感、韵律感、节奏感、高难度技巧等，通过美的人体去接受美的舞蹈。舞蹈家杨丽萍的《雀之恋》（见图11-13、视频11-6）从"孔雀"的基本形象入手，但又超越外在形态的模仿，以形求神，不仅使孔雀的形象惟妙惟肖地展现于观众视野，而且创生出一个精灵般的、高洁的生命意象。在动作编排上，充分发挥了舞蹈本体的艺术表现能力，通过手指、腕、臂、胸、腰、髋等关节的神奇的有节奏的运动，塑造了一个超然、灵动的艺术形象。尤其是用修长、柔韧的臂膀和灵活自如的手指形态变幻，把孔雀的引颈昂首的静态和细微的动态都淋漓尽致地表现出来，也正是在这细微的动态中一颗颗生命之星在闪烁、在舞动，汇集成一条生命的河流，出神入化。在那昂首引颈的动

图11-13　杨丽萍《雀之恋》

态中表现出生命的活力和勃发向上的精神。杨丽萍并没有简单地搬用傣族舞蹈风格化和模式化的动作，而是抓住傣族舞蹈内在的动律和审美，依据情感和舞蹈形象的需求，大胆创新，吸收了现代舞充分发挥肢体能动性的优点，创编出新的舞蹈语汇，动作灵活多变，富有现代感，更符合当代人的审美需求。

在前面我们曾谈过，舞蹈是以经过提炼、组织、美化了的人体动作为主要表现手段，表现人们的情感和思想，反映社会生活的一种艺术。从舞蹈作品诉诸欣赏者的感觉特点来看，它是一种综合了听觉（时间性）和视觉（空间性）的表演艺术。舞蹈的形式美还体现在舞台构图即人体动作在舞台空间所勾画出来的流动画面，以及舞台美术如景、光、色、服、道、化等综合元素的和谐统一的整体美（见图11-14）。

图11-14　《丝路花雨》

3. 情绪意境美的鉴赏

每一个优秀的舞蹈作品，都力求意境美。舞蹈主要是依靠动作、姿态、步伐及整个身体的律动来

抒发情感，表达意境。人们之所以一遍又一遍竞相观看《天鹅湖》（见视频11-7），实在是被这部舞剧的艺术魅力所吸引。是那些美丽动人的舞蹈形象、丰富多彩的肢体语言、优美动听的音乐旋律，以及富丽堂皇的舞美设计，和各种艺术因素完整和谐地结合在一起所产生的艺术美感，吸引着千千万万的人们，使其艺术魅力永存。所以，在舞蹈中，意境美是舞蹈的灵魂。我们在舞蹈艺术鉴赏过程中，既要对形式美有较敏锐的感觉，又要有主体积极投入的心理冲动；用"心灵的眼睛"去体会形式美中所蕴含的情绪与意境，去欣赏只有舞蹈才能揭示的感情符号。

舞蹈意境是通过各方面的艺术手段来表现的。主题的深与浅、造型手段，包括动作（舞蹈语汇）、姿态造型、技巧等都是创造意境美的重要因素。另外，舞台上的色彩、形状、声音（音乐）也是创造意境不可缺少的艺术手段。红色具有生命力，它能引起人们热烈、兴奋的情绪；绿色是大自然本身的颜色，象征美丽、平和；白色明亮、纯洁，似有清冷；黑色深沉、凝重，使人肃穆……各种颜色具有不同特性，能唤起人们丰富的联想。形状，也是构成意境的手段之一。舞蹈是在运动中创造形象的。既然是运动就会有运动的方向和轨迹，这就是舞蹈的线条。各种线条图形所引起的情感反应是不同的，但却和某些情绪相对应。如横线，给人以稳定、安静；竖线则有直接逼来的压迫感；斜线似乎前程远大；而曲线、波浪线等则给人以婉转柔和、富于变化的感觉等。如群舞《小溪、江河、大海》便是应用线条上的变化，表现出由涓涓细流直至江河大海的一种意境。声音（音乐）同样是创造意境的形式之一。舞蹈动作是一种节奏上的动作，所以舞蹈音乐的旋律、节奏、风格都会对舞蹈意境的构成产生很大的影响。

> **拓展阅读**
>
> 袁禾. 大学舞蹈鉴赏[M]. 上海：华东师范大学出版社，2010.

（二）舞蹈艺术作品赏析实例
——《穆勒咖啡屋》

《穆勒咖啡屋》（见图11-15、视频11-8）是"德国现代舞第一夫人"皮娜·鲍什（见图11-16）亲自参与舞蹈的编排工作并自己担任舞者的作品，四幕舞剧的最初创作主要是在皮娜·鲍什的努力下完成的，格哈德·博纳和汉斯·泡普（乌珀塔尔舞剧团的成员）等也参与了舞蹈的创作。

图11-15 《穆勒咖啡屋》剧照

图11-16 皮娜·鲍什

皮娜·鲍什（1940—2009），德国最著名的现代舞编导家，欧洲艺术界影响深远的"舞蹈剧场"确立者，被誉为"德国现代舞第一夫人"。她是位于德国乌帕塔的"乌帕塔尔舞蹈剧场"的艺术总监及编舞者。皮娜·鲍什的舞蹈剧场在今日已和美国后现代舞蹈及日本舞踏并列为当代三大新舞蹈流派。皮娜·鲍什认为，确立"舞蹈剧场"这个概念是为了获得自由，比如在形式上可以用歌剧、音乐甚至舞台设计的方式创造空间，可以任意运用道具，可以说话或不说话，跳舞或不跳舞；在内容上，"舞蹈剧场"可以包容很多东西，可以泛指任何艺术，或者生活。她让演员在演出中像平常人一样在舞台上走来走去，甚至做出化妆、说话这些日常生活中的行为，舞台有时候铺满鲜花，有时候搁着桌椅、浴缸，有时候布置成一个生活场景中的咖啡馆。

这一舞剧的音乐采用的是亨利·普塞尔作曲来自《精灵女王》和《胡闹和勇士》中的女声咏叹调，这是一组悲歌，主要是围绕相爱的煎熬，分离的痛苦、悲伤和绝望等主题，因此音乐与舞剧孤独、陌生和寻求伙伴帮助的内容紧密相关。

舞台展示的是一个单调、灰暗、肮脏的房间，里面放满了圆形的咖啡桌和椅子，背景是一扇玻璃旋转门。两个穿着薄如蝉翼的白色裙子的女舞者和三个穿黑色日常便服的男人在桌椅之间移动，这些桌椅塞满了整个舞台，阻碍了这些人的大幅度运动或者是排成队列。因此表演者们一开始就只能慢慢旋转和做一些小幅度的移动。

这些椅子是不在场的人的象征和人的代替物，它意味着空荡，意味着人与人之间交流的不可能。它们只能阻碍舞蹈，阻碍自由的运动。但是舞者们刚刚进入这个房间就有一个演员跳了出来，慌乱地把桌椅推到两边，为舞者们创造出空间以防他们受伤（在首演时这一角色是由皮娜·鲍什的舞台布景师和生活伴侣罗尔夫·波尔茨克饰演的）。舞台上的紧张气氛持续了很长一段时间。观众们不知道，什么时候有个演员跑到中间去了；观众不知道，他是否能及时地把桌椅清理到一边，以免闭着眼睛的、迷失了自我的舞者撞到上面而摔倒。就好像在这个特别的咖啡馆中整个世界都陷入了昏昏沉沉的睡梦中，只有一个人是清醒的，只有他保护着被施了魔法的和被迷惑了的人们不受到伤害。在持续的张力中他一直观察着人们的行为——没有人意识到这一点。

两个女舞者，一个在前，另一个几乎消失在了舞台深处的灰白之中，闭着眼睛移动着，像梦游一样，完全沉浸在她们情感的内心世界里，没有与外界产生一点联系。她们有时同时运动，有时先后运动。她们用手掠过自己的身体，撞击墙壁，然后疲惫地滑到地上，在墙脚边寻找保护和支持。其中的一个女人几乎没有从舞台后面往前踏出半步，总是自我保护地退缩到阴影中，而另一个则经常踏上那个男人为她开辟出来的道路，来到这个房间。精神恍惚地舞蹈着，她与另外的男人中的一个发生了接触：这对恋人紧紧抓住彼此，寻求依靠和支持，但是另一个穿黑衣服的男人却冲破了他们的拥抱，强行把他们分开了。重新开始寻找依靠。把这对恋人分开的那个男人又把他们重新组合在了一起。他把这个女人放到了男人弯曲的手臂中，男人沉默地站着，女人无力地从他怀中滑落。她一次次地跌倒，一次次地爬起，紧紧抓住，再次跌倒。最终这个男人不经意地从她身边走过了。第二个男人多次想把这对人再结合在一起，让他们彼此拥抱，让他搀扶着她，但这一切都是徒劳。

这时突然闯进了一个红发女人，踏着高跟鞋急急忙忙地穿过旋转门，穿着大衣紧张、恐惧地穿梭在椅子之间并茫然地注视着眼前发生的一切。她试图与人接触，接近他人，但是这个封闭的社会太过于忙自己的事情了。清醒过来之后她把大衣和假发给了舞台后面的那个女人，这个女人把假发戴上继续无动于衷地进行她的舞蹈。其他人离开了舞台。

恋人之间的陌生和无力取得理解、恼怒地寻求亲近和安全感是这部舞剧的基本主题，这也是皮娜·鲍什在此前的作品中反复探讨的问题。但是因为普塞尔沉重的咏叹调，《穆勒咖啡屋》笼罩着一层特有的、像梦一般沉重的忧伤。在这里两个世界发生了碰撞：一个好像被一种邪恶的魔力所迷惑（两个女舞者，那对失去联系的恋人），另一个则是"正常的世界"。红发女子的形象代表了这个世界，她迷失在了这个被人遗弃的咖啡馆里，难以理解眼前自我沉思的宗教仪式。她是唯一看得到"舞台布景师"的人，走着他清理出来的道路，同时也在错综复杂的椅子中寻找自己的道路。在其他人都在忙于自己的事情时，她要求、渴望某些东西。与其他两位女舞者不同的是，她的活动语言是来自日常生活的，她的装扮是富有挑衅性的。对她的速度的刻画也特别突出。"舞台布景师"手忙脚乱地把桌椅推到一边，女舞者是慢动作般地沉浸在自己的梦境中，而她则是动作迅速，但又不过快。层面随着时间总是在不停地转换，互相重叠，相互交会。

同时在内容上《穆勒咖啡屋》也连接了不同的线索，它在讲述孤独和拘束，同时还包含了对

另一种舞蹈、另一种戏剧的探寻，这种戏剧不再是致力于描绘美丽的表象，而是要深入到感情的深处。"舞台布景师"确实为演员们开辟出了表演的空间——不再是在幕后，而是在公开的舞台上。他不再是通过舞台布景来为演出服务，而是为它开辟出一条道路。这或许就是孤独的舞者在梦游般的舞动中所梦想的。

思考讨论

全情投入地欣赏这一舞蹈艺术作品中的表演，然后试着回答以下问题：

1. 舞蹈演员的动作是否密切配合着音乐的节奏？
2. 舞蹈的形式是否帮助你更好地理解主题？
3. 如果是的话，又是如何做到的？试着讨论在你看来舞蹈揭示了什么内容。

核心概念

音乐艺术，声乐，器乐，节奏，和声，旋律，舞蹈艺术，舞蹈动作，舞蹈表情，舞蹈节奏，舞蹈造型

巩固练习

1. 音乐艺术的艺术语言有哪些？审美特征是什么？
2. 舞蹈艺术的艺术语言有哪些？审美特征是什么？
3. 怎样欣赏现代舞？

拓展阅读

1. 林亚婷，等. 皮娜·鲍什：为世界起舞［M］. 台北：国立中正文化中心，2007.
2. 纪录片电影《皮娜》，导演维姆·文德斯，主演皮娜·鲍什和乌珀塔尔舞蹈剧场所有成员，2011年上映。

课后延伸

如果你想进一步探索音乐与舞蹈艺术的奥秘，建议阅读我们提供的拓展阅读书目或相关书籍，并参与到音乐与舞蹈的实践活动之中。

第十二讲
影视与动漫艺术

阅读提示：

通过本讲的阅读与学习，你能够：

1. 了解影视与动漫艺术的含义类别、审美特征等常识；
2. 掌握影视与动漫艺术的艺术语言与鉴赏方法；
3. 知道进一步探索影视与动漫艺术的方法和途径；
4. 结合影视与动漫艺术作品的赏析，体验这些艺术作品给你的生活带来的乐趣。

一、"视听的盛宴"——电影艺术

1997年电影《泰坦尼克号》（见图9-1）制作费达到史无前例的2.3亿美元，上映之后它的票房更是让人震惊——全球18亿美元，这个数字直到2010年1月才被《阿凡达》（两部影片均为詹姆斯·卡梅隆执导）所超越，票房冠军的座椅坐了12年，而且这部影片带来的各项附加收入也高达10多亿美元。尽管票房与经济效益并不一定与作品的艺术价值成正比，但却从另一个角度反映出公众对于电影艺术所愿意参与的程度。曾有一位批评家在指责公众对电影以外的现代艺术形式缺乏兴趣时说："目前，只有电影才可以在全国掀起这么广泛的轰动效应。"

> **思考讨论**
>
> 在电影史上，有些电影虽然票房收入不理想，却备受评论家的好评，如《公民凯恩》；另一些电影尽管评论家颇有微词，但票房收入却非常可观。一些评论家看不上"大片"，这意味着相当多的一部分观众都缺乏品位，因此他们成了坏片子的"赞助商"。挑出你最近看过的一部不但票房好，而且你认为可以成为电影艺术的影片，和你的老师、同学或朋友交流。

（一）电影的含义与类别

电影是一种以现代科技成果为工具与材料，根据"视觉暂留"原理，运用创造视觉形象和镜头组接的表现手段，在银幕的空间和时间里，塑造运动

图 12-1 《泰坦尼克号》剧照

的、音画结合的、逼真的具体形象，以反映社会生活的现代艺术。它通过摄影机以每秒拍摄若干格画幅（一般是每秒24格）的运转速度，将被摄物体运动的时空转换过程记录在条状胶片上，然后将不同的胶片衔接起来，经过显影、定影、干燥，加工成电影拷贝，可以放映，供许多人同时观看。影片从最初拍摄一些活动的日常生活景象片段，发展到现在能够拍摄丰富多彩、复杂变化的现实世界，给人以逼真感、亲近感，宛如身临其境。电影的这种特性，可以满足人们更广阔、更真实地感受生活的愿望。

电影有不同的种类，从总体上看，主要有故事片、纪录片、科教片、美术片四大类。

故事片是运用影像和声音为手段进行叙事的电影作品，就像小说是用文字进行叙事的文学作品，凡是由演员扮演角色，具有一定故事情节，表达一定主题思想的影片都可称为故事片。故事片按题材、风格、样式等因素又可分为警匪片、喜剧片、动作片、惊险片、科幻片、歌舞片、哲理片等，另外有些故事片片种属某些国家、地区特有，如美国的西部片。世界第一部故事片是《月球旅行书》，中国第一部故事片是《难夫难妻》。

纪录片是以真实生活为创作素材，以真人真事为表现对象，并对其进行艺术的加工与展现的，以展现真实为本质，并用真实引发人们思考的电影艺术形式。纪录片的核心为真实。电影的诞生就始于纪录片的创作。纪录片中又有传记纪录片、文献纪录片、新闻纪录片等之分。

科教片，全称"科学教育片"，是传输科学文化知识、推广先进技术经验、传授工艺方法，为广大群众的社会生活、工作学习等服务的电影类别。

美术片，是中国的名词，在世界上统称动画（animation），是动画片、木偶片、剪纸片的总称。美术片主要运用绘画或其他造型艺术的形象（人、动物或其他物体）来表现艺术家的创作意图，是一门综合艺术。美术电影有短片、长片和系列片多种，题材和形式广泛多样，在世界影坛上占有重要地位。

（二）电影的艺术语言

法国电影理论大师安德烈·巴赞认为"要更好地理解一部影片的倾向如何，最好先理解该影片是如何表现其倾向的"。也就是说要欣赏一部影片，

我们最好首先了解这部影片是怎样进行表现的，也就是它的艺术语言是怎样的，熟悉和理解电影语言是电影欣赏的基本功。

电影的语言或者说它的表现元素是什么呢？关于这个问题存在不同的观点，有人说是"画面、音响、表演和蒙太奇方法"，有人说是"画面、音响、色彩"，在这里我们赞同和采用美国电影理论家波布克在其著作《电影的元素》中的观点："影像、声音、剪辑"。影像、声音、剪辑三者之间的关系在于：电影是视听结合的艺术，它首先是"视"，即"影像"；然后是"听"，即"声音"；而这些"视""听"（影像、声音）最后需要通过剪辑才能构成一部完整的电影。

1. 影像

影像中的空间、线条和形状、影调、色彩、照明、运动、节奏等基本视觉元素是视听语言诉诸"看"的那一部分，它是视听语言的基础。首先，影像的基本单位是"镜头"，镜头并不是电影语言最小的切分单位，但却是一个便于研究与分析的基本单位。严格来说，电影语言并不存在某一个语言学意义上的最小的切分单位。但是在实际分析影片时，为了便于分析，我们以镜头为基本单位。其次，摄影对于形成影像具有重要意义，摄影决定了电影语言的绝大多数重要方面。对于一部电影作品而言，促成其影像形成的因素包括方方面面，但究其最首要的，还是在于摄影。镜头中的影像是由以下几方面构成的。

（1）景别

景别是指由于摄影机与被摄体的距离不同，而造成被摄体在电影画面中所呈现出的范围大小的区别。景别的划分，一般可分为五种，由近至远分别为特写（人体肩部以上）、近景（人体胸部以上）、中景（人体膝部以上）、全景（人体的全部和周围背景）、大全景（被摄体所处大环境）。在电影中，导演和摄影师利用复杂多变的场面调度和镜头调度，交替地使用各种不同的景别，可以使影片剧情的叙述、人物思想感情的表达、人物关系的处理更具有表现力，从而增强影片的艺术感染力。

张艺谋无疑是影像造型方面的高手，甚至可以说是中国电影界迄今为止最擅长造型的导演，通过自己的探索与创新，张艺谋形成了具有表意、纪实、奇观风格的影像世界，如《英雄》中雄壮美丽的大全景构图（见图12-2）。

景别的变化还能对观众的情绪产生影响，诸如黑泽明《罗生门》中"樵夫进山"这场戏：

樵夫上山步行的速度是一贯匀速的，但由于景别的变化，前景出现了灌木丛，使观众误以为他的步履加快，从而产生莫名的紧张感（见图12-3、图12-4）。

（2）角度

拍摄角度包括拍摄高度、拍摄方向和拍摄距离。拍摄高度分为平拍、俯拍和仰拍三种。拍摄方向分为正面角度、侧面角度、斜侧角度、背面角度

图12-2 《英雄》剧照

图12-3 《罗生门》剧照1

图12-4 《罗生门》剧照2

等。拍摄距离是决定景别的元素之一。以上统称几何角度。另外，还有心理角度、主观角度、客观角度和主客角度。在拍摄现场选择和确定拍摄角度是摄影师的重点工作，不同的角度可以得到不同的造型效果，具有不同的表现功能。角度可以纪实再现或夸张表现，大俯大仰都有特殊的表现意义。

（3）运动

摄影机运动是指电影摄影机的运动，目的在于跟随一个动作，或改变被摄场景、人物或物体的呈现方式。包括推、拉、摇、移、跟、降、升等几种基本形式和运动镜头等。

（4）照明

照明在电影艺术中的作用首先体现在曝光上，其次是造型作用，能恰当地呈现出被摄对象表面的质感、被摄对象的立体感以及整个画面空间的透视感等艺术效果，最重要的是完成它的艺术表现作用，如用光渲染环境气氛。美国影片《教父》（见图12-5）开头，银幕一片漆黑，使整个环境气氛充满着神秘的色彩，顿时把观众带入了影片规定情境之中：教父书房的门窗紧闭，光线昏暗，白天尚须借助于壁灯照明，就在此时此地，教父和他的同伙们在他女儿结婚的大喜日子里，决策着一件又一件的犯罪活动。此外，照明还具有刻画人物形象、表现人物情绪与心理、创作节奏、表现独到的生命体验等作用。

（5）色彩

色彩出现在电影中有几种情况：一是作为色调的色彩；二是局部色彩；三是黑白片、彩色片交

图12-5 《教父》剧照

替出现，不同情况下色彩有不同的作用。色调在电影中的作用体现在：渲染环境，营造氛围，表现人物的心境。如《黄土地》，写对土地的爱，橘黄色的暖色调贯穿全片，反映出了创作者对这块土地的深厚的情感。《红高粱》影片中从始至终的红色调，正是对生命的礼赞。整部影片在一种神秘的红色中歌颂了人性与蓬勃旺盛的生命力。局部色相在电影中有揭示主题的作用。如《辛德勒的名单》（见图12-6）中在清洗克拉科夫犹太人居住区时，辛德勒在挥舞棍棒、疯狂扫射的党卫队和被驱赶的犹太人之间看见了一个穿行于暴行和屠杀而几乎未受到伤害的穿红衣服的小女孩。这情景使辛德勒受到极大的震动。导演斯皮尔伯格将女孩处理成全片转变的关键人物，在黑白摄影的画面中，只有这个小女孩用红色。在辛德勒眼里，小女孩是黑白调的整个屠杀场面的亮点——后来女孩子又一次出现——

图12-6 《辛德勒的名单》剧照

她躺在一辆运尸车上正被送往焚尸炉。这一画面成为经典之笔,它的深层内涵和艺术价值远远超过一般意义上的电影作品。另外这部影片从开头到纳粹宣布投降,都是用黑白摄影,目的在于加强真实感,也象征了犹太人的黑暗时代。后来纳粹投降,当犹太人走出集中营时,银幕上突然大放光明,出现灿烂的彩色,使观众有从黑暗中走到阳光下的感受,可以体验到剧中人解除死亡威胁的开朗心情,从中可以看出黑白片、彩色片交替出现对表现作品主题的作用。

2. 声音

电影声音具有下列功能:一是传达信息(理性的或感性的);二是刻画人物性格(叙事性的或非叙事性的);三是推进事件或故事的发展;四是表现环境气氛的一部分(包括时代与地方色彩)。这些功能往往在协同中发生效用。

电影声音主要包括人声(包括对话、独白、旁白等)、音响、音乐这三大类型,共同组成了声音造型,并且与画面相互配合,极大地增强了电影艺术的表现力和感染力。

人声是由人所发出的由音调、音色、力度、节奏等因素所组成的声音以及人的话语,是人类在交流思想感情中所使用的声音手段。人声包含:对白,即两人或两人以上相互交流的声音;旁白,即从画面以外的人发出的声音,常以第一人称或第三人称作主观或客观的叙述;独白,即以画外音的形式表现剧中人物说话的声音,它直接表达了画面人物的隐秘的心声。

音响是指电影作品中人与物运动所发出的声音及所有背景和环境的声音,主要有自然的音响、机械的音响、武器的音响、社会环境音响以及特殊音响。如1999年由斯皮尔伯格导演的影片《拯救大兵瑞恩》(见图12-7),开场时诺曼底登陆战斗场面的音效被称为电影史上最震撼的音效,你能清楚地听到四面八方的爆炸声、子弹呼啸声和惨叫声,身临其境的感觉让你难以忘怀,重现当年的残酷与惨烈。

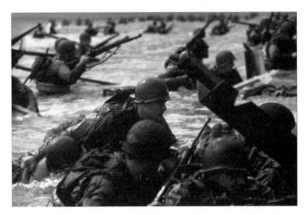

图12-7 《拯救大兵瑞恩》剧照

电影音乐是从纯音乐形式转化而来的电影声音的一个组成部分,由于它被纳入了电影的时空关系之中,从而获得一个为纯音乐所不具备的电影空间,因此其性质完全不同于纯音乐。电影音乐基本上分为声源处于事件或叙事空间的音乐和非事件或非叙事空间的音乐,前者如影片《钢琴师》中由男主角钢琴师所弹奏的乐曲;后者如影片《泰坦尼克号》的主题曲《我心永恒》(见音频12-1)。

3. 剪辑

剪辑,即将影片制作中所拍摄的大量素材,经过选择、取舍、分解与组接,最终完成一个连贯流畅、含义明确、主题鲜明并有艺术感染力的作品。从美国导演格里菲斯开始,采用了分镜头拍摄的方法,然后再把这些镜头组接起来,因而产生了剪辑艺术。剪辑既是影片制作工艺过程中一项必不可少的工作,也是影片艺术创作过程中所进行的最后一次再创作。法国新浪潮电影导演戈达尔说:剪辑才是电影创作的正式开始。"剪辑"一词,在英文中是"编辑"的意思,在德语中为裁剪之意,而在法语中,"剪辑"一词原为建筑学术语,意为"构成、

装配"。后来才用于电影，音译成中文，即"蒙太奇"。在我国电影中，把这个词翻译成"剪辑"，其含义非常准确。"剪辑"二字即剪而辑之，这既可以像德语那样直接同切断胶片发生联想，同时也保留了英文和法文中"整合""编辑"的意思。而人们在汉语中使用外来词语"蒙太奇"的时候，更多地是指剪辑中那些具有特殊效果的手段，可以分为表现蒙太奇和叙事蒙太奇，其中又可细分为心理蒙太奇、抒情蒙太奇、平行蒙太奇、交叉蒙太奇、重复蒙太奇等。

> **词语解析：蒙太奇**
>
> 蒙太奇，法文montage的音译。原为建筑学术语，意为构成、装配，借用到电影艺术中有组接、构成之意。它是指在电影创作中，根据主题的需要、情节的发展、观众的心理，将影片的内容分解为不同的段落、场面、镜头，分别进行拍摄。然后再根据原定的创作构思，运用艺术技巧，将这些镜头、场面、段落合乎逻辑、富于节奏地重新组合，使之构成一个连绵不断的有机的艺术整体。这种构成一部影片的艺术方法称为蒙太奇。

1998年德国导演汤姆·提克威导演的《罗拉快跑》（见图12-8）以其富有特色的剪辑将后现代主义电影表现得淋漓尽致。德国柏林，黑社会喽啰曼尼打电话给自己的女友罗拉，曼尼告诉罗拉：自己丢了10万马克。20分钟后，如果不归还10万马克，他将被黑社会老大处死。为了借到10万马克营救曼尼，罗拉在20分钟之内拼命地奔跑。同时，曼尼在电话亭中不断地打电话到处借钱。影片大约有1581个镜头转换，71分钟的运动镜头，平均算每个镜头长2.7秒。为了配合故事的走向，在视听手段上，《罗拉快跑》极尽华丽炫目之能事，快速剪接，跳切，分格，低高速镜头转接，Flash动画，照片蒙太奇，竭力营造出一种非现实的气息，令人目不暇接。几乎占尽所有镜头2/3的移动镜头，大升大降，使整部电影在视觉上极富冲击力，使整部电影都处在一个动势。在节奏上，突出一个快字，

图12-8 《罗拉快跑》剧照

凌厉，不拖沓。同时，影片将一个在20分钟必须为男友完成筹款，否则对方必死的故事，用三种方式进行演绎、影片有三个情节过程并给出三种结局，当观众从电影院出来的时候，仿佛是从游戏房里出来一般。

> **思考讨论**
>
> 1. 我们来做这样一个实验：分析你在电视上看到的下一部电影，关掉声音以后你能否理解影片情节？没有声音是否会造成重要内容的缺失？反过来：遮住影片的画面，只听声音，你能否理解影片情节？没有画面是否造成重要内容的缺失？试比较在影片的艺术语言中影像和声音哪个更重要。
>
> 2. 近来很多黑白电影被重新"彩色化"，请观看电影《卡萨布兰卡》的彩色版，然后将它与原来的黑白版本进行比较，你更喜欢哪一部？为什么？

> **拓展阅读**
>
> 1. 马尔丹. 电影语言［M］. 何振淦，译. 北京：中国电影出版社，2006.
> 2. 布朗. 电影摄影技巧［M］. 潘紫径，译. 北京：中国电影出版社，2009.

（三）电影艺术的诞生与发展

在迄今为止的所有艺术种类中，只有电影和电视是人们知道其诞生日期的两门艺术。1895年12

月28日晚，法国人卢米埃尔兄弟在巴黎一家咖啡馆的地下室里，放映了他们自己拍摄的《火车进站》（见图12-9）和《水浇园丁》等短片。从此，这一天被电影史学家确定为电影正式诞生的纪念日，标志着世界无声电影时代的开始。中国电影诞生是在此10年之后，当时的北京丰泰照相馆拍摄了第一部国产片《定军山》（见图12-10），由著名京剧演员谭鑫培主演，从严格意义上说，这是一部戏曲舞台纪录片。中国第一部故事片应为《难夫难妻》（1913年）。

电影是现代科学技术的产物。电影和电视作为20世纪最重要的文化现象，首先是新技术的发明，然后才导致新艺术的诞生。从诞生到发展的全部历史来看，电影始终是一门与现代科学技术紧密结合的艺术。科学技术的进步，对电影艺术的发展，对电影语言的创新，甚至对电影美学观念的演变都有着不容忽视的重大影响。在世界电影艺术发展史上，曾经有过三次重大的变革，都与现代科学技术的发展有着十分密切的联系。

电影艺术史上的第一次大变革是从无声到有声。最初的电影都是无声电影，被称为"默片"。一般认为，有声电影诞生的标志，是1927年美国的《爵士歌王》，这部影片其实是在无声片中加进四支歌、一些台词和音乐伴奏，但不管怎样，它标志着电影史上一个新时代的开始。从此，电影由纯视觉艺术成为视听综合艺术，大大丰富了自身的表现力，使得音乐、音响和语言都成为电影重要的艺术元素。中国第一部有声片是1931年的《歌女红牡丹》。

电影艺术史上的第二次大变革是从黑白到彩色。最初的电影都是黑白片，早期电影曾经采用人工上色的办法，即在黑白电影的胶片上涂颜色，如苏联电影《战舰波将金号》（1925），就是经过人工上色，使银幕上起义后的战舰升起一面红旗，显然这是一项极其繁重的工作。1935年，使用彩色胶片拍摄的美国影片《浮华世界》诞生，这是世界上第一部彩色电影。

电影艺术史上的第三次大变革，发生在20世纪90年代至今，电影正在大踏步地进入高科技时代，这一发展趋势目前正有增无减、愈演愈烈，包括计算机三维动画、数字技术、多媒体技术和虚拟现实等高科技手段，以极富想象力的艺术手段和极其逼真的艺术效果，大大增强了电影艺术的魅力。如在美国影片《阿甘正传》中，主人公居然与肯尼迪总统促膝谈心；《真实的谎言》中，庞大的战斗机在一座座摩天大楼之间横冲直撞；《侏罗纪公园》里奔跑的恐龙和始祖鸟；《泰坦尼克号》里巨大的轮船沉入水中等。尤其是《玩具总动员》这部三维动画片，完全是由电子计算

图12-9 《火车进站》剧照

图12-10 《定军山》剧照

机制作的1500个镜头组成。而之后的《阿凡达》（见图12-11）等影片更是通过虚拟技术带给观众全新的观影体验。可以说，电子计算机高科技给电影艺术带来的巨大影响，现在仅仅是初露端倪。

图12-11 《阿凡达》剧照

需要强调指出的是，现代科学技术的迅猛发展，不仅为电影提供了越来越丰富的技术手段和艺术语言，而且直接影响到电影美学各个流派的产生和发展。声音引入电影，促成了戏剧化电影美学观的诞生；轻便摄影机、高速感光胶片和磁带录音机的出现，使得意大利新现实主义电影得以实现"把摄影机扛到大街上"的美学追求，这些事实都是被世界电影界所公认的。尤其是计算机技术的引入，给电影美学带来了崭新的课题。

拓展阅读

1. 卡普斯. 电影的故事[M]. 杨松锋，译. 北京：新星出版社，2006.
2. 张江艺，吴木坤. 映画年华——中国电影百年讲述. 北京：北京大学出版社，2005.

（四）电影艺术的审美特征

对电影发展做出过重大贡献的"戏剧电影之父"乔治·梅里爱曾说："电影是各种艺术中最吸引人、最迷人的艺术。"它的迷人之处正在于以影像、声音与剪辑等艺术手段为我们打造了一场又一场视听的盛宴，以高度的综合性、运动的画面、蒙太奇的手法，向我们展示了一个亦真亦幻的奇妙世界，从而使它成为拥有最多欣赏者的艺术之一。

1. 高度的综合性

电影的综合性可分为三个层次：首先，它是各门艺术的综合；其次，它是科学与艺术的综合；最后，它是美学层次上的综合。电影是吸取、包容了文学、戏剧、音乐、舞蹈、绘画、雕塑、摄影……多种艺术的因素、集它们于一身的综合艺术。

词语解析：综合艺术

这是按艺术作品使用的媒介材料和表现手段来对艺术形态进行的分类，将整个艺术区分为五大类别：实用艺术、造型艺术、表情艺术、综合艺术和语言艺术。综合艺术是指将各种艺术门类的特点融汇在一起，综合了多种艺术手段和方式的艺术表现力，从而形成了自己独特的审美特征，具有强烈的艺术感染力的艺术形态。主要包括戏剧、戏曲、电影艺术、电视艺术和动漫等。

电影中包容了文学的因素，因为它从文学中吸取了一整套反映客观世界和现实关系的方法，从文学的各种体裁中广泛吸汲营养，如从诗中汲取抒情性，从散文中汲取纪实性，从小说中汲取叙事性。在叙事手法上，电影又借鉴了文学中的主观叙述和客观叙述、外部描绘和内心剖析以及多种形式的结构原则等。总之，无论从人物塑造、情节结构的安排、细节的描写、叙事的方式，电影都借鉴了文学的经验而具有文学的因素。但文学进入电影，由于受电影的制约，经过消化、融合，已发生了质的变化，而非电影加文学。电影中的文学因素和作为语言艺术的文学有质的区别。因为尽管电影广泛借鉴文学塑造艺术形象的经验、方法和技巧，但文学是通过语言文字这一唯一的媒介塑造文学形象，而电影则是通过影像和声音以及电影所独具的特殊表现手段——蒙太奇来塑造银幕形象。作家用语言来写故事、写人、写人的灵魂。文学形象是通过抽象的语言符号给读者以联想，银幕形象则是通过可见的画面和可闻的声音具体地、直接地诉诸观众的视听感官。可见电影中的文学因素绝不是电影加文学。

电影从绘画中汲取营养，包括构图、光影、色

彩、线条的运用和处理，具有绘画的因素，但绘画进入电影并非电影加绘画，电影中的绘画因素受电影制约，与绘画艺术有质的区别。绘画再现生活的手段是线条和色彩，电影的手段是影像，并且有声音与之相配合。绘画中的造型形象只能是化动为静，静中见动，不能表现对象的连续运动，银幕中的造型形象则始终是不断变化着的连续运动的造型形象。

电影从戏剧汲取营养包容了戏剧艺术的因素，但戏剧进入电影，因受电影的制约被消化融汇也产生了质的变化。电影的时空观念和处理同戏剧的时空观念和处理有着质的区别。舞台空间是固定的，银幕空间是不断变化的。舞台时间是现实的物理时间，银幕时间则是可以自由延长、压缩、停滞的非物理时间。因此戏剧的时空表现受到限制，而银幕的时空表现则有很大自由。

其他各门艺术进入电影，同样要产生质的变化，凡此种种，说明电影汲取了多种艺术门类，并不是各门艺术简单地相加拼凑在一起，而是经过了化合的有机的综合整体。电影汲取了多种艺术门类而形成综合性的审美特性，就其实质来说，乃是时间艺术和空间艺术的有机综合。正因为如此，作为时间艺术与空间艺术相结合的新型艺术——电影，它克服了传统的纯时间艺术难以充分表现空间和传统的纯空间艺术难以表现时间的局限与不足，既可以充分表现时间又可以充分表现空间，因而具有巨大的表现潜力和艺术可能性。同时又是视觉艺术与听觉艺术的有机结合，具有可以融合视听两者之长的优势，成为一门最富群众性的艺术形式。因此，多种艺术门类的有机综合，是电影艺术最突出的美学特性，综合性是电影美的本质所在。

2. 运动的画面

电影的基础是移动的画面。诚如许多专家所认为的，迄今为止没有任何艺术媒介像移动的画面那样具有感人至深的力量，因为电影中移动的画面与我们在生活中所看到的画面非常相似，仔细地观看一部影片有助于我们更强烈地感受我们在现实生活中所看到的画面的视觉价值。

3. 蒙太奇的手法

蒙太奇思维是电影艺术独特的思维方法。其一，从技术层面上讲，蒙太奇就是剪辑；其二，从艺术层面上讲，蒙太奇应当是电影的基本结构手段和叙事方式，不但镜头与镜头、段落与段落，甚至画面与声音均可构成蒙太奇组合关系；其三，从美学层面上讲，蒙太奇是电影艺术独特的思维方式，也是一种创作方法。蒙太奇不仅体现在后期剪辑，而且也体现在前期的文学剧本和分镜头剧本，乃至各个创作部门合作完成的整个创作拍摄过程之中。

> **拓展阅读**
>
> 1. 安德烈塔可夫斯基. 雕刻时光 [M]. 陈丽贵，李泳泉，译. 北京：人民文学出版社，2003.
> 2. 贾内梯. 认识电影 [M]. 焦雄屏，译. 北京：世界图书出版公司，2007.

二、电影艺术赏析

（一）电影艺术鉴赏的一般方法

电影艺术鉴赏是一项复杂的审美活动，伴随着强烈的心理活动，因此，鉴赏的过程并非截然可分，但为了研究与阐述的方便，我们认为它是一个由浅入深、由表及里的过程，一般来说，首先是感知影像、聆听声音，然后体味情感，寻求与形象共振的契合点，最后穿透形象，理解作品的深层意蕴。好的影片至少需要观看两遍或两遍以上，需要我们对电影作品的各元素构成（如画面、音乐、人物、剧情等）有较清楚和深刻的认识和理解，具备相关理论知识，用评论、对比等方式阐述自己对电影作品的理解。电影艺术鉴赏的一般方法具体来说可以从以下四个方面来进行。

1. 感知影像，领略电影艺术的直觉美

电影鉴赏是以感受具体影像为起点的鉴赏。创作者给鉴赏者提供的是流动的、生动的、具有物质感受性的形象体系，电影鉴赏的接受者以具体的直

觉感知为起点，由直觉而深入进行艺术审美活动，鉴赏者可以直接地获取确切的美感信息。电影艺术的鉴赏首先是一种直觉美。

首先要重视画面的观赏价值，即重视画面构图的形式美感、色彩的变化、场景道具的设置、服装与化妆等各个方面，特别要留意充满意味的象征画面。其次，细心体会特写镜头。特写镜头是电影艺术中进行细节描写的一种重要手段，是用来突出地表现某一细节及细节动作的。它常用来表现人物的内在情绪，给这种情绪以形象性的强浓度表现，就像音乐中的重音一样，通过给观众以较强的刺激和震撼来留下深刻的印象。特写镜头可以表现人，也可以表现物。另外，字幕、色彩、光亮是电影艺术的延伸手段，鉴赏中，细心体会这些丰富的电影艺术的延伸手段对理解作品的意蕴有着特殊的意义。

2. 聆听声音，实现视觉与听觉同步审美

电影艺术的审美实际上是视觉与听觉的同步审美。人声、音响、音乐作为电影艺术的听觉元素，在电影艺术形象体系中发挥着巨大的作用。

电影艺术中的声音不仅可以表达人物的思想，吐露人物的情感，还可以刻画人物的性格、营造某种氛围、推进情节的发展。首先我们可以记住经典对白。影片中的精彩对白，往往给我们留下特别深刻的印象。其次，理解音乐、音响的剧作意义。优秀的电影音乐在影片中能够有效地揭示人物的性格，营造一种氛围，展示内在的节奏，甚至给人一种悠然难尽的意味。音乐是作为一种心理对称因素介入的，目的是帮助观众去理解影片中所具有的那种与人有关的音调。音响同样也参与电影艺术形象的创作，在揭示主题、参与剧情的表现等方面发挥着作用。例如，战争片着力表现的是激越的战争场面，一般情节节奏进展较快，诉诸观众的情绪也往往高度紧张。著名导演在拍摄战争片时，往往用快速移动、交替剪接的镜头，高强度的音响、人物的激烈的动作表现战争的声势，形成强烈的情绪节奏。

3. 体味情感，寻求与形象共振的契合点

艺术鉴赏是一种具有充沛情感的活动，鉴赏者只有循着作品所呈现的波澜起伏的情感脉络，体验编创者的情感爆发点和人物内心情绪的反映，寻求与对象情感共振的契合点，逐步接近作品内在的感情脉络，才能成功地步入审美境界，进而领会作品的思想意蕴。

一是要留意片头的悬念，关注人物的命运。电影艺术往往在一定的单元结构中展示人物复杂多变的命运，尤其是以反映亲情和伦理为题材的作品，往往在片头设置一个深深的悬念，激发起观赏者的情感关注，使观赏者在情感体验中完成一次艺术鉴赏过程。

二是把握激动点，擦出主客体情感撞击的火花。艺术创作者调动一切艺术手段营造令欣赏者感动的艺术氛围，而欣赏者同样要把握住情感激动点，作品在什么地方令你掀起情感的波澜，令你喜，令你悲，令你同情，令你愤怒，这些情感的激动点，使你与创作者心灵走得最近，必然产生一定程度的共鸣。这个激动点常常是理解作品的环扣。

4. 穿透形象，理解作品的深层意蕴

电影作品的意蕴不是加于形象之外的标签，作品的思想意蕴往往潜藏在生活故事和人物形象体系中，鉴赏者要从叙述的线索、电影化的延伸手段以及人物内心视像的直接呈示中品出意蕴，并从具体到抽象，从感悟到理解，完成鉴赏过程。因而，在理性鉴赏阶段必须抓住以下几个环节。

一是补充空白。成功的电影作品总给观众留下想象、品味的余地，这是一切文学艺术共同追求的美学品格。观赏者在空白处不能一看而过，而要振起自己想象的羽翼，补充画面的空白。

二是理清线索。电影作品的主题线索，是作品赖以组织情节、推动人物性格向前发展的基本线索。这个线索往往是我们理解作品深层内容的依据。

三是体察风格。首先是导演风格，对题材的选择上、表现手段的运用都是形成导演风格的重要方面。它可以使导演在这一领域充分展示自己的艺术风采。《红高粱》《大红灯笼高高挂》《菊豆》《秋菊打官司》从四部小说到影片的创作，充分显示了张艺谋作为电影导演在出色地使用电影表现手段，尤其是色彩、光和造型等因素营造环境气氛、阐释电影世界方面所独具的艺术风格。此外还有演员的表演风格。

最后是概括主题，主题是一部电影的主要观点，是编剧和导演想要传达给观众的思想。主题是电影的中心思想，它使所有其他的电影元素——类型、角色、叙述、风格等都围绕着自己。主题的本质是多种多样的，常见的主题有：广泛的人类问题、人生哲学、宗教和伦理问题、历史问题、国家和国民特征以及社会问题等。

电影的画面语言及其整个造型，一方面营造出恍如真实而又极具审美价值的艺术氛围；另一方面电影中蕴藏着震撼人们心灵的情感内涵和深刻的思想内涵，因此，鉴赏者最终要穿透形象的外壳，思考概括作品的情感意蕴和思想内涵，完成鉴赏过程。即由感性体验升华为理性的认识，也就是说，电影艺术鉴赏的最终目标是要研究电影作品的主题，达到对艺术意蕴的体悟。

图12-12 《放牛班的春天》海报

拓展阅读

1. 特里巴雷特. 影像艺术批评［M］. 何积慧，译. 上海：上海人民美术出版社，2006.
2. 霍华德苏伯. 电影的力量［M］. 李迅，译. 北京：中国人民大学出版社，2008.
3. 王丽娟. 电影鉴赏与影评写作［M］. 南京：南京师范大学出版社，2009.

（二）电影艺术作品赏析实例

1.《放牛班的春天》

《放牛班的春天》（见图12-12、视频12-1）是一部法国音乐电影，由克里斯托夫·巴拉蒂（见图12-13）导演，主演包括杰拉尔·朱诺（饰马修老师，见图12-14）、尚-巴堤·莫里耶、弗朗西斯·贝尔兰德等，于2004年3月17日在法国正式上映。

这部电影讲述的是一位音乐老师马修，他怀才不遇，在事业和人生的低谷期来到一个叫"池塘底"的教养院担任代课老师。那里其实是一个问题学生收容中心，他面对的是一群因大人们都已经无法调教而放弃的野男孩，马修老师用他博大的胸怀、慈悲与善良的性格，用他对音乐的热爱，改变了孩子们的命运，从中也显示出包括音乐、美术等

图12-13 克里斯托夫·巴拉蒂

克里斯托夫·巴拉蒂(Christophe Barratier)，1963年6月17日出生于法国巴黎，法国导演、编剧、制作人。2004年，执导个人首部电影《放牛班的春天》，该片入围第58届英国电影学院奖最佳非英语片奖、第77届奥斯卡金像奖最佳外语片奖，他凭借该片入围第30届凯撒奖最佳导演奖。其个人作品还包括2002年拍摄的首部短片《墓地》，电影《北郊1936年》(2008年)、《新纽扣战争》(2011年)、《局外人》(2016年)等。

图 12-14 《放牛班的春天》剧照

图 12-15 《放牛班的春天》剧照

图 12-16 《放牛班的春天》剧照

在内的艺术教育在改造人类心灵中的巨大力量。

电影采用的是倒叙手法，已经满头白发的音乐家皮埃尔在将要进行演唱会之前收到了来自家乡的电话，被告知母亲去世的消息。在他母亲的葬礼后，派皮诺到访并带来了一张发黄的老照片，还有马修老师当年的日记（马修老师指定将日记转交给皮埃尔保存），从而拉开了一段尘封50多年的记忆。

这部电影没有选用特别有名的漂亮演员，也没有炫目的影视特技，更没有跌宕起伏的剧情，有的只是一群性格各异、问题百出的孩子，以及一位已经中年发福、有点秃头的音乐老师。电影凭借着娓娓道来的平淡日常事件，当然还有美妙动听的音乐旋律，渲染出一种人性的温情，温暖了每一个观影者的心灵，使我们也不禁慨叹，如果生命中能遇到一位如马修一样的好老师会是多么幸福的事情。

影片中的许多表现手法给人以深刻的印象。

首先在此片中，音乐成为叙事的主体和核心。或者说，电影《放牛班的春天》就是一个音乐的作业。其中的音乐处理，既有少年学生皮埃尔的独唱，也有所有孩子们的合唱团演唱（见图12-15、图12-16）。皮埃尔是一个单亲家庭长大、性格敏感孤僻的孩子，却有着非同一般的音乐天赋，有着如夜莺般美妙的嗓音，长相帅气，但是母亲因为生存的压力，已经对他没有时间和精力照管，如果不是遇到"伯乐"马修老师，他可能从此走上的是一条不同的道路。马修老师发现了他的特长，竭尽所能地帮助他发展自己的音乐天赋，终于在成年后成为了首屈一指的大音乐家。

同时，这也是一部非常成功的教育电影。影片中运用了比较的手法来对比两种不同教育方法产生的不同效果。一种是以拉齐校长为代表的教育方式，即"犯错——惩罚"模式，只要是发现学生犯错误，就会受到各种惩罚，诸如擦地板、关禁闭等。但这种教育方式并没有取得很好的效果，反而引起了孩子们报复性的恶作剧。另一种则是马修老师为代表的教育方式，他宽厚、善良并充满慈爱，即使是对待屡教不改的孩子，也能去包容他们的过错，以循循善诱的方式引导他们激发内心中善良的种子。他让每个孩子在纸上写下自己的理想与愿望，在孩子们心中播下了理想的种子，还有热爱艺术的美好的种子，是一位有智慧和仁爱之心的伟大的灵魂导师。

《放牛班的春天》成功上映后，受到了各界的广泛好评。其中电影门户网站时光网评论：

"法国电影不同于美国电影，他们使用的煽情总是在平淡中积蓄，在最末处让一切升华，在落幕后尚能令人气息不平，令你久久回味影片的意义。而《放牛班的春天》也的确做到了这一点，看到电影，相信你一定有一股温暖久久绕于心间，我们都是那个时代过来的，我们都明白身边学生的感受，能让人感动的便是好电影，好电影让人感觉那是你

人生的一种诠释，偶然间你发现那部分似乎曾经就在你的生活中擦肩而过，比如说我们也差点遇上像电影这样一个可以改变你一生的老师。"

思考讨论

1. 影片片名与故事内容有什么关系？
2. 影片主题是什么？谁是主角？内容为何？
3. 影片描述的年代为何？拍制的时间又为何？
4. 这部影片与我看过类似的影片有什么相同或差异之处？
5. 本片与这个导演其它作品的差异？
6. 这部影片的形式与风格有何特殊之处？
7. 为什么要用这种方式开场？如何说故事？又如何结束？
8. 这部影片有什么精神内涵？你与之产生了共鸣吗？

2.《少年派的奇幻漂流》

《少年派的奇幻漂流》（见图12-17）改编自"最不可能被影像化"的全球同名畅销小说。导演李安（见图12-18），编剧（原著）扬·马特尔、大卫·麦基，主演苏拉·沙玛、拉菲·斯波等。

影片讲述了少年派和一只名叫理查德·帕克的孟加拉虎在海上漂泊227天的历程。影片通过3D技术带领观众展开如真似幻的海上历险，凭借完美的3D效果、绚丽的视觉奇观以及震撼人心的故事获得盛赞。影片获得第85届奥斯卡最佳导演、最佳视觉效果、最佳摄影、最佳配乐四项大奖。

本片之所以能获得众多奖项，首先在于其电影艺术语言的独到之处：在影像画面上，《少年派的奇幻漂流》是李安的3D电影初试啼声之作，而其实早在《阿凡达》上映之前，他就设想要以3D拍摄这个故事。利用3D技术，李安拓展了这部电影的格局，让观众沉浸在派的艰辛旅程中、一颗心完全受到故事情感的牵动。李安说："我希望这部片给人的体验，跟扬·马特尔的小说一样独特，因此也就必须在另一个次元里创作这部电影。3D是新的电影语言，在《少年派的奇幻漂流》里，它不只让观众陶醉在浩大的规模与冒险之中，也沉浸在剧

图12-17 《少年派的奇幻漂流》海报

中人物的情感世界里。"（见图12-19）

图12-18　李安

　　李安（1954—　），生于台湾，曾获奥斯卡金像奖和金球奖最佳导演奖，担任威尼斯国际电影节评委会主席。其第一部作品《推手》便获得金马奖最佳导演等8个奖项提名。2000年的《卧虎藏龙》荣获第73届奥斯卡最佳外语片，成为迄今唯一获此殊荣的华语片，被美国《时代周刊》评为年度最佳影片、最佳导演，亦是全球票房最高的华语片纪录保持者。2006年凭借《断背山》荣获第78届奥斯卡最佳导演，成为亚洲迄今唯一获此殊荣的导演。

图12-19　《少年派的奇幻漂流》剧照

　　在电影声音方面，麦克·唐纳为《少年派的奇幻漂流》所创作的原声音乐，感情敏锐、演奏乐器的表现独树一帜，彰显了电影音乐独特的个性魅力，也得到观众的广泛赞扬，看过该片的影评人和记者称，当音乐响起来的时候振奋人心，激动得想落泪，一下子就让人进入到那个情境中。麦克·唐纳表示："电影引导观众对于人性与哲学的问题进行思考，音乐则通过营造情感的共鸣带领观众度过电影的每时每刻。"影片《少年派的奇幻漂流》还采用了杜比全景声进行混音和放映。杜比全景声是全新的音频平台，为娱乐音频体验带来了革命性提升。

　　而至于李安能获得最佳导演，则更多的是在于这一作品所显示出的丰富深刻的艺术意蕴。曾有记者在采访中问李安："《少年派的奇幻漂流》在国内引发的解读很多，您怎么看这种现象？"李安回答说："不管是在西方还是东方，大家都会问，到底真的意思是什么，拍的时候是什么想法？我觉得把我的想法讲出来会有标准答案的感觉，限制了观众的想象，跟书或者是电影本身的创意不太合，不管解读的是不是我心里想的东西，我都觉得很贴心和鼓舞，因为影片给了他们共鸣。对电影创作者来讲，很喜欢看到观众这么强烈的解读热情，其实也反映到本身的求知欲、观影欲，这是一个好现象，我很珍惜的，这是我跟观众的缘分。"

　　"我要讲的是心灵的追求，"李安带着电影《少年派的奇幻漂流》返台宣传，他感性地说，"这片是最接近我自传的一部电影。"李安说，每个人心中都卧虎藏龙，这头卧虎是我们的欲望，也是我们的恐惧，有时候我们说不出它，我们搞不定它，它给我们危险，它给我们不安，但也正是因为它的存在，才让我们保持精神上的警觉，才激发你全部的生命力与之共存。少年派因之得到生存，李安因之得到电影的梦境，而我们，按李安的说法，我们因之在这场纯真的幻觉中，得知自己并不那么孤单。

拓展阅读

张靓蓓.十年一觉电影梦（李安传）[M].李安，校订.北京：人民文学出版社，2007.

三、"漫步地球村"——电视艺术

（一）电视的含义和类别

　　电视与电影是姊妹艺术，都是现代科技与艺术相结合的产物。电视艺术是以电子技术为传播

手段，以声音和画面造型为传播形式，运用艺术的审美思维来把握和表现客观世界与社会生活，塑造新颖的屏幕形象，以感动、愉悦观众为目的的当代新兴的综合艺术。电视的崛起和普及，使地球变得"越来越小"，人类可以跨越时空限制，使信息瞬间传送到世界的每一个角落。作为大众传播媒介，电视具有传播信息、服务大众、娱乐观众、辅助学习的功能，还与报纸、广播一起成为新闻舆论的工具，具有宣传方针政策、传播科学文化、提高全民族整体素质的作用。

电视节目可分为四大类别。

一是电视文学类。如电视小说、电视散文、电视诗、电视文学报告等。电视文学是在电视技术发展普及的基础上，顺应人们审美方式和审美意识的转变，满足人们日益增长的文化需求而形成的一种新的文学样式。它将文学作品通过电视以声画结合的方式播放出来，创造出视听结合的审美境界，使人耳目一新，给观众以美的享受。

二是电视综艺类。电视综艺节目包括电视综艺晚会、电视文艺节目、电视综艺栏目以及电视选秀节目（亦即真人秀节目）等。电视综艺栏目的种类繁多，如问答类节目：《开心辞典》《幸运52》《智力快车》；游戏类节目：《快乐大本营》《我爱记歌词》《天天向上》；选秀类节目：《超级女声》《星光大道》《快乐女声》《快乐男声》；谈话节目：《小崔说事》《实话实说》《鲁豫有约》《文化视点》；此外还有婚姻速配节目、音乐节目、文艺晚会等。

三是电视艺术类。电视艺术片分为：电视风光艺术片，如《西藏的诱惑》；电视风情艺术片，如《椰风海韵》；电视民俗艺术片，如《喜歌》；电视音乐艺术片，如《走西口》；电视舞蹈艺术片，如《扇舞丹青》；电视专题艺术片，如《百年恩来·风雨两相送》；电视文献艺术片，如《血沃中原》等。

四是电视戏剧类，包括电视小品、电视短剧、电视单本剧、电视系列剧、电视连续剧等。电视剧是电视艺术的主要类型，也是最受人们欢迎的电视节目。电视剧的品种繁多，主要包括单本剧、连续剧、系列剧和小品等。

（二）电视的艺术语言

电影艺术与电视艺术作为姊妹艺术有许多相同之处。两者都是综合艺术，都是科技与艺术结合的产物，都运用影像、声音、剪辑等艺术语言，在表现手法上也有许多相似或相同之处，因此人们常常将它们相提并论，合称影视艺术。（请参看电影一节的艺术语言。）

（三）电视的历史发展

1936年11月2日，英国广播公司（BBC）在伦敦郊外的亚历山大宫播出了一场规模盛大的歌舞，标志着世界上第一座电视台正式开播。之后，法国于1938年、美国和苏联于1939年先后开始正式播放电视节目。"二战"之后，随着电子技术的迅猛发展，电视艺术也有了日新月异的变化。1954年，美国成为第一个正式播出彩色电视节目的国家。

中国第一座电视台，即北京电视台（中央电视台前身）于1958年5月1日开始实验播出，同年6月15日又播放了第一部电视剧《一口菜饼子》。此后在不到半个世纪的时间里，中国电视事业突飞猛进，观看电视已成为城乡居民首选的休闲娱乐项目。

（四）电视艺术的审美特征

电视艺术作为电影的姊妹艺术，在审美特征上也与之有很多相似之处，比如同样具有高度的综合性、运动的画面和蒙太奇的手法等。但电视艺术作为独立的艺术，又有着自己独具的美学特征，主要表现在三个方面。

1. 即时性

苏联美学家鲍列夫指出，电视的一个重要的审美特点是叙述"此时此刻的事件"。它可以采取现场直播或者是录播的方式，将这种形式的电视节目传送到世界各地的家庭中。只有电视能够突破时空的限制把现场及时完整地传送给广大观众。电视的这种即时传播功能，是在时间和空间的传播两个方面均达到传播过程和事件发生过程的同一性。尤

其表现为现场感和实效性,这对新闻节目来说更为重要。电视艺术的即时性特点形成了现场感、参与感、悬念感、期待感等,并且成为电视艺术审美心理的重要组成部分。

2. 参与性

表现在它作为大众传播媒介,往往强调现场性,通过现场直接交流方式,努力营造出观众介入的氛围。如很多电视节目都有现场观众,许多晚会采取茶座式的直播方式,许多晚会和节目通过插入热线电话、信函电报、电子邮件等加强观众的参与性。电视艺术的参与性还表现在作为大众传播媒介,强调一种面对面的传播,这样使主持人既是电视节目创作的参与者,又是电视观众接受过程的重要参与者,完全可以说是架设在电视节目与电视观众之间的一座桥梁。

3. 日常性

电影观众和电视观众,最明显的区别是接受环境和接受方式的不同,前者在电影院里群体接受,后者却在家庭日常环境中接受。这种区别在一定程度上构成了影视艺术审美特征的本质性差异。在传统意义上电影具有集体性和仪式性的放映环境,使得电影观众群体相互之间存在着某种依赖和共鸣。而电视主要是在家庭环境中进行,电视观众或以个体接收方式,或以家庭方式来看,在随意自然的日常生活环境中进行,因此个体性和随意性更加突出。

四、"梦幻的王国"——动漫艺术

动漫已经完全融入了人们的生活当中。满街满海的动漫人物玩具让人数不胜数,各具规模的漫画书店及动漫游戏软件商店随处可见,城市任何一个街头都能够找到动漫的影子,让我们感受动漫的非凡魅力。《圣斗士星矢》《灌篮高手》《蜡笔小新》《龙猫》《千与千寻》《名侦探柯南》《喜羊羊与灰太狼》更是动漫迷们梦想的天堂,让人充满无数的幻想,不但孩子们沉浸其中,成年人也往往以此为时尚,并希望从这梦幻王国中找回失去的童心。

(一)动漫的含义与类别

动漫是动画和漫画的合称与缩写,指所有的动画、漫画作品。随着现代传媒技术的发展,动画(animation或anime)和漫画(comics, manga,特别是故事性漫画)之间联系日趋紧密,两者常被合而为"动漫"。从严格意义上来说,动画是电影艺术的四大类别之一,属于美术片的范畴;漫画则属于绘画艺术的范畴;但又由于两者的结合产生了新的审美特征,而且这一艺术形式对当今青年一代的欣赏趣味产生了深刻的影响,因此,在这里另辟一节讨论。

1. 动画

动画是指由许多静止帧的画面以一定的速度(如每秒16张)连续播放时,肉眼因视觉残留产生错觉,而误以为画面活动的作品。为了得到活动的画面,每个画面之间都会有细微的改变。而画面的制作方式,最常见的是手绘在纸张或赛璐珞片上,其他的方式还包括黏土、模型、纸偶、沙画等。由于电脑科技的进步,现在也有许多利用电脑动画软件直接在电脑上制作出来的动画,或者是在动画制作过程中使用电脑进行加工的方式,这些都已经大量运用在商业动画的制作中。动画的类型主要有以下几种。

(1)传统动画

传统动画,也被称为手绘动画或者赛璐珞动画,是一种较为流行的动画形式和制作手段。在20世纪时,大部分的电影动画都以传统动画的形式制作。比如动画片《猫和老鼠》(见图12-20)。

(2)定格动画

定格动画是以现实的物品为对象,同时应用摄影技术来制作的一种动画形式。中文可以称为静格动画,或者静止动画等。这种动画根据物品使用的材质可以分为黏土动画(见图12-21)、剪纸动画(见图12-22)、木偶动画、图像动画、模型动画、实体动画及真人电影动画。这些类型中另有细分。定格动画有别于传统动画,具有非常高的艺术

表现性和非常真实的材质纹理。制作时，先对对象进行摄影，然后改变拍摄对象的形状位置或者是替换对象，再进行摄影，反复重复这一步骤直到这一场景结束。最后将这些照片（胶片）连在一起，形成动画。

（3）计算机动画

计算机动画（computer animation），是借助计算机来制作动画的技术。计算机的普及和强大的功能革新了动画的制作和表现方式。由于计算机动画可以完成一些简单的中间帧，使得动画的制作得到了简化，这种只需要制作关键帧的制作方式被称为"pose to pose（姿势到姿势）"。计算机动画也有非常多的形式，但大致可以分为二维动画和三维动画两种。

2. 漫画

漫画是指以通过虚构、夸饰、写实、比喻、象征、假借等不同手法，描绘图画来述事的一种视觉艺术形式（见图12-23）。可以加上文字、对白、状声词等来辅助读者对画的理解；是静态所以不是动画影片，是静态影像没有声音，没有声音所以不是配图广播剧。有述事的功能，能表达一个概念或故事，所以也不是风景画、人物画、速写写生等写实画。主要为图画搭配文字，而不是以文本或小说为主体，不是文学书籍或绘本中附的插图。

图12-20　动画片《猫和老鼠》

图12-21　黏土动画《火的发现》

图12-22　剪纸动画《猪八戒吃西瓜》

图12-23　漫画（奈良美智，日本）

由于漫画本身的发展形成了现代故事漫画的表现形式，将影视艺术融入漫画之中，使得漫画与动画更容易结合，影视艺术独特的地方在于它能通过镜头的推拉摇移和片段剪辑的蒙太奇技巧来表达想法和感受。漫画正是吸收了影视艺术的这两个特点。当要讲述的故事越发复杂、人物越

发丰富的时候，用传统单线式叙事的方法就越行不通，蒙太奇的介入就成为一种需要了；当漫画家在传统表现手段中无法找到更合适的抒发感情的方法的时候，当读者需要作品有更强的冲击力和表现力的时候，各种镜头的灵活运用就成为一种必需了。一部现代故事漫画往往集远、中、近、特四种镜头于一身，漫画家往往能熟练地运用镜头的移动和各种蒙太奇剪接，对故事特定部分的情绪和氛围进行渲染。这就是现代故事漫画容易和动画结合的一个原因，因为它天生就像动画的分镜头剧本，读者在看漫画时仿佛就是在看一部电影。正是有着这样的相似性，所以将动画和漫画合称为"动漫"。如《名侦探柯南》（见图12-24）是日本漫画家青山刚昌的一部以侦探推理情节为主题的漫画作品，始创作于1994年，2003年漫画单行本在日本发行量突破1亿册。作品后被改编成动画，于1996年1月8日开始在日本读卖电视台播放。需要指出的是，在以下的讨论中我们的动漫更多指向的是动画。

图12-24　漫画《名侦探柯南》内页

（二）动漫的艺术语言

动漫与影视经常相提并论，因为它们确实在表现手段和方法上存在许多相似之处，如有影像、声音和剪辑手法，但动漫在艺术语言上又有一定的特殊性，体现在以下两方面。

1. 造型艺术构成的影像形式

动漫的形态可以是一切造型艺术的运动形态，因为动漫的影像是造型艺术手段制作的形象。无论是平面动画、立体动画、电脑生成的动画哪种类型的动画片，都不能脱离这一特点。例如，米老鼠是画出来的形象（见图12-25），白雪公主和七个小矮人是画出来的形象（见图12-26），小鸡快跑是立体偶动画，玩具总动员是由电脑生成的三维动画……动漫的形式特性最大限度地集中在其特别的艺术形式——造型艺术的影像风格。

图12-25　米老鼠

图12-26　白雪公主

2. 逐格处理的工艺技术

动漫的运动形态是虚拟的，与通常电影、电视

采取连续拍摄、真实再现实体运动的技术不同，动漫采用的是逐格处理的工艺技术。即将一系列人为绘制的连续变化的画面通过一幅一幅地逐格（帧）拍摄记录在胶片（磁带）上，再以每秒24格（25帧）的速度放映到屏幕上，使所创造的形象获得栩栩如生的活动效果。逐格处理的工艺技术是动漫区别于其他影视片制作的重要标志，逐格（帧）是动漫最关键的制作技术。

（三）动漫艺术的审美特征

动漫艺术的审美特征与影视艺术存在某些相同之处，首先就是高度的综合性。其中包含了漫画家、插图画家、剧作家、音乐家、摄影师、电影导演等艺术家的综合技能，这些综合技能构成一种新型的艺术家——动画家，所以要成为一名动漫艺术家，首先应该是一位优秀的画家，同时还要具备丰富的文化艺术知识，并且懂得剧作结构和视听语言元素等。但动漫艺术又有着自身独特的审美特征，体现在以下三方面。

1. 造型性

动漫艺术与一般影视以拍摄现实中真人实物为对象不同，动漫中的所有形象，包括角色或者背景，都是运用造型艺术手段以及夸张、变形、寓意和象征等手法人为塑造的，因此动漫不能脱离作为美术形态的范畴。

2. 假定性

由于动漫艺术中所有的形象都是人为创造的，因而能够使所创造的一切有生命和无生命的物象按照创作者的需要活动起来，正是这种假定性，决定了动漫艺术创作中变形、夸张、梦幻等手法占有特殊的地位，从而为想象和创造提供了广阔的天地，成为不受时间、空间限制的特殊的时空艺术，能够无拘无束地以它所具有的独特表现力、感染力，做出现实中种种人们无法做到甚至难以想象的奇特、怪诞的动作，使动漫艺术家得以从一个在行动上具有局限性的世界跨越到另一个行动随意而无限制的梦幻世界，因此特别适合用来表现夸张和虚拟的事物。在动画片的题材中，童话、神话、民间故事占

了很大的比例，就是因为这些题材都是带有浓厚幻想色彩的虚构故事，具有鲜明的寓意，假定与象征的因素、神奇虚幻的故事借助动画的假定性可以得到淋漓尽致的表现，同时动画艺术的特性也得以充分发挥。

3. 技术性

动画是一种运用现代科学技术活动起来的造型艺术，技术性是动画艺术最重要的特征之一，因而也成为人们特殊的动画审美焦点——技术性审美。动画的技术特性是指用逐格制作工艺和逐格拍摄技术创造性地还原自然运动的技术手段，具体方法是通过对事物运动过程和形态的分解，画出一系列运动过程的不同瞬间动作，然后进行逐张描绘、顺序编码、计算时间以及逐格拍摄等工艺技术处理的过程。从中国的走马灯、皮影戏到活动视盘的发明，从透明赛璐珞胶片的产生到现代计算机图形技术的出现，动画艺术在不断更新的动画技术支持下获得了质的飞跃，为人们创造了美轮美奂的"视觉大餐"。

五、动漫艺术赏析

（一）动漫艺术鉴赏的一般方法

1. 掌握动漫艺术赏析的视角及方法

动漫艺术欣赏的视角及方法包括：①故事梗概；②主题阐述；③影片叙事结构与动画镜语；④影片动画镜语的视觉元素特征等。

2. 不同动漫制作技术的典型作品赏析

动漫艺术的审美特征之一在于其技术性，因此对动漫艺术制作技术相关认识的了解有助于我们的欣赏，这些知识包括：认识二维动画原理及动画技术，了解三维数字动画相关的CG技术，了解三维数字动画的制作流程及方法等。

3. 不同动漫风格的典型作品赏析

动漫主要有写实和卡通两种风格，写实的风格主要强调动作的流畅真实，贯穿动画片的大多数画面。由于没有一个孤立的动作，所以合理的动作都是建立在写实的基础上，而采取动画捕捉产生的动

作则非常真实。

从动画诞生之日起,动画就确立了与电影不同的动作风格——卡通的风格。这一风格在三维动画里被更加发扬光大,在三维场景和光影变化的帮助下,夸张、幽默的动作被更加充分地表现,对对象表情的塑造也更加细腻。二维动画中,对对象动作的表达往往异常夸张、幽默。这也是三维动画对动作的基本要求。为了表现对象的动作,动画师往往在动物的拟人化的动作上下功夫,创造很多优美、夸张、幽默的现实世界并不存在的动作。例如在《冰河世纪》里,在长毛象、老虎和树懒通过冰河道的一系列动作,通过模拟滑冰的动作设定,创造了一组并不真实却令人过目难忘的片段。

4. 不同国家经典作品赏析

中国动漫虽然没有欧美和日本发达,但也曾辉煌过。1922年,万氏三兄弟成功制作了第一部广告性质的动画短片《舒振东华文打字机》。后来又成功拍摄长片《铁扇公主》,在当时,除美国的长片《白雪公主》外是绝无仅有的。新中国成立后,《大闹天宫》(见图12-27)、《牧笛》《哪吒闹海》《三个和尚》等佳作驰名中外影坛。

图12-27 《大闹天宫》

宫崎骏是日本动画界的一个传奇,可以说没有他日本的动画事业会大大逊色。他是第一位将动画上升到人文高度的思想者,同时也是日本三代动画家中承前启后的精神支柱人物。宫崎骏的动画片是能够和迪士尼、梦工厂共分天下的一支重要的东方力量。宫崎骏的每部作品,如《风之谷》《龙猫》《萤火虫之墓》《侧耳倾听》《千与千寻》(见图12-28)等,题材虽然不同,但却将梦想、环保、人生、生存这些令人反思的信息融合于其中。

图12-28 宫崎骏《千与千寻》

拓展阅读

1. 郭肖华,刘蔚. 动漫艺术与作品欣赏[M]. 北京:高等教育出版社,2007.
2. 贾否,等. 动画概论[M]. 北京:中国传媒大学出版社,2005.

(二)动漫艺术作品赏析实例——《冰河世纪2》

《冰河世纪2》(见图12-29、视频12-2),导演卡洛斯·沙尔丹哈,蓝天工作室创作,20世纪影业发行,于2006年在美国上映,并收获了良好的票房。影片成功的条件之一就是前期成功的宣传,《冰河世纪2》很好地做到了这一点。片方预先在网上发布预告片并在发布《机器人总动员》时对《冰河世纪2》的幕后制作进行大揭秘。这样双管齐下的预热宣传使得影迷对新片心痒难耐,对续集的期待达到高峰。当然,这个动画片在制作技术、主题、角色、场景、音乐的制作等方面的特色也是其取得成功的重要原因。

1. 制作技术

蓝天工作室的制作技术在《冰河世纪》的基础上达到了更高的层次,打造了超强的3D动画效果,这部投资8000万美元的动画片将其制作费尽

可能的用在了技术方面，给观众全新的视觉效果，例如人物造型的细节，如毛发、眼睛的转动，多变的表情等，无一不显示出这部影片超高的制作技术。

2. 主题——全球变暖与生态和谐

《冰河世纪2》提出了一个与时俱进，已引起当今全世界普遍关注的话题——全球变暖与生态和谐，而对诺亚方舟等古老故事中"洪水泛滥""逃命方舟"等元素的巧妙借用，不仅有希望之愿，更具警世之心。在生态环境日益恶劣的今天，导演借用这部电影给了人们一个很好的警示，影片里的这次灾难是因为全球变暖冰川融化引起的，这对于人类的现状颇有警示之意。这几年突升的气温、每年入春后冰火两重天的气候、沿海城市面临的海水倒灌、夏季海上漂流着的浮冰都成了事实，但我们人类却对此没有采取任何应有的措施。这部电影就危机导致的灾害进行了极具感染力的渲染和呈现，在一个个温馨的笑料中一针见血地指出了我们面临的危机。影片中生活在盆地这个世外桃源的动物们在面对洪水来临时的愚蠢、无知和可笑，不正是我们人类的缩影吗？当然，影片最后，动物们面对灾难时的团结一致和面对灾难毫不退缩的决定拯救了它们，这在一定程度上也给了人类未来的希望和启示，体现了人与自然和谐相处的重要性。只要我们能清醒地认识到自我和大自然的关系，能清醒地认识到我们面临的危机并有足够的信心来克服它们，我们最终也会拯救自己。

3. 影片主要角色分析

长毛象曼尼可以说是《冰河世纪2》这部片子的主角，粗壮、结实、朴实、认真是它的特征，而这些特征也是一个英雄人物的典型形象。树懒席德的形象设计很有风格，两只突出的大眼睛和三角形的脑袋使得观众很容易认为这是一个做事无脑又好出风头的角色，虽然它一直以为自己足智多谋。席德是冰河三人组中不可或缺的成员，它总是不断做出搞笑和令人无语的事情，同时也使得整部影片在比较严肃的主题内涵下充满了生气。剑齿虎迭戈的特征在其形象设定上也颇有体

图12-29 《冰河世纪2》剧照

现，两颗獠牙上那双倒三角的眼睛，加上长长的脸颊，使得其疯狂中透着一丝沉稳和霸气。而剑齿虎这个角色的定位就是一个能够独立处理事务的干练型角色，它的存在和曼尼相得益彰，也使得三人组冲破重重艰难险阻成为可能。松鼠斯克莱特的造型很有特点，创作者没有拘泥于一个松鼠的真实面目，运用了夸张，体现出了斯克莱特与一般松鼠不同的一面。影片中的松鼠斯克莱特有点儿像黄鼠狼，贼眉贼眼，尖嘴猴腮，其实它也可以说是整个冰河世纪一系列影片的标志性角色，因为有它，影片更加具有幽默气息，它对橡树果不舍不弃的追求，也传达了"不是所有的事情都会成功，但是我们永远都不能放弃"的信念。斯克莱特是整个影片不可缺少的一部分，它的经历构成了影片的一条副线。小松鼠为了橡树果的两次破冰行动成了全局的起因和结局，同时这也成了影片叙事的特色之一，破冰的偶然性引发了洪水的必然性，这使得整部影片显得非常紧凑，也使得影片的结构清晰、条理明确，如此戏剧化的元素交织使得整部影片既不晦涩难懂，也显得

不落俗套。

4. 场景

影片采用先进的三维动画制作技术，使得场景非常逼真。例如影片一开始动物们的生活环境，冰川消融时的壮观场景等。

5. 音乐

《冰河世纪2》中的音乐很好地烘托了环境，营造了气氛。例如冰川断裂时，紧促深重的快节奏音乐使观众能感受到动物们在逃跑时的紧张气氛以及洪水泛滥的可怕。而剑齿虎迭戈也是在急速的背景音乐下说服自己，克服了对水的恐惧，为了朋友，勇敢地跳下去施救。影片最后，曼尼看到一大群长毛象时，背景音乐反映出曼尼心中的激动之情。这一宏伟的画面和曼尼的心情通过音乐体现了出来。

《冰河世纪2》的成功对我国动画产业的发展有很好的借鉴作用，教育片不一定是枯燥无味的。《冰河世纪2》的主题是全球变暖与生态和谐，通过影片来告诉人们要保护生态平衡，保护人与自然和谐发展。在一定程度上说，这是一部教育片，但是与我国教育动画片的枯燥无味相比，《冰河世纪2》是在诙谐幽默的气氛中给人们以告诫，让人们在笑声中思考当今现状，进而反省自己。这样使得影片更加受到观众的喜爱，收视率也会大大提高。

核心概念

电影艺术，故事片，纪录片，科教片，美术片，影像，声音，剪辑，电视，动画，漫画

巩固练习

1. 电影的艺术语言包含哪几方面？
2. 电影艺术的审美特征是什么？
3. 电影艺术鉴赏的一般方法是怎样的？
4. 动漫的含义是什么？
5. 动漫的审美特征是什么？
6. 结合某一影视与动漫作品，尝试对其艺术语言进行感知与分析，口述出来或写成小论文。

课后延伸

如果你想进一步探索影视与动漫艺术的奥秘，建议阅读相关理论书籍，选修相关鉴赏课程，并参与到影视与动感创作实践活动中，自身积存的丰富体验能成为你鉴赏的心理背景，带你进入鉴赏的较深层面中去。

1. 拍摄一部电影：设想如果你成了一名导演，而且还有一个不断给你出钱拍片的赞助商，他不在乎你拍的电影是否会挣回成本，你最想拍什么电影？尽可能详细地描述一下你要拍的这部电影，并说明你为什么要拍它。家庭摄影机的普及使人们有机会自己拍摄电影，有条件的话将你的想象付诸实践：为你的镜头设计一个简短的情节，拍摄工作结束后将你的镜头剪辑成有意义的片段，选一段合适的音乐作品，将音乐与画面融合起来。

2. 制作一部定格动画。

第十三讲
戏剧与戏曲艺术

阅读提示：

通过本讲的阅读与学习，你能够：

1. 了解戏剧与戏曲艺术的含义类别、审美特征等常识；
2. 掌握戏剧与戏曲艺术的艺术语言与鉴赏方法；
3. 知道进一步探索戏剧与戏曲艺术的方法和途径；
4. 结合戏曲作品的赏析，加深对戏曲艺术特征的理解，从而对这一优秀民族文化遗产有一个正确认识，自觉参与传统文化的传承与延续。

一、"人生的缩影"——戏剧艺术

一直以来，戏剧都是一种自发的活动。孩子们不需要大人告诉就会演戏，把自己假装成别的什么人。表演者通常会分成截然好坏的两大类。在生活中，这样的人物是极少见的。虽然如此，戏剧与现实生活的关系仍然非常密切。莎士比亚曾说："最好的戏剧不过是人生的缩影。"戏剧是一种澄清我们经验的方式，一种通过模仿生活而对生活意义加以探索的方式，让我们把假扮的事情当作真实发生的事。[1]

自从电影、电视诞生以后，就有人说戏剧、戏曲已经过时了。事实并非如此，电影虽然成就斐然，但恰恰使现场演出在全世界范围内变得更

加流行起来。如仅仅在曼哈顿专业剧院就有100多个，这些在半个多世纪以前根本就不存在，在美国其他地方，专业剧院也发展到了400多个。前面已经提到，电影《泰坦尼克号》的票房打破了世界范围内的票房纪录，达到了18亿美元；而戏剧舞台上的音乐剧《歌剧魅影》的票房则是它的两倍，在世界18个国家的96个城市上演过，观众共计6300万人。迪士尼的电影《狮子王》在全世界的收入为7.7亿美元，而同样是迪士尼制作的《狮子王》舞台版的票房收入则远远超过了这个数目。

在中国，电影艺术的发展也并没有阻碍舞台戏剧艺术的发展，现在，越来越多的人走进剧院。电影院不再是最时尚，在闲暇之余欣赏一场高质量的舞台戏剧演出如今是很多人的追求。自2007年12月22日正式开幕运营以来，中国国家大剧院（见图13-1）已经走过了整整五个年头，吸引了800余万人次观众和游客。过去的五年时间，制作了包括京

[1] 加纳罗. 艺术：让人成为人 [M]. 舒予，吴珊，译. 北京：北京大学出版社，2012：227.

图13-1　中国国家大剧院剧场内景

剧、歌剧、话剧、舞剧等表演形式的剧目28部，演出共计443场……"国家大剧院制作"在国内外都收获了良好的口碑和票房。

（一）戏剧艺术的含义与类别

戏剧艺术是在舞台上由演员以对话和动作为主要表现手段，为观众当场表演的一门综合艺术。戏剧艺术作为二度创作的艺术，包括两个重要组成部分，也就是作为舞台演出基础的戏剧文学和演员创造舞台形象的表演艺术。从广义上讲，戏剧包括话剧、中国戏曲、歌剧、舞剧乃至目前欧美各国影响广泛的音乐剧等。从狭义上讲，戏剧主要是指话剧。这里所讲的戏剧即指话剧，是从狭义理解的。话剧在欧美各国通常被称为戏剧。剧本、演员、观众、剧场是戏剧的四个基本要素。

戏剧艺术历史悠久，种类繁多。按照作品容量大小，可以分为多幕剧和独幕剧；按照作品题材不同，可以分为历史剧、现代剧、儿童剧等；按照作品的样式类型划分，又可以分为悲剧、喜剧和正剧三大类型。不过最基本、使用最多的分类是悲剧、喜剧和正剧，其中悲剧出现的时间早于喜剧，正剧也称为悲喜剧。

1. 悲剧

作为戏剧艺术的主要类型之一，悲剧历来被认为是戏剧之冠，具有崇高的地位。作为戏剧的一种类型，悲剧常常通过正义的毁灭、英雄的牺牲或主人公苦难的命运显示出人的巨大精神力量和伟大人格，正如鲁迅所说："悲剧将人生的有价值的东西毁灭给人看。"悲剧正是通过毁灭的形式来造成观众心灵的巨大震撼，使人们从悲痛中得到美的熏陶和净化。古希腊索福克勒斯的《俄狄浦斯王》、莎士比亚（见图13-2）的四大悲剧《哈姆雷特》《奥赛罗》《李尔王》《麦克白》等都是悲剧的代表作。

2. 喜剧

喜剧通常被认为主要起源于古希腊祭祀酒神狄奥尼索斯的狂欢歌舞和民间滑稽戏。后经"喜剧之父"阿里斯托芬将其定型化，成为以艺术手段对社会不良现象进行讽刺和批评的重要方式之一。在长期的历史发展中，"喜剧"一词逐渐突破了一种戏剧类型的限制，上升成为泛指一切艺术和生活中令人感到可笑的对象的审美范畴。喜剧常常使用讽刺、巧合、突转、荒诞等艺术表现手法，一般分为讽刺喜剧、幽默喜剧、诙谐剧、闹剧等，著名

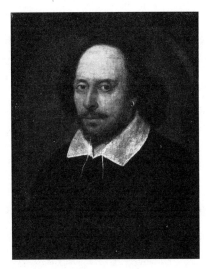

图 13-2 莎士比亚

威廉·莎士比亚（1564—1616），英国文艺复兴时期伟大的戏剧家和诗人。他的代表作有四大悲剧《哈姆雷特》《奥赛罗》《李尔王》《麦克白》；著名的四大喜剧《仲夏夜之梦》《威尼斯商人》《第十二夜》《皆大欢喜》。历史剧《亨利四世》《亨利五世》《理查三世》。正剧、悲剧《罗密欧与朱丽叶》，悲喜剧（传奇剧）《暴风雨》《辛白林》《冬天的故事》《佩里克勒斯》。

的喜剧作品有莎士比亚的《威尼斯商人》、莫里斯的《唐璜》、博马舍的《费加罗的婚礼》、果戈理的《钦差大臣》等。

3. 正剧

18世纪法国启蒙运动时期，出现了正剧，当时叫作"严肃喜剧"。它不受古典主义关于悲剧和喜剧区分的限制，是兼有悲剧和喜剧因素的剧作。19世纪后，正剧发展很快，当代许多作品都是正剧，较著名的有易卜生的《玩偶之家》、契诃夫的《三姐妹》和《樱桃园》等。

（二）戏剧的艺术语言

戏剧是典型的综合艺术，能够包容诗（文学）、音乐、绘画、雕塑、建筑以及舞蹈等多种艺术成分。戏剧中的多种艺术因素分别起着不同的作用，它们在综合整体中的地位不是对等的。在戏剧综合体中，演员的表演艺术居于中心、主导地位，它是戏剧艺术的本体。表演艺术的手段——形体动作和台词，是戏剧艺术的基本手段。其他艺术因素都被本体所融化。剧本是戏剧演出的基础，它作为一种文学形式，虽然可以像小说那样供人阅读，但它的基本价值在于可演性，不能演出的剧本不是好的戏剧作品。戏剧演出中的音乐成分，无论是插曲、配乐还是音响，其价值主要在于对演员塑造舞台形象的协同作用。戏剧演出中的造型艺术成分，如布景、灯光、道具、服装、化装，也是从不同的角度为演员塑造舞台形象起特定辅助作用的。以演员表演艺术为本体，对多种艺术成分进行吸收与融化，构成了戏剧艺术的外在形态。因此，作为一种完整的艺术形式，戏剧的成功存在于表演之中，戏剧表演有自己独特的艺术语言和表现手法。

1. 戏剧冲突

戏剧冲突是戏剧的基本要素，是戏剧艺术的生命，戏剧正是通过它引来生活的激流，掀起观众的感情波澜，产生动人的艺术力量。高尔基说："除了文学才能以外，戏剧还要求有造成愿望或意图的冲突的巨大本领，要求有用不可反驳的逻辑迅速解决这些冲突的本领。"[1] 这里所说的"愿望或意图的冲突"，是和人物的性格紧密相连的。戏剧冲突为人物的性格所决定，又为展示人物性格服务。戏剧文学的作者就是从生活出发，根据特定主题的需要，通过戏剧冲突，尖锐地表现出生活中本质的矛盾。戏剧冲突的主要特点是尖锐激烈、高度集中、进展紧张、曲折多变。

2. 戏剧动作

戏剧动作也叫舞台动作，是戏剧的特殊表现手段之一。戏剧是动作的艺术，戏剧创作的所有环节都必须围绕"动作"中心来展开。戏剧动作来源于生活，但不等同于生活动作。戏剧就是用动作去模仿人的行动，或者说是模仿"行动中的人"，正如亚里士多德所说，动作是支配戏剧的法律。戏剧动作包括外部动作、形体动作，还包括非形体的动作。根据戏剧动作的实际完成方式，把它分为外部形体动作、言语动作、静止动作等。外部形体动作指的是观众可以直接看到的动作方式；言语动作则指的是对话、独白、旁白等；静止动作又称停顿、

[1] 高尔基. 高尔基文学书简（下卷）[M]. 北京：人民文学出版社，1965：11-12.

沉默等，指的是剧中人物既没有明显的形体动作，又没有台词，从表面看处于静止状态。

3. 戏剧语言

戏剧人物的语言，尤其是剧本中的人物语言，是塑造人物形象的基本材料。高尔基在《论剧本》中说："剧本是最难运用的一种文学形式，其所以难，是因为剧本要求每个剧中人物用自己的语言和行动来表现自己的特征，而不用作者提示。"[1] 如果说，在舞台演出的时候，我们还可以通过人物的表情、动作来理解人物，而在剧本中，对人物的表情和动作却不能作细致的描写，只能做一些必要的提示，我们要了解人物，就只能通过对话独白等。用人物语言来刻画人物，可以说是戏剧在表现手段上的一个独具的特点。在《雷雨》的第二幕里，鲁侍萍到周公馆去找他的女儿四凤，她没有想到这就是30年前曾经玩弄了她而后又抛弃了她的周朴园的家，及至她和周朴园互相认出了以后，两个人物思想性格之间的尖锐对立通过对话鲜明地表现了出来。他们这一段对话很长，我们举出几句就可以说明问题。

朴：（忽然严厉地）你来干什么？

鲁：不是我要来的。

朴：谁指使你来的？

鲁：（悲愤）命，不公平的命指使我来的。

朴：三十年的工夫你还是找到这儿来了。

鲁：（愤怒）我没有找你，我没有找你，我以为你早死了。我今天没想到这儿来，这是天要我在这儿又碰见你。

几句对白中，周朴园表现了其冷酷本性，他以自己阴暗卑劣的心理揣度鲁侍萍，认定对方找到这里来一定是受人指使来进行敲诈的。而鲁侍萍的答话则表现了她心地的磊落和对于周朴园的愤恨。通过这样的精彩对话，揭示人物的鲜明性格和不同性格之间的尖锐对立。剧中人物的心理活动也可以通过对话来表现，有时也通过人物的独白来直接告诉读者。为了顾及戏剧效果以及戏剧时间的限制，戏剧语言必须简洁、含蓄。剧作家在写剧本时都非常注意语言的锤炼，力求做到人物语言洗练、简洁而又富有表现力，力求做到人物语言的高度个性化。

戏剧语言要能鲜明地表达人物的动作，即富于动作性。一个剧本的语言蕴含着丰富的动作性，就可为演员的表演提供广阔的余地。演员就能凭借这些语言，想象出他所扮演角色的动作、表情和姿态，使演员更好地塑造形象。当然，戏剧中的语言也是一种动作，不仅是外形的，而且是内心的动作。因为语言产生于内心动作（即思想感情），又能引起千变万化的外部动作。所以，优秀剧作的人物语言是富于动作性的，它暗示着或鲜明地表现出剧中人物的一系列行动，从而展现出人物的性格特征。而这些语言不是剧作者强加给他所塑造的人物的，它应该是剧中人物在特定环境中必然要说的话。

4. 舞台美术

舞台美术是戏剧演出中除演员以外的所有造型元素的总称，包括舞台布景、灯光、服装、化妆、绘景、道具等。戏剧的综合设计就称为舞台设计。舞台美术有时间艺术与空间艺术的性质，是四维时空交错的艺术，具有较强的技术性以及对物质的依赖性。它在艺术创作中应该属于二度创作的范围，从属于演员的表演。在戏剧演出中它多方面的功能体现在：通过人物与景物的造型塑造人物形象；创造与组织戏剧动作的空间；表现事件与动作发生的环境与地点；创造剧情需要的情调和气氛。在现代戏剧中，舞台美术可以决定或左右演出艺术形式。

拓展阅读

1. 科恩. 戏剧［M］. 费春放，等译. 上海：上海书店出版社，2006.
2. 特拉斯勒. 剑桥插图英国戏剧史［M］. 刘振前，李毅，译. 济南：山东画报出版社，2006.
3. 傅谨. 新中国戏剧史（1949—2000）［M］. 长沙：湖南美术出版社，2002.

[1] 高尔基. 文学论文选［M］. 北京：人民文学出版社，1959：243.

（三）戏剧艺术的审美特征

1. 综合性

戏剧艺术能够包容诗（文学）、音乐、绘画、雕塑、建筑以及舞蹈等多种艺术成分，因而被称为综合艺术。作为一种综合艺术，戏剧融化了多种艺术的表现手段，它们在综合体中直接的、外在的表现包括以下四个方面：一是文学，主要指剧本；二是造型艺术，主要指布景、灯光、道具、服装、化装；三是音乐，主要指戏剧演出中的音响、插曲、配乐等，在戏曲、歌剧中还包括曲调、演唱等；四是舞蹈，主要指舞剧、戏曲艺术中包含的舞蹈成分，在话剧中转化为演员的表演艺术——动作艺术。

2. 戏剧性

所谓戏剧性，就是戏剧艺术通过演员扮演的角色之间的冲突来展开剧情、刻画人物，借以吸引观众，实现其艺术效果和审美作用的特性。构成戏剧性的中心环节是戏剧动作和戏剧冲突，没有冲突就没有戏剧。戏剧必须通过角色之间的对话和动作来展开激烈的冲突和交锋，使戏剧情节得以进展，人物性格得以展现，在富于戏剧性的矛盾冲突和曲折起伏的情节中，在舞台上塑造出具有鲜明性格的人物形象。中外古今的优秀戏剧作品无不具有强烈的戏剧性。

3. 剧场性

在综合艺术中，戏剧和戏曲需要演员在舞台上为观众多次进行现场表演，而电影和电视则是一次性演出，用胶片或录像带将这种表演固定下来。因此，剧场性构成了戏剧艺术的另一个特点。戏剧表演艺术的基本特征就是演员创造舞台角色形象。它的具体特点是：戏剧演员必须亲自粉墨登场、现身说法、身体力行，而且每一次都要重新创造，每次演出都要像第一次那样重新表演整个舞台行动过程。这种剧场性对戏剧演员的表演艺术提出了很高的要求，人们常把剧本、演员、观众和剧场称作戏剧艺术的四要素，其中最本质的要素自然是演员。因此，戏剧的中心应当是演员的表演艺术。戏剧表演的过程就是创造的过程，也就是观众欣赏的过程。戏剧演员在进行二度创造时，首先要深刻挖掘剧本的内涵，掌握角色丰富的思想情感，通过情感体验与艺术分析，克服自我与角色之间的距离，然后才能通过艺术化的表情、语言和形体动作，在舞台上塑造出栩栩如生的人物形象。演员扮演的角色应当是真实感人的舞台形象，这就要求演员的表演既要形似，更要神似，传达出角色独特的性格气质和内心世界。正因为戏剧艺术对表演有着很高的要求，因而戏剧理论家们都十分重视对戏剧表演艺术的研究，其中，影响最大的是斯坦尼斯拉夫斯基体系和布莱希特戏剧体系，分别被称为"体验派表演艺术"和"表现派表演艺术"两大类型。戏剧在演出时，剧场中演员与观众的感情可以直接交流，观众一方面欣赏舞台上演员的精彩表演；另一方面又以自己的情绪情感的反应直接影响着演员的表演，这种当堂反馈的现象构成了戏剧艺术的重要特点。[1]

二、戏剧艺术赏析

（一）戏剧鉴赏的一般方法

1. 了解主要矛盾冲突

厘清矛盾冲突的线索（如何产生矛盾冲突—产生了何种性质的矛盾冲突—矛盾冲突发展进程如何），就完整地鉴赏了戏剧文学的主要情节。如鉴赏戏剧《雷雨》，必须首先厘清戏剧中周、鲁两家人物之间都存在着什么样的关系。《雷雨》中有周朴园与鲁侍萍的矛盾、周朴园与鲁大海的矛盾、鲁大海与周萍的矛盾、鲁侍萍与周萍的矛盾等，这些矛盾冲突构成了复杂的戏剧冲突。在周、鲁两家八个人物之间存在着夫妻、父子、父女、母子、母女、兄弟、兄妹和主仆之间的多种关系，这些关系层次交叉，互相牵连，产生了他们之间的矛盾冲突和阶级对立。这一悲剧深刻反映了社会的阶级剥削、阶级压迫，以及由此而产

[1] 陈立红，吴修林. 艺术导论[M]. 北京：中央音乐学院出版社，2010：184-188.

生的阶级对立，暴露了半封建半殖民地社会的罪恶。在错综复杂的矛盾冲突中，以周朴园为代表的资本家与以鲁侍萍为代表的下层劳动人民、资本家与工人的阶级冲突是最本质的冲突。这个矛盾的存在、发展，决定了其他矛盾的存在和发展。

2. 鉴赏戏剧语言

戏剧语言是构建剧本的基础，主要包括人物语言和舞台说明。人物语言也称台词，包括对话、独白、旁白等，这是人物心理活动与行为动作的外观，由此展开戏剧冲突，塑造人物形象，揭示戏剧主题；舞台说明是一种叙述性质的语言，主要用来说明人物的动作、心理、剧情发展的布景、环境、人物之间的关系等，能直接展示人物的性格和戏剧的情节。尽管舞台说明是戏剧文学中不可或缺的组成部分，但同人物语言相比，它起到辅助说明的作用，因此，鉴赏戏剧文学更要紧的是品味人物语言。

3. 鉴赏人物形象

在鉴赏戏剧冲突、品味戏剧语言的基础上，不应忽视对戏剧人物形象的鉴赏。欣赏戏剧中的人物形象，一是要关注人物的主要性格特征。同一个人物的性格是多侧面的，不同的人物有不同的性格特征，因此，在欣赏人物形象时，首要的是抓住其主要性格特征。二是要揣摩人物的语言。戏剧中人物的语言是刻画人物形象的重要手段，是塑造人物形象的最重要载体。三是要顺着剧情发展的线索，厘清人物性格发展变化的心路历程。厘清人物性格发展变化的心路历程，才称得上对戏剧人物形象比较全面的鉴赏。

（二）戏剧艺术作品赏析实例
——《等待戈多》

《等待戈多》（见图13-3）是贝克特（见图13-4）的代表作，也是20世纪西方戏剧所取得的重要成果。

《等待戈多》是贝克特写的一个"反传统"剧

图13-3　爱尔兰版《等待戈多》剧照

图13-4　萨缪尔·巴克利·贝克特

萨缪尔·巴克利·贝克特（1906—1989），爱尔兰著名作家、评论家和剧作家，诺贝尔文学奖获得者（1969年）。他兼用法语和英语写作，他之所以成名或许主要在于剧本，特别是《等待戈多》（1952年）。

本，也是荒诞派戏剧的奠基作之一。它于1953年1月在巴黎巴比伦剧院首演后立即引起了热烈的争议，虽有一些好评，但很少有人想到它以后竟被称为"经典之作"。该剧最初在伦敦演出时曾受到嘲弄，引起混乱，只有少数人加以赞扬。1956年4月，它在纽约百老汇上演时，被认为是奇怪的来路不明的戏剧，只演了59场就停演了。然而，随着时间的推移，它获得了广泛的好评和承认，被译成数十种文字，在许多国家上演，成为真正的世界名剧。

这是一个两幕剧，出场人物共有五个：两个老流浪汉——爱斯特拉冈（又称戈戈）和弗拉季米

尔（又称狄狄），奴隶主波卓和他的奴隶"幸运儿"（音译为吕克），还有一个报信的小男孩。故事发生在荒郊野外。

第一幕。黄昏时分，两个老流浪汉在荒野路旁相遇。他们从何处来，不知道，唯一清楚的，是他们来这里"等待戈多"。至于戈多是什么人，他们为什么等待他，不知道。在等待中，他们无事可做，没事找事，无话可说，没话找话。他们嗅靴子、闻帽子、想上吊、啃胡萝卜。波卓的出现使他们一阵惊喜，误以为是"戈多"莅临，然而波卓主仆做了一番令人目瞪口呆的表演之后旋即退场。不久，一个男孩上场报告说，戈多今晚不来了，明晚准来。第二幕。次日，在同一时间，两个老流浪汉又来到老地方等待戈多。他们模模糊糊地回忆着昨天发生的事情，突然，一种莫名的恐惧感向他们袭来，于是没话找话、同时说话，因为这样就"可以不思想""可以不听"。等不来戈多，又要等待，"真是可怕！"他们再次寻找对昨天的失去的记忆，再次谈靴子，谈胡萝卜，这样"可以证明自己还存在"。戈戈做了一个噩梦，但狄狄不让他说。他们想要离去，然而不能。干吗不能？等待戈多。正当他们精神迷乱之际，波卓主仆再次出场。波卓已成瞎子，幸运儿已经气息奄奄。戈多的信使小男孩再次出场，说戈多今晚不来了，明晚会来。两位老流浪汉玩了一通上吊的把戏后，决定离去，明天再来。

就整体艺术构思来讲，贝克特将舞台上出现的一切事物都荒诞化，非理性化。在一条荒凉冷寂的大路中，先后出现了五个人物，他们记忆模糊，说话颠三倒四，行为荒唐可笑。传话的男孩，第二次出场时竟不知第一次传话的是不是他自己；幸运儿在全剧只说过一次话，却是一篇神咒一般的奇文；波卓只一夜工夫就变成一个瞎眼的残废，他让幸运儿背的布袋，里面装的竟是沙土；两个流浪汉在苦苦等待，但又说不清为何要等待。在布景设计上，空荡荡的舞台上只有一棵树，灯光突明突暗，使观众的注意力旁无所顾，始终集中在几个人物身上，使荒诞悲惨的人生画面给观众留下难忘的印象。

《等待戈多》的第二幕几乎是第一幕的完全重复。戏演完了，好像什么也没有发生过，结尾又回到开头，时间像没有向前流动。但剧情的重复所取得的戏剧效果却是时间的无限延伸，等待的永无尽头，因而喜剧也变成了悲剧。

贝克特作为一名卓越的以喜剧形式写作悲剧的戏剧艺术家，不仅表现在剧本的整体构思上，还特别表现在戏剧对话的写作上。《等待戈多》虽然剧情荒诞、人物古怪，但读剧本或看演出却对人们很有吸引力，其重要原因是它有一种语言的魅力。贝克特从现实生活中吸取养料，他剧中的人物像现实生活中的人物一样，讲流浪汉的废话，讲特权者的愚昧的昏话，但作者能使他们的对话有节奏感，有诗意，有幽默情趣，有哲理的深意，请看下面这段对话：

弗：找句话说吧！（爱：咱们这会儿干什么？）弗：等待戈多。（爱：啊！）弗：真是可怕！……帮帮我！（爱：我在想哩。）弗：在你寻找的时候，你就听得见。（爱：不错。）弗：这样你就不至于找到你找的东西。（爱：对啦。）弗：这样你就不至于思想。（爱：照样思想。）弗：不，不，这是不可能的。（爱：这倒是个主意，咱们来彼此反驳吧。）弗：不可能。（爱：那么咱们抱怨什么？）……弗：最可怕的是有了思想。（爱：可是咱们有过这样的事吗？）

这一长串对话表面看来是些东拉西扯的胡话，但这些急促的对话短句表现了人物内心的空虚、恐惧，既离不开现实，又害怕现实，既想忘掉自我，又忘不掉自我的矛盾心态，而"最可怕的是有了思想"一句，则能引起人们灵魂的悸动——人的处境虽然十分可悲，但仍然"难得糊涂"，这"真是极大的痛苦"。剧中的波卓命令幸运儿"思想"，幸运儿竟发表了一篇天外来客一般的讲演，无疑会使观众惊讶得目瞪口呆，具有强烈的效果；同时，它也是对那种故弄玄虚的学者名流的有力讽刺。贝克特很善于把自己某些深刻的思想通过人物的胡言乱语表达出来。

贝克特认为，"只有没有情节、没有动作的艺术才算得上是纯正的艺术"，他要开辟"过去艺术家从未勘探过的新天地"。《等待戈多》正是他这种主张的艺术实践。如果按照传统的戏剧法则衡量它，几乎没有哪一点可以得出满意的结论。它没有

剧情发展，结尾是开端的重复；没有戏剧冲突，只有乱无头绪的对话和荒诞的插曲；人物没有正常的思维能力，也就很难谈得上性格描绘；地点含含糊糊，时间脱了常规（一夜之间枯树就长出了叶子）。但这正是作家为要表达作品的主题思想而精心构思出来的。舞台上出现的一切，是那样的肮脏、丑陋，是那样的荒凉、凄惨、黑暗，舞台被绝望的气氛所笼罩，令人窒息。正是这种噩梦一般的境界，能使西方观众同自己的现实处境发生自然的联想，产生强烈的共鸣——人在现实世界中处境的悲哀，现实世界的混乱、丑恶和可怕，人的希望是那样难以实现。

始终未出场的戈多在剧中居重要地位，对他的等待是贯穿全剧的中心线索。但戈多是谁，他代表什么，剧中没有说明，只有些模糊的暗示。两个流浪汉似乎在某个场合见过他，但又说不认识他。那么他们为什么要等待这个既不知其面貌、更不知其本质的戈多先生呢？因为他们要向他"祈祷"，要向他提出"源源不断的乞求"，要把自己"拴在戈多身上"，戈多一来，他们就可以"完全弄清楚"自己的"处境"，就可以"得救"。所以，等待戈多成了他们唯一的生活内容，唯一的精神支柱。尽管等待是一种痛苦的煎熬，"腻烦得要死"，"真是可怕"，但他们还是一天又一天地等待下去。

西方评论家对戈多有各种各样的解释，有人曾问贝克特，戈多是谁，他说他也不知道。这个回答固然表现了西方作家常有的故弄玄虚的癖好，但也含有一定的真实性。贝克特看到了社会的混乱、荒谬，看到了人在西方世界处境的可怕，但对这种现实又无法作出正确的解释，更找不到出路，只看到人们在惶恐之中仍怀有一种模糊的希望，而希望又"迟迟不来，苦死了等的人"，这就使作家构思出这个难以解说的戈多来。

《等待戈多》所展示的世界和人生画面，给人的感受是那样的强烈、集中，但又让你一时说不清是怎么回事，这种主题思想的多义性所产生的魅力在世界文学史上也是不多的。该剧之所以能取得巨大成功和具有重要社会意义，是它以创新的艺术方法表达了特定历史时期西方社会的精神危机。

当代英国戏剧学者沁费尔得指出："就贝克特而言，他的剧作对人生所作的阴暗描绘，我们尽可以不必接受，然而他对于戏剧艺术所做的贡献却是足以赢得我们的感谢和尊敬。他使我们重新想起：戏剧从根本上说不过是人在舞台上的表演，他提醒了我们，华丽的布景、逼真的道具、完美的服装、波澜起伏的情节，尽管有趣，但对于戏剧艺术却不是非有不可。……他描写了人类山穷水尽的苦境，却将戏剧引入了柳暗花明的新村。"认为贝克特的剧作"将戏剧引入了柳暗花明的新村"未必恰当，但没有人能够否认，以贝克特为代表的荒诞剧在20世纪世界戏剧发展史上确实写下了重要的一章。

拓展阅读

1. 周江林．对抗性游戏：百年世界前卫戏剧手册［M］．北京：中国人民大学出版社，2003．
2. 刘秀梅，张福海．戏剧鉴赏［M］．上海：上海教育出版社，2011．
3. 谭霈生．戏剧鉴赏［M］．北京：高等教育出版社，2004．

三、"古老的时尚"——戏曲艺术

历史的前进，时代的变更，使一些戏曲剧种削弱甚至消失，然而这一艺术形式曾经的辉煌与在人们生活中的角色并不亚于现在的电影与电视，其追星族的狂热痴迷程度也不亚于现在的"粉丝"。

在中国古代，看戏是皇宫中的主要娱乐。每逢各种节日，如元旦、立春、上元、端午、七夕、中秋、重阳、冬至、除夕以及皇帝登基、帝后的生日等重大庆典，都要在宫中看戏。皇帝看戏有专门的戏楼，中国清代有三大戏楼驰名中外，它们是颐和园内德和园大戏楼（见图13-5）、故宫博物院畅音阁大戏楼（见图13-6）和河北承德避暑山庄内的清音阁大戏楼。达官贵人则在自家园林里建有专门赏戏的地方，如拙政园中的卅六鸳鸯馆（见图13-7）和留听阁（见图13-8）等。

图13-5　德和园大戏楼

图13-6　故宫中的畅音阁

图13-7　卅六鸳鸯馆内景

图13-8　留听阁内景

思考讨论

1. 戏曲艺术曾经在人们的生活中扮演着重要角色，在今天却日渐削弱甚至消失，其中内在的原因是什么？

2. 古老的戏曲艺术对我们今天的生活还有意义吗？

（一）戏曲的含义与类别

在世界上，古希腊戏剧、印度梵剧和中国戏曲被称为三种古老的戏剧艺术。从广义上讲，戏剧包括话剧、中国戏曲、歌剧、舞剧等。这里所说的戏曲特指中国戏曲，而戏剧专指话剧。可以说，戏曲是中国传统的戏剧形式的总称。中国戏曲历史悠久，剧种种类繁多。据不完全统计，我国各民族地区的戏曲剧种有360多种，传统剧目数以万计。

比较流行著名的剧种有：黄梅戏、京剧、评剧、越剧、豫剧、昆剧、粤剧、庐剧、徽剧、淮剧、沪剧、吕剧、湘剧、柳子戏、茂腔、淮海戏、锡剧、婺剧、秦腔、碗碗腔、关中道情、太谷秧歌、上党梆子、雁剧、耍孩儿、蒲剧、陇剧、汉剧、楚剧、苏剧、湖南花鼓戏、潮剧、藏戏、高甲戏、梨园戏、桂剧、彩调、傩戏、琼剧、北京曲剧、二人转、二人台、拉场戏、单出头、河北梆子、漫瀚剧、河南坠子、河北梆子、湖南花鼓戏、淮北花鼓戏、梅花大鼓、梨花大鼓、京韵大鼓、西河大鼓、评弹、单弦、山东快书、山东琴书等五十多个剧种，而被誉为东方歌剧的国粹京剧、生活气息浓厚的评剧、奔放质朴的豫剧、温婉秀丽的越剧、淳朴明快的黄梅戏，被称为"五大剧种"，尤以京剧流行最广，遍及全国，不受地区所限。下面我们仅以京剧、越剧、评剧、豫剧、黄梅戏及昆曲为代表进行简要介绍。

1. 京剧

京剧又称京戏，又称平剧、国剧，是中国影响最大的戏曲剧种，分布地以北京为中心，遍及全国。京剧是19世纪中期，融合了徽剧和汉剧，

并吸收了秦腔、昆曲、梆子、弋阳腔等艺术的优点，在北京形成的。京剧形成后在清朝宫廷内得到了空前的繁荣。京剧的腔调以西皮和二黄为主，主要用胡琴和锣鼓等伴奏，被视为中国国粹。京剧于2010年获选进入人类非物质文化遗产代表作名录。

京剧从形成之初到成熟期延续下来的传统剧目有1300多个，20世纪50年代以来，新编并流传开来的剧目将近100个。京剧剧目结构灵活自由，戏剧性和剧场性比较强，舞台表现手段丰富，通俗易懂。其中《三岔口》《秋江》《二进宫》《玉堂春》《贵妃醉酒》（见图13-9）、《霸王别姬》《穆桂英挂帅》《锁麟囊》《昭君出塞》《红娘》《秦香莲》《空城计》《借东风》《徐策跑城》《白蛇传》《赤桑镇》《野猪林》《群英会》《四郎探母》《龙凤呈祥》《大闹天宫》等流传甚广。

为主，声音优美动听，表演真切动人，唯美典雅，极具江南灵秀之气；多以"才子佳人"题材的戏为主，艺术流派纷呈。越剧曲调婉转柔美，小提琴协奏曲《梁祝》的主旋律就采用了越剧的曲调。比较优秀的传统剧目有：《红楼梦》（见图13-10）、《梁山伯与祝英台》《碧玉簪》《情探》《追鱼》《盘夫索夫》《李翠英》《血手印》《打金枝》《西厢记》《孔雀东南飞》等；优秀的现代剧目有：《祥林嫂》《早春二月》《浪荡子》《家》《一缕麻》《第一次的亲密接触》等。

图13-10　越剧《红楼梦》剧照

3. 评剧

评剧是流传于我国北方的一个戏曲剧种，全国五大戏曲剧种之一。清末在河北滦县一带的小曲"对口莲花落"基础上形成，先是在河北农村流行，后进入唐山，称"唐山落子"。评剧的艺术特点是：以唱工见长，吐字清楚，唱词浅显易懂，演唱明白如诉，表演生活气息浓厚，有亲切的民间味道。它的形式活泼、自由，最善于表现当代人民生活，因此城市和乡村都有大量观众。1950年以后，以《小女婿》《刘巧儿》《花为媒》《杨三姐告状》《秦香莲》（见图13-11）等剧目在全国产生很大影响。

4. 豫剧

豫剧是发源于中国河南省的一个戏曲剧种，中国的五大剧种之一，居中国各地域戏曲之首。豫剧以唱腔铿锵大气、抑扬有度、行腔酣畅、吐字清晰、韵味醇美、生动活泼、善于表达人物

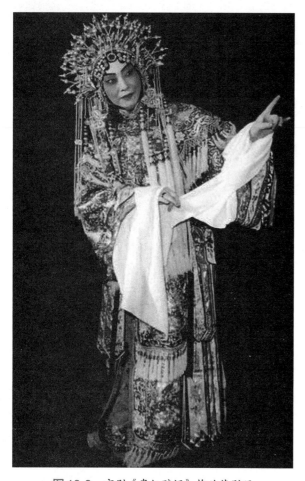

图13-9　京剧《贵妃醉酒》梅兰芳剧照

2. 越剧

越剧是中国第二大剧种。越剧长于抒情，以唱

图13-11 评剧《秦香莲》剧照

内心情感著称,凭借其高度的艺术性而广受欢迎。豫剧的传统剧目有1000多个,其中很大一部分取材于历史小说和演义。比较有代表性的是《对花枪》《三上轿》《宇宙锋》《地塘板》《提寇》《铡美案》《十二寡妇征西》《春秋配》《坐桥》等。1949年以来,整理、改编的传统戏有《红娘》《花木兰》《穆桂英挂帅》(见图13-12)、《破洪州》等;创作改编的现代戏有《朝阳沟》《刘胡兰》《李双双》《人欢马叫》等。进入21世纪,豫剧又涌现出了许多新作品,如《铡刀下的红梅》《新白蛇传》《程婴救孤》《清风厅上》《香魂女》等。

图13-12 豫剧《穆桂英挂帅》剧照

5. 黄梅戏

黄梅戏,旧称黄梅调或采茶戏,是安徽省的主要戏曲剧种,在湖北、江西、福建、浙江等地亦有黄梅戏的专业或业余的演出团体,受到广泛的欢迎。黄梅戏用安庆方言或普通话念唱,唱腔淳朴流畅,以明快抒情见长,具有丰富的表现力;黄梅戏的表演质朴细致,以真实活泼著称。一曲《天仙配》(见图13-13)让黄梅戏流行于大江南北,在海外亦有较高声誉。黄梅戏来自民间,雅俗共赏、怡情悦性,她以浓郁的生活气息和清新的乡土风味感染观众。2006年黄梅戏入选第一批中国国家级非物质文化遗产。

图13-13 黄梅戏《天仙配》剧照

6. 昆曲

昆曲是发源于14、15世纪苏州昆山的曲唱艺术体系,糅合了唱念做打、舞蹈及武术的表演艺术。昆曲是我国最古老的剧种之一,也是我国传统文化艺术中的珍品,至今已有600多年历史,许多地方剧种都受到过昆剧艺术多方面的哺育和滋养。以曲词典雅、行腔宛转、表演细腻著称,被誉为"百戏之祖,百戏之师"。昆曲以鼓、板控制演唱节奏,以曲笛、三弦等为主要伴奏乐器,其唱念语音为"中州韵"。昆曲在2001年被联合国教科文组织列为"人类口述和非物质遗产代表作"。昆曲在长期的演出实践中,积累了大量的上演剧目。其中有影响而又经常演出的剧目如:王世贞的《鸣凤记》,汤显祖的《牡丹亭》(见图13-14)、《紫钗记》《邯郸记》《南柯记》,沈璟的《义侠记》,高濂的《玉簪记》,李渔的《风筝误》,朱素臣的《十五贯》,孔尚任的《桃花扇》,洪昇的《长生殿》,另外还有一些著名的折子戏,如《游园惊梦》《阳关》《三醉》《秋江》《思凡》《断桥》等。

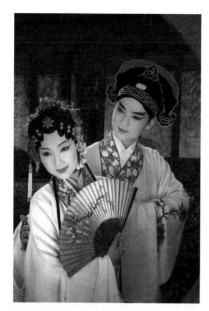

图 13-14　青春版昆曲《牡丹亭》剧照 1

（二）戏曲的艺术语言

1. 戏曲角色

戏曲角色通常分为"生、旦、净、丑"四种基本行当。每个行当又有细致分支，各有其基本固定的扮演人物和表演特色。其中，"旦"是女角色的统称；"生""净"两行是男角色；"丑"行中除有时兼扮丑旦和老旦外，大都是男角色。

生：男性，分有老生、小生、武生、红生、娃娃生等；

旦：女性，分有正旦、青衣、花旦、刀马旦、武旦、老旦等；

净：花脸，分有正净、副净、武净等；

丑：丑角，分有文丑、武丑两种。

一般来说，"生""旦"的化装是略施脂粉以达到美化的效果，这种化装称为"俊扮"，也叫"素面"或"洁面"，其特征是"千人一面"。"旦"行角色的面部化装也都差不多。"生""旦"人物个性主要靠表演及服装等方面表现。脸谱化装用于"净""丑"行当的各种人物，以夸张强烈的色彩和变幻无穷的线条来改变演员的本来面目，与"素面"的"生""旦"化装形成对比。"净""丑"角色的勾脸是因人设谱，一人一谱，尽管它是由程式化的各种谱式组成，但却是一种性格妆，直接表现人物个性，有多少"净""丑"角色就有多少谱样，不相雷同，其特征是"千变万化"。"净"俗称花脸，以各种色彩勾勒的图案化的脸谱化装为突出标志，表现的是在性格气质上粗犷、奇伟、豪迈的人物。而"丑"俗称小花脸或三花脸，是喜剧角色，在鼻梁眼窝间勾画脸谱，多扮演滑稽调笑式的人物。戏曲中人物行当的分类在各剧种中不太一样，以上分类主要以京剧分类为参照，因京剧融汇了许多剧种的精粹，代表了大多数剧种的普遍规律，但这也只能是大体上的分类，具体到各个剧种中，名目和分法要更为复杂。

2. 戏曲程式

程式是戏曲中运用歌舞手段表现生活的一种独特的技术格式。程式"是指戏曲的文学结构、表演动作、音乐板式、脸谱服装、色彩灯光等一系列舞台艺术组织上的规范化、格律化的艺术语言"（丁道希《程式——戏曲美的基本元素》）。戏曲表现手段的四个组成部分——唱、念、做、打皆有程式，每一程式都蕴含着演员深厚的艺术功力，是戏曲塑造舞台形象的艺术语汇。它含有明丽的技术性，有充分的假定性和夸张性。戏曲表演程式套路非常丰富，可谓无所不包。戏曲程式主要分为表演程式、音乐程式、舞美程式等。

表演程式包括身段、工架、手势、性格、情感、表情及武打套子等，戏曲的表演程式，"唱"有板式、曲牌，"念"分散白、韵白，"做"有姿式、架式，"打"有套数、把子功，各个方面都有一定的格式。它是"把人物思想、性格、特征，直率地向观众唱出来、说出来、比画出来，并用乐器打出来，实现舞台上人物内心世界视象化和外部特征特写化、叙述化，对人物形象和他们灵魂进行主观剖析式的艺术表现"（陈幼韩《程式与剖象》）。

音乐程式包括腔调、板式、曲牌及锣鼓经等，"曲牌"是联套的，整套曲牌有着比较严格的组套程式，有头有尾。板式变化体，除了"西皮""反西皮""二黄""反二黄"等调式外，在板式上又有散板、导板、摇板、原板、二六、流水、慢板等区别。戏曲锣鼓经有70余种，各种"经"也有特定内涵，如"急急风"往往表紧张，"冷锤"表吃惊，

"乱锤"表慌张，"四击头"表亮相等，都有一定的格式。

舞台美术程式包括服饰与化装程式。服饰多为明朝制式，有"宁穿破，不穿错"的说法，戏衣按颜色分等级、表气质、表风俗，由高到低的颜色顺序为黄、红（紫）、蓝、绿、黑。戏曲化装分俊扮、性格化装、情绪化装（俗称变脸）等，特别是性格化装形成图案化脸谱。至于戏鞋、盔头（帽子）等也都有自己的程式规格标准。

3. 戏曲表演

唱念做打是戏曲表演的四大艺术手段。唱指歌唱，念指具有音乐性的念白，二者互为补充，构成歌舞化的戏曲表演艺术两大要素之一的"歌"。做指舞蹈化的形体动作，打指武术和翻跌的技艺，二者相互结合，构成歌舞化的戏曲表演艺术两大要素之一的"舞"。

学习唱功的第一步是喊嗓、吊嗓，扩大音域、音量，锻炼歌喉的耐力和音色，分别字音的四声阴阳、尖团清浊、五音四呼，练习咬字、归韵、喷口、润腔等技巧。唱更重要的还是善于运用声乐技巧来表现人物的性格、感情与精神状态。优秀的演员往往把传声与传情结合起来，通过声乐的艺术感染力表现剧中人的心曲。

念分为韵白与散白两种。念白与唱相互配合、补充，是表达人物思想感情的重要艺术手段。戏曲演员从小练基本功，念白也是必修课目之一。如掌握了口齿、力度、亮度等要领之后，还须结合具体剧目，根据人物的特点和情节的开展，妥善处理轻重、缓急、抑扬、顿挫的节奏变化，达到既能悦耳动听，又能语气传神的艺术境界。

做功是戏曲有别于其他表演艺术的主要标志之一。作为戏曲演员，从小除练就腰、腿、手、臂、头、颈的各种基本功后，还须悉心揣摩戏情戏理、人物特征，才能把戏演好。演员在创造角色时，手、眼、身、步各有多种程式，髯口、翎子、甩发、水袖各有多种技法，灵活运用这些程式化的舞蹈语汇，以突出人物在性格、年龄、身份上的特点，并使自己塑造的艺术形象更为成功。

打是戏曲形体动作的另一重要组成部分，它将传统武术舞蹈化，是生活中格斗场面的高度艺术提炼。一般分为"把子功""毯子功"两大类。演员从小练武功，需要付出艰苦的劳动。但技术功底还只是创作素材，演员还必须善于运用这些难度极高的技巧，准确地显示人物的精神面貌和神情气质。

4. 戏曲音乐

对戏曲艺术的鉴赏，既可叫作"看戏"，也可称为"听戏"。一"看"一"听"正好反映了戏曲艺术的本质特征。"看"针对戏曲具有形体表演艺术的特征而言，"听"则是对戏曲具有声腔演唱的特征而言。戏曲音乐的核心，即声腔（唱腔）音乐是区别剧种的明显标志。戏曲音乐分为声乐与器乐两大类。传统戏曲音乐既有明显的共同特点，又有地方戏剧风格的多样性。各种戏曲剧种的音乐风格具有相对的稳定性，从而得到丰富、发展和变化。

5. 戏曲道具

戏曲道具是戏曲艺术的组成部分。主要有以下几种类型：一是成型道具，如石狮子、石磨、香炉、铜鼎等；二是装饰道具，如挂钟、招牌、锦旗、奖状等；三是随身道具，如枪、刀、鞭、宝剑、提包等；四是大道具，如桌椅、板凳、床铺、钢琴等；五是小道具，如帽子、围巾、手杖、文房四宝、玩具、针线盒等。道具能体现故事发生的环境、时间，点明主题，使剧情向前发展，帮助演员塑造舞台人物性格，揭示人物思想感情。

> **拓展阅读**
>
> 1. 张庚，郭汉城. 中国戏曲通史（上、中、下）[M]. 北京：中国戏剧出版社，2006.
> 2. 徐城北. 京剧的知性之旅[M]. 北京：当代中国出版社，2009.

（三）戏曲的审美特征

戏曲是我国传统文化的集中体现。作为长期农业社会的产物，中国戏曲深受儒家文化、民俗文化，乃至宗教文化的深刻影响，与此同时，又深

刻地折射出中国传统艺术精神与美学追求。中国戏曲艺术作为戏剧艺术的一个组成部分，既具有戏剧的共同特征，又因其独特的表现手段和独有的审美特征，从而有别于其他戏剧形式。尤其是戏曲艺术深深植根于中华民族传统文化，具有鲜明的民族特色，将表现审美意境作为最高的艺术追求，属于一种表现性的综合艺术，以其特有的艺术风格在世界戏剧艺术中独树一帜。

中国戏曲具有自身的审美特征。尤其是表现在综合性、虚拟性、程式性这三个方面。

1. 综合性

戏曲的综合性指它不仅能把唱做念打四种表演手段有机地融为一体，而且指它能把不同的艺术有机地融为一体。相比之下，戏曲比话剧更具有综合性，它是一门歌、舞、剧高度综合的艺术。戏曲表演的艺术手段是唱做念打，唱功在戏曲表演中占有重要地位，戏曲的舞则是指在戏曲表演中的动作和造型都有一种舞蹈性，具有舞蹈的韵律和节奏。这种高度的综合性是戏曲艺术最基本的审美特征。

2. 虚拟性

戏曲的虚拟性指"略形传神，以神制形"的表演特点：由演员通过虚拟，在想象中进行拟形创造，在创造的过程中，调动观众的想象力，使拟形的创造得到观众的理解和认可，在演员和观众共同的意象中，完成反映生活的任务。

（1）戏曲演员表演时多用虚拟动作，不用实物或只用部分实物，依靠某些特定的表演动作来暗示舞台上并不存在的实物或情景。比如，演员手中一根马鞭就表示正在策马奔驰，一支船桨就意味着荡舟江湖等。

（2）戏曲舞台上的道具布景也具有虚拟性。戏曲舞台大多不用布景，常常只用很少的几件道具，传统的戏曲舞台常常只设简单的一桌一椅，在不同的剧情条件下，通过演员不同的表演动作可以展示出不同的环境，既可以表现剧中的官员升堂、宾主宴会，也可以表现接待宾朋、家庭闲叙等场面，还可以当作门、窗、床、山、楼等布景。

（3）戏曲舞台的时空也具有极大的虚拟性。这一点是与话剧最大的区别。话剧舞台时空一般要求情节、时间、地点三方面保持完整一致，也就是我们常说的"三一律"。戏曲舞台时空所表现的往往不是真实世界中的客观时空，而只是通过演员的唱腔、念白和动作，以虚拟的手法来表现空间和时间，具有一种高度灵活自由的主观性。空间的虚拟如演员在台上转一圈可表示几十上百里，时间的虚拟如演员坐在那里唱几句，伴以更鼓，便是夜尽天明，一个下场再上场，可以表示一瞬间也可以表示已经过了十年。

3. 程式性

中国戏曲的程式性，是指戏曲演员的角色行当、表演动作和音乐唱腔等方面都有一些特殊的固定规则。唱必须严格遵守曲牌或板式的规范，做必须严格按一定尺度进行，念必须按一定的要求，打必须按一定的套路。不同的角色、行当，表演同一动作时，程式上有区别。

首先，戏曲演员的角色行当具有程式性。根据角色不同的性别、年龄、身份、性格等特点，戏曲一般都划分为生、旦、净、丑四种基本类型，每种类型又可以派生出许多更加细致的角色。如专指男性角色的"生"又可分为老生、小生、武生等；而专指女性角色的"旦"，又可分为青衣、花旦、刀马旦、老旦等；"净"又分为铜锤花脸、架子花脸等；"丑"又分为文丑、武丑等。不同的角色在化装、服饰以及表演（动作、唱腔和念白）上都有一些特殊的规定。

其次，戏曲演员的表演动作具有程式性。戏曲的程式是从生活中提炼出来的规范化动作。主要是指不同角色的戏曲演员在舞台上的一举一动、一招一式都有相对固定的格式，常用的程式性动作甚至还有固定的名称。例如，"起霸"就是指通过一整套连贯的戏曲舞蹈动作来表现古代将士战前整盔束甲的情景，又分为男霸、女霸、双霸等多种形式；"走边"则是表现人物悄然潜行的动作，有一套专门的出场形式和舞台行动线路，配合着音乐锣鼓来进行；"趟马"也叫"跑马"，使用一套连贯的

戏曲舞蹈动作来表现人物策马疾行的情景，又可分为单人趟马、双人趟马、多人趟马等形式。此外，作为戏曲表演基本功的"甩发功""水袖功""扇子功""手绢功"等，不同行当也都有一整套各自的程式动作。

最后，戏曲音乐、唱腔和器乐伴奏也都有一些基本固定的曲牌和板式。例如京剧中，皇帝出场大多用"朝天子"等曲牌伴奏，主帅出场大多用唢呐曲牌"水龙吟"伴奏等。各种器乐曲牌都有自己特定的用途，分别用于不同场合，彼此不能混淆或替换。例如"万年欢"曲牌用于摆宴、迎亲等场合，"哭皇天"曲牌用于祭奠、扫墓等场合，都有严格的规定。戏曲具有的这种独特的形式美，培养了观众对于戏曲特殊的审美习惯，也体现了戏曲特殊的艺术魅力。[1]

拓展阅读

1. 朱恒夫. 中国戏曲美学 [M]. 南京：南京大学出版社，2008.
2. 欧阳启名，欧阳中石. 中国戏曲表演体系研究 [M]. 北京：文化艺术出版社，2012.

四、戏曲艺术赏析

（一）戏曲鉴赏的一般方法

戏曲是一种综合艺术，其鉴赏也是一个复杂的综合化、立体化过程。总的来说戏曲鉴赏包括三个层面：第一个层面是文学层面的鉴赏。中国戏曲追求诗性，对意境的重视和追求最集中地体现了中国戏曲的美学特征和精神。戏曲又是诗句，西方戏剧讲究的是情节、人物、结构，而中国戏曲着眼的是填词之法，作词始终是中国戏曲的灵魂，诗性与对意境的追求是一种更高层次的戏曲追求。第二个层面是表演层面的鉴赏。唱、念、做、打是戏曲表演的方式与手段，对演员来讲有的可能四者兼善，有的可能长于某一项，如唱功，是可以有所侧重的；另外戏曲的虚拟性很好地解决了舞台局限性。第三个层面是历史文化层面的鉴赏。戏曲表演积淀了深厚的民族文化传统，综合包含了音乐、文学、舞蹈、杂技、武术等，体现了中国文化强大的包容性。具体来说，戏曲鉴赏要把握以下几个方面。

1. 把握住戏曲独特的表现方法

中国戏曲讲究唱、念、做、打，中国戏曲可以借助多种表现手段对人物的内心世界、对情节的演绎深化、对人物之间的复杂关系作全方位的展示，每一种表演语汇都有自己独特的表现力。复杂的唱腔有利于刻画人的内心世界。如著名京剧《玉春堂》，苏三那惊悸、痛苦的回忆，那含冤负屈的怨愤和辨识旧情人后对自己前途的渺茫希望，种种复杂交织的感情莫不凭借那优美动听的唱腔沁入观众的心中。

2. 要认识戏曲表演形式的独立性

中国戏曲具有浓郁的中国气派、中国风格，即具有浓厚的民族性，它符合中国人民的审美心理、审美习惯和审美理想，它具有通俗化、大众化的品格，也具有高层次的审美价值。中国戏曲与中国传统绘画一样，用写意的表现手法表现生活。中国戏曲中有大量的情节、事件、细节、人物、风景等，这些内容是从生活中提炼出来的，但它们在戏曲中大大背离了生活原型，形成了意味独特的戏曲表现形式。如在舞台设计方面，舞台大都空空如也，但这里却包含着千山万水，一块石头一棵树可以是一座山、一片森林，一扇门一张桌子就是一个家、一座殿堂，单纯之至而又丰富之至。

3. 要善于分辨戏曲剧目所表现的思想内容

中国戏曲除了在形式上符合我们民族的审美传统外，在内容上也是以我们长期积淀的民族心理定式为基础的。戏曲剧目的题材多取自历史故事、历史演义小说、民间传说或时事传闻，所表现的思想多是"扬善惩恶"，歌颂真、善、美，鞭挞假、恶、丑。

[1] 陈立红，吴修林. 艺术导论 [M]. 北京：中央音乐学院出版社，2010：191-194.

（二）戏曲艺术作品赏析实例
——青春版昆曲《牡丹亭》

《牡丹亭》是明代大戏曲家汤显祖的代表作。全名《牡丹亭还魂记》，与《紫钗记》《邯郸记》和《南柯记》合称"玉茗堂四梦"。

《牡丹亭》是一部爱情剧。少女杜丽娘长期深居闺阁中，接受封建伦理道德的熏陶，但仍免不了思春之情，梦中与书生柳梦梅幽会，后因情而死，死后与柳梦梅结婚，并最终还魂复生，与柳在人间结成夫妇。剧本通过杜丽娘和柳梦梅生死不渝的爱情，歌颂了男女青年在追求自由幸福的爱情生活上所作的不屈不挠的斗争，表达了挣脱封建牢笼、粉碎宋明理学枷锁，追求个性解放、向往理想生活的朦胧愿望。

《牡丹亭》除了有深刻的思想内涵外，其艺术成就也是非常卓越的。

一是把浪漫主义手法引入传奇创作。首先，贯穿整个作品的是杜丽娘对理想的强烈追求。其次，艺术构思具有离奇跌宕的幻想色彩，使情节离奇，曲折多变。最后，从"情"的理想高度来观察生活和表现人物。

二是在人物塑造方面注重展示人物的内心世界，发掘人物内心幽微细密的情感，使之形神毕露，从而赋予人物形象以鲜明的性格特征和深刻的文化内涵。杜丽娘性格中最大的特点是在追求爱情过程中表现出来的坚定执着。她为情而死，为情而生。她的死，既是当时现实社会中青年女子追求爱情的真实结果，同时也是她的一种超越现实束缚的手段。

三是语言浓丽华艳，意境深远。全剧采用抒情诗的笔法，倾泻人物的情感。另外，具有奇巧、尖新、陡峭、纤细的语言风格。这些特点向来深受肯定。一些唱词直至今日仍然脍炙人口，表现出很高的艺术水准。

《牡丹亭》中瑰丽的爱情传奇以典雅唯美的昆曲来演绎，二者相得益彰，四百年来不绝于舞台。青春版昆曲《牡丹亭》（见图13-15、视频13-1）由著名小说家白先勇改编，他对名著进行如此改编的初衷就是要让高雅文化能够雅俗共赏。青春版昆曲《牡丹亭》全部由年轻演员出演，符合剧中人物年龄形象。在不改变汤显祖原著浪漫情调的前提下，白先勇将新版本的《牡丹亭》提炼得更加精简和富有趣味，符合年轻人的欣赏习惯。2004年4月，海峡两岸的艺术家们携手打造的青春版昆曲《牡丹亭》开始在世界巡演，给昆曲这门古老的艺术以青春的喜悦和生命，在美国上演时场场爆满。

图13-15　青春版昆曲《牡丹亭》海报

青春版昆曲《牡丹亭》的艺术特色体现在以下几方面。

1. 剧本

在各种戏剧因素中，剧本是基础，是统摄全局精神、赋予其思想活力的核心所在。编者在汤显祖原著上，是整理而不是改编，完全继承原词，经过精心梳理，创作了以"梦中情""人鬼情""人间情"为核心的青春版《牡丹亭》，完整地体现了汤显祖原著"至情"的精神。

《牡丹亭》中的精彩唱词片段

［醉扶归］

你道翠生生出落的裙衫儿茜，

艳晶晶花簪八宝钿。

可知我一生儿爱好是天然？

恰三春好处无人见，

不提防沉鱼落雁鸟惊喧，

则怕的羞花闭月花愁颤。

画廊金粉半零星。

池馆苍苔一片青。

踏草怕泥新绣袜，

惜花疼煞小金铃。

不到园林，怎知春色如许。

［皂罗袍］

原来姹紫嫣红开遍，

似这般都付与断井颓垣。

良辰美景奈何天，

赏心乐事谁家院？

朝飞暮卷，云霞翠轩，

雨丝风片，烟波画船。

锦屏人忒看得这韶光贱！

2. 演员

青春版《牡丹亭》演员平均年龄20岁左右，不论主演、配角、龙套全部由年轻演员担纲，这源于白先勇先生独具一格的创意，他希望用年轻演员的演出来吸引更多的青年人热爱古老的昆曲艺术，了解中国国学的博大精深。青春版《牡丹亭》选中了俞玖林及沈丰英（见图13-16）分饰柳梦梅及杜丽娘，两位青年演员属于苏州昆剧院的"小兰花"班，形貌唱作俱佳。

3. 音乐

青春版《牡丹亭》音乐的最大特色就是把歌剧的音乐创作技法用到了戏曲音乐之中，全剧采用西方歌剧主题音乐形式，丰富了戏曲本身和音乐的表现力，为观众呈现出一席五彩斑斓的视听盛宴。

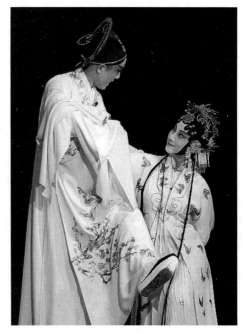

图13-16　青春版昆曲《牡丹亭》剧照2

4. 唱腔

传统昆曲唱腔过于冗长、节奏缓慢，观众难以接受。白先勇先生组织了两岸音乐人在唱腔和旋律上进行大胆的创新和突破，将西方歌剧和东方戏曲相结合，在《牡丹亭》的唱腔中加入了大量的幕间音乐和舞蹈音乐，很好地渲染了舞台气氛。

5. 服装

青春版整体色调是淡雅的，具有浓郁的中国山水画风格，正如北京奥运会开幕式在图画卷中惊艳8分钟那样。全部演出服装系手工苏绣，尤其是杜丽娘、柳梦梅着装传统苏绣工艺成为最大看点。

6. 舞蹈

青春版《牡丹亭》有众多花神，用服装设计舞蹈。设计者将传统的花神拿花舞蹈改成用12个月不同的花来表现，用戏曲语言来舞蹈动作，让舞台的整个气氛随花神的独具特色表演流动起来。

7. 舞美设计

为使昆曲的古典美学与现代剧场接轨，白先勇集合了海峡两岸的专家出谋划策，利用"空舞台"的设置，最大限度拓展了载歌载舞的虚拟空间，舞

台地板放弃了使用传统地毯，而是利用灰色调地胶作舞台；还将现代书法家的优美书法作为元素运用其中，在舞台景片上书写了唐代散文大家柳宗元的散文。

有文报道："青春版《牡丹亭》使昆曲的观众人群年龄下降了30岁，打破了年轻人很难接受传统戏剧的习惯，提高了学生们的审美情操及艺术品位。"

核心概念

戏剧艺术，戏剧冲突，戏剧动作，戏剧语言，戏曲艺术，戏曲角色，戏曲程式，戏曲表演

巩固练习

1. 戏剧艺术的艺术语言与审美特征是怎样的？
2. 戏曲艺术的艺术语言与审美特征是怎样的？

课后延伸

如果你想进一步探索戏剧与戏曲艺术的奥秘，建议阅读"拓展阅读"部分所列书目或相关书籍，并参与戏剧与戏曲创作实践活动。不断积累的丰富体验能成为你艺术鉴赏的心理背景，带你进入戏剧与戏曲艺术鉴赏的较深层面。

第十四讲
语言艺术

阅读提示：

通过本讲的阅读与学习，你能够：

1. 了解语言艺术的含义与类别、独特性等常识；
2. 掌握语言艺术的审美特征；
3. 知道进一步探索语言艺术的方法和途径；
4. 结合作品的赏析，提升对语言艺术之美的领悟力。

一、"情动于中而形于言"
——语言艺术

语言艺术即是我们常说的"文学"，是指用语言文字为媒介和手段塑造艺术形象，反映现实生活，表现人们精神世界的一种基本艺术样式。语言艺术不同于绘画、雕塑、音乐、舞蹈等，后者局限于感性材料，直接诉诸感官，给予欣赏者以直接的形象感受。语言艺术借助的是文词，文词是人们所创造的观念符号，需要接受专业教育才能识别，因而从某种程度上来讲，语言艺术是一门抽象艺术，展示的是一个想象的、间接性的审美世界。

（一）语言艺术的独特性

所谓独特性，是指与其他艺术形式，如音乐、舞蹈、绘画、雕塑、建筑相比较而言。各艺术门类的共同点是都要塑造形象，打动人的情感，不同点在于它们各自所使用的材料不同。其中区别最大的就是语言艺术，它所使用的语言文辞根本不同于其他艺术所使用的看得见、摸得着的材料。语言文字是一种抽象符号，它超越现实中形象和色彩的束缚，是一种最为自由和灵活的艺术媒介，语言文辞可以绘声绘色、写形传神，乃至详细地刻画心理，成为内外世界种种物象、意象的替代物，并以其自身的符号性能、暗喻能力等，使人得到真切的感受、深刻的思考和广泛的联想，从而展现出一个最为宽阔丰富的、超越时空限制的审美世界，比任何艺术都更能深刻广泛地表现社会生活。因此，语言艺术的独特性主要是由语言的独特性决定的，具体来说表现为以下三个方面。[1]

第一，语言艺术具有形象的非直观性，即间接性特点。语言艺术塑造形象是通过语言符号为介质，间接构造出来的。要接受语言艺术所创造的形象，必须通过阅读文字，调动读者丰富的想象力来

[1] 王向峰. 文艺美学辞典[M]. 沈阳：辽宁大学出版社，1987：340-341.

实现，因此语言艺术形象并不像绘画、雕塑和建筑那样，直接地给予欣赏者以视觉体验，这就是语言艺术形象的非直观性。

德国美学家莱辛在《拉奥孔》（见图14-1）中，把文学作品的语言称为"人为的符号"，以区别于绘画的线条、颜色等"自然的符号"。人为的语言符号，诉诸人的听觉，适宜于叙述在时间先后承续中的动作，无法造成直观的视觉形象，只能以想象的方式留存于欣赏者的大脑中，所以马克思说"一百个读者就有一百个哈姆雷特"。比如我们阅读《红楼梦》，林黛玉、贾宝玉的形象并不像绘画那样，清晰地涂于画面之上，而是通过我们的想象，结合个人生活体验想象出来的，因此荧屏上的林黛玉和贾宝玉并不能让所有人接受，与每个读者印象中的形象差别甚远。

图14-1　莱辛《拉奥孔》封面

莱辛（1729—1781），德国启蒙运动时期的剧作家、美学家、文艺批评家。在《拉奥孔》中论述了语言艺术与其他艺术及各门类艺术之间的共同点和区别。

拓展阅读

莱辛. 拉奥孔［M］. 朱光潜，译. 北京：人民文学出版社，1979.

尽管语言艺术形象是间接的，但通过语言描述，仍能作用于读者听觉，启发人的想象，唤起经验的联想，调动起人的思想感情活动，产生如临其境、如见其人、如闻其声的效果。那些形象性强、感染力大的作品，可以使人出神入化，心身置于其中，随作品的意向而动，或拍案叫绝，或掩卷叹息，产生种种喜怒哀乐的情态活动。这是语言艺术的魔力，如果没有这种魔力，人们便不会那样去追求文学的欣赏了。

第二，语言艺术具有表现内容的广阔性和再现生活的深刻性。语言艺术摆脱了其他艺术受有形介质的局限，成为一种时间性的艺术，可以对生活的各个领域及人物的内心世界作连续的展现，因而有巨大的容量，可以全面地反映社会生活。另外，由于语言具有强大的描述功能和叙述自由，突破了平面艺术的局限性，能够多角度、多侧面、多层次、连续不断地描述对象，因此可以更深刻、彻底地揭示生活。

语言可以顺着时间的一定次序，描述生活在时间中的持续发展，并且可以把这种描述扩及到实存和幻想的空间环境当中，以至于人的内心世界当中，文学在形象表现上几乎很少受到时间和空间的限制。这比之于绘画的画面停留在一瞬间，戏剧只能局限在舞台的有限范围内，无疑是具有特殊长处的。莱辛说："诗的范围较宽广，我们的想象所能驰骋的领域是无限的。诗的意象是精神性的，这些意象可以最大量地、丰富多彩地并存在一起而不至互相掩盖，互相损害。而实物本身或实物的自然符号却因为受到空间和时间的局限而不能做到这一点。"这是很准确的分析，它揭示了以语言为表现材料的文学各类体裁的表现特长。

第三，语言艺术因其以语言为媒介，具备明确、细腻的表现条件。

虽然语言艺术具有模糊性，特别是诗歌，但语言具有明确细腻的特质，可以在需要的时候更准确、细致地表现细节，表达人的情思情感。各类艺术的表现中心都是处在现实关系中的人，特别是人的思想感情，为此，在长期的历史实践中，也都创造了丰富的表现手段，借艺术化了的姿态、动作、旋律生动地表现出来，以便使人的内心世界可以诚于中而形于外。但就表现内心世界的明确性、清晰性来说，任何其他艺术语汇都不可能达到语言艺术的这种程度，因为语言是思想的直接现实，可以直抒胸臆。

就另一个角度来看，恰恰相反的是对其他艺术形式的接受还离不开语言。比如，我们观赏齐白石的绘画，你可以感慨万分，可以欣喜若狂，可以心潮澎湃、流连忘返，甚至意象连连、思绪万千，这一过程本身都有思维的外壳——语言在起作用。另外，所有这些感受都是感性的、混乱的、莫名其妙的，如果要最终形成欣赏成果，还必须借助语言进行梳理、表达。

（二）语言艺术的审美特征

审美就是人发现、感受、体验、评价美和创造美的实践活动、精神活动。

语言艺术的审美就是人们通过阅读文学作品，对其中美的成分和美的东西的发现、感受和评价。我们知道，一幅绘画，不仅仅有形象美，还有色彩美；一幅雕塑，有意境美、构成美和形象美；一部电影，有音乐美、光景美、形象美、舞蹈美等，那么文学作品中有哪些美可以发现呢？或者说文学中打动我们的特质是什么？

1. 形象美

像其他艺术都是以塑造形象为主一样，语言艺术之美首先在于其形象美。

文学作品的形象是一个多层次概念。首先，每个人物是一个形象，如《水浒传》中的一百单八将，形象逼真，性格鲜明，《红楼梦》（见图14-2、图14-3）塑造了400多个人物形象，老、中、少、小，各不相同。其次，在文学艺术中，每个场面也是一个形象，每一幅自然风景或具体生活环境的描写也是一个形象。如《红楼梦》中大观园的形象，柳宗元的《江雪》所描绘的一幅白雪盖地、人迹罕至，连鸟兽都不出没的肃杀冬景中一个孤独老渔翁独钓寒江的画面形象，等等。最后，作品中人物、事件、自然景物、生活环境相互联系所构成的完整的画面也是一个形象，如"武松打虎"的形象、"血溅鸳鸯楼"的形象等。一部文学作品就是由一系列有机联系的个别形象构成的一个体系，我们称之为形象体系。

文学艺术形象能唤起人的美感，使读者全身

图14-2　1987版电视剧《红楼梦》剧照1

图14-3　1987版电视剧《红楼梦》剧照2

1987版电视连续剧《红楼梦》又称央视版《红楼梦》，是中央电视台和中国电视剧制作中心根据我国古典文学名著《红楼梦》摄制的一部大型古装连续剧，共36集。由王扶林先生导演，许多红学家参与到本剧，其中有周汝昌、王蒙、周岭、曹禺等。本片前29集基本忠实于曹雪芹原著，后7集不用续作，而是根据前八十回的伏笔，结合多年红学研究成果，重新构建这个悲剧故事的结局。

全剧再现了封建贵族大家庭中充满矛盾的生活画卷。1983年2月成立，剧组用了约两年的时间，从全国各地数万名候选人中遴选出100多名演员。1984年春夏在北京圆明园先后举办了两期红剧演员学习班。让他们研究原著，分析角色，同时学习琴棋书画，陶冶自己的情趣，最后确定角色。为拍摄的需要，在北京市宣武区按照原著的描绘，设计建造了大观园；在河北正定县建造了宁国府、荣国府和宁荣街。从1984年2月9日试拍，至1987年上半年完成，先后到10个省市的41个地区的219个景点，共拍摄了近1万个镜头。1987年上演后，这部剧得到大众的一致好评，被誉为"中国电视史上的绝妙篇章"和"不可逾越的经典"，荣获第七届"飞天奖"连续剧特别奖。它制造了中国电视剧史上第一个真正意义上的经典，名著改编剧从此一发不可收拾。

心地沉浸到艺术形象所表现的境界之中，并使人们产生优美的、崇高的、悲哀的、喜悦的各种情感体验，从而得到精神的愉悦，因此，具有审美意义。比如《西游记》中孙悟空的形象，他身上透露出的不惧权贵、追求自由、爱憎分明的精神特质很具有感染力，以至于成为许多青少年所仰慕的对象。文学艺术形象之所以能打动人心，是因为它来源于社会生活，是对社会生活的高度概括。

文学形象具有以下四个方面的特征。

第一，文学艺术形象是具体、生动、可感的。作家在根据社会生活创造文学形象时，不是舍弃社会生活现象的具体、生动、可感的特征，而是尽可能保留。因此，成功的文学形象是对现实生活的具体、生动、可感的描绘，是有血有肉、有声有色、有形有态、栩栩如生的生活情境。比如王谦元在《忽如一夜春风来》中这样写梨花："这梨花，萃成束，滚成团，一簇簇，一层层，像云锦似的漫天铺去，在和暖的春光下，如雪如玉，洁白万顷，溢光流彩，璀璨晶莹。汽车在果园里沙沙飞驰。当道路被这无边的花云遮盖了的时候，就觉得像坐在一只轻舟之中，凌驾着浩荡的春风，两舷溅起哗哗的银浪，心中感到无比的清新舒畅。"花的形象生动可触。

第二，文学艺术形象是概括。文学形象既是具体生动的，又是概括的。它是作家对社会生活进行艺术概括的结果，是作家对社会生活进行选择、提炼、缀合、改造，以个别反映一般的产物。不过，艺术形象的概括和理论的概括不同，艺术形象的概括性是和形象的生动性、具体性结合在一起的。

第三，文学艺术是主观和客观的统一。任何形象都不只是作家对生活的简单描摹或纯客观的记述，而是包含了作家思想感情的复合体，否则的话就成了日记或历史文献资料。作家的世界观、人生观、政治立场以及审美态度等都会灌注于形象之中，通过他笔下的形象表现出来，形象不可能独立于作家的主观因素之外。[1]

第四，与其他艺术形象相比，文学艺术形象还具有全息性和想象性特点。

歌德曾说过："绘画是将形象置于眼前，而诗则将形象置于想象力之前。"[2] 歌德准确地说出了文学形象与其他艺术形象之间的区别。之所以出现这样的分别，根本原因就在于上文我们所讨论的语言艺术所使用媒介的独立性。文学形象之所以是全息的，是因为文学属于时间艺术，具有描绘和叙事能力，可以将形象的任何信息全面地传达出来。拿达·芬奇的《蒙娜丽莎》来说，我们从画面上看到的只是一个面带微笑、体态丰满的上层社会女性形象，但她到底是谁、为什么面带微笑、当时的创造环境是什么等一系列信息都成了谜，以至于研究者争论不休。如果是以语言艺术来塑造蒙娜丽莎，情况则刚好相反，所有这些信息恰恰是文学艺术要着力表现的。这就是语言艺术形象的全息性。

再就想象性来看，语言艺术形象虽然是文学家创造出来的，但它并不像画家那样直接呈现给读者，而是以语言文词为媒介间接地传递给读者，读者要想解密，必须阅读文字，必须调动自己的想象力参与创造，通过解码来获得形象。因此这种形象是想象性的，停留于欣赏者的大脑中，每一个读者由于学识、经历不同，所创造的形象又有略微的差别。

2. 情感美

语言艺术主要是通过形象来触动人的情感，让人通过价值判断，激发一种健康高尚的肯定性情感，它因此被人看成是情感的艺术。《诗大序》中说："诗者，志之所之也。在心为志，发言为诗，情动于中而形于言。"所谓"志"就是人心中的理想，这句话的意思是说，为什么会有诗歌这种艺术样式存在呢？那是因为人都有一种理想性的追求，要么为万世开太平，要么修身正己，大到社会，小到自己的日常生活，我们都有一种求善、求真、求美的追求，这种理想萦绕心头，推动情怀，让人不吐不快，情动之极，则心声流露，发言为诗。所以

[1] 胡敬署，陈有进，王富仁. 文学百科大辞典［M］. 北京：华龄出版社，1991.

[2] 歌德. 歌德自传：诗与真（上册）［M］. 北京：人民文学出版社，1983：264.

陆机在《文赋》中说"诗缘情而绮靡"。

情感最集中的表现就是爱，所以鲁迅说："创作总根于爱。"（出自《而已集·小杂感》）爱与情相关，对丑恶的恨也就是爱的表现。如果没有对生活的爱，没有对自然山水的爱，就不会有健康向上的情感，也不会发现生活中的美，就不可能有艺术创作。曹雪芹写《红楼梦》就是出于"情痴抱恨长"，所以说自己的文字是"满纸荒唐言，一把辛酸泪，都云作者痴，谁解其中味"。正是因为心中有爱，他才塑造了那些美丽的女性，才在小说中流露出尖锐的抨击之情。我国现代主义小说家巴金先生说："我正是因为不善于讲话，有感情表达不出来，才求助于纸笔，用小说的情景发泄自己的爱和恨，从读者变成了作家。"（出自巴金《我和文学》）

可以说，文学艺术就是人类最高尚美好情感的结晶。它体现于作品的形象之中，体现于作品的语言节奏之中，体现于情节冲突之中。艺术家把美好的情感注入作品之中，欣赏者在阅读时感受到这种健康的情感，或者是美妙纯洁的爱情，或者是纯正无私的友情，或者是坚忍不拔的意志，或者是热爱生活的激情，或者是忠于祖国、献身民族的真情，等等，它们深深地打动读者，激发读者，净化读者，让读者认识到人生的真、善、美之所在，最终获得审美的愉悦，产生正向量的生活情感，这就是情感美。也就是说，文学作品中的情感美，就是让读者体验到生命之美和生命之爱。

比如罗隐的《嘲钟陵妓云英》：

钟陵醉别十余春，重见云英掌上身。
我未成名君未嫁，可能俱是不如人？

> 罗隐（833—909）是唐代末年诗人，很小的时候才学出名，诗文出众。然而他生性耿直，文章多有嘲弄，即使在考卷中也狂傲不羁，多有讽刺，致使考官对他较为反感，虽然一生参加十多次科举考试，但都未能榜上有名，史称"十上不第"。

这首诗看起来就是平铺的叙述：诗人与钟陵妓女再次重逢，一个功名未成，一个剩女难嫁。可以说是两个落难之人，"同是天涯沦落人，相逢何必曾相识"，抒写人生潦倒不得意的悲怆之情，然而细细品味，则有更深的情怀。"掌上身"是一典故，传说赵飞燕身轻能作掌上舞（《飞燕外传》），于是后人多用"掌上身"来形容女子体态轻盈美妙。"重见云英掌上身"就是指再次见到云英，她还是那么美丽，这样美丽绝伦的女子无人赏识，沦落为妓女；同样如此，我才学出众，诗情满腹之人，屡试不第，不被社会认可。诗的最后"可能俱是不如人"是反语：抨击这个黑白颠倒的社会。就像屈原在《涉江》中所说的那样："鸾鸟凤凰，日以远兮。燕雀乌鹊，巢堂坛兮。露申辛夷，死林薄兮。腥臊并御，芳不得薄兮。阴阳易位，时不当兮。"诗人基于个人深刻的社会生活体验，表达对现实社会黑暗的揭露，对理想、公平社会的向往。

作家在作品中表达情感的方式是不一样的，有的直率，有的含蓄，有些如长江大河，一泻千里，有些将深沉的情思掩藏在表面的平静之中。但文艺作品总是充满情感的，没有情感就产生不了文学，没有情感就打动不了读者，没有情感就只是一堆了无生气的文字材料。

3. 语言美

语言艺术创造的是审美的世界，因而文学语言不同于科学语言，它是诗性语言。科学语言追求的是逻辑性、准确性、具体性，而诗性语言追求陌生化、自由化和新奇感，因而有着自身的审美质素。语言美主要包含以下几个方面。

第一，语言节奏带来的音韵美。语言艺术之所以是艺术，就是因为它不仅仅是为了满足议论和说明的需要，其自身也应该具有美感。语言的美感最直接的表现是语言节奏美。语言节奏主要是通过语言的音响系统，以及语言中长、短句组合，整句与散句穿插构成的，它使语言具有了音乐性。比如20世纪80年代作家张承志的小说《黑骏马》中的一段话：

> "奶奶唱的是一个哥哥骑着一匹美丽绝伦的黑骏马，跋涉着迢迢路程，穿越了茫茫的草原去寻找他的妹妹的故事。她总是在一个曲折无穷的尾腔上咏叹不已，直至把我们折磨够了才简单地用一两个词告诉我们这一步寻找的结果。那骑手哥哥一次次地总是找不到久别的妹妹，连我们在一旁听着都为

他心急如焚。哦，这是多么新鲜多么动人的歌啊，它像一道清清的雪水溪，像一阵吹得人身心透明的风，漫漫过我的肌肤，轻抚着我的心……我失神地默立在草地上，握紧拳头听着。"[1]

长句与短句穿插，奇偶错落、参差自如也会产生节奏，给人以音乐感。长句叙述，短句抒情；长句是慢节奏，显得舒缓，短句是快节奏，显得急促。语言就是在这种音乐般的旋律和节奏中，在嘘吸疾徐、抑扬抗坠之间变成艺术的。

第二，语言"陌生化"带来的新奇之美。语言其实就是词与词的组合，我们常说的陈词滥调就是指语言在长期使用中出现的贫乏和庸俗。语言艺术就是善于运用隐喻思维，根据词的相似性来选择替换，结构出新语句，让人体验到语言的魅力。比如"轮船横渡大海"，这是日常用语。如果看到轮船横渡大海与耕牛破土犁田两种动作的相似性，不考虑轮船与牛的区别，那么上面那句话则可以改成"轮船犁过大海"，这就为词语带来"陌生化"效果。

再如：

"天地之间，古来只有这片被寒冬酷暑轮番改造了无数个世纪的一派青草。"[2]

"就这样，我们紧紧抱着，用青春的热和更暖人心怀的美好憧憬，驱走了拂晓前秋夜的寒冷。"[3]

这里"寒冬酷暑轮番改造""用青春的热和更暖人心怀的美好憧憬，驱走……"为我们展示出一个神奇的语言组织密码，它是属于诗的，是创造性的，语言的能指和所指、语言符号与对象的逻辑关系被解除，获得了陌生化审美效果，为我们展示出一个陌生的不确定的诗性语言，给我们以惊喜的效果。

第三，语言意境美。如果说前两个方面主要表现在语言自身的使用方面，那么语言意境美就是对语言效果而言。我们知道，语言是人们用来表情达意的工具，有些场合仅仅需要"达意"，追求语言的准确，如科学文献资料和学术研究论文的语言。有些场合不仅要"达意"，还需要"表情"，追求语言的诗性和艺术性，这种分别就是我们常说的"语体"。艺术化语言有"意"也有"境"，是有"境"之"意"。在阅读之时，随着词语连续不断地在方法中连缀而出，它的音响节奏、新奇语词扑面而来，一条由情感和意义构成的场面在读者脑中展开，这就是我们所说的"意境"，即是上文我们所说的"形象"。请看下面一段文字：

六月十五那天，天热得发了狂。太阳刚一出来，地上已像下了火。一些似云非云似雾非雾的灰气低低地浮在空中，使人觉得憋气。一点风也没有。祥子在院中看了看那灰红的天……

街上的柳树像病了似的，叶子挂着层灰土在枝上打着卷；枝条一动也懒得动，无精打采地低垂着。马路上一个水点也没有，干巴巴地发着些白光。便道上尘土飞起多高，跟天上的灰气联结起来，结成一片毒恶的灰沙阵，烫着行人的脸。处处干燥，处处烫手，处处憋闷，整个老城像烧透了的砖窑，使人喘不出气来。狗趴在地上吐出红舌头，骡马的鼻孔张得特别大，小贩们不敢吆喝，柏油路晒化了；甚至于铺户门前的铜牌好像也要晒化。街上非常寂静，只有铜铁铺里发出使人焦躁的一些单调的叮叮当当。拉车的人们，明知不活动便没有饭吃，也懒得去张罗买卖；有的把车放在有些阴凉的地方，支起车棚，坐在车上打盹；有的钻进小茶馆去喝茶；有的根本没拉出车来，而来到街上看看，看看有没有出车的可能。

这是老舍小说《骆驼祥子》中的一段精彩描写，它写了一个火热午后的夏日里，植物、动物以及各行各业人的行为、感受等，用艺术的语言为我们生动直观地展示出来，完全不同于科学的"天气预报"式的语言。

艺术语言之所以有意志之美，主要是因为它面对的是外在客观世界和内在心理世界，把人的主观情感、价值观念融合到外在的物象之中，这样一来，外物景象不再是事物自身，而染上一层情感色

[1] 张承志. 张承志代表作［M］. 郑州：黄河文艺出版社，1988：187.
[2] 张承志. 张承志代表作［M］. 郑州：黄河文艺出版社，1988：197.
[3] 张承志. 张承志代表作［M］. 郑州：黄河文艺出版社，1988：201.

彩，情感也不再是个人主观的情绪自身，而成为融合了一定理解、想象后的客观形象，也就是我们说的，物我一体，情景共生。从而物象成为具有感染力的艺术形象，语言成为生动性和形象化的语言。

（三）语言艺术的种类

语言艺术就是我们常说的"文学"，包括诗歌、散文、小说、剧本等各种体裁。为什么我们常说的相声不算语言艺术呢？它在节目单中不是常常归为"语言类"节目吗。需要注意的是，相声是一门表演艺术，它只是借用语言这种形式，主要展示的是说话的技巧，如说、学、逗、唱等，因而不能算是独立的语言艺术。

文学作为语言艺术，它本身有很多形式。我国传统文学只有两种分类，一类是韵文，一类是散文。韵文是指押韵的文字，如诗、词、歌、赋等，余下的不押韵的文字，像政府公文、布告等都属于散文。20世纪初期，我国采用西方的四分法，把文学分为小说、诗歌、散文、戏剧四种。这四种艺术种类在文学中也称为体裁。这里仅介绍常见的诗歌、小说两种艺术体裁。

1. 诗歌

诗歌是文学发展史上最早出现的文学体裁。在产生初期，它与音乐、舞蹈合为一体，后来逐渐与音乐、舞蹈分离开来，独立成为有节奏、有韵律、句式分行排列、语言高度凝练、具有浓烈抒情色彩的一种文学体裁。

诗歌就是诗与歌的组合，也就是说，在古代，诗歌是用来吟唱的，诗就是歌，歌就是诗。到了后来，诗和歌才一分为二。中国最早的一部诗歌总集《诗经》，就全部为乐歌。就西方来说，在公元前4世纪左右，古代希腊的诗歌也完成了分化。中国古代将不合乐的称为诗，合乐的称为歌。我们今天说的诗歌这个词，实际上指的是诗而不是歌。

与其他文学相比，诗歌具有以下特点。

第一，浓烈的抒情性。抒情是诗歌的根本特性，是诗歌的生命，是诗歌与其他文学样式的一个非常重要的区别。尽管其他文学样式中也有抒情成分，但主要以叙事为主，不像诗歌那样专门以情感为对象，可以说没有抒情便没有诗歌。如下是艾青的诗歌《鸽哨》：

> 北方的晴天
> 辽阔的一片
> 我爱它的颜色
> 比海水更蓝
>
> 多么想飞翔
> 在高空回旋
> 发出醉人的呼啸
> 声音越传越远……
>
> 要是有人能领会
> 这悠扬的旋律
> 他将更爱这蓝色
> ——北方的晴天

诗人的目的并不是要说北方的晴天怎么样，而在于表达他对自然和自由的热爱之情。蓝色的天空、自由飞翔的鸟儿、翅膀划过天空的哨音，无不引起诗人对生活的激情和热爱。

不只是抒情的诗着重于抒情，就是叙事诗也必须以抒情的方式、抒情的笔调，饱含感情的诗的语言来叙事，为抒情而叙事，借叙事以抒情，两者巧妙结合。比如《伊利亚特》和《奥德赛》，讲的是历史，是英雄史诗，但诗人往往中断叙事，以事抒情。正是由于诗歌的抒情特征，使诗歌带有鲜明的个性色彩。因为诗歌所抒之情都是诗人情感中最耀眼的火花，是诗人对客观事物或社会生活现象的独特感受和独特发现。真正的诗人总是以独特的语言、独特的方式、独特的艺术手法来表现其浓烈的个性情感和独特体验，因此他写出的诗歌必然深深地打上自己个性的印记，具有独特的艺术风格。当然，诗人的个性和感情不应是孤立的、自私狭隘的，而是与时代、民族和社会息息相通、休戚与共的。

第二，想象性。任何艺术从创作到欣赏都离不开想象，但诗歌的想象性要比任何艺术都突出。诗歌要表达情感，但不是直白的什么"我爱""我悲

伤"的呼叫，它追求含蓄，要通过外在世界的形象来委婉表达，也就是常说的"借景抒情"。另外，诗歌的想象和其他艺术形式相比又有其独特性，即它要对日常事物和常规进行突破，通过自由的联想和想象去创造新的联系。第一个写女人有"沉鱼落雁之美""闭月羞花之貌"的是诗歌，是创造，第二个再这样写的就是庸俗，是老套。下面欣赏美籍诗人张错的《茶的情诗》：

> 如果我是开水
> 你是茶叶
> 那么你的香郁
> 必须倚赖我的无味。
>
> 让你的干枯，柔柔的
> 在我里面展开，舒散；
> 让我的浸润
> 舒展你的容颜。
>
> 我们必须热，甚至沸
> 彼此才能相溶。我们必须隐藏
> 在水里相觑，相缠
> 一盏茶工夫
> 我俩才决定成一种颜色。
>
> 无论你怎样浮沉
> 把持不定
> 你终将缓缓地（噢，轻轻地）
> 落下，攒聚
> 在我最深处。
>
> 那时候
> 你最苦的一滴泪
> 将是我最甘美的
> 一口茶。

这首诗的想象是独特的：①爱情是文学作品永恒的主题，从古到今有多少诗文歌赋描写它，咏叹它，写来写去往往容易"重蹈覆辙"；②品茶饮茶是我们日常生活不起眼的小事，但诗人能够通过仔细观察看到茶叶和白开水之间的融通、缠绵，把它和我们的爱情联系起来，这样一来，日常生活得到了升华，不仅仅庸常小事有了意义，爱情的哲理也得到形象的阐释。可以说，在这首诗中，想象力本身就为我带来了极大的愉悦。

第三，音乐性。这一点与文学语言美中的节奏音韵美相同，只是诗歌的音乐性在所有文学体裁中也是最突出的。既然是诗歌，就一定要有韵律和节奏，正是韵律和节奏构成了诗歌的音乐性。我国古代早在南北朝时期就注意到了语音的韵问题，对诗歌的押韵等进行严格的限制，就是我们常说的"律诗"，"律诗"就是有一定音韵规则的诗。到了20世纪初期，一批中国知识分子意识到这些音韵制约了诗歌的发展，不能够去表达现代生活，于是提倡白话诗。初期的白话诗不讲究押韵，语言和散文一般。但他们很快就发现，没有音韵的诗味同嚼蜡，于是又提倡诗歌的音乐性。最先注意中国诗歌音乐性的要算闻一多和徐志摩。这一历史事实也说明，诗歌的美主要一部分来自它的音乐性，来自语言的节奏。比如前面介绍的艾青的《鸽哨》、张错的《茶的情诗》等，它们都很讲究节奏和押韵。

2. 小说

如果说诗歌主要是抒情，那么小说主要是叙事。小说的目的是塑造人物形象，因此我们可以这样定义：小说是一种以叙述故事、塑造人物形象为主的文学体裁，它的特点是在生活素材的基础上，用虚构的方式来再现生活。人物、情节、环境是小说的三个基本要素。

小说起源于古代的神话传说。从中国小说史看，它经历了从神话传说到六朝志怪、志人，唐代传奇，宋元话本，明清章回小说，以至"五四"以来的现代小说，这样一个漫长的发展过程。所谓"志"这里是"记"的意思，六朝的时候就出现了记一些鬼怪故事和具有传奇性的人物事迹，刚好说明小说萌芽于对故事的叙述之中。在西方，小说则直接源于中世纪的传奇、故事。和其他艺术形式相比，在中国和西方，小说都是后起的文学样式。

在所有文学艺术形式中，小说的容量最大，它既可以表现社会生活的一点，也可以通过一点反映

一个民族的历史变迁，小到个人生死爱欲，大到国家民族的前途命运，既可以细致地、多方面地刻画人物思想性格，展示人物命运，又可以完整地、错综复杂地表现矛盾冲突，同时还可以深入具体地描绘人物生活的环境，因此它在整体地、广阔地反映复杂的社会生活方面具有其他文学样式所不及的独到的长处。比如《水浒传》，通过水泊梁山上的起义兄弟全面地反映了宋朝末年整个社会的政治、经济和文化状况。鲁迅的《阿Q正传》，通过描写一个失去土地进城的农民的精神性格和命运遭遇，全面反映了辛亥革命之后从城市到乡村的整个社会的心理状况。小说表现社会的深广性可以从其三要素中看出。

第一，小说能够更丰富、更细致地刻画人物性格，能够将各种人物的丰富多彩的生活作多方面的、细致的描写。人物是小说的重要构成因素，也是组成作品形象的主体，小说中的环境描写、场面描写、细节描写等，都应为人物描写服务。

小说中的人物可分为主要人物与次要人物、正面人物与反面人物、线索人物与陪衬人物等。小说描写人物不像戏剧那样受到舞台限制，不像雕塑那样受到材料限制，不像绘画那样受到空间限制，它有虚拟的空间和时间，可以无限制的展开，上下古今纵横展开，并且作者还可以直接参与，进行评判，做到理情事达。特别是长篇小说，它有许多手法，如倒叙、插叙等，只要能表现人物性格、展示人物命运，既可以写过去，也可以写现实斗争，既可以写人物的心理活动和隐秘的内心世界，更可以写人物的音容笑貌、言谈举止和衣着装饰等外在形态。总之，从人物的物质生活到精神生活的一切领域，都可以具体、细致地描写。比如《三国演义》，描写了从东汉末年到西晋初年之间近百年的历史风云，刻画了近200个人物形象，全面反映了三国时代的政治军事斗争，概括了这一时代的历史巨变，塑造了一批叱咤风云的英雄人物，其中诸葛亮、曹操、关羽、刘备等人的形象可以说是深入人心。

第二，小说具有更完整、更复杂的故事情节。小说的主要任务是塑造人物，但人离不开事，人只有在事件中才能展开性格，因此，情节是人物思想性格形成和发展的凭借，小说人物性格的发展和丰富离不开复杂的故事情节。虽然别的叙事性样式也有情节，比如散文、戏剧等，但由于文体限制，都不及小说那样可以充分自由地展开。

为了叙述复杂的故事情节，小说的叙事策略不断翻新，往往有多条线索交错进行的复杂结构。《水浒传》就是多线索展开的例子，里面的每个人物都有自己的故事，鲁智深、林冲、杨志、武松、宋江等都分头叙述，最终又互相联系，然后到水泊梁山聚拢。列夫·托尔斯泰的《战争与和平》、曹雪芹的《红楼梦》等，线索结构交错发展，像蛛网一般，也有人称之为蛛网式结构。在中国现代小说中，这种结构的开创者是茅盾，他的《子夜》最先尝试了这种复杂的结构方式，此后到了当代，柳青的《创业史》中有四条线索同时展开：一条是以梁生宝为代表的坚决走社会主义道路的贫下中农的活动线索；一条是以郭振山为代表的党内反对派的活动线索；一条是以姚世杰、郭世富为代表的坚决反对合作，妄图恢复旧秩序的复辟势力；一条是以梁三老汉为代表的"中间人物"的活动线索。这四条线索互相冲突，互相交织，形成一个有机的网络，把这个鸿篇巨制组织起来。

第三，小说可以做更具体、生动的环境描写。人物性格发展要依托复杂的事件，而事件的变化必须在一定的环境中，受一定的环境影响。小说的环境不仅仅是我们常说的自然环境，还包括社会环境。因此，小说要刻画人物性格，必须具体地描绘自然环境和社会环境，这样才能具体、真实和深刻地表现出人物和事件的特征，揭示出人物活动和矛盾冲突发生、发展的原因和背景。

比如英国长篇小说《简·爱》，详细描述了罗切斯特庄园的环境，使简·爱性格中的矛盾性、复杂性和丰富性，以及她和罗切斯特的曲折爱情经历都在庄园中展现和发展，小说结尾处，庄园被焚毁，象征着爱情的重生，还具有象征意义。可以说简·爱在罗切斯特庄园生活的描写是全书的精华。

最后说一下小说的分类。小说有许多种类，不同的分类方法得到不同的结果。我们可以按其篇幅的长短分为长篇小说、中篇小说、短篇小说、微型

小说等，也可以按题材分为社会问题小说、历史小说、言情小说、武侠小说、侦探小说、神话小说，还可以按表现方法分为心理小说、抒情小说、传记小说、哲理小说等。

> **拓展阅读**
> 1. 洛奇. 小说的艺术[M]. 上海：上海译文出版社，2010.
> 2. 昆德拉. 小说的艺术[M]. 上海：上海译文出版社，2004.

二、语言艺术赏析

诗歌艺术作品赏析实例——顾城《我是一个任性的孩子》

诗歌鉴赏是提高我们文学艺术修养的必备功课，也是文学鉴赏中最具挑战性的活动。虽然诗歌被互联网和电子阅读终端边缘化了，但它作为一种语言艺术，是我们领悟语言、感知世界的一扇门窗，我们还有必要在奔波劳碌的闲暇打开它，面对一片生命的绿地，呼吸人性中最自由圣洁的气息。

朦胧诗是中国20世纪80年代兴起的一种创作思潮，它影响了一个时代，但由于朦胧诗对日常语言习惯和思维习惯的巨大破坏，惯常于读图的我们今天很难接受。选择顾城的一首诗为例，试着来欣赏朦胧诗：

我是一个任性的孩子

顾城

也许
我是被妈妈宠坏的孩子
我任性
我希望
每一个时刻
都像彩色蜡笔那样美丽
我希望
能在心爱的白纸上画画
画出笨拙的自由
画下一只永远不会
流泪的眼睛

一片天空
一片属于天空的羽毛和树叶
一个淡绿的夜晚和苹果
我想画下早晨
画下露水
所能看见的微笑
画下所有最年轻的
没有痛苦的爱情
她没有见过阴云
她的眼睛是晴空的颜色
她永远看着我
永远，看着
绝不会忽然掉过头去

我想画下遥远的风景
画下清晰的地平线和水波
画下许许多多快乐的小河
画下丘陵
长满淡淡的绒毛
我让它们挨得很近
让它们相爱
让每一个默许
每一阵静静的春天悸动
都成为一朵小花的生日

我还想画下未来
我没见过她，也不可能
但知道她很美
我画下她秋天的风衣
画下那些燃烧的烛火和枫叶
画下许多因为爱她
而熄灭的心
画下婚礼
画下一个个早早醒来的节日
上面贴着玻璃糖纸
和北方童话的插图

我是一个任性的孩子
我想擦去一切不幸
我想在大地上
画满窗子
让所有习惯黑暗的眼睛
都习惯光明

我想画下风
画下一架比一架更高大的山岭
画下来东方民族的渴望
画下大海
无边无际愉快的声音
最后，在纸角上
我还想画下自己
画下一只树熊
他坐在维多利亚深色的丛林里
坐在安安静静的树枝上
发愣
他没有家
没有一颗留在远处的心
他只有，许许多多
浆果一样的梦
和很大很大的眼睛

我在希望
在想
但不知为什么
我没有领到蜡笔
没有得到一个彩色的时刻
我只有我
我的手指和创痛
只有撕碎那一张张
心爱的白纸
让它们去寻找蝴蝶
让它们从今天消失
我是一个孩子
一个被幻想妈妈宠坏的孩子
我任性

图14-4 顾城

顾城（1956—1993，见图14-4），朦胧诗主要代表人物。顾城被称为当代的唯灵浪漫主义诗人，早期的诗歌有孩子般的纯稚风格、梦幻情绪，用直觉和印象式的语句来咏唱童话般的少年生活。其《一代人》中的一句"黑夜给了我黑色的眼睛/我却用它寻找光明"成为中国新诗的经典名句。后期隐居激流岛，1993年10月8日在其新西兰寓所因婚变杀死妻子谢烨后自杀。留下大量诗、文、书法、绘画等作品。其作品译成英、法、德、西班牙、瑞典等十多种文字。

顾城是简单的，他把一切都写在诗中；顾城又是复杂的，他在诗中写进了一切。

在诗中，顾城好像找到了造物主的感觉，他恣肆挥毫，任意点缀，打造了一座美轮美奂的童话之城。这城肃穆静美、不染纤尘，于是"你相信了你编写的童话/自己就成了童话中幽蓝的花"（舒婷《童话诗人》）。这花是美的象征，是美的召唤者和捍卫者，但也是一个渴望呵护，始终处于不安和恐慌之中的柔弱个体。他习惯在自己的园地里搭建理想和希望的定居点，孩子似的陶然摆弄着自己心爱的玩具，却又惊恐地不断伸出双臂护卫它们，从眼中流露出畏惧和无奈。《我是一个任性的孩子》就是诗人这样的独白。

为了更好地走入他的童话王国，必须警惕该诗两个易于被附会穿凿的地方。

其一，把诗中的"孩子"和"妈妈"庸俗化为一种血缘关系的社会存在。其实诗题中"孩子"并非指生理或年龄上的孩童，而是指用儿童视角和童真的思维方法来观察思考世界。舒婷在《童话诗人》中也说："你的眼睛省略过/病树、颓墙/锈崩的铁栅/只凭一个简单的信号/集合起星星、紫云英

和蝈蝈的队伍／向没有被污染的远方／出发"。顾城这种独特的童真感知视角是一贯的、不易更改的，因而"是一个任性的孩子"。"妈妈"也不是现实存在，顾城用它来隐喻"幻想"，把幻想比作妈妈，申告一直以来是幻想滋养和哺育了自己的思维。结尾说"我是一个孩子／是一个被幻想妈妈宠坏的孩子"便是明证。

其二，是对题记误读。题记"我想在大地上画满窗子／让所有习惯黑暗的眼睛／习惯光明"，往往被理解为那一代人对人类生命、社会和未来美好理想的追求和憧憬。那一代人失去太多，这样的憧憬必然会表现在他们的诗中，但未必就表现在这句诗中。好多批评家不是"亲临火线"（自己静下心来亲自阅读）去感受，而是在读了大量的"人云"之后自己"亦云"，因而以讹传讹。诗人"在大地上画满窗子"是有特殊用意的，它表现了诗人宽广博爱的胸境（爱是顾城童话王国的重要组件）。诗人想起那些生活在地下，终岁不见阳光，不习惯阳光的地下生物，希望它们能通过他画下的窗子来了解地下黑暗以外的光明和快乐。如果一定要从社会学层面来理解，诗人力图做到的好像只是要拯救被积久以来的习俗麻木了的灵魂。因而他要"在大地上"，而不是在天空或者墙上"画满窗子"。

（一）至美的世界

在《我是一个任性的孩子》中，顾城任性地建造了一座想象中的童话之城，这城幽不可测，充满了迷人的玄想和宁静。他在"心爱的白纸上"用"彩色蜡笔"开始的世界，是一个灿烂和谐、至真纯美的世界，那里所有的存在都是无拘无束的，所有的声音都是恬淡和美的，所有变化都是愉悦的，所有的历史都是古老的，所有的色彩都是梦幻般的。这个幽蓝至美的世界主要有以下三种存在形态。

（1）作为空间存在，这个世界是一幅"遥远的风景"。它不仅有清晰的地平线、水波、快乐的小河、丘陵，还有风、高大的山岭、无边无际发出愉快声音的大海。顾城的世界并不复杂，概括起来只有山和水两种构件，山有山岭和丘陵，水有大海和小河。一个是静和稳的象征，一个是动和软的隐喻，世界是一个美好至极、协和共生的存在。一动一静中昭示活力的涌动，生命的萌生和爱无处不在。诗人希望丘陵"长满淡淡的茸毛"，"挨得很近／让他们相爱／让每一个默许／每一阵静静的春天的激动／都成为一朵小花的生日"。活力四溢的世界里，爱是它们唯一的纽带，生命的音符在这纽带之弦上奏着最强音。小花是爱的催生物，它代表美，是美的全部，诗人以此隐喻爱是滋生美的沃土。为什么他的世界只有山和水呢？在传统意象中，山水一直被看作超社会的无功利存在，是贤达圣哲寄情托意的地方，得此雅处者自然为雅士，因而寄情山水成了为中国文人揪心的征程。顾城正是集合了自然之界的净物，"向没有被污染的远方／出发"（舒婷《童话诗人》）。

（2）作为时间存在，这个世界是幸福美好的集散地。"我想画下早晨／画下露水所能看见的微笑"。早晨是美好时光的开始，露水是美好时光的见证者。世界开始了，美好也开始啦，于是诗人忘却了一切现实存在，在这个虚拟的世界中，他努力寻找着爱人。爱情是所有美好的事物中最美好的，因而诗人不遗余力地守护着他的爱情，他希望"我的爱人／没有见过阴云／她的眼睛是晴空的颜色／她永远看着我／永远，看着／绝不会忽然掉过头去"。诗人描绘了一种永恒持久的纯洁爱情，这是他幽蓝世界中最浓的一笔，也是他生活链中最美的一环。此外，作者还要"画下婚礼／画下一个早早醒来的节日"。婚礼和节日是快乐幸福的大本营，作者把所有美好的时光都堆积在这两个意象之中。要强调的是，这个婚礼和节日不是普通的，也不是平面的，诗人特别给它贴上"玻璃糖纸／和北方童话的插图"。"玻璃糖纸"为婚礼和节日涂上了一层透明、甜蜜、圣洁的光晕；"北方童话的插图"却又为婚礼和节日带来纯真、神秘、斑斓的色彩。多么美好的世界呀！有新鲜的早晨，纯净的露珠，灿烂的微笑，美丽的爱情，圣洁神秘的婚礼和节日。美好理想和未来是童话王国中精神美的化身。诗人几乎嗅到她的气息，触到她

的婀娜身姿,"我知道她很美",并能够"画下她秋天的风衣"。"秋天的风衣"这一意象有着特殊的深层含义,秋天是收获充裕的象征,以此来暗示美好的理想所带来的充盈感。此外,秋天是金黄的颜色,与"画下那些燃烧的烛火和枫叶"中的"烛火""枫叶"都是具有强烈视角冲击的暖色调。这三个炙手可感热烈奔放的形象,象征这种精神之美在诗人心灵的旷野燃起熊熊篝火,照亮胸膛,沸腾血液,使诗人拥抱世界和未来的渴望像千军万马突出了心胸的木栅,升腾起蔽日的尘雾,引领着诗人徜徉游弋于这美的海洋之中。这种传达是奇特的,不能不得益于丹青诗人对色彩的敏感。

(3)作为特质存在,这是一个自由的美的世界。一开始,诗人就要在心爱的白纸上"画出笨拙的自由",紧接着"画下一个永远不会/流泪的眼睛/一片天空"。他不是要画笨拙的自由吗?那为什么又要画下眼睛和天空呢?朦胧诗常常借助意象来传达诗人的片刻感悟,朦胧诗的意象主要来自中国文化传统和诗歌传统,并加以诗人们智性化和灵性化的改造,罗振亚说:"诗人们将意象作为思维活动的主要凭借,进行艺术的感觉、思考与创造。"自古以来,天空就是自由广博的象征,荀子《逍遥游》中"怒而飞,其翼若垂天之云"的鹏鸟,只有在天空中才能逍遥神游。"天空云自如"也是古人所羡慕的自由境地。所以顾城要首先为自由在他心爱的白纸上画上天空。但这还不够,天空是静的,无生气的,那用什么来表达一种对自由的渴望之情呢?当然是眼睛,"画下一个永远不会/流泪的眼睛"真是神来之笔。顾城诗中的眼睛可以表达爱情,但更多是用来找寻和祈望,"黑夜给了我黑色的眼睛/我却用它寻找光明"(顾城《一代人》)就包括对自由这种光明的找寻。可是诗人为什么要"画出笨拙的"自由呢?这里的笨拙绝非反应迟钝,手脚不灵活之意。诗人是用孩子的思维和想像来构建他的童话世界,以孩子的灵气和纯真来烛照自由王国的一壤一隅。在孩子的眼里,自由就是在空中盈盈而舞的"羽毛",盘旋依恋的"树叶",还有那祥和宁静的"夜晚"及诱人芳香的"苹果"。这样"笨拙"地理解自由,却恰恰传达出自由的另一面意义:自由是具体实在的,那种空泛浮华的自由要么是自欺,要么是欺人,自由是一种具体可感的美的状态。

顾城用"幻想妈妈"建造了这样一个奇特的童话世界,这个世界不管从哪种存在方式来看,它的基本构成元素只有一个——美。这是一个纯美的世界,美得幽邃而宁谧。

(二)脆弱的灵魂

他建造了麦加圣地,自己就成了那里的教徒。

诗人迷失于美的海市蜃楼,他把自己的灵魂贡放在那座虚无之城。这座城是他的全部,他要竭尽生命去爱它、守护它,因而时时担心失去它。那颗脆弱的灵魂呀,整天徘徊在城堡前面,看护着他的全部世界。一旦发现那些美丽不可能属于他时,他会自己毁掉它们。

首先,脆弱表现为诗人的恐慌和不安。顾城建造的童话王国不是空穴来风,也不是无中生有,是他把现实作为参照系,根据自己需要对客观现实的修补结果。他舍去了现实世界的丑恶,主观补上自己心中的至美。这种此地无银三百两的挖补方法正好反映了诗人对现实的恐慌不安及其逃避态度。诗中有许多悖论,明确表明诗人在绘制美的王国时萦绕胸中的那种战战兢兢、如履薄冰的惧怕。比如"画下一个永远不会/流泪的眼睛""一片属于天空的羽毛和树叶""画下所有最年轻的/没有痛苦的爱情""她永远看着我/永远,看着/绝不会忽然掉过头去""画下许多因为爱她/而熄灭的心"等。这是一组悖论,强调"永远"则暗示眼睛经常会流泪;突出"天空"说明羽毛和树叶常常属于泥土和污秽;没有痛苦的爱情则反衬爱情往往是痛苦的;"永远""绝不会"间接昭示在现实生活中背叛爱情的经常性;爱她而熄灭的心陈述了那种不能持之以恒追求未来的怯懦。可见那个美丽的乌托邦世界不是也不可能是诗人大脑绝对观念的产物,它实质上是客观现实世界的对立物,是在比照着现实情况而

虚拟出来的。为了固守美的阵地，诗人潜意识中将自身以外的整个世界都视为异己的世界，他惊惧恐慌地看着这两个世界在他心中相互倾轧。

从意象的选择来看，诗人总是有意或无意地去构建童话王国的安全体系。他像一个孤独的夜行者，总有一种将要被劫的不祥预兆，因而不停地寻找哪怕一丁点的安慰或借口。诗人要画下丘陵，而且"让他们挨得很近""画下一架比一架更高大的山岭""画下大海"。这些都是具有稳定和坚实可靠特质的意象，这是寻求安全的下意识表现。特别是"最后，在纸角上/我还想画下自己/画下一个树熊"一段，这几乎是作者的自白。有研究者认为这是诗人12年后（该诗作于1981年，诗人1993年去世）的谶语："坐在维多利亚深色丛林里/坐在安安静静的树枝上/……/他没有家"预指1993年诗人在新西兰的激流岛寓所砍死妻子后上吊自杀。这种现象不难解释，一直以来，他生活在童话中，守护着美丽（比如女性崇拜）和童真，恐慌不安总是伴随左右，所以他觉得自己像一个树熊，无家可归，坐在树枝上发愣，"没有一颗留在远处的心"，只是迷惘的睁大眼睛，带着一种渴盼去守望着那片美丽，因而"他只有很多很多/浆果一样的梦/和很大很大的眼睛"。顾城是以一个弱者的形象出现在诗中，他更多的是在这个世界上寻找自己的位置，一旦他发现自己被边缘化了，所有的美丽都不能守护时，他的生命也就不复存在。

脆弱还表现为诗人的破坏行为。诗人是一个复合存在，既有对自己所造美的怡然陶醉，也有担心外界现实入侵的恐慌和不安，二者自始至终都在拼杀搏斗。当诗人意识到那美的王国只能是南柯一梦时，他的恐慌就会长大成愤怒，进而产生破坏行为。于是他的破坏行为开始了，"撕碎那一张张/心爱的白纸/让他们去寻找蝴蝶/让他们从今天消失"。这种行为是无奈的，也是保护性的，自然丑恶的入侵是不可避免的，至纯至美不可能存在，与其被那些恶俗吞噬，还不如把那份美好保存在想象和幻想中，这是理想不能实现或必然破灭情况下的一种消极保护，是宁为玉碎不为瓦全的全身之策。

他像一个脆弱的孩子，感觉不能得到某种东西，就毁掉了它，然后大哭一场。

对纯美的挚爱与追求必然导致他对美的谨慎护卫，护卫又产生了美被侵犯的恐慌与惧怕，这种恐慌与惧怕正是脆弱的显露与表现。这是一个魔圈，也是一个悖论，顾城最终没能走出这个怪圈。

《我是一个任性的孩子》是一个美丽的城堡，里面跳动着一颗纯真脆弱的心。

那颗脆弱的灵魂却承受了那么多梦想的美丽。

拓展阅读

1. 米勒. 文学死了吗 [M]. 桂林：广西师范大学出版社，2007.
2. 吴晓东. 从卡夫卡到昆德拉 [M]. 北京：生活·读书·新知三联书店，2003.

核心概念

语言艺术，诗歌，小说

巩固练习

1. 语言艺术的特殊性体现在哪里？
2. 语言艺术的审美特征是什么？

课后延伸

如果你想进一步探索语言艺术的奥秘，建议阅读我们提供的拓展阅读书目或相关书籍，提升对语言艺术的理解力。

第十五讲
新形态艺术

阅读提示：

通过本讲的阅读与学习，你能够：

1. 了解艺术形态的含义等常识；
2. 掌握新形态艺术的几种主要形态；
3. 知道进一步探索新形态艺术的方法和途径；
4. 结合作品的赏析，提升对新形态艺术的理解力，学会以既宽容又批判的态度对待先锋派艺术的创新。

一、"一场观念的革命"——新形态艺术

提起艺术，我们就会想到诗歌小说、音乐舞蹈、绘画建筑、影视戏剧，但这些只是艺术的具体形式，而不是艺术本身。人与世界的关系有两种。第一种是科学的关系，科学可以有天文学、物理学、化学、生物学等，并且随着人类社会实践的深入发展，还不断有新的学科产生。第二种是审美关系，即艺术，艺术也可以有多种形态，最原始的是音乐、舞蹈，戏剧和小说要晚一些，当然不同民族情况各不相同。比如，在中国小说这种艺术形态出现较晚，从魏晋时期记人物、记鬼怪的简短文字到唐代的传奇故事，再经宋代说书人的底本，叙事水平渐渐提高，才发展出完整形态的小说。同样如此，随着科学技术的发展，19世纪初期人们发明了照相机，又出现了摄影艺术。在照相机发明的最初几十年里，摄影一直都被艺术排斥在外，到了20世纪初期，随着技术的成熟，摄影逐渐摆脱了绘画的模式，成为一门独立的艺术形式。这些实例都说明，艺术的形态在不断地丰富。

（一）什么是艺术形态

形态就是事物在一定条件下的表现形式，艺术形态即艺术所表现出来的种类、样式或形式。艺术种类可谓繁多，有传统的音乐、舞蹈、绘画、雕塑，也有出现时间不长的摄影、影视，而且随着社会进步和科学技术的发展，还不断有新的艺术样式产生。

那么杂技、相声、小品算不算艺术形态之一呢？这涉及艺术的本质特征问题，文学、音乐、绘画、书法、建筑、雕塑、舞蹈、戏剧、电影等，具备了艺术的本质特征，都属于艺术种类。杂技、口技、体操、滑冰、讲演只是具有艺术的因素，更多

地偏重于技术性，通过刻苦训练，大都可以熟练地操作。艺术则不同，它的本质特点是推陈出新，是不停地创新超越，技术只是它的表现手段。就拿绘画和体操相比，体操比赛是程式化的，一招一式是不是干净利索，手臂平举的程度、踢腿的高度、落地稳定性等，都有固定的分值权重，完全是通过技术量化考察运动员的技术掌握程度。绘画技术并不是像不像的问题，苏东坡曾说过，"论画以形似，见与小儿邻"，它并没有客观的参照对象，我们不能说这画画的跟黄山一模一样，那画与黄公望的《富春山居图》一模一样。有了真实的黄山，何劳你再画来黄山；有了经典的《富春山居图》，还需要你再画《富春山居图》吗？艺术是超越性创新，你可以借黄山的形式画出在真实的黄山中找不到的东西，即我们常说的"抒胸中意气"。绘画要做的是超越，而不是技术性的模仿，模仿只是赝品。

艺术是艺术家借助外界形式，运用艺术手段表现其生活体验。俗话说，巧妇难为无米之炊，任何艺术形式都必须借助一定的物质媒介，必须诉诸欣赏者的感官，如听觉、视觉、触觉等。物质媒体无限多样，这就决定了艺术形式无限多样，物质媒介的不同性质决定了各个艺术种类在创作、欣赏、表演以及艺术形象、表现形式、情感容量等方面的重大区别。也就是说，艺术形态可以极为丰富，并且各艺术形式所表现社会生活的深度和广度又有很大差异。

这么多的艺术形式，怎么对其分类呢？对艺术分类，不仅仅可以了解各门类艺术，还能让我们深入理解艺术的内部结构，进而科学地把握艺术的本质。主要的艺术分类有以下几种。

第一，以艺术形象的存在方式作为分类的标准，可以将艺术划分为空间艺术、时间艺术和时空艺术三类。空间艺术包括建筑、绘画、雕塑等；时间艺术包括音乐、文学；时空艺术有舞蹈、戏剧、电影等。

第二，以艺术形象的感知方式作为分类的标准，从而将艺术分为视觉艺术、听觉艺术和想象艺术和综合艺术四类。视觉艺术包括绘画、雕塑、建筑、工艺等；听觉艺术有音乐；想象艺术主要是文学；综合艺术包括戏剧、戏曲、影视、动漫等。

第三，以艺术形象的展示方式作为分类标准，可以把艺术分为静态艺术和动态艺术两类，静态艺术包括绘画、雕塑；动态艺术包括音乐、舞蹈、戏剧、文学等。

可以看出，每种分类方法都是模糊的，以第一种为例，到底是以形象的存在方式来看，还是以接受者感受的方式来看呢？如果以接受者的感受形象的方式来看，例如我们对绘画和雕塑进行审美时，对象以空间的形式直接呈现在我们面前，我们不需要花时间像读一篇小说那样，费时一个星期，作品塑造的形象才最终呈现于眼前。如果这样的话，戏剧和电影也属于时间艺术，你不用一定的时间看完，怎么能全面把握形象呢？如果按艺术形象存在的方式看，那文学形象怎么会存在时间里呢？时间里存在的形象是一种什么形象？《红楼梦》中的林黛玉存在于时间之中吗？她也存在于空间之中，只不过是一个想象的空间。

为艺术形式画出绝对清晰的分割线是不可能的，也就是说分类艺术是个难题。因为艺术形式是多层次而丰富的，有时间艺术、空间艺术，就有时空艺术；有诉诸听觉的艺术，也有诉诸视觉的艺术，就有既诉诸听觉也诉诸视觉的艺术。植物有变种，艺术形态也是如此。各形态都不是一成不变的，它们之间相互渗透、整合，有的艺术形式在渐渐消失，如中国的皮影戏、木偶戏、英雄史诗和神话，这些成了非物质文化遗产的保护对象；有的在更新，以新的面貌出现，如地方戏剧，借助现代灯光技术，整合杂技、小品等，改头换面成为一种综合的艺术形式。我们常说的雕塑是凝固的舞蹈，舞蹈是活动的雕塑，音乐是流动的建筑，建筑是凝固的音乐，诗中有画，画中有诗，指的就是艺术形态的相连性和界限模糊性。

我们可以这样类比，艺术就像一条昏暗幽深的隧道，人类在这个长廊中不停地摸索，前面金碧辉煌，但模糊不清，后面呢，随着人类脚步不停前进，也渐渐随风而逝。我们所能做的，就是怀揣审美激情，用艺术之光照亮眼前，永无停止地探索、探索、再探索。

> **拓展阅读**
>
> 卡冈. 艺术形态学[M]. 凌继尧, 金亚娜, 译. 上海: 学林出版社, 2011.

（二）新形态艺术

艺术形式推陈出新的结果就是新形态艺术的出现。事实上，我们这里所说的新形态有两种意义：一种是相对于传统来说是新，通过艺术实践，有可能渐渐沉淀为一种独立的艺术形式，比如行为艺术；另一种是带有艺术实验的性质，它根本不能成为一种独立的艺术形式，只是昙花一现，随着时间的迁移，终将灰飞烟灭。另外，新形态艺术并不是近现代以来才突然出现的，各个历史时期都有新的艺术形式的产生，只不过大规模地从艺术理念到艺术构成元素，以及艺术形式的花样翻新是在19世纪末20世纪初出现的。

1. 艺术传统的全面反叛

新形态艺术的出现，是从西方艺术家对古典艺术规则反叛开始的，这主要表现在艺术的构成元素、艺术的理念与宗旨、艺术样式等几个方面。

艺术构成元素的变化最典型的表现在绘画领域。传统绘画要求色彩准确、线条清晰、造型生动，然而19世纪中期以来，艺术家们开始思考一个问题，怎样的色彩才算准确呢？比如紫色吧，它在不同程度光线的照射下，会呈现出较大的差异，那么哪种光线下的紫色是标准的、是准确的呢？

印象画派最先对此做出大胆的尝试，他们不再按照严格的透视原则构图，并且放弃了传统的线条轮廓，根据自然观察结果，去表现特定时间内光线混合下的色彩。莫奈取消了过渡和造型，用烟雾形象来捕捉转瞬即逝的感觉，虽然主题清晰，但形象飘忽不定，不确切而又没有称量感（见图15-1）。到了马蒂斯，色彩更加自由和主观（见图15-2），他说：“奴隶式的再现自然，对于我是不可能的事，我被迫来解释自然，并使它服从我的画面的精神……颜色的选择不是基于科学（像在新印象派那里），我没有先入为主地运用颜色，色彩完全本能地向我涌

图15-1 莫奈《日出·印象》

图15-2 马蒂斯《红色中的和谐》

来。"[1] 现代艺术的形象不再是对称、比例、和谐，我们不能在形象中找到"蒙娜丽莎"般的精确的美。野兽派画家马蒂斯说，在描画一个人脸时，不在于比例的正确，而在于反映它里面的精神焕发。抽象派艺术则完全从物体外表解放出来，康定斯基说，画家接纳的不是一个自然片段，而是自然整体，画家最终寻找的是一种更广阔、更自由、更具内容的"无物象的"表达形式。

与绘画艺术一样，文学艺术的叙事形式和塑造人物的方法也被颠覆：人物抽象化，叙事非程式化，追求寓意和象征，轻视情节甚至无情节。"他们放弃传统作家按照时序逐步展开故事、塑造人物、形成高潮的'讲故事'的叙述法。表现主义戏

[1] 赫斯. 欧洲现代画派画论[M]. 宗白华, 译. 桂林: 广西师范大学出版社, 2001: 77.

剧、意识流小说一般都缺乏有血有肉的人物，完整鲜明的性格，有头有尾的情节或明确无误的寓意。象征化和诗化，甚至音乐化是它们的共同倾向。"[1] 艺术的枷锁被打开了，缪斯解放了。

除了传统的艺术构成元素受到挑战外，艺术的宗旨也遭到怀疑。在古典艺术家或者艺术理论家看来，艺术表现的就是美。然而到了19世纪中期，人们具有化丑为美的能力，还可以通过表现丑来打动人心，激发起人内在的审美情感。1857年，波德莱尔（见图15-3）的诗集《恶之花》就率先展示了"恶中之美"，他在《序言》中声称从恶中抽出美来更有趣、更愉快。这就首先从创作上打破了传统的把美看作是引起愉快的善的观念形式，把社会之恶和人性之恶作为审美对象。波德莱尔说，愉快虽然与美相连，但愉快仅是美的最庸俗的饰物，忧郁才可以说是它的最光辉的伴侣，很难设想一种不包含不幸的美。[2] 传统的美学观念也被解构了。

图15-3　波德莱尔

夏尔·皮埃尔·波德莱尔（1821—1867），法国19世纪最著名的现代派诗人，象征派诗歌先驱，在欧美诗坛具有重要地位，代表作《恶之花》是19世纪最具影响力的诗集之一。从1843年起，波德莱尔开始陆续创作后来收入《恶之花》的诗歌，诗集出版后不久，因"有碍公共道德及风化"等罪名受到轻罪法庭的判罚。1861年，波德莱尔申请加入法兰西学士院，后退出。作品有《恶之花》《巴黎的忧郁》《美学珍玩》《可怜的比利时！》等。

1　袁可嘉. 欧美现代派文学概论[M]. 桂林：广西师范大学出版社，2002：19-20.
2　波德莱尔. 波德莱尔美学论文选[M]. 郭宏安，译. 北京：人民文学出版社，1987：14.

不仅艺术表现中形象的精确性、具体性被模糊，被抽象，而且艺术品本身的样式也失去规定性。达达派从虚无主义思想出发，嘲弄一切艺术传统，在"反艺术概念"的旗帜下，把大量生活中的现存物搬进展厅。深受启发的新现实主义者更是主张把日常生活用品提升到纪念碑的行列，比如达尼埃尔·斯波里的《吉施卡的早餐》（见图15-4）把用餐后放在桌面的一切东西甚至椅子都原封不动地粘在桌面，像浮雕一样挂在墙上。艺术技巧被否定，艺术品与自然物及其他人工制品的界限也消失了。

更有趣的是，在日常生活艺术化的极端追求下，"艺术行为"本身也登堂入室，变成"行为艺术"。20世纪40年代，美国抽象表现主义画家波洛克（见图15-5、图15-6）曾说："我不用画家通常所用的绘画工具，像什么画架、调色板、画笔等。我宁愿用木棍、泥瓦铲、刀子、滴洒液体颜料；或厚涂色彩加上沙子、碎玻璃及其他异物。"[3] 波洛克的话很能代表现代艺术对传统艺术创作方式的反叛，也预示这场反叛的结果：当艺术工具由传统的笔、画布、刻刀、石头变为任意物品时，身体、行为、表演等其他方式必然成为艺术工具甚至艺术本身。

2. 新形态艺术的发展

如果要给新形态艺术下定义的话，根据以上的分析，我们可以这样描述：所谓新形态艺术，是指19世纪后期以来，为了对抗古典艺术的僵化规则，艺术在观念、形式等方面做出创新性尝试，而根本改变了某种艺术样式的理念、创作手段和基本框架，所呈出现的新的艺术品种。我们可以把1945年第二次世界大战结束作为界限，此前的形式创作较为温和，基本处于传统艺术样式框架内的手法创新。这一阶段是新形态艺术出现的前奏，是我们理解新形态艺术的起点。"二战"结束后，形式较为激烈，有些试验则根本破坏了传统艺术规则，是新形态艺术大量涌现阶段。

我们可以从埃菲尔铁塔说起。1887年，法国

3　迟轲. 西方美术理论文选（下）[M]. 南京：江苏教育出版社，2005：634.

图15-4　达尼埃尔·斯波里《吉施卡的早餐》

图15-5　波洛克

图15-6　波洛克《整整五寻》

政府为庆祝法国大革命100周年，决定在巴黎建造一座纪念塔。这座纪念塔并没有按照传统的美学规范，仿照罗马帝国风格，建造一座凯旋门那样的牌坊式的建筑物，然后配以粗大沉稳的大理石纪功柱，再雕上向波旁王朝发起攻击的各路英雄形象，并饰以旗帜、鲜花等元素，透露出端庄、古典的巍峨崇高之美；而是采用钢铁结构，底部由四个半圆形拱架支撑，形成优美的跨度曲线；四只巨足跨占巴黎两个街区，以与地面构成42°角的抛物线切过圆弧，向塔身集中，扶摇直上，直达塔顶。这座塔建成之后，引起不少怀疑、反对甚至谩骂，连著名的文学家小仲马、莫泊桑都加入抗议队伍之中，因为它背叛了古典，完全破坏了数百年以来法国人民所养成的审美习惯。在一片反对声中，一位名叫米尔博（Octave Mirbeau，1850—1917）的人说了一段十分经典的话：

"当艺术还在温习着旧日的梦想，保持着过去的公式，徘徊中途，懦怯迟疑，不时向过去回头反顾的时候，我们的工业却正在大步前进，探讨未知的境界，克服一个接一个困难，获得了新的成就。这便是我们时代的特点和弱点——我是说，现代的工业反而距离现实美更近一些。工业比艺术更加现代。"[1]

[1]　朱伯雄. 世界美术史（第十卷上）[M]. 济南：山东美术出版社，1991：17.

米尔博把埃菲尔铁塔的建造看成工业成就，在当时这并没有错。我们常常把铁塔看成是建筑，但如果没有强大的工业技术支撑，这种建筑艺术是做不出来的，米尔博这段话刚好指出现代工业推动生产力的提高，人们的审美需要也产生了日新月异的变化，艺术有能力凭借科学工业技术去突破传统的审美范式，满足现代人的审美需求。

（1）新形态艺术的发端

突破古典规范的最好方式就是极端的破坏，这种破坏行为成为20世纪前半个世纪艺术的主要任务，破坏的结果就是产生了一大堆新艺术派别，即我们所统称的"现代派"艺术。现代艺术流派纷呈，发展多元，众所周知的有立体主义、野兽派、表现主义、未来派、达达主义、抽象主义和超现实主义等。我们没有必要一一赘述，相对战后的新形态艺术来说，影响最大、最需提及的是立体主义和达达主义。

所谓立体主义，就是要在二维平面上表现出现实世界事物的三维形态。绘画艺术自古代以来都在追求画面的逼真效果，古典艺术用焦点透视的方法逼真地模仿现实。20世纪初期，艺术家们发现，在现实生活中，人们观察事物并不是像传统绘画那样首先确定一个焦点，而是进入视野的每一件东西都会成为中心，比如我们观察一个正方体的彩盒，就需要绕到后面才能看见背面的颜色。绘画能不能把一个物体的重要部分都展示出来呢？实际上，原始艺术已经做到了，比如埃及古艺术家就是采用正面律去表现人的身体和眼睛。毕加索从原始艺术那里受到启发，他要把现实生活中的立体盒子的各个平面都画出来，以这种方式呈现出立体物品的全部情状，这就是立体主义绘画艺术的基本理念。

立体主义艺术的主要着眼点不在于事物的自然形状，而在于事物所构成的几何形体。自然万物在他们的眼里都是由几何形体构成的，艺术家们把事物按照其几何形体切割分裂，然后再有机地排列于画面，从而产生美感。其中最典型的要算毕加索的《亚威农少女》（见图15-7）。

图15-7 毕加索《亚威农少女》

《亚威农少女》创作完成于1907年，是立体主义绘画的楷模，描述的是一个妓院的情景。从艺术方法来看，画中五位女性形象像剪纸一样平摊于画布，每一个人物都不像传统绘画那样饱满真实，细节上很难比辨别。这是因为，毕加索从不同方位观察人物，然后把观察到的重要东西平面地拼贴出来，以达到立体的表现效果，从而形成了奇怪的形状。画中左边三个半裸体少女，是用各种三角形组合起来的。右边两个人的面部，性别难辨，有人说是两个水手，一个坐在前边，一个站在后边拉开灰蓝色帘子向内张望，面容狰狞，有着非洲土著人的面具和文身；也有人认为这两个人也是女性，只是面部形象处理特别。《亚威农少女》是毕加索学习原始艺术的结果，左边那个人似乎是古埃及的人物形象，接下来两个人又让人想起早期伊比利亚艺术；右边面孔黑色的形象正是受到非洲艺术的启发。毕加索之所以要借助异国艺术，是因为在背离传统时，要找到反叛的根据，这样容易被人接受。

如果说立体主义改变了传统的绘画中所谓的立体、平面定义，改变了我们观看艺术的方式，改变了绘画艺术所造之形的话，那么达达主义则改变了艺术品存在的方式。

关于达达主义的艺术取向问题，萨拉内·亚历山德里安说，达达"是一个逆运动，它不但反对所有学院主义，而且也反对所有扬言要将艺术从它的界限中解放出来的一切前卫主义。达达是一种愤怒的爆发，它在侮辱与滑稽的形式中表现自己"。[1] 达

[1] 邵大箴. 西方现代美术思潮[M]. 成都：四川美术出版社，1990：167.

达主义产生于第一次世界大战期间，他们对一切既存的艺术样式都带着愤怒的破坏。就其文艺观来说，达达不顾及逻辑，杂乱无章的任意而为，他们的诗歌可以是零碎字句的偶然结合。他们曾说："拿一张报纸、一把剪刀，照你们所要诗歌的长度把文章剪下来，把词句一一放在袋里，再按照从袋里摸出来的顺序，依次排列，便是一首诗。"[1] 他们在朗诵用这种方式创制的诗歌时，还与观众产生了激烈的冲突，并喊出了"观众就是敌人"的口号，由此可见达达主义对传统艺术形式的愤慨程度。

达达艺术家们不仅用拼贴方法创作诗歌，还用拼贴的方法绘画，新的艺术创作方法最终导致艺术品样式的改变，其结果就是杜尚的《泉》的出现。

1917年，美国独立艺术家协会举行年展，纽约达达主义团体的核心人物马歇尔·杜尚送展的作品是一个小便池，这个小便池与日常生活中的便池并无其他区别，只是杜尚在它的上面签上"R. Mutt 1917"的名字和日期，并命名为《泉》。虽然展品遭拒，但杜尚的这一行为成为艺术史上的巨大事件，远远超过任何一件作品的价值。它提出了艺术品的边界问题，即现成物能不能成为艺术品，现存物与艺术的分界线是什么的问题。杜尚认为，艺术与生活常常可以互换位置，他提出了一个有用的建议：我们可以把一件伦勃朗的作品当作一块铁板来使用。传统艺术品的存在方式以及艺术品的样式遭到怀疑。

达达艺术的意义在于，拆除了艺术的围墙，艺术成为开放性的东西。绘画不再像传统艺术家，拿着画笔，在画面上仔细地描摹物象，你可以把日常生活物品信手拈来，按照特点观念随意组合起来；诗人也不用苦思冥想，只需拿起笔，写出从你头脑中跳出来的文字，哪怕像梦呓那样混乱也行。雕塑家也是如此，没有必要再像古代雕塑家那样，去塑造一个理想形象，也不必拘泥于铜或者大理石，可以用一些你所能想到的材料，尽情地堆砌一些奇形怪状的东西。更重要的是，艺术的过程也是艺术，艺术品不再是唯一静止的东西。

（2）新形态艺术的出现

当传统艺术的藩篱被20世纪上期汹涌的先锋意识击毁以后，艺术的百花园迎来春潮地澎湃的盛期。再加上第二次世界大战，让人们经历了杀戮、死亡和苦难，一些极端的情绪需要更多的形式去表达和倾诉，除了传统的画布、诗行以外，科学技术提供的新手段、人的身体、日常生活中的现存物都可以在艺术家手中成为一种新的表现形态。

新形态艺术十分繁杂，有的带有极端的实验性质，终将昙花一现，有的则较为成熟，让人耳目一新。从艺术的对象创新来看，较著名的有地景艺术；从艺术方式创新来看，有行为观艺术；从艺术品创新来看，有装置艺术；从艺术材料创新来看，有电子技术艺术。

① 地景艺术。英语为Land Art或Earth Art，亦称"大地艺术"，是20世纪60年代在美国兴起的一种艺术流派。主张艺术走出美术馆，以室外广大的空间作背景，创造与自然环境和谐一体或改变自然景观的艺术。它由艺术家设计，动用众多人工在大自然中进行地貌改观，通过对自然环境的艺术加工，使人们对看惯的景物重新予以注视，借以获得一种新的意义。因地景艺术作品规模宏大，难以观其全貌，而存在时间又较为短暂，故以摄影、录像等方式保存。由于制作需要大量资金，70年代末逐渐衰落。代表人物有史密森（Robert Smithson, 1938—1973）（其作品见图15-8）、海泽（Michael Heizer, 1944）、奥本海姆（Dennis Oppenheim, 1938）等。

图15-8　史密森《螺旋形的防波堤》

1　邵大箴. 西方现代美术思潮［M］. 成都：四川美术出版社，1990：171.

② 行为艺术。行为艺术是指在特定时间和地点，由个人或群体行为构成的一门艺术。是20世纪五六十年代兴起于欧洲的现代艺术形态之一。行为艺术必须包含四项基本元素，即时间、地点、行为艺术者的身体以及与观众的交流。该艺术不同于绘画、雕塑等，是仅由单个事物构成的艺术。

就理论而言，行为艺术似乎可以包含传统的主流表演活动，如：杂耍、喷火、体操等杂技，以及戏剧、舞蹈、音乐等，但这些活动一般有两个特征，一个是以技巧表现为主，引起观众的惊奇；另一个是以形象表演为主去感染观众。行为艺术则主要通过观念展示，是一种观念艺术，引起观念的深思，从而达到与观念交流的效果，因而行为艺术是观念艺术的一种。

行为艺术的鼻祖是一名叫科拉因（Yves Klein，1928—1962）的法兰西人。1961年，他张开双臂从高楼自由落体而下，来探测人体在空中的感觉。行为艺术在中国的出现，始自20世纪80年代影响中国当代艺术发展历史的"85新潮美术运动"时期。这个时期的作品所具有的普遍特点是采用"包扎"或自虐的方式，这与当时的年轻艺术通过反文明、反艺术的手段求得灵魂的挣脱的总的价值取向有关。但是，由于中国当代艺术基础薄弱，大众对艺术、行为艺术基础知识较为缺乏，使得许多无知者将自己怪诞的行为冠以行为艺术的名义哗众取宠，使这一艺术形式被烙上"裸体、血腥、暴力"的印记，这让中国本身就起步较晚的行为艺术领域的发展受到严重阻碍。

③ 装置艺术（Installation art），兴起于20世纪70年代，是指艺术家在特定的时空环境中，将现成品材料或综合材料进行艺术的选择、改造、组合、安装，以形成具有丰富的精神文化意蕴的展示对象，是一种可以在室内外短暂或长期陈列的经过完美创意和艺术处理的立体展品。装置艺术借助的是现成物，其鼻祖自然是杜尚的《泉》。

装置艺术混合了各种媒材，包含自然材料到新媒体，比如录像、声音、表演、电脑以及网络，通过特定的自然空间或展览馆空间将对象展示出来，以激发欣赏者复杂的情感体验。其艺术公式就是场地+材料+情感。因而也有人称之为环境艺术。

西方有专门的装置艺术美术馆，例如英国伦敦的装置艺术博物馆，美国旧金山的卡帕街装置艺术中心由1983年的一栋楼发展到2000年的四栋楼。纽约新兴的当代艺术中心PSI几乎就是一个装置艺术展览馆，在它的庭院中，修筑了露天装置艺术的专用隔间。美术院校也开始开设装置艺术课程。在英国，哈德斯费尔得大学已经设有专门的装置艺术学士学位。近年在美国美术院校毕业的硕士生很多人都成了装置艺术家。例如，美国缅因美术学院2000年10个硕士生的毕业展，有9个是装置作品。可见装置艺术在西方艺术中的兴盛程度。

装置艺术的主要审美特点有两个。[1] 一个是装置艺术必须是一个能使观众置身其中的、三度空间的"环境"，这种"环境"包括室内和室外，但主要是室内。这个环境是用来包容观众、促使甚至迫使观众在办公室的空间内由被动观赏转换成主动感受，这种感受要求观众除了积极思维和肢体介入外，还要使用它所有的感官，包括视觉、听觉、触觉、嗅觉，甚至味觉。另一个是装置艺术不受艺术门类的限制，它自由地综合使用绘画、雕塑、建筑、音乐、戏剧、诗歌、散文、电影、电视、录音、录像、摄影、诗歌等任何能够使用的手段。很好地体现出新形态艺术的身份特征。

④ 数字媒体艺术。英文名Digital Media Art，是近年在英国、法国、瑞典、意大利等一些西方国家兴起的一个新的艺术流派。评论界称之为"80年代多门艺术与现代科学技术结合的产物"。它打破了传统的视觉艺术与听觉艺术、空间艺术与时间艺术、静的艺术与动的艺术的界限，使艺术家有更大的创造自由，可以通过多种物质媒介来充分表现自己复杂的意念及深沉的情感。其艺术感染力也较单一的艺术门类更为强烈。

数字媒体艺术主要得益于现代科技的发展，是利用电子计算技术、信息处理和自动控制等现代科学技术将素描、版画、摄影、诗和音乐等多种艺

1 徐淦. 什么是装置艺术[J]. 美术观察，2000（11）：69-73.

术融为一体的艺术，从而诉诸视觉和听觉以奇幻效果。这派艺术家试图寻找出一种全新的、多层次的艺术表现形式，以充分传达他们的观念和情感。主要代表艺术家有出生于英国的当代美国艺术家伊夫·萨斯曼（Eve Sussman）、吉姆·坎贝尔（Jim Campbell）和玛丽·弗拉纳根（Mary Flanagan）以及瑞典的达尔贝格、中国的蔡国强等人。

坎贝尔擅长的艺术材料是LED灯，致力于探索信息与意义之间的关系，其作品《第五大道切换镜头一号》（Fifth Avenue Cutaway #1，见图5-10）是由768个红色发光二极管组成的显示屏，用来播放纽约街头行人和交通慢动作影像。他在显示屏前放置一块经过处理，可以漫射光线的有机玻璃，玻璃的左右两端与显示屏的距离并不一致，较近的左端比较清晰，由此往右，由于距离越来越远，图像也渐渐变得模糊，从而造成由左端穿过电子屏的行人与从右端穿过电子屏的行人出现不同的神奇效果。

图 15-9　路易丝·布儒瓦《无题》

图 15-10　坎贝尔《第五大道切换镜头一号》

路易丝·布儒瓦（Louise Bourgeois）的《无题》（见图15-9），创作于1996年，材料为布、青铜、骨头、橡胶和钢。尺寸：300.40×208.3×195.6（厘米）。用艺术家本人几十年前穿的衣服去表现时间流逝、身体老化，以及我们的生命历程中被抛弃或不再适合我们的多种自我角色。传达出空虚、无聊、死亡和孤寂等多种情感体验。

坎贝尔《第五大道切换镜头一号》，尺寸29×22×7（英寸），由768个红色发光二极管组成，显示像素是32×24。

玛丽·弗拉纳根的艺术材料主要是计算机和互联网。在《收集》（见图15-11）中，弗拉纳根

图 15-11　玛丽·弗拉纳根《收集》

第十五讲　新形态艺术

将计算机活动与人脑活动进行比较，努力通过那些在机器中处理交流的数据，表现出人类的潜意识。《收集》是一个程序，它可以从弗拉纳根的网站上进行下载，下载后，这个程序就会搜索电脑中存储的数据，如电子邮件，网页浏览器缓冲保存的图片、文档、照片、视频、声音等文件信息。《收集》程序会从这些数据中抽取一部分，然后把这些片断发送到互联网上的一个庞大数据库中，这个数据库同时还包括来自其他成千上万台电脑用户的类似数据。然后《收集》程序利用这批数量庞大的数据，即信息碎片，制作出一幅飘满在一个漆黑的、电影般的空间里，这个空间随着数据的更新不断刷新变化，变成各式拼贴画。它间接反映出人类在计算机和互联网背后所隐藏的不为人知的意识。弗拉纳根由此从电脑记忆深处挖掘出20世纪初心理学家荣格提出的人类集体无意识。

瑞典的达尔贝格创作的《鲸鱼的舞蹈》是其数字媒体艺术的代表作。达尔贝格共创作出700多幅丝网版画，每一幅都可以看作单独的创作，线条简洁有力，黑白对比强烈。然后，他把这700多幅版画一一精制成幻灯片，装入12部由电脑自动控制的幻灯机中，再由艺术家按照自己的创作意图编排程序，将信息输入电脑，最后由电脑操纵，将作品映放在一块宽银幕上。播映时，这12部幻灯机分成四组，每组上中下三层，在电脑的自动控制下令人眼花缭乱而又井然有序地工作着。《鲸鱼的舞蹈》映放时间约半小时，其诗的意境、画面的强烈变化、音乐的惊心动魄等令人叹为观止。

严格来说，蔡国强并不是利用电子科学技术，而是利用传统的烟花作为艺术材料，但对传统烟花的控制仍然少不了现代的计算机及其程序，这从某种程度上也可归属于数字体艺术。蔡国强目前在美国纽约居住和工作，曾担任2001年上海APEC会议焰火表演的总设计，是2008年北京奥林匹克运动会开闭幕式的核心创意成员及视觉特效艺术总设计（见图15-12）。2009年中华人民共和国国庆60周年庆庆典等活动，他均担任焰火总设计，因此对烟火有深刻的艺术理解。

图15-12 蔡国强2008年奥运焰火《脚印》

拓展阅读

1. 基特尔. 看懂了！超简单有趣的现代艺术指南[M]. 庄仲黎，译. 北京：中信出版社，2010.
2. 狄更斯. 现代艺术，怎么一回事[M]. 朱惠芬，译. 杭州：浙江大学出版社，2011.
3. 斯托拉布拉斯. 当代艺术[M]. 王瑞廷，译. 北京：外语教学与研究出版社，2010.

二、新形态艺术赏析

新形态艺术作品赏析实例——行为艺术《一年行为》

作品名：一年行为。作者：谢德庆。时间：1978年至1986年。

谢德庆的创作包括1978年至1986年的五个"一年行为"，以及从1986年年底到1999年年底的13年行为艺术"尘世"（Earth）。每次行为都包括一个特殊的声明、特殊的约束、特殊的存在方式，它们以切合内容的方式被严谨记录下来。尽管谢从未详尽地陈述其创作原由，但每件作品都含蓄地提出了有关生活、艺术、存在以及生活在我们所生活的世界中的意义等深刻的难题。

第一个一年行为：《笼子》（1978—1979）（见图15-13）。谢德庆在其位于Tribeca的工作室里建造了一个11.6×9×8（英尺）的木笼子，并将自己孤独监禁于其中一年。这期间，艺术家不交谈、阅读、写作、听收音机，也不看电视。在作品《笼

图 15-13　第一个一年行为：《笼子》（1978—1979）

子》中，谢德庆什么也不能做，没有任何的娱乐消遣，没有任何交流，有的只是消耗实在又虚无的时间。对于一个在满足温饱后尚有精神需要的人而言，可以想像这是怎样的试练。他每一天留下一幅生活快照，从第一天直到走出笼子的第365天，留下时光走过的痕迹。365幅照片和365道刻在床后墙上的痕迹就是难熬的365天的时光印痕。"谢先生简直就是个神话。"纽约现代美术馆媒体部主管克劳斯·比森巴赫（Klaus Biesenbach）如是说。

这个一年行为是关于孤独与隔离的。它对身份与存在的内在界限提出了疑问。谢德庆让自己直面生存的底线：不多的食物、住所和衣物，缺乏社会接触、物质享受和娱乐机会。我们依靠与他人的交流和外界给予的营养品和刺激来支撑生命。一个人放弃多少还能生存下去？减少至最低的范围意味着什么？没有交流机会和思考记录的思考意味着什么？作为非法移民（那时的），谢德庆在纽约的异乡人经历或许给其行为艺术带来灵感。

第二个一年行为：《打卡》（1980—1981）（见图15-14）。谢德庆在这件作品中每小时打一次卡，一天打24次，持续一年。这比起他的第一个作品则更加困难。这次，他不光把自己关在笼子里一年，还要每隔一个小时打卡一次，这就是说，他在一整年中不能睡上一个囫囵觉，每一个白天和昼夜都被机械地划分为24份。这种体验绝非一个普通人所能承受。这个行为关注的是时间的本质。本质上讲，我们都是沧海一粟。然而，我们很少去关注时间本身的流逝。我们倾向于按照填充时间的活动来考虑时间，或是在不得不等待或想要即刻得到什么东西的时候，才被动地想到时间。

图 15-14　第二个一年行为：《打卡》（1980—1981）

第十五讲　新形态艺术 | 259

而谢德庆在他的行为中抛弃了所有的内容与境遇，以便去体验诸如时间的纯粹流逝之类的过程。通过将我们的社会中把时间等同于工作这一习惯推到极致，他完成了自己的作品。谢德庆使用了打卡钟，这是一种在工作场所中使用的设备，它机械地将时间划分为精确的等份，并通过对时间消耗的测量来冷酷地判定人的业绩。谢德庆以打卡作为自己的工作，而不是用时钟（时间）去衡量各种类型的工作。在此过程中，排除了任何特殊内容的时间流逝这一过程本身，成了他的劳动的唯一目的。通过将我们生活中对时间的物化推向极端，谢德庆重新揭示了一种对时间的内在体验，一种纯粹的、宁静的"持续"的感觉。

第三个一年行为：《户外》（1981—1982）（见图15-15）。谢德庆居于室外一年，其间不进入任何建筑物，如地铁、火车、汽车、飞机、轮船、洞穴，或帐篷等。谢德庆一次次为自己制定着严苛的"酷刑"，凭借超常的创意和卓绝的耐性挑战着生命的极限。他把现代人的处境放在了极致化的地步加以体现。在做《户外》这个作品时，谢德庆一整年生活在户外，不能进入任何有遮盖的地方，这比流浪汉还不如。在这一年的大多数情况下，他漫无目的地行走在曼哈顿下城区，靠着收费电话偶尔与朋友们联系。每天，他都在地图上记录下走过的地方，并标示出吃和睡的地点。

图15-15　第三个一年行为：《户外》（1981—1982）

台湾剧作家王瑞芸描述说："他只好穿起所有的衣服，通夜坐着烤火，不然他躺下来会被活活冻死。他就这样流浪街头，浑身奇脏、恶臭。一个工厂老板见到这么个怪物后非常反感，把他扭送警察局，关押了15个小时，结果他花钱请了律师才得以脱身。这是他这一整年中唯一一次违背'不得待在遮蔽物下'的规定。"

这一行为被视为是第一个行为的反面。由于不被限制在室内，谢德庆尽可能为自己打开户外空间。自我可以由于暴露而枯萎，也可以因为封闭而死亡。在这件作品中，谢德庆把自己抛入一种飘流的状态而成为一个流浪汉。他测试着自己在环境中生存的力量。这些环境通常超越了他自身的控制。住宅的实质到底是什么？无论是象征性的，还是物质性的，为什么人的需求会如此基本？一个人的住宅如何对确定他的身份起作用？如果强迫一个人不靠这些基本的东西去生存，会发生些什么呢？一旦无家可归，一个人就成了无人瞩目的无名氏。这样无家可归的人除了有被剥夺的感觉之外是否还有自由的感觉呢？纽约有很多迫不得已的无家可归者流落街头，而谢德庆自觉地去分享他们的困境又意味着什么呢？

第四个一年行为：《艺术/生活》（或《绳子》）（1983—1984）（见图15-16）。这个作品是与女艺术家琳达·莫塔诺（Linda Montano）合作完成的。他们二人在一年的时间里，以一条约2.43米长的绳子连在一起。同时，他们尽量避免实际的接触，这样可各自保留自己的空间感觉。谢德庆与莫塔诺在作品开始前互不相识。但从作品开始后的一年中，他们从未分开过。通过照相和录音带，每天他们都一起记录下他们的时间。虽不能触碰，却任何时候都连在一起，包括洗澡、上厕所。他们一整年过着完全丧失任何隐私空间的生活，到一年的"表演"结束时，两人几乎到了互相仇视的地步。有人认为这简直就是现代夫妻关系以及现代人际关系生动而透彻的揭露。

这个行为艺术让我们思索人类关系是如何起作用的。第一个和第三个一年行为则展示了与世隔离或与之对立的自我。这件作品探索了亲密的界限，什么使得两个独立的人成为夫妇？他们如何面对另一人和周围的世界？保持这么长久的接近，对他们又意味着什么？对于这种接触（这里体现为他们

图15-16 第四个一年行为:《绳子》(1983—1984)

拴在一起)和隐私(这里体现为他们不实际接触),我们如何商讨我们的需要?自我在哪里结束,而他人又从哪里开始?两人能保持多么近的接触,始终保持什么样的程度才能使双方都有陌生感?

谢德庆的第五个也是最后一个一年行为,在某种意义上是对前四次行为艺术的否定。他用了一整年的时间离开艺术——在任何情况下不做艺术、不谈艺术、不读不看艺术、不以任何其他方式参与艺术。更确切地说,谢德庆那年"仅仅活着"。不像其他一年行为,这一年的文字记载极少。既然他没做什么特别的,也就没什么可记录的。

第五个行为仍然很重要,因为它把前几个行为以一种透视的方式呈现了出来。体验和经历被命名为艺术之后会如何发生变化?艺术和日常生活怎么区分?谢德庆所有的创作都是围绕着这些问题进行的。在某种意义上,创作是使艺术和生活和谐的一种努力。但是这是否意味着在转化为艺术创作后,生活就被美化、被赋予一种特殊的丰富性和意义了呢?或者在被吸收进日常生活的经纬和节奏中之后,艺术就失去了神秘感而被贬入尘世了呢?还有其他料想不到的偶然问题的出现,使得生活或创作的完美成为双重不可能。事情永远不可能像计划的那样运行。所以,在第二个行为中,谢德庆因为睡过了头而错过了几次打孔;在第三个行为中,他因卷进一场打斗而被逮捕,被迫进入室内十几个小时;在第四个行为中,他和Montano不小心接触了几次。通过标示出这些艺术的细微的缺陷(它们本身也是一件艺术作品),通过创作一种"仅仅活着"的艺术,谢德庆得以反思这些两难困境。

思考讨论

你如何看待行为艺术?

拓展阅读

1. 何政广. 欧美现代美术史 [M]. 长沙:湖南美术出版社,2005.
2. 鲁虹,孙振华. 异化的肉身·中国行为艺术 [M]. 石家庄:河北美术出版社,2006.
3. 贺万里. 中国当代装置艺术史 [M]. 上海:上海书画出版社,2008.

核心概念

艺术形态,新形态艺术,大地艺术,行为艺术,装置艺术,数字媒体艺术

巩固练习

1. 艺术形态的分类方法有哪些?
2. 新形态艺术是怎样发端和出现的?
3. 现当代出现了哪几种主要的新形态艺术?

课后延伸

1. 如果你想进一步了解新形态艺术的奥秘,建议阅读我们提供的拓展阅读书目或相关书籍,并多去参观相关的先锋艺术作品的展览,提升对新形态艺术的理解力。

2. 利用网络资讯,选择你感兴趣的新形态艺术进行深入了解。

参考文献

1. 黑格尔. 美学（1~3卷）[M]. 北京：商务印书馆，1979.
2. 丹纳. 艺术哲学[M]. 北京：人民文学出版社，1963.
3. 格罗塞. 艺术的起源[M]. 谢广辉，王成芳，译. 北京：北京出版社，2012.
4. 北京大学哲学系外国哲学史教研室. 西方哲学原著选读（上卷）. 北京：商务印书馆，1982.
5. 朱立元. 美学大辞典[M]. 上海：上海辞书出版社，2010.
6. 廖盖隆，孙连成，等. 马克思主义百科要览[M]. 北京：人民日报出版社，1993.
7. 朱光潜. 朱光潜美学文集（第1卷）[M]. 上海：上海文艺出版社，1982.
8. 李醒尘. 西方美学史教程[M]. 北京：北京大学出版社，2005.
9. 克莱夫·贝尔. 艺术[M]. 北京：中国文联出版公司，1984.
10. 席勒. 美育书简[M]. 北京：中国文联出版公司，1984.
11. 朱光潜. 朱光潜美学文学论文选集[M]. 长沙：湖南人民出版社，1980.
12. 宗白华. 美学散步[M]. 上海：上海人民出版社，1997.
13. 宗白华. 美学与意境[M]. 北京：人民出版社，1987.
14. 李泽厚. 美的历程[M]. 天津：天津社会科学院出版社，2001.
15. 李泽厚. 美学三书[M]. 合肥：安徽文艺出版社，1999.
16. 吴冠中. 吴冠中谈美[M]. 广州：广东人民出版社，2000.
17. 潞潞，刘新华，孙铭浍. 一生读书计划：艺术书架（壹）[M]. 太原：山西教育出版社，2011.
18. 潞潞，刘新华，孙铭浍. 一生读书计划：艺术书架（贰）[M]. 太原：山西教育出版社，2011.
19. 陈旭光. 艺术的意蕴[M]. 北京：中国人民大学出版社，2001.
20. 彭吉象. 艺术学概论[M]. 北京：北京大学出版社，2006.
21. 田川流，刘家亮. 艺术学导论[M]. 济南：齐鲁书社，2004.
22. 张同道. 艺术理论教程[M]. 北京：北京师范大学出版社，2004.
23. 王宏建，袁宝林. 美术概论[M]. 北京：高等教育出版社，1998.
24. 王宏建. 艺术概论[M]. 北京：文化艺术出版社，2001.
25. 蒋勋. 艺术概论[M]. 北京：生活·读书·新知三联书店，2000.
26. 孙美兰. 艺术概论[M]. 北京：高等教育出版社，2008.
27. 梁江. 美术概论新编[M]. 桂林：广西师范大学出版社，2005.
28. 康尔. 艺术原理通论[M]. 南京：南京大学出版社，2010.
29. 张燕玲. 艺术概论[M]. 北京：知识产权出版社，2005.
30. 林少雄. 新编艺术概论[M]. 上海：复旦大学出版社，2010.
31. 马丁，雅各布斯. 艺术导论[M]. 包慧怡，黄少婷，译. 上海：上海社会科学出版社，2011.
32. 加纳罗. 艺术：让人成为人[M]. 舒予，吴珊，译. 北京：北京大学出版社，2012.

33. 陈立红，吴修林. 艺术导论［M］. 北京：中央音乐学院出版社，2010.
34. 邹跃进. 艺术导论［M］. 北京：高等教育出版社，2008.
35. 欧阳周，等. 艺术导论［M］. 长沙：中南大学出版社，2008.
36. 朱志荣. 艺术导论［M］. 上海：华东师范大学出版社，2007.
37. 舒一飞，等. 艺术导论［M］. 北京：对外经济贸易大学出版社，2008.
38. 黎荔等. 艺术导论［M］. 西安：西安交通大学出版社，2008.
39. 肖鹰. 中西艺术导论［M］. 北京：北京大学出版社，2005.
40. 梁思成. 中国建筑史［M］. 天津：百花文艺出版社，2005.
41. 林徽因. 林徽因讲建筑［M］. 西安：陕西师范大学出版社，2004.
42. 郭梅. 图说中国戏曲［M］. 长春：吉林人民出版社，2010.
43. 王伯敏. 中国绘画通史（上下册）［M］. 北京：生活·读书·新知三联书店，2008.
44. 中央美术学院人文学院美术史系列国外美术史教研室. 外国美术简史［M］. 北京：中国青年出版社，2007.
45. 陈慧钧. 大学美术欣赏［M］. 北京：中国传媒大学出版社，2010.
46. 邱才桢. 书法鉴赏［M］. 北京：高等教育出版社，2004.
47. 何学森. 书法五千年［M］. 长春：时代文艺出版社，2008.
48. 袁禾. 大学舞蹈鉴赏［M］. 上海：华东师范大学出版社，2010.
49. 谭霈生. 戏剧鉴赏［M］. 北京：高等教育出版社，2004.
50. 刘国基. 音乐艺术欣赏［M］. 南京：河海大学出版社，2005.
51. 尹少淳. 美术教育学［M］. 北京：高等教育出版社，2010.

后记

这是一本带有实验性质的教材，能够顺利出版，首先要感谢清华大学出版社给我们提供这样一个平台，并且对我们所做的尝试和探索给予了极大的宽容、鼓励和支持。正如在本书开头《本书的特点》中，我们提出了一些对于教材编写的思考和努力的方向，但由于时间仓促，以及编者学术水平的限制，上述愿望或未能很好得以体现，尤恐有疏忽谬误，诚望得到专家和广大读者的批评指正，以便修订。

我们要诚挚地感谢所有为本书出版付出辛勤劳动和给予帮助的人。感谢清华大学出版社周颐女士及其他工作人员不厌其烦地与我们沟通交流各项事宜，督促按时完稿；感谢陈慧钧女士和吴修林先生，没有他们之前的研究成果作为基础，很难在短时间内编成此书；感谢梁光焰博士为本书的整体框架及编写所作的指导；感谢付刚先生在百忙之中抽时间为本书所做的装帧设计；感谢编者所在单位湖南文理学院对教材编写的支持；同时，也要感谢曾经选修过此课程的可爱的学生们，他们为教材的编写提供了很多好的建议，正是在教学实践中，学生的需求激发了我们要努力编写一本既利于学生学习也利于教师授课的教材。另外，我们要特别感谢清华大学出版社编辑王琳费心与我们沟通修订事宜，让本教材在使用五年之后，能有机会修正其中的错误与不合适的地方，扩充并更新了数字资源，以新面貌出现在读者面前。

参加本书编写的作者和具体分工如下：第一、四、五、六、十一、十三讲等，由段宇辉编写；第二、三、十四、十五讲等，由梁光焰编写；第七、九、十讲等，由陈慧钧、段宇辉共同编写；第八、十二讲，由付刚编写。

在本书的编写过程中，参阅了国内外学术界的许多研究成果，借鉴并引用了许多观点和资料，都一一予以注明，然难免有疏漏之处，且有部分图片无法找到原作者并取得联系，谨此致歉，并敬表谢意。没有这些精美的图片，本书将逊色不少。这也证明了我们一贯的观点：艺术在民间，艺术从来不是少数人的特权，而是每个人都能参与，都能从中施展生命活力的人文学赐予我们的最好礼物。

<div style="text-align: right;">
段宇辉

于湖南文理学院
</div>